인류학으로 바라본 음악의 세계 I

문명과 음악

Gregorian·Quran·Buddhist Chant

윤 소 희

MUSICAL ANTHROPOLOGY

문명과 음악

윤 소 희

맵씨터

책을 내며....

　역사는 오해와 왜곡과 착각의 점(點)들이 이어진 선(線)이라 해도 과언이 아니다. 무지에 의한 인류 보편의 오해, 승자에 의한 사실의 왜곡, 개인에 의한 자기중심적 착각의 인간이라, 학문도 끊임없이 수정되고 새로이 해석되어왔다. 종교음악은 궁극적으로 신비적 세계와 연결되어 있으므로 소리의 발생과 음을 인식하는 인간의 원초적 행위와 의례화에 이르기까지 궁금증이 끝이 없어 스스로를 '초보자'라 여기며 지구촌 곳곳을 찾아다니다 보니 지금은 더더욱 초보자이다. 훗날 이 발자취를 돌아 볼 때, 얼마나 많은 오류와 수정 사항이 있을까를 생각하면 아무것도 하고 싶지 않기도 하다. 그러나 되돌아보면 선학들의 부족함이 나의 성장의 지렛대가 되었듯이 나의 부족함이 후학들의 비판꺼리라도 된다면 그것으로 위안 삼으련다.

　각각의 전문분야가 깊어지다 보니 자신이 잡고 있는 것이 코끼리인지 바위인지 모른 체 상대의 한 톨 흠집 잡는 것이 학문의 권력이 되는 세태가 답답했다. 좀 서툴더라도 일단은 내가 잡고 있는 이것이 무엇인지를 알아 보려 헤매다 보니 음악은 노래가 출발이고, 노래는 말에서 비롯되었음에 이르렀다. 그리하여 이 말 저 말을 공부하다 보니 떨여져 있던 섬들이 한 덩어리 지구가 되어 돌고 있음을 보게 되었다. 그리하여 본 책에서는 서기전 7500년 무렵 아나톨리아어로부터 농경과 경제 확산으로 아프리카. 아시아 등지로 퍼져 나온 인류 언어의 이동에까지 오지랖을 넓혀 보았다. 반도체와 K팝이 지구촌 대중문화를 흔들고 있는 즈음은 포노사피엔스 시대, 정보가 넘쳐나는 시대이기에 지식의 전달 보다 직접 겪은 일들에 방점을 두었다. 그러니 시시콜콜한 얘기들에 관심이 없다면 그냥 넘겨버려도 된다.

서학이 들어온 이후 우리들이 배웠던 세계사, 이제 와서 보니 기독교 계열 문화권의 유럽사였다. 음악적으로 보면, 일본 강점기에 수용된 서양음악인지라 우리에게는 감이 잘 잡히지 않는 용어가 많다. 예를 들면, 절대군주에서 비롯된 도미난트(Dominant)를 '딸림음'으로 번역한 것이다. 천황을 무조건 따르던 사람들이라 딸림음이라 번역했을까? 일본 사람들의 심성에는 맞을지 모르겠지만 우리들에게는 영 와 닿지 않는다. '파이널(Final)'과 '기본'의 의미를 지닌 타닉(Tonic)은 으뜸음이라 하였다. 이 또한 지극히 제국주의적 발상 아닌가? 언어라는 것이 한번 굳어져 버리면 바꾸기가 어려우니 이 책에서도 그대로 쓰긴 하겠지만 늘 찜찜하다.

수상하고 낯선 것은 이뿐이 아니었다. 수행하는 스님들이 왜 노래를 하는지, 한국의 범패에서 도무지 수행의 느낌이 안 드는 이유가 무엇인지, 그 정체를 찾아 인도부터 티벳이며 아시아 곳곳을 다녀보니 인도의 힌두사제들을 만나게 되었고, 그들에게 소리는 우주와 자아가 하나 되는 매개였다. 이렇듯 아시아문화에 한없이 젖어갈 즈음 문득 지구 반대쪽 사람들은 이런 음악을 어떻게 느끼는지 궁금해졌다. 그래서 타인의 눈으로 나를 보고, 나의 마음으로 타인을 보기로 마음을 먹었다. 그러자 한동안 잊어버렸던 서양음악과 그레고리안찬트가 되살아났다. 그레고리안찬트를 배울 때 신부님 방에 있던 성인전을 모조리 탐독했던 적이 있다. 그 무렵 만났던 아우구스티누스의 고백록과 들리지 않는 우주의 소리를 설파했던 보에티우스도 다시 소환해 보았다.

종교는 의례 율조와 함께 전파되는 것이므로 한반도에 불교가 들어올 때 부터 범패에 대한 탐구도 있었겠지만 근세기 한국의 범패연구는 주로 오선보 채보와 악조파악에 머물러 있다. 이에 본 책에서는 시야를 좀더 넓혀서 문화적 DNA가 다른 지구촌 종교음악과 한국의 범패가 어

떤 관계를 지니고 있는지를 인류학적 관점으로 풀어 보고자 한다. 이렇게 풀다보면 범위가 너무 확대되어 음악적 실체에서 다소 멀어지게 될 수도 있다. 그리하여 제 2권에서는 이들 음악을 줌 인하여 선율 전환 방법인 변조 · 전선법 · 전조의 과정까지 분석해 볼 예정이다. 그를 즈음이면 마냥 흩어져 있던 음악의 모자이크들이 렌즈 아래 집결 될 것이다.

불교와 유교적 관습에 젖어 있던 이 땅에 천주교가 들어와 100년에 가까운 박해시기를 지나 1891년 파리 외방선교사들에 의해 『나전어사전Parvum Vocabularium Latino-Coreanum』과 그레고리오성가에 대한 공부가 시작되었다. 그 무렵 러시아의 우주과학자 치올콥스키 Konstantin Eduardovich Tsiolkovsky 1857~1935)는 우주 비행이론을 제시하며 "A planet is the cradle of humanity but one should not live in acradle forever - 지구는 인류의 요람이지만 그 곳에 영원히 머물러서는 안 된다"며 우주시대를 예고했다. 그 시절 우리는 일본의 압제에 눌려 "조선놈은 안돼"라는 세뇌를 당하고 있었다. 전쟁의 폐허 속에 미군이 던지는 깡통을 줏으로 내달리던 아이들의 손자 손녀들이 이제는 세계가 열광하는 K팝의 주인공이 되었다. 이것이 관연 실화인가?

이 즈음 세계는 달나라 여행 상품을 팔고, 외계 존재에 대한 탐구가 왕성하지만 안으로는 세계 곳곳이 테러의 공포에 떨고 있다. 신체 중에 한 부분이라도 피가 통하지 않으면 건강에 치명적인 결과를 초래하듯 특정 지역과 문화에 대한 편견도 마찬가지다. 이집트 여행을 시작으로 『IS는 왜?』라는 책을 비롯하여 아랍의 역사와 문화에 대한 여러 문헌과 자료를 섭렵해봤지만 그것은 어디까지나 들은 풍월이어서 마침내 이슬람성원을 다니며 무슬림친구들을 만났다. 『꾸란』을 읽기 위한 아랍어까지 배우며 절하는 자세까지 따라하니 "그냥 입교를 하시지요"라고 한

다. 이렇게 하여 세계 여러 무슬림 친구들로 인해 그간 포비아의 영역이던 지구촌 문화의 1/3이 나의 품으로 들어왔다.

이 책을 쓰기까지 나에게 배움을 준 여러 스승과 선후배, 필드웍 과정에 헌신적으로 도움을 주었던 여러 수행자들과 은인들, 때마다 나를 이끌었던 보이지 않는 손과 그 손을 대신해 주셨던 수많은 은인들에게 감사드리며, 늘 소홀했던 나의 가족에게 미안함과 고마움을 함께 전합니다. 마지막으로 이 책에 호의를 보이며 적극적으로 다가온 맵씨터의 조정흠 차장님과 편집실 김세화님께 감사드립니다.

2019. 가을. 퇴계원에서 필자.

목차

나의 학문은 책상을 딛고 나와
체험하고 겪은 것에 대한 탐구요 사색이다.

프롤로그

I. 발로 터득하는 음악인류학

1. 한 마리의 개미가 보는 음악 현상

모든 음악은 수학적으로 서술이 가능하다. 인위적 자극을 가하여 발생되는 일시적 시간인 음악, 도와 한 옥타브 위의 도는 2:1의 비율, 예를 들어 10cm 길이의 줄을 퉁겨서 '도'가 울린다면 그것을 반으로 접어 퉁기면 한 옥타브 위의 '도'가 된다. 이것은 피타고라스의 셈법이고, 중국의 주재육의 셈법도 비슷하다. 여기에서 한 단계 더 나아가 갈리레오는 10cm 줄을 퉁겼을 때 그 줄이 흔들리는 수, 즉 진동수로 나타내었다. 아무튼 이렇게 현의 길이와 진동수 등의 비율로 산정되는 음은 순정율이다. 이러한 순정율로 계산된 음계 도레미파... 는 한 옥타브 위에서 똑같은 도레미파로 나타나지 않는다. 그리하여 미세한 차이음을 제거하여 한 옥타브 위에서도 동일한 도레미파... 의 음이 되도록 한 것이 평균율이고, 그로 인해 악기와 모든 공법의 기능성이 배가되어 유럽음악은 바로크, 고전, 낭만시대로 마구 내달렸고, 우리들이 음악이라고 알고 있는 것은 이렇듯 특정한 지구의 한 부분에서 아주 짧은 특정한 시기의 음악이다.

다시 음의 생성으로 돌아와 보면, '도'와 한 옥타브 '도'의 중간 지점인 '솔'의 진동 비율은 3:2이다. 이와 같이 모든 음은 진동비율의 결합체이다. 진동시간의 결과인 리듬도 마찬가지여서 ♩와 ♪는 2:1의 시간 양을 지닌다. 이러한 음악일진데 길을 막고 지나가는 사람들에게 음악이 무엇이냐? 고 물으면 대개 즐거울 락(樂) 을 떠올린다. 이러한 현상은 중국이나 일본도 마찬가지라 음악에 악(樂) 자가 붙은 공통된 문화코드를 지니고 있다.

우리와 반대편 땅 위에 사는 사람들은 음악을 '뮤직'이라 한다. 여기에는 뮤지케의 인카네이션(Incarnation) 즉 신(神)의 육화(肉化)개념이 내재되어 있다. 그래서 그들의 음악은 고음으로 웅장한 성을 쌓는 것일까? 그에 비해 "듣는다"는 어근 스루(श्रु śru) 에서 비롯되는 인도 음악은 우주의 이치와 스승의 가르침을 듣는 것과 관련이 깊다. 그러므로 "가까이서 듣는다"는 뜻의 우파니샤드시대를 맞아 힌두문화의 꽃을 피웠다. 인도 사람들의 음악에 대한 이러한 자세는 진동을 매개로 하여 우주와 합일하고자 하는 주술과 제사문화로 발전하였고, 21세기에 이르러서는 만트라찬팅이라는 신비에너지로 각광받고 있다.

동·서양 문명이 교차하는 아라비아는 유일신 사상이 강하게 지배하고 있다. 그들이 유일신을 그토록 고집하는 데는 동서로 마구 뚫려서 까딱하면 자신들의 정체성이 사라져 버릴 위기의식에서 비롯된 일면이 있다. 필자는 여기서 분명히 일면(一面)이라 했다. 왜냐면 이들 지역에는 우상숭배에 대한 극도의 예민함, 취약함 혹은 트라우마를 지니고 있기에 무어라 꼬투리를 잡을지 염려가 되어서이다. 비장하리만치 집요한 유일신 사상은 분열 일로에 있던 로마 황제의 정치적 묘안으로 기독교의 공인을 불러왔다. 까다꼼바에서 세상 밖으로 나온 기독교는 교황이라는 막강한 교권과 함께 그리스선법을 교회선법으로 재 정립하여

그레고리오성가 시대를 열었다. 피타고라스라가 정돈해 놓은 진동 비율을 로마교회에서는 하늘을 향한 종탑과도 같이 수직으로 배치하여 화음을 만들었으니 인간의 마음속 심층구조와 음악 현상의 일치가 참으로 오묘하다.

그레고리오성가의 선법 체계가 확립될 당시에는 교황의 힘과 권위가 국가의 왕권 보다 우위에 있었다. 오늘날 한국에서 딸림음이라 이르는 본래의 명칭 도미난트는 교회선법의 중심음을 이르던 명칭이었다. '도미난트는 유럽의 역사에서 국가라는 사회조직이 생길 무렵, 지배적인 힘을 지닌 군주를 이르던 말이다. 이러한 용어가 선법의 구성음에도 적용되었음을 보면, 중국 음계의 5음에 군(君) 신(臣) 민(民) 사(事) 물(物)의 사회적 신분을 부여했던 것과 다르지 않다.

요즈음은 세대에 따라 음악적 취향이 달라지지만 예전에는 사회적 신분에 따라 취향이 갈렸다. 음악의 사회적 현상이라 할 수 있는 취향의 단면만 보더라도 예전의 계급사회와 현 시대의 세대적 격차를 한 눈에 읽게 된다. 요즈음은 어떤 음악을 좋아하느냐?고 물으면 젊은이들 중 여자들은 남자 아이돌, 남자들은 걸 그룹을 꼽을 것이다. 그러나 시계를 조금만 거꾸로 돌려보면, 한국의 보수 엘리트는 서양의 클래식음악을, 민중들은 가요를 좋아하였다. 시간을 조금 더 거슬러 가보면 음악의 사회적 구분이 확 드러나는 용어가 있으니 정악과 민속악이라는 용어이다. 궁중이나 선비들이 즐기는 음악을 바른 음악(正樂)이라 했다 하여 거부반응을 보이는 사람들도 있지만 정악은 감정 표출을 절제한 아정한 음악을 줄인 말이니 지나치게 거부 반응을 보일 필요는 없다.

조선시대 말, 인조반정, 정묘·병자호란이 일어나던 그 시절(1600년경)만 하더라도 인류 문화의 교류를 수니파, 시아파, 정교회, 굽트교, 가톨릭 신자, 아르메니아 교인, 유대인, 거기다 힌두교도들까지도 카이

로나 이스탄불 등지에서 어울리는 것이 자연스러웠다. 잔학한 테러를 일삼는 IS 괴물(?)이나 그 놈의 성지가 뭔지 늘상 전쟁 중인 그들이지만 알고 보면 이간질의 폭탄을 곳곳에 던져놓은 유럽과 미국의 음모가 더 큰 원인이다. 먼 얘기 할 것 없이 열강의 나눠 먹기로 대륙으로 나가는 길이 막혀 고립된 시절에 태어난 이 시대의 한국인들은 얼마전까지만 해도 세계문화의 흐름에 동상(凍傷)이 걸린 환자들이었다. 교통이며 정보 전달이 턱도 없이 어려웠던 6.25 직전만 하더라도 대륙을 지나 소통의 길 위에 자유로이 왕래할 수 없었기 때문이다.

여행 중에도 한 시간의 기도를 하고나서야 일상을 시작하시는 우리 어머니, "진언이나 다라니는 뜻을 모른체 무조건 외우는 것"이라고 나에게 누누이 이르셨다. 그렇도록 신비하고 신통력 있는 다라니인데 막상 그 뜻을 알고 보니, 어떤 신이 잘났소.당신이 최고요.그러니 내 소원 들어주시오 라는 내용 일색이라 우리 어머니 실망하실까봐 설명하지 않았다. 지구상의 모든 인류는 문명의 시작과 함께 신(神)을 인식했다. 그들에게 신은 우주의 법칙이자 막연한 두려움과 의탁의 대상이었다. 신(神)이라는 대상화와 함께 신화를 만들고, 그들에게 잘 보여서 생명을 좀 더 안전하게 보존하고 그 생명체가 지닌 뭔가 알 수 없는 순간의 즐거움들을 좀 더 누리고자 하는 진화 과정이었던 것이다.

그렇다면 이토록 스마트한(?) 해석을 내 놓고 있는 지금의 나는 무엇인가? 숨을 쉬고, 먹고, 자고, 짜증내고, 웃고, 뭔가를 하고 있다. 그러나 그 존재의 미미함은 마치 개미가 기어가는 것과 다를 바 없다. 기고 있는 그곳이 서울인지 부산인지, 어느 빌딩 담벼락인지 씽크대 귀퉁이인지 개미가 어찌 알겠는가.그렇듯 따닥따닥 자판을 두드리고 있는 내가 우주의 어느 귀퉁이에 있는지 어찌 알 수 있겠는가.먹이를 물고 여왕개미를 향해 부지런히 가고 있는 개미를 한 인간의 손가락이 쓱 문지

르면 그 개미는 일순간에 사라진다. 우주적 관점에서 본다면 그런 개미와 나라는 한 생명체가 무슨 차이가 있나. 그렇다고 개미가 가던 걸음을 멈춰봤자 이 우주가 달라질 것도 없으니 자판기를 두드려 하던 일이나 마저 해 보자.

2. 철새와 엘 콘도르파사

미국의 팝 가수 사이먼과 가펑클이 부르는 철새는 날아가고는 온 세계에 모르는 사람이 없을 정도이다. 얼마 전 남미를 갔더니 철 지난 이 노래가 길거리며 식당이며 하루도 듣지 않고 넘어가는 날이 없었다. 그런데다 멕시코, 페루, 칠레, 쿠바, 어느 나라건 가릴 것 없이 노래는 부르지 않고 악기만 연주하니 이건 또 웬일인가? 궁금증을 따라 계속 가다보니 '영화 태양은 가득히'의 마지막 장면에서 그 잘생긴 알랭 드롱이 물 밑에 감추었던 사체가 떠 오르 듯 엘 콘도르 파사가 내게로 다가왔다.

1) 음악 인류학, 탐험가들과 함께 발을 떼다.

동일한 대상이라도 어떠한 관점에서 보느냐에 따라서 이해가 달라진다. 남미의 엘 콘도르파사를 음악인류학적 관점에서 들여다 보면 여러 가지 문제가 떠 오른다. 그러므로 철새 얘기를 하기 전에 음악인류학부터 간단히 짚고 들어가야겠다. 인류학(anthropology)이라는 말은 희랍어에서 인간을 뜻하는 anthropos와 학문을 뜻하는 logia에서 나온 말이다. 인간과 사회문화현상들에 대한 관심과 탐구로서 인류학적 사상은 고대로부터 끊임없이 지속되어 왔지만 인류학의 시점을 19세기 중반으로 시점을 잡는 데에는 유럽사람들의 신대륙 발견과 식민지배와 관련

이 있다.

이탈리아 제노바 태생의 콜럼버스(1451~1506)가 스페인의 이사벨 여왕을 만났다. 다른 나라의 왕들은 콜럼버스를 구라쟁이로만 여겼으나 이사벨은 잘하면 얻을 것이 있겠다고 여겼다. 돈을 댈 테니 거기 가서 황금이며 귀한 것을 가져오면 몇 %로 나눌 것인지 약조를 단단히 하였으니 1492년의 산타페협약이다. 황금의 땅 인도를 향해 항해를 하다 맞닥뜨린 신대륙, 그곳을 인도로 착각하는 바람에 졸지에 그곳 원주민이 인디언이 되어버렸다.

아메리카대륙을 시작으로 동남아며 '조용한 아침의 나라' 한반도에 이르기까지 탐험과 정복의 여정에는 듣도 보도 못하던 말씨에 키 작고 얼큰이들이 살아가는 방식이 참으로 이해불가였다. 총을 겨누었을 때 "죽어도 좋아~~~"하고 덤벼드는 데는 필시 무슨 이유가 있을 터. 이들의 생활패턴과 가치관을 파악해야만 정복과 착취(?)의 원할한 여정이 가능했다. 그들이 무얼 먹고, 입고, 믿는지.또한 무엇을 타부시 하는지. 관심을 가져 보니 시절 마다 춤과 노래가 있고, 그것을 통해 공동체가 형성되는 또 다른 무언가가 있었다. 이렇게 시작된 인류학, 어찌 보면 근대적 인류학의 시작은 참으로 잔인한 출발에서였다.

유럽이 항해에 눈을 떠 갈 무렵 송나라의 번영은 유럽과는 비교가 안 될 정도로 문화와 문물의 선진국이었다. 1078년 송나라의 철강 생산량은 12만 5000t이었는데 이는 1788년 영국 산업혁명 당시 철 생산량을 약간 밑도는 수준이었으니 유럽보다 700년이나 빨랐던 중국의 공업이었다. 1090년 송의 과학자 소송이 발명한 천문시계를 비롯하여 용광로와 수력방직기, 화약과 물시계, 아치형 다리, 조선업과 항해술이 상당히 발달하였다. 그러므로 훗날 유럽에서 상업이 가장 발달한 베네치아의 출신이었던 마르코폴로(1254~?)가 중국에 도착하여 항저우의 번영

에 감탄을 금치 못했다.

마르코폴로가 송나라를 다녀가기 반세기 전 쯤인 1114년 송나라의 휘종은 고려에 대성아악을 보내와 그들의 성인들을 섬기도록 하였다. 오늘날 동양최고(最古)의 음악으로 연주되고 있는 문묘제례악이 이때에 들어온 것이다. 이 무렵 송나라는 주희, 주돈이, 정이, 정호와 같은 사상가들의 시대였다. 이들은 정치, 사회, 경제 문제를 모두 도덕적인 방법으로 해결하고자 하였다. 이렇듯 이상주의적 사회는 인간의 이기적 속성을 충족(?)시키지 못 함으로써 민중의 삶과 멀어져 갔으나 한국은 명나라와 청나라로 역사가 변할 때도 공맹을 섬기는 명나라를 향해 뒷북을 치며 당파싸움에 열을 올렸다.

중국의 근대 후진화에 대해서는 학자들 마다 시각의 차이가 있으나 일인황제 체제의 중국에 비해 다 국가 분리체제의 유럽이었으므로 콜럼버스 같은 무모한(?) 항해의 시도가 채택될 수 있었던 역동성은 인정하지 않을 수 없다. 중국과 인도, 아라비아, 아메리카 마야족 등 그들의 문화와 과학적 번영도 곳곳에서 성장하고 있었으나 이들을 일시에 뒤집은 것은 유럽의 산업혁명이었다. 칼이나 활을 아무리 잘 쓴들 멀리서 손가락 하나 까딱해서 타격할 수 있는 무기 앞에서 지구촌 곳곳의 문화가 속수무책으로 파멸되어 갔다.

길고 짧고는 끝을 대어 봐야 할 일, 자연 재해에 허덕이는 미래의 지구인들은 인류학의 대 선배 주희나 공자에게 SOS를 보내든지, 아니면 돈 많은 몇몇 이기적 존재들만이 탈출의 에어플랜을 타고 다른 행성에 다다를지 모르겠다. 이렇듯 산업혁명과 신무기 개발로 시작된 정복의 과정에 생겨난 근대 인류학이지만 군인·위정자·장사꾼들과 달리 학자들(물론 예외도 있지만)은 생명의 존엄과 인류평등을 기본 철학으로 삼아 착취와 파괴를 벗어나 본연의 존재 의미를 공감하며 인류애적인 방

향으로 나아가기 위해 부단히 노력하였다. 바로 그 인류학의 마인드로 음악을 듣기 시작하면 그간 들리지 않았던 소리가 들린다.

(1) 인류학에서 민족음악학으로

인류학이 발전하면서 각각의 학자들은 저마다 자신이 집중하는 주제를 갖게 되었다. 새로운 땅에 다다르면 의례히 부닥치는 것이 그들과 전혀 다른 그 곳 사람들의 관습과 그 속에 공기처럼 배어 있는 노래들이었다. 오늘날 음악도 돈을 주고 사서 듣고, 기계의 조력을 받아야만 노래할 수 있는 21세기 우리들과 달리 예전에는 누구나 자신의 노래는 자기 조로 지어 부르고, 계절 따라 시절 따라 함께 춤추고 노래하며 흥을 풀었다.

나의 할머니는 신세타령 노래를 하셨다. 해가 질녘이면 객지에 나가 그곳 총각을 만나 짝을 맺어돌아 오지 않는 막내 딸이 보고파 "순아 순아 우리 순아~~~"하고 훌쩍이는지라 얼마나 그 소리가 듣기 싫었던지. "할머니 또 저 노래하신다"며 밖으로 뛰쳐나와 버리곤 하였다. 베토벤과 슈베르트, 이런 것만 음악이라 여기며 자란 그 손녀가 무슨 인연인지 영남범패를 조사하러 가게 되었다. 부산 대신동 관음사의 혜륭 스님(부산영산재 범패 보유자)을 만났는데, "이 소리를 한번 들어 보시오."라면서 소리를 하시는데 할머니가 오신 줄 알았다. 아니 이 가락은 우리 할머니가 귀에 못이 박히도록 부르시던 노래인데...

나의 할머니께서는 일찍이 청상과부가 되어 유복자 쌍둥이를 낳았는데, 하나는 먼저 죽고, 남은 한 자식이 막내딸 순이였다. 인형같이 예쁜 그 고모는 춤을 잘 췄는데, 올아버니 따라 객지에 갔다가 그쪽 사내 놈과 눈이 맞았다. 올아버니(나의 아버지)는 고향으로 돌아왔지만 유복자 막내딸 순이는 그놈 사이에 아이까지 낳았으니 그만 그 멀고 먼 곳에

두고 와야만 했다. 그 딸이 어찌 사는지 해가 질 녘이면 보고파서 그렇게 노래를 했는데, 알고 보니 그 노래가 영남범패조라. 할머니가 신라의 범패 가락을 들어 그 소리를 따라 읊었던 건지, 스님들이 경상도 아지매들 조를 섞어 불렀던 건지, 아니면 당나라풍 노래가 본래 메나리조였는지는 알 수 없지만 하여간 옛 사람들은 그렇게 자기 노래를 불렀다.

동·서양을 막론하고 옛날에는 다들 그렇게 노래를 부르며 살았다. 고기 잡을 때나, 나무를 할 때나, 모를 심을 때나, 베를 짜거나, 동네 잔치가 있거나, 남에게 다 말 못할 설움이 있거나 할 때, 그렇게 노래를 불렀으니 저들이 대체 무슨 노래를 부르며 울기도 하고, 춤추기도 하는지 그것을 알아 내면 그들을 다스리기에 좋은 방법이 생겨났다. 그리하여 정복자들과 함께 시작된 음악 인류학은 가는 곳 마다 새로이 만나게 되는 이국적이자 원시적인 노래들의 채집에서 시작되었다.

(2) 남미의 설움 엘콘도르 파사

만약 누구라도 남미를 여행 한다면 께냐, 삼뽀나, 차랑고, 산까스, 론다도르, 말따, 이런 저런 모양의 착차스나 이도 저도 아니면 봄보나 레인스틱만을 흔들며 "If I could~~ Yes I would ~~"를 노래하는 선율을 못 들었다면 남미를 다녀온 것이 아니다. 그 만큼 남미 어디를 가나 거리의 악사들이며 음반 가게에 틀어놓은 음악이며 어디이건 약방의 감초처럼 흘러나오는 '엘 콘도르 파사'는 대체 어떤 노래인가?

엘 콘도르 파사(El Condor Pasa), 안데스 산맥에 사는 독수리과 조류 콘도르는 잉카인들에 의해 신성시되고 추앙받아왔다. 우리네 봉황이나 용이 부와 영화를 상징한다면 콘도르는 자유를 상징하며, 황금색으로 빛나는 신조(神鳥)이다. 1780년, 잉카문명을 무자비하게 파괴하고 억

압했던 스페인의 폭정에 분노하여 대규모 농민봉기가 일어났다. 이때 봉기를 이끌었던 호세 가브리엘 콘도르 깡끼 (José Gabriel Condorcanqui)는 1년 후인 1781년에 체포되어 처형당했다. 스페인 억압으로부터 라틴아메리카의 해방을 꿈꿨던 잉카인들에게 깡끼는 죽지 않는 영웅으로 가슴에 새겨졌다. 영웅이 죽으면 콘도르가 된다는 그들의 전설처럼 그는 죽어서 콘도르가 되었다.

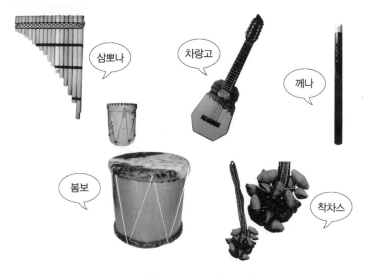

〈사진 1〉 남미의 전통 악기들

잉카 민족의 비원이 녹아있는 엘 콘도르파사, 페루 뿐 아니라 멕시코, 쿠바, 아르헨티나나 칠레 그 어디를 가도 쉬지 않고 들려오는 그 노래. 해방되지 못한 잉카인들의 설움을 달래는 이 노래는 안데스 산과 계곡을 흘러 급기야는 작곡가 로블레스에 이르렀다. 페루출신의 클라식 작곡가이자 민족음악학자(Ethnomusicologist)였던 다니엘 알로미아스 로블레스(Daniel Alomía Robles 1871.1.3~1942.7.17)는 이 처연한 노래를 주제곡으로 오페레타 콘도르 깡끼를 작곡하였으니 그때가 1913년이었다.

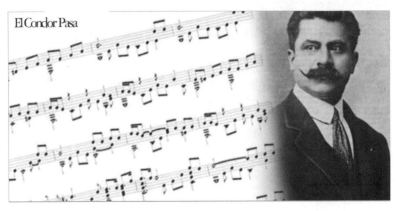
<사진 2> 오페레타 엘 콘도르 파사 악보와 작곡자 로블레스

오, 하늘의 주인 전능한 콘도르여!
내가 태어난 곳 잉카 형제들이 있는 고향
안데스로 데려가 달라

마추피추를 떠날 수 밖에 없었던 잉카인들의 슬픔과 콘도르 깡끼
의 처지를 표현한 이 노래가 미국의 싱어송 라이터 싸이먼(Paul Simon
1941~)에 이르러서는 가사가 달라졌다.

I d rather be a sparrow than a snail
Yes I would, if I could, I surely would
I d rather be a hammer than a nail
Yes I would, if I only could, I surely would

달팽이가 되기 보다는
참새가 되고 싶어요
맞아요 할 수만 있다면
정말 그렇게 되고 싶어요

눈치 빠른 사람이라면 남미 사람들이 노래는 하지 않고 기악으로만 연주했던 이유를 알아 챘을 것이다. 안데스 고향을 향한 처연한 소망을 담고 있는 원래의 가사와 달리 사이먼과 가펑클(Simon & Garfunkel)에게서 비틀어져 버렸지만 그 노래가 지니고 있던 선율의 애절하고 향수에 찬 느낌은 듣는 이들의 가슴을 울렸다. 스위스의 라틴 포크 그룹 로스 잉카가 반주를 맡아 잉카 인디언들의 피리로 이국적인 매력을 살려 수록한 이 음반이 발매되자 세계적으로 히트를 쳤다.

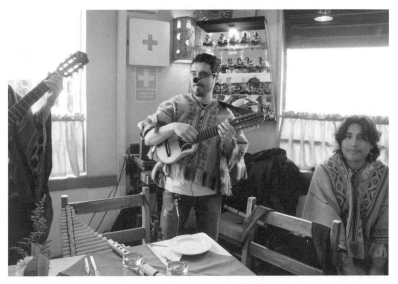

〈사진 3〉 마추피추 입구 레스토랑에서 알도르파사 를
연주하는 악사들 (촬영, 2012. 2. 14.)

(3) 안데스와 강원도 산골민요 그리고 범패

꾸스꼬를 가든 마추피츠를 가든 파나마를 가든 리오 자네이루를 가든 부에노스아이레스를 가든 어디서든 들려오는 이 노래. 차랑고(기타 종류)를 치면서 입으로는 삼뽀냐(팬 파이프 종류)를 부는 그 악사의 연

주를 듣는데 이상해. 뭔가 이상해. 이상한 이게 뭐지? 그 순간 문득 떠
오른 장면이 있었으니 우리 할머니 신세타령과 부산의 혜룡스님이 들
려주던 영남범패의 메나리토리였다. 밥먹던 숟가락을 멈추고 쪽지에다
그 노래의 선율을 그려보았다.

미 라셀라시 도시도레미~~솔솔미, 라솔**미**
미레도 레도**라** (라솔미와 같은 음정) 미 레도**라**~~~~~ 라솔**미**

〈악보 1〉 철새는 날아가고(El Condor Pasa)

원곡 : 잉카 민요
편작: Diniel Alomias Robles
노래 : Simon & Garfunkel

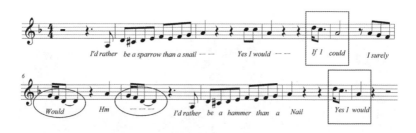

위 악보에서 □와 ○로 표시한 부분이 우리네 메나리토리와 같은 부
분이다. 유행가 철새는 날아가고에 메나리토리가 우리네 민요보다 더
빈번히 나타나다니. 누구라도 이 노래를 기억하다면 If I could의 선율과,
Yes I would의 Would~, Hum~~ 흥얼거림을 기억할 것이다. 그런데 이
것이 바로 메나리토리이다. 메나리토리는 한국의 민요 중에 강원도민
요의 특징이다. 소리꾼들 중에는 라솔미, 라솔미…이렇게 흥얼거리는
것이 강원도의 굽이굽이 산 고개를 내려오는 소리라고 한다.

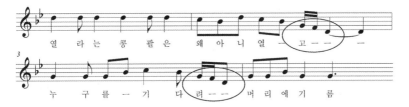

〈악보 2〉 메나리 토리가 특징인 강원도 아리랑

열리라는 콩과 팥은 안 열리고, 아주까리 열매만 열려 그 것으로 기름을 짜서는 머리에 바른 아낙네를 보고 누구에게 잘 보이려고 머리에 기름을 발랐냐? 는 이 노래는 엇모리 장단에 다소 흥겨운 느낌을 주지만 강원도 아리랑의 후렴구로 들어서면 아리아리 아라리리 요~~~ 할 때 구슬픈 애조를 느끼게 된다. 그런데 강원도 산골과 안데스 산맥이라. 굽이굽이 산골 모양새를 보며 사는 사람들의 심사가 빚어낸 가락의 특징이기도 하지만 또 다른 공통점이 있으니 몽골반점이다.

잉카의 아기들을 보면 엉덩이에 몽골반점이 있다. 숏 다리에 얼큰이의 생김새까지 몽골인의 혈통이 틀림없다. 빙하기 이전에 대륙을 걸어 왕래할 수 있었던 그 시절 몽고족들이 이곳으로 이주하였다는 것이다. 한국 사람들 중에 강원도 사람 아니라도 아기들은 몽골반점이 있다. 그런데 메나리토리는 경기도나 전라도에서는 발견되지 않고 강원도 사람들의 노래와 태백산 동쪽 경상도 승려들의 범패에서 메나리토리가 다양하게 구사되고 있다.

해방 이후 한국의 불교 음악계에서 보성(寶聲)으로 칭송받았던 범어사의 용운스님은 범패로써 한국 최초로 문화재가 되었다. 문화재로 지정된지 불과 몇 달 지나지 않아 열반함으로써 잊혀져 갔지만 당시 녹음된 음원이 국가무형문화재 아카이브에 로딩되고 있어 그 실체를 만날 수 있다. 릴테이프로 저장된 음원을 4개의 CD로 제작했는데, 여기에

40여곡이 수록되어있다. 그 중에 세 번째 CD중 제6트랙의 관음청에서 ○ 표시한 대목을 보면 ~~~ 솔미, 라솔미의 음형이 엘 콘도르 파사의 선율과 흡사하다.

〈악보 3〉 영남범패 관음청 의 메나리토리

범패:김용운스님
음원:국립무형유산원 희귀음반 영남범패 CD3 트랙6
채보:윤소희

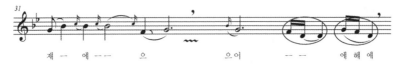

그런가 하면 절에서 스님들이 아침마다 종을 치면서 부르는 종송(鐘頌)에서도 이와 같은 음형을 발견할 수 있다. 본래 이 곡조는 훨씬 낮은 음역으로 짓지만 악보를 쉽게 읽도록 4도 높여 그렸다. 악보5가 원 음역인데 용운스님은 특히 저음에 좋은 성음을 지니고 있었다. 이렇게 저음으로 느긋이 노래하는 종송은 노래라기 보다 읊는 것에 가까운 율조다. 그런데 이렇게 읊듯이 노래하는 곡조가 나의 할머니께서 신세타령하며 부르던 곡조와 거의 같은 것이다. 특히 할머니는 순아 순아, 우리 순아 ~~~아 아~~ 하실 때 끝자락을 꼭 엘 콘도르파사, 강원도 민요, 영남범패와 같이 흘러 내렸다.

〈악보 4〉 메나리토리로 기도하는 부산 범어사 아침 종성

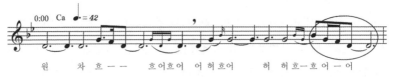

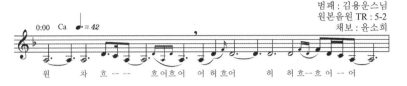

경상도의 범패가 메나리토리의 세계를 극대화 했다면, 전라도의 판소리와 산조는 육자배기토리의 절정이다. 선율 전개에 있어 4도 골격은 동·서양을 막론하고 공통된 현상이다. 범패는 '미'와 '라'의 4도가 골격을 이루지만 종지는 메나리토리 특유의 ~~라솔미, 혹은 ~~라↘ 미 와 같이 시김새와 장식음을 동반하여 '미'로 마친다. 이와 달리 산조는 ~~미／라 로 4도 상향 종지하여 범패와 정반대의 종지를 한다. 호남지역에는 소리꾼들이 많이 배출되었고, 산조의 악조도 남도계면조이다. 그에 비해서 범패는 영남이 강세였으므로 경제 · 완제 · 영제 · 범패 모두 메나리토리가 많다. 그리하여 메나리토리는 경상도, 전라도는 육자배기토리 고장이라 한다.

전국을 유랑하는 출가 수행자들의 범패는 지역을 막론하고 메나리토리를 근간으로 하여 지방별로 약간의 차이가 있다. 이러한 메나리토리에도 부처님께 지극한 마음으로 예를 올리는 지심신례(志心信禮)는 그 시김새가 조금 다르다. 낮은 음으로 공손하게 예를 올리는 이 소리에는 라솔 미 로 또박 또박 장식하는 것이 아니라 '라'에서 '솔'을 향해 부드럽게 흘린 뒤 '미'로 가서 마친다. 이를 필자는 "퇴성(退聲)을 통한 메나리 토리 종지"라고 이름 붙였다. 그런데 이와 같이 퇴성을 통한 악조 전환이나 변화는 한국전통음악 중에서도 정악에서 주로 사용하는 기법이다.

서양의 그레고리오 성가가 주로 신을 찬양하는 내용이라면 범패에는

부처에서부터 천계(天界)의 신들이나 호법 신들, 나아가 용왕이나 산신 (山神), 더 나가서는 지옥의 악귀들에게까지 들려주는 노래가 있다. 그러한 중에 지심신례는 부처님께 직접 예를 올리는 만큼 점잖은 저음으로 무게감 있게 메나리토리를 구사한다.[1]

〈악보 6〉 영남범패 짓소리 지심신례의 메나리토리

범패 : 김용운스님
원본 음원 TR: 2-4
채보 : 윤소희

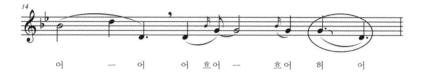

어 — 어 어 흐어 — 흐어 허 어

위 악보의 O부분은 '라'에서 흘려서 '미'로 마치고 있어 메나리토리의 '라솔미'보다 훨씬 점잖고 아정한 느낌을 준다.

(4) 음악인류학으로 바라본 "철새는 날아가고"

'엘 콘도르 파사'를 듣다 보면 오버랩되는 두 장면이 있으니 스페인 원정대에 의해 처참하게 찢어지고 있는 잉카인들과 이들의 노래를 유행가로 만들어 부와 영예를 한 손에 쥔 사이먼과 가펑클이다. 안데스 신골에서 400년을 이이오던 잉카문명은 하루 아침에 화포를 사용하는 스페인 군대에게 점령당하였다. 가는 곳곳 살육과 착취를 일삼아 오다 잉카인이 세운 아름다운 성벽은 차마 허물지 못하여 그 지붕에 십자가를 꽂아 성당으로 만들었으니 그것이 꾸스꼬 성당이다. 페루의 꾸스꼬 성당과 마찬가지로 본래의 선율과 가사에 양념을 잔뜩 친 유행가로 벼

1) 예시된 영남범패의 전체 악보는 윤소희, 『용운스님과 영남범패』, 서울:민속원, 2013.에서 확인 가능. 해당 음원은 국립무형유산원 아카이브 혹은 윤소희카페(http://cafe.daum.net/ysh3586) 메뉴 중 영남범패 에서 들을 수 있다.

락스타가 된 사연을 알고 보면 "철새는 날아가고"가 짜증유발의 노래가 되어버린다.

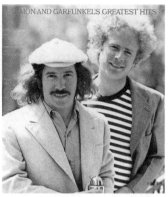

〈사진 4〉 꾸스코 광장에서 처형당하고 있는 잉카인
〈사진 5〉 사이먼과 가펑클 음반 자켓

요즈음의 남미에는 곳곳마다 수많은 악단들이 저 마다의 다른 음색으로 "엘 콘도르 파사" 음반을 판매하고 있다. "엘 콘도르 파사"는 대개 마지막에 연주하는 지라 마지막 곡을 듣기까지 있으려면 식당 주인 눈치가 보이는지라 원하는 곡을 신청하면 레퍼토리의 순서가 바뀐다. 그렇게 원하는대로 연주를 들었으니 음반을 안 살 수가 없다. 그렇게 가는 곳 마다 음반을 사다보니 이 노래의 저작권자는 누구일까?에 생각이 미쳤다. 음악인류학자의 관점에서 보면 이 음악의 원저작료는 잉카인들이 받고, 사이먼과 가펑클은 편곡료와 노래 음원권만 가져야 한다.

이러한 논의를 할 수 있고, "원저작권의 명예와 소유권을 돌려줘야 한다"는 생각을 했던 선배들이 있어 음악인류학이 좋다. 사실 예전에는 식민지를 여행한 유러피언이나 아메리칸 학자나 뮤지션들이 그곳에서 채집한 이국적이고 아름다운 음악을 편작하여 히트 상품이 된 경우가

더러 있었다. 그럴 때 제작자들은 자신이 저작권자로서의 영예와 수익을 몽땅 가지는 것을 당연하게 여겼다. 그러나 음악인류학이 발전하면서 본래의 저작자를 밝히고, 그들에게 소유권을 주어야 한다는 생각에 이르게 되었다.

2) 음악인류학의 여정

르네상스의 인본주의자들은 18세기 합리주의자들로서 인간 행위의 제 양상과 타국인의 생활양식에 대한 탐구의 선구자였다. 장자크 루소(Jean-Jacques Rousseau 1712~1778)는 1768년 그가 저술한 사전 『Dictionaire de la Musique』에 서양음악 이외의 중국, 캐나다 인디언의 노래, 페르시아의 노래 등 이국적 악보를 실었고, 1799년 무렵 아미오(Amiot)신부는 『중국음악에 관한 고찰(Mémoires sur la Musique des Chinois)』이라는 학술서적을 출판했다. 이렇듯 정복전쟁을 따라 간 선교사나 학자들은 정복과 반대로 동양문화와 음악을 서양에 소개하는 역현상을 낳았다.

18세기 후반에서 19C 후반에 이르면 동양음악에 대한 서술이 늘어나고, 19세기 들어서 민요 채집가들의 활동이 활발해졌다. 헝가리 작곡가 벨라 바르톡(Béla Bartók 1881~1945)이 전국을 다니며 채집한 민요를 작품의 테마로 삼은 데에도 이러한 배경이 있었던 것이다. 뮤지컬 미스 사이공의 원작인 푸치니의 오페라 나비부인의 주인공이 일본인 여성이라면, 베르디는 에디오피아 공주를 주인공으로 하는 오페라 아이다를 작곡하였다. 차이나 왈츠, 아라비아 춤 등 갖가지 이국적 춤이 등장하는 차이코프스키의 호두까기 인형 등이 당시에 유행하던 이국적 트랜드를 말해주고 있다.

한국 사람들은 대개 일본의 궁중음악을 지루해서 못 견뎌한다. 물론 일본이나 한국이나 옛날 음악을 좋아하지 않는 젊은이들이나 취향이 맞지 않아 싫어하는 사람들이 있기도 하지만 이러한 경우는 다른 차원의 문제이다. 지루하고 딱딱한 일본 궁중음악이지만 그들에게는 그것이 가장 아름다운 상태이다. 절도 있고, 엄숙한 그들의 미적 감각으로 한국의 궁중음악을 들으면 너무 나긋나긋하다. 일본 사람들이 그런 음악을 추구한 데에는 살아온 환경과 역사와 여러 이유가 있을 것이다. 그러므로 음악인류학에는 절대적으로 아름답거나 절대적으로 아름답지 않은 것이 없다. 지금이야 이렇듯 만민평등의 인식이 자리잡고 있는 음악인류학이지만 초기에는 그렇지 않았다. 종족음악학(Ethnomusicology)이라는 학명에서 느껴지듯 당시 유러피언들은 자신들 외의 지역은 모두 미개한 원시음악으로 여겼다.

유럽의 정복 전쟁과 함께 식민 지배를 따라 나선 선교사들과 인류학 및 고고학자들이 종족음악학 이론 정립의 중추적 역할을 함으로써 음악인류학이 뿌리 내리기 시작하였다. 그 중에 베를린대학의 슈튬프(Stump)는 심리학 분야의 권위자로서 호른보스텔(E.M. von Hornbostel)과 함께 심리학 연구실에서 함께 음악과 인간 심리에 대해 연구하였다. 언어학자이면서 수학자인 앨리스(A.J.Ellis)는 센트 음정 측정법을 고안함으로써 민족음악학의 방법론에 크게 기여하였다. 인류학자였던 폭스(Walter Fewkes)와 보아스(Franz Boas)도 이 방면의 중요한 공헌자이다. 보아스는 최초의 민족음악학적 논문을 학술지에 실으므로써 미국의 민족 음악학자들에게 큰 영향을 끼쳤다. 이렇듯 1940년대와 50년대에는 민속학자나 인류학자로서 민족음악학자가 되는 경우가 많았다.

초기 에스노뮤직 학자들은 음악과 인류학의 중간적 위치에 있으면서, 주로 비서구 음악에 관심을 가졌다. 그들은 이국적 음악을 연구하

는 특별한 종류의 음악학자, 혹은 비서구문화 중 특히 음악을 연구하는 특별한 종류의 인류학자로써 음악학과 문화인류학을 해 오다 나중에는 자신들이 속한 유럽의 민속 음악도 연구대상으로 삼았으니, 이 무렵부터 자타 객관화의 시각이 싹트고 있었던 것이다. 이로써 19세기 후반에 이르러 그들은 음악을 전 세계적 현상으로 이해하기 시작하였다.

지구 상의 수없이 다양한 음악과 음악행위에 동일성이 존재함을 발견함으로써 음악은 몇 안 되는 범세계적 문화현상 중의 하나임을 알게 되었다. 한 가지 예를 든다면, 호른보스텔의 브라질의 생(笙)의 조율 방법에 대한 연구를 들 수 있다. 그는 브라질의 생 조율법이 오세아니아의 여러 지역에서 쓰이는 생과 같은 조율법으로 되어 있음을 발견함으로써 선사시대에 문화적 접촉이 있었음을 유추해 내었다. 또 다른 연구자는 어떤 곡들의 내용이나 다른 곡들과의 공통적 특징을 구별해 냄으로써 어떤 노래가 다른 문화권으로 이동하고 그 과정에서 발생하는 문화 이식현상을 밝혀내었다.

구전(口傳)음악을 연구한 학자들은 음악과 언어는 모두 의사전달의 한 형식인 까닭에 서로 깊은 관련을 맺고 있음을 알게 됨으로써 민속학과 언어학에 기여하였다. 이로써 음악으로 말미암아 서로 떨어진 대륙 간의 문화적 접촉을 밝혀내는가 하면 어떤 문화가 다른 지역으로 이동하여 생성된 문화이식현상을 비롯하여 민속학과 언어학으로 인한 종족음악학의 열매가 하나 둘 열리기 시작하였다.

탐험과 정복에서 시작된 인류학에서 특정 지역의 노래와 음악에 대한 연구 성과를 거두어 가던 중 어떤 한계에 부딪히게 되었으니 눈에 보이지 않는 그 소리들을 어떻게 기록하고 해석할 것인가 였다. 이 즈음에서 음악전문가들의 가세가 시작되었다. 그리하여 20세기 부터는 연구자들이 음악전문가로 옮아가게 되었다. 음악 전문가들은 자신

들이 해온 서양음악과 비서구음악의 관계를 규명하고, 민속학과 언어학을 반영한 음악세계를 탐구하기 시작하면서 비교음악학(comparative musicology)을 탄생시켰다. 그들은 중세 유럽의 것과 유사한 다성 음악적 스타일을 가지고 있는 비서구 음악을 발견하여 그 관련성을 찾아 냄으로써 서양음악사 연구에 공헌 하였다. 나아가 그들은 민요의 음악적 양식, 선율 · 리듬 외의 기타 제반 음악사항들이 지닌 관계성 등을 규명해 내기 시작하였다.

그러나 비교음악학이 점차 심화되면서 이들 연구 방법에 대한 회의적인 시각이 생겨나기 시작했다. 어떤 대상을 비교할 때, 타자(他者)를 나의 자로 재단하는 일방적인 평가에 대한 반성이었던 것이다. 예를 들어, 인도 음악은 한 옥타브 안에 22스루띠가 있는데 12평균율에 길들여진 서양 사람이 오선보에 그 음악을 기록한다면 과연 그 음악에 대한 올바른 파악이 되겠는가? 또한 22스루띠를 다 인식하고 파악하여 새로운 기호로 기보하였다 하더라도 그 음악을 서양의 화성음악에 비교하여 자신들의 미적 기준으로 평가한다면 그것은 기울어진 운동장이 되기 때문이다. 이렇게 하여 생겨난 것이 관찰자 관점의 연구(종족음악학), 나의 자로 상대를 재는(비교음악학)이 아니라 그들의 삶과 음악적 관습까지 직접 체험하고 공감하는 참여자로써의 음악인류학이 생겨나게 되었다.

20세기 후반으로 접어들자 음악 자료의 보관과 재생·분류·목록 작성 등을 하는 아카이브즈의 필요성이 대두되었다. 최초의 아카이브즈는 1899년 비엔나에 설치된 오스트리아 학술협회 녹음자료실인 Phonogramarehiv der Österreichischen Akademie der Wissenschaften이다. 이어서 독일·영국·프랑스에 아카이브즈가 설치되기 시작하였다. 슈툼프와 아브라함이 종족학자들의 수집 자료들을 보관하기 위해 설립한 베를린

녹음 자료실은 수 십년 동안 아카이브즈의 모델이 되었다.

미국에서는 헤르초크에 의해 컬럼비아 대학에 아카이브즈가 설립된 데 이어 인디애나 대학, 하와이 대학 등 그 설립이 일반화되어가고 있다. 당시 대부분의 아카이브즈는 모든 종류의 배경적 지식을 녹음과 함께 보관하였으나 악보가 없는 경우가 많았다. 단 이들 가운데 인디애나 대학과 베를린 아카이브즈는 녹음물에 대한 간행물을 발간함으로써 자료 열람의 편의가 증가되었다.

미국에서 아카이브즈가 활기를 띠자 독일에도 추가 자료실이 생겼으니 프라이부르크에 설립된 녹음 자료실이었다. 여기에는 독일 민요의 가사와 음악이 사본과 음반으로 보관되었다. 많은 목록과 색인을 비치함으로써 민요의 형태별·지방별·타국의 유사한 민요·인쇄된 자료의 포함 여부 등으로 분류되었다. 이러한 시스템은 1960년대 들어 각국의 국립 아카이브즈와 법인체 아카이브즈로 확산되었다.

(1) 현지조사에 뛰어든 음악학자들

1940년 이전까지 음악학자들의 작업은 인류학자들이나 탐험가들이 현장에서 채록해 온 것을 연구실에서 비교 분석하는 정도였다. 그러나 1940년 이후 부터는 음악학자들이 직접 현지조사를 떠나기 시작하였다. 이들의 적극적인 현지 참여는 음악을 하는 인간에 대한 이해와 그들이 몸담고 있는 문화와 역사에 대한 깊은 이해를 불러왔고, 인류학자들은 음악 자체에 대한 지나치게 상세한 연구보다는 음악문화 연구에 더 큰 관심을 가지므로써 서로 보완적 관계를 이루었다.

콜린스키(Kolinski 1957~)는 민족음악학의 범위가 단순히 지리적 조건만으로 규정되어서는 안 된다고 주장하였다. 따라서 서양 예술음악도 민족음악학의 대상에 적용되어야 한다는 주장이 대두됨으로써 자신

들이 속한 사회와 음악을 제 3자의 관점에서 바라보기 시작하였다. 이와 달리 매리엄은 민족음악학적 방법론의 보편적 적용의 필요성을 강조하였다. 예전에는 그들이 음악사 라고 할 때 서양음악사를 의미하였고, 나머지 지역은 특정 지역의 이름을 붙였는데, 이때 부터는 서양음악사 한국음악사와 같이 모두를 평등 대상화 하였다. 무엇보다 매리엄은 현지 연구(field work)의 중요성을 강조하였다.

실제로 필자가 여러 지역의 조사를 다녀보니 메리엄의 필드윅에 대한 강조는 백번 천번 옳은 말이었다. 예를 들어 어떤 곳에 조사를 가겠다고 하면 주변 학자들이 "가봤자 거기는 연구 가치가 없다"거나 "건질 것이 없는데 왜 가냐?"고 하더라도 가서 가치가 없는 것을 확인하는 것마저도 가만히 앉아서 자료만 보고 "이다" "아니다"고 하는 것과는 천지 차이거니와, 실제로 현지를 가보면 뜻 밖의 광맥을 지니고 있는 곳이 많았다.

메리엄은 현지조사를 강조하면서, 무모하게 방황하지 않기 위해 많은 지침을 제시하였다. 매리엄의 주된 연구 분야는 악기, 노래의 가사, 각 민족의 음악 분류법, 음악인의 역할과 신분, 제반 문화 현상에 있어서의 음악의 기능, 창조 활동으로서의 음악, 음악 구조와 문화적 배경에 대하여 함께 조명하는 것이었으니 일명 메리엄의 6가지 집약 분야이다. 그에 비해 맨틀후드는 한 문화의 음악 스타일은 그 언어와 같다고 보고 그 곳의 음악가 만큼 되려고 오랫동안 그 지역에 머물며 배운 점에서 그 진정성이 돋보이는 학자이다.

브르노 네틀(Bruno Nettl)은 음악인류학을 위해 세 가지 책무를 강조하였다. 첫째 "음악을 기보하고 분석하고 해석하는 기술적인 책무로써 전문적인 자질을 지닐 것." 둘째 "음악행위와 문화적 체계의 관습에 따라 심도있게 고려하는 자세를 가질 것"이다. 즉 음악인류학자가 되는 일

은 이해력 있는 청중이 되는 것이므로 전문가 이전의 제반 이해와 행동에 따른 방법을 제시한 것이다. 마지막은 민족음악학의 초기에 강하게 부각되었던 것으로, "음악학의 연구와 인문과학, 사회과학 일반의 연구관계 등 음악과 여러 예술의 상호관계에 대해 열린 자세를 가질것"이었다.

결국 음악은 인간의 행동이라는 사실에 기초하여, 어째서 인간이 그러한 행동을 하게 되었는지를 이해하기 위해 사회과학, 인문과학 등 제반의 학문과 관련한 융합적 사고가 필요한 연구로서의 음악인류학이 된 것이다. 이렇듯 세기를 넘어서며 성숙되어간 학문은 결국 다른 문화권의 음악을 관찰자로서 바라보는 것이 아니라 참여자로서 공감하는 방향으로 나아가며 음악을 통한 인류애와 소통의 학문으로 성숙해 왔다.

(2) 그들에게도 아트가 있었다.

민족음악학의 연구 성과가 축적되면서, 발전된 동양 사회의 음악에도 눈을 뜨기 시작하였다. 연구 대상에 대한 접근법이 점차 학문적 훈련 과정을 거쳐 성장하면서 아시아의 고도로 발전된 예술음악을 연구하는 학자들이 많아지게 된 것이다. 2차 대전 이후 음악의 유형학, 민속 음악과 예술음악과의 관계, 음악권 분류 등 새로운 음악인류학의 주제들이 대두되며 미국과 유럽을 넘어서 세계 각지의 음악학자들이 합류하는 열린 시대를 맞이하게 되자 민족음악학의 방법론에 대한 논의도 활발해졌다.

콜린스키는 "비유럽 음악의 과학"이라는 민족 음악학의 정의에 반론을 제기하고 민족 음악학을 여느 음악학에서 구분하는 것은 지리적 영역을 넘어서서 연구 어프로치의 차이 임을 주장하였고, 길베트 차세

(Gilbert Chase)는 음악학과 민족음악학의 경계는 한 쪽이 과거를, 다른 한쪽이 현재를 그 영역으로 삼고 상호 간에 음악의 세계를 분할하고 있음을 지적하였다. 시거(Seeger)는 민족음악학은 사회과학과 인문 과학의 여러 측면들을 서로 보충하고 서로를 더욱 잘 이해하도록 하는 방향으로 나아가야 함을 주장하였고, 잡 쿤스트(Jaap Kunst)는 비 서구 음악에 대한 경시적인 태도에 대해 비난하였다.

로버트 머레이(Robert Morey)는 서양인의 정서를 음악적으로 표현한 것을 대하는 토착 서아프리카인의 반응을 조사하여 그 반응의 차이를 기록하였다. 어떤 지역에서의 음악적 커뮤니케이션이 다른 지역에서도 좋거나 나쁘거나 혹은 예술성 등에 이르기까지 완전히 다른 반응을 보일 수 있음을 객관적으로 증명해 보인 것이다. 머레이의 이러한 주장은 필자도 수없이 많이 겪었다. 오페라의 주옥같은 아리아를 나의 할머니는 "귀신 우는 소리 같다"며 싫어 하셨다. 요즈음 젊은이들이 클라식 성악가들이 힘을 잔뜩 주고 거대한(?) 발성을 하는 것을 보면 "왜 저래야 돼?"라고 한다. 음향시설이 없던 시절 넓은 공간을 육성으로 전달해야 했던 그 시절에는 이렇도록 성량이 크고, 고음으로 최대한 많이 올라가는 사람이 주인공이 되었다. 그러나 요즈음과 같이 음향장비가 좋은 데다 모든 음악을 시각과 함께 감상하니 성량 보다는 표현의 섬세함과 개성, 노래 보다 춤을 잘 추는 비쥬얼이 좋은 가수가 잘 나가는 시대이다.

요즈음 BTS의 한국어 가사 노래가 전 세계를 강타하고 있는 모습을 보면 음악은 언어를 초월한 세계 공통 언어 라는 말이 절로 떠 오른다. 이런 의미에서 음악을 통해 문화 상호간의 이해와 공감을 이끌어가는 음악인류학 또한 인류애를 위한 큰 덕목을 배양해 왔음이 틀림없다.

(3) 미국과 유럽 주도의 20세기 음악인류학

1900년대 이후에는 미국에서의 민족음악학이 유럽보다 훨씬 우위를 차지하였다. 폭스는 워싱턴 소재 미국 인종학 연구소의 책임자가 되어 음악과 인간행위와 문화와의 밀접한 관련설을 인식하여 인류학자들을 적극적으로 녹음과 채보 분석에 참여시켰다. 보아스(Franz Boas)는 독일 태생으로 현지연구와 문화전반에 관한 서술과 심리학에 대한 관심 등을 강조한 미국식 방법론의 주창자였다. 미국은 특히 인류학과 음악을 넘나들며 연구하는가하면, 연주자가 되어 민요(재즈)와 비서구적 뿌리를 자신의 음악에 혼용하기도 하였다. 이 무렵 등장하는 것이 서양음악 연구와 동일한 방법론에 의한 타문화권 음악을 연구하는 비교음악학이 었었다. 그러나 이 무렵까지만 하더라도 문화 속 음악의 중요성은 높이 평가하면서도 음악적 행위 그 자체를 서술하는 데는 소극적이었다.

1950년대 초기 미국의 주된 경향은 세 가지로 요약할 수 있다. 첫째 두 문화권의 음악에 대한 지식 "Bi-musicality"이다. 바이뮤지컬리티는 타문화 음악의 학문적 소개와 실제 연구, 음악 양식과 행위의 기본 요소를 배워 이를 통한 작곡에까지 이르렀다. 이러한 흐름은 UCLA의 맨틀후드가 처음 시작하여 음악가들에게 큰 영향을 주었다. 둘째 서양음악이 비서구음악에 영향을 주게 된 경위와 과정에 대한 연구가 시작되었다. 타문화권의 음악 연구 방법을 유효적절하게 서구 예술 음악에 적용하면서 음악학적 방법으로는 할 수 없었던 어떤 결과를 얻을 수 있다는 것.즉 음악을 세계적 안목으로 비교 연구하는 안목을 갖추게 된 것이다.

마지막으로 현장 연구를 통하여 음악의 역할과 개개의 음악 활동을 연구하였다. 레코드 산업의 급작스런 성장으로 많은 비서구 음악과 민속 음악이 쏟아져 나오자 악보 없이도 음악 행위를 기록하고 분석할 수

있게 된 것이다. 그러자 민족음악 연구는 음악적 내용과 양식 보다 인류학에서 해 오던 음악 행위의 서술에 주력하는 경향을 보였다. 이러한 경향은 문화적 맥락으로서의 음악을 너무 강조한 나머지 음악 자체의 기술적 연구를 소홀히 하는 현상을 초래하기도 하였다. 문화와 인류학 등 포괄적인 연구태도를 보였던 미국 학자들에 비해서 유럽은 음악 그 자체에 초점을 맞추는 경향이 강했다.

3. 한국음악학과 음악인류학

초기의 에스노뮤직 학자들의 연구 대상이 되어오던 아시아나 아프리카 등지에서 자국의 음악을 연구하는 학자들이 대거 배출되면서 에스노뮤직은 새로운 국면으로 접어들었다. 한국에는 일제 강점기에 국학 운동에 힘입어 우리음악에 대한 학문 활동이 시작되었다. 이왕직아악부의 악사들이 정기적 모임을 통해 전통의 계승과 자료화가 시작되었고, 궁중 뜰에서 연주되던 음악이 무대화되었으며, 김기수를 필두로 한 전통음악의 오선보화가 활발하게 이루어졌다.

안확의 『조선음악의 연구』(1930)를 필두로 하여 이왕직 아악부(雅樂部)의 교재로 사용된 계정식의 『한국음악 Koreanische Musik』(1935), 함화진의 『이조악제원류』(1938)를 비롯하여 정노식의 『조선창극사』(1940), 성경린의 『조선의 아악』(1947)과 『조선음악독본』(1947), 함화진의 『조선음악통론』(1948), 장사훈의 『민요와 향조악기』(1948)와 『조선의 민요』(1949), 고정옥의 『조선민요연구』(1949), 이혜구의 「양금신보 4조」 외 다수의 성과들이 이 무렵 이루어졌다. 이들 연구는 전통음악을 학문적 대상으로 삼았다는 점에서 의미가 크다.

해방과 함께 민족음악연구의 부푼 꿈들은 6.25전쟁으로 주춤하였으

나 전쟁의 와중에 부산에서 국립국악원이 설립되었다. 1957년에는 영문학도였던 이혜구에 의해 『한국음악연구』가 출간되었고, 1959년에는 서울대학교 음악대학에 국악과가 설립되었으며, 1960년대와 1970년대는 서울대학교 음악대학 국악과 중심으로 전통음악연구의 제1세대가 성장하였다. 1972년에는 한양대학교, 1974년에는 이화여자대학교, 1980년대에는 서울예술전문대학(1981)을 시작으로 경북대, 부산대, 전남대, 영남대(1982), 중앙대(1983)에 국악과가 각각 설립됨으로써 한국음악학의 새 시대가 열렸다.

지방 각 대학에 국악학과의 개설로 인하여 서양음악전공자 중 일부가 한국음악학에 합류하여 연구 인력의 다양화 양상이 나타났다. 여러 음악학술단체와 각 대학에서 학술연구서를 발간하고, 음악학회와 학술지 출간과 함께 국악개론, 총론, 통사와 같은 단행본과 사전 등이 출간되었다. 이러한 연구 성과들이 축적되어가자 초기의 고악보 해독 중심에서 민속악 및 악기와 제반 음악현상으로 연구 내용의 다양화가 이루어졌다. 이무렵 한국음악에 관한 최초의 영문서인 『Glossary of Korean Music』(1961)이 장사훈에 의해 시작되어 1970년대에는 송방송의 『An Annotated Bibliography of Korean Music』(1971)과 『Korean-Canadian Folk Songs:An Ethnomusicological Study』(1974), 대한민국예술원에서 펴낸 『Survey of Korean Arts : Traditional Music』(1973), 유네스코 한국위원회(Korean National Commission for UNESCO)가 펴낸 『Traditional Performing Arts of Korea』(1975)등이 한국음악학자들에 의해서 집필되었다.

이와 더불어 외국학자들에 의한 단행본과 논문도 다수 쓰여졌다. 카우프만(Kaufmann, W.)의 『Musical Notations of the Orient』(1967), 독일 엑카르트(Eckardt, A.)의 『Musik, Lied, Tanz in Korea』(1968), 록크웰(Rockwell, C.)의 『Kagok, a traditional Korean vocal form』(1972), 프로봐인

(Provine,R.C.)의 『Drum Rhythms in Korean Farmers Music』(1975) 미국 아시아음악학회(Society for Asian Music)에서 한국음악 특집호로 펴낸 『Asian Music Vol.VIII-2』(1977)등이 이 무렵의 성과들이다.

이후 서울대학교 국악과 졸업후 미국으로 유학을 떠나 하와이대학에 재직해온 이병원에 의해서도 한국음악에 관한 영문 개론서 및 다수의 논·저들이 출간되었고, 아시아음악학회를 통한 『Asian musicology』는 2018년 제28집에 이르도록 지속적인 출간을 이어오고 있다. 현재는 한국학중앙연구원을 비롯하여 각 대학에 외국 유학생들에 의해 한국음악이 연구되는가 하면 외국인 교수가 국악과 이론 및 인류음악학 교수로 재직하는 등 한국음악학의 글로벌화가 시작되고 있다.

4. 21세기 음악인류학

20세기 전반기까지만 하더라도 미국과 유럽학자들이 주도해오던 음악인류학은 20세기 후반으로 접어들면서 그간 피 연구대상이었던 각 지역에서 자국 음악을 연구하는 학자들이 대거 등장하였다. 이로써 21세기에는 상호 정보 교류와 소통의 음악인류학에 대한 관심이 커졌다. 이러한 가운데에도 에스노뮤직 관련 학명은 민족음악학, 음악인류학, 인류음악학 등, 아직도 일치되지 않은 의견들이 계속되는 상황이다.

주로 전통음악에 초점이 맞추어지던 종전의 연구 대상에서 창작음악에 대한 다각도의 연구도 시도되었다. 서양의 클라식 음악 연주장에 오는 관객들의 복장의 패턴과 대중음악 공연장에 오는 사람들의 차림새에 대한 비교 등, 음악을 둘러싼 인간의 행동 패턴과 사회 현상에 이르기까지 연구 내용이 다양화 되었다. 그런가하면 고음을 향해서 클라이막스를 형성해 가는 서양음악에서의 미학관과 저음을 숭상했던 동양의

미적 기준의 차이와 더불어 서로 다른 장르의 상호 관계에 대해서도 관심이 상승했다. 21세기에 들어 특히 두드러진 것은 문화인류학과 연계된 음악인류학이다. 문화현상으로서 음악의 반영, 어떤 사회에서의 음악과 문화의 역동성, 음악과 문화사에 대한 조명 등이 확대되면서 단지 대상 음원을 채록하여 분석하던 초기의 종족음악과 달리 문화 전반에 걸친 음악현상에 대한 연구는 장르적 한정이 없다 할 정도로 방대해져 가고 있다.

국내에서 이 방면으로 적극적인 역할을 한 권오성, 전인평에 의해서 학술대회와 학회지 발간 및 논·저 등 다수의 연구 성과를 이루었다. 일찍이 글로벌문화와 음악에 시야를 돌린 권오성은 세계민족음악학회의 ICTM(International Council for Traditional Music -A Non-Governmental Organization in Formal Consultative Relations with UNESCO- 회원으로 세계 여러 학자들과 교류의 장을 마련하였다. 그는 또한 미국을 비롯하여 태평양을 둘러싸고 있는 여러 지역 학자들과 연합하여 아시아태평양민족음악학회 APSE(Asia Pacific Society for Ethnomusicology)를 창립하여 초대 회장을 역임한 이래 회원국 각지를 순회하며 2018년 올해 16회 국제학술회의를 맞이하고 있다. 2003년에는 북경 중앙음악원의 웬징팡(袁靜芳)교수와 함께 한중불교 음악학회를 창설하여 현재는 동아시아불교음악학회로 확대하였다. 이 외에도 음악고고학회, 악율악회 등 각 분야 음악학의 국제 교류가 진행되고 있다.

중앙대학교의 전인평교수는 『동양음악』(1989)을 시작으로 『비단길 음악과 한국음악』(1996), 『아시아음악의 어제와 오늘』(2008)을 저술하는가 하면 아시아음악학회를 결성하여 아시아음악학 총서 제1집 『아시아 문화 아시아 음악』(2001)를 발간한데 이어 영문으로 발간하는 『Asian Musicology』에 이르기까지 이 방면 연구와 문화교류를 이어오면서 근년

에는 학회 회원들과의 공동 및 개인 저술로 『동북아시아음악사』(2012), 『아시아음악 오디세이』(2015) 등, 연구 및 교류활동을 전개해오고 있다. 아시아음악학회에서는 2017년 호치민 문화예술 센터에서 아시아 지역 한류의 확산과 지속 및 문제점 점검(Council for Asian Musicology 8th International Conference − KOREAN WAVE 3.0 and The Value of ASIAN MUSIC−)에 관한 세미나를 열었다.

각 대학에는 민족음악학 관련 강의가 개설되었는데, 그 중에 한양대학교에는 권오성교수에 의해 음악인류학 박사들이 다수 배출되었다. 박소현은 「몽골 敍事歌의 음악적 연구」(2004) 이후 몽골과 한국음악 관련 연구, 김보희는 「소비에트 시대 고려인 소인예술단의 음악활동」(2006) 이후 뮤지컬디아스포라(Musical diaspora)현상, 윤소희는 「대만불교 의식음악 연구」(2006) 이후 불교 음악의 기원과 전개에 대한 연구, 조석연은 「箜篌의 起源과 東北亞 傳播 過程에 對한 硏究」(2007) 이후 하프류 악기와 문화 이동, 홍주희는 「龜慈樂의 傳播와 韓·中 古代音樂에 끼친 影響」(2010)을 비롯한 실크로드와 신장위구르의 무캄과 한국음악과의 관련성을 연구해 오고 있다.

해외 유학을 통한 학문적 성과를 거둔 학자들의 연구성과도 빼 놓을 수 없다. 웨슬레안대학교에서 수학한 송방송은 한국음악사학회를 설립하여 2018년에는 『한국음악사학회』 60집을 발간했다. 송방송은 한국음악학 분야의 문헌과 자료의 체계화에 공헌하였고, 『한국음악통사』를 비롯하여 고대 실크로드 음악의 이동 및 동양음악권의 에스노뮤직 관련 저술 등 활발한 연구 활동을 하였다.

서울대학교에서 국악이론을 전공한 후 1967년 워싱턴대학교로 유학을 떠나 훗소리와 짓소리 범패에 대한 연구 「Sossori and Chissori of Peompae:An analysis of Two Major Style of Korean Buddhist Ritual Chant」(1971)

로 학위를 받은 이병원은 하와이대학교 교수로 재직하며 한국음악의 세계화에 기여하였다. 이후 하와이대학과 한국 민족음악학의 활발한 교류가 이어지며 문하에서 박사학위를 받은 전남대학교의 이용식교수는 무속음악을 통한 학술교류에 성과를 이루고 있다.

초기의 유학생들이 주로 한국음악을 외국에 소개하는 역할을 했던데 비해 오차노미즈여자대학(お茶の水)에서 수학한 이지선은『일본 음악의 역사와 이론』(2003),『일본 전통 공연 예술』(2009)를, 인도 국립 비스와라띠 대학교에서 수학한 윤혜진은『인도 음악』(2009),『아시아의 제의와 음악』(2016)을 제술하였다. 이와 반대로 외국인이 한국으로 와서 에스노뮤직 강의를 하는 경우도 있다. 인디애나 대학 출신의 힐러리 핀청 성(Hilary Finchum-sung)교수는 UC 버클리와 샌프란시스코 대학 등지에서 연구와 강의를 하다 서울대학에서 인류음악학을 담당하고 있다.

그런가하면 해외에서 개최되는 학술세미나에 참여해 보면, 세계 곳곳에 한국 유학생들이 있어 머지 않은 장래에 글로벌 한국음악학의 변화가 더욱 활발해질 것으로 보인다. 2008년에는 부산국악원 설립을 기념하여 세계한국음악학자대회를 열었다. 이때 해외에서의 한국음악학 연구 현황과 해외에서의 한국음악학 교육에 대한 자료 취합과 현지 실태 등이 논의되며 이날 세계 각지에서 한국전통음악을 강의하고 있는 사람들의 교육방법과 실태가 특히 큰 반향을 불러일으켰다. 미국 UCLA, 컬럼비아대학, 이스트코넷티컷대학교, 연변대학교 등지에서 한국음악을 강의하고 있는 이들의 얘기를 들었을 때, 중국이나 일본에 비해 국제적으로 활동과 지원이 매우 취약한 실정이었다. 앞으로는 한류산업과 순수예술 및 대중문화와의 교류와 소통에 차 세대의 역할이 더욱 활발할 것으로 보인다.

II. 언어를 통한 음악인류학적 담론

불교 음악의 시원 산스끄리뜨어와 기독교음악의 시원 라틴어는 사어 (死語)가 되었지만 의학·법률·철학·신학과 제사어에서 필수적인 용어로 서의 위용은 우열을 가리기 어려울 정도이다. 그런데 이 두 언어의 배 경을 좀더 들여다 보면 오늘날 우리들이 라틴어라고 하는 것은 고전 라 틴어에서 상당히 많이 왜곡된(?) 교회용 라틴어이고, 한국에서 범패의 원어로 여기는 산스끄리뜨어 또한 중국에서 경전어로 고착된 실담범어 이다. 교회에 의해서, 중국 역경사업에 의해서 폐쇄화되기 이전의 고전 라틴어와 산스끄리프어는 서로 상통하는 음소와 언어적 요소가 많다.

이러한 현상을 현재적 언어로 예를 들어 보면, 라틴어와 직결되는 영 어의 be동사가 힌디어에서는 he동사인데 이들은 산스끄리프의 √भू(bhū) 에서 만난다. "있다"는 어근의 '부'동사가 문장이 되기 위해서는 행위 주체인 인칭과 만난다. 이때 가장 일반적인 3인칭 단수와 만나면 bhoti →bhodi→bhoi→bhe의 연성과정을 거쳐 bhe로 귀결된다. 여기서 라틴어 는 h 를 빼고 be동사, 범어는 b를 빼고 he동사라 한다. 이렇듯 라틴어 어 근의 30~40%가 산스끄리뜨어이다. 두 언어의 조어 체계를 보면, 라 틴어는 5격(格), 산스끄리뜨어는 8격, 즉 격이 있는 조어체계로 인하여 어순이 다소 바뀌어도 문장의 해석에 혼란이 오지 않는다. 언어가 같다

는 것은 단지 말만 같은 것이 아니라 사고 체계도 같음을 의미한다. 어근과 조어체계까지 연결된다는 것은 한국의 범패와 로마의 그레고리오 성가가 전혀 무관한 것이 아니라는 것을 말해 주고 있다.

우리나라는 일제강점기에 궁중악사들이 뿔뿔이 흩어진데다 구전심수로 전해오던 전통음악을 현대적으로 설명하고자 서구의 음악 용어를 그대로 차용하였다. 서양음악의 본 고장인 유럽에서도 중세음악에 대한 이론이 그다지 명확하게 정립되지 않은 점이 많다보니 교회선법은 종지음으로 선법이 결정되는 정도만 설명되어 왔다. 그리하여 교회선법을 본따서 경기민요 중에서도 '도'로 마치면 1선법, '솔'로 마치면 2선법이라는 식으로 분류하기도 하였다. 여기에는 한국전통음악 악조의 중심음이 곧 종지음인 것처럼 교회선법도 그러리라는 선입견이 있었기 때문이다.

그러나 그레고리오성가의 선법은 똑같은 선법을 테트라코드 상성부에서 주된 선율을 운용하면 정격, 아래 음역 중심이면 변격이었으나 이들의 종지음은 같다. 예를 들어 도리아와 하이포도리아의 종지음은 똑같이 '레'음이지만 도리아의 중심음은 '라' 하이포도리아의 중심음은 '파'로써 단3도의 차이가 있고, 선율은 주로 중심음에서 집중적으로 이루어진다. 이러한 선법체계에서 발전한 조성음악이므로 학교종과 같은 노래의 주된 출현음은 도미난트음인 '솔'이고 으뜸음인 '도'는 마칠 때 단 한번 출현한다. 이와 관련한 내용을 제 2권에서는 악보와 해당 음악을 통하여 세밀히 들여다 볼 것이고, 제 1권에서는 음악의 뿌리를 감싸고 있는 주변을 둘러볼 것이다.

범패의 연구도 마찬가지였다. 조선시대의 억불과 일제강점기의 사찰령으로 전통의 법도가 거의 사라져버린 상태에서 문화 정책으로 인하여 교회 성가대 지휘자였던 학자가 단지 선율을 오선보로 채보하여 출

현음과 악조를 판명하는 것으로 연구가 시작되었다. 당시의 범패 연구는 범패가 무엇인지, 그것이 담고 있는 내용은 무엇인지, 일반 예술음악과 다른 범패의 특성이나 미학적 기준에 대한 어프로치가 이루어지지 않은 체 선율을 오선보로 채보하여 분석하는 것이 전부였고, 이러한 연구는 지금까지도 별로 나아진 것이 없다. 그리하여 필자는, 오늘날 범패가 어디서부터 시작되어 어떤 변화를 거쳐 한국에 이르렀으며, 한국에서의 전승과정에 무슨 일이 일어났는지, 이러한 배경이 오늘날 범패 선율에 어떤 영향을 미쳤는지를 조명해 왔다.

노래는 말에서 비롯되었으므로 음악의 원류는 언어로 인해 풀리는 지점이 많다. 서기전 7500년 무렵 시리아 북부의 핵심 지대로 추정되는 곳에서 인도와 유럽의 최초 공동조어 아나톨리아어로부터 원류를 찾아 서기전 4,500년에서 서기전 4년 동안 농업과 경제 확산과 함께 아프리카. 아시아 등지로 퍼져 나온 인류 언어의 이동과정을 통해 그리스음악과 그레고리오성가, 인도의 베다 찬팅과 한국 범패의 뿌리가 만나는 지점을 들여다 본 연후에 오늘날 불리어지고 있는 범패와 그레고리오성가의 선율을 들여다 보고 그것을 일반 전통음악, 나아가 서구의 종교음악인 그레고리오성가와 한국의 범패까지 살펴보고자 한다.

그레고리안찬트의 라틴어와 범패의 산스끄리뜨어를 들여다 보기 위해서는 그 사이에 있는 아랍어를 지나칠 수가 없다. 세계 3대 종교에 속하는 기독교 · 이슬람 · 불교는 모두 적도 인근의 근접 지역에서 발생하였고, 기독교와 이슬람은 같은 계열의 종교이므로 나는 이들을 믿음의 종교와 수행의 종교, 혹은 유일신교와 무일신교 두 가지로 분류하곤 한다. 그런데 이들 종교들이 발생하여 전승되는 과정을 보면 한결같이 암송을 위한 율조가 중시되었고, 문자가 비록 있어도 그 보다는 언어의 억양과 운율에서 느껴지는 소리 전승을 통한 진리를 체감하고자

하는 인류 보편의 인식과 향유문화가 있었음을 발견하였다.

언어는 어느 시기에 어떤 단어가 출현하느냐에 따라 그 시대의 문명과 문화를 읽을 수 있어 음악인류학에도 매우 중요한 단서를 제공한다. 아나톨리아어가 사어(死語)가 되어 사라져간 자리에 여러 분파의 새 언어 지류가 생겨나고, 인류의 이동과 함께 서로 다른 어족이 만나 새로운 언어들이 생겨나는 과정은 그들이 우주와 소리를 인식하고 신화를 통한 상상계의 발현과 함께 음악을 둘러싼 행동 패턴이 달라지기 때문이다. 인류의 이동과 함께 아나톨리아어의 지파 언어들은 시베리아 지역으로 퍼져가며 우랄어족과 섞여 왔으므로 오늘날 한국어와 음악에도 그 DNA가 담겨있다.

1. 줌 인 아웃

몇 광년에서 일 억년 단위를 오가는 고고학과 인류학을 접하다 보면, 만년 쯤은 최근의 일이요, 5천년은 손가락으로 셀 수 있는 뉴스들이다. 장시간 한 가지 대상에 몰입하여 숙고하다 보면 긴 역사라고 여겼던 일들이 망원경 렌즈의 피사체처럼 현실로 쓱 당겨지는 순간들이 있다. 33살의 예수, 36살의 석가모니는 나의 강의를 듣는 대학원생 쯤이거나 혹은 조카와 같은 청년이다. 요즈음 말로 치면 멋쟁이 아이돌이랄까. 당시의 사람들은 춤과 노래가 아니라 사물의 이치와 우주 질서와 올바른 존재방식을 일러주는 이에게 열광했다.

예수, 무함마드, 석가모니가 종교의 대상이 됨으로써 팩트를 둘러싸고 있는 캡셀이 너무도 두꺼워 어느 정도가 그들의 실체인지 모르겠으나 그것이 리얼이었다면 그들 모두 천재적 혁명가이었음이 틀림없다. 요즈음 보통 사람들은 모두가 그 옛날 왕족이나 귀족과도 같은 문화향

유와 스스로에 대한 자존감을 누리고 있다. 여러 전문분야가 심화되면서 문화 DNA의 단층까지 분석할 수 있는 시대이니 산업혁명 후 자연파괴와 대기오염으로 뱃 속의 플라스틱을 배출하지 못해 죽는 고래와 빙하의 공포가 있기는 하나 그 만큼이나 대중이 공유하고 확인할 수 있게 하는 정보와 교통은 이 시대의 가장 큰 혜택임을 부인할 수 없다.

불교 음악을 연구하다 보니 세계 각처의 수행자들을 만나기도 하고, 그들을 따라 수행을 하게도 된다. 특히 남방의 위빠사나 수행은 그간 예사로이 접했던 대상을 좀더 미세하게 들여다 보는 힘을 길러 주었다. 수행으로 인한 신경물질 분비와 뇌파현상을 조사함으로써 불교를 비롯한 명상문화에도 나름의 안목이 생겼다. 이러한 현상을 보면, 범자(梵字) 하나하나에 공진현상과 불교적 덕목을 결합한 대만의 화엄자모 범패나 만트라 찬팅과 파동역학 관련한 음악인류학적 가능성이 무궁무진함에 또한 눈을 뜨며 이 시대에 들어 있는 나의 렌즈를 멀리 밀어내어 후세의 오늘과 나를 바라보는 성찰 또한 동시에 하게 된다.

필자가 그레고리오성가를 공부하던 시절 만났던 한 신부님은 한국전통음악의 악조 이론에 대해 불만이 많았다. 장조와 단조, 2개의 조로 기능화한 조성음악에 비하면 교회선법은 너무도 복잡하여 바티칸이 음악박사 공장이라고 할 정도였다. 그렇지만 아무리 복잡한 교회선법이라도 1선법이냐. 2선법이냐. 정격이냐. 변격이냐에 따라 어떻게 선법을 활용 할지에 대한 명백한 논리가 있는데, 대체 한국전통음악은 뭐가 뭔지 모르겠단다. 학자들 마다 책마다 선법의 종류도 다르고 설명도 다르고, 조명도 다르니 어떻게 해야 한국전통음악을 활용한 한국적 미사곡과 성가를 쓸 수 있을지 오리무중 이라는 것이다.

그러고 보면, 한국음악은 역사 이래 수많은 음악들이 세월과 함께 변화되며 현재까지 이어지고 있으나 로마교회와 같이 일괄적 체계로 음

악이론을 정립하지 못한체 제 각각의 용어와 모양새가 얽혀 있는 형상이다. 서양음악도 현대에 이르기까지 시대적 변천이 있었지만 오늘날 서양음이라고 일컫는 것은 작곡자가 음계와 선법의 원리를 알고 그것을 이용해 작곡을 한 것이지만 한국 전통음악은 연주자와 창자들의 감각을 따라 제 맘대(?)로 만들어 구전심수로 다듬어온 것이 많다. 정갈하게 재단이 차려져 있는 성당이나 교회와 달리 과거·현재·미래 부처에다 용왕, 산신, 천룡, 심지어 인도에서 살다온 가릉빙가나 간다르바까지 모셔진 불교 음악은 더더욱 그러하다.

신부님께 어떻게 답을 할지 모른 체 10여년이 훌쩍 흘렀다. 어릴 때 절에 가면 귀신이 나올 것 같아 엄마의 치맛자락에 숨었던 사찰이 언제부터인가 테마파크에 온 듯이 재미나고, 한국 전통음악도 직관적 감상이 가능해졌다. 그 만큼의 세월 동안 다가가다 보니 이론과 설명 너머의 세계가 보이게 된 것이다. 지금쯤 그 신부님을 다시 만나면 "신부님 아직도 그렇게 어려우세요?"하고 물어보고 싶다. 아마 계속 한국 음악에 애정과 관심을 가지고 지냈다면 그 물음이 사라졌을 것이고, 그렇지 않으면 아예 관심을 끄고 서양음악식 성가를 쓰고 계시리라.

교회선법과 조성음악의 빈틈없는 악조 이론에 비해 신라·고려·조선, 거기다 서양음악 이론의 어설픈 도용까지 뒤섞인 채로 한 상 위에 올려져 있는 우리네 악조이지만 알고 나니 있는 그대로가 좋은 점도 있다. 악조 용어는 지금도 통일하지 못하고 있지만 이론가들과 달리 본성적으로 음악을 듣는 사람들은 악조와 상관없이 음악을 즐긴다. 그래서 그런 것일까. 국악창작음반은 음반 시장의 상품으로 제법 거래되고 있다. 그에 비해 잘 정비된 서양의 현대음악을 음반시장에서 찾기란 거의 불가능이다. 서양의 조성음악은 더 이상 갈 곳이 없어 복조, 무조, 음렬까지 만들다가 결국 대중음악에게 그 자리를 내어주었으나 아직도 혼돈

의 여지가 많은 우리음악은 발전(예술에는 발전이라는 개념이 맞지 않지만)의 여지가 많이 남아있다.

쥐 잡는 고양이가 최고라. 악조이론 통일과 단일화가 안 된 우리의 음악이론이라 하더라도 물건(창작 음반)이 되어 팔려 나가고 있으며, 재즈와 세계 여러 나라 음악들과 어울려 새로운 콘텐츠가 만들어지며 살아 숨쉬고 있다. 까놓고 말해서, 예술성이니 뭐니 하는 것은 2차적인 문제이고, 일단은 누군가 그것을 듣고 싶어하고 그래서 돈 주고 사고 싶어야 하는 것이 우선이다. 그러나 음원사이트나 대중매체의 음악들에 젖어 지내다 모처럼 순수음악회를 갔을 때 오는 그 청량감은 또 다른 세계여서 한 가지 현상만으로 결론을 낼 수는 없다. 그리하여 미래에 어떤 세계가 펼쳐질지는 모를 일이다 만은 아무튼 신부님의 음악 세계로 한 걸음 더 들어가 보자.

2. 언어와 율조

음악의 근원을 거슬러 가면 언어에 이르게 되는데, 이 언어는 생존 방식의 차이에서 오는 DNA의 분파에 따라 어족이 달라진다. 어로와 채집생활을 하던 초기 인류의 언어가 따뜻한 지방에서 동사 위주로 발달하여 동사→주어→목적어의 어순을 가진데 비해 수렵인들은 주어→목적어→동사순으로 변했다. 현실적인 예를 들면, 진흙 속 미꾸라지를 잡을 때는 "손을 꼼지락 꼼지락 더듬어라"며, 동사가 우선되는데 비해 토끼를 잡을 때는 빨리 잡기 위해서 '토끼'라는 목적 명사가 우선이 된다. 동남아인들의 코의 구조는 더운 열을 발산하기에 유리한 모양이라면 몽골인의 눈이 작은 것 또한 자연 환경에 적응해온 결과이다. 기후로 인한 언어현상을 예를 들면, "적은 에너지를 써서 말하는 방식이 추위

에 유리한 폐쇄형 언어(한국어도 이에 속함)"이다. 그렇다면 오늘날 서양음악과 동양음악으로 대칭되는 라틴어, 아랍어, 산스끄리뜨어 그리고 한국어로 된 음악은 어떤 대별성과 유사성을 지니고 있는 것일까? 이와 관련한 음악현상을 본문에서 확인하게 될 것이다.

1) 라틴 · 아랍 · 산스끄리뜨어에 얽힌 음악코드

라틴어의 어원을 거슬러보면 우랄알타이어→이탈리아어→움브리아와 팔리스키아어와 이탈리아 서북부 라슘부근의 방언에서 BC 8세기 중부지역에 정착하여 로마 창건 시기인 BC 753년 무렵 정치 세력의 확장과 함께 지중해 연안과 유럽 전체에 큰 영향을 미쳤다. 인도의 수많은 언어 중에 브라만의 언어였던 산스끄리뜨어는 사어가 되었지만 군인들이 쓰던 힌디어가 그들을 따라 전국으로 확산되어 오늘날 살아있는 언어가 된 것과 마찬가지이다.

이들의 문법 구조를 보면 라틴어는 5격, 산스끄리뜨어는 8격인데 라틴어에 없고, 산스끄리뜨어에만 있는 3가지 격은 처격(處格)·탈격(脫格)·호격(呼格)이다. 성에도 남성·중성·여성의, 수에서는 라틴어는 단수와 복수인데 산스끄리뜨어와 아랍어에는 2개를 지칭하는 양수(兩數)가 있다. 한국 사람이 영어나 중국어를 배울 때 가장 어려운 부분이 어순이다. 그런데 산스끄리뜨어나 라틴어는 어순이 자유로워서 우리말 식으로 해도 무방할 때가 많다. 이렇듯 어순이 자유로울 수 있는 것은 격이 일정하므로 순서가 바뀌어도 뜻이 성립되고, 문장을 해석할 때는 격이 정해진 대로 해석하면 된다. 또한 산스끄리뜨어와 라틴어는 동사에 주어가 결합되어 있으므로 동사만 들어도 주어를 알 수 있다. 재미난 것은 아랍어는 명사 뒤에 조사에 해당하는 모음을 붙여 주어·목적어·소

유격을 나타내는 것이 한국어와 같다. 한국어의 경우 주어가 생략되는 경우가 많은데 산스끄리뜨어와 라틴어에도 주어가 생략되는 경우가 많다.

<표 1> 산스끄리뜨어와 라틴어의 명사 용법

구분	격			성				수			
	범어	아랍	라틴	범어		아랍	라틴	범어		아랍	라틴
주격	O	O	O	남성	O	O	O	단수	O	O	O
목적격	O	O	O	여성	O	O	O	양수	O	O	
구격	O		O	중성	O		O	복수	O	O	O
여격	O		O								
탈격	O										
속격	O	O	O								
처격	O										
호격	O										

인류가 이동하면서 언어의 발생과 확산이 함께 하였고, 언어의 원초적 발생으로 거슬러가면 아나톨리아어를 만나게 된다. 아나톨리아어 초기에 갈라진 히타이트어(Hittite)·루비어(Luwian)·팔라이(Palaic) 중 하티왕국의 히타이트어족 사람들은 아시리아와의 무역을 통해 부와 번영을 누렸다. 이들 언어의 기록은 이집트 및 시리아 필경사들에 의해서 이루어졌다. 지금은 사어가 된 이들 언어를 복원한 결과 인도·유럽 공통 조어의 문법과 형태 및 음운에서 많은 동질성을 발견하였고, 이들이 어떠한 과정을 통해 오늘날 살아 있는 언어로 연결되고 있는지를 분석하였다.

이후 여러 친족 언어가 생겨났는데, 그 중에 주목받는 것은 조로아스터교의 가장 오래된 성서 『아베스타』이다. 아베스타의 가타(Gatha)는 인도 베다경의 가타(詩)와 같은 어근을 지니고 있다. 이는 또한 인도의 가타에서 비롯되어 한국의 현재 범패로 연결되는 라인을 지니고 있다. 그

런데 이 가타는 조로아스터(Zoroaster, 그리스식 표기), 동부 이란에 살던 종교 개혁가로서 서기전 1200~서기전 1000의 사람으로 추정되는 차라투스트라(Zarathustra, 원래의 이란어 형태) 자신이 집성한 것으로 파악되고 있다.

오늘날 우리에게는 니체의 『차라투스트라는 이렇게 말했다』로 잘 알려져 있지만 가장 오래된 가타 들을 담고 있는 조로아스터의 『아베스타』와 인도의 『리그베다』는 언어나 사고 면에서 긴밀하게 연결되어 있다. 여기서 또 하나 재미난 것은 이들의 공통 언어 중에 제물을 바치기 전에 신을 모시는 짚방석을 펼치는 의식을 칭하는 용어로 동일 어근(베다어 barthis와 아베스타어 baresman)이 있다. "짚방석을 까는 이"가 성직자를 뜻하는 것은 한국의 불가(佛家)에서도 발견된다. 영남범패를 조사하면서 승려들이 늘상 하는 말이 "범패에 장판 떼 묻은 소리가 나야 그것이 제대로 된 소리"라는 것이다.

인류 공통 조어에서 나타나는 양(sheep) · 암양(ewe) · 숫양(ram), 새끼양(lamb)의 어근들에서 인간이 길들이기 시작한 동물과 인류의 생활 양식을 유추해 볼 수 있다. 양(羊)은 서기전 8000~7500년 무렵 아나톨리아 동부와 서부 등지에서 고기를 얻기 위해 사육하던 종(種)이었으나 점차 털로 직물을 짜는 문화적 진화로 나아갔다. 이렇듯 언어 고고학에서 조명하는 서기 전 수 천년의 시간으로 거슬러 가는 것에 비하면 그레고리오성가와 범패의 연결 고리를 찾는 것은 일도 아니다.

그레고리오성가의 가사 라틴어와 범패의 가사 산스끄리뜨어를 비교해 보면, 라틴어 어근 30~40%가 산스끄리뜨어이다. 나아가 산스끄리뜨어와 영어의 관계를 보면, 산스끄리뜨어의 지시대명사 야트(Yat)는 영어로 What, 따뜨(tat)는 that이다. 그런가하면 삐뜨르(pitṛ)는 father, 마트르(mātṛ)는 mother, 브라뜨르(bhrātṛ)는 brother, 두히뜨르(duhitṛ)는 daughter

로 거의 동일한 발음이다. 친족을 이르는 명칭에서 발견되는 동일어의
분포는 언어연대학(Basic Core Vocabulary)에서 중요한 단서를 제공한다.

<표 2> 인도 유럽어족의 친족어 비교

어족 뜻	산스 크리트어	힌디어	페르시어	그리스어	라틴어	영어	독일어
아버지	pitṛ	pitā	pidar	pater	pater	father	vater
형제	brātṛ	bhāī	birādār	phrater	frater	brother	bruder

이를 오늘날 영어로 가져와 보면, teacher, beginner 와 같이 사람을 뜻
하는 -er가 범어에서 '행위'를 나타내는 어근 (러 ऋ ṛ)와 연결되거니와
begin과 er사이에 n이 추가되는 것 또한 범어의 n어미와 모음 사이에 n이
추가되는 것(राजन् rājan왕+ अत्र atra곳 =राजन्नत्र rājannatra 왕이 있는 곳)과도
같다. 또한 영어의 부정(不定)관사 a 뒤에 모음이 오면 an으로 바뀌는
데 범어에서도 같은 현상이 있다. 범어에서는 부정(否定)하는 접두어로
a를 쓰는데 이때 뒤에 오는 단어가 모음으로 시작하면 an으로 바뀐다.
가뜨바(गत्वा gatvā)가고서 아가뜨바(अगता agatvā)가지 않고서 우디뜨바
(उदित्वा uditvā)말 하고서 아누디뜨바(अनुदित्वा anuditvā)말하지 않고서와 같
이 언어의 동질성은 이들의 사고방식, 감성체질, 생활방식과 문화현상
으로 연결되고, 나아가 음악현상으로 나난타다.

<표 3> 영문 관사와 범문 접두어

구분	a + 자음	an + 모음
영어	a student	an apple
산스끄리뜨어	विद्या vidyā(지혜) अविद्या avidyā(무지)	उदित्वा uditvā(말 하고서) अनुदित्वा anuditvā(말하지 않고서)

여기에서 주목되는 것은 영어 알파벳으로는 "an uditva"이지만 산스끄
리뜨어에서는 'an'의 'n'이 뒤의 모음 'u'와 결합하여 'nu नु'가 되는 점이

다. 이러한 표기는 발음에도 그대로 적용되고, 사제들의 베다 찬팅도 마찬가지다.

앞서 우리는 한글이 폐쇄형 언어임을 확인한 바 있다. 그런데 산스끄리뜨와 라틴어의 분파에서 등장하는 유럽어가 원래는 북방계 유라시아어로 무성음 언어였고, 수렵사회에서 기원하여 농업과 공업 혁명을 거치며 유럽어는 유성음 언어로 바뀐 것이다. 고전 라틴어, 산스끄리뜨어, 희랍어에서도 동일하게 나타나는 히타이트어는 서기전 3천년~서기전 1천 2백년에 존재하였는데, 이 언어가 한글의 무성음 발음과 연결되며 산스끄리뜨어 보다 고전 라틴어 발음과 더 매칭이 잘된다는 주장이 있다. 워낙 복잡하게 분파되고 얽히는 언어 DNA인지라 이들을 파악하기가 쉽지 않지만 한 가지 뚜렷한 현상은 산스끄리뜨어·라틴어·한글 모두 정관사와 부정관사가 없다는 점이다. 그런데 이것이 음악으로 오면 여린내기 선율과 정박 선율로 확연히 달라짐을 본 책을 좀 더 읽어가면 확인하게 될 것이다.

Everything changes!

흔히들 "무상(無常)하다"라는 말을 "헛되다"거나 "허무하다"는 뜻으로 표현하는데 차라리 영어로 표현할 때 훨씬 더 잘 다가 오지 않는가. 많은 세월과 관습의 때가 묻은 '무상' 이라는 말 보다 "Everything changes 모든 것은 변한다" 석가모니의 설파 중에 이 말 만큼 리얼 팩트가 또 있을까. 서양 사람들이 불교를 대하는 자세를 보면 수 천 년 간 섬겨온 우리들 보다 훨씬 상 근기일 때가 많다. 하늘을 붕붕 날고 손바닥 장풍으로 태풍을 불어 제껴야만 직성이 풀리는 중국 사람들을 거쳐온 때문인지, 위정자들이 지배 도구로 삼아온 전력 때문인지 하여간 우리에게 불경은 너무 거대한 모습으로 다가와 진솔한 감동으로 와 닿지 않는다.

불교가 중국으로 들어왔을 때 소리글자인 산스끄리뜨어를 한문으로

옮기는 것이 참으로 난감하였다. 일찍이 문자를 발전 시켜온 중국과 달리 산스끄리뜨어는 수천년을 구전으로 이어오다 보니 외우기 쉽도록 의성어와 의태어가 많았다. 이러한 구절을 뜻 글자인 한문으로 적으려니 얼마나 난감했을까? 필자의 박사학위 논문 「대만불교 의식음악 연구」를 인쇄하러 외국어대학 인근의 복사집엘 갔던 때였다. 외국어 전공자가 많은 학교의 인근 복사집이니 중국어권의 수많은 논문을 인쇄해왔을 터인데 필자의 논문에 폰트에 없는 글자를 그려넣느라 여간 짜증이 아니었다. 수십년간 그곳에서 복사집을 하면서 이렇게 요상한 한자를 많이 쓰는 논문은 처음이라는데, 그것이 모두 진언과 다라니를 음역한 한자 때문이었다.

중국에서 역경작업이 한참일 때, 한문을 소리에 맞추어 표기하다보니 어려운 것은 고사하고, 그 발음이 원음과 맞지 않아 애를 먹었다. 오늘날 한국의 진언 끄트머리에 흔히 나오는 사바하는 본래 스바하 인데 음역된 한문을 우리 식으로 발음하다 보니 사바하이다. 나무아미타불할 때 나무는 산스끄리뜨 나모(नमो)를 한문 南無로 음역하다보니 한국에서는 '나무'라고 하지만 중국·대만·미얀마는 모두 '나모'로 발음한다. 오늘날 인도의 데바나가리로는 나마하, 인도의 일반적 인사말인 나마시떼와 관련된 말이긴 하나 우리가 접하고 있는 불교 음악의 실체가 이렇도록 많이 왜곡되어 있는 실정에 어리둥절해 진다.

중국의 초기 역경자인 구마라즙(344~413)의 이름은 구마라지바(कुमारजीव Kumārajīva)이고 한문으로는 鳩摩羅什로 음사하였는데, 한국에서는 구마라즙 혹은 구마라집으로 발음해 왔다. 근자에 이르러 많은 승려와 학자들이 현지로 가서 산스끄리뜨어와 팔리어를 공부하면서 잘못된 발음을 고치려 하지만 습관화된 명칭과 정확한 발음의 현실화는 쉽지가 않다. 아무튼 필자는 앞으로 구마라즙이 아니라 "구마라지바"라고

하겠다.

구마라지바가 역경의 어려움을 토로한 대목이 있다. 天竺國俗, 甚重
文製. 其宮商體韻, 以入絃為善. 凡覲國王, 必有贊德. 見佛之儀, 以歌歎
為貴. 經中偈頌, 皆其式也. 但改梵為秦, 失其藻蔚, 雖得大意, 殊隔文體,
有似嚼飯與人, 非徒失味, 乃令嘔噦也 [2] - "천축국의 풍속은 문장의 체
제를 대단히 중시한다. 오음(五音)의 운율(韻律)이 현악기와 어울리듯
이, 문체와 운율도 아름다워야 한다. 국왕을 알현할 때에는 국왕의 덕
을 찬미하는 송(頌)이 있다. 부처님을 뵙는 의식은 부처님의 덕을 노래
로 찬탄하는 것을 귀히 여긴다. 경전 속의 게송들은 모두 이러한 형식
인 것이다. 그러므로 범문(梵文)을 중국어로 바꾸면 그 아름다운 문채
(文彩)를 잃게 된다. 아무리 큰 뜻을 터득하더라도 문장의 양식이 아주
동떨어지기 때문에 마치 밥을 씹어서 남에게 주는 것과 같다. 그러므로
다만 맛을 잃어버릴 뿐만이 아니라, 남으로 하여금 구역질이 나게도 한
다."

이러한 대목에서 구마라지바가 역경을 하면서 얼마나 많은 고뇌를
했을지를 짐작하게 된다. 그러한데도 후세 사람들 중에 구마라지바의
번역에 대해 반기를 드는 것이 있으니 관세음보살이다. 관세음보살에
서 '관(觀)'은 산스끄리뜨어 아바로키따(Avalokita) 를 한역(漢譯)한 것이
고, 이는 "관찰한다"는 뜻의 동사 아바록(avalok)의 과거수동분사형이다.
이에 비해 자재(自在)는 산스끄리뜨어 이쓰바라(īśvara) 를 한역한 것인
데, 이것이 본래는 "사바라"였다는 것이다. 옥스포드『범영梵英사전』에
는 사바라(savara)=씨바(śiva), 쉬바(śiva) 로 대자대천(大自在天) 으로 설
명되고 있다. 관세음보살과 관자재보살의 경전적 배경을 보면, 관세음

2) 『양고승전(梁高僧傳)』권2, 진장안구마라집(晉長安鳩摩羅什)

보살은 『법화경』에 나오는 보살로서 고난에 처해 있는 중생들을 구제해 주는 보살이고, 관자재보살은 『반야심경』에서 관찰을 통해 지혜를 계발하여, 열반성취를 추구하는 보살이다.

소원을 다 들어주는 관세음보살과 스스로 관찰하여 자유자재한 관자재보살은 스(s 娑)와 사(sa 舍)의 음(音)이 비슷함으로 인해 다른 견해들이 생긴 것이다. 아바로끼따사바라(Avalokitasavara 관자재)→아바로끼따스바라(Avalokitasvara 관음)→아바로끼떼쓰바라(Avalokiteśvara)로 와전되었는데, 이러한 오류가 구마라지바 혹은 대승불교주의자가 지혜의 계발에 초점 맞춰진 관자재(觀自在)보살을 불보살의 가피력(加被力 전지전능한 능력)에 초점 맞춰진 관세음보살의 아바로끼떼쓰바라(Avalokiteśvara)로 바꿔 놓았다는 것이다.

조선 후기의 문인 김만중(1637~1692)은 『서포만필西浦漫筆』에서 鳩摩羅什有言曰, 天竺俗最尙文, 其讚佛之詞, 極其華美. 今以譯秦語, 只得其意, 不得其辭理. 固然矣 – "구마라지바가 말하길, 천축에서 가장 훌륭한 문학으로 삼는, 그 찬불가의 가락은 지극히 화려하고 아름답다. 지금 이것을 한문으로 옮기려니, 그 뜻은 얻을 수 있는데, 그 말의 이치까지 전할 수는 없도다. 과연 그렇다."고 하였다. 우리가 믿고 배워온 것이 이러한 오류와 왜곡을 지니고 있는 것이다. 소리글자인 범어와 뜻글자인 한문의 궁합이 이렇게 잘 맞지 않아 애를 먹지만 한글로 표기하면 글자가 쉽기는 말할 것도 없거니와 발음 또한 한문에 비할 수 없이 수월하니 그야말로 물에 빠져 허우적대다 건져진 듯 하다. 이런 측면에서 중국은 우리에게 왜곡과 난공불락의 가림막 이기도 하다.

고대 아나톨리아어로부터 분파된 여러 어족이 인류의 이동과 함께 퍼져가며 우랄어와 접촉하였다. "간다"는 뜻의 산스끄리뜨 어근 감(गम् √gam)의 과거완료형 "갔다"는 "가타(गथ gatha)", "안 갔다"는 "아가따(अगथ

agghata)". 불을 지피는 아궁이는 산스끄리뜨어에서 불을 의미하는 (अग्नि agni) 와 연결된다. 수륙재에서 목구멍이 바늘만한 아귀를 위해 시식을 하는데 아귀를 그린 그림을 보면 불에 둘러싸여있다. 재(齋)는 산스끄리뜨의 소화(消化)를 의미하는 지제뜨(जरित jizet)에서 비롯된 말로써 "먹지 못하는 아귀가 시식으로 베푼 음식을 먹고 소화한다"는 뜻이 내포되어 있다. 그럴싸하다. 이 이야기를 오늘날 한국 사찰에 있는 감로탱으로 가져와 보자. 산스끄리뜨 암르땀(अमृतम् amrtam)에서 비롯된 감로(甘露)는 중생을 구제하는 가르침의 비유로 빈번히 활용된다. 감로탱의 구조는 불보살이 거하는 상단과 의식을 행하는 중단, 아귀와 육도윤회 중생을 그린 하단의 중앙에서 시선을 끌어당기는 이가 있으니 그것이 아귀이다. 1649년에 제작된 국립박물관 소장 보석사 감로탱의 아귀를 보면 입에 불을 내 뿜고 있어 sns의 불 뿜는 이모티콘이 떠오른다.

〈사진 1〉 남장사 감로탱

830년 당나라에서 귀국하여 신라에 범패를 전한 진감국사가 창건한

상주 남장사의 감로탱은 1701년에 250×336cm의 폭의 비단에 그린 것이다. 본 그림의 왼편 ○에는 광쇠·북 등 여러 법구 반주에 바라춤을 추는 승려의 모습이, 오른편 ○에는 아귀가 그려져 있다.

　그림을 확대해 보면 왼편의 승려들이 광쇠를 들고 있어 오늘날 광쇠를 쓰지 않는 서울·경기 지역의 모습과는 차이가 있다. 농악에서 꽹과리 주자가 리더해가는 것과 같이 영남에는 의례를 이끌어가는 어장이 광쇠를 잡고 지휘 역할을 한다. 한편 오른편의 아귀를 보면, 타오르는 불을 두르고 있다. 중국과 대만에서는 이들을 염구(焰口) 라고 하며, 수륙법회 중 염구의식을 행하는데, 이때 화엄자모를 불러준다. 염구 시식에서 화엄자모를 설하는 것은 "경전의 본래어인 산스끄리뜨어의 알파벳을 따라 반야바라밀 문(門)이므로 들어 오라"는 것이다. 이에 관한 상세한 얘기는 본 책 대만 범패 항에서 악보와 함께 자세히 소개될 것이다.

〈사진 2〉 사진 1의 왼편○부분을 확대한 법구타주와 바라무

〈사진 3〉 사진 1의 오른편O부분의 아귀들과 요즈음의 이모티콘

2) 섬나라에서 만난 꾸란·밀교·힌두 주술

산스끄리뜨어와 라틴어의 어원들에 서로 공유되는 코드들이 얽혀 있고, 이들은 한글과 영어로 연결되고 있음을 보아왔지만 이슬람의 아랍어와 연결 코드는 그다지 눈에 띄지 않았다. 그런데 한글과 아랍어를 비교해 보면 그렇지만도 않다. 예를 들어 한국어로 "나는 간다" "학교에 있다" "나의 학교"와 같이 주격 · 목적격 · 소유격이 조사에 의해서 결정되듯이 아랍어도 이와 같이 격조사를 통해 뜻을 니다내는 것이다. 이는 단어 몇 개의 어원이 닮은 것과는 차원이 다른 현상이다.

컴퓨터에서 아랍어를 입력할 때, 오른 쪽에서 왼쪽으로 연결되며 문자의 꼬리들이 잘려나가는 것을 보면 컴퓨터의 워드 기능이 정말 신기하게 느껴진다. 이렇듯 전혀 다른 듯한 아랍어이지만 사람을 부를 때 '야~'하고 부르는 것이 한국과 같다. 초기 인류가 누군가를 부르거나 신호를 보낼 때 했던 발음의 공통성이 남아있는 것이다. 그런데 오늘날

아랍어에서는 선생님께도 "야!"라고 할 수 있지만 한국에서는 윗 사람에는 이러한 표현을 할 수 없으니 경어가 발달한 한국어의 특성 때문이다.

내친김에 우리들 생활 속의 아랍어를 좀 더 가려보자. 본 책의 주제인 '뮤직(music)'을 비롯하여 철학(philosophy), 화학(chemistry), 대수학(algebra)과 같은 학술용어는 물론이요 연금술(alchemy), 커피(coffee) 오렌지(orange), 라일락(lilac), 자스민(jasmine), 알콜(alcohol), 순면(cotton), 타올(towel), 욕조(bathtub), 설탕(sugar), 시럽(syrup) 등이 아라비아 언어에서 비롯된 어휘들이다. 아라비아문화권의 여러 국가 중 아랍 계열과 이란계열은 이질적인 문화체질이 많다. 그 내막의 하나를 들여다보면 이란은 아리안과 같은 말로써 인도 · 유럽 · 이란이 지니는 친연성이 있어 줌 인 아웃의 묘미는 끝이 없다.

재미난 것은 이 뿐만이 아니다. 오늘날 동남아지역 대부분의 국가가 불교문화권인데 인도네시아는 이슬람을 신봉하는 인구가 90%이상이다. 그런데 이 나라에 세계 3대 불교유적 중 하나로 꼽히는 보로부두르가 있다. 보로부두르 대탑이 건설된 시기는 780~842년 무렵 혹은 775~860년 사이로 추정하고 있다. 이 무렵의 한국은 676년에 신라가 삼국을 통일하였고, 751년에 블국사를 짓고, 828년 무렵에 장보고가 청해진을 다스렸으며, 830년에 진감선사가 당나라에서 당풍범패를 배워왔다.

대탑을 짓느라 과도하게 국력을 소모한 탓일까? 올라가는 탑과 반대로 샤일렌드라왕조는 무너지기 시작하였다. 당시 지방 호족세력이었던 힌두 세력에게 국권을 넘겨줘야 했으므로 간신히 탑의 마무리를 하였고, 그와 함께 인도네시아 불교는 힌두사제들과 어우러지며 자취를 감추었다. 당시 샤일렌드라왕조의 불교는 후기 밀교의 성격이 강했는데,

이는 불교에 힌두문화적 요소가 유입된 것이었다. 샤일렌드라왕조 이후 자바섬에선 힌두사제들에 의한 다양한 주술의식이 성행하였다. 이때 샤일렌드라왕조의 불교 수행자들도 힌두 주술의식에 합류했고, 훗날 아라비아에서온 꾸란 독경사들도 그러하였다.

우리들이 세계사 시간에 배운 이슬람은 "한손에 칼, 한손에 코란"이었고, 요즈음의 이슬람은 IS와 동일시 할 정도로 강압적이고 무시무시한 종교이다. 이제야 알고 보니 '코란'은 '꾸란'의 미국식 발음이었고, "한손에 칼, 한 손에 코란"이라는 말은 기독교인들이 퍼뜨린 유언비어였지만 겪어보지 않은 사람들의 이슬람포비아를 떨쳐내기가 쉽지 않다. 이즈음에서 인도네시아에서 한국으로와 이맘(목회자)을 하고 있는 삼술 아리핀(Sam sul Arifin)을 만나 이슬람에 대한 편견부터 씻어내 보자.

아랍상인들이 슈라바야, 자바섬에 이르렀을 당시 인도네시아에는 힌두와 불교, 다신교를 믿는 사람들이 살고 있었다. 아랍 상인들과 함께 인도네시아에 상륙한 꾸란 독경사(讀經師)들이 상륙하자 원주민들은 꾸란 독경사들의 정갈한 몸차림과 향기에 호감을 가졌다. 그들의 정갈함에는 하루 다섯 번의 예배를 위해 하는 우두(쇄정), 그들의 향기에는 아라비아에 발달한 향료가 있었다. 힌두 사제들과 마찬가지로 원주민들은 제사 지내기를 좋아하였는데 아랍 독경사들은 그것을 우상숭배라거나 미신으로 배척하지 않고, 문화적 관습으로 포용하였다. 심지어 마을에 병든 사람이 있어 힌두와 밀교 사제들이 주술의식을 행하면 꾸란 독경사들은 의식에 참여하며 꾸란으로 기도를 했다. 그렇게 하여 병자가 낫게 되자 원주민들이 그들의 성품에 감복하였다.

그러자 독경사들은 자신들의 신앙고백을 자바어 이야기체로 풀어서 낭송하였는데, 사람들은 그 소리가 좋아서 가멜란으로 반주를 하였고, 그것이 오늘날 '칼라모소도(Kalimasodo)'이다. 칼라모소도는 이슬람 신

앙 고백문 '카리마샤하드'를 자바식으로 발음한 것이었는데, 이러한 신앙 고백을 듣고 사람들이 너도 나도 이슬람으로 개종하였다. 대개 이슬람으로 개종하면 아랍식 새 이름을 받는데 오늘날까지도 인도네시아 사람들은 "쉬리, 라마, 시타, 아르주나"와 같은 인도식 이름을 많이 쓴다. 뿐만 아니라 그들이 추구하는 이상향도 인도 문학인 라마야나 주인공들의 덕목이 많다. 이러한 인도네시아의 문화는 이슬람의 문화적 포용성을 상징적으로 보여준다. 실제로 필자가 이슬람성원이나 아랍 지역에서 만난 무슬림들은 대개가 진중하고 이타적이며 순수한 성품으로 상대를 매료시켰다.

필자가 이집트에 관심을 가지게 된 것은 피라미드를 둘러싼 파라오 시대 음악에 대한 궁금증도 있었지만 나라가 망할 정도로 집요하게 추구해 온 사후의 세계와 태양신 '라'의 권력을 믿어온 신앙이 어찌 그토록 깔끔하게(?) 이슬람으로 변모할 수 있었는지에 대한 궁금증도 컸다. 그리하여 직접 이집트 땅을 밟아보고, 교리와 꾸란 그리고 아랍어를 배우며 이슬람사원을 다녀보니 고대 이집트인들의 신앙과 오늘날 이슬람이 결코 별개의 신앙이 아님을 알게 되었고, 다신적 인도네시안들이 알라의 이름으로 하나 된 것도 비슷한 현상이었다.

파라오 시대 이전부터 나일강 일대 이집트인들은 자연 현상을 상징하는 다양한 신들을 섬겨왔으므로 각 가정집이나 지역 중심의 신전에서 재물 봉납과 기복 신행을 해 왔다. 매사를 신의 형상으로 연상해온 이집트인들의 신앙은 복잡하고 산만하기까지 하여 그들의 신화는 그리스신화에 비해서 그 짜임새가 허술하다. 개인이나 집단, 각 왕조마다 몇몇 신들을 두드러지게 숭배하다가 서로 비슷한 캐릭터의 신들은 하나로 연합하기도 해 왔으므로 창조주 알라의 이름으로 통일되는 것이 그다지 이질적인 현상이 아니었던 것이다.

며칠 전 일본 아사히 신문에서는 "이집트 젊은층 사이에 무신론이 확산되고 있다"는 뉴스를 실었다. 이러한 현상의 저변에는 무신론과의 싸움에 폭력을 용인하는 이슬람 교리가 문제를 일으킨다는 생각과 무슬림 형제단의 독선과 IS에 대한 반감이 있었다. 그리하여 젊은 층과 지식인들 사이에 무신론적 현상이 나타나고 있다니 머잖아 "알라는 죽었다"고 외치는 아라비아의 니체가 이집트에서 탄생하지 않을까 싶다. 그러나 이슬람지역의 갖가지 갈등은 단지 종교적 이유 뿐 아니라 봉건시대의 관습을 유지하고 있는 지역성과 민족성의 문제도 함께 얽혀 있음을 배제할 수 없다.

흔히 종교를 절대적인 어떤 대상으로 여기지만 따지고 보면 살아가는데 유용한 사회적 기반으로써 수 만년 인류사 중에 끊임없이 진화해 온 현상 중의 하나이다. 광대무변한 우주 가운데 한 인간은 우주적 스피리추얼(알라라 해도 무방)에 의존하려는 본향적 심성을 지니고 있으니 "God in human's brain"이라. 이 말을 되짚어 보면 "신(神)이란 각 문화권에서 창조해낸 존재"이기도 하다. 따지고 보면, 가브리엘천사의 계시라는 '꾸란'은 무함마드의 프리즘을 통해 발현되었고, 그것이 경전이 되기까지는 당시 사람들의 정신적 인식 결과였지 하늘에서 뚝 떨어진 것이 아니다. 그렇다하더라도 인류 문화현상 가운데 종교 만큼 생명이 긴 것이 어디에 또 있는가. 이러한 이야기는 제2장의 아라비아음악에서 좀더 풀어보고자 한다.

3. 율조와 장단

"간다"는 뜻의 인도 어근은 '감(√गम्)'이다. 우리말로 go 의 '가'를 어근으로 몇 가지의 말을 만들어 낼 수 있을까? 간다. 갔다. 갈 것이다. 갔

을 것이다. 간 듯 만 듯, 갈 듯 말 듯. 가야한다. 갈걸, 가지마, 가. 갔어? 가니? 가봐. 가시리. 가네. 가시네. 가셨네. 가시오. 가셨다. 가신다. 가실 것이다. ... 아무리 많이 만들어도 100개는 넘지 않을 것이다. 그런데 인도 말로는 '감' 어근에 의한 어휘를 검색해 보니 3천개가 넘더라는 말이 있다. 이렇듯 복잡 미묘한 범어를 배울 때 가장 큰 난관이 모음의 장단이다. 고저승강(高低乘降)의 중국 성조와 달리 인도의 성조는 모음 시가의 장단 배열에 의해 성조가 형성되고 그 성조의 패턴이 열가지이다.

언어에서 발전된 것이 음악이니 인도 음악의 장단 변화는 오죽하랴. 서양음악의 박자표로는 표기할 수 없을 정도로 리듬 싸이클이 길고, 박의 층위도 많은 한국음악이지만 인도의 장단에 비하면 아무것도 아니다. 이쯤 되니 들쭉날쭉한 악조 때문에 한국적 성가 작곡을 못하겠다는 신부님이 또 다시 떠 오른다. 아마도 그 신부님이 인도의 스루띠와 딸라를 얘기하면 "아이고야 그나마 한국 장단은 수월타"하실 것이다.

1) 산디(सन्धि Sanhi)와 율조

산스끄리뜨어에서 '산디'는 "결합하다"는 뜻으로 단어와 단어가 만날 때, 한 단어 내에서 문자가 연결될 때 유연한 발음을 위한 연성작용이 곧 문법이 된다. 산디에는 발음의 편리를 위한 기능성과 음에 대한 관념에 의한 두 가지가 크게 작용한다. 같은 소리글자이자 조사가 붙은 점에서 동일한 조어 체계를 지닌 한글과 비교해 보면, "학교에 간다"와 "학교를 짓는다"고 할 때 한글에서는 학교의 뒤에 어떤 조사가 와도 학교의 '교'자가 변하지 않지만 범어에서는 학교+에 와 학교+를 에 따라 '교'의 발음과 글자도 함께 변한다. 그러므로 산디가 곧 문법 이라 할 정

도로 음과 음사이의 규칙과 예외가 헤아릴 수 없이 많아 학습자가 고비를 넘기지 못하는 경우가 많다.

그런데다 이러한 음의 변화에는 각 울림에 부여되는 관념적 가치가 있으니 더욱 심중해지지 않을 수 없다. 즉 단순 모음일수록 순수한 것이므로 그 가치가 높고, 복합 모음일수록 순수성이 떨어지므로 그 울림의 가치도 낮다. 아(a अ)라는 1차 소리에서 한 단계 더 복합적인 2차 소리는 오(o ओ), 다시 하나 더 섞인 3차 소리는 아우(au औ)이다. 이들은 1차에서 3차로 갈수록 다른 울림이 섞여든 것으로 생각한다. 불교 용어에도 범어의 이러한 원리는 그대로 작용한다. "깨닫다"의 어원 부드(√उद्)에서 "깨달은 자"라는 의미의 붓다(बुद्ध), "붓다의 가르침"을 이르는 보디(बोधि Bodhi), 그 가르침을 따르는 사람들 바우다(बौद्ध Bauddha)이다. 이 단어의 모음 변화를 보면, 붓다(Buddha)는 1차의 순수 모음인 u, 보디는 a와 u가 결합된 o 로써 2차 모음, 바우다는 a+o가 결합된 3차 모음 'au'이다.

범어의 모음은 장단의 변화에 의해 결정된다. 한글에는 단모음 '아'와 장모음 '아'를 구분할 수 있는 글자가 없다. 영어 에서는 단음 a와 장음 ā를 표할 수 있으나 알파벳이 달라지지는 않는다. 이에 비해 범어에서는 अ와 आ가 다른 문자로 표시 될 만큼 독립된 글자이다. 이러한 장단음이 여러 글자가 만나면서 장, 단, 장단장, 장장단, 단장단과 같은 패턴을 형성한다. 그러므로 사제들의 경전에는 장단표시가 있다. 이에 비해 중국어는 뜻글자인데다 성조는 고저승강(高低乘降)의 4성조이므로 범어에 의한 율조는 중국에 오자 마자 변화를 겪지 않을 수 없었다.

중국에서 경전의 한역(漢譯)이 진행 될 때 성명(聲明) 역시 인도 승려들을 통해 중국에 전해져서 범어(산스끄리뜨어)의 자모와 범문 문법의 연구가 이루어졌다. 혜교(慧皎)의 『고승전高僧傳』「경사편태론經師編怠

論」을 보면, "自大教东流, 乃汉文者衆, 而传声寡 良由梵音重复, 汉语单寄. 若用梵音以咏汉语, 则声繁而偈迫; 若用汉曲以咏梵文, 则韵短而辞长 是故金言有譯 梵呵無授" –가르침이 동쪽으로 흘러, 이내 원문 해석자는 대중들이고, 소리는 전해져 덮어질 뿐이다. 범음은 반복하여 좋고, 한어(漢語)는 단조롭고 기이하다. 만약 범음을 가지고 한어를 읊는다면, 소리는 화려하지만 가타(詩句)는 급해질 것이고, 만약 한나라 곡조를 가지고 범문을 읊는다면, 운은 짧지만 말은 길어질 것이다. 고로 귀중한 말의 번역은 있되, 범어(梵) 소리의 전수는 없다

범문을 번역하는데 운이 짧다는 것은 산스끄리뜨어의 복합어로 인한 경우가 많다. 예를 들어 그는 여기 없다 의 "나 아스띠 이하(न अस्ति इह na asti iha)"라는 문장은 실제 문헌에서는 "나스띠하(नास्तीह nāstīha)"로 적으므로 해석자는 na asti iha 로 풀어서 읽을 수 있어야 한다. 이와 같이 단순한 문장이라면 무슨 걱정이겠냐만은 논서와 같은 문헌은 그 난이도가 말할 수 없을 정도이다. 한 옥타브를 22개의 스루띠로 잘게 나누는 인도사람들의 미세한 인식체계를 설명한 논서나 신비 세계를 담고 있는 경구에서는 문장을 어디서 끊어서 읽을 것인가를 두고 교단이 분열되었다. ātmādvaita를 ātmā + advaita로 끊어 읽을 것인지, ātma +dvaita로 읽을 것인지에 따라 베단타학파가 갈라졌거니와 불교 교단도 마찬가지였다.

석가모니 당시에는 문자가 없었으므로 그의 제자들은 모든 것을 외워서 간직하였다. 아쇼까왕에 의해 문자가 창제되어 간신히 기록하기 시작했으나 인쇄기술이 없던 시절이니 필사에 의해서만 재생산이 가능하였다. 이때 원본 경전을 그대로 모사하는 여인들이 있었는데, 이들은 글자를 모른체 그 형체만을 무조건 베껴 그렸다. 산스끄리뜨어에는 알파벳 두세개를 결합한 문자가 많다. 필자는 산스끄리뜨어를 기록할 때

나 자신이 적은 것도 다시 읽으면 어떤 글자인지 정확지 않아 항시 그 옆에 로마나이즈를 병기하곤 한다. 심지어 어떤 이들은 아예 산스끄리뜨 문자를 쓰지 않고 로마나이즈만 사용하기도 한다. 이러한 산스끄리뜨어이니 모사본의 정확도에 문제가 많았고, 심지어 베끼다가 졸음이 들어 건너뛰는 일도 있었다.

초기에 불교 경전은 개인의 암송이 아니라 결집을 통하여 수백명이 다 같이 합송하여 경전으로 승인되었으므로 문자 경전 보다 그 정확도가 비할 수 없이 높았다. 그러므로 지금도 남방의 승려들에게 경전은 "외우는 것"이다. 가수가 가사를 외워서 노래하는 것이 당연하듯 문자 경전은 참고자료 정도로만 여긴다. 무엇보다 언어에는 율조가 있으니 암송하면서 율에 의한 감화가 시작된다. 이렇듯 언어와 율의 결합에는 신비한 에너지가 많은 줄 힌두사제들은 일찌기 알고 있었으므로 암송의 편리를 위한 다양한 기법이 고안되었으니 그것이 곧 헤아릴 수 없이 많은 연성법과 복합어이다.

복합어의 또 다른 목적은 낭송 율조를 유려하게 하기 위함도 있었다. "우거진 숲에 많은 앵무새들이 있다"는 구절을 바라문 사제들은 "앵무새많은큰숲"과 같이 암송하였다. 이는 가타(詩)의 낭송을 유려하게 하면서도 암기를 쉽게 하기 위한 목적이 있었다. 이러한 선율을 가장 정확하고 아름답게 읊어 제사를 지내야 했던 사제들에 의해 단어와 단어를 연결할 때 서로 부드럽게 연결되도록 하는 변화가 많았다. 한글로 치면 자음접변 같은 경우인데, 산스끄리뜨어에서는 이러한 변화에 대한 연성(Sandhi 連聲)이 너무도 미세하다. 그런가하면 어떤 대상을 상징하는 복합어도 있다. 쉬바(शिव Śiva)를 이르는 "푸른 목을 지닌 그 사람(니라하 깐토 야스야 사하 नीलः कण्ठो यस्य सः)"이라는 문장을 푸른목사람(니라깐타하 नीलकण्ठः)이라거나 비슈누(विष्णु Viṣṇu)를 "노란 옷을 입은 사

람(삐땀 암바람 야스하 사하 पीतम् अम्बरं यस्य सः)"을 노란옷사람(삐땀바라하 पीताम्बरः)이라는 것이다. 이러한 문장을 제대로 번역하기 위해서는 당시 인도사람들이 쓰는 언어 관습과 상징세계까지 알아야만 오역을 면할 수 있다. 한국에서 귀하고도 예쁜 아이들을 일러 '똥강아지'라거나 과년한 처녀 총각에게 "국수 언제 먹게 해 줄거냐?"라고 하는 말을 제대로 번역하려면 한국의 전통사회와 잔치 문화에 대한 이해가 있어야 하는 것과 같다.

말이 나온 김에 현장으로 한번 가보자. 스리랑카 수도 콜롬보 근교에 있는 꼬떼는 캔디로 옮기기 전의 도성으로 이곳에 있는 라자(王)마하(大)위하라(寺)는 지금도 왕사(王寺)로서의 전통을 이어오고 있어, 대통령에 당선이 되고나면 이 사찰에 와서 예를 올린다. 그런데 이 사원에 가보니 힌두신을 모신 사원이 곳곳에 있어 이곳이 사찰이 맞나? 하는 생각이 들 정도였다. 한국에도 불교와 관련이 없는 산신각이나 칠성각이 사찰 안에 있기는 하나 이러한 전각은 사찰의 한 귀퉁이에 쬐끄맣게 모셔져 있는 것과는 그 규모나 입지가 확연히 달라서 스리랑카에서의 힌두와 불교의 관계를 한 눈에 볼 수 있었다. 다음의 사진들 중 사진 5에서 오른편의 그림은 라자마하위하라 사원이고, 사진 6의 노란 바지를 입은 신은 이 사원의 신전에 모셔져 있는 힌두신이다. 노란색 옷과 왼손에 잡고 있는 소라와 오른손의 상징물을 보고 비슈누인지 알아 볼 수 있다.

〈사진 4〉 꼬떼의 왕사 라자마하위하라
왕사를 상징하는 황금색 지붕이 보인다

〈사진 5〉 라자마하위하라의 힌두 신전 중 하나

〈사진 6〉 스리랑카 꼬떼에 있는 라자마하위하라 사원에
모셔진 비슈누신 (촬영:2014.8)

노란 옷을 입고 있는 비슈누는 유지와 보존의 신, 파란 색 몸으로 묘사되는 쉬바는 파괴와 재생의 신이다. 창조신인 브라흐마, 유지와 보존의 비슈누, 파괴와 재생의 신 쉬바는 인도 3대 신인데, 이들 중 창조신은 이미 그 역할이 끝났으므로 6세기 이후부터 그를 모시는 사원이 점차 사라져 갔다. 반면 비슈누와 쉬바를 섬기는 사원은 곳곳에서 성업(?) 중이다. 아래 사진은 동굴에 조성된 쉬바상인데, 한국에서 진언이나 다라니를 외울 때 늘상 외는 옴(ॐ)자가 손 바닥에 쓰여져 있어 금방 친숙해진다. '옴'은 생성-유지-소멸을 복합 모음화한 성음으로 브라흐마, 비슈누, 쉬바를 상징하며 이들에 대한 경전이 삼베다(리그베다, 아쥬르베다, 사마베다)로 자리잡고 있다.

<사진 7> 동굴에 조성된 푸른 목의 쉬바
<사진 8> 춤의 왕 쉬바 나타라자

불교의 사상이나 수행법이 그렇듯 불교 음악 현상도 거슬러가면 힌두의 음성행법을 만나게 된다. 이 시점에서 경전에 나타나는 상징적 복합어 하나를 더 짚어 보면 석가모니가 태어나자마자 일곱 걸음 걸으며 "천상천하유아독존"이라 했다는 대목이다. 기독교 목사님들이 불교를 비방할 때 빈번히 인용하는 이 대목을 상징하는 복합어가 있으니 '일곱 걸음'이라는 뜻의 '사쁘따빠디(सप्तपदी)' 이다. 일곱 걸음 이라는 이 말은 인도의 결혼식에서 하는 세레머니의 하나로서, 축복과 길상을 의미한다. 따라서 석가모니의 일곱 걸음은 진리를 전파할 상징적 출발의 표현일텐데, 불교는 불교대로 신격화하거나 기독교는 기독교대로 비방 거리로 삼고 있다.

푸른 목 쉬바의 형상을 보면 항상 등장하는 것이 있으니 삼지창에 걸려있는 작은 북과 왼 손에 들고 있는 소라 나팔이다. 삼지창에 걸려있는 작은 북은 티벳의 참 의식에서 주된 법구로 사용되는 다마루와 흡사하고, 소라 나팔은 티벳과 한국의 불교의식에도 쓰인다. 이를 한국으로 가져와 보면 다마루는 범패를 반주하는 일체의 법구(목탁, 북, 징, 요령), 소라 나발은 재 의식에 수반되는 취타대의 소라와 호적(쇄납)으로

연결된다. 또한 쉬바가 내밀어 보이는 오른손 손바닥에 쓰여진 '옴(ॐ)'은 한국의 스님들이 진언을 욀 때 하는 시작소리 '옴' 과 같은 것이다.

영남범패에는 '아아훔소리'대목이 있는데, 이 소리는 주로 짓소리에 쓰이며 그 율조는 저음으로 길게 늘여 짓는다. 아(अ) 로 시작해서 훔으로 마치니 기독교식으로 표현하면 알파요 오메가(Aα...Ωω)이다. 난맥 중의 난맥 산스끄리뜨어의 산디와 복합어 때문에 중도 포기하는 사람들이 많지만 언어의 율적 현상에 관심을 두는 입장에서는 복합어와 산디로 인해 발생하는 율적 미세함에 귀가 쫑긋해진다. 이에 대한 음악적 내용은 본 책 제 2권의 선율과 분석에서 중국 성조와 함께 좀더 상세히 들여다 보게 될 것이다.

2) 마다(摩多)와 장단

고대 인도문화를 보면, "산스끄리뜨어의 알파벳은 쉬바신의 춤에 반주를 하는 북장단을 통해 빠니니에게 알려졌다"고 한다. 그래서 그런 것일까? 쉬바신은 언제나 삼지창에 북을 메달아 들고 있다. 산스끄리뜨어는 빠니니의 이론을 토대로 하여 문법이 정립되었다. 산스끄리뜨의 알파벳은 '악사라삼맘나야(Akṣarasamāmnāya)'라 하는데 여기에는 '문자의 열거'라는 뜻이 담겨있다. 알파벳 부터 어휘와 문장구조에 이르기까지 빠니니가 쉬바신의 북장단과 함께 들은 그것은 '쉬바 수뜨라(Śiva-Sūtra)' 혹은 '마헤쉬바라 수뜨라(Maheśivara- Sūtra)'라 불리는 14수뜨라로 기록되어 빠니니의 문헌 아스따드야이(Aṣṭādhyāyī) 서두에 실려있다.

산스끄리뜨에서 모음의 길이 단위를 '마뜨라'라고 하는데, 미얀마의 스님은 "엄지와 검지를 마주치며 한번 딱 하는 그 길이가 한 마트"라고 하였다. 법을 이르는 산스끄리뜨어 다르마, 팔리는 담마, 산스끄리뜨

마뜨라는, 팔리의 마트, 실담의 마다, 한국 음악에서 박자 단위를 이르는 한 마디 등, 같은 뜻 유사 발음이 서로 엇물리는 지점이다.

산스끄리뜨어와 한국어가 같은 소리글자인데다 조어원리에 이르기까지 같은 어근을 지닌 말이 많다. 중국 불전에 쓰인 실담범어는 실담마다 모음 12자와 자음(體文) 35자를 열거하며 범자 표기에 대한 한자 독음법이 중국 초기 불교의 가장 큰 과제였다. 불교가 중국으로 들어오면서 중국어에 영향을 미쳐 성조를 표하는 운도가 생겨났다. 이는 이방 언어를 전달하는 과정에 그 뜻을 분명히 나타내고자 하는 고안이었다. 오늘날 범어(梵語)와 한어(漢語)는 성조를 지니고 있지만 범어는 장단(長短)의 성조, 한어는 고저승강(高底乘降)조로써 원리와 내용이 다르다.

산스끄리뜨어는 모음의 장단에 의해서 뜻이 달라지므로 학습자가 처음 말을 배울 때 장단을 철저하게 지켜가며 발음해야 한다. 범어 율조의 묘미는 장단의 배치, 즉 마다의 장단 배치에서 생겨나므로 힌두사제들의 의례집(한국의 동음집과 같은)에는 장단기호가 표시되어 있다. (참고 본책 p 289 표 2) 후기 경전인 『대일경』에 이르러서는 12자의 통마다 뿐 아니라 별마다 4자가 있어 16마다와 35자의 체문으로 51자의 한자독음이 형성되었다. 실담의 마다와 한국 장단 절주와의 관계도 신기하지만 범어의 성조에서 나온 장단이라는 말과 한국음악의 리듬 절주를 칭하는 용어가 같은 것은 우리 음악의 특성에 많은 점을 시사하고 있다.

실제로 한국에서 송주(誦呪)되는 진언과 다라니 중에 한어 범패의 율조와 구분되는 특이한 율조가 있는데, 이들을 분석해 보니 3소박 한국 장단 패턴과 맞아들었다. 이러한 현상이 범어가 한국에 들어와 오랜 세월 지나면서 한국화 된 것인지, 신통력을 일으키는 진언과 다라니를 송

주하는 인구가 늘어나면서 범어율조가 우리 음악에 영향을 미친 것인지 칼로 자른 듯 한 결론을 내릴 수는 없지만 적어도 범어와 한글, 범문과 한국의 장단 절주가 중국이나 일본보다 훨씬 더 많은 친연성을 갖고 있는 사실은 앞으로 이 방면의 많은 연구 가능성을 시사하고 있다.

이상 한국의 범패와 로마의 그레고리오성가, 그리고 가야금과 대금 산조에 걸쳐있는 실타래들을 본 책의 각 장에서 이어 붙여 볼 것이다. 제 1권에서는 이야기 식으로, 제 2권에서는 악보와 함께 선율과 리듬 분석이 따를 것이다. 인류는 같은 뿌리가 아니어도 동시에 서로 다른 지역에서 비슷한 진화과정을 겪기도 하였다. 중국에는 공자, 인도에는 석가모니, 조금 늦기는 하지만 중동의 예수와 모하메드의 출현은 그 시기 지구 환경과 인류의 공통현상이기도 하다. 이 무렵 공자의 예악관과 플라톤의 국가론에서의 음악관이 상통하고, 아리스토텔레스와 플라톤으로 이어지는 음악철학이 그레고리안 찬트로 넘어와 아우구스티누스의 고백록으로까지 연결되는 율적 현상과 영성(靈性)이 만나는 지점은 더욱 흥미롭다.

훗날 중국에는 혜강의 성무애락론이 대두되었는데, 이는 르네상스를 지나며 인본주의적 음악관으로 변해가는 서양음악의 미학관과 상통하는 시류이기도 하다. 펄펄 끓는 불덩이를 살짝 에워싸고 있는 흙이라는 덮개 위에 발바닥이며 자동차며 집이라는 것이 따닥 따닥 달라붙어서 바이킹 놀이하듯 매일 한 바퀴씩 365바퀴, 아니 365.25번 정도를 돌면서 시뻘건 불덩어리인 태양을 한 바퀴를 돈다. 그렇게 해서 어떤 사람은 겨우 몇 바퀴만 돌고 떠나고, 어떤 사람은 큰 불덩이를 100 바퀴 이상 도는 동안도 숨을 쉰다. 이렇게 어마어마한 속도로 도는데 거기에 달라붙어 있는 우리들은 그 속도감을 전혀 느끼지 못하거니와 거기서 나는 어마어마한 소리는 아예 듣지 못한다.

듣지 못할 뿐 소리는 있는 그 상태를 무외음(無畏) 이라고 표현했던 적이 있다. 두려움조자도 느낄 수 없는 그 상태의 음, 이를 공(空)이라고 해 보자. 비어있지만 가득한 그 소리. 존케이지는 4분 33초 동안 소리없는 음악을 연주했던 적이 있다. 그런데 우연히 tv를 켜다 어떤 라면 광고에서 라면을 가장 맛있게 끓이는 시간이 4분 30초 란다. 엉뚱스럽게도 대 우주와 우리네 일상이 때로는 기발하고 엉뚱하게 맞아드는 경우도 있다. 그레고리오성가와 한국 범패를 얘기하는데 무슨 태양의 주기에다 지구가 도는 소리까지 허세를 부리느냐고 하겠지만 보에틔우스가 첫 번째로 꼽은 음악이 "소리 없는 소리요", 범패의 '범'이 우주의 창조신 브라흐마에서 나온 말이니 이를 둘러싼 인류학적 음악 이야기는 본문에서 풀고자 한다.

제 1 장
우주와 인류 그리고 음악

I. 원초적 음악 행위의 시작

1. 빅뱅, 파동의 시작

2018년 3월 1일 아침, 미국 매사추세츠공대와 애리조나 주립대, 호주 연방과학산업연구원은 과학저널 네이처를 통하여 "1억8000만년 전에 생성된 별의 신호"에 대하여 발표하였다. 무선안테나를 이용해 우주의 새벽으로 알려진 빅뱅 뒤, 1억8000만년 전에 발생한 수소 가스의 희미한 신호를 감지한 것이다. 애리조나주립대 주드 보우먼은 이 작은 신호를 발견하면서 초기 우주에 관한 새로운 창이 열렸음을 알렸다. 필자는 이 화면을 보면서 "우주에도 소리가 있을까? 소리란 공기를 흔드는데서 발생하므로 진공의 우주라면 소리도 없는 것이 아닐까?"하는 생각을 한참 하였다. 인간의 귀는 빅뱅이 폭발하는 소리는 너무 커서 들을 수가 없고 빛이 반사되는 소리는 너무 미세해서 들을 수가 없다.

지구가 뱅글뱅글 돌면서 태양을 도는데, 우리는 끊임없이 돌아가는 팽이 위에서 걸어 다니고, 그 위에서 또 무언가 타고 다닌다. 자동차가 지나다니는 도로 옆 아파트는 방음 창문이 아니면 잠을 잘 수가 없을 정도로 시끄럽다. 그런데 이 어마어마한 지구 팽이가 돌아가는 소리가

얼마나 큰지 알지 못하여 '고요'라고 한다. 실은 너무 소리가 커서 듣지 못하는 것이지 소리가 없는 상태가 아닌 것이니 '적막강산(寂寞江山)'이란 말은 어불성설(語不成說)이다. 인간의 귀는 너무 커도, 너무 작아도, 너무 높아도, 너무 낮아도 못 듣는다. 그러니까 인간은 지극히 한정된 가청(可聽)조건을 지닌 존재이고, 음악은 그 조건을 활용한 인위적 산물이다.

빅뱅 이론에 따르면 우주는 고밀도로 압축된 원시상태에서 급속히 팽창한 결과로 밀도와 온도가 상당히 내려갔다. 뒤이어 양성자 붕괴를 일으키는 어떤 과정에 의해 오늘날에 관측되는 것처럼 물질이 반물질(反物質)보다 많아지는 단계에서 많은 형태의 소립자가 나타났을 것으로 추정한다. 수 초 뒤 우주가 충분히 식자 특정 원자핵이 생성되었고, 약 100만 년이란 시간이 흐른 뒤에야 우주가 원자를 형성할 정도로 차가워졌다. 2013년 위성의 관측 결과를 반영한 우주의 나이는 137억 9,800만년 ±3,700만년이다. 우주의 이런 근본적인 특징에 관한 이야기를 우리들은 '물리학'이라 한다.

흔히들 음악은 인간의 희노애락의 산물이라고 여기지만 우리네 감각을 희유하는 여러 장르의 예술 중 가장 물리적 수치와 직결되는 분야이다. 우주가 언제 생겨나고 얼마나 큰지는 이론상으로만 헤아릴 뿐 도무지 실감할 수 없는 상태이지만 오늘날 우리가 상상할 수 있는 태초에 가장 가까운 현상이 빅뱅이요 그 것의 폭발이 진동 중에서도 가장 큰 진동이라면 음의 재료 중에 가장 큰 것이다. "태초의 음은 빅뱅"이라 음악인류학을 하는 나는 소리의 재료를 거슬러 여기서부터 이야기를 시작해보련다.

왜냐면 내가 얘기하고자 하는 음악이 알고 보니 인간의 심연에 자리하고 있는 존재의 공포와 안위에 대한 갈망에 의해 생겨난 종교음악이

기 때문이다. 그래서 가장 원초적 음악행위가 어떠하였는지 거슬러 가다보니 고대인들의 우주와 교감하기 위한 음악과 맞딱드리게 되었다. 물체를 부딪혀 신호를 보내는 것, 질병과 적과 미래의 생존에 대한 두려움을 해결하고자 했던 무속인들의 음악행위를 살피다 보니 이집트의 피라미드 속 벽화에 그려진 음악까지 만나게 되었다.

고대의 동굴이나 건축 구조물은 그 구조물의 음향이 우주를 향해 어떻게 잘 울려 퍼질까를 계산하였고, 고대 인도의 힌두사제들은 우주의 5대 요소인 땅·물·불·바람·공간 중 소리는 공간요소의 실체로 인식하였으며, 음성은 초자연 세계와 교류하는 매개(vehicle)로 활용하였다. 음악은 "공기 속에서 일어나는 흔들림의 결과"이다. 진동의 시작과 지속 그리고 그것의 사라짐을 기호로 나타낸 것이 악보이다. 악보는 음악 그 자체와는 아무런 상관이 없는 별개의 기호이지만 베토벤이나 모차르트, 아니 멀리 갈 것 없이 필자도 악보를 보는 것 만으로도 음악을 들을 수 있다. 허공의 진동, 그 움직임을 기호로 붙들어 맬 줄 알고, 그것을 통해 진동을 즐길 줄 아는 이 무더기(불교적 표현의 인간), 그러한 부류 중의 한 존재인 사실에 가슴이 떨려온다. 떨리는 이 가슴도 진동이라 음악! 눈에 보이는 모든 것이 음악이었던 존케이지가 전혀 아방가르드가 아닌 일상인 것이다.

이렇듯 음악은 진동이라는 객관적 현상에 인간의 감각이 반응하는 주관적 심리 현상이 수반된 것이다. 음악, 그것을 듣고 눈물을 흘리거나 황홀감에 빠져들기도 하지만 그러한 음악을 물리적 현상으로 보면 '수의 산식'이다. '도'의 음을 내는 실(絃)을 반으로 접어서 퉁기면 한 옥타브 위의 '도'가 울리니 그 비율은 2:1이다. 반으로 접힌 그 실을 다시 반으로 접으면 '솔'이 울리고, 한 옥타브 안에는 "도레미파 / 솔라시도"라는 두 개의 테트라코드가 들어있다. 음을 산식으로 계산한 것은 동

서고금이 마찬가지였다. 서양 사람들은 한 옥타브를 12개의 반음으로 나누었지만 인도 사람들은 22스루띠로 나누었으니 얼마나 미세한 귀를 지닌 사람들인가? 그러니 그 긴 세월동안 영국과 유럽 열강의 지배를 받으면서도 인도 음악의 아성은 무너질 줄 몰랐다. 유럽음악이 기능 화성과 조성으로 전성기를 넘어서자 더 이상 새로운 길을 만들어 낼 수 없게 되었다. 그리자 작곡가들은 인도 음악으로 눈을 돌렸다. 인도 음악의 무궁한 세계에는 고대 힌두사제들의 베다찬팅과 라가의 저력이 있다. 소리를 범아일여(梵我一如)의 매개로 삼았던 음성행법은 "외적 세계를 이해하는 데 있어 대우주를 포함한 자연 현상이 소우주인 우리 마음 속에서도 동일하다"는 빅토르 골드슈미트(V. Goldschmidt)의 말로 대신해 볼 수 있다. 음악을 자연과 인간의 감응으로 바라보는 것은 중국의 공자도 마찬가지였으니 조선시대에 발간된 『악서』에서 그 면면을 읽을 수 있다.

2. 생명의 태동과 음악의 발생

빅뱅이라는 사건이 일어나 물질과 에너지, 시간과 공간이 존재하게 되었고, 약 38억년 전 지구라는 행성에 모종의 분자들이 결합해 어떤 복잡한 구조들, 즉 생물이 탄생되었다. 지금으로부터 약 6억~2억년 전 고생대의 바다에 최초로 생명체의 존재가 시작되며 단세포 생물이 생겨났으나 점차 복잡한 생물체로 발전하여 해파리 · 삼엽충 · 이매패 · 성게 등이 나타났다. 이후 지상에 양치류가 번성하다가 소나무 · 은행나무 등 겉씨 식물이 나타났고, 약 2억~7천만년 전인 중생대에 파충류와 조류가 출현하기 시작하였다. 신생대의 제 3기 홍적세(250만년전)에 이르러 포유류가 활약하게 되었고, 제4기인 홍적세(250만~1만년 전) 초기에 드디어 인류의 조상인 원인(遠人)이 동부 아프리카의 오스

트랄로피테쿠스에서 진화하였다.

인간은 다른 동물에 비해 머리가 유난히 커서 신체가 휴식 상태일 때도 전체의 25퍼센트의 혈류를 소모한다. 에너지소모의 측면에서 보면, 커다란 뇌는 자원을 고갈시키는 밑 빠진 독이지만 이로 인하여 다른 에너지 자원을 활용할 줄 알고, 도구를 만들고 문명을 일구었다. 호미나 괭이를 만드는 솜씨는 총이나 자동차를 만들었고, 다른 생물들이 볼 때는 그야말로 아무 쓸모없는 악기를 만들어 서기전 천여 년에도 이집트 사람들은 하프를 탔다.

인간이 도구를 만들었다는 첫 증거가 나타나는 시기는 약 250만년 전으로 포유류가 나타나는 시기와 거의 동시대이다. 음악적으로 보면, 이들은 어떤 물체를 두드리거나 마주쳐서 나는 소리를 인지하였을 것이고, 그것을 세게 혹은 여리게 두드려서 신호로 활용하였다. 아무튼 도구로 인하여 인간은 자기 보다 몸집이 큰 동물을 사냥할 수 있게 됨으로써 먹이사슬의 최정점에 올라서게 되었다. 그들은 부싯돌을 문질러 인위적으로 불을 만들기도 하였는데 고고학자들은 이 시기를 약 80만년 전 쯤으로 보고 있다.

약 30만년 전 호모 에렉투스, 네안데르탈인, 호모 사피엔스의 조상들은 불을 일상적으로 사용했다. 이제 인간은 빛과 온기로써 사냥을 하고, 음식을 익히고, 불로써 세균과 기생충을 죽이므로써 생명을 연장하고, 농토를 확장하면서 신체의 형태나 구조, 힘의 한계를 뛰어 넘는 제2, 제3의 응용능력에 눈을 떴다. 두 발을 딛고 직립 보행하는 이 생명체는 그 어떤 동물 보다 시야가 넓었고, 그 만큼 사유의 인지 세계가 커졌으니 이들은 상호 의미 체계를 교류하는 신호를 정교하게 발전시켜 고도의 언어를 구사하기에 이르렀다.

모든 음악은 언어에서 시작된다. 그러므로 음악의 기초 이론은 언어

학으로 거슬러 올라가게 된다. 음악 인류학을 하다 보니 여러 가지 언어를 하게 되었다. 한·중·일은 기본이요, 음악 용어와 관련있는 이탈리아어, 독일어, 그레고리안찬트의 가사인 라틴어, 자국어에 대한 자존심이 강해 영어를 안 쓰는 프랑스를 여행하기 위해서 프랑스어, 석가모니의 설법어 운율을 연구하기 위해 팔리어, 인도의 산스끄리뜨어 데바나가리와 한·중·일 공히 사용하는 실담범어에 꾸란을 읽기 위한 아랍어까지 이르렀다.

이러한 여러 가지 언어 중에 언어의 발음을 가장 미세하게 구분하는 언어가 산스끄리뜨어였고, 이러한 언어가 배양해낸 인도의 음악은 한 옥타브를 22스루띠로 구분한다. 언어와 음악이 갖는 절대적인 관계성인 것이다. 언어와 음악에 대한 관계는 좀 더 뒤로 가서 얘기하고, 우선 "최초의 인간은 어떻게 소리를 인식하였을까?"를 생각해보자. 그러기 위해서 인류의 발생과 진화에 대해 알아보면, 여러 지역에서 다발적으로 인류가 발생했다는 견해와 아프리카에서 출현하였다는 두 가지 설이 대두된다. 여러 지역을 다 찾아다니며 확인할 수 없기도 하거니와 근자에 들어 아프리카와 중동 기원설이 무게가 실리는지라 일단 아프리카로 떠나보자.

1) 유인원과 원시음악

아프리카!

이곳에 발을 딛기 전에는 아프리카는 "너무 더워서 얼굴이 새까매진 사람들이 사는 곳"이었다. 그러나 막상 맞닥뜨려 보니 그게 아니었다. 오카방고 늪지를 가던 아침에 털잠바를 입고도 발발 떨어야 했고, 나미비아 사막을 오르며 얼마나 발이 시렸는지 지금도 잊혀지지 않는다.

"더워서 새까매진 것이 아니구나~" 최초 인류가 시작되었다는 이곳이 우리에게는 기아로 죽어가는, 그래서 문화라고는 생각할 수 없는 곳으로 각인되었으니 유니세프의 광고 효과가 나무 과했던 것이다. 아프리카는 물도 없고, 농사지을 땅도 없을 줄 알았는데 풀이 무성한 넓디넓은 들판이 끝없이 펼쳐졌다. 저런 땅에 한국사람 버스 한 대만 실어다 놓으면 금방 뉴욕 만들겠는걸! 언덕빼기 쪽박 터만 있어도 철철이 갖가지 농산물을 심어내던 부지런한 우리 조상님들은 그렇게 하고도 남을 것으로 보였다. 오카방고의 뱃사공이 노를 저으며 부르던 노래, 주유소에서 기름을 넣어주던 녀석의 발짓, 마사이족의 지팡이 소리와 몸짓, 그들은 한결 같이 발놀림이 재빨랐고, 흥을 발산할 때면 발끝부터 움직였다. 스탭이 어찌 저렇게 날렵할까? 아프리카에는 주유소 총각도 마이클잭슨이네. 저렇게 발놀림이 잽싼걸 보니 필시 뛰어다니며 살았을 것이다. 물어 보니 자신들은 농사짓는 것은 급이 낮은 것이라 사냥을 하며 사는 것을 높이 친단다. 오호 그래서 평평한 들판이 빈 땅으로 널부러져 있었구나. "농자지천하대본"이라 토지를 얼마나 가지는가가 세력의 척도인 우리들에게는 다이아몬드가 눈 앞에 널부러져 있는 것이었다.

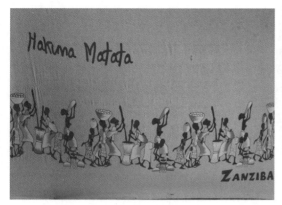
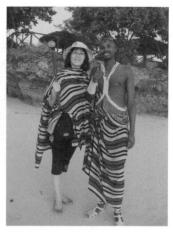

〈사진 1〉 탄자니아 잔지바르 섬 카페에 걸린 그림
여인들 뒤로 '하쿠나 마타타'가 쓰여있다.
〈사진 2〉 잔지바르 해변에서 악세서리를 파는 멋쟁이 마사이와 필자
(촬영 : 2013. 7. 2)

　킬리만자로 산을 오를 때, 허걱 허걱 힘들어 하자 등산 가이드가 내 짐을 대신 들어주며 연신 "하쿠나마타타", 이곳 마사이들도 "하쿠타 마타타"가 입에 붙어 있었다. 잘 될거야. 괜찮아. 문제 없어. 사람을 기분 좋게 여유롭게 하던 하쿠나마타타가 우리로 치면 아리랑 후렴과 같다고나 할까. '하쿠나마타타'를 후렴으로 하는 노래들이 얼마나 많은지. 그 때 오바마 대통령이 고향 탄자니아를 방문하였는데, 오바마를 환영하며 새로 만든 음악도 '하쿠나마타타'였다. 우리들은 비좁은 산간에서 농사지으며 차곡차곡 쌓아놓고 바닥에 앉아 살다보니 흥이 나면 손과 팔을 흔든다. 그러니 지금도 우리네 세상에서는 '숏 다리'라거나 '얼큰이'라는 말이 있다. 사냥을 하여 먹고 사는 마사이족은 잽싸게 뛰었어야 했고, 그러다 보니 하체가 발달하여 롱 다리가 되어 하쿠나마타타에 맞추어 춤추는 발놀림은 현란하기 그지없었다.

　강남스타일이 한창 유행하던 2013년 여름, 세상 돌아가는 것은 아득

히 모르리라 생각했던 아프리카 사람들이 강남스타일을 알고 있었고, 탄자니아의 마사이도 알고 있었다. 예전에는 한국 하면 아리랑을 노래했는데, 그때는 '강남스타일'이었다. 이렇듯 가까워진 세계요 아프리카인데 지금 여기서 아프리카의 원시 음악을 찾을 수는 없겠지만 발놀림이 현란한 그들의 동작과 길다란 목에서 울려 나는 발성과 노래를 들으며 그들의 환경과 생활 방식에 의해 형성된 음악 체질에 대한 어느 만큼의 감은 잡을 수 있다.

그나저나 이렇게 멀대 같이 길쭉하고 새까만 사람이 우리들의 먼 먼 조상이 맞기나 하나? 유전자 분석의 획기적 발전으로 떠 오른 것이 '아프리카 기원설'이다. 약 20만 년 전 아프리카에 사는 한 여성에서 현 인류가 시작됐다고 하는 이 학설은 유전자 분석을 근거로 주장하므로 많은 과학자들이 지지해 왔다. 그러나 한편으로는 과학이라는 것이 발전 단계에 놓여있는 순간의 학설인지라 차라리 신화와 전설 속의 코드를 푸는 것이 우주와 인간의 진면목을 더 잘 읽을 수 있다는 생각이 들기도 한다.

아프리카 여행에서 가장 기대가 컸던 것은 적도 위와 아래에서 물을 부으면 서로 반대 방향으로 회전하는 것을 확인하는 것이었다. 이러한 현상이 인간의 사고방식에도 영향을 미쳐 음악적 취향의 차이를 만드는 원리가 아닌가 하는 생각을 했기 때문이다. 여러 민족의 음악을 연구하다 보니 저마다 다른 음악적 취향의 차이가 어디서 오는가에 대한 궁금증이 많았다. 한국 전통음악은 호흡으로 박의 기준을 삼는데 비해 서양은 심장의 박동 수로 기준을 잡는다. 이는 사람이 죽음에 이르렀을 때 한국 사람들은 "목숨을 다했다" "숨을 거두었다"고 하지만 서양에서는 "심장이 멈추었다"고 하는 인식의 차이와 연결된다.

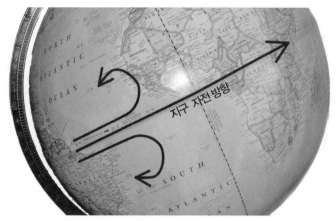

〈사진 3〉 적도 반대편으로 회전하는 물의 흐름

프롤로그에서 한민족 언어가 폐쇄언어인 것은 추운지역에서 에너지를 절약하는 데서 연유함을 언급하였고, 채집생활에서 수렵생활로 변하며 어순이 달라지는 현상도 짚어 보았다. 따라서 어순은 생활환경의 소산이고, 나아가 사고의 순서가 되듯이 음악도 마찬가지다. 추운 지방 사람들은 몸을 많이 움직여서 체온을 올려야 하므로 뛰거나 동적인 행위들이 생존에 유리하다. 그리하여 햇볕이 적은 유럽의 음악은 비트감과 도약진행 선율이 많다. 그에 비해서 더운 지역 사람들은 호흡을 느리게 하고 몸을 덜 움직여서 열을 내리는 것이 중요하다. 그러므로 그들의 음악은 느리고 잔잔하며 휴식감을 주는 음악이 많다. 이러한 현상을 보아 왔기에 본 책 제 2권에서는 "생존에 유리한 것이 아름답다"는 항목에서 음악의 미학적 근거를 설명할 예정이다.

그러나 이러한 차이도 외부적 요인에 의해서 달라지는 경우가 많다. 한국 사람들의 음악적 취향만 하더라도 서양음악이 들어오기 전과 후가 너무도 다르다. 예전에는 무겁고 부드러운 소리를 잘 내는 사람이 인기가 있었다면 서양음악 유입 이후 고음을 잘 하는 사람들이 인기를

얻었다. 인식의 차이는 외부적 요인에 의한 변화 보다 더 궁극적인 요인을 지니고 있는 경우도 있으니 "오 솔레 미오"와 같이 해를 노래하는 서양 사람들과 달리 "달달 무슨 달"이라며 달을 노래하는 동양 사람들의 정서적·미적 취향에는 자연 환경 그 이상, 즉 지구와 우주 궤도적 요인에 의한 차이가 있을 것이라는 생각을 했던 것이다.

그간 지구에서 인간이 최초로 걸었던 것은 약 300만 년 전이라고 생각해왔으나 2000년대 들어서며 600만 년 전부터 인류의 조상이 걸었다는 설이 대두되었다. 루시의 발견 이후 그보다 더 오래된 화석이 고고인류학자들에 의해 발굴된 것이다. 케냐의 투르카나 호수 근처에서 410만 년 전에 살았던 두 발 보행 족의 화석이 발견되는가 하면 에티오피아의 아와쉬 지역에서는 600만 년 전의 화석이 발견되었다. 아르디피테쿠스 카답바(Ardipithecus kadabba)로 명명된 이 원인(原人)은 '영장류 사람과(科)의 세 가지 종(種) 가운데 침팬지로부터 진화의 분리가 막 시작된 첫 번째 후속 종에 가깝다. 최초 유인원의 진원지가 중동이라면 인류 음악의 기원과 발전에 대한 이해가 좀 더 수월해진다. 고대 이집트의 발전된 음악을 거슬러 가 보면 메소포타미아를 둘러싼 최초문명 발상지를 만나기 때문이다.

2) 원초적 무속음악

중동 지역을 가보면 이슬람 사원에서 환자를 치유하기 위한 의식과 음악을 그린 장면을 종종 만나게 된다. 이러한 그림들은 마을에 누군가 병이 들면 그 사람에게 귀신이 들었다하여 굿을 해온 인류 보편의 무속음악과 연결된다. 무당들은 굿을 하면서 노래를 불렀는데, 이때 나무 막대도 두드리고, 돌멩이도 두드리고, 갖은 음향을 활용하였다. 한국의

무당 중에 가장 대접 받는 무녀가 작두를 타는 것인데, 이때 몰아치는 음향과 작두에 오르는 행위는 흥분을 최고조에 이르게 하였고, 이러한 흥분이 카타르시스를 유발하여 마음의 치유가 되자 사람들은 어떤 신이 내려와서 치료해 주었다고 믿었다.

무속판에서 악기를 타는 남자들은 박수무당이라고 하는데 실크로드 경로지인 우즈베키스탄의 보이슨이라는 마을에서 노래하고 춤추는 박쉬들을 만났다. 천년 전의 삶을 그대로 유지하고 있어 그들의 생활이 통째로 유네스코 지정 마을이 되었다. 계절 따라 있는 절기행사 뿐 아니라 일 하러 나갈 때, 손님이 올 때, 모든 일상에 노래와 춤을 추는지라 이들의 춤과 노래를 한데 모아 보고자 민속경연대회가 열렸다.

수일 간에 걸쳐 마을의 아이·어른·남녀를 불문하고 춤 추고, 노래 좀 하는 사람들 다 나오는데, 남자 악사들 중 연륜이 쌓인 사람들은 거의 다 박쉬들이었다. 박쉬라? 우리나라도 남자 무당은 박수라 하는지라 금새 가까워졌다. 중국과 일본 음악은 대개 2소박 리듬인데 한국만 희한하게도 3소박이라 "거 우리 음악은 하늘에서 떨어졌나? 땅에서 솟았나?"했는데 멀리 떨어진 이곳 박쉬들의 노래와 춤이 온통 3소박 자진모리 장단이라 놀라웠다. 굿판의 박수무당들의 기량이 좋아지자 시나위판이 벌어지고, 그 가락이 멋져서 악기 하나씩 흐드러지게 타자 '산조(散調)'가 되었듯이 보이순의 박쉬들도 전문 뮤지션이었다. 기록이 없어 그 발자취를 다 헤아리지 못할 뿐, 실크로드를 넘나들었던 신라와 백제 고구려를 오간 민족 이동의 라인이 눈 앞에 아른거려 눌러 앉아 연구하고 싶은 마음이 굴뚝같았다.

〈사진 4〉 설산이 보이는 보이순의 5월 풍경을 뒤로 한 "보이순바호리"
민속경연대회 무대가 보인다
〈사진 5〉 악기를 타면서 노래하는 박쉬들 (촬영 : 2003. 5)

　현지조사를 위해 여러 나라를 다니다 보니 가는 곳 마다 무속음악이
흥미를 끌었다. 브라질을 비롯한 남미 원주민들, 티벳의 뵌교, 아프리
카 오지의 헤일 수 없이 많은 민족, 아직 가보지는 못했지만 시베리아
의 무속 음악도 매우 흥미로운 대상이다. 그러나 지구촌 그 어디 보다
가장 기이한(?) 무속음악 보유국은 인도네시아였다. 남미·아프리카는
서구와 연결되는 루트가 있고, 티벳은 중국 대륙과 연결되어 있지만 인
도네시아 오지의 수 많은 섬들은 그들만의 세상이다. 인터넷이 일시에
지구촌 문화를 한 자리에 올려놓더라도 도무지 알 수 없는 그들만의 별
천지가 무지 많은 곳이 인도네시아이다.

　아무튼 아프리카건 에디오피아건 원시인들의 음악도 지금과 마찬가
지로 성악과 기악이 있었다. 소리를 내어서 종족을 부르고, 나무 막대
나 돌멩이를 쳐서 신호를 보냈다. 마사이는 사냥을 하면서 소리를 질렀
고, 그 뜀박질이 춤이 되었다. 사냥감을 걸어놓고 좋아라고 노래하였
고, 어쩌다 번쩍 번개가 치면 그 두려움에 엎드려 빌었다. 인류 생존의

가장 절박하고도 원초적인 의식은 두려움과 의탁을 받아줄 대상을 향한 엎드림이요 제사이다. 그러므로 한국음악의 가장 오래된 연원도 부여의 영고, 동예의 무천과 같은 제천의식이다. 그래서 인류 최초의 음악은 무속음악이다.

3) 허구의 위력을 발견한 고등 종교음악

인간의 원초적 본능에 의한 두려움과 숭배는 어느 시점부터 "허구를 말 할 수 있는 능력"을 발휘하기 시작하면서 전설·신화·신·종교라는 산물을 갖게 되었다. "점잖음과 품위를 인생 제 1의 덕목으로 여기며 사셨던 나의 아버지께서 가끔씩 부르던 애창곡이 있었다. "목숨 보다 더 귀~~한 사랑이건만...." 세상에 아무리 귀하고 소중하다 한들 목숨보다 더 귀한 것이 어디 있다고 옛날 사람들은 저런 노래를 불렀을까? 그러나 역사에는 목숨 보다 더 귀한 것이 있었음을 곳곳에서 발견하게 된다. 놀랍게도 그것은 먹을 것이나 입을 것이 아닌 허구의 대상일 경우가 많다. 인류 역사에서 발생한 숱한 전쟁의 원인을 보면 명예·자존심·신념을 건드리는 바람에 전쟁이 나는 경우가 많았다.

고고학자들이 드론을 이용해 페루 남부 나스카 평원 인근 팔파 평원의 사막에 25개 이상의 대형 지상그림이 그려져 있는 것을 발견했다고 2018. 5. 28일 페루 문화부가 밝혔다. 유로 뉴스 보도에 따르면, 새로 발견된 대형 그림들에는 범고래와 춤추는 여성 등이 포함돼 있다. 대부분 2000년도 더 전 페루 남부에서 융성했던 파라카스 문명 때 그려진 것으로 보여, 나스카 평원에서 발견된 대형 지상 그림들 보다도 수 백년 더 앞서 그려진 것으로 여겨진다고 페루 문화부의 고고학자 조니 이슬라는 말했다.

이러한 페루의 땅과 맞닿아 있는 마야인들의 체첸이자(Chichen Itza)는 멕시코의 휴양지 깐꾼에서 약 20키로 거리에 있다. 거대한 피라미드 제단으로 들어가는 체첸이자 유적지 입구에는 농구 비슷한 경기장이 있다. 이 경기장의 정면에 ○표시한 단은 경기 지휘자의 음성이 잘 들리도록 음향 설치가 되어 있는데 이는 맞은편에도 설치되어 있어 이 단 위에서 소리친 음성이 시합하는 병사들에게 전달되었다.

소리를 연구하는 본능적인 직업의식으로 그 앞에서도 옆에서도 손뼉도 치고 소리도 질러 보니 개미 소리만 했다. 그런데 바로 그 쪽에서 손뼉을 치자 사방으로 울리는 것이 아닌가. 참말이네. 거참 참말이야. 뿐만 아니라 이들의 제단 앞에는 제사 지낼 때 합창단이 노래하는 단도 있었다. 어마어마한 그림을 그린 그들이 음향시설도 만만찮은 이곳을 유럽의 야만인들이 모조리 휩쓸어 버렸으니. 대체 뭔 짓들을 한 것인지 울화가 치밀어 올랐다.

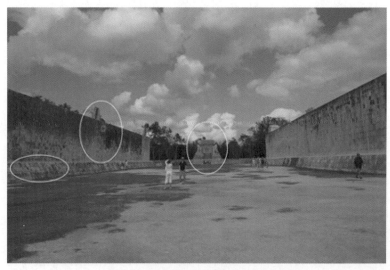

〈사진 6〉 깐꾼 체첸이자 (촬영 : 2012. 2. 9)

이러한 경기장의 왼쪽 상단에 표시한 것은 골대, 왼쪽 하단의 벽면에 경기 모습을 새긴 벽화들이 있다. 우리로 치면 통일신라 초기의 화랑들이라 할 수 있는 최고 귀족 가문의 엘리트 자제들이 자신의 목을 바치기 위해서 죽어라고 시합을 하였다. 다음의 사진을 보면, 왼편에 장검을 들고 있는 장수가 있고, 오른편 ○표시 부분은 무릎을 꿇은 병사의 목 위로 분수 같이 피가 뿜어져 나오고 있다. 경기 후에 이긴 팀의 대표 화랑, 그 젊고도 싱싱한 목을 쳤을 때 하늘로 치 솟는 분수 같은 핏줄기이다. 그야말로 죽기 위해서 경기를 했던 것이고, 그 근저에는 '명예'라는 허구의 개념이 있었다.

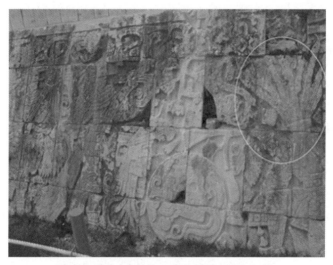

〈사진 7〉 체첸이자 부분 조각도 (촬영 : 2012. 2. 9)

마야 문명은 BC 3000년~BC 2000년 경에 시작된 것으로 알려져 있다. 그 중에 중앙아메리카 과테말라 고지의 유가탄 반도에 걸쳐 나타나는 마야족의 고대문명은 약 AD 100년~600년경으로 추정되고 있다. 인류의 역사는 전쟁의 역사라고 해도 과언이 아닌데 이들 전쟁의 원인 중 자존심 때문에 일어난 전쟁이 부지기수거니와 우리네 일상에서는

모욕을 받거나 자존심을 건드린 데서 오는 보복성 살인이 또한 얼마나 많은가? 이러한 사건들이 알고 보면 추상적 사유로 인한 결과이다.

허구에 대한 가치 추구로 인하여 인류는 시공간을 초월해 과거·현재·미래가 하나로 존재하는 장소가 가능했다. 모든 예술 장르 중에 음악이야말로 형체가 없는 허구 그 자체인 추상예술의 정점에 있다. 수많은 인류의 유적 중에 음악을 연주하는 장면을 그린 그림이나 조각은 있지만 리얼사운드는 없었다. 에디슨이 축음기를 발명하기 전까지는 그랬다. 아무튼 옛날 옛적엔 전쟁터에 나가면서도 북을 치고 나팔을 불며 진군음악을 연주했다. 전쟁의 결과 승리로 인한 전리품도 있지만 명예와 승리라는 허구의 개념에 목숨을 바친 군사들이 얼마였나? 이러한 과정에 음악이 주는 흥분(?)과 심취의 기능이 상당하였으므로 요즈음도 군대에는 반드시 군악대가 있다.

4) 호흡과 도구에 의한 음(音)의 활용

존재하는 모든 것은 그들의 언어 이전에 호흡이 있었다. 어떤 존재든 생명을 유지하기 위해서는 호흡을 해야 하는데 이때 공기를 마시고 내뱉으므로써 파동이 발생한다. 그러므로 식물에게도 그들의 언어와 음악이 있다. 1995년 9월 20일, 일본의 어느 마을에 자연음악연구소가 문을 열었다. 그들은 자연계의 파동 소리에 귀를 기울였다. 모든 생명체는 호흡이 있고, 이 호흡이 파동을 만들어 내는데, 식물들의 호흡에서 울려나는 아름다운 음악을 들었다는 것이다. 그들은 "음 속에 생명이 있다"는 생각에 이르자 벚꽃이 부르는 노래, 떡갈나무가 부르는 노

래들을 들었고, 그들과 함께 하는 소리를 모아 CD와 함께 『자연음악』[3] 이라는 책을 펴냈다.

그런가 하면 들려주는 음악에 따라 물의 결정체가 달라진다며 한 때 히트를 친 책도 있었다.[4] 바하의 골드베르그변주곡을 들려주었을 때, 쇼팽의 이별곡을 들려 주었을 때, 한국의 아리랑을 들려주었을 때, 헤비메탈 곡을 들려주었을 때, 그 물의 결정체를 찍은 사진까지 인터넷상에 떠돌았지만 이런 주장은 기실 믿기 어렵다. 너무도 정교하게 가설을 진짜처럼 위장하는 기술이 뛰어난 일본사람들이기에 식물들이 하는 호흡과 노래를 녹음해서 만들었다는 그 음반과 책의 내용도 믿을 수는 없지만 아무튼 인류 음악의 가장 원초적 출발이 호흡에서 시작된 것만은 틀림없는 사실이다.

〈사진 8〉 오봉(盂盆)을 맞아 조령(祖靈)맞이 등을 달아 놓은 고야산 곤고부지(金剛奉寺) (촬영:2016. 8)

호흡과 음악에 관련한 가장 발전된 인식을 발휘한 사람들은 인도의 힌두 사제들이다. 그들은 철학적 사고와 함께 호흡과 음성의 공명을 통한 수행법을 고도로 발전시켰다. '옴(ॐ)'은 'a'와 'u'가 결합된 복합모음이다. 이들 요소 중 '아(अ)'는 호흡의 시작이자 모든 모음의 첫 음이다. 『반야경』과 『화엄경』, 『대일경』 등에는 산스끄리뜨 자모의 발음을 하나 하나 일러주며, 각 자 마다 신통력이 있음을 노래하고 있다. 그 중에 '아'자는 태초의 음이자 경전을 형성

3) 리라 자연음악연구소 저·이기애역, 『자연음악』, 서울:도서출판 삶과 꿈, 1998.
4) 에모또 마사루, 『물로부터의 전언』, 1999. 6.

하는 첫 음으로써 특히 강조하고 있다. 이러한 생각들이 사람들의 발길을 따라 흘러 마지막 경로지인 일본에는 아찌강(阿字觀)이 되었다. 일본 진언종 본사와 수많은 템플스테이 사찰이 운집해 있는 고야산(高野山)에 가면 관광객들도 아찌강을 체험할 수 있다. '아'음을 태초의 음으로 여기는 것은 지구촌 전지역에 걸쳐 나타난다. 이슬람의 경전어인 아랍어에도 모든 자·모음을 통틀어 '아'모음의 알리프가 첫 알파벳이다.

〈사진 9〉 곤고부지의 아찌강(阿字觀)안내
〈사진 10〉 '아'자 명상 이미지 (촬영:2016. 8)

다시금 인도의 '옴'으로 돌아와 '아'의 다음 모음 'u'는 지속음이요, 마무리 하는 ṃ은 소멸을 의미한다. 시작·유지·소멸을 아우르는 '옴'은 그야말로 공명의 완전체인 것이다. 베다시대에서 철학적 사유를 발전시켜 우파니샤드시대에 이르러서는 범아일여의 사상이 대두되었다. 이때 힌두사제들은 '옴'을 비롯한 여러 가지 진언을 통해 들숨·날숨을 응

시하며 신과 자아가 합치되는 공명 수행을 하였고, 지금도 이러한 수행법이 만트라찬팅으로 행해지고 있다.

음악에 있어서 호흡이 얼마나 중요한가는 기악음악에서도 마찬가지이다. 인간이 도구를 만들기 시작하면서 악기를 만들자 호흡과 상관없이 긴 지속음을 낼 수 있는 도구를 갖게 되었다. 그러나 호흡을 무시한 선율을 연주하면 듣는 사람이 숨이 차서 그 음악을 들을 수가 없다. 그러므로 바이올린이나 피아노곡에도 호흡 조절에 의한 프레이징과 악절을 단락짓는 구절법이 있고, 전체 악곡을 마치는 종지법이 개발되었으니 이러한 기법이 가장 완벽하게 구사된 때가 고전주의시대이다.

아무튼 기악음악은 도구를 만들 줄 아는 인간이 사냥이나 농사나 무기를 위한 도구가 아닌 가장 쓸모없는 도구를 만들 수 있을 만큼 먹고 살기에 여유가 있을 때의 산물이다. 유럽에서 악기가 가장 활발하게 개발되던 그 시절, 알고 보면 지구상에는 가장 잔인한 역사가 전개되고 있었으니 식민지에서의 수탈이다. 아프리카와 남미를 다녀보면 유럽인들이 얼마나 잔인하고 악랄하게 남의 생명과 자산을 수탈하였는지, 그 결과로써 유럽 귀족들은 집안 곳곳에 황금칠을 하고, 그 안에서 무도회를 하며 음악의 전성기를 보냈다.

도구를 만드는 인간, 호모 파베르(Homo Faber)의 흔적은 190만년 전으로 거슬러 올라간다. 지구상에는 인간 보다 힘이 세거나 능력이 뛰어난 생명체들이 많았다. 인간은 치아로 따지면 맹수에 비할 바가 못 되고, 달리거나 나는 것으로는 말이나 새를 따라 갈 수 없거니와 박쥐에 비하면 청력은 또한 어떤가? 그런데도 맹수들을 가둬서 구경거리로 삼을 수 있는 것은 도구를 사용할 수 있는 데서 비롯된다. 뛰어난 호모 파베르 빌게이츠와 스티브잡스가 PC를 만듦으로써 인류 역사는 4차원의 세계로 내달리고 있다.

컴퓨터로 악보를 그리기 전, 곡 하나를 쓰려면 연필을 두 타스씩 깎아 놓고 써야 했고, 오선지를 얼마나 사서 쟁여야 했는지 모른다. 특히나 관현악곡을 쓰려면 8절지 한 페이지에 6마디 정도 밖에 못 그리니 4악장을 다하면 300마디가 넘어가는 데다 수정을 거듭하게 되니 연필 잡은 손가락은 움푹 들어가 있고, 오선지는 일순간에 동이 나던 시절이 불과 얼마 전의 일이다.

그뿐인가, 예전에는 그저 음표를 통해 소리를 상상하기만 했는데 요즈음의 컴퓨터 오선지에는 음표를 찍으면 소리까지 나거니와 악기를 입력하면 악보에서 관현악 소리가 들려온다. 예전에는 '고향의 봄' 한곡을 이조(離調) 하려면 완전 악보를 다시 그려야 하고, 또한 그 조표를 계산하기 위해서 적어도 1년 이상 음정과 화성법 관련 레슨을 받아야 했는데, 요즈음은 클릭 한번으로 끝이다. 그래서 무대에서 노래하는 가수들도 마음만 먹으면 작곡가가 될 수 있는 시대이다. 미디 프로그램에서 반주도 만들어져 나오고, 상상하는 음색을 마구 섞어도 된다. 마침내 예전 그라마폰 스튜디오를 각 개인의 pc에 장착할 수 있게 된 것이다.

형체가 없는 예술 음악이지만 그 존재의 시작은 도구에 의해서 가능해졌다. 혹자는 성악은 도구를 사용하지 않는다고 생각할지 모르지만 성악가는 자신의 몸이 도구이다. 아무튼 190만년 전 호모 파베르가 시작될 때부터 악기가 만들어졌으니 역사는 호모 파베르와 동일한 시간의 값을 지니고 있다. 불을 피우기 위해 부싯돌을 두드리면서 소리가 발생하는 것을 알았고, 크게·작게, 길게·짧게 두드려 신호를 보내다가 그것들의 패턴화가 이루어지며 리듬이 발생했다.

오늘날 음악은 가장 평화적이고 이상적인 인간의 산물로 여기지만 음악은 오히려 전쟁터에서 발생한 것이 많다. 진군을 알릴 때 북을 두

드려 병사들의 사기를 돋우는데서 나온 '고무적(鼓舞的)'이라는 말이 있다. 활 줄을 퉁기니 소리가 나서 활대에다 여러개의 실을 매어 높고 낮은 소리를 내므로써 하프류 악기들이 생겨났다. 어느날 뻥 뚫린 막대를 부니 그 소리가 좀 더 길게 울린다는 것을 알아 병사들의 잠을 깨웠다. 몇 날 며칠, 아니 어떤 때는 수개월에서 몇 년을 전장을 누비며 가족을 그리며 부른 노래들이 훗날 종교의식음악이 되기도 하였다.

3. 인류의 이동과 확산에 따른 음악

약 50만년전의 인류는 고향을 떠나 북아프리카, 유럽, 아시아의 넓은 지역으로 이주하기 시작하여 자신들이 처한 지역 여건에 따라 각기 다른 모습으로 진화해갔다. 약 7만년전 호모사피엔스 종에 속하는 생명체가 보다 정교한 구조로 된 인류 속으로 진화를 거듭하는 가운데 지구상에 문화라는 것이 형성되었고, 약 7만년 전 일어난 인지혁명은 약 12,000년전 발생한 농업혁명으로 인해 그 진전의 속도가 더욱 빨라지기 시작하였다.

인간은 생물학적으로 같은 종(種)에 속하는 육체적·정신적 속성을 지녔지만 각기 다른 환경에 정착하며 다른 모습의 문화를 형성해왔다. 이러한 변화에 대한 자연환경의 영향 중 가장 원초적인 것은 기후와 그에 따른 자연 상태이다. 간빙기와 빙하기의 변화 중 최후 빙하기의 후반인 구석기시기에는 지구의 곳곳에 인간의 생활 흔적을 찾아 볼 수 있다. 빙하기(1만~7천년 전)와 기후 적기(7천~5천 년 전)를 거치면서 오늘날의 동양과 서양 사이에는 기후를 비롯한 자연환경에서의 상이성이 뚜렷이 나타나기 시작하였다.

특히 7천~5천년 전 사이에는 전 지구상에 온난·다습한 기후가 광범

위하게 형성되어 고위도 지방이나 사막에서의 생활과 활동이 증가되고 농경에 적지 않은 변화가 일어났다. 동방에는 여름에 비가, 서방에는 겨울에 비가 많이 내렸는데, 이는 두 지역 문명 간의 큰 차이를 초래하였다. 여름에 비가 내리는 동양에서는 벼농사를 지었다. 논 농사를 원활히 하기 위해서는 용수설비와 관리·운영에 세심한 주의가 필요했으므로 이를 위해 가족이라는 협업 노동이 따랐고, 이로 인한 정착 농경 문화가 발달하였다. 그리고 겨울 비가 많이 내리는 서양은 가우량이 적어도 할 수 있는 유목과 관개용수작업을 하지 않아도 되는 맥류를 심었다. 이러한 농업과 유목은 공동 작업이 아닌 개별 작업으로도 해결되므로 이동에 편리한 도구의 제작과 개별적 사회공동체가 형성되었다.

유목과 농경생활이 만들어 놓은 음악 풍경도 확연히 달라졌다. 정착 생활을 한 사람들은 앉아서 악기를 탔으므로 가야금, 거문고 같은 지터류 악기를, 해금, 피리, 대금도 옷 자락을 가지런히 펼치고 앉아서 연주하는 모습이 멋지다. 그에 비해서 유목생활과 연결되는 서양은 어깨 위에 바이올린을 얹어서 긁었고, 플루트, 클라리넷, 드럼 등 모두 서서 연주한다. 그러나 오늘날 한국이나 중국의 전통 관현악단도 의자에 앉아서 연주하는 가운데 독주 협연자가 관현악단 앞에 서서 연주하는 모습을 종종 보게된다. 문화의 교류로 인한 인위적 변화 또한 크게보면 자연 현상 중 하나이다.

II. 파동의 인식과 체계화

1. 소리에 대한 인식과 향유

1) 진동의 인식과 관념화

조선시대 성종 대에 편찬된 『악학궤범』의 서문에는 "악야자(樂也自). 출어천이만어인(出於天而萬於人). 발어허(發於虛) 이성어자연(而成於自然) 소이사인심감(所以使人心感)"이라 "악(樂)이란 하늘에서 나와서 사람에 이른 것이요. 허(虛)에서 발하여 자연에서 이루어져 사람의 마음으로 하여금 느끼게 한다"고 하였다. 훗날 중국 도가(道家)의 철학자 혜강(嵇康:223~262)은 『성무애락론聲無哀樂論』을 통하여 소리는 그 자체로 자연 진동이요 현상일 뿐이라 하여 소리에 대한 의미부여에 반론을 제기하였다. 여기에는 음(音)과 성(聲)에 대한 중국의 양대 사조가 있으니 "음을 인간의 정신적 산물"로 보는 유가(儒家)적 사상과 "음을 단지 자연의 진동 현상"으로 보는 도가의 음악사상이다.

『악기樂記』는 유교 경전 중 하나인 『예기禮記』의 한 편으로 춘추전국시기(BC 770~221)에서 한대(BC 206~AD 220)에 걸쳐 성립된 악(樂)

의 사상을 담고 있다. 당시 음(音) 이론에는 주대(周代)의 음양오행의 우주론과 결합시켜 12율(律)은 양(陽)인 6율과 음(陰)인 6려(呂)로 나뉘며 5음을 5행(木・火・土・金・水)에 배치하는 사고체계가 있었다. 이러한 생각들이 신정일치(神政一致)와 정교주의(政敎主義)로 발전됨으로써 음악이 정치의 도구로 활용되었다.

고려시대 불교의 폐단에서 벗어나고자 유교를 국가이념으로 삼은 조선왕조에서는 예악에 입각한 새로운 궁중음악 창제에 심혈을 기울였다. 그리하여 세종실록 곳곳에는 음을 바로잡는 상소문이 실려있고, 세종이 직접 무릎장단을 치며 노래를 지었다는 기록도 있다. 음악적 감각이 뛰어났던 수양대군은 궁중 악무의 실무를 맡아오다 왕이 되어서는 궁중 연회음악을 제사음악화 하는 혁명적인 작업을 하였다. 선대의 유훈에 충실했던 성종은 세종·세조대의 음악을 도감과 함께 세세하게 실었으니 그것이 『악학궤범』이다.

『악학궤범』에는 음률에서부터 악기 조율까지 여러 도식이 실려있는데, 그 중에 율려에 관해서는 '격팔상생응기도설'이 있다. 첫 음인 황종에서 8음씩 건너가면 황종(C)→임종(G)→태주(D)→남려(A)→고선(E)→응종(B)→유빈(F$^\#$)→대려(C$^\#$)→이칙(C#)→협종(D$^\#$)→무역(A$^\#$)→중려(E$^\#$·F)가 된다. 이들의 음폭을 보면 아주 미세한 소수점이 있긴 하지만 서양의 완전 5도와 같다. 즉 '도'와 '솔' 사이에는 C, C$^\#$, D, D$^\#$, E, F, F$^\#$, G까지 8음이 구성되는 것과 같은 것이다. 그런데 중국 사람들은 12율은 12월과 배합하여 24절기와 응하고, 11월에 배합되는 황종은 동지에 응하고, 12월은 대한, 2월은 춘분에 응하는 방식을 도식화 하였다. 또한 홀수는 양(陽)이고, 짝수는 음(陰)이다. 이는 주역에서 괘효(卦爻)를 말할 때 양의 괘효는 (-) 9로, 음의 괘효는 (--) 6으로 표시하는 방식이다.

<사진 1> 율려 격팔상생응기도설(律呂 隔八 相生應氣圖說)[5]

서양력에 익숙한 사람들은 모든 것의 시작인 황종을 11월에 배열한 것을 의아해 할 수 있겠으나 주역에서는 역경의 복괘(復卦)를 11월, 즉 자월(子月)로 삼아 동지를 새로운 출발로 삼았다. 주(周)나라 사람들은 일 년 중 가장 낮이 짧은 동지가 그 해의 마지막이요, 다음 날부터 점차 낮이 길어지므로 동지를 생명력과 광명의 부활로 여겼다. 그리하여 동짓날에 천지신과 조상의 영계 제사를 올리고, 황제는 신하의 조하(朝賀)를 마련하여 군신의 연예(宴禮)를 행했다. 조선 후기에 홍석모(洪錫謨)가 기록한『동국세시기』에는 동짓날을 '아세(亞歲)'라 했고, 민간에서는 '작은 설'이라 하였으니 우리네 삶의 방식이 지금과 많이 달랐던 것

5)『악학궤범』, 권1, 6b~8a.

이다.

　조선시대 궁중음악은 주로 5음 음계로 이루어져 5성 도설을 만들었
다. 그 내용을 보면, 수화목금토(水火木金土)가 생겨 정(情)을 갖고, 정
이 발로해서 소리가 된다. 그런 까닭에 하늘의 수(數) 5와 땅의 수 10이
합하여 중앙에 토를 낳으니, 그 소리는 궁(宮)이다. 땅의 수 4와 하늘의
수 9가 합하여 서방에 금을 낳으니, 그 소리는 상(商)이다. 하늘의 수 3
과 땅의 수 8이 합하여 동방에 목(木)을 낳으니, 그 소리는 각(角)이다.
땅의 수 2와 하늘의 7이 합하여 남방에 화(火)를 낳으니 그 소리는 치
(徵)이다. 하늘의 수 1과 땅의 수 6이 합하여 북방에 수(水)를 낳으니 그
소리는 우(羽)이다. 『악학궤범』에 실린 오성도설은 바로 이러한 이치를
율명과 함께 배열하고 있다.

〈사진 2〉 5성도설(五聲圖說)

이 외에도 5음에는 여러 가지 의미를 더하였으니 다음과 같이 정돈해 볼 수 있다.

<표 1> 율명과 자연관계

律名	궁(宮)	상(商)	각(角)	치(徵)	우(羽)
사회 구조	군(君)	신(臣)	민(民)	사(事)	물(物)
방향	중(中)	서(西)	동(東)	남(南)	북(北)
색깔	황(黃)	백(白)	청(靑)	적(赤)	흑(黑)
유성	토(土)	금(金)	목(木)	화(火)	수(水)
간지	축(丑)	말(末)	유(酉)	해(亥)	오(午)
가축	소	양	닭	돼지	말

<악보 1> 중국 예악사상에서의 음계

궁(宮)	상(商)	각(角)	치(徵)	우(羽)
군(君)	신(臣)	민(民)	사(事)	물(物)

앞서 음악의 기원을 빅뱅의 폭발음부터 시작할 때, 아이돌이나 걸그룹의 춤과 노래에 익숙한 젊은 독자들은 너무 오버한다고 생각했을지 모르겠다. 하지만 고대로 거슬러 갈수록 음악은 천체와 우주적 이치와 직결되었다. 그들은 음악을 연주할 때 우주의 모든 요소를 동원하여 울려내고자 하였으니 그것이 8음이다. 편종과 같이 쇠붙이 소리의 금(金), 편경과 같은 돌맹이 소리의 석(石), 바일올린이나 거문고 같이 실에서 나는 소리 사(絲), 플루트나 대금과 같이 대나무나 관대를 재료로 하는 죽(竹), 바가지를 두드리는 포(匏), 훈과 같이 항아리에서 나는 토(土), 가죽을 씌워 두드리는 북 소리 혁(革), 마림바나 박(拍)과 같이 나무판을 두드리는 목(木)의 여덟 가지 재료가 그들이 생각하는 우주의

요소였던 것이다.

『악학궤범』에는 『악서』를 인용하여, 팔음을 8괘(八卦)와 8풍(八風), 그리고 절기와 배합하여 도식을 그리고 있다. 군자는 악기의 소리를 들으면 마음으로 느끼고 생각하는 바가 있어, 쇠(金) 소리는 호령을 일으키고, 돌(石) 소리는 가볍고 맑으니 분변(分辨)을 일으키고, 현(絃)의 소리는 슬프니 청렴한 마음을 일으키고, 대(竹) 소리는 울려 퍼져 군중을 모아 신하를 생각하게 하고, 가죽(革) 소리는 동하여 장수와 신하를 생각하게 하고, 흙(土) 소리는 탁하니 사람의 마음을 너그럽고 후하게 하고, 바가지(匏) 소리는 사랑하고 공경하는 마음을 일으키고, 나무(木) 소리는 곧으니 바른 마음을 가지게 하는 등, 각 재료의 소리가 사람의 마음에 일으키는 작용을 설명하며 계절과 방위, 시간과 괘효까지 대입하여 도설을 만들었다.

〈사진 3〉 8음도설(八音圖說)(왼쪽)
〈사진 4〉 풀어본 8음도설(오른쪽)

또한 서양음악의 장조와 단조 같이 각 선율은 해당 악조가 있으니 악

학궤범에서는 이들을 28조 도설로 설명하였다. 이 도설은 중국의 여러 문헌을 참조해서 지었는데, 이 과정에 이해의 미진함이 있었던지 설명하는 내용과 위의 사진에 나오는 악조 이름이 일치하지 않는 경우도 있다.

아무튼 요즈음과 그리 멀지않은 조선시대에 한 음에 부여되는 계절 · 방위 · 색깔 심지어 사회적 질서와 개인의 신분까지 끼워 맞춘(?) 도식을 보다보면 이에 대한 반감이 밀려오기도 한다. 소리는 그냥 진동일 뿐인데 과도한 짜 맞추기의 느낌이 들기 때문이다. 그리하여 혜강의 『성무애락론』을 한참 읽다보면 물질의 진동현상만으로 몰고 가는 듯 한 느낌에 또 다시 반대편으로 클릭하게 된다. 내가 볼 때는 두 생각은 모두가 한 이치가 있으나 전부 옳은 것도 아니고 전부 틀린 것도 아니다. 공자의 시대에는 그 설이 해결의 실마리였고, 그것이 한참 쌓여가자 그로 인한 문제가 쌓이고, 그것만으로는 모든 해결이 다 되지 않았을 때 혜강이 등장하였던 것이다.

그러나 두 가지 설이 등장하고도 또 한참의 시간이 흐른 지금은 또 다른 설을 필요로 한다. 음악이 자동차나 핵 무기와 같이 경제와 국력으로 연결되는 시대를 살고 있는 지금은 상업음악의 범람기이다. 아무튼 산호초가 바닷물 속에 있을 때는 물결에 유연하게 일렁이지만 물 밖으로 나오는 순간 화석처럼 굳어져 버리듯이 선현들의 뜻은 항시 그 시대의 물결을 참조해 들을 필요가 있다. 고정불변의 이치라 할 것은 없는 것이고, 없다하는 그것 또한 없는 것이기에.

『악학궤범』의 동그란 도식과 닮은 모양으로 악보를 그림으로써 히트를 친 작곡가가 있으니 미국의 조지 크럼브(George Crumb:1929. 1. 24~?)이다. 특정 지점에서 '쉬잇' 하는 소리를 낸다던가 혀를 차거나 속삭이는 소리를 내거나 고함을 지르는 등 다양한 기악적 · 성악적 효

과로부터 얻은 생생한 음향들을 사용한 크롬브는 특히 자신의 음악을 노테이션한 방법에서 기발한 착상을 하였다. 현대음악의 다른 작곡가들도 나름의 자신만의 기호들을 많이 개발하였지만 크롬브는 자신이 표현하고자 하는 음악이 시각화한 점에서 반향이 매우 컸다.

그는 1968년에 관현악곡 〈시간과 강의 메아리 Echoes of Time and the River〉로 퓰리처상을 받기 시작하여 많은 작품상을 받았는데 '천상의 역학(Makrokosmos)'의 시리즈들은 더욱 그렇다. 또한 바이올린, 알토 플루트, 클라리넷과 피아노에 의한 4중주 "11개의 가을 울림들(Eleven Echoes of Autumn 1995)은 우주(자연)의 울림 자체를 작품화한 것으로 이를 표기한 악보를 보는 것 만으로도 우주적 상상력이 일어난다.

〈사진 5〉 George Crumb "Hearing yourself on the radio"

필자가 가지고 있는 악보는 커다란 스케치북에 그려져 있으므로 진행되는 음을 읽고, 해석하여 분석을 할 수 있을 정도인데, 노테이션의 구조를 보면 『악학궤범』의 도설과도 닮았다는 생각이 든다. 예전에는 현대음악을 전공하는 사람이 아니고는 접할 수 없었던 악보와 음악이

었지만 요즈음은 인터넷에서 검색하면 악보와 함께 음악까지 들을 수 있어 참으로 격세지감을 느끼게 된다. 아무튼 위의 악보를 연주하는 음악을 들어보면 생각보다는 그다지 대단하지도 난해하지 않아서 다소 허탈해지지만 시각을 통해 청각을 자극하는 방식에 있어서는 압권이다. 크롬브는 이 보다 훨씬 복잡한 악보도 그려냈는데 다음의 악보는 스케치북만큼 커다란 지면에 그려져 있어 일부만 가져와 보았다.

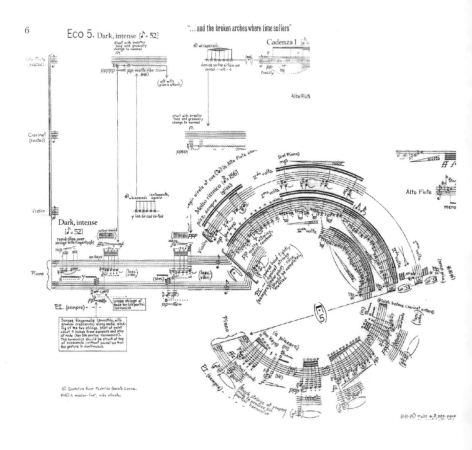

〈사진 6~7〉 George Crumb " Eleven Echoes of Autumn, 1995" 중 제5장 부분 악보

2)소리의 성질과 구분

어떤 소리가 나는 것은 어떤 물체의 파동으로 인한 공기 파동으로써 발생한다. 이러한 소리에는 크게 순음·고른음·시끄런음이 있는데, 이들 중 음악의 재료는 주로 고른음이 사용된다. 다시 말해, 순음(純音, pure tone)은 배음이 포함되지 않은 순수한 음으로써 라디오 시보나 소리 굽쇠의 소리, 또는 전기적인 합성으로 만들 수 있다. 이에 비해 고른 음은 음형의 반복이 규칙적인 음으로써 안정적으로 울려 일정한 음고를 형성하며, 타악기군의 악기를 제외한 악기의 소리나 성악이 이에 속한다. 시끄런 음은 불규칙한 진동을 가진 음으로써 정확하게 음고를 측정할 수 없으며, 일상적인 소음이나 타악기군의 악기가 이에 속한다.

〈그래프 1〉 불규칙적으로 진동하는 시끄런 음
〈그래프 2〉 규칙적으로 진동하는 고른 음

음에 대한 주관적인 사상을 한껏 부여하거나 음은 단지 물질의 진동이라는 생각이 팽팽히 맞서왔지만 음악의 재료인 '고른음'에 대한 이견은 없었다. 고른음이란 균질의 진동 파동을 지닌 것이며 일정한 음높이가 형성되는 것으로 '도' '레' 혹은 'C' 'D' 혹은 '다' '라' 혹은 '황종' '태주'와 같이 일정한 음고가 있는 음들이다. 균일한 진동 파장이 아닌 것은 음악의 재료가 될 수 없었으나 현대음악에 이르러서는 소음이나 굉음도 음악의 재료로 삼고 있으니 음악에 대한 개념을 새로이 설정해야 할 판이다. 뿐만 아니라 여기서 한발 더 나아가 들리지 않는 음까지 음악의

대상으로 삼았으니 존 케이지의 4분 33초이다. 아무것도 연주하지 않고 4분 33초간 흐른 시간, 고른음이든 불균등 진동이든 진동의 대상이 멈춘 그 순간을 음악의 재료로 삼은 것이다.

3) 파동과 음의 속성

균등음은 일정한 시간을 단위로 하여 몇 번의 파동이 있느냐에 따라 음 높이가 결정된다. 예를 들어 1초에 100번의 진동이라면 옥타브위의 음은 200번이 되는 것이다. 똑같은 음높이라 할지라도 음의 세기는 음 폭과 관련이 있다. 예를 들어 피아노의 'A'음을 치면 세게 쳐도 진동수는 1초에 100번, 여리게 쳐도 1초에 100번이지만 그것의 음폭은 달라진다. 그런데 똑 같은 'A'음을 바이올린 현에서 내면 피아노에 비해서 가늘고 매끄러운 파형이 나타난다.

음고(pitch)는 음의 높낮이로써 진동수와 비례하는 상태이고, 길이(duration)는 음이 지속되는 시간으로써 리듬을 형성한다. 셈여림(intensity)은 음의 세기로써 진폭과 비례하며, 음색(timbre)은 진동파형에 의해 결정되는 음의 성질이다.

〈그래프 3〉 진동의 상태

위의 그래프는 어떠한 음의 진동상태를 나타내고 있다. 그래프 ①~

③은 진동수가 4번으로 동일하므로 음높이가 같다. 그러나 ①과 ②는 진폭파형이 다르므로 음색의 차이가 있다. ①과 ③은 진동 폭이 다르므로 셈여림의 차이가 있다. 그에 비해서 ①과 ④는 진동수의 차이가 있다. ①은 진동수가 4이고 ④는 진동수가 8이므로 이들의 음정 차이는 한 옥타브이다.

이러한 음의 진동수를 갈릴레오(1564. 2. 15 ~1642. 1. 8)는 주파수로 전환하였다. 현의 길이에 대한 비율로써 음의 높낮이를 정했던 피다고라스 셈법에서 혁신적인 인식의 변화를 가져온 것이다. 파동의 속성을 보면, 파장이 길수록 주파수는 낮고, 파장이 짧을수록 주파수는 높다. 파장 사이의 (현의 길이 사이) 비율을 주파수 사이의 비율로 변환시키려면 분수를 그 역수로 바꾸면 된다. 즉 현의 비율 2/3는 주파수 비 3/2이 되는 것이다.

〈그래프 4〉 2등분과 3등분 비교

중국에는 갈릴레오 보다 조금 이른 시기에 주재육(朱載堉 1536 ~1610)에 의한 삼분손익법(三分損益法)이 정립되었다. 현의 길이를 셋으로 나누어 그 하나를 뺀 삼분손일(三分損一), 즉 삼등분된 현의 길이 중 1/3을 뺀 (損一) 나머지 2/3의 길이는 본래의 음 보다 완전5도 위의 음이 산출된다. 거기다 1/3을 더하는 삼분익일(三分益一)은 본래 길

이의 4/3이 되어 완전4도 아래 음이 생성된다. 이렇게 빼고 더하는 삼분손익법으로 음정을 계산하면 온음은 204센트가 되고, 반음은 90센트와 114센트의 두 가지가 생긴다. 명나라의 음악학자였던 주재육은 1584년에 『율학신설 律學新說』에서 정교한 율정 이론을 펼쳤다. 이는 1691년에 한 옥타브를 12개 반음으로 똑같이 나누는 공식을 만든 베르크마이스터(Andreas Werckmeister)보다 100년 이상 앞선다. 그러나 주재육은 이론적인 공식만 제시하였을 뿐 악기를 만드는 데는 관여하지 않았으므로 음악적 영향력은 다소 약하였다.

21세기 들어, 전자 프로그램과 디지털화로 인하여 음의 과학은 극도로 발전하였다. 음이 발생하자마자 시각화 하는 것을 비롯하여 인간의 가청 범위를 넘어서는 다양한 시도가 이루어지고 있다. 근래에는 쿠바나 중국에 파견되었던 미국 대사들이 어떤 특정한 울림이 귀에 들리다가 뇌손상을 입은 사건이 발생했다. 음파가 살상 무기가 될 수 있는 것이다. 필자는 어려서부터 유독 수학에 흥미가 컸던지라 작곡을 하면서도 수와 관련되는 내용이 있으면 귀가 번쩍 하였다. 그런 인연일까 영재교육 프로그램에서 수와 음악에 대한 강의를 한 적이 있다. 배음관계를 설명하다 보니 루트까지 나오게 되었다. 그러자 어떤 학생이 셈이 틀린 부분을 지적해 오기도 하였다. 잘못된 수치를 지적 받았지만 오히려 기분이 좋았다.

추상적 시간예술인 음악은 역설적이게도 가장 물리적인 현상에 의해 존재하게 되는데, 그 존재 방식의 진화에는 악기라는 도구가 있었다. 도구를 사용하는 '호모 파베르'의 능력은 중세 이후 서구에서 급속도로 진화하였고, 그 여파로 기악음악 시대를 맞았다. 전문 성악가가 아무리 고도의 기량을 지녔다 해도 여러 악기의 다양한 음색과 음역에는 비할 수가 없다. 뿐만 아니라 여러 악기가 한데 모여서 연주를 하게 되었으

니 이때 필수불가결의 조건이 기준음과 조율 체계였다.

1858년에 들어 프랑스에서는 A음을 초당 진동수 435에 맞추었고, 1885년 비엔나에서 개최된 국제 특별협의회에서 이 표준음을 공식적으로 승인하였다. 그러나 당시 영국의 오케스트라들은 A음을 438과 455사이에서 임의로 택했으며, 1869년 라이프치히 게반트하우스 콘서트에서는 A음을 448로 했다. 이후 기준음에 대한 논의가 계속되다가 요즈음은 국제법으로 기준음을 440Hz로 정하고 있다. 그러나 예외적으로 화려한 효과를 위해 A음 주파수를 440보다 약간 높게 조율하기도 한다.

2. 진동과 음의 규정

종교음악 시대에서 세속음악시대로 접어든 가장 큰 변화 양상은 성악 위주의 음악에서 기악음악으로의 전환이다. 성악과 기악음악을 가르는 결정적 차이는 음역의 확대에 있다. 인간이 아무리 폭넓은 음역을 지녔다 하더라도 기악합주가 빚어내는 음역에는 비할 바가 못 된다.

1) 음역

사람이 노래 할 때 똑 같은 도(C)를 발성하더라도 여성은 남성에 비해서 한 옥타브 높은 음이 된다. 보통 사람의 음역은 한 옥타브 정도가 자연스럽고, 낮은 솔(G)에서 높은 레(D) 정도로 약 한옥타브 반 정도면 매우 양호한 편이다. 그레고리오성가의 8선법을 모두 합쳤을 때 한옥타브 반 정도가 되는 것도 인간이 낼 수 있는 음역의 범위에 머무르고 있기 때문이다.

서양에서는 노래를 얼마나 잘 하는가는 얼마나 높은 소리를 날 내느냐로 가늠했다. 그러므로 오페라에서는 소프라노와 테너가 주인공을 맡아왔다. 뿐만 아니라 예전에는 음향 확성기가 없었으므로 특정 공간에서 얼마나 소리를 크게 내어서 많은 사람들이 들을 수 있느냐로 능력을 인정받았다. 그러므로 서양의 클라식 성악가들은 입을 크게 벌리고 뱃소리를 있는 대로 울려서 발성을 하였다. 그러나 요즈음은 소리를 작게 내어도 확성기로 소리를 전달 할 수 있으므로 자기만의 매력있는 음성과 표현을 중요시 한다. 아무튼 기악 음악은 성악에 비해 그 음역이 얼마나 되는지 비교해 보자.

〈악보 2〉 성악의 음역

오케스트라에서 음역이 넓은 것은 저음 악기와 고음 악기가 서로 보완적 역할을 하기에 가능하다. 그러나 한 악기에서 한 옥타브 아래의 C음이 한 옥타브 위의 C음과 동일한 음으로 들리게 되는 것은 피다고라스에 의한 순정율로는 불가능한 일이었다. 순정율에 의한 조율에서는 한 옥타브 아래의 C와 한옥타브 위의 C'음의 비율이 2:1로 떨어지지 않았기 때문이다. 따라서 학교종이 땡땡땡(솔솔 라라 솔솔미)을 순정율 악기로 한 옥타브 위의 음을 연주하면 조율이 잘못된 듯 한 선율이 된

다. 그리하여 한 옥타브 위 음의 비율이 2:1이 되도록 비율을 고른 것이 평균율이다.

2) 배음(overtone)

피아노 건반의 가온 '가(A)'음을 쳤을 때, 그 음에 해당하는 주파수인 440Hz만 울릴 것이라고 생각하지만 실제로는 그렇지 않다. 어떤 하나의 음이 울릴 때, 그 음과 관련되는 배음이 함께 울리는 것이다. 아래 악보는 C음의 배음렬이다.

〈악보 3〉 배음렬(overtone series)

필자는 한때 미얀마의 어느 숲속 수행처에서 몇 달 간 수행을 했던 적이 있다. 한 시간 걷기 (walking meditation) 한 시간 좌선(siting meditation)를 하므로 매 시간을 알리는 기둥시계가 울렸다. "도미레솔~ 도레미도~ 미도레솔~ 솔레미도 ~ 뎅(도) 뎅(도) 뎅(도)" 이렇게 울리는데 그때 뎅~ 하는 소리에 낮은 도, 옥타브위의 도, 가운데 솔, 또 그 사이에 왔다갔다하는 미가 선명하게 들려왔다. 들리는 것은 그 뿐이 아니었다. 숲을 걸으면 땅 속에서 마치 술익는 소리 마냥 뽀글뽀글 움직이는 소리, 나무 잎 사이로 수액이 흐르는 소리도 들렸다. 듣지 않으려는 마음을 먹자 일시에 소리도 멈췄다. 그뿐인가 새벽에 '떵~(한국에서 범

종을 울리듯 그곳에서는 나무 기둥을 매달아 쳤다.) 소리'가 들리기 전에 그 소리의 진동파가 마치 총알처럼 까만 점과 같이 보인 후 즉시 소리가 났다. 나의 귀에 그 진동이 닿았던 것이다. 이렇듯 소리를 감지하는 인간의 능력이 무궁무진한지라 소리를 보는 관세음보살을 존재를 창조해내었으니 인간이 곧 신(神)인 것이다.

배음의 원리는 훗날 화음의 원리로 활용되어 서양음악 발전의 절정을 이루었다. 대중음악시대인 요즈음도 배음과 배음렬을 잘 알면 전자악기를 다루는 코드 선택에서도 매우 유용하다. 예를 들어 기본음(C)과 제5음(G)은 배음의 비율이 소수점으로 떨어질 정도이므로 쉽게 동화되는 소리를 낸다. 이 때문에 근음이 있으면 코드에서 5음을 생략하여 연주하거나, 디스토션 기타 등에서는 3음을 생략하고 근음, 5음으로만 이루어진 파워 코드 등을 쓰는 것이다. 일상에서 가장 쉽게 접할 수 있는 배음렬의 모습은 기타의 현을 바치는 프랫이다. 기타의 현을 퉁길 때 현이 진동하는 구간이 점점 좁아지는 것이 고음으로 올라갈수록 배음의 간격이 좁아지기 때문이다.

3) 음색을 이루는 복합파(complex wave)

여러 배음들과 기본 주파수가 합하면, 복합파가 생겨난다. 실제로 악기의 음색은 이 복합파에 의해 결정된다. 보통의 옥타브 체계에서 반음간의 거리는 2의 12제곱근배인데, 기본 주파수에 곱해지고 곱해져 배음이 만들어진 후, 합쳐지게 된다. 이러한 결과로 악기들은 음정 기능과 음색이 결합된 매력있는 소리로써 사람의 마음을 사로잡는다.

〈그래프 5〉 복합파동의 이미지

앞서 어떤 음이 울릴 때 음고와 음폭, 음색을 평면적으로 비교한바 있다. 그런데 악기는 이러한 진동의 여러 성질들이 복합적으로 결합되어 특정한 음색을 형성한다.

4) 음악의 구성 요소

음악의 3요소라 하면, 보통 리듬(rhythm)·선율(melody)·화성(harmony)을 생각하지만 한국과 같은 동양음악에서는 화성 대신에 시김새를 구사한다. 시김새는 어떤 특정한 음을 어떤 방식으로 떨고 흔들고 꺾고 흘리는가 하는 표현방식이다. 따라서 동양음악, 특히 한국전통음악의 3요소라면 가락(melody)·장단(rhythm)·시김새(표현법)로 요약할 수 있다. 이 외에도 동·서양을 막론하고 수반되는 음악 요소로 형식(form)·셈여림(dynamic)·빠르기(tempo)·음색(timbre) 등이 수반된다.

리듬은 길고 짧은 음이 시간적 순서와 강세에 따라 발생되는 패턴이다. 만약 건반 하나만을 길고 짧게 누른다면 딩~ 동~ 딩동 딩딩동동 같이 '시간'과 '길이'만 구성되어 음높이의 변화는 없다. 서양음악은 리듬 패턴이 2박자·3박자·4박자·6박자 정도의 단순한 반복주기이지

만 한국의 장단은 리듬의 싸이클이 길고, 그것을 이루는 층위가 복잡하다. 그 가운데 인도 음악은 일정한 리듬 싸이클에서 박이 추가되는 부가박까지 있어 더욱 복잡한 리듬 패턴이 있다. 이러한 리듬의 변화는 언와 구조와도 관련 있으니 이에 대해서는 제 2권의 '리듬' 항목에서 따로 얘기하고자 한다.

음의 수직적 배치, 즉 어떤 특정한 진동수의 울림이 동시에 일어나는 것이 화음이다. 그런데 화음을 이루는 구성음도 펼침화음과 겹침화음의 두 가지가 있다. 예를 들어 피아노를 칠 때 도미솔 도미솔 이렇게 차례로 치면 진동의 여운이 있어 화음을 이루는 것이다. 그에 비해서 도미솔을 동시에 치는 겹침화음은 도와 솔의 3:2 비율 사이에 불완전 비율인 도와 미, 미와 솔이 동시에 울리므로 그 화음과 함께 음량도 배가 되므로 울림이 훨씬 풍부해진다.

5) 음악의 틀

곡의 짜임새를 의미하는 형식의 발전은 베토벤이 활동하던 시기에 절정을 이루었다. 그 이전의 바로크시대 음악은 마치 실타래를 풀어내듯 줄줄 흐르는 것이었으니 비발디의 사계와 같은 음악이었다. 이러한 흐름에 지루함을 느낀 작곡가들이 서로 대비되는 동기를 대칭시키듯 전혀 성격이 다른 선율 A 2마디, 선율 B 2마디를 이어서 악절을 만들고, 이들을 한 도막형식, 두 도막 형식으로 나열하다 앞에 나왔던 선율과 음악적 골격이 같은 전율을 뒤에 한 번 더 붙이면서 ABA'의 소나타 형식이 된다.

교향곡의 1악장이 형식미에서 가장 탄탄한 구조로 이루어져 있는데, 그 구조를 보면 대개가 소나타형식이다. 그러므로 소나타는 단지 피아

노소나타, 바이올린 소나타와 같이 독주 악기의 형식 뿐 아니라 교향곡이나 노래 등 악곡 전개의 전반에 걸쳐 활용되는 악식이다. 그런데 필자는 근래에 한국의 승려들이 의례문을 짓는 데에도 3부분 형식으로 짓는 것을 보고 깜짝 놀랐다.

한국 불교 의례문에는 당나라 때에 들어온 7언 4구의 정형시가 많다. 4구로 된 게송은 대개 홑소리로 길게 늘여 지으나 재장의 여건에 따라 긴 소리를 간추려 짓는 경우가 많다. 이때 4구의 가사 중 첫 구와 둘째 구는 매 구절마다 법구를 두드려 단락을 짓다가 후반의 두 구는 연달아 지으므로써 3 부분 형태로 짓는 것이다.

擁護偈
옹호게

奉請十方諸賢聖	사방에 모든 성현들을 청하옵니다
梵王諸釋四天王	범천 · 제석천 · 사천왕과
伽濫八部神祈衆	가람신 · 팔부신장 · 신기 대중이시여
不捨慈悲臨法會	자비로서 이 도량을 강림하소서

〈악보 4〉 옹호게 전반부

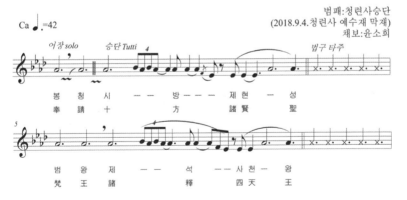

범패:청련사승단
(2018.9.4.청련사 예수재 막재)
채보:윤소희

위 악보는 7언 4구의 첫째 구와 두 번 째 구를 짓는 대목이다. 도량과 일체 존속을 옹호해 주기를 비는 본 게송은 전반부 두 구는 끝에 징과 법구를 타주하고 있다. 그러나 이어지는 제3구와 4구는 한 소절을 짓듯이 붙여 지으므로 전체 틀은 3부분 형식을 이룬다.

〈악보 5〉 옹호게 후반부

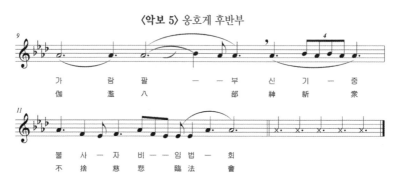

한국인들에게 가장 인기가 많은 장엄염불도 3부분 형식으로 짓는 경우가 많다. 장엄염불은 아미타불 칭명·염송을 장엄한다는 뜻으로 정토염불의 하나이다. 극락왕생을 바라는 여러 문체의 기도문이 모음곡과 같이 하나의 틀 속에 짜여져 있는 이 기도문의 전체 흐름이 다음과 같이 ABA'으로 이루어져있다. 이를 좀 더 들여다 보면, A부분은 2소박으로 경쾌하고 빠르게 노래하고 B부분은 굿거리와 같이 3소박 장단에 흥청이듯 하고, 마지막 부분에 다시 2소박으로 경쾌하고 빠르게 짓는다.

서양의 소나타에서의 A와 A'는 5도 위로 전조를 하든지 혹은 관계조나 화성적 변화에 주력하는 데 비해 장엄염불에서는 리듬 절주의 변화가 두드러졌다. 이러한 점은 선율과 화음에 주력하는 서양음악과 달리 장단의 변화에 역점을 두는 한국음악의 특징이기도 하다. 아무튼 이러한 면면을 보면 ABA'로 진행되는 소나타 폼도 인류 보편의 형식미라는 생각을 하게 된다.

앞서 서양음악이 선율과 음정에 민감한데 비해 한국 음악은 장단과 리듬 변화에 역점이 주어진다 하였다. 예를 들어 서양음악에서는 음정이 약간만 안 맞아도 화음이 깨져 문제가 발생하는 것에 비해 한국에서는 장단이 삐었을 때 음악성이 떨어진다고 여긴다. 그도 그럴 것이 서양음악에 비하면 한국의 리듬 패턴이 월등히 길고 복잡한 구조를 지니고 있다. 이렇도록 리듬 절주가 고도로 발달된 한국음악이지만 인도 딸라의 복잡함에 비하면 아무것도 아니다.

한국의 장단 절주 중 가장 긴 패턴의 중모리도 12박자 이지만 인도의 '딸라'는 16박자 싸이클이 기본이다. 앞서 ABA′의 선율 구조들이 묶여서 큰 덩어리를 이루는데 한국 전통음악의 큰 단위 형식으로 산조를 들 수 있다. 진양조부터 휘모리까지 느리게 시작하여 점차 빨라지는데 여기에는 장단이 결합되어 있어 또 다른 형식적 논리가 작용한다. 정악 계통인 영산회상도 느리게 시작하여 점차 빨라지는 틀을 이루는데, 이는 인도의 라가도 마찬가지여 한국과 인도 음악이 친연성을 지니고 있음을 알 수 있다.

느리게 시작해서 점차 빨라지는 패턴은 종교적 카타르시스와도 관련이 있다. 염불을 하다보면 처음엔 느리게 시작하여 점차 빨라지거니와 이집트와 아랍의 수피 댄스에서도 끊임없이 빙글빙글 돌며 빨라진다. 이렇게 반복되면서 빨라지는 데는 사람을 몰아의 경지에 빠져들게 하는 묘력이 있기 때문이다. 옛 사람들은 이를 통해 신과 만나는 신비체험을 했던 것이라. 신기가 오르면 맨발로 작두에 올라 설 수 있는 무속 음악도 별반 다르지 않았다. 아무튼 지구상의 여러 생명체들 중 종교라는 허구의 신념을 향해 목숨을 내어 놓고, 보이지 않는 소리를 기호로 붙들어 매어 그것을 재현할 줄 아는 인간, 이 정도면 신들이 인간에게 경배하고 제사 지내야 하는 거 아닌지 모르겠다.

BC 6,500년경 티그리스와 유프라테스 강 유역에 농경과 목축으로 시작된 메소포타미아는 사방으로 오픈된 지리적 환경 탓에 자신들의 아성이 무너져 간 반면 이로부터 영향을 받은 나일강 하류의 이집트 문명은 바다와 사막으로 둘러싸여 2천년간 외부의 침략 없이 고유의 문화를 보존해 왔다. 조로아스터교를 비롯하여 여러 신들을 섬겨온 이 지역은 오늘날 이슬람 인구가 우세한 가운데 유대교, 기독교 등이 충돌하고 있지만 이들 세 가지 종교는 아브라함의 유일신을 섬기는 단일 조상 방계 후손들이다.

　　세계 여러 나라 민속음악을 연구하다 터키음악을 접했을 때 당혹스러움을 금할 수 없었다. 그들의 전통이라는데 서양악기도 있고, 동양악기도 있어 이것도 아니고 저것도 아니었다. "내가 보기엔 비빔밥 잡탕인데 이게 당신들의 전통이라고?" 물었더니 그것이 그들의 전통이란다. 그때 무릎을 쳤다. 양쪽 통로에 놓여있는 이들이 왜 그렇게 유일신에 매달리는지, 온갖 것들이 다 지나다니니 그 반작용이 유일신이었나?

I. 메소포타미아 문명과 음악

　인류 문명이 발생하기 시작한 BC 4000~BC 3000년경, 티그리스강, 유프라테스강 유역의 메소포타미아 문명을 시작으로 나일강, 인더스강, 황허강 주변은 관개 농업을 가능하게 하는 물이 풍부한데다 교통이 편리하여 청동기와 문자의 발명과 더불어 국가가 형성되었다. 이들지역은 강유역이라는 공통점은 있지만 서로 다른 자연과 생활환경으로인해 서로 다른 추상적 개념과 가치관을 갖게 되었다. 예수의 사랑, 무함마드의 형제애, 석가모니의 자비와 공자의 인(仁)으로 대표되는 이들의 신념은 동(東)과 서(西)라는 큰 축으로 양분되었다.

　이러한 가운데 동과 서의 접점에 있는 이집트의 파라오는 남들이 고인돌을 고이고 있을 때 스핑크스를 조각하고, 피라미드를 짓고, 파피루스에 글자를 쓰고, 태양력, 측량술, 기하학, 의학과 같은 실용학문에 합창단과 악단, 지휘자까지 거느리고 있어 다른 문명 발상지의 기를 팍꺾어 버린다. 대체 그들은 누구였기에 비교 불가의 이런 문화를 일구었을까? 외계에서 떨어진 것이 아니라면 무언가 이들에게 자양분이 된문명의 라인이 있을 터, 그래서 거슬러 올라가보면 메소포타미아를 만나게 된다.

1. 문명의 발생

'메소포타미아(Mesopotamia)'라는 말은 고대 그리스어 'Μεσοποταμία'에서 온 말로서 '메소'는 중간, '포타미아'는 강이라는 뜻이다. 이 명칭은 서기전 4세기 후반 알렉산드로스 대왕 시대 이래로 역사, 지리학 및 고고학적 명칭으로 사용되기 시작하였다. 현재의 이라크지역인 유프라테스 강과 티그리스 강 주변 지역에 인간이 정착 주거하기 시작한 때는 서기전 약 6000년 무렵 부터였다. 이 당시 이미 구석기문화를 형성하기 시작하여 서기전 4000년경 무렵 이라크 남부 지방에 군소 도시들이 생겨난 이래 알렉산드로스 대왕의 점령이 있기까지(서기전 400년) 메소포타미아는 우루크, 니푸르, 니네베, 바빌론 등의 도시와, 아카드 왕국, 우르 왕조, 아시리아 제국 등 중요한 영토국가를 형성했다.

수메르인들은 서기전 3,500년 무렵에 금속과 돌, 상형문자를 사용했고, 이후 추상적인 개념을 표시할 수 있는 쐐기문자에서 설형문자까지 만들어 그들의 이야기를 점토에 구워 보존하였다. 바빌로니아왕국을 건설한 이들은 지구라트라는 거대신전, 태음력, 60진법, 함무라비 법전과 문자를 전하고 있는데, 신전에 새겨진 그림이나 문자 모양을 본 순간, 인도에서 타지마할의 베이비 따즈 이티마드 우드 다울라(Itimad-ud-daula)를 본 듯 하다할까? 타지마할 보다 13년 전에 세워져 타지마할의 예비작이자 축소판과도 같은 이 성을 본 것에 비하면 이집트 피라미드로 인해 파고들었던 메소포타미아 문명은 더욱 놀라웠다.

이 지역에서 발견된 갈메시의 서사시를 새긴 점토판을 보면, 스승으로부터 학습중인 제자들의 모습이 보인다. 오안네스(Oannes) 혹은 우안(Uan)이라 불렸던 그들은 스승을 천상에서 내려온 메신저로 여겼다. 이러한 인식은 이집트의 파라오를 신격화 한 것이나 기독교의 메신저와

예언자, 나아가 음악을 천상의 인카네이션(incarnation)으로 여겼던 그리스 철학자들과 그 인식을 수용한 로마 교회와 교부신학, 그것을 반영하는 그레고리오 성가까지 핫 라인이 드러난다.

2. 인류음악의 근원 메소포타미아 음악

메소포타미아의 실질적인 뜻은 '두 강 사이의 땅'이란 말로 중동지역에 있는 티그리스강과 유프라테스 강 사이의 비옥한 평원과 관련이 있다. 고대 메소포타미아는 많은 종족들의 근거지였다. BC4000년경 이 지역의 수메르인들은 일찍부터 도시와 문명을 발달시켰다. 이들은 점토판 위에 그림을 그리거나 설형문자를 새겨 후대에 자신들의 족적을 전하고 있다. 현재의 이라크가 있는 이곳은 아담과 이브의 지상낙원이 있었던 곳으로 추측되기도 한다. 오픈된 지리적 여건으로 외부와 교섭이 빈번하여 정치 문화적 색채가 복잡하였다. 쐐기모양의 설형문자를 사용하였으며 역학과 수학이 발달한 만큼 음의 높낮이를 활용한 음악문화가 발달하므로써 고대 인류의 음악문화는 대개가 메소포타미아로부터 자양분을 받아 발아하였다.

모든 인류의 음악이 그렇듯 메소포타미아의 초기 음악은 주로 신전에서 연주되는 것이었다. 이들 음악에 대한 기록을 보면, 폭풍의 신 '람만'이나 물의 신 '에아'를 달래기 위하여 플루트 계열인 '할할라투'와 북 종류의 '발락'을 연주했다. 그들은 신들이 노하여 농사를 망치거나 홍수가 나지 않도록 제사를 올리며 신을 경배하는 노래를 불렀다. 서기전 3,500년 무렵의 우르 제1왕조시대에는 제례음악이 쓰였는데, 세월과 함께 악기의 종류가 늘어나면서 복잡한 음악으로 변화되었다.

실제로 우르유적에서 발굴되는 유물들에서 음악을 연주하고 있는 장

면을 그린 그림이 다수 발견되었다. 갈대로 만든 피리를 비롯하여 8개나 11개의 현을 지닌 하프가 있는가 하면 리라와 긴 류트, 북, 심벌도 있어 이들의 음악이 상당히 세련된 예술음악이었음을 짐작할 수 있다. 실제로 파리의 루브르미술관에는 메소포타미아의 '라가시'유적에서 발굴된 점토판에 새겨진 하프가 전시되고 있어 이들 음악에 대한 구체적인 연구까지 가능하다.

메소포타미아의 유적에서 나타나는 음악 연주에 대한 그림들을 보면, 결혼식, 장례식, 군대와 전쟁, 노동, 자장가, 춤곡, 술집과 같은 유희와 궁정 향연에서 오락을 위한 음악, 신께 제사지내는 것, 국가적 행렬 등, 생활 전반에 걸쳐 음악이 사용되고 있다. 특히 고대 사회에서의 음악은 신과 인간을 연결하는 매개로써 제사를 집전하는가 하면 열악한 환경에서 농사나 노역을 할 때 백성을 고무시키는 등 생활 전반에 두루 활용되었다. 아래 그림에는 메소포타미아의 여러 생활상이 새겨져 있는데 오른쪽 상단 ○표시에는 하프를 연주하는 사람과 뭔가 조그만 타악기로 박자를 맞추는 듯 한 악사의 모습이 보인다.

〈사진 1〉 메소포타미아에서 유적에서 발견된 그림

<사진 2> 위 그림의 부분도

티그리스강을 끼고 있는 아시리아와 유프라테스강 유역의 바빌로니아는 태고적부터 국가 제도를 형성하고 있었다. 이들 국가에서 음악가의 사회적 위치는 왕과 성직자 다음의 직위였으며, 학자나 관료와는 비할 수 없는 특별한 예우가 있었다. 당시 아시리아인들은 다른 도시를 정복하여 그 나라의 관료와 사람을 대량 학살하더라도 악사만은 예외였다. 그들은 다른 전리품과 함께 음악가들은 자국으로 데려가서 그 음악을 활용할 만큼 음악은 국가적 신성한 자산이었다. 한국 역사에도 이러한 일이 있었으니 가야국의 우륵이다. 신라의 진흥왕이 가야를 멸망시키고 가야의 모든 것을 쓸어 버렸지만 우륵의 음악은 받아들여 신라 사람들로 하여금 그의 음악을 배우도록 하였다. 그러자 신하들이 망국의 사람을 왜 쓰느냐고 따졌는데, 왕은 "가야의 왕이 망한 것이지 음악이 망한 것이 아니지 않느냐"고 하였다. 『삼국유사』와 『삼국사기』에 전하는 이 이야기를 들었을 때는 "진흥왕이 밝은 사람이었구나"라고 생각했는데, 메소포타미아의 악사들의 사회적 입지를 보니 생각이 조금 달라졌다. 고대로 갈수록 음악을 할 줄 안다는 것은 신의 인카네이션이라 할 정도로 귀한 것이었고, 결국은 그것이 제사장의 능력으로 여겨지기도 하였다. 하기는 요즈음 방탄소년단이 일으키는 한류 폭풍이 자동차 수천 수만대 수출하는 것에 비할 바가 아니니 인간의 청각을 통한 감성과 상상의 무한함이 대체 무엇일까?

3. 메소포타미아 음악이론

　서기전 2,500년 무렵에 이르러 메소포타미아의 음악은 기보와 이론에 이르기까지 상당한 진전을 이루었다. 그 결과로써 악기, 조율 법, 공연자, 공연기술, 각 장르의 음악에 대한 용어를 규정하였다. 또한 서기전 2,300년경의 엔헤두안나(Enheduanna)라는 전문 음악인이 있었음을 필사지에 기록해 두었다.

　BC 1800년에 이르러서 바빌로니아 음악가들은 구전(口傳)에 의존하던 자세에서 벗어나 악기의 조율, 음정, 즉흥연주에 대한 패턴과 기법을 기록으로 남겼다. 이러한 기록은 사랑가, 비가(悲歌), 찬미가를 분류하여 설명하기도 하였고, 이들이 연주한 악기 조율법 중에는 7음 온음계도 있었다. 이들 음정이 오늘날 피아노의 흰 건반을 차례로 타건하는 것과 거의 같은 음정을 지니고 있어 당시 사람들의 음에 대한 감각이 요즈음 우리들과 크게 다르지 않았음을 엿볼 수 있다.

　바빌로니아인들은 기보를 위한 음정에 명칭을 붙였으므로 인류 기보법은 바빌로니아인이 최초로 사용한 것으로 알려지고 있다. BC 1400~1250년경의 시리아인들은 해안의 상업도시인 우가리트에서 자신들의 음악 작품을 점토판에 새겼는데, 이는 오늘날까지 거의 완전한 상태로 전해지고 있다. 그런가하면, 달의 신의 부인인 니칼에게 바치는 찬미가로 추정되는 시를 새긴 점토판에는 음을 나타내는 기호들이 새겨져 있다.

〈사진 3〉 메소포타미아 우가리트 점토판

가사는 이중 선 위에, 선율은 그 아래에 기록되어 있다. 하단은 점토판을 해독하여 오선
보로 표기한 악보

　오늘날 이들 기호를 온전한 음악으로 재생해 보기는 어렵지만 이러
한 악보가 있었다는 것은 즉흥연주만이 아닌 동일한 음악을 재현하기
위한 기보적 체계가 있었던 것을 의미한다. 이렇듯 선진의 메소포타미
아 문명이었지만 개방적인 지리 요건으로 이민족의 침입이 잦아 국가
의 흥망과 민족의 교체가 극심하였다. 하지만 이러한 여건이 오히려 주
변 지역에 주는 문화적 파급효과가 컸고, 그 결실이 이집트에서 이루어
졌다.

II. 나일강 문명과 음악

얼마 전 중동에 연주를 다녀온 친구들이 그 곳에서는 희잡을 쓰지 않고는 연주를 할 수 없어 시커먼 수건을 덮어쓰고 연주하느라 죽을 뻔했대나 뭐래나. 끝없는 사막의에 별을 따라 낙타를 몰고 수만리 길을 다니는 사람들의 이야기며 천일야화의 신비로 가득찬 이미지들과 달리 요즈음은 테러리스트들이 먼저 떠오르는지라 뒤범벅이 된 궁금증을 안고 이집트행 비행기를 탔다.

1. 파라오의 숨결을 따라 나일강으로

나일강 하류에서 번성한 이집트 문명은 서기전 15세기 무렵 최전성기를 이루었다. 개방적 교류가 멸망으로 이른 메소포타미아와 달리 이집트는 폐쇄적인 정책으로 통치의 효율성을 극대화했다. 에너지가 집약되면 충돌이 일어나는 것, 파라오를 둘러싼 권력이 막강해지면서 내부 암투와 분열이 시작되었다. 거기에다 파라오를 신의 아들로 여기는 신권정치는 사후세계를 위한 피라미드 건설과 영속을 위한 과도한 국력 낭비가 국력의 쇠진을 불러왔고, 그 틈에 알렉산드로스가 치고 들어와 종말을 맞았다. 이후 로마 기독교와 이슬람의 침략을 번갈아 받으며

외국인 파라오가 등장하기까지 하였다. 혼란의 터널을 지나 오늘날 이슬람 국가가 되었지만 그 안을 들여다 보면 옛 이집트의 DNA와 초기 기독교인 굽트교 등 갖가지 문화 퇴적층이 보인다.

1) 나일강변의 춤과 노래

2006년 7월의 카이로공항. 수도라고는 믿기지 않을 정도로 조그만데다 면세점이라는 것도 수퍼마켓 정도라 구경할 것도 없이 밖으로 나오니 바짝 마른 공기가 숨을 앗아 갈 듯 하다. "와우! 클레오파트라가 이렇게 더운 동네에 살았나?" 바로 그때 스피커에서 윙~하는 사이렌이 울렸다. 여기도 반공훈련을 하나? 놀래서 주변을 둘러보니 여기저기서 돗자리를 꺼내 절을 하였다. 파라오의 신들은 다 어디가고 죄다 알라신을 섬기고 있네. 사람들의 복색과 생활은 온통 이슬람이라 아라비아의 신비로움과는 머나먼 카이로였다. 절하는 사람들이 다시금 움직이자 버스를 탔다. 가다 서다를 반복하는 버스 창문 너머로 북적이는 차량이며, 횡단보도가 아닌데도 수시로 길을 건너는 사람들과 사방으로 늘어선 거리의 상점들은 아라비아에 대한 신비는 커녕 먼지와 짜증의 첫 인상이었다.

〈사진 1〉 자동차와 사람이 뒤 엉켜 있는 카이로 시내(촬영 2006. 7)

이러한 데는 내리 쬐는 햇볕 보다 더 따가운 이곳 정치 현실도 있었다. 그럴싸한 병원이며 아파트는 모두 군인전용이라, 변두리 저만치에는 정치범을 가둔 감옥이 공포탄처럼 위용을 드러냈다. 깨어있는 지성 대부분은 감옥에, 그 나마 살길을 찾는 능력이 있는 사람들은 두바이며 서방 외지로 떠나버린 터라 남은 사람들은 헐값으로 살 수 있는 빵과 대중교통 정도에 만족하는 사람들이었다. 이러한 상황을 여실히 보았기에 근간에 이집트에서 들려오는 반정부 시위 소식이 오히려 늦었다는 생각이 들기도 한다.

불과 20년 전만 하더라도 유튜브 같은 인터넷망이나 DVD가 없어 외지의 연주 현장을 본다는 것이 거의 불가능했다. 그 무렵, 월드뮤직 강의를 하려니 아라비아 음악은 워낙 자료가 없어서 이집트에 근무하고 있는 지인에게 이집트 전통음악 연주가 담긴 비디오 테이프를 부탁하였다. 그러나 이집트와 한국의 플레이 방식이 달라서 화면이 열리지 않았다. 방송국 자료실까지 찾아다니며 간신히 재생된 테이프를 보니 온통 무희들이 엉덩이를 요란하게 흔들며 춤을 추는 것이었다. 이집트 전

통 악가무를 보내달라고 했는데 나이트클럽 음악이라 도저히 강의 자료로 쓸 수가 없었다. 그렇게 애를 써도 접해 볼 수 없었던 이집트와 아라비아 음악이라 그에 대한 궁금증이 말할 수 없던 차에 이집트 땅을 밟았으니 시내에 들어서면서부터 음반가게나 연주장에 대한 것 부터 수소문 하였다. 그러다가 가게 된 곳이 나일강 선상 디너쇼. 강변에는 살롱이 늘어져 있듯이 유람선들이 줄지어 있고, 프로그램은 대개 밸리댄스와 탄누라댄스였다.

춤도 춤이지만 이를 반주하는 음악들도 함께 들을 수 있을 터이니 비싼 티켓을 마다 않고 승선하였다. 석양이 물들자 때를 기다린 듯 유람선이 나일강 위를 미끄러져 갔다. 뱃전에서 바라보는 나일강가의 풍경은 어두침침하고 축 쳐진 모습이 마치 자신을 가눌 힘 조차 없는 늙은 이와도 같았다.

〈사진 2~3〉 라인강 선상 디너쇼의
춤과 음악 (촬영2006. 7)

음악 소리가 들려오기에 들어가 보니 악사들의 악기는 탬버린을 비롯한 몇 가지 악기를 제외하고 드럼, 아코디언, 기타, 바이올린, 오보에와 같이 죄다 서양악기들이다. 잠시 후 저만치서 붉은 드레스를 걸친 무희가 등장하였다. 시스루를 방불케 하는 얄싹한 천에 배꼽과 허리며 가슴 골을 드러낸 무희가 음악에 맞추어 요란하게 몸을 흔들었다. "아하 요것 이 그때 보았던 비디오 테이프

속 춤과 음악이로세. 에구 요런건 관심사가 아닌데" 다소 실망한 마음에 포크로 치즈를 꾹 누르고는 접시 위에 칼을 마구 긁고 있는데 옆에 있는 남정네들은 포크며 나이프를 잡은 손이 어디 있는지도 모를 정도로 무희의 교태에 빠져 있었다.

이어진 순서는 탄누라댄스. 어떤 광고에서 하얀 모자와 드레스를 입고 빙글빙글 돌며 춤추던 모습과는 달리 붉고 푸르고 노란 원색의 치마를 입었다. 탄누라댄스의 원류는 이슬람 신비주의 수피댄스이다. 이러한 신비주의에 대해 무슬림들은 이단으로 여기는 부정적 견해가 많았다. 그렇다 하더라도 수피즘은 서로 다른 종파나 교리로 충돌하기 보다 댄스를 통해 민중들이 손쉽게 다가가 체험할 수 있어 이슬람의 대중화에 기여한 공이 크다.

2) 수피와 탄누라댄스

'수피'는 '양털'이라는 아랍어에서 비롯된 말이다. 이후 아라비아에서의 '수피'는 일반적으로 "수양으로 접근하는 사람"을 뜻하는데 전교의 확대 보다 스스로의 수행에 집중하는 소승적 성격이 강하다. 이들에 대한 긍정적 어휘는 지혜를 뜻하는 '아약 수피'라는 말이 있기도 하지만 수피의 어원적 내용은 '거친 털'을 의미하는 것으로 "거친 옷을 입은 사람" 즉 '수행자'을 의미하는가 하면 "맨 앞장 선 사람", 혹은 "솔선수범하는 사람"을 뜻하기도 한다. 수피들이 빙빙 돌면서 춤추는 것을 '사마하'라고 하는 데, 이는 "듣는다"는 뜻으로 신과 자신이 합일되는 경지를 추구하는 데서 비롯된 말이다. 그러나 정통 무슬림들은 이에 대해서 "빙글빙글 돌면서 뭘 들어? 그것보다 꾸란으로 알라의 말씀을 듣지"라며 비웃는 것을 보기도 하였다. 이에 비해 이슬람에서는 꾸란을 모두 외운

하피즘에 최상의 존경을 표한다.

화려한 색상으로 된 여러 겹의 치마를 입고 추는 '탄누라'는 아랍어로 '치마'에서 비롯된 이름이다. 그날 나일강 선상에서 머리에 터번을 두르고 긴 치마를 입은 남자 무용수가 무대 한가운데로 나오는데 보아하니 아직 소년의 티를 벗지 않은 앳된 무용수였다. 짙은 눈썹 아래 크고도 깊은 눈동자를 살포시 내려 감으며 음악에 맞추어 한 바퀴 휙 돌자 붉고 노란 문양이 그려진 치마가 접시처럼 펼쳐졌다. 버선발과도 같은 발붙임이 사뿐 사뿐 움직일 때 마다 팽이를 돌리듯 하더니 치마 한 겹이 분리되어 무용수의 허리 위로 올라가서는 또다시 겹겹으로 펼쳐졌다. 그리고는 목과 얼굴을 지나 무용수의 손가락 위에서 접시를 돌리듯 하자 사진 찍는 프레시가 불꽃놀이를 방불케 하였다.

어느 순간, 치켜든 손 끝의 접시를 계속 돌리며 객석으로 내려오더니 바로 내게로 와서는 얼굴을 맞대는 것이 아닌가. "아니 이게 웬일!" 마치 파라오에게 간택된 궁녀라도 된 듯이 우쭐하여 있는데 에구머니나 옆자리로 가버리네. 에이 이게 뭐야 김 빠지게시리. 알고 보니 그것은 무용수가 객석을 향한 포토 타이밍 서비스를 하였던 것. 그것도 모르고 내가 이뻐서 그런 줄 알고 얼굴이 다 붉어졌다.

사원의 수피댄스가 성스럽고 신비롭다면 나일강가 디너쇼와 같은 민간의 댄스는 화려하고 현란한 볼거리를 제공하는 이집트의 대표적인 전통춤이다. 이들을 일러 수피와 이스티으라디(전시)로 나누기도 하는데 이스티으라디는 각종 민간 행사에서 흥을 돋우기 위해 추어진다. 이때 무용수의 현란한 색깔의 치마와 같이 춤의 테크닉도 마찬가지여서 이에 수반되는 음악도 템포가 빠르고 악기의 조합과 음색이 훨씬 요란하다. 반주 음악은 겉으로 보아서는 서양 음악과 큰 차이가 없어 보이지만 전통 아랍 음악과 함께 수세기를 걸쳐 내려온 고유의 리듬과 선율

을 지니고 있다. 이웃 나라인 시리아, 이라크 등과 비교해 보면 비슷한 형식과 멜로디를 지니고 있지만 이집트 고유의 가락이 융합된 개성을 지니고 있다. 말하자면, 중국, 한국, 일본의 전통음악이 서양 사람들에게는 "그게 그것"으로 들리지만 우리들은 딱 들으면 알 수 있는 그런 것이다.

그나저나 이집트에 와서 보니 나이트클럽 춤으로 여겼던 비디오 테이프 속 장면들이 이집트의 전통 춤이었다. 얼핏 보아서는 파라오 앞에서 궁녀들이 교태를 부리며 췄을 것 같았지만 이곳 사람들의 말을 들어보니 그것이 아니었다. 밸리 춤에 대한 여러 가지 설이 있기도 하지만 다산(多産)을 위한 일종의 무속의식에서 무녀와 여인들이 추었던 춤이라는 얘기가 와 닿았다.

카이로 공항에 내렸을 때 가장 먼저 맞닥뜨렸던 것이 알라를 향한 기도여서 여기가 파라오의 나라 이집트가 맞나? 하는 생각에 주변을 둘러보는데 저만치 걸어 오는 한 여인네는 영락없이 이집트 피라미드 벽화에서 걸어나온 듯한 모습이었다. 차이점이라면 파라오의 여인들은 주로 태양신에게 제사를 지냈었는데 그 여인은 방금 전 알라를 향해 기도하였다. 여늬 종교와 마찬가지로 이슬람 음악도 집단으로 경전을 암송하는 것에서 의례와 음악이 출발하였다. 알라신에게 바치는 경구는 그 자체만으로도 리듬과 율조가 있으므로 낭송하는 것이 곧 음악이었다. 그러므로 동·중·서를 불문하고 경전과 기도문을 낭송하는 데서 비롯되는 기도 담당자가 있었다.

힌두 사제들의 사브다비드야(聲明), 스리랑카의 마하삐릿(장엄염불)과 한국의 바깥채비 범패승단이 있듯이 이슬람에는 무에진과 독경사들이 있다. 사원에서 신자들의 신앙심과 기도를 촉구하는 무에진은 경전을 낭송하므로써 신에 대한 경외감을 불러일으킨다. 이들은 하루에 다

섯 번 미나레에서 경전을 낭송한다. 무에진의 창송의 종류를 보면, 높은 망루(요즈음은 예배당에 있는 마이크 앞에서 낭송하여 망루의 스피커를 통해 울려진다)에서 낭송하는 아단(adhan, 한국에는 '아잔'으로 알려짐), 꾸란을 낭송하는 까시다(?)가, 기도문을 읽는 살라와트, 찬송의 므와스샤, 그리고 알라신에게 닿을 수 있기를 기원하는 기도송이 있다.

이슬람교 일파인 수피즘의 종교의식에서 추는 사제들의 춤은 세계적으로 알려져 있다. 30~40분간 한 자리에서 계속 도는데 회전의 속도가 점점 빨라지면서 신과 영적인 교감을 하며 황홀경을 느끼게 된다. 하얀 치마를 입은 사람들이 두 눈을 지긋이 감고 빙글빙글 돌며 춤추는 모습은 신비롭고도 아름답지만 30분이 넘는 동안 쉬지 않고 돌기 위해서는 많은 노력(수행)이 따라야 한다.

수피댄스와 같이 느리게 시작해서 점차 빨라지는 패턴은 힌두와 불교의 염불에서도 나타난다. 인도의 '라가'는 종교음악과 세속음악이 구분이 되지 않을 정도로 영적 성취감을 준다. 느리게 시작해서 점차 빨라지는 라가에는 연주자와 듣는 사람이 다 함께 몰아의 상태로 빨려들게 하는 마력이 있다. 대만의 어떤 사찰에서 하는 염불의식을 보니 느리게 시작된 염불이 점차 빨라져서 나중에는 소리를 낼 수가 없을 정도로 잦아들었다. 한국의 영산재나 산조와 같이 느리게 시작하여 점차 빨라지는 음악형식은 이러한 종교적 신행이 만들어낸 산물임에 틀림없다.

그에 비하면 기독교에서만이 느리게 시작하여 점차 빨라지는 음악의 틀이 안 보인다. 오늘날 이집트에는 비록 소수의 분포지만 기독교 계통인 곱트교의 음악도 빼 놓을 수 없는 한 부분이다. 콥트교회의 전례는 그 자체가 음악의 흐름이라 할 정도로 음악이 풍부하다. 이들 노래 양식들을 보면, 합창과 몇 사람의 독창자들이 단선율 성가를 응답형식으

로 부르는 것이 대부분이다. 악곡의 흐름을 보면 이집트 본래의 민속음악과 초기 기독교 음악의 요소가 결합된 것으로, 율조와 형식이 매우 미세한 구성을 이루고 있다. 반주악기로는 소형의 심벌즈, 시스트룸, 낙스 등의 금속제 체명(體鳴)악기가 쓰이는데, 주로 노래하는 사람이 직접 연주한다.

3) 베두인의 노래와 아랍 문학

카이로에서 버스를 타고 대 여섯 시간을 달렸을까? 사방은 집, 산과 나무, 들판과 같은 우리네 일상에 놓여 있던 모든 것이 완전히 사라져 버렸다. 위로는 파란 하늘, 사방으로는 오로지 모래 언덕 뿐이니 어디가 동쪽이고 어디가 서쪽인지 가늠할 수가 없다. 그렇게 또 몇 시간을 달리다 보니 버스가 갈 수 있는 길도 끊겨 버렸다. 지프차를 갈아타고 사막을 달리니 누가 시키지 않았는데도 모든 사람들이 머리에 스카프를 빙빙 둘러매었다. 머리 밑에 모래가 덕지덕지 앉을 터이니 머리 수건은 필수여서 중동 사람들의 머리수건은 "생존의 필요에 의한 트랜드"라는 생각을 하였다.

그런데 한국에 와서 이슬람 사원을 다녀보니 사막의 모래 바람과는 아무 상관없는 한국 무슬림 여성들이 히잡을 쓰고 있는 것이다. 더운 여름에도 히잡을 쓰는지라 "남친이나 남편이 그러기를 원하냐?"고 물었더니 "그냥 히잡을 쓰고싶어졌다"는 사람과 "무슬림이 되면 써야 한다"는 두 가지 대답이 돌아왔다. 성원 옆에는 히잡 뿐 아니라 아랍 패션 샵이 있는데, 한국인 남성 무슬림은 이 곳에서 두루마기와 흰 모자를 사서 쓰고, 대부분의 한국인 남성들은 수염을 기르는데, 이는 이슬람의 사도들이 수염을 길렀으므로 따라 하고 싶어졌다는 것이다. 그러면서

훌륭한 사람들 중에는 수염을 기르는 사람들이 많다. 무함마드사도, 예수... 그리고 링컨도...

바람에 모래알이 끊임없이 날리니 동쪽에 있던 언덕이 며칠 후면 서쪽으로 옮아가 있으니 믿을 것이라고는 하늘의 별자리 뿐이라 아라비아에는 점성술이 발달하였다. 얼마나 달렸을까? 클레오파트라의 살결보다 더 보드라운 모래 언덕이 끝없이 펼쳐졌다. 한낮의 태양이 석양으로 질 무렵 다다른 곳은 화이트사막. 여우 모양, 버섯 모양, 망치모양 등 마치 솜씨 좋은 조각가가 다듬어 놓은 듯 하얀 조각품들이 사막 가득 세워져 있다. 해가 질 무렵, 지프차들을 빙 둘러 세우고 몇 개의 양탄자를 펴니 어느새 아늑한 부엌이 되고 침실이 되었다. 낮에 열을 받은 모래 바닥이 온돌방처럼 따뜻하거니와 보드라운 모래의 촉감이 솜이불 마냥 다정하다. 사막이 이렇게 포근하고 아늑하니, 집을 지어 주며 마을로 나오라고 해도 이를 거부하는 사람들이 있었구나.

커다란 별들이 크리스마스 전등처럼 하늘 가득 매달려 있는 별들에 넋을 잃고 있던 그 즈음, 가이드를 맡은 원주민들이 잠베를 허리춤에 차고는 노래를 부르기 시작했다. 이집트 베두인족인 이들은 한번 노래를 부르기 시작하면 밤을 샌단다. 북통을 한쪽 옆구리에 끼고서 양손바닥으로 북 가락을 두드리며 부르는 노래를 가만히 들어보니 중국 신장 위구르의 무캄과도 많이 닮았다. 하기는 아라비아로부터 실크로드를 따라 중국으로 들어온 사람들이 사는 곳이 신장지역이라 어쩌면 이들이 원조일지도 모르겠다.

근데 이들의 노래가 처음에는 다소 처량하듯 느리더니 갈수록 빨라져갔다. 인도의 라가, 대만과 중국의 염불의식이 그랬고, 한국의 '영산회상' '산조'의 틀이 그런데다 이집트 수피댄스와 이곳 사막 베두인들의 노래도 점차 빨라지는 틀을 지니고 있으니 왠지 동질감이 느껴져서 금

방 친구가 되었다.

〈사진 4~5〉 사막에서 만난 베두인들과 필자 (촬영 2006. 7)

이들이 밤새도록 부르는 노래를 알기 위해서는 아라비아의 문학 역사를 들여다볼 필요가 있다. 아랍문학의 역사는 대개 서기 후 450년에서 지금까지 약 1,700년 정도로 본다. 이들을 시기별로 보면 이슬람이전 시대, 이슬람 초기시대, 우마이야시대, 압바스시대, 암흑시대, 부흥시대, 근현대순으로 요약할 수 있다. 이슬람 이전에는 주로 사랑, 칭송, 애도, 비방, 풍자, 묘사, 술이나 용맹담에 관한 내용들이었는데, 이들은 주로 서정적인 운율에 의한 정형시(드물게 산문형태도 있음) 에 속하는 '끼시다'가 대세였고, 대개 장편시가 많았으므로 이들을 읊으면 길고긴 노래가 되었다.

이슬람이 발현한 초기(622~661)에는 예언자들의 연설이나 설교와 이슬람을 전파하는 서간문이 많아지면서 이슬람 이전보다 산문 활동이 늘어났다. 그러나 까시다(qaṣīdah)는 워낙 기반이 넓었으므로 이슬람 정신에 충실한 삶을 반영하는 까시다의 비중이 많았다. 이어지는 우마이야시대(661~750)에는 영토 확장으로 인해 시문학의 무대가 확대되었

으나 전통의 뿌리가 깊은 끼시다는 영토확장에 따른 무공 칭송과 우마이야 가문이 옹호하는 내용들로 바뀌었다. 이러한 가운데에도 사랑의 환상은 가실 줄 몰라 라일라에게 미친 남자의 사랑을 노래하는 '마즈눈 파일라'가 많은 사람들의 인기를 누렸다.

압바스시대(750~1258)에는 몽골에 의해 바그다드가 함락될 때까지 37명의 칼리프(종교적 정치적 지도자)를 거치며 500년 동안 지속된 만큼 문학적으로 황금기를 누렸다. 압바스조 창건시기에 학문과 문화적 전성기를 이룬 이때에도 시문학의 대표는 까시다(qaṣīdah)였다. 이 무렵은 제국의 번성과 함께 부각된 도시를 노래하는 문학이 성했다. 이 시대의 대표적인 산문 문학으로 "칼릴라의 딤나"를 꼽는데 이는 서기전 2~5세기 인도 설화집인 『판차딴뜨라』가 페르시아어인 파흘라위어로 번역되었고, 압바스가 창건된 750년에 이븐 알쿠깟파가 이를 번역한 것으로 아랍문학에 영향을 준 인도문학이 눈에 뜨인다. 인도의 학문적 자산은 아라비아숫자에도 큰 영향을 미쳤다. 오늘날 아라비아 숫자는 세계최초로 제로(0)를 발견한 인도의 숫자에서 비롯되었으므로 산스끄리뜨어와 아랍의 숫자가 비슷하다.

이후 부와이흐조(932~1062)가 바그다드를 점령했던 945년부터 몽골에 의해 압바스제국이 멸망하는 1258년까지는 압바스의 전기에 비해 다소 힘이 빠져갔지만 그 유명한 아라비안나이트가 압바스 제국의 문학을 빛내주고 있다. 엄밀히 말해 아라비안나이트가 언제부터 시작되었는지는 알 수 없고, 10세기 중반에 천일야화(아라비안나이트)의 초판이 이라크지역에서 편집되었다는 설이 전부이다. 이후 자흐쉬야리가 인도의 "40밤에 걸친 이야기"와 페르시아의 "천의 이야기(하자르 아프사나)"를 바탕으로 이라크의 여러 이야기꾼들의 이야기가 추가된 이후 시간이 흐르면서 인도, 유대, 이집트의 이야기들까지 더해져서 맘룩 시

대에 최종판이 나왔다.

이렇게 여러 이야기들이 한데 붙으면서 이슬람에서 허용되지 않는 성적 묘사와 같은 내용들로 인해 금서로 분류되자 부녀자들 사이에서 은밀하게 읽혀져 왔다. 그러다 1704년 갈랑에 의해 프랑스어로 번역되었고, 1835년에 이집트의 불락인쇄소에서 최초의 아랍어본인 불락본이 나오게 되었고, 1839년에는 레인의 의해 영어본이, 1882년에 존 페인에 의해, 1879년에는 리처드 버턴에 의해 영어본이 출판되면서 유럽인들의 마음을 사로잡았다.

2019년 올해는 디즈니만화에서 영화로 제작된 알라딘이 전 세계를 들썩이게 하였다. 2019년판 알라딘은 그야말로 헐리우드영화의 전형적인 모습이었는데 퍼레이드에서 보이는 어마어마한 스케일과 화려한 의상과 춤들은 세계 영화시장의 막대한 수입이 아니라면 엄두를 내지 못할 규모였다. 그런데 정작 아랍본 천일야화에는 알라딘의 내용이 없다는 것이 흥미롭다. 알라딘의 본래 아랍어는 '알라우딘'으로 '알라'는 높고 고귀한의 뜻이, '딘' 에는 길(道), 삶의 뜻이 있어 번역하면 "고귀한 삶" 정도가 될 수 있다.

2. 이집트의 역사와 음악

이집트는 BC 2925년경에 메네스 왕에 의해 상이집트와 하이집트가 통일되었다. 통일 이후 이집트 문명은 절정기에 들어섰고, 약 3,000년 동안 파라오들이 통치하였다. 31개 왕조에 걸쳐 BC 332년까지 계속된 이집트의 고대사를 고왕국 · 중왕국 · 신왕국으로 나누어 들여다보자.

1) 카이로에서 창세기 '온'까지

이집트의 수도 카이로의 옛 이름은 '헬리오 폴리스' '태양의 도시'라는 뜻이다. 고왕국 시대부터 정치, 경제, 문화의 중심지였던 이곳 카이로에는 중왕국, 제12왕조(서기전 2000~1780)의 파라오인 세소스트리스 3세가 세운 오벨리스크 이외에 유적이 거의 남아 있지 않으니, 이집트 후기에 이곳을 점령한 이슬람군과 로마군이 파괴해 버렸기 때문이다. 이슬람 교도들은 헬리오폴리스 신전을 파괴하여 자신들의 사원 건축용 석재로 활용하였고, 우상숭배를 배격하는 로마의 기독교인들이 사원과 석상들을 몽땅 부숴버렸다.

카이로 동부 지역에 '헬리오폴리스'라는 곳이 있어 가 보니, 2세기 초인 1905년 벨기에의 부호가 세운 신시가지로 헬리오폴리스의 이름만 땄을 뿐 고대 도시 헬리오폴리스와는 아무런 관련이 없었다. 그런데 이집트의 역사를 통 털어서 보면 헬리오폴리스라는 이름도 그리 긴 역사를 지닌 것이 아니다. 왜냐면 헬리오폴리스는 그리스인들이 붙인 이름으로, 그 이전에는 온(On)이라 하였기 때문이다. 구약의 창세기 41장에 등장하는 '온'이 곧 헬리오 폴리스, 지금의 카이로라는 사실을 아는 사람은 그리 많지 않다.

창세기 41장 45절 '온 제사장 보디베라의 딸'에서 '온'은 태양신 '레'를 섬기는 헬리오폴리스를 가리킨다니 이집트의 긴 역사가 슬슬 내게로 다가온다. 이집트 후기로 접어들면서 파라오들의 권력투쟁으로 국력이 쇠약해지면서 외국인 파라오까지 등장하였거니와 초기 기독교인 콥트교와 이슬람의 점령에 이르기까지 이집트의 후기 역사는 그야말로 혼란의 연속이었다. 그러나 지금의 이집트는 이슬람의 엄한 율법으로 내국인들에게는 술을 팔지 않을 정도로 유흥문화가 없다보니 해가지면

온 도시가 깜깜해졌다. 버스를 타고 가며 보니, 허름한 아파트에 위성 안테나가 없는 집이 없었다. 알고 보니, 술집도 없는 곳이니 남자들도 일찌감치 집으로 와서는 한국 드라마를 본단다.

파라오들의 그렇도록 화려한 가무들은 어디로 가고 한국 드라마와 노래들이 이 나라 사람들의 여가를 차지하고 있는가? 그러잖아도 얼마 전에 구입한 파라오의 음반이 떠올랐다. "파라오시대의 음악을 벽화로부터 복원했다"는 《Ancient of Egypt: Music in the Age of Pyramids》, 이 음반은 "피라미드 속 음악의 복원"이라는 구호 하나 만으로 온 세계 음악 애호가들의 호기심을 자극했다. 56페이지에 이르는 해설지에서 10년에 이르는 복원 과정과 이를 재현하기 위한 녹음과정이 상세히 기록되어 있었다. 이러한 설명을 읽을 때는 그야말로 그 음반 속에서 파라오들의 음악이 들려올 것만 같았다. 그러나 막상 음악을 들어보니 서기전의 음악이라고 하기에는 너무도 세련되고 복잡한지라 다소 의아했다.

1116년 고려 예종 대에 송나라에서 들어와 조선 세종 대에 새로이 정비되었다는 한국의 문묘제례악을 들어보면 오래된 음악이라는 느낌이 물씬 풍긴다. 리듬도 없이 한 음을 불어 끊고, 또 한 음을 불고 끊는 것이 선율의 전부라 "역시 최고의 고전이야"라는 생각을 하게 된다. 이러한 음악에 익숙해서일까? 문묘제례악 보다 이천년 전의 음악을 재현한 것이 더 빠르고 촉급한 선율과 리듬 절주라니 "말도 안돼"라고만 생각했던 것이다. 그러나 이집트음악에 대해 탐색 하면서 생각이 달라졌다.

이들의 축제 장면이나 전반적인 문화 양상을 보면, 서기전이라고 하여 고인돌이나 신석기, 구석기 시대의 원시 시대에다 끼워 맞출 수 없을 정도로 고도의 진화를 보이고 있다. 반음계 선율에다 오보에와 같은 관악기, 가지가지 음색의 현악기와 타악기들까지 갖추어 졌었던 것을 감안해 보면 고대이집트 음악을 복원한 음반이 영 허무맹랑한 것만은

아니란 생각이 들기도 한다.

2) 박물관에 전시된 이집트 음악

　알렉산드로스에게 점령되며 로마와 유럽으로 활발한 길이 트였지만 이집트가 서구인들에게 본격적으로 알려지게 된 것은 나폴레옹의 이집트 원정이 그 시발점이다. 이집트학이 성립된 19세기 초 이래, 파리 루브르 박물관 초대 관장을 지낸 비방 드농, 이집트 상형문자의 비밀을 풀어낸 장 프랑수아즈와 샹폴리옹 같은 사람들이 모두 프랑스 학자들이다. 1808년 프랑스의 장 샹폴리옹이 피라미드 상형문자를 해독한 이후 고대 이집트의 신비가 하나 둘 풀리기 시작하였다.

〈사진 6〉 카이로 박물관 전면 (촬영 2006. 7)

　"이집트 오리는 위험한 동물입니다. 한번 그 부리에 물리면 열병에 걸려 평생을 이집트 연구에 빠질 수 밖에 없습니다"고 했던 프랑스의 고고학자 '마리에트', 카이로의 세계적인 고대 이집트 박물관은 이집트 오리 마술에 걸린 프랑스 고고학자 오귀스트 마리에트(Auguste Mariette(1821~1881)에 의해 설립되었다. 그는 21살 되던 해인 1842년

에 이집트 연구에 몰두하던 사촌의 노트에서 이집트 오리 그림으로 된 상형문자를 보고 그 아름다움과 신비로움에 매료되어 이집트에 와서는 끝내 이집트를 벗어날 수 없는 몸이 되었다. 이집트로 건너와 유물 발굴과 연구로 일생을 보낸 후 이 박물관 정원에 묻혔다. 도굴꾼들로 몸살을 앓고 있었던 당시에 마리에트 자신도 도굴꾼으로 오해를 받아 연구를 중단해야만 했을 정도로 온갖 문화재 약탈 행위에 맞서 싸우며 이집트의 문화유산들을 지켜냈던 인물이다.

〈사진 7〉 박물관에 전시된 오리 장신구
〈사진 8〉 신전 벽화에 그려진 물고기와 오리

이집트의 역사를 좀 더 세분해 보면, 초기왕조, 고왕조, 중왕조, 신왕조, 후기왕조, 로마 점령기까지 여섯 단위로 나눌 수 있다. 초기왕조는 서기전 4천 년~3천 년 시기로, 이 낭시는 이십트가 아식 통일되기 전으로 우리의 단군 할아버지가 아사달에 도읍을 정한 때 보다 약 2천년가량 앞선 때이다. 우리들의 구석기와 고인돌 시대에 이집트는 나메르 파라오가 적군을 무찌르는 장면을 묘사한 부조를 그렸고, 문자가 있었으며, 음악적으로는 딸랑이와 같은 타악기와 절구 모양의 하프도 있었다. 이집트에서 발견된 하프류 악기 중 가장 오래된 '원숭이 석상'은 얼핏 보면 원숭이가 절구통을 들고 있는 듯 하지만 실은 하프를 연주하고

있는 것이다.

〈사진 9〉 하프를 타는 원숭이

(1) 고 왕국 시대 음악

다음 시기인 고왕조는 서기전 2649~2152년으로 단군이 고조선을 세운 BC 2333년과도 살짝 걸쳐지는 때이다. 이 때의 이집트는 고대왕조의 황금기로써 갖가지 이집트 신화가 완성된 시기이다. 당시의 음악은 무덤의 변화, 상형문자, 무덤 안에 보존된 악기들을 통해 알 수 있다. 서기전 3000년 경, 이집트 음악은 마술적이고 제사적인 차원을 벗어난 음악이 궁중뿐만 아니라 민간에서도 연주되었다. 이 당시의 악기들을 보면, 속이 빈 통으로 만든 딸랑이, 나무로 만든 윙윙이, 조개 피리나 도자기 피리 등이 있다.

이집트 음악이 보다 세련된 발전을 이룬 시기는 서기전 2500년경 메소포타미아로부터 새로운 문물이 유입되면서 부터이다. 메소포타미아로부터 들어온 악기와 음악은 이집트의 번영과 함께 그들만의 독특한 양식으로 발전하였다. 제사장들에 의해 미라가 만들어지기 시작한 이

무렵 부터 음악과 제반의 문화양상에 이집트 스러운 웅장함과 불가사이함이 나타났다. 이와 같은 문화가 번영된 데는 상 이집트와 하 이집트가 하나로 통일된 뒤 막강한 힘이 뒷받침되었기 때문이다.

이 당시의 악기를 보면, 신들의 눈을 그린 넓은 삽 모양의 공명통을 가진 하프를 비롯하여 7가지 하프가 동시에 연주되고, 거기에 맞추어 노래하는 가수, 피리 연주 등 합주단의 모습까지 보인다. 당시의 관악기들을 보면 세로로 부는 피리가 있는데 이 피리는 마우스피스 없이 그냥 긴 대나무로 되어 있으니 한국의 단소나 퉁소와 같은 것이다. 이 대나무 관대에는 지공이 4~6개 정도 뚫려 있었고, 소리를 내는 위치에 따라 다른 음색과 음정을 내는 악기들도 있었다.

이무렵, 딸랑이나 윙윙이 초기 왕조에서 한층 발전하여 가죽을 씌운 손북을 비롯하여 북통에 가죽끈으로 공명판을 묶은 보다 발전된 타악기들도 보인다. 하프 줄의 수와 관악기의 지공을 볼 때 5음 내지 6음 음계가 쓰였을 것으로 보이며, 이들 음 높이를 기보한 기보법도 있었다. 뿐만 아니라 합주단 앞에 서 있는 사람의 손 모양이나 팔의 위치로 보아 이들의 연주를 이끌어가던 지휘자도 있었던 것으로 학자들은 추정하고 있으니 고대 이집트는 인류 문명의 기적이라는 말밖에 할 말이 없다.

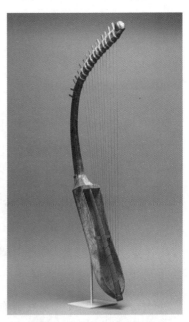

〈사진 10〉 넓은 삽 모양의 하프

(2) 중 왕국 시대 음악

중왕국(BC 2060~1785)시기에는 마우스를 낀 새로 피리가 보이기 시작한다. 마우스는 관대에서 울려나는 소리를 보다 증폭시키기 위한 장치이니, 말하자면 그냥 나무 관대를 부는 것 보다 한 단계 진보된 것이다. 이때는 손북과 함께 심벌즈도 보이거니와, 현악기인 류트의 지판에 고착된 프렛의 간격이 훨씬 좁혀져 있어 템포와 테크닉이 그만큼 빠르고 복잡해졌음을 알 수 있다. 당시의 기보법들을 보면, 반음계적 음조직까지 있다. 이러한 음률로써 불리는 사랑의 서정시 '태양의 찬가'는 오늘날까지 그 가사가 전해지고 있어 이를 복원하려는 음악가들의 경쟁을 불러일으키고 있다. 노랫말만 전하는 이러한 현상은 한국의 신라 시대 향가의 가사만 남은 것과 같은 현상이다. 에디슨이 축음기와 활동사진기를 발명하기 이전에는 인류의 모든 음악들이 이와 같이 사라져 갔으니 에디슨의 발명이 음악에 끼친 엄청난 변화에 새삼 경탄하게 된다.

어차피 소리 없는 그림을 통한 추정이라면 이 당시 우리의 이웃 중국의 음악은 어땠을지 견주어 보자. 당시 중국은 하(夏)·은(殷)·주(周) 3대의 왕조가 잇달아 지배하면서(BC 1600~BC 1046), '편종'이라는 악기가 제작되었다. 쇳덩어리의 무게를 측정하여 음률을 배열할 줄 알아야 만들 수 있는 편종이 있었다는 것으로 보아 당시 중국 황실에 제련 기술과 수학의 발달이 상당하였음을 알 수 있다. 이 시기, 즉 서기전 1580~1090 무렵의 이집트는 그 유명한 파라오 람세스 2세가 치세하던 때이다. 이집트 카이로 박물관 저만치에 축제를 그린 부조 하나가 있으니 바로 람세스 2세 시기의 유물이다. 피라미드 시대에 가장 많은 지식과 교양을 갖춘 최고의 신분이 있었으니 서기이다. 이 부조는 서기인 이멘카우와 신하 아나크트의 축제를 묘사한 것으로, 당시에 고위 공

직자 무덤에서 자주 발견되는 양식이다.

부조를 찬찬히 들여다보면, 무희들이 탬버린 비슷한 손북과 옻 막대 같은 악기들을 들고 춤을 추고 있다. 이들을 조각한 조각가가 얼마나 솜씨가 좋은지 춤에 도취된 무희들의 모습이 너무도 생생하여 마치 눈 앞에서 춤을 추고 있는 듯 하다. 무희들의 길고 가녀린 몸매는 요즈음의 에스라인 미녀들 저리 가라 할 정도로 세련된 데다 에로틱한 분위기를 물씬 풍기고 있다. 아니나 다를까 맞은편 부조에는 남정네들이 두 손을 높이 들어 흔들며 무희들을 향해 다가오고 있다.

〈사진 11〉 박물관에 전시된 부조

영국의 고고학자 하워드 카터는 어느날 이집트 유적을 답사하느라 말을 타고 가다 낙마를 하였다. 그런데 바로 그곳이 중왕국 파라오의 지하 묘지로 통하는 입구였다니 아무래도 그 곳에 묻힌 파라오가 카터를 끌어당겼음에 틀림없다. 바로 여기에서 23~25개의 명주실로 된 하프를 타는 그림이 발굴되었다. 악기에 줄이 하나씩 늘어나기 위해서는 그 줄의 굵기와 탄성에 의한 음의 높낮이와 줄을 바쳐 줄 공명통의 장력 등 고도의 제조 기술이 수반되어야 한다. 한국에 21현~25현 가야금

이 생긴지 불과 수십년 전이니, 우리네 문묘·종묘 제례악에 견주어 이집트의 고대음악을 이해하려 했던 그간의 생각은 잠시 내려놓아야겠다.

중왕조 시대에 발견된 하프는 나뭇잎 장식이 있고, 굽은 공명통에 매단 줄이 8현에서 25현에 이르기까지 폭넓게 나타나는데, 대부분은 10~12현으로 되어 있다. 하프의 종류들도 가지각색이라 서서 연주하는 것, 어깨에 메고 연주하는 것, 조그만 크기로 손에 잡고 타는 것 등, 별 별 것이 다 있다. 사람들은 하프의 생김이며 그 음률에 매료되어 이집트 왕국을 상징하는 악기로 삼았다. 그리하여 어떤 이는 하프를 잘 타서 출세 길에 올라 호사를 누리기도 하였다.

(3) 신왕국 시대 음악

신왕국 시대의 고분에서는 파라오 투탕카멘의 황금 마스크를 비롯한 장례 용품들이 특히 이채롭다. 가지가지 용품들을 보며 걷는데 로마 전시실 저만치 어떤 여인네가 머리에 항아리를 이고 있다. 가까이 가서 보니 치마를 홀러덩 올리고는 음부가 다 보일 지경이다. 아니 무덤 속에 웬 포르노? 적혀있는 글자를 보니 '이시스 여신'이란다. 숭고하고도 우아해야할 여신이 왜 이런 폼으로 서있을까? 사연을 듣고 보니, 이시스 여신이 이렇도록 에로틱한 장면을 연출한 데는 여인의 풍만한 육체를 애호했던 그리스인들의 취향이 있었다.

서기전 356년 그리스 펠라에서 태어난 알렉산드로스가 아라비아를 침공했으니 이후 그리스의 영향을 받으면서 이집트 예술에는 두 문명이 갖고 있던 신들이 서로의 유사성을 통해 뒤섞여갔다. 그 중에 대표적인 예가 이집트의 이시스와 그리스의 아프로디테인데 이들은 종종 동일한 여신으로 표현되기도 하였다. 알고 보니 여인의 머리 위에 이고

있는 것은 항아리가 아니라 화관이었는데, 거기에는 이시스 여신을 상징하는 암소의 뿔과 태양 원반이 그려져 있었다. 그것은 결혼하는 신부가 지참해 갔던 물건들 중 하나였다. 크기가 워낙 자그마하여 모르고 보면 그냥 지나칠 수도 있으니 행여 카이로박물관에서 이 여인을 찾으려면 눈을 부릅뜨시라.

세계에서 멋 내기라면 일등인 한국 여인네들과 마찬가지로 당시 이집트인들도 외모에 상당히 신경을 썼다. 상류 계층과 부유한 계층 사람들은 얼굴에 크림을 바르고, 가발로 멋을 내고 리본 장식까지 하고 있다. 심지어 화장 숟가락까지 있는데 그 숟가락 손잡이에 알록달록 무늬가 새겨진 오리가 한 마리 붙어 있다. "어허~ 이집트 오리한테 물리면 안 되는데..." 프랑스의 고고학자 '마리에트'의 말이 생각나서 멈칫 물러서 보지만 오리 숟가락은 나그네를 그냥 가도록 내버려 두질 않았다.

〈사진 12〉 고대 이집트인들의 화장 숟가락

수영을 하는 여인이 두 손으로 받치고 있는 오리 모양을 한 화장 숟가락은 얼굴이나 몸에 바르는 분가루나 크림을 덜어 담던 것이었다. 멋내기에 분주한 나라는 항시 악가무도 그만한지라. 멋쟁이들의 나라 한국의 K팝이 세계를 휩쓰는 것도 알고 보면 다 그만한 이유가 있는 것일터. 그렇다면 화장 숟가락까지 있었던 이집트인들의 일상생활에서 음

악은 어땠을까?

당시에 음악은 군사적 용도로서 병사들의 사기를 진작시키는 것은
물론이요 노동이나 축제 때에는 상징적 의미까지 곁들여져 흥을 돋구
거나 영의 세계를 환기시키거나 주술적인 역할까지 했다. 오늘날 시시
때때로 유행이 변하는 소모품과 같은 음악과는 비교가 안 될 정도로 그
역할이 대단했던 것이다. 안타깝게도 당시의 악기나 소리가 전혀 남아
있지 않아 소리를 들을 수는 없으니 악사를 조각하거나 묘사한 그림들
을 통해 음악의 면면을 상상해 보는 수 밖에.

〈사진 13〉 깨어진 도자기 파편에 그려진 "류트를 타는 나부"

상상의 실마리가 되는 하나의 그림을 소개하자면, 어느 이름 없는 화
가가 심심풀이로 그린 '류트를 타는 나부'가 있다. 도자기나 유리 파편
과 같은 도편(陶片)에 그려진 이 그림은 어느 예술가가 혼자 그려본 지
극히 사사로운 것이다. 유리병이나 도기 등이 깨져서 생긴 파편들은 파
피루스 보다 비용이 저렴했기 때문에 각처에서 수시로 발견되는 흔적
들이다. 고대 이집트인들은 이러한 도편으로 셈을 하거나, 인명 리스

트, 학교 공책은 물론이고 그림을 그리는 도화지로도 사용했다. 아무튼 이 그림은 이집트 미술에서 흔히 나타나는 정면성의 원리를 벗어나 높은 곳에서 바라 본 것으로 여인의 가슴이 완전히 드러나 있다. 피라미드 작업에 불려온 모 화가가 심심풀이 삼아 여인네를 넌지시 훔쳐보는 심사로 긁적여 본 것이라는데, 이러한 도편 그림들은 신왕국 당시 '왕의 계곡' 공사를 담당했던 노동자들이 집단으로 살았던 데이르 알 메디나 인근에서 종종 출토된다. 이를 미루어 볼 때 당시 그 곳에는 많은 예술가들이 살았음을 짐작해 볼 수 있다.

당시 예술가들이 공공건물이나 장식에 동원될 때에는 자신들의 상상력이나 개인적 취향을 버리고 일정한 규범에 따라 작업했던데 비해, 은근 슬쩍 그려본 이 그림은 피라미드 속에 보이는 정면배치와 직선적인 표현의 그림들과 달리 여인네의 자태가 자연스러우면서도 대담하다. 대개의 사람들이 이 그림에서 한 가운데 풍만하게 드리운 여인네의 가슴을 주목한다는데 필자에게는 그 아래에 붉은 칠을 한 류트에 눈이 꽂혔으니, 가니 "뭐 눈에는 뭐만 보인다"는 격일게다. 왼쪽 팔로 머리를 바친 사이로 칠흙 같은 검은 머리가 드리우고 붉은 빛깔의 류트 위에 맨살의 여인이 오른손을 얹고 있으니 나체로 류트를 타고 있단 말인가 에구머니나.

3) 파라오를 위한 음악

(1) 하프와 악사들

파라오 시대의 악사들은 대개 전문적인 연주자들로 그들의 신분은 신전에 소속되어 있었다. 신전의 의식에서는 하프·수금·시스트럼 등 다

양한 악기들이 사용되었으며 이들은 음악과 춤의 수호자인 하토로 여신을 예배하는 것이 주된 임무였다. 주악도들을 보면, 대개 여성들이 악기를 타고 있다. 이는 서기전 1550년경 고대 이집트에 신왕국이 성립되면서 종교생활 전반에 걸쳐 여 악사들이 연주를 하였기 때문인데, 한국이나 일본의 궁중 악사들이 남자로만 이루어진 것과 대조적이다.

악사들은 타악기부터 현악기까지 매우 다양한 악기를 연주하였는데 그 중에 가장 화려하고도 다양한 것이 하프류 악기이다. 하프류 악기들이 피라미드 속 벽화에 유독 많이 보이는 것은 하프가 이집트 왕실을 상징하는 악기였기 때문이다. 실제로 이집트의 기념품 가게에 가면 파피루스 위에 하프를 타는 주악도를 그린 것을 많이 볼 수 있다. 그 중에는 카이로에서 남쪽으로 약 25Km 떨어진 나일강변에 있는 제5·6왕조 시대의 피라미드인 사카라의 석실분묘에서 발굴된 것으로, 아내를 위해 하프를 연주하는 제 6왕조의 귀족 메레루카의 모습이 보이기도 한다.

초기의 하프들은 C자형 모양이었으나 후대로 가면서 L자형으로 바뀌었다. 이는 C자형 보다 L자형이 보다 많은 줄을 걸 수 있고 악기의 크기도 확대할 수 있는 이점이 있었기 때문이다. 그렇다고 L자형 악기가 생긴 이후 C자형 하프가 없어진 것은 아니다. C자형은 그 나름의 음색과 편이성이 있기 때문에 L자형과 함께 하프 음악의 다양한 면모를 유지하였다.

악기의 구조적인 점에서 C자형과 L자형이 대별되지만 모양새와 용도에는 더욱 다양한 양상을 보인다. 어떤 것은 마치 엿장수가 엿 판을 메고 가듯이 몸에 걸고서 현을 두드리는데 악기의 생김새를 보면 한국의 양금과도 흡사하다. 룩소르에 있는 왕들의 계곡에서는 다섯 여인이 악기를 타고 있는 그림이 발견되었다. 그 모양새를 보면, 서서 타는 길다

란 하프, 손에 들고 타는 기타 크기의 하프도 보인다. 테베에 있는 안호르카오우 무덤에는 오늘날 서양 사람들이 타는 하프와 거의 유사한 것도 있고, 람세스 3세의 무덤에는 콘트라베이스 같이 서서 타는 것도 보인다.

가지각색의 하프들 중에 새의 모양을 한 하프가 특히 눈에 들어온다. 줄을 멘 하프 틀이 새의 몸집이라 깃털과 머리 부분에 걸쳐 줄을 메었고, 새의 몸체인 하프 틀은 고급 예술품을 방불케 한다. 고대 인도에는 천상의 소리를 내는 새를 '가릉빙가'라고 하였는데 이것이 불교에 들어와서 극락조가 되었다. 중국 사람들은 이 새를 묘음조(妙音鳥) 혹은 미음조(美音鳥)라고 불렀고, 한국에서는 사찰의 벽에 그리거나 석탑에 새겨 넣었고, 노래를 잘하는 사람을 일러 "가릉빙가와 같다"는 표현을 하였다. 이와 같이 옛 사람들은 새들이 지저귀는 데서 음악적인 영감을 많이 얻었던 것이다.

이집트에서 하프류 음악이 가장 번성한 시대는 서기전 1500년에서 1000년으로, 특히 람세스 3세의 무덤에서 많은 주악도가 발견되었다. 람세스 3세의 묘실 주악도에서 발견된 하프들을 보면, 몇 개의 줄에서부터 10개, 13개 심지어 40여개의 현에 이르기까지 다양하다. 가장 큰 하프는 높이가 2미터는 족히 넘을 듯하다. 어떤 주악도 양편에는 몸집이 우람한 남자가 서서 거대한 하프를 타고 있는데, 악기를 타는 모습만 봐도 우람한 소리가 들려올 듯 하다.

그렇다면 이러한 하프는 주로 어떤 때에 쓰였을까? 가장 초기에 생긴 C자형 하프는 주로 제천의식과 같은 종교의식에 쓰였다. 서서 연주하는 크고 긴 하프는 궁중 연희음악에 연주되었고, 연주자가 받침 위에 올라가 연주하거나 서서 연주하는 것이나 악기를 받침대에 올려놓고 연주자가 바닥에 무릎을 꿇고 연주하는 하프들은 주로 왕족과 귀족의

연향악이나 신께 바치는 음악에 쓰였다. L자형으로 서서 혹은 의자에 앉아서 연주하는 악기는 오늘날 쓰이는 하프와 가장 유사한데, 이 악기는 주로 야외나 실내외 연향악에 쓰였다. 이들 하프들은 갖은 보석과 조각으로 장식되었는데 그 모양을 보면 파라오의 머리를 붙인 것, 여신이나 기타 여러 가지 상징물이 조각되어 있다. 악기에 어떠한 장식을 하였는지는 당시 사람들의 가치관을 반영하므로 이러한 분야만을 연구하는 학자들도 있다.

하프류 악기는 메소포타미아를 비롯하여 인도, 그리스에서 다양하게 발견되거니와 중앙아시아를 지나 아시아 전역으로 퍼졌다. 한국에도 이와 같은 악기가 일찍이 유입되어 '공후'로 통칭되는 악기들이 있었다. 요즈음은 범종이나 사찰의 벽화에 비천상의 형태로 그려진 것이 많은데 주로 천인들이 타는 악기로 묘사되고 있다. 전통 악기들과 함께 연주되는 양금의 초기 이름은 '구라철사금' 즉 구라파에서 들어온 철사로 된 현악기라는 뜻이다. 이를 줄여서 '양금'이라 하니 기실 한국에 들어온 역사가 그리 오래되지 않은 하프류 악기이다.

그런데 동서를 막론하고 시대를 거슬러 올라갈수록 찰현 악기 보다 발현 악기들이 많이 보이는 것은 왜일까? 그것은 줄을 퉁겼을 때 소리가 나는 것을 발견하기가 쉬웠고, 실(絃)을 점차 길게 하거나 짧게 하여서 소리를 배열하는 데도 편리했으며, 무엇 보다 활이라는 또 다른 도구를 고안하기 까지 많은 시간이 걸려야 하는데다, 활로 타는 주법의 복잡함이 덜하기 때문일 것이다. 그리스의 수학자 피다고라스가 음계를 만들 때 일정한 길이의 줄을 비율 순으로 배열하였던 것도 알고 보면 고대인들이 우연히 어떤 줄을 퉁겼을 때 나는 소리를 쉽게 발견할 수 있었기 때문이다.

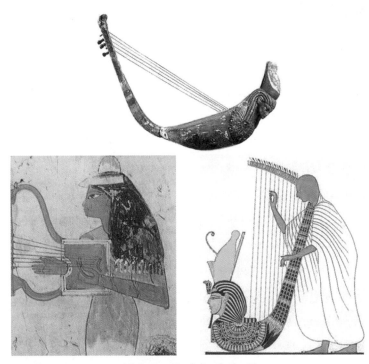

〈사진 14~16〉 이집트의 하프들

〈사진 17〉 하프와 류트

(2) 람세스 2세와 왕비의 음악

한국에 광개토대왕이 있다면 이집트에는 람세스 2세가 있다. 그는 영토 확장과 국력다지기에 전력을 기울였으므로 이집트를 여행하다 보면 어딜 가나 그의 발자취를 만나게 된다. 람세스 2세의 강력한 치세로 말미암아 다음 대(람세스 3세:서기전 1279~1212)에 문화의 전성기를 이루었으니, 비유하자면 조선시대 태종의 강력한 정치 기반 위에 세종대의 문화가 꽃핀 것과도 같다. 람세스 2세가 치세할 때는 인근 국가는 물론 멀리 그리스에서도 그에게 예를 올리러 올 정도로 국력이 막강하였고, 국제 교역도 활발하게 이루어졌다. 바로 그 교역의 통로에 신전을 세워 자신의 위용을 드러내었으니 그것이 바로 오늘날의 '아부심벨'이다. 수 천 년의 세월 속에 잊혀져가던 이 신전은 1817년 이탈리아의 탐험가에 의해 발굴되었다. 당시 이들을 안내하던 현지 소년이 있었는데 그 소년의 이름 '아부심벨'을 따서 이곳의 이름이 되었다.

지금은 이 신전이 이집트 남부지역 아스완에서 약 280km 떨어진 곳에 위치하고 있지만 애초에는 아프리카와 수단을 오가는 국경 지역에 있었다. 나일강의 절벽에 거대한 바위산을 파서 지은 아부심벨 신전이 어찌해서 이곳에 있단 말인가? 사암을 파서 만든 신전이 여기에 있다는 것은 누군가 산을 옮겼단 말인데, 대체 누가 이런 일을 했을까?

이집트는 사막 지대이므로 도로변의 가로수나 들판의 풀잎 하나도 나일강으로 부터 물줄기를 대어야만 자랄 수 있다. 그러니 나일강은 생명줄 그 자체이다. 이렇도록 소중한 나일강이지만 상류로부터 모여오는 강물이 범람하는 일 또한 엄청난 위협이었다. '아부심벨'사원이 있는 일대의 나일강이 범람을 계속하자 이집트 당국은 이 곳에 댐을 건설하기로 하였다. 그런데 이 공사로 수단과의 국경지대까지 물이 차게 되었으니 '아부심벨'과 인근의 유적들이 수몰될 위기에 처했다. 상황이 이

지경이 되자 프랑스의 여류학자 크리스틴느 데로수 노블쿠르가 팔을 걷어 붙였다. 그녀는 온 세계 문화 관계자들에게 호소문을 보내어 '아부심벨'에 대한 전 세계적 관심을 끌어내어 이를 다른 곳으로 옮겨 가게 되었다. 신전은 자체의 벽과 기둥, 그리고 거기에 그려진 그림과 조각들이 무엇 보다 중요했다. 그러므로 이를 온전히 유지한 채 옮기기 위하여 1963년부터 약 4년에 걸쳐 각 분야의 전문가들이 총 동원되었다. 마침내 신전을 20톤 정도의 무게로 등분하여 그것을 배에 실어 와서 원형 그대로 붙여놓았다. 상상이 가지 않지만 당시 공사 현장을 보면 믿기지 않는 일들이 현실로 다가온다.

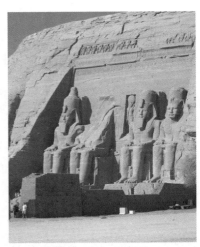

〈사진 18~19〉 공사중인 아부심벨, 이전을 마친 아부심벨 전경과 입구

〈사진 20〉 현재의 아부심벨 전경

아부심벨 신전은 람세스 2세를 위한 대신전과 그의 왕비 네페르타리(Nefertari)를 위한 소신전으로 이루어져 있다. 고대 지진으로 인해 훼손된 입구 왼쪽의 머리와 토르소 외에는 대부분이 마치 본래 이 자리에 있었던 듯이 완벽하게 조립되었으니 후세 사람들이 20세기의 과학기술에 대해서도 피라미드 못지않게 경이로워하지 않을까 싶다. 신전의 입구에는 높이 20미터의 거대한 네 개의 좌상이 람세스 2세의 권위를 한껏 드러내고 있다. 이곳을 찾았던 당시 필자는 이집트 치즈로 인해 심하게 배탈이 나서 걷기 조차 힘든 상태였다. 간신히 몸을 가누며 신전 안으로 들어 서는데 너무도 생생한 벽화들을 보며 "몸상태가 너무 좋지 않아 환상을 보는 건 아니겠지"하는 의심이 들 정도였다. 수천년을 견뎌온 벽과 기둥이라 퇴색되거나 부식된 그림들인데도 세세한 묘사인지라. 이를 복원한 영상을 보면 벽면과 기둥, 천정에 그려진 형형색색의 그림과 조각들이 마치 보석 상자 속을 걷는 듯 하다.

신전의 구조는 태양신을 숭배하여 동쪽을 향하여 정확하게 배치되었

으므로 1년에 두 번씩 햇빛이 바위 동굴 안으로 비춰들었다니 당시 이집트 사람들의 치밀한 건축 공법에 감탄하지 않을 수 없다. 거기에 비해 이토록 놀라운 유적을 아무 생각 없이 수몰시키려 했던 오늘날의 이집트 사람들은 도대체 어떤 혈통을 이어 받은 사람들인지 의문스럽기까지 하다. 룩소르에 있는 '왕비의 계곡'에서 가장 아름다운 것은 람세스 2세의 비(妃)인 네페르타리의 무덤이다. 여성스러운 섬세함과 정교함이 극치를 보여주는 네페르타리의 신전이라, 그나저나 람세스 2세의 유적이 있는 곳은 어김없이 네페르타리가 함께 있으니 도대체 어떻게 해서 그녀는 파라오의 마음을 이토록 붙들어 맬 수 있었을까?

람세스 2세는 영토를 확장하고 국력을 다지기 위해 많은 전쟁을 치렀다. 그가 전장에 나갈 때면 여인들은 대개 궁에 머물렀던 것과 달리, 네페르타리는 항시 파라오와 함께 전장을 누볐다. 적의 화살이 날아드는 곳에서도 왕의 곁을 지키며 생명을 함께 하였고, 지친 왕을 위하여 전쟁 막사에서 악기를 타며 왕의 피곤을 달래었다. 당태종의 마음을 빼앗은 양귀비가 음악과 미색으로 나라를 망하게 하였다면 네페르타리는 음악과 헌신으로 파라오와 나라를 지켰으니 그녀를 위한 신전이며 호화로운 무덤이 그럴 만도 하다는 생각이 든다.

이렇듯 람세스 2세와 떨어질 줄 몰랐던 그녀였으니 '아부심벨'에 그녀를 위한 신전이 없으면 이상한 일. 소신전은 하토르 여신에게 예배를 올리기 위한 것이었으므로 본래의 이름은 하토르 신전이었고, 바로 여기에 네페르타리가 하토르 여신을 경배하는 벽화가 그려져 있다. 3200년 전의 먼 과거가 눈앞에서 펼쳐지듯 생생한 이 그림에는 네페테르타리 왕비가 신에게 '누'를 봉헌하고 있고, 곁에는 타악기인 시스트럼이 그려져 있다.

현존하는 최고(最古)의 악기인 시스트럼은 막대를 흔들면 느슨하게

꽂힌 방울들이 서로 부딪히며 달그락거리는 소리가 난다. 굳이 비교를 하자면 그 음향적 효과는 요즈음의 탬버린과 비슷하다 할 수 있다. 이 집트 역사 전반에 걸쳐 나타나는 이 악기는 주로 사제들이 손에 들고 있어 한국의 무당들이 들고 추는 방울과 같다. 나중에는 이 악기가 춤과 행렬의 박자를 맞추는 데에 쓰이면서 온 세계 각지로 퍼져나갔으니 오늘날 한국의 노래방에서 분위기를 띄우거나 초등학교 아이들의 리듬 악기로 쓰이는 탬버린도 알고 보면 고대인들의 성스러운 의물(儀物)이 었던 것이다.

〈사진 21〉 네페르타리가 이시스여신에게 뉴를 봉헌하는 장면

〈사진 22~23〉 시스트럼과 네페르타리

4) 격변기의 이집트 문화와 음악

(1) 외세와 문화 변이

상상을 초월하는 피라미드 속 문명을 접하고 나면, "인간이 배울 수 있는 것은 겸손 뿐이다"고 했던 어느 고고학자의 말 외에 달리 표현할 길이 없어진다. 5,000년 전에 이미 태양력과 측량술, 천문학, 상형문자를 고도로 발달시켰던 피라미드의 주인공 파라오 시대는 세월이 가면서 권력투쟁의 장으로 변하였다. 국력이 급격히 쇠약해졌을 무렵 그리스의 알렉산드로스가 침공하자 이집트는 여지없이 무너졌다. 그러나 알렉산드로스마저 얼마 가지 않아 숨을 거두자(BC 323년) 이집트는 마케도니아의 귀족 가문인 프톨레마이오스의 지배에 들어갔다.

이 즈음에서 등장하는 것이 클레오파트라이다. 권력 투쟁에 휩싸인 프톨레마이오스 왕가와 로마의 안토니우스와 옥타비아누스의 대결 등 흥미진진한 얘기가 영화와 소설로 수 세기 동안 사실화 되어 회자되었다. 엘리자베스 테일러가 주인공이었던 영화가 히트친 이후 사람들은 클레오파트라의 얼굴도 엘리자베스와 같으리라는 착각에 빠져들었다. 만약 그녀의 미라나 묘지가 발견된다면 현대과학으로는 그녀의 얼굴을 추정해 낼 수도 있을 터이다. 학자들도 사람인지라(?) 무엇보다 남정네가 많은 필드웍 분야의 개척자들이 클레오파트라의 미라나 묘지를 찾아 삳삳이 뒤졌고, 그의 그림이 새겨진 역사의 흔적을 찾아 앞 다투어 전력투구하였지만 그 실체를 찾을 수 없었다. 그리하여 많은 과학자들은 클레오파트라가 절세미인 이었다거나 스스로 뱀에 물려 죽었다는 이야기를 진실이 아닌 허구로 여긴다.

BC 332년 알렉산드로스 3세의 침략으로 마케도니아의 프톨레마이오스 왕조가 시작되었다. 이 왕조시대에는 이집트의 통치자들이 헬레니즘 세계에 깊은 관심을 가지고 있었다. 알렉산드로스에 의해 건립된 알렉산드리아 시는 헬레니즘뿐만 아니라 셈족 학문의 중심지였으며, 그리스의 철학과 과학의 중심지역이다.

로마인들이 BC 30~AD 395년에 걸쳐 이집트를 점령한 이후 이집트는 행정적으로 동로마 제국(뒤의 비잔틴 제국)의 수도인 콘스탄티노플의 관할 하에 놓았다. 313년 콘스탄티누스 대제가 그리스도교를 공인하자 이집트에도 공식 교회의 발전이 촉진되었고, 우상숭배를 철저히 배격하던 기독교와 이슬람에 의해 이집트의 많은 신전들이 허물어졌다. 클레오파트라의 왕국이었다고 알려지는 알렉산드리아는 아리우스·아타나시우스·오리게네스·클레멘스와 같은 초기 그리스도교 교부들의 활동 무대로써 기독교 시대가 열렸다. 이러한 결과 카이로를 비롯한

일부 지역에는 굽트 교회가 남아 있어 초기 기독교의 신행을 이어 가고 있다.

AD 395년 테오도시우스 대제가 세상을 떠나자, 로마 제국은 둘로 나뉘며 분열하다 476년에는 수도 로마가 함락되고, 동로마 제국은 비잔틴 제국으로 명목을 이어가면서 이집트도 함께 지배하게 되었다. 이집트에 주둔한 비잔틴 군대는 아라비아의 침략군과 3년의 무력 충돌 끝에 이집트에서 물러났으니 때는 642년이었다. 그 후 200~300년 내에 이집트는 이슬람국가가 되었고, 우마이야 왕조와 압바스 왕조 칼리프국의 일부로 편입되었다.

이집트에 이슬람이 들어와 지배적인 종교적 입지를 다진 때는 대략 AD 640~969년 쯤이니 한국으로 치면 통일신라 시대부터 토착화되기 시작한 불교와 비슷하다. 그러기에 오늘날 이곳에서 고대 이집트의 풍속을 찾는다는 것은 한국에서 단군 이전부터 있어온 제천의식이나 무속의식을 찾는 것과 같다. 그 중에 클레오파트라가 살았던 후기왕조와 프톨레마이오스 (BC 711~332)시대에는 외세의 침입을 따라 지중해 지역과 소아시아의 풍토가 많이 들어 왔으니 음악과 악기도 마찬가지다.

(2) 문화의 혼합과 음악

어느 지역에건 외래문화가 범람하게 되면 자신들의 옛 전통을 강화하려는 반 작용이 일어난다. 외세의 침입과 함께 이질적인 문화가 번갈아 급습하면서 민족의식 함양을 위한 보수주의적 움직임이 대두되었고, 이러한 바람을 타고 이집트 전통음악이 일시적으로 부활하였다. 이때 이집트의 음악적 보수주의가 헤로도트와 플라톤 같은 고전적 그리스 저술가들에게 영향을 주어 그리스의 음악관을 형성하는데 큰 영향을 주기도 하였으니 역사는 참으로 아이러니하다. 이 무렵 로마에

는 그리스 문화가 대거 유입되어 그리스의 시와 언어가 합쳐진 뮤지케(Musiké)가 함께 들어왔다. 이후 유럽은 비잔틴 시대로 접어들어 기독교식으로 해석된 문화의 저변을 이루었고, 바로 이러한 문화의 섞임이 이집트에도 그대로 흘러들었다. 당시 이집트에는 팔레스티나와 인접 국가들, 특히 메소포타미아와 활발한 음악 교류가 있었다.

그 중에 팔레스티나의 페니키아인과 히브리인들의 음악이 우세하였으므로 당시의 주악도에는 겹아울로스(겹살마이)와 샬테리움(Psalterium)을 부는 페니키아인이 보인다. 샬테리움은 7개의 현을 가진 현악기이고, 아울로스(aulos)는 리코더와 같은 관악기인데 겹으로 된 리더를 끼워 불므로 겹아울로스라고 부른다. 이들 악기의 원류는 그리스와 연결되면서 서양 악기의 시발점이 되기도 하였으므로 그 라인을 찾아 들어가는 것은 매우 중요하다. 한편 히브리인들의 음악은 크게 유목시대, 왕조시대, 귀향 후 선지자 시대의 3단계로 나누이는데, 그 흔적이 극소수의 악기와 그림 뿐 이라 구약 성서의 기록과 그 해석에 의존할 수밖에 없으니 일단은 접어 두고 넘어가자.

로마와 그리스, 그리고 인근 지역과 끊임없는 접전을 펼치면서도 철옹성 같기만 하던 이집트 왕국이 19세기에 이르러 나폴레옹의 침공으로 장막의 문을 열었다. 이어서 이집트의 나세르(Nasser) 왕정은 폐지되었고, 아랍 공화국이 건립되므로써 서기전 341년 이래 이민족 지배의 종지부를 찍었다. 파라오와 수많은 천재들이 일구어 놓은 피라미드 시대에 비하면 이집트 후대의 이러한 혼란과 굴욕의 역사는 밝은 빛에 투영되는 짙은 그림자와도 같다.

이집트와 같은 베두인의 나라 두바이에서 셰이크 무하마드 왕의 천재적인 아이디어와 어마어마한 스케일의 도시 건설을 보면서 마치 5천년 전 파라오가 환생한 듯한 느낌이 들었다. 사막의 스키장이며, 바

다 가운데 세운 인공섬의 위용과 7성급 호텔의 호사스러움에서 파라오의 기질이 엿 보였던 두바이와 달리 이집트는 1981년에 들어선 무바라크(Mubarak) 군부의 장기 집권으로, 전국 곳곳에 번듯한 건물과 시설은 모두 군인들의 것이고, 정치범들을 가둔 감옥의 장벽은 높기만 하였다. 동서고금을 막론하고 나라가 망하는 것은 소수의 힘 있고 가진 자들의 탐욕과 비리 때문이라는 것은 예외가 없어 보인다.

III. 이슬람문화와 음악

1. 아랍 사회와 사람들

　필드웤을 다니다 보면, 신이 점지한 듯이 만나게 되는 사람들이 있다. 기독교인이 주기도문을 외듯이, 가톨릭신자가 성모송을 외듯이 무슬림이라면 누구나 할 수 있는 것이 아단이다. 사정에 따라 누구나 무에진을 맡아 아단을 하는데, 내가 성원에 간 그날 한 무에진을 만나고 보니 인도네시아에서 온 삼술 아리핀이었다. 아리핀씨는 이슬람학을 전공하고 교직생활을 하다 한국에 왔으므로 인도네시아의 문화와 이슬람역사에 대해서 체계적으로 설명해 주었다. 마침 그때 인도네시아 보로부두르 주악도와 현재의 이슬람문화와의 관계를 연구하고 있는 중이어서 마치 구세주를 만난 듯 하였다.

　그러던 어느날 모스크 앞에 아리핀씨가 서 있기에 아리핀!하고 불렀더니 아리핀이 아니라 아리핀을 닮은 여행객이었다. 이집트 삼성지부에서 한국으로 출장을 오게 되어 잠시 들렀던 마흐무드씨는 한국어를 유창하게 하므로 이슬람에 대해서 무엇이든 물어보라며 지금도 카이로에서 톡을 보내올 뿐 아니라 두 사람 모두 자신의 아단을 녹음해서 보

내며 자랑을 하는지라 마치 두 개의 알라딘 램프를 얻은 듯 하다. 사정이 이쯤 되다 보니 "내가 원하는 현실을 꿈에서 보고 있는 것인가?" 하여 눈을 깜빡여 보기도 하지만 무슬림 친구들은 이를 "마샬라(알라의 뜻이었다)"라 하였다. 아리핀과 마흐무드 모두 메소포타미아 문명과 이집트 문화의 후예들, 그들의 예배와 음악으로 따라 들어가 보자.

1) 심플한 이슬람 예배

이슬람은 알라께 절 하는 것이 의식의 전부여서 복잡한 의례를 지닌 불교는 말할 것도 없고, 개신교의 예배 보다도 몇 배나 짧다.『꾸란』이 쓰여진 꾸레이쉬 부족의 언어가 1400년이 흐른 지금까지도 세계 어디를 가나 똑 같으며, 심지어 표준 아랍어로 통용되고 있다. 가톨릭 신자가 되기 위해서는 1년에 걸쳐 교리과정을 마쳐야 하고, 과거·현재·미래불에 수많은 보살과 조사들과 같이 도를 닦아 부처가 되어야 하는 불교와 같은 난해함이 없고, 무슬림이 되는 것은 "알라가 유일한 하나님이다"는 신앙 고백만으로 충분하였다. 예수도 무함마드도 모두 사도이자 예언자로 여기는 자연스러운 교리에다 개인과 알라와의 관계를 중시하므로 공동체의 부담도 덜하다.

그러나 "웃으며 들어갔다 울면서 나온다"는 아랍어와 같이 일상의 쌀라(5회 예배)와 그에 따르는 우두(몸과 마음의 정화)와 보수적인데다 세세한 행동 규범까지 꾸란에 명시되어 있어 현대적 문화생활을 향유하기가 쉽지 않았다. 그러한데도 철저한 신앙생활을 하는 이유는 심판의 날을 주관하시는 알라가 있기 때문이다. 그들이 천국으로 가는 열쇠는 "라 일라하 일랄라(알라 외에 신은 없다)"의 맹세라, IS의 깃발에도 "라 일라하 일랄라(لا إله إلا الله)."라는 문구 아래 동그란 흰색 문양 안에

"무함마드는 신의 사도다(محمد رسول الله. 무함마드 라수 룰라)"라는 '샤하다(신앙고백문)'가 새겨져 있다.

"그래서 무슬림들이 자폭을 하는 것이냐?"고 물었더니 "그것은 이슬람을 핑계를 대는 것이지 무슬림이 아니다"고 하였다. "그렇지만 그들은 알라의 이름으로 테러를 하지 않느냐?"고 했더니 무슬림들은 개인적인 약속을 할 때도, 달리던 차가 고장이 나도, 차가 막혀도, 병이 들어도, 하던 일이 잘되거나 못 되어도 "인 샬라(ان شاء الله Inch'Alla 알라의 뜻이라면), 마 샬라(ما شاء الله 알라의 뜻이었다)"라고 한단다.

〈사진 1〉 깃발을 든 IS대원

매년 의무적으로 수행하는 라마단은 단순히 낮 동안의 단식 정도가 아니라 오감의 단식이므로 상당히 까다로운 규칙이 있다. 그런가하면 돼지고기를 먹지 않는 관습(물론 위생적 이유도 있지만)이 있는 이슬람은 오늘날 우리네 생활환경에 적용하기에는 부담스러운 면이 있다. 중동의 수많은 이슬람 국가에서도 이러한 고민들이 있었기에 종교 혁명과 개혁의 변화를 꾀하였는데, 긍정적 개선도 있었지만 그로 인한 종파 분열과 갈등이 양산되기도 하였으니 종교란 인류에게 필수불가결의 요건이면서도 타파해야 할 그 무엇이기도 하다. 왜냐면 일체의 종교 행위

와 관습은 달을 가르치는 막대이지 달 그 자체는 아니므로.

2) 아브라함 후손들의 갈등과 애증

　무엇보다 자비의 하나님을 섬기는 이들이 성지 탈환을 위하여 끊임없이 전쟁을 일으키는 점은 참으로 아이러니하다. 명당과 길일을 둘러싼 욕심은 우리나라에도 마찬가지여서 풍수지리가 성행해왔다. 어느날 어떤 보살님이(사찰 여신도) 스님을 찾아와 이사 가는 곳의 터가 좋은지 이사 하기에 좋은 날은 언제일지 물었다. 그러자 그 스님, "선업(善業)을 행하는 그곳이 명당이요, 선업을 짓는 그날이 길일(吉日)"이라 하였다. "만약 오늘날 무함마드 사도가 살아있다면, 메타를 향해 총을 겨누는 무슬림 형제들에게 이런 말을 하지 않을까?"하고 물었더니 "메카는 계시에 의한 것이므로 그럴 리가 없다"고 한다.

　무슬림이 되고자 이슬람 입교반을 다니는 한국인 남성들을 여럿 보았다. 그들이 무슬림이 되고자 하는 데는 여러 가지 사연들이 있었는데, 크게 와 닿았던 것은 무슬림들의 친절함과 정직함을 체험하거나 예수를 신으로 믿어야 하는 기독교에 비해서 훨씬 합리적인 교리가 원인이었다. 그런가하면 무슬림 여성과 결혼하기 위한 선택도 다수 있었다. 까만 눈썹에 짙은 눈을 가진 아라비아의 여인은 이교도와 결혼해서는 안되는 무슬림이었다. "무슬림을 버리고 결혼하면 안 되느냐?"고 했더니 "죽었으면 죽었지 알라를 부정할 수는 없다"고 했다는 것이다.

　무슬림은 이교도와의 결혼은 금지하지만 기독교와 유대교는 허용된다. 유대·기독·이슬람은 대략 500년 간격으로 발원한 같은 뿌리의 종교이다. 가장 최후의 계시로 성립된 이슬람은 아브라함·모세·예수·무함마드(570~632.6.8)가 같은 사명을 띠고 인류에게 보내졌다고 여기므

로 신앙과 실천 또한 마찬가지이다. 이들의 관계를 보여주는 일례를 들어보면, "사람을 사랑하는 방법은 예수의 가르침을 본받아야 하고, 신을 사랑하고 찬미하는 방법은 무함마드의 가르침을 본 받아야 한다"고 한다. 그런가하면 "심판의 날 예수가 무함마드의 법에 따라 심판한다"고도 한다.

그러나 현실 속으로 들어가 보면, "유대인이 무슬림을 보고 웃으면 속이려고 허리띠를 졸라매고 있음을 알아라" "유대인에게 권력이 돌아가면 집에 들어가 문을 잠가라" "기독교도가 도시에 들어가면 무슬림은 오랜지도 팔지 못한다"와 같은 말들이 있어, 이들 갈등의 골이 얼마나 깊은지를 짐작하게 된다. "그렇지만 이 사람들은 테러를 하잖아요" 사건건 테러를 물고 늘어지는 나의 딴지에 "당신들 사회에는 살인자가 없습니까? 그들이 데모를 하거나 문제를 일으키면 그 개인이 했다고 하지 그들의 종교가 했다고 하는가요? 이슬람은 평화주의입니다. 테러를 하는 사람들은 이슬람이 아닙니다. 그들은 극단적인 폭도들입니다"라고 하였다.

2. 세계 속의 이슬람

1) IS와 무슬림

13억의 인구가 믿는 이슬람이지만 이들에 대해서는 왜곡된 오해가 뒤엉킨채 1,400년이라는 역사가 흘러왔다. "순종과 평화"를 추구하는 사람들이 자신의 목숨을 버리면서 자폭하는 데에는 뭔가 사정이 있을 터인데 그에 대한 뉴스는 귀를 씻고 들어도 없다. 안중근의사가 도시락폭탄을 품고 왜군을 향해 뛰어 들었는데 그가 왜 그랬는지에 대한 뉴스는 없고 일본인이 희생된 것만 말한다면 우리들 심정이 어떨까? 나는

늘 그런 생각을 하였다.

이슬람 지역의 풍토와 역사, 생활환경, 그곳 사람들, 그리고 이슬람 사원에서 만난 다양한 사람들의 생각과 체험들을 들어 보니 중동 사태에는 내적 원인과 외적 두 가지 원인이 있었다. 내적으로는 그들 스스로 메카와 예루살렘과 같은 성지를 비롯한 절대적 신앙과 무슬림 자체의 종파와 부족간의 갈등이 있고, 여기에 미국과 서구 열강들이 개입하면서 이들의 갈등을 부추긴 것이다.

대표적인 예를 들자면 이라크의 시아파인 알말리키의 부패한 정권에 맞서 싸우던 소수 종파 수니파의 아담 후세인이 정권을 잡자 미국이 이라크를 침공(2003)하였다. 미군의 힘을 빌어 바그다드를 재 탈환한 시아파 관료의 부패가 극에 달하였다. 이에 대한 국제적 비난이 거세지자 2011년 버락 오바마 대통령이 미군을 철수하였으나 부패 정권과 미국에 대한 불만으로 IS 칼리프가 생겨났다. 요즈음 트럼프 정부는 핵 협정을 두고 이란과 으르렁대는가 하면 예루살렘을 두고 이스라엘의 손을 들어 주면서 중동 갈등의 화약고에 불을 붙였다. 이토록 끊임없는 이슬람국간의 갈등은 무함마드의 타계와 함께 시작되었다.

아라비아반도 히자즈 지역 꾸라이쉬 부족 하쉼 가문에서 태어난 무함마드(570~632)는 두 개의 이름을 가지고 있었다. 『꾸란』에 기록된 무함마드(Muhammad)와 아흐마드(Ahmad) 중, 앞의 것은 할아버지가 작명한 것이고, 뒤의 것은 어머니가 지은 것이었다. 무함마드의 아버지 압둘라는 어머니 아미나와 결혼한 뒤 3일간의 신혼여행을 마치자마자 시리아로 낙타 대상을 나갔다가 열사병에 걸려 사망하여 무함마드는 유복자로 태어났다. 6살이 되자 어머니마저 세상을 떠나고 할아버지에게 맡겨졌는데, 8살 무렵 할아버지도 세상을 떠났다. 그러자 무함마드는 삼촌 댁에 더부살이를 해야만 했는데, 그 삼촌댁은 가난한데다 부양

해야할 자녀들까지 많아 형편이 팍팍하였다.

어린 무함마드는 양치기 일을 하며 삼촌의 일을 돕다가 12살 부터 삼촌을 따라 낙타 대상을 하며 시리아·팔레스타인·레바논·요르단을 오가며 일을 배우는 가운데 막막한 사막에서 바라보는 우주의 신비에 눈을 뜨기 시작하였다. 고독한 청년 무함마드는 25살의 나이에 40살의 미망인을 아내를 얻어 안정을 얻었으나 고독과 사색은 여전하였다. 그는 매년 라마단 달이 되면 산 중턱에 있는 히라 동굴로 들어가 기도와 명상을 하였다. 필자는 "무함마드가 했던 동굴에서의 기도와 명상이 당시 아라비아에 있었던 수행 문화가 아니었는지?" 궁금하였다. 그리하여 이맘에게 이에 대하여 질문하니 "무함마드가 동굴에서 보낸 기도는 인도의 요기들이 하는 수행과는 본질적으로 다르고, 이슬람에는 수행만을 전문으로 하는 교리가 없다"고 분명히 선을 그었다.

그렇지만 도그마나 교리를 곧이 곧대로 듣고 궁금증을 멈출 필자가 아니다. 분명 동굴에서 한동안 머물며 기도하거나 사색을 했다는 데에는 아라비아 특유의 명상적 관습이 있었을 것이라는 생각이 들었다. 나중에 그것이 수피들의 수행 이야기에서 다소의 궁금증이 풀리기는 하였으나 속 시원한 것은 아니기에 조만간 아라비아 히라 동굴로 현지조사를 가야되지 않을지 모르겠다. 무함마드가 동굴에서 기도하던 어느날 가브리엘천사가 나타나 "알라의 말씀을 받아적으라"고 하였으니 그것이 무함마드가 받은 최초의 계시(AD 610)였다.

그가 마을로 돌아와 이 얘기를 하자 그를 정신이 이상해진 것으로 여기는 사람들도 있었지만 그의 아내와 친구(제1대 칼리프가 됨)가 그를 따르기 시작하였고, 이러한 추종은 삽시간에 꾸라이쉬 부족에게로 확산되었다. 무함마드 주변으로 눈덩이처럼 모여드는 사람들은 무함마드에게 절대적인 믿음과 존경을 보였는데, 이러한 경외심은 오늘날 이슬

람성원에서도 금새 느낄 수 있다. 『꾸란』이나 『하디스』, 교리를 설명하는 대목에서 무함마드 사도를 칭할 때는 수시로 '축복받은' '축복하는'이라는 수식어를 붙인다. 그러한 점에서 당시 무함마드의 성품이나 후덕함, 사리를 판단하고 이끌어가는 탁월한 능력과 카리스마가 어느 정도였을지를 직감하게 된다.

무함마드에게는 여럿의 부인이 있었으나 이들은 대개 부모가 없거나 전쟁으로 미망인이 된 여성들을 거두는데서 형성된 관계였다. 그러던 632년 무렵, 무함마드는 자녀가 없이 세상을 떠났으므로 후계자를 둘러싼 갈등이 야기되었다. 여러 논의 끝에 무함마드 생존 시에 사도의 뜻을 가장 잘 이해하고 있는 것으로 인정받아 온 아부 바크르(Abū Bakr632~634)가 초대 칼리프가 되었다. "올바르게 인도된 후계자"라는 뜻의 칼리프는 종교와 세속의 왕권을 통칭했으므로 이를 둘러싼 갈등과 반목이 여간 아니었다. "칼리프는 무함마드의 혈통을 따라야 한다"는 사람들과 "종교적 법통을 따라야 한다"는 사람들의 충돌은 끊임이 없었다. 마침내 혈통을 주장하는 사람들에 의하여 무함마드의 사촌이자 사위였던 알리(600~661)가 제4대 칼리프를 추대하므로써 정통 칼리프시대(632~661)가 열렸다. 그러나 아랍 우월정책으로 순수 이슬람의 정통성을 내세운 칼리프 왕조는 100년을 넘기지 못하고 범이슬람 종파에 왕권을 넘겨야 했다.

<표 1> 이슬람 주요 5개 국가의 종파 분포도

*인구 분포 2019년 기준

국가	수니파	시아파	기타	인구	언어
이집트	87%	10%	3%	9,937만명	아랍어
이란	11%	87%	2%	8,201만명	페르시아어, 터키어, 쿠르드어
터키	80%	20%		8,191만명	아랍어, 쿠르드어, 터키어
이라크	32%	63%	5%	3,934만명	아랍어
시리아	73%	15%	12%	1,828만명	아랍어

이후의 이슬람왕국은 1258년 몽고가 침입하기까지 500년 술탄 왕국의 번영을 누렸다. 그 무렵 아라비아 반도는 비잔틴제국과 페르시아의 패권 전쟁이 한창이었으므로 히자즈 지역의 조그만 마을 꾸라이쉬 부족에서 시작된 이슬람왕국은 마치 주인 없는 무주 공산을 점령하듯 세력을 확대해 갈 수 있었다. 여기에는 누구라도 "알라후 아크라브" 한 마디면 무슬림이 될 수 있는 이슬람의 단순한 입문과정도 한 몫을 하였지만 종교와 세속의 왕권을 동시에 지닌 막강한 술탄 왕국이 주는 현실적 방패막도 큰 역할을 하였다. 그러나 교리 위주의 온건 수니(Sunni)파와 혈통과 원리를 중시하는 보수 시아(Shiah)파의 대립은 지금까지도 중동 사태의 주요 핵심으로 자리하고 있다.

동서 교통로인 아라비아의 지리적 특성으로 정체성에 대한 강한 관념을 지니고 있는 때문인지 아라비아 반도의 여러 민족들은 내향성이 강한 문화 양상을 지니고 있다. 합리적 완화정책을 편 후대의 이슬람 왕조에서도 그들의 내향적 성향은 곳곳에서 발견된다. 그리하여 이슬람이 사방으로 전파되며 아랍문화의 영광이 가득하였던 바그다드, 바자(시장)를 중심으로 이상적으로 건설된 이 원형 도시를 두고 "세계와 단절된 벽으로 쌓인 이념의 한 조각"이라고 묘사했던 역사가도 있다. 이슬람이 쇠퇴의 길로 접어든 1500년대에서 1800년대는 급속한 과

학 기술의 진보를 활용한 서구의 경제와 힘을 따라잡지 못하고 무능(?)의 늪에서 헤매는 사이 자주 국가의 입지마저 내 놓여야만 했다. 오늘날 아랍 세계는 이스라엘과 팔레스타인의 분쟁, 시리아와 이라크를 둘러싼 IS사태, 이라크, 시리아, 예멘, 리비아에서의 종파와 부족간의 갈등, 이집트와 튀니지의 국내 정치 불안, 사우디아라비아, 쿠웨이트, 카타르, 요르단 왕정의 붕괴 위험에 더하여 핵을 둘러싼 이란과 미국 간의 긴장에 석유 가격의 하락, 높은 실업률, 국내 경제의 어려움 등 총체적인 난국에 놓여 있는 가운데 이곳의 평범한 사람들은 몇 세기 전으로 타임머신을 타지 않고서는 만날 수 없는 순수 그 자체이다.

2) 내향적 부족민들의 진중성

이슬람 역사와 문화의 주소를 가늠하는 데는 그들의 이름이 하나의 실마리가 된다. 사도 무함마드의 풀 네임은 '아부 알-카심 무함마드 빈 압드 알라 빈 압드 알-무탈리브이다. 우리네 관점으로 보면, 이렇게 긴 이름을 왜? 어떻게 다 외우고 쓸 수 있느냐고 생각할 수 있겠지만 이 이름은 자신이 속한 부족에서부터 할아버지까지 3대의 이름이 나열되므로 아랍 사람들은 이름을 통해 그의 아이덴티티를 금방 알 수 있다. 9.11테러로 우리에게 알려진 오사마 빈 라덴도 그의 이름이 무척 긴데 그 또한 족보를 나타내는 이름이 담겨 있기 때문이다. 이러한 이름들을 통해서 오늘날까지도 아랍 사회를 아우르고 있는 부족 사회의 유습을 느끼게 된다.

이들의 사회 문화를 반영하는 또 하나의 징표는 건축 구조를 들 수 있다. 그들의 가옥은 창문이 적고, 내부 위주로 배치되어 있다. 창문이 있다 하더라도 높은 벽이 외부와 차단되어 있고, 더 높은 곳에 큰 창

문이 있긴 하지만 그것을 통해 이웃의 정원을 엿보는 일은 불가능하다. 이 지역에서는 "주인이 허락하고 축원해주기 전까지는 다른 이의 거주지에 들어가지 말라"고 가르친다. 허락을 받고 들어갔다 해도 응접실 이외의 공간에 들어가는 것은 금지되어 있다. "한 가족은 이웃이나 국가의 간섭을 받지 않을 권리가 있다는 것"과 여성은 이슬람법의 보호 아래 특혜를 받도록 장막으로 분리된 '하렘'이 마련되어 있다. 무함마드의 설교 중에 "사람들이여! 하나님도 한 분이요, 우리의 선조도 한 분으로 우리 모두는 아담의 자손입니다. 하나님께서 보시기에 가장 훌륭한 인간은 정의롭고 평등한 사람으로, 아랍인이 비아랍인에게 우월한 것 없이 모두가 평등합니다"라는 대목이 있다. 이슬람 포비아를 지니고 있는 사람들에게 필자는 이 대목을 일러주곤 한다. 이슬람성원에 있다 보면 관광객들이 더러 오는데 성원을 둘러본 후에 "편안한 안도감을 느낀다"는 사람들이 많았다.

유튜브에서 많은 구독자를 거느리고 있는 카람 김은수님은 한국 최고의 명문대학으로 진학했지만 그곳에서 오히려 더 많은 실망스러운 모습을 보게 되었다. 그러던 어느날 터키로 배낭 여행을 가게 되었는데, 지나는 행인에게 길을 물었더니 손을 잡고 목적지까지 동행하며 안내해 주었다고 한다. 그런가하면 대중 목욕탕을 갔는데 지갑에 든 옷을 잠궈 놓을 옷장이 없어 걱정을 하니 "무슬림은 남의 물건을 훔치지 않는다"며 걱정 할 필요가 없다고 하였고, 그것이 평범한 그들의 일상이었음에 감동을 받았다. 그 후로 이슬람에 관심을 갖게 되어 지금은 무슬림이 되어 사우디아라비아에서 공부를 하고 있다. 성원에서 만난 카람님의 진중하고도 평온한 모습은 아랍 지역에서 만났던 어느 엘리트의 표정과도 닮아 있었다.

3) 아름다운 십자수의 뒷면

솜씨가 좋아 십자수를 잘 놓았던 나의 어머니께서 하신 말씀이 있다. "십자수를 잘 하는가 못하는 가는 수예의 앞면이 아니라 뒷면을 보아야 한다"는 것이다. 어떠한 신념과 교육에 의해 가지런한 사회가 형성될 때, 그로 인한 풍선효과도 생각하지 않을 수 없다. 한국의 조선조에는 예(禮)와 인(仁)의 유교로 인해 형식과 위선적 풍토가 생겨났고, 남에게 폐를 끼치지 않는 일본 사람들이 세계적으로 유례를 찾아 볼 수 없는 야비한 수법으로 한국인들을 착취하고 농락하였다.

『꾸란』에서 규정한 이슬람법 '샤리야'는 법적 규정 이상의 신성한 힘을 갖고 있어, 이상적인 사회 윤리 체계로서 무슬림 사회에 성스러운 영향력을 행사해 왔다. 그러나 한편으로는 사회적 이상주의를 지향한 공산주의와도 닮았다는 생각이 들기도 한다. 오늘날 우리들의 생활 환경으로 와보면, CCTV와 디지털 시스템이 나의 일거수 일투족을 들여다보고 있다. 이렇도록 촘촘한 그물망에서 어떻게 본성적 야만성을 해소할 수 있을까? 만약 나이트클럽이나 폭력 영화와 게임, 퇴폐적 야동마저 없다면 어딘가에 전쟁이 터졌거나 정신병원에 환자들이 넘쳐날 것이다. 왜냐면 인간은 정결하거나 선한 존재가 50%선에서 유동적이므로 자연적으로 구성되는 사회적 악(?)의 분포를 어찌할 수 없기 때문이다.

그리하여 중동 전쟁을 해소하기 위해서는 메타로 집약되는 에너지를 분산시키고, 술을 마시고, 유흥을 즐기는 해방구의 처방도 필요하다는 생각도 해본다. 그렇다면 승승장구하는 듯이 보이는 미국과 서구 사회를 비롯한 한국인의 삶은 어떠한가? 인간은 그저 물건을 소비시키는 주체로서만 평가되고, 끊임없이 구매하고 버려지는 쓰레기들이 무슬림

의 테러 보다 더 무섭게 우리의 미래를 위협하고 있다. 그렇다고 작금의 현실을 말세라고 여기지는 않는다. 옛날부터 노인들은 "젊은이들은 버릇이 없고 세상은 말세"라고 해 왔으나 지금도 인류는 끊임없이 차원이 다른 단계로 나아가고 있기 때문이다.

3. 꾸란과 아랍어

1) 꾸란

아랍어는 모음의 장단과 발성의 고저로 인한 언어 율조가 매우 유려하다. 특히 『꾸란』은 아랍어가 지닌 성조에 의한 낭송법이 있어 『꾸란』을 암송하면 마치 노래를 듣는 듯 하다. 최초의 꾸란은 메카 꾸레이쉬 부족의 아랍어로 계시되었고, 오늘날 전 세계에서 동일한 아랍어로 기도하고 있다. 초기에는 암송의 편의를 위해 서로 다른 여러 지역 부족 또는 지역 방언으로도 꾸란을 암송할 수 있도록 허용이 되었다. 그러나 이슬람이 아라비아 반도를 넘어 전파되면서 꾸란의 왜곡과 변질이 일어나기 시작하자 방언으로 인한 꾸란의 잘못된 해석이 난무하였다. 그리하여 제 1대 칼리프인 아부 바크르의 지시에 따라 원본을 제외한 모든 꾸란을 소각 시킨 이래 오늘에 이르고 있다.

무슬림들은 『꾸란』의 언어인 아랍어를 천국의 언어로 여긴다. 이는 힌두사제들이 산스끄리뜨어를 신의 언어로 여기거나 미얀마 사람들이 팔리어를 신성한 언어로 여기는 것과도 같은 현상이다. 옛 경전어들이 다 그렇듯 『꾸란』도 상당수의 장절들이 각운을 가진 시적 문체들로 이루어져 있다. 그들은 자신이 신봉하거나 선호하는 꾸란의 장절을 외워 독송으로 수지하며, 독송법에 맞는 발음과 운율로 온전히 독송하는 것이 그들 신앙심의 발현이기도 하였다. "읽는 것"을 의미하는 '꾸란' 은

소리 내어 읽었을 때에야 비로소 그 메시지의 진정한 의미가 살아나며 "꾸란을 아름답게 읽는 사람에게는 알라의 축복이 내린다"는 말이 있을 정도로 무슬림들에게 꾸란 암송은 신앙 그 자체이다.

2) 아랍어

아랍어는 자음 위에 찍힌 점과 부호가 모음역할을 한다. 그러므로 아랍어 꾸란에는 위에 여러 가지 점들이 많이 그려져 있다. 주된 모음은 아·이·우 3개인데, 이는 산스끄리뜨어의 핵심 모음과도 상통한다. 문자는 28개의 자음이 있는데 이들은 연음 발음 현상에 따라 달의 문자 14, 태양 문자 14개로 나누인다. 아마도 중국이었다면 이러한 표현을 음과 양에 각각 14자라고 하겠지만 아랍에서는 그런 표현을 쓰지 않으므로 달과 태양을 그대로 살려보았다. 모음은 주된 모음 아·이·우의 3개가 장단으로 있어 총 6개인데, 이들은 자음 위에 점을 찍어 아(˙), 아래에 찍는 이(.), 작은 고리 모양의 우(٩) 로 발음하고, 약 모음(و ی ا) 3개를 더하여 와, 오, 야 와 같은 발음을 한다.

글을 배울 때, 스승은 원문을 학생들에게 구술해 주면서 강연하고, 학생들은 스승이 읽어 준 내용을 암기한 후 그것을 스승에게 다시 들려주어 스승이 만족할 성노가 되면 그에게 '이자자(ijaza)'를 발급하여 주므로써 그 교재를 전달할 수 있음을 인정해 준다. 『꾸란』은 이러한 가르침의 기본이며, 살아가면서 터득되는 모든 관습의 근본이다. 이들은 모두가 암기해야 하는 것이었고, 암기 과정을 수월하게 하기 위해 운율을 사용하였다.

『꾸란』을 큰 소리로 암송하는 것은 무슬림이 해야 하는 가장 중요한 덕목이다. 『꾸란』을 비롯해 모든 교재들을 암송하는 이러한 교육 방식

에 대해 문자가 없었던 시절의 일로 여기는 사람도 있지만 그것이 아니다. 무슬림들은 아무런 검열 과정을 거치지 않은 글을 인정하는 데 회의적이었다. 이러한 현상은 초기 불교 교단에서도 마찬가지여서 암송집회인 '결집'을 통해 스승의 가르침을 공인해왔고, 오늘날 팔리 경전을 전승해 가고 있는 동남아에서는 여전히 경전을 외워야만 그것이 자기 것이라 여긴다. 마찬가지로 아랍의 학생들은 큰 소리로 책을 읽어야 했는데, 이는 마치 한국의 서당에서 글 읽는 소리와도 같은 양상이다.

얼마 전까지만 해도 한국의 민가에 불경을 독경하며 복을 빌어주는 직업 무속인들이 있었고, 요즈음은 문화행사로 맹인 독경대회가 열리기도 한다. 그런가하면 독경 무녀도 있었고, 일본에는 맹인 독경사가 있었다. 맹인은 아니지만 아랍에는 꾸란을 비롯해 학습교육을 행하는 '마드라사'가 있었다. 지방 공동체에 소속되어 있기도 하였던 마드라사의 직원에는 『꾸란』 독경사, 예배 시간을 알리는 무에진, 사환, 그리고 일반 시민들도 학생들과 함께 공부할 수 있어 대중 지식의 전달 수단이 되었다.

3) 찬팅과 율조

무슬림들의 낭송 율조는 이슬람 경전인 『꾸란』과 사도의 어록집인 『하디스』를 기본으로 한다. 무함마드 사후에 집대성된 『하디스』는 꾸란이 밝히지 않은 문제들을 자세하게 설명해 주고 있어 무슬림의 생활 지침서가 된다. 그러나 시적 운율에 있어서는 『꾸란』이 압도적이다. 이렇듯 『꾸란』은 시적인 방대한 내용을 담고 있지만 음악이나 시각 예술에 대한 내용은 거의 언급되고 있지 않아 이들을 어떻게 받아들이고 운용해야 할지는 『하디스』를 통하여 사도의 견해를 배운다.

이슬람이 발현하기 이전에는 복합 정형 장시인 까시다(qaṣīdah)가 대표적 문학 장르였다. 까시다는 시의 형식으로서 단일한 각운을 사용하며 크게 세 부분의 틀을 지니고 있었다. 첫 부분은 사랑하는 부족을 떠나야 하는 슬픔이나 거기서 보낸 시간을 회상하는 내용, 중반부에는 사막을 여행한 이야기, 마지막에는 부족과 가족 또는 개인에 대한 칭송이나 원망을 표현하였다. 이러한 산문은 주로 대중 앞에서 낭송되었는데 여기에는 예전부터 전승되어온 즉흥시와 산문 까시다의 성격이 다분하였다.

그러나 이슬람 이후에는 꾸란의 시체가 최고의 가치로 부상하였다. 아랍어는 이슬람의 정복여정과 함께 급속하게 전파되었고, 이 과정에 토착 방언에서 영향을 받은 다양한 구어체와 꾸란에서 신이 계시한 신성화된 문어체를 두루 갖추게 되었다. 이로써 아랍어는 다른 언어가 따를 수 없는 고유한 특성을 갖게 되었다. 그에 비해 이전의 문학은 자기 찬미와 사랑, 그리고 술에 대한 탐닉을 주제로 하는 경우가 많아 이슬람 율법과 충돌하기도 했지만 후세 사람들은 이를 너그러이 받아들였다. 이러한 과정은 고대 그리스인과 로마인들이 그리스도교 문명 안에서 조화를 이룬 것과 비슷한 양상이었다.

4) 세계 3대 종교의 찬팅 언어

세계 3대 종교의 언어로써, 기독교의 라틴어, 이슬람의 아랍어, 불교의 범어를 비교 해 보면, 이들은 모두 소리 글자여서 서로 상통하는 점이 있다. 여기에 더하여 소리 글자인 한글과 범어인 산스끄리뜨어의 조어 원리가 상통하고 있어 서로 연결되는 친연성이 있다. 그러나 뜻 글자이며 독립문자인 한문은 완전히 다른 언어 체계이다. 인류의 수 많은

문자 중에 가장 독특하고 난해한 문자인 한자를 우리들은 오래전부터 배워온 터라 한문 원전을 거부감 없이 읽어낼 수 있다는 것이 마치 커다란 산맥을 공짜로 얻은 듯 하다.

소리글자인 모든 언어에는 연음현상이 있다. 2019년 6월, 북유럽 순방을 떠난 문재인 대통령에게 야당 대변인이 "천렵을 갔다"고 비난했는데, 이 때 '천렵'은 '철렵'으로 발음된다. 그런가하면 떡볶이가 실제로는 떡뽀끼로 발음되는 경음화 현상도 있다. 이럴 때 한국어는 발음만 달리할 뿐 글자까지 달라지지는 않는다. 역행동화에 의한 자음접변이라 하더라도 천렵→철렵, 민락→밀락과 같이 뒤의 첫 자음과 같은 자음이 앞의 자음에 붙는 규칙성이 있어 그 이상의 까다로움은 없다.

그런데 산스끄리뜨어의 연음인 산디의 법칙은 뒤에 오는 자음이 권설음이냐, 후음이냐, 치음이냐에 따라 변하는 양상이 다르다. 거기다 얼마나 예외가 많은지 범어를 배우는 사람들 중 1/3쯤이 산디의 고비를 넘지 못해 포기하곤 한다. 이러한 산스끄리뜨어의 연음은 뒤에 오는 문자에 의해 앞의 발음이 변하는 역행동화가 많다. 그에 비해 한국어의 떡볶이는 앞 글자가 뒤의 발음에, 민락동은 산스끄리뜨와 같이 뒤의 단어가 앞 단어에 영향을 준다. 그렇다 하더라도 한국어는 글자까지 연음에 의해 달리 쓰지는 않는데 산스끄리뜨어는 글자 표기도 달라지고, 심지어 앞 뒤 두 글자가 붙어서 한 글자로 쓰여지기도 하니 그야말로 배우기에 난공불락이다.

아랍어에는 발성과 표기의 연음현상이 많다. 아단의 첫 구절인 "알라 후 아크바르"는 알라+와크바르(하나님은 위대하시다)가 연성된 결과이다. 산스끄리뜨에도 이와 비슷한 경우가 있으니 비사르가 ḥ이다. 예를 들어 '라마'에 비사르가 ḥ가 붙어 '라마하(राम ramaḥ)'가 되는 것이다. 이 때 산스끄리뜨의 라마하는 뒷 단어 자음의 영향 받아 '라마하'가 '라모'

로 변하는 경우가 많다. 아랍어에서도 뒤의 단어가 연결될 때 ㅎ 발음으로 변한 뒤 다음 단어의 첫 자와 결합하게 되어 "알라+와크바르"가 "알라후 아크바르"가 되는 것이다. 그런가하면 일상에서 입에 달고 있는 '마샬라'는 마(what)+샤(과거형 뜻하셨다)+알라가 연결되어 '마샬라'로, '비쓰밀라'는 비(with)+이씀(이름)+알라가 연결되어 "비쓰밀라" 즉 "하나님의 이름으로"가 된다. 그런가하면 아랍인들의 흔한 이름 '압둘라'는 '압뚜'+'알라'로 "하나님의 종"이라는 뜻이다. 산스끄리뜨어건 아랍어건 이들의 문장을 보면 발음이 축약되어 연결되는 현상이 있는데, 이는 보다 많은 경전을 쉽게 암송하려는 데서 비롯된 현상이 많다.

우리가 쓰는 한문에는 산스끄리뜨어에서 생겨난 어휘가 제법 많다. 부처를 이르는 불(佛)은 "알다, 깨닫다"의 어근 '부드(√बुद्)'에서, 성적표에 표시되는 수우미양가 중에서 뛰어날 '수'는 산스끄리뜨어의 좋음의 어근 '수(√सु)'와 연결된다. 범패를 할 때 위격이 높은 상단(上壇)에는 모음을 더욱 많이 늘여서 짓고, 같은 홑소리 선율이라도 상단에는 좀더 모음을 길게 늘여 여법함을 드러낸다. 이러한 현상은 산스끄리뜨어, 아랍어, 한문, 한글이 모두 비슷하여, 장음을 통하여 존숭을 표현이다. 예를 들어 "간다"라는 말을 한국어로 "가!"이러면 낮은 사람에게 하는 말이다. 그러나 좀더 공손하게 말하면 가시오, 가십시오. 가주셨으면 합니다로 표현하는 것과 같은 것이다.

산스끄리뜨어도 "간다"는 어근은 '감(√गम्)'이다. 이 어근에서 과거완료는 "갔다gatta" "가시오 Gaccha" 한문은 '거(去)' 영어는 'go'이다. 그런데 한문 '去'에 대한 현재 중국 발음은 '취(qù)'인데, 한국에서 '거'라고 하는 것은 당나라 때의 발음이 유지 되고 있기 때문이다. 발음은 시대에 따라 다르고, 지역에 따라 변해왔으므로 한국에서의 '거'가 당나라 때의 성조까지 다 살린 '거'라고 하기에는 무리가 있기도 하다. 아무튼 언

어는 살아온 배경에 따라 변하는 것이어서 서로 다른 방언을 쓰지만 근본으로 가면 서로 일치점이 있듯이 종교음악 또한 근본으로 가면 기독교·이슬람·힌두·불교 음악이 같은 현상을 지니고 있음을 발견하게 된다.

인도에서는 힌두의 베다건 불경이건 경전은 수뜨라(sutra), 아랍어는 수라(sūrah)라고 한다. 개경장을 '수라툴 파~티하'라고 하는데, 여기서 '수라'는 챕터를 뜻하는 장(章)이면서 경전을 뜻한다. 필자의 산스끄리뜨어와 아랍어에 대한 일천한 경험과 식견이지만 이들 두 언어를 배우면서 느낀 점 중에서 아랍어는 쓰기의 연성이 극대화되어 있어 모든 글자들이 꼬리를 자른체 연결되므로 자판을 치면 알파벳의 앞 부분만 남고 다음 알파벳의 뒷 부분이 오른쪽에서 왼쪽을 향하여 계속 달라붙는 점이 재미나다.

이러한 중에 앞의 글자에 붙기만 하고 자기 자신의 꼬리에는 붙지 못하게 하는 알파벳들도 있는데 이들은 꼬리가 잘려 나가 모양을 알아 볼 수 없는 글자들을 구별하기 위해서이다. 또한 자음 위 아래에 여러 부호들을 통해서 모음을 표하다 보니 마치 은하수 별들과 같이 자음 주위의 점들이 가득 하다. 머나먼 사막의 별을 보고 찾아다니던 사람들의 상상계가 만들어낸 문자적 특성이라는 생각이 들기도 한다. 이렇듯 화려한 자체이다 보니 아랍어에도 예서문화가 발달했다. 중국 사람들이 동물의 털로 글자를 쓴데 비해 이들은 나무 끝으로 예서를 쓴다.

4. 이슬람 예배와 찬팅 율조

1) 이슬람 이전

무함마드에 의해 발현된 이슬람은 메카와 메디나 일대의 부족 음악을 뿌리로 하여 싹을 틔웠다. 이 당시에는 잔치나 마을 축제와 같은 행사에서 악기들이 쓰였고, 악기와 함께 시를 노래하는 자유분방한 노래들이 있었는데, 그 가운데는 까시다(qaṣīdah 문학과 노래의 장르이자 唱者를 뜻하기도 한다)의 활동도 있었다. 그러나 이슬람 발현 이후에는 시를 노래할 때 악기 사용이 금지되었고, 예배에는 일체의 음악적 요소가 배제되어 세속과는 다른 이슬람 신행 율조들이 생겨났으니 예배 시간을 알리는 아단과 꾸란을 암송하는 것이었다.

2) 이슬람 이후

(1) 예배 시간을 알리는 아단

Q 이슬람 의식음악을 연구하고 싶습니다.
A 이슬람은 의식도 없고, 음악두 없습니다.
Q 이슬람은 성가대나 합창단도 없습니까?
A 물론 그런 것도 없습니다.
Q 그런데 이슬람사원에서 매일 노래가 들려오던데 그것은 무엇입니까?
A 그것은 예배드리러 오라고 알리는 아단이지 노래가 아닙니다

필자가 이슬람성원을 방문기 위해서 사전 문의를 하였을 때 나누었던 통화 내용이다. 그렇게 해서 예배시간을 알리는 그 선율이나마 가까이서 들어보고자 이슬람사원을 다니기 시작하자 주변 사람들이 한

결같이 걱정을 하였다. "그 사람들과 어울리다 테러에 엮이면 어쩌려고..."

조로아스터교에서는 불을 피워서, 유대교에서는 나팔을 불어서, 기독교에서는 종을 쳐서, 불교에서는 종과 목탁을 쳐서 예배시간을 알린다면 이슬람에서는 노래를 불러서 예배시간을 알린다. 예배를 알리는 그 소리는 어느 정도 알려져 있던 터라 '아단(아잔)'이라는 말은 알고 있었다. 그러나 아랍어와 꾸란을 배워보니 아단(adhān أذان)이 좀더 정확한 발음이어서 본 책에서는 '아단'이라 표기하겠다. 아단은 삶의 맥박이라 할 정도로 무슬림들의 삶을 지배한다. 아단을 하는 담당자를 무아진(Mu zzin)이라 한다. 말하자면 유대교의 나팔수, 기독교의 종지기, 불교의 스님과 같은 담당자인 셈인데, 불교나 기독교에서는 정해진 성직자 내지는 수행자가 이 역할을 하지만 이슬람에서는 누구라도 아단(azan athan) 담당자가 될 수 있다. 이슬람에서는 "현실을 떠난 종교는 있을 수 없다"는 주의 이므로 결혼을 한 남성이라야 온전한 성인으로써 '이맘(목회자)'의 역할도 맡을 수 있다. 예수와 석가모니가 독신이듯이 기독교와 불교에는 그를 따르는 수많은 독신 수행의 문화가 형성되어 왔지만 다수의 아내를 두었던 무함마드의 이슬람에서는 총각이나, 처녀는 목회자(이맘)가 될 수도 없고, 메카에 들어가는 것도 허용되지 않는다. 말하자면 결혼을 한 사람이라야 온전한 성인의 역할을 할 수 있는 것이다. 행여 중동지역을 여행해본 사람이라면 밤낮으로 들려오는 아단 소리 때문에 잠을 설친 경험이 있을 것이다. 대체 무슨 연유로 시도 때도 없이 아단을 외치는 것일까?

아랍어	발음	뜻
الله أكبر	Allāhu 'akbar (4회)	하나님은 위대하시다
أشهد أن لا اله الأ الله	'ašhadu 'an lā 'ilāha 'illā Llāh. (2회)	나는 하나님 외에 신이 없음을 증언하나이다.
أشهد أن محمدا رسول الله	'ašhadu 'anna Muḥammadan rasūlu Llāh. (2회)	나는 무함마드가 하나님의 예언자임을 증언하나이다.
حي على الصلاة	Ḥayya 'alā ṣ-ṣalāh ?(2회)	예배보러 올지어다.
حي على الفلاح	Ḥayya 'alā l-falāḥ (2회)	성공을 빌러 올지어다.
الصلاة خير من النبوم	aṣ-Ṣalātu khayrun mina n-naum. (2회)	잠자기 보다 기도가 좋다[6]
الله أكبر	Allāhu 'akbar. (2회)	하나님은 위대하시다.
لا اله الأ الله	Lā 'ilāha 'illā Llāh (1회)	하나님 외에 신이 없도다

위에서 1회, 2회는 '라크아' 회수를 뜻한다. "알라후 아크바르~~~"하고 해당 꾸란을 암송한 후 반절을 하고, 뒤이어 무릎을 꿇고 땅 바닥에 엎드려 이마가 바닥에 닿도록 두 번 온 절을 하는 것이 한 세트, 즉 한 라크아이다. 모든 예배는 이 라크아를 단위로 하여 행해지는 회수가 전부이니 이슬람의 의식은 "알라를 향해 절하는 것"이 전부이다.

아단이 없는 예배는 예배로서 인정되지 않을 정도로 아단은 예배의 필수 조건이다. 만약 어떤 가족이 먼 곳으로 여행을 간다면 가족 일행 중에 한 사람이 아단을 한 이후에 예배를 드려야 하므로 무슬림이라면 누구라도 아단을 할 수 있다. 그러므로 무슬림들은 자신의 아단을 녹음한 파일을 핸드폰에 저장해 두는 경우가 많았다. 이러한 풍속을 보면 어메리칸 인디언들이 각자 자신들의 노래가 있듯이 무슬림들은 누구나 자기조의 아단이 있는 듯 하였고, 하루 5번의 기도는 삶의 리듬이자 바

6) 이 기도문은 새벽 기도에만 쓰이는 것으로 "깨어나 기도할지어다"로 의역할 수 있다.

탕이다.

한국인이라도 무슬림이라면 아단을 노래할 줄 알므로 무아진을 맡기도 한다. 그러나 한국인이 무아진을 하는 것을 들어보면 왠지 무아진의 향취(?)가 느껴지지 않으니 거기에는 아단이 가지는 아랍어 특유의 '흐'를 비롯한 목구멍 아래의 발성과 선율적 요소가 있기 때문이다. 필자가 어린 시절 교회 성가대에서 노래를 배울 때 어떤 음을 내기 전에 끌어올리거나 흔들거나 퇴성하는 것을 못하도록 철저히 교육 받았다. 그러나 국악과에 진학을 하고 보니 떨고, 꺽고, 흘리지 않으면 노래의 맛이 나지 않아 애를 먹었다.

이집트의 마흐무드, 인도네시아의 아리핀, 한국 무슬림, 그리고 유튜브에 올라있는 세계 여러 나라의 아단을 들어보았다. 어떤 무아진은 너무 음악적으로 지어서 기도하러 오라는 외침 보다는 노래라는 생각이 들어 실망감을 안겼고, 너무 딱딱하고 건조하게 하는 아단은 예배 시간을 알리는 알람의 느낌이었다. 필자에게 가장 아름답게 느껴졌던 아단은 약간의 율적 유려함과 무게가 있으면서도 낭랑한 울림이 있는 아라핀의 아란이었다. 언젠가 산사의 새벽예불에서 범종을 치는 소리를 가까이 들은 적이 있다. 사물타주의 마지막에 덩~~하고 울려오는 그 울림을 듣는 순간 "이러한 소리를 듣고 회개하지 않을 죄인이 어디 있을까?" 하는 생각이 들었다. 무슬림들은 이러한 느낌을 아단을 통해서 느낀다. 특히 먼 타향에 와 있다가 어딘가에서 아단이 들려오면 마음의 평안과 향수가 가슴깊이 밀려오는지라 이교도의 나라 한국에 와서 바쁜 중에도 모스크를 찾아 알라를 뵙고 간다는 사람들이 많았다. 무엇보다 아단은 녹음을 통해서 듣기보다 모스크에서 울려날 때 심금을 울리는 힘이 있다.

(2) 알라를 향한 예배 쌀라

이슬람 예배는 신과 자신이 1:1로 만나는 영적 교감의 순간이다. 예배의 내용은 『꾸란』제 1장의 개경장(開經章 Surah al-Fatha)을 읊는 것이 전부여서 누구나 마음만 먹으면 외워서 기도할 수 있다.

〈표 3〉『꾸란』 1장 개경장(سورة الفاتحة수-라툴 파-티하)

아랍어	발음	뜻
بسم الله الرحمن الرحيم	Bismillaahir Rahmaanir Raheem	자비로우시고 자애로우신 하나님의 이름으로
الحمد الله رب العالمين	Alhamdu lillaahi Rabbil 'aalameen	온 우주의 주인이신 하나님께 찬미를 드리나이다
الرحمن الرحيم	Ar-Rahmaanir-Raheem	그분은 자비로우시고 자애로우시며
مالك يوم الدين	Maaliki Yawmid-Deen	심판(보응)의 날을 주관하시도다
اياك نعبد واياك نستعين	Iyyaaka na'budu wa Iyyaaka nasta'een	우리는 당신에게만 경배하오며 당신에게만 구원을 비오니
اهدنا الصراط المستقيم	Ihdinas-Siraatal-Mustaqeem	저희들을 올바른 길로 인도하여 주시옵소서
صراط الذين أنعمت عليهم غير المغضوب عليهم ولا الضالين	Siraatal-lazeena an'amta 'alaihim ghayril-maghdoobi 'alaihim wa lad-daaalleen	그 길은 당신께서 축복을 내리신 길이며 노여움을 받는 자나 방황하는 자들이 걷지 않는 가장 올바른 길입니다.

하루 다섯 번의 기도가 종교가 다른 사람에게는 거슬리기도 한다. 눈만 내어 놓는 까만 희잡과 두루마기를 입는 무슬림여성에 매료되어 결혼과 함께 독실한 무슬림이 된 한국의 청년이 있었다. 그런데 이 친구가 회사생활을 하면서 정해진 시간마다 기도를 하자 이를 참지 못한 사장이 그를 해고해 버렸다. 기도하는 시간은 10분 남짓인데 시간 보다 공감 형성이 안 된 것이 원인이었다. 그토록 성심을 다해 신앙을 지키는 사람은 무슨 일이든 믿고 맡길 수 있었을 텐데 안타까운 마음이 들

었다.

　모든 종교를 통털어 가장 단순한 의식을 행하는 종교가 이슬람이고, 온 세계의 무슬림이 같은 아랍어 기도문을 외며 절한다. 그러나 세세히 들여다보면 종파에 따라, 나라와 지역에 따라 다소의 차이가 있기도 하다. 그러나 큰 흐름을 보면 꾸란을 암송하고, 허리를 반쯤 굽혔다 편 후 엎드려 절하는 사이에 팔을 굽히고 펴는 정도의 차이 이므로 장황하고 다양한 의식이 있는 불교에 비하면 차이라고도 할 수 없을 정도이다.

(3) 라마단과 성지 순례

　라마단은 단순히 단식을 하는 것이 아니라 오감의 절제를 통해 자신을 돌아보며 어려운 이웃을 생각하고, 알라와 자신의 관계를 돈독하게 하는 기간이다. 이를 불교적으로 표현해 본다면 일 년 중 한 달 간의 집중 수행기간이라 할만하다. 라마단은 아랍력으로 매년 9월인데 일 년이 356일 정도라 양력에 비해 10일이 적다. 한국이나 중국의 음력(陰曆)은 10일씩 차이나는 것을 3년간 모아 윤달을 끼워 넣어 양력 주기에 맞추므로 해 수가 달라지지는 않지만 아랍력은 윤달 없이 해가 넘어가므로 연도가 달라진다. 10일씩 당겨지는 아랍 월력으로 인하여 때로는 여름, 때로는 겨울, 때로는 봄 · 가을에 라마단을 보내므로 무슬림들은 모든 절기의 라마단을 경험하게 된다. 해가 짧은 겨울 보다 여름에는 낮의 길이가 길어 단식(물도 마시지 않음)의 인내와 극기의 강도가 훨씬 강해지는데, 34년이 되면 한 주기를 보내게 된다.

　메카 순례를 우리네 문화로 가져와 보면, 춘절을 맞아 고향을 찾는 명절과도 비교할 수 있다. 그러나 아랍 무슬림들은 유목민의 생활 특성상 정체성을 향한 회기 본능의 발현이 좀 더 강해 보인다. 한국인 무슬림 카람 김은수님과 식사를 하며 물었다. "성지 때문에 전쟁과 살상이

일어나는데 개념을 좀 바꿔볼 수 없을까요?" "그것은 불가능합니다. 왜 냐면 성지는 계시를 통해 이루어진 것이므로 인간의 생각으로 바뀔 수 있는 것이 아닙니다"

그래서 나는 생각해 보았다. "계시가 무엇일까?" 불교에서는 원인과 결과에 대한 '연기설'이 있고, 영원이나 절대는 인간의 사고 범위에서 설정되는 개념일 뿐이므로 신이라는 것도 알고 보면 "God in my brain" 이다. 나의 생각으로는 신이나 알라도 인간의 브레인에서 설정된 개념 이고, 영적 현상도 인간 정신의 영역이므로 '계시'도 그들 세계의 정신 적·영적 산물이라 할 수 있지만 무슬림에게 이렇게 말하면 신성모독 이라 할 것이다. 세계의 모든 현상은 삶에 유익하기에 지속해 온 것일 터, 목숨 보다 성지 탈환이 더 중요하다면 뭐라 할 말은 없으나 그것이 "타인의 희생을 요하는 것이어서는 안 된다"는 것은 분명하다.

5. 수피즘과 문화의 황금기

기독교 역사로 치면 암흑기라고 할 수 있는 중세 시기가 이슬람에게 는 황금기였다. 570년 무렵 아랍의 꾸라이쉬족이 살던 서부 아라비아 의 상업도시 메카에서 태어난 무함마드가 가브리엘 천사의 계시를 받 은 이래 5세기 동안은 이슬람이 성립되고 확장·팽창된 시기였다. 이후 10세기와 11세기에 이르러 정치적 무질서와 혼란기에 놓였지만 이슬람 문화는 이 무렵에 가장 번성하였다. 이를 증명하듯 이슬람 철학과 과 학 분야에 이름을 남긴 알 가잘리(Abū Ḥāmid Muḥammad ibn Muḥammad al-Ghazālī:이슬람의 가장 위대한 종교 사상가로 손꼽힘), 이븐 알 하이 삼(Ibn al-Haytham:물리학,수학, 천문학, 특히 빛과 인간의 눈 구조와의 관계에 탁월한 연구 성과를 거둠), 이븐 시나(Ibn Sīna: 페르시아인으로

철학·의학에 재능을 발휘)와 같이 대부분의 인물이 이 시기의 사람들이
다.

〈사진 2〉이븐 시나의『치료서』

〈사진 3~4〉이븐 알 하이삼의 안구 해부와 빛의 관계도, 실험도구와 초상

Imām al-Ghazālī ﷺ
on the Etiquettes of Qur'ān Recitation

kitāb Ādab Tilawat al-Qur'ān

معهد إمام الغزالي
Imām al-Ghazālī Institute
1111-2011
900ᵀᴴ ANNIVERSARY

←〈사진 5〉 이맘 알 가잘리의 꾸란 낭송법을
전하는 서적
↑〈사진 6〉 자아를 초월하고 매 순간 하나님의 존
재를 발견하는 것에 대한 가르침을 전하고 있는
알 가잘리를 그린 삽화

　　이슬람력 3세기 무렵 수피들은 "신을 향한 영적 여행"이라는 교
의를 성립시켰다. 여기에는 당시 다마스쿠스의 우마이야(Umayyad
661~750) 궁정의 도덕적 방종도 한 몫을 하였다. 수피즘은 왕조의 이
러한 풍토에 대항하여 초기 이슬람 공동체의 순수성을 회복시키고자
금욕적 삶으로써 신에 대한 경외심을 고양시켰다. 무함마드 이후 가장
위대한 무슬림으로 불리우는 알 가잘리도 이 무렵의 수피였고, 그를 따
르는 수피들은 신을 직접 체험할 수 있는 수행으로 『꾸란』과 예언자의
종교적 관행에 충실하므로써 수피즘의 꽃을 피웠다.

　　수피즘은 무슬림들이 정복한 지역에 존재하던 토착 신비주의 전통과
습합된 면도 있다. 앞서 이집트의 수피댄스에서도 언급하였듯이 수피
즘의 어원은 양털을 의미하는 아랍어 수프(suf)에서 비롯된 말이다. 세
속주의자들의 사치스러운 의상과 대비되는 절제와 검약의 삶을 실천하

는 저변에는 심판에 대한 두려움도 작용하였다. 초기의 신비주의 학자 알 하산 알 바스리(al Ḥasan al-Baṣrī)는 "신이 자신을 어떻게 할지 두려워했고, 자신에게 남겨진 죄에 대해 어떤 재앙이 내려질지 두려워하며 슬픔 속에서 깨어나고, 슬픔에 젖어 잠이 들었다"는 일화가 전한다. 다양한 방식으로 전개되어 오던 수피즘은 황홀경에 빠지는 도취의 방식과 냉정함을 유지하는 두 가지 방식으로 나아갔다. 그 중에 춤과 연결되는 도취 방식을 취한 대표적 수피였던 알 할라즈는 그의 추종자들과 함께 철저한 금욕적 삶과 도취 방식을 통하여 자아가 소멸되어 신과 합일하고자 하였던데 비해, 과도한 수피적 수행이 『꾸란』과 율법을 무시하는 현상을 낳기도 하였다.

몰아의 상태에서 신과 합일하고자 한 수피들의 도취 방식을 보면 인도의 우파니샤드 시대의 브라만 사제들을 보는 듯 하거니와 신과의 합일을 추구한 결과로 『꾸란』과 율법을 무시한 현상 또한 인도의 특정 요기나 불립문자(不立文字)를 내세운 선불교와도 비슷한 현상이어서 동서고금을 막론하고 종교적 현상은 예외가 없어 보인다. 수피즘이 확산되면서 신과 인간과의 관계에 대한 형이상학적 이해가 증대하였고, 더불어 헬레니즘 성향이 짙은 서적들이 아랍어로 출간되면서 신플라톤주의적 신비주의가 대두되기도 하였다.

수피즘이 확산되자 아라비아 곳곳에는 수피를 위한 임시 거주지인 칸까(khānqāh)가 생겨났고, 수피 수도자들의 거처인 자위야(zāwiyah)를 위한 기부금 제도도 생겨났다. 칸까에서는 수피들이 걷는 영적 도정의 길을 의미하는 '따리까'가 형성되었고, 이는 점차 발전하여 따리까의 위계 체제를 형성하였다. 12세기 무렵에는 금욕주의자이며 설교가인 압드 알 까디르 알 질라니(Abd al-Qādir al-Jilānī)의 이름을 본 딴 '까디리야 종파도 생겨났다. 14세기까지 까디리야 종단은 뚜렷한 활동 흔적을

찾아 볼 수 없었으나 요란스럽고 헌신적인 예배 때문에 '울부짖는 데르비쉬(수피 수도자를 일컬음)'에 대한 일화가 지금까지도 회자되고 있다.

첫 번째 수피 종단(따리까)으로 여겨지는 바그다드의 수흐라와르디야 종단에 이어 이집트의 알렉산드리아를 중심으로 하는 따리까를 비롯하여 수피즘은 북아프리카를 가로질러 인도에 이르러서는 쿠드라위 종단을 형성하였고, 이어서 치쉬티야 종단에 이르기까지 확산되어 갔다. 수피들은 전도자로서 이단의 땅으로 활발하게 진출하여 중앙아시아의 투르크인과 몽골인들을 이슬람으로 개종시키는데 큰 역할을 하였고, 이로 인하여 수피즘 따리까의 사회적, 문화적 역할이 부각되었다.

그러나 이븐 타이미야(Ibn Taymīyah)나 이븐 까이임 알 자우지야(Ibn Qāyyin al-Jāwwziyah)와 같이 엄격한 무슬림들은 하나님과 교류하기 위해 춤추고, 노래하는 것에 대해 비판하였다. 여기에는 원리주의의 엄격함도 있었지만 수피들이 행한 기이한(?) 행동들도 한 몫을 하였다. 수피들은 성스러운 불꽃놀이를 위해 발등에 개구리 기름과 오렌지 껍질로 만든 보호용 연고를 바르는가 하면 의식이나 근행 등에도 기이한 행위들을 하였다. 그리하여 비난을 받는 와중에도 수피즘은 모로코에서 인도네시아까지 세력을 확장하였고, 그 가운데는 수니파 무슬림이 압도적으로 많았으므로 수피즘의 인기는 수니파가 성장하는 동력이 되었다.

성소에서 행해지는 수피들의 특이한 의식에 대해 미신적이라거나 이단이라는 비판이 점점 거세져갔다. 특히 성인 숭배와 성인이나 예언자가 신과 인간 사이를 중재할 수 있다는 등의 주장은 『꾸란』과 『하디스』의 권위에 충실하고자 했던 사람들의 강한 비판을 불러오면서 수피즘에 대한 일반 무슬림들의 거부반응으로 확산되었다. 보수 무슬림들의 이러한 저항들은 초기 이슬람의 넓은 포용성과 달리 배타적인 종교로

변화하는 계기가 되기도 하였다.

　결과적으로 황홀경을 체험하고자 하는 수피행의 가치는 약화되었고, 오늘날도 극단적 수피즘은 이단으로 여겨지기도 한다. 비판과 저항에 부딪히자 수피들은 자신들의 신앙과 형이상학적 사고 체계를 재 점검하여 예언자의 길을 따르는 데 충실한 쇄신된 수피즘으로 거듭났다. 새로이 재 정비된 수피즘의 정신은 낙쉬반디야 종단에 의해 아시아 전역으로 전파되었고, 중국, 중앙아시아, 카프카스 등지에서도 긍정적 반향을 얻었다.

6. 무슬림과 아랍 음악

1) 아랍 음악의 태동과 전개

　이슬람이 출현한 1세기 동안 메카와 메디나지역의 음악이 이슬람 음악의 토대가 되었음을 앞서 짚어 보았다. 일반적으로 종교 지도자와 세속 정치가 분리되어온 것과 달리 이슬람은 성직자와 평신도가 분리되지 않으므로 왕정과 종정 또한 일치되어 왔다. 그러므로 왕궁의 음악은 곧 이슬람 지도자(칼리프)들의 음악이기도 하였다.

　음악적 요소를 일절 금하였던 태동기의 이슬람과 달리 제3대 칼리프 우스만 통치시기에 이르러서는 전문 음악가들에 의한 서정적인 노래들이 성행하였다. 이러한 노래들은 교류가 왕성하였던 이란과 초기 비잔틴제국의 영향을 받았으며, 당시 유명한 가수였던 투와이스(Tuways)는 4각 탬버린을 반주하며 이란풍 선율의 노래를 잘하였다는 기록이 전한다. 이어지는 우마이야 왕조 때는 다마스쿠스를 수도로 하였으므로 음악의 중심지도 다마스쿠스로 옮겨갔다.

시(詩)와 음악에 관심이 높았던 야지드 1세는 가수들과 연주자들을 궁정으로 초대하여 전문 음악인들의 연주를 즐겼으며, 후대의 왕들도 메카와 메디나의 음악가들과 교류하며 적극적으로 후원하였다. 유누스 알 카티브(Unus al-Katib)는 이러한 후원에 힘입어 당시의 노래를 묶은 『시가전집(Kitab al-nagbam)』을 편찬하였다. 방대한 영토를 확대해 오던 우마이야왕조는 아랍에 대한 우월 정책을 쓰므로써 지역민들의 반발에 부딪혀 무너지고, 무함마드의 숙부인 압바스 가문에게 왕조가 넘어갔다. 아랍 우선주의를 표방했던 우마이야 왕조가 100년을 넘기지 못하고 패망한 것을 지켜본 압바스 왕조(750~1258)는 범 이슬람제국을 건설하기 위해 개방정책을 펴므로써 500년에 이르는 역사를 이어 갈 수 있었다. 우마이야왕조가 시리아를 거점으로 하는 비잔틴제국의 색체가 강한 나라였던데 비해 압바스왕조는 이라크를 거점으로 하는 사산왕조의 제도를 기반으로 하였다.

압바스 왕정에서도 음악인들을 위한 후원은 지속적으로 이루어졌다. 이 무렵 가장 두드러진 음악가였던 이브라힘 알 마우실리(Ibrahim al-Mawsili)는 칼리프(무함마드 계승자) 하룬 알 라쉬드의 친구로써 왕실과 친밀하게 지내며 음악활동을 하였다. 이 무렵에는 초기 아랍 음악에 쓰여 온 이란식 류트 대신에 한 줄이 더 많은 5현 류트를 사용하기 시작하였는데, 여기에는 스페인의 영향이 컸다. 지리적으로 중동과 맞닿아 있는 스페인은 일찍이부터 이슬람이 전파되었으므로 알함브라궁전을 비롯한 유적에는 아라비아 문화가 혼재한 곳이 많다.

터키와 맞닿아 있는 그리스도 이러한 점은 비슷하여 그리스 음악 이론을 아랍어로 번역하므로써 음악 이론에 커다란 변화를 가져왔다. 철학자 알 킨디(Al-Kindi ca. 801-866)가 그리스 철학에서 영감을 얻어 집필한 음악이론은 수 세기에 걸쳐 아랍·이슬람계 음악가들의 필수 교

과서가 되었다. 10세기에는 알 파라비(Al-Farabi, Persian ca.872-951)에 의해『음악에 관한 위대한 책(Kitab al-musiqi al-kabir)』이 쓰여 졌는데, 여기에는 음악의 기원, 음향의 원리, 선율형의 개관, 성악 기법을 비롯하여 음정과 음계 이론에 관한 논의를 폭넓게 담고 있다.

10세기에는 이흐완 앗 사파(Ikhwān aş-Şafā)가 쓴 음악에 관한 서한 『리살라(risala)』를 저술하므로써 우주철학과 수비학에 관한 논의가 이루어지기 시작하였다. 계절과 빛깔, 향기 등이 류트의 리듬과 현의 음색과 어떻게 조화를 이룰 수 있는지를 서술하는 과정에 수와 우주의 이치를 연관 지은 것이다. 뿐만 아니라 음악이 인간에 미치는 의학적 가치와 치료 효과를 규명하며 음악관련 학문적 논의가 활발하게 이루어졌다. 11세기에는 이븐 시나가 쓴『치료의 서』가 크게 대두되었다. 아랍 음악 이론의 결정체라고 할 수 있는 이들 문헌은 진동현상을 비롯하여 음정과 음계 및 음악 사상에 관한 최고의 문헌으로 자리 잡고있다.

아랍 음악은 이슬람과 함께 급속도로 퍼져나갔다. 예배에서는 율적 활용이나 감성을 자극하는 노래들이 배제되었지만 모스크 밖의 음악은 인종적·지역적 고유성을 더해가며 성장하였다. 아부 알 파라즈 알 이스파하니(Abū al-faraj al-Işpahāī)는『노래의 서(Kitāb al-agbānī)』를 통하여 이슬람 초기 몇 세기 동안의 음악과 음악가에 대한 내용들을 전하고 있다. 이 문헌에는 당시에 유행했던 '우드'의 조현법과 음악 이론도 담겨 있어 당시에 8가지 음계가 쓰였고, 이후 이란 문화를 흡수하면서 18개 이상의 음계 이론이 형성되었다.

이슬람 지역의 음악은 서양 음악 보다 미묘한 음정과 넓은 음폭을 사용하지만 서양 음악에서와 같은 화음은 없다.『꾸란』암송은 각 지역마다 그 지역의 율조로써 낭송하면서 음악 발전의 촉진제 역할을 하였다. 10세기 이후에는『꾸란』의 낭송에 군악대의 드럼과 케틀드럼을 사용하

기도 하였으며, 이러한 음악들은 순례와 라마단, 예언자의 탄생 축일과 같은 종교 행사를 풍성하게 하였다.

음악 문헌의 제목에서 '키타브'와 '알'이라는 어휘가 계속되는데 이는 책을 뜻하는 아랍어 '키타브'와 정관사 the에 해당하는 알(ال)에서 비롯된 제목이다. 그런가하면 스펠 가운데 아래 점을 찍은 알파벳이 더러 보이는데 이는 아랍어의 특징인 깊고 두텁게 발성되는 발음을 표시한 것이다. 똑 같은 히읏(ㅎ h)이라도 입김을 불 듯이 발음하는 ḥ 와 보통의 ㅎ발음 h가 각각 다른 자음을 지니고 있는가 하면 모음 '오'가 없는 대신 자음 자체가 '와'를 포함하기도 한다.

예를 들어 س는 s, ص는 ṣ로 표기되는데 한글로는 이를 구분할 수 없어 '쏴' 정도로 표기하기도 한다. 그런가하면 입김을 불 듯이 발음하는 ح의 'ㅎ'은 ḥ, ه은 보통의 'ㅎ' h이다. 또한 'ㅇ'계열의 자음 중에는 악센트를 주는 '아(ع)'로써 아랍어 특유의 발성을 한다. 무엇보다 아랍어에서는 r 발음을 강하게 하므로 '수퍼마켓'은 '수퍼 마르켓', '터미널'은 '타르미날'이라 해야 소통이 된다. 언어의 이러한 특성은 곧 『꾸란』의 암송과 기도 및 아단의 선율로 나타나고, 노래와 음악적 성격을 짓는 중요한 요인이 된다. 그래서 ḥ계열, r과 l 계열, th, f, p 등의 발음이 제대로 되지 않는 한국 사람들이 아단을 하기가 어려워지는 것이다.

이슬람 음악의 발전에 특히 중요한 역할을 했던 것은 수피즘이었다. 그들은 음악, 노래, 찬송, 꾸란 암송의 운율을 적극적으로 활용하였다. 초기의 수피즘은 세속적 멜로디와 다른 절제된 율조를 선호하였지만 시간이 흐를수록 선율의 정교함과 화려함을 더하였고, 오스만 제국에서는 모스크에서도 음악을 활용하였다. 그러자 강경파인 시아파도 무하람 기간 동안 행해지는 후사인과 추종자들의 생애를 그린 타지야(taziyah)에 음악을 사용하였고, 이슬람 왕조의 궁정에서는 세속 음악까지

도 후원하면서 아랍 음악이 급속도로 발전하였다.

명망있는 수피이자 신학자 알 가잘리는 "시를 통한 상상력이 종교적 감성을 풍부하게 하듯 음악을 통한 감성이 정신적 활동을 도운다"고 생각하였다. 알 가잘리의 이러한 주장은 음악 이론의 발전을 촉진하였다. 음악이론 분야에 뛰어났던 사비 앗 딘(Ṣavi ad-dīn)은 압바스 왕조 최후의 칼리프 알 무스타으심(al-Mustaṣim)에서 몽골의 치하로 넘어간 상황에서도 음악 이론 연구에 몰두하였다. 그가 주장한 음계(Kitab al-adwar)와 음정에 대한 샤라피야(Risala ao-sharafiyya fi al-nisab al-talifiyah)는 이후 2세기 동안 아랍 음악가들에게 창작 이론의 토대로 활용되었다. 작곡가 압드 알 까디르 알 마라기(Abd al-Qadir al-Maraghi)는 이러한 이론을 활용한 창작으로 바그다드와 사마르칸트 등지에서 명성을 얻었다.

13세기 중반 동부 이슬람 지역에서는 아랍과 이란 음악이 융합된 음악이 인기를 얻었다. 오스만에서는 술탄 왈라드 시기부터 종교 의식에 음악을 사용하기 시작하였다. 그에 비해 북아프리카와 스페인은 안달루시아 형식을 발전시켰고, 인도에서는 무슬림 통치자들이 적극적으로 음악인들을 후원하였다. 그 중에 술탄 무함마드 이븐 투글루끄는 무려 1,200명의 음악가(당시의 음악가는 연주와 작곡을 겸함)와 1,000명이 넘는 노예 연주자들을 두기도 하였다. 이러한 결과로 인도에는 토속음악을 이슬람음악화한 독특한 인도 이슬람음악이 발전하기도 하였다.

2) 시와 음악

문자에 앞서 언어가 먼저였듯이 음악에 앞서 시가 있었다. 이슬람과 시문학의 관계를 보면, 10세기 접어들어 압바스 왕조가 쇠퇴하고, 지방 정권들이 창출되면서 새로운 문화사조가 일어났다. 시인들은 방언으로

된 운문 형식을 사용하기 시작하였고, 알 하마다니(al-Hamadhānī)와 마까마(maqāmah)라는 연시(連詩)들이 유행하였다. 마까마에는 영웅과 해설자의 두 인물이 등장하는데 해설자가 영웅의 모험담을 운율에 맞추어 산문 줄거리를 읊었다. 12세기 초의 시인이자 언어학자인 알 하리리가 다량의 삽화와 함께 마까마 형식의 산문을 담은 『마까마트』를 펴내자 큰 인기를 누렸다. 천일야화라 불리는 『아라비안 나이트』의 원류도 마까마트와 관련이 있다. 아라비안 나이트는 인도, 페르시아, 아랍 지역에서 발생한 것으로 10세기에 발현하여 12세기에 유행한 아랍 문학이기는 하지만 아랍 사람들은 이를 고전으로 여기지 않는 사람들이 많았다.

지역적으로 아라비아와 연결되는 스페인이므로 이슬람문학의 붐이 일었던 시기가 있다. 스페인 왕자들은 시 쓰기를 즐기면서 시인들을 후원하여 알 모라비 왕조에서는 안달루시아의 구어체 언어가 이븐 꾸즈만(Ibn Quzman)의 시를 통해 전해지고 있다. 그런가하면 그라나다의 알함브라 궁전 벽에는 당시 유명한 시인이었던 이븐 알 카티브와 재상을 지낸 이븐 잠라크(Ibn Zamrak)의 시들이 새겨져 있다. 이후 루바이(rubai)라는 운문 형식이 대중의 인기를 얻었고, 고래로부터 향유되어 오던 까시다도 스페인에서 사랑을 받았다.

몽골이 침입하자 북동지역의 페르시아 문학은 더 이상 발전할 수 없었고, 13세기 부터는 주로 사랑을 노래하는 서정시 가잘(ghazal)이 유행하였다. 이어서 마스나위와 같은 신비주의적인 시들이 생겨났으며, 1206년 인도의 델리에 이슬람 왕조가 세워진 후에는 페르시아 문학이 이곳에서 붐을 이루었다. 13세기에서 15세기에 걸쳐서는 오스만 제국에 의해 학자와 시인들이 대거 성장하였고, 더불어 카프카스족의 터키어를 비롯하여 아랍어를 넘어선 여러 지역이 이슬람 전파로 인한 문학

과 음악을 꽃피웠다.

16세기에 접어들어서는 오스만 제국과 사파비왕조, 무갈제국이 일으킨 이슬람 문화 속에 문학적으로도 다양한 발전이 이루어졌다. 이러한 가운데에도 이슬람 이전부터 있어왔던 까시다는 여전히 사람들의 심금을 울렸고, 이라크의 문인이었던 메흐메드 빈 술래이만 푸줄리(Mehmed bin Suleyman Fuzuli)는 터키어, 페르시아어, 아랍어로 작품 활동을 하였다. 그는 고향인 이라크를 떠나 본 적이 없는 사람이었는데도 이러한 언어로 작품 활동을 했다는 것은 그만큼 관련국들 간의 상호 교류가 활발했음을 짐작하게 된다.

이슬람 문화와 역사에 대해 조사하면서 2017년에 보았던 '튤립피버' 영화가 떠올랐다. 튤립의 아름다움에 사로잡힌 17세기 암스테르담의 귀족 사회를 배경으로 하는 이 영화의 줄거리는 그다지 떠오르지 않지만 당시 암스테르담 풍경과 인물들이 깊은 인상을 남겼다. 터키의 신비주의 시들의 영향으로 발전하여 튤립 시대에 가장 유명했던 시인 아흐메드 네딤(Ahmed Nedim 1681~1730)의 서정시들이 당시에 아랍 지역에도 유행하였다. 다음의 시 구절을 보면, 영화 튤립피버의 장면이 떠오르기도 한다.

"…전략
오라 나의 사이프리스(음란한 여자)여!
너와 나, 그리고 고상한 분위기의 가수와 함께 즐겨 보자
아니 한 사람 더 있구나.
네가 허락한다면 광란의 시인 데님도 함께"

데님이 지은 까시다(연시)와 가잘(서정시)은 밝고 화려한데, 그 중에 매혹적이고 생동적인 노래(sarqis)들은 오늘날까지 애송되고 있다. 우아함과 기쁨이 가득 찬 그의 시들은 튤립 시대의 풍요로움을 표현하면서도

격식에서 벗어나 독창적인 방법으로 뛰어난 언어 구사력를 발휘한다.

16세기에 오스만 제국의 산문은 이미지를 언어로 표현하는 수사가 뛰어났다. 당시의 문학에서 술탄들의 위업과 덕목을 찬양하는 내용들이 대세였다면, 17세기에 이르러서는 종교적 지침을 다룬 소소한 작품들이 많았다. 원리주의 무슬림의 비판에 직면해온 수피즘은 약화되어 갔으나 이슬람축제에서는 신과 합일하기 위한 춤에 수반되는 음악들이 활발하게 연주되었고. 이러한 춤과 음악에 맞춰 노래하기 위한 호흡법도 개발되었다.

3) 치유와 음악

17~18세기에 이르러서는 이러한 행위의 일부가 대중 모스크의 예배에 쓰이기도 하였고, 마침내 수피 종단 중 하나인 마울라비파에서는 원무를 추는 아인 이 세리프(ayin-i serif) 의식을 행하며 노래하는 가수와 더불어 플루트, 캐틀드럼, 프레임 드럼, 피들, 긴 목의 류트를 비롯한 대규모의 합주단을 동원하기에 이르렀고, 치료 목적의 음악 연주도 활발하게 연주되었다.

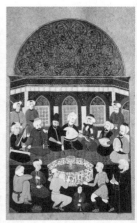

〈사진 7~9〉 환자를 치유하고 있는 악사들

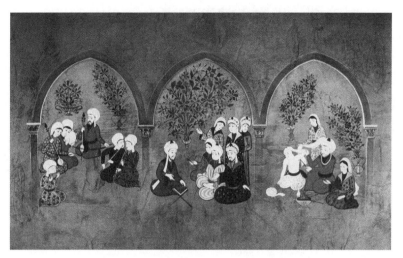

〈사진 10〉 치유음악을 연주하는 악사와 치료사

아랍에서는 음악을 치료에 직접적으로 활용한 일례들이 다수 발견된다. 위 그림들은 정신병 환자를 음악으로 치료하는 모습을 그린 것이며, 아래 사진은 터키 에드리네(Edirne)에 있는 의학 박물관에 전시된 음악 치료 장면이다. 가운데의 악기는 한국의 양금과 동일한 악기로써 한국 음악과 아랍·이슬람음악이 결코 먼 음악이 아님을 느끼게 한다.

〈사진 11〉 터키 에드리네 박물관의 음악치유 모형

흥미로운 것은 인도의 아크바르 궁정에서 노래하는 가수들은 모두 인도 사람이었는데, 이 곳에서 노래를 반주하는 연주자들 대부분이 하라트, 마시하드, 타브리즈 출신 사람들이어서 상당히 퓨전적 양상을 느끼게 된다. 18세기 중반에는 지방 궁정에서도 점차 자신들의 음악을 발전시켜 나가면서 이국적 음악과 혼합되는 다양한 음악이 양산되었다. 이러한 면모들은 이집트 카이로의 나일강 선상에서 보았던 음악과 전주 소리축제에서 보았던 터키 전통 예술단의 음악과 같이 악기의 혼합 편성이 특히 눈에 들어온다.

4) 동·서의 퓨전 아랍 음악

세계 제2차 대전 이후 이집트에서는 서구의 작곡 방식을 적극적으로 도입하여 새로운 음악의 시대를 열었고, 이란에서도 군악대를 비롯하여 유럽의 음악 기법을 수용하여 현대음악화가 활발하였다. 이들 음악에는 서양악기와 아랍악기의 혼합 편성 뿐 아니라 인도의 시타르도 애용되었고, 타르와 산투르, 카만자, 나이(풀르트 류), 툼바크(tumbak) 타악기도 뮤지션들의 사랑을 받았다. 1869년에는 카이로에 오페라 하우스가 문을 열었고, 20세기에 들어 아랍 음악의 발전을 위한 다양한 시도가 있어, 이집트의 가수이자 작곡가인 사이드 다르위쉬(Sayyid Darwish)를 비롯하여 무슬림 뮤지션들의 새로운 창작곡들이 쏟아져 나왔다.

〈사진 12〉 나일강변에 자리한 카이로 오페라 극장 〈사진 13〉 툼바크

　오늘날 아랍지역의 전통음악을 지역적으로 크게 나누어 보면, 이집트·레바논·시리아·이라크·사우디 아라비아를 포함하는 동 아랍과 모로코·알제리아·튀니지를 포함하는 서아랍권의 음악으로 대별된다. 이 중에 동 아랍의 전통음악은 페르시아음악의 영향권에 있었고, 9세기 이후에는 터키 음악의 영향을 받았다. 그런가하면 이슬람을 따라 확대되는 스페인을 위시한 유럽 대륙과 터어키와 이란을 지나 인도를 거쳐 중앙아시아와 중국으로 퍼져가는 광대한 지역들이 있다. 이러한 음악의 저변에는 우마이야와 압바사 왕조의 궁중음악에 뿌리를 둔 음악이 많다.

　아랍 음악의 선법 이론과 조현에는 우드가 중심적 역할을 하였다. 그와 더불어 카눈은 이집트의 카이로에서 마흐무드(Mahmued 1785~1839) 시기에 아랍의 여러 나라로 퍼져나갔다. 우드와 카눈이 모두 발현악기이므로 해금류에 속하는 라밥(rabab)이 지속음을 연주하는 악기로 편성되었으나 서양음악 유입 이후에는 산뜻한 음색을 지닌 바이올린으로 대체되는 경우가 많아졌다. 무엇보다 아랍 음악권에서

빼 놓을 수 없는 악기는 대형 탬버린 다프(daff)이다.

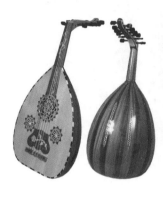

〈사진 14〉 우드의 앞면과 뒷면

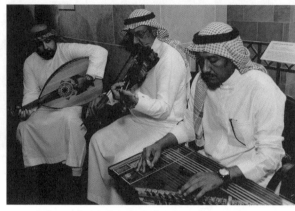

〈사진 15〉 바이올린과 함께 연주되고 있는 우드와 카눈

　한국음악에서 장구와 같이 반주 역할을 하는 다프는 아랍 음악 영향
권이면 어디서든 약방의 감초다. 필자는 2003년 5월, 아프카니탄과 우
즈베키스탄의 접경지역 보이순에서 열리는 축제에 참가한 적이 있다.
한 손으로 잡고 흔드는 가운데 한손으로 테와 북면을 치는 다프의 리듬
은 마치 한국의 자진모리나 휘모리장단과도 같아 좋아라 하였는데, 서
양사람들도 다프를 좋아하기는 마찬가지였다. 거기에는 아마도 작은
다프라 할 수 있는 탬버린의 연결고리가 있기 때문일 것이다. 탬버린은
다만 흔들거나 치는 것이 전부지만 타프는 손가락 끝으로 북면을 두드
려 잔가락을 만들므로 이 주법이 고도로 발달되어 있었다. 닷새간의 축
제 동안 수많은 음악들이 연주되었는데 모든 곡들이 타프의 장단에 맞
추어 연주되었다. 악사들이 타프를 흔들고 두드리며 노래하자 관객들
은 마치 마법의 구두라도 신은 듯이 빙글빙글 돌며 춤을 추던 모습이
지금도 생생하다.

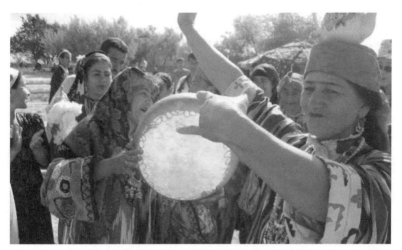

〈사진 16〉 보이순바호리에서 타프를 두드리며
노래하고 춤추는 여인들(촬영: 2003. 5)

제 3 장
같고도 다른 동·서 음악의 세계

오늘날 글로벌 음악문화에서 민족음악의 큰 갈래를 보면, 인도의 라가(Rāga), 중동의 마캄(Maqam), 비잔틴 그리스의 에코(Echos), 히브리의 모드(Mode)를 들 수 있다. 라가·마캄·에코·모드로 불리는 이들은 대개 종교의식에서 발전해온 것으로 계절, 특정한 상황, 그리고 하루 중의 시간에 따라 불리는 노래들이 정해져 있었다. 동서를 막론하고 종교음악에서 발견되는 이러한 공통성은 오늘날 감상의 대상이 되는 일반 음악에 비해 실용성과 기능성에서 기인하였다.

로마가 오리엔트의 지배체제와 유대인의 유일신 사상을 수용하여 강력한 통치력을 발휘할 수 있었던 도미누스(군주)체제가 될 수 있었던 것은 정착거주로 인한 생활양식에서 비롯된다. 정착 농경생활을 주로 해온 지역은 한 곳에 같은 구성원이 지속적인 관계를 가짐으로써 지배체제의 정밀한 구조를 형성하였다. 이러한 조직 속의 사람들은 포괄적·구심적·수동적·내향적·직관적 성향을 보인다. 반면 유목과 적은 강우량으로도 가능한 맥류 농사를 지어온 서양은 이동성 생활 성향으로 새로운 환경에 대한 도전과 진취적 기질이 발휘되는 반면 조직 내의 지배체계는 상대적으로 허술했다. 능동적·외향적·논리적·분석적·개인적인 성향이 강한 서양과 순응적 동양문화는 음악에서도 드러난다.

I. 그리스문명과 기독교음악

서양음악의 근원지 그리스에 처음으로 발을 디딘 때는 1990년 여름이었다. 파리에서 몽블랑을 가기 위해 TGV 기차표를 끊었다. 당시 우리나라는 새마을호가 가장 빠른 기차였던지라 떼제베를 탄다는 기쁨에 얼마나 설레었는지 모른다. 그런데 파리에서 얼마 걸리지 않는다는 몽블랑인데 아무리 가도 몽블랑이 아니란다. 떼제베가 왜 이렇게 느려? 밤이 이슥할 무렵 도착한 몽블랑역, 주변이 도무지 유명한 관광지와는 어울리지 않는 모습이었다. 여기가 몽블랑 마운틴 맞나요? 그러자 그 역무원 눈이 휘둥그래져서 마운틴? 하고 되묻는다. 순간 번개같이 스치는 불길한 예감. 알고 보니 거기는 프랑스 최남단 몽펠리에(Montpellier)였다.

하는 수 없이 몽펠리에 항구에서 이탈리아 소렌토를 들렀다 아테네로 가는 여객선을 탔다. 지중해를 건너 그리스에 가면 초상화로 보던 피타고라스와 소크라테스, 플라톤과 닮은 사람들도 있고, 엔소니 ��

엔소니 퀸 닮은 조르바가 산토르를 타고 있으려니 생각하니 그 긴 항해의 시간이 억울하지가 않았다. 그렇게 도착한 그리스, 때는 1990년 7월 29일이었다.

그 무렵 내가 가장 가 보고 싶었던 곳은 도리아, 리디아, 이오니아와

같은 곳이었다. 그러나 막상 그리스에 닿고 보니 거리는 온통 외지에서 온 관광객들이었고, 아테네 시내는 허름한 시골에 온듯하여 그리스라는 몽환의 구름이 걷혀버렸다. 그리고 수년 후 그리스 작곡가 야니가 아크로폴리스에서 환상적인 연주를 펼쳤다. 너무도 멋있어서 비디오까지 사서 보고 또 보았다. 그러나 야니의 연주를 한 걸음 더 들어가 보면, 그것은 당시 미국에 유행한 뉴에이지였고, 그 음악의 무대 또한 미국의 기술과 자본력이었지 그리스의 것이 아니었다.

지금 떠올려보는 당시의 그리스는 해안가의 오밀조밀한 마을과 바다의 조약돌까지 또렷이 보이던 지중해의 맑은 물빛의 설레임이 더 크다. 당시 겪었던 그리스의 팍팍함이 있는지라 요즈음 그리스가 겪는 IMF사태와 실업률에 대한 뉴스가 낯설게 느껴지지 않는다. IMF를 맞았을 때 한국은 저자세로 일관했던 데 비해 그리스 정부는 부채 탕감을 요구하는 전략을 구사하면서 채권단을 괴롭혔다. 여기에는 "그리스가 유럽의 정신적 · 문화적 고향"이라는 배짱도 깔려있다. 누구나 알다시피 그리스는 올림픽과 민주주의 발상지라는 엄청난 문화적 자산 뿐 아니라 음악적으로도 최고의 자양분을 대어준 곳이다.

1. 그리스 철학과 음악

그리스 문명의 전신인 에게(Aegea)해 일대의 농경공동체는 BC 7000~6000년에 세워지기 시작해 그 영향이 그리스 전역으로 퍼졌다. 당시 사람들은 손으로 도자기를 빚었고 돌을 갈아 모서리를 날카롭게 다듬는 연장을 만들었다. 이들은 밀·보리·귀리·콩 따위를 재배했고 소·양·염소·돼지도 길렀으며, 서기전 3000년경부터 크레타 섬을 중심으로 한 에게해 일대에 고도로 발달한 청동기 문명을 일구었다.

에게문명을 받아들인 그리스사람들은 서기전 8세기에 들어서 공동체적인 성격을 가진 도시국가를 형성했다. 아테네는 지형적인 이점을 이용하여 해양 강국이 되어 서기전 7세기 말에 이르러 해외로 눈을 돌리기 시작했다. 그리하여 이웃나라인 페르시아에 관심을 갖고 운율을 배워왔다. 그러다가 서기전 500년경 이오니아 반란이 일자 그리스인과 페르시아인의 대결이 시작되었다. 아테네가 페르시아와의 전쟁에 힘을 쏟는 사이 스파르타는 그리스 영토의 패권을 장악했다. 아테네와 스파르타의 세력 싸움은 펠로폰네스 전쟁, 코린트 전쟁으로 이어졌다.

역사를 거슬러가면 이집트 음악의 상당 부분이 그리스로 흡수되었다. 당시 압도적인 선진국이었던 이집트로 그리스 사람들이 유학을 갔던 것이다. 이집트로부터 자양분을 흡수한 그리스 음악은 서양음악으로 이입되었다. 앞서 서양음악의 'Music'에는 'Incarnation'의 의미가 내재되어 있음을 얘기했는데, 이는 그리스사람들의 우주관과 관련이 있다. 그리스 신화에 의하면 음악은 신(神)에게서 나왔으며 최초의 연주자들은 아폴론, 암피온, 오르페우스와 같은 신이나 반신(半神)이었다. 원초적 종교의 무속음악에서 얘기했듯이 그리스사람들도 "음악은 마술적인 힘을 갖고 있다"고 믿었다. 그리하여 음악으로 병을 고치고, 정신을 정화시키고, 여러 가지 기적도 일으키기도 하였다.

그리스 역사를 보면, 아폴론의 제사에서 리라를 연주하고, 디오니소스의 제사에서 아울로스와 리라를 연주한 기록을 발견하게 된다. 서기전 6세기 무렵 리라와 아울로스가 독립된 악기로 쓰였으며, 서기전 586년 피티안 경기(Pythian Games)에서는 음악 경연대회가 열렸다. 당시 음악으로 사카다스가 아폴론과 용(龍), 피톤(Python)의 싸움을 묘사하는 피티안 노모스(Pythian nomos)라는 곡을 연주하는 아울로스에 대한 얘기가 전하기도 한다. 이러한 상황들 속에 명연주가들이 있었고 이들의 경

연대회까지 열렸다. 그러자 아리스토텔레스는 음악의 지나친 전문적인 훈련에 대해 경고하기도 하였으니, 중국의 공자가 지나치게 기교적인 음악을 경계했던 것과도 일맥상통하는 얘기다.

〈사진 1〉 음악 경연대회에서 연주하고 있는 나르시스와 아폴론

1) 수와 음악

음악은 진동 비율에 의한 시간예술이다. 그러므로 모든 음악은 수학적 서술이 가능하다. 아울로스나 리라 등의 악기를 위해서는 음률에 의한 조율체계가 있어야 한다. 수학자이자 철학자인 피다고라스(BC 569~BC 475)는 그리스 남부 사모스 섬에서 태어났다. 그는 그리스에서 공부한 후 당시 선진국인 이집트, 바빌로니아 등지에서 수학을 공부하였다. 그 후 폭군 폴리크라테스로부터 사모스를 구하기 위하여 고향으로 돌아갔으나 그리스 본토는 페르시아에 의해 점령되어 있었다. 그는 그리스의 식민지였던 이탈리아 남부 크로톤에 정착하여 피타고라스

학교를 세웠다. 이 학교에서는 수학·음악·천문학·철학 등을 가르치고 연구하였는데 그들이 발견한 새로운 사실이나 지식은 외부에 쉽게 공개되지 않았다. 그들은 간소한 생활, 엄격한 교리, 극기·절제·순결·순종의 미덕 증진을 목적으로 단체 행동을 하였으므로 학교라기보다 일종의 종교적 결사 단체와도 같았다.

〈사진 2〉 아울로스를 연주하는 뮤즈

피타고라스가 어느날 대장간 앞을 지나다가 크고 작은 쇠판을 두드리는 소리를 듣게 되었다. 지금이야 스마트폰 키의 음높이, 번호 키에서 들리는 작은 소리도 악보로 그릴 정도로 인류의 청음과 표기 방식이 발달했지만 그 당시에 음의 높이가 다름을 인식한 피타고라스는 그야말로 기상천외한 발견을 했던 것이다. 음 높이가 다른 쇠판은 크기가 달랐거나 두께가 달랐거나, 어쨌든 진동의 차이가 있음을 알게 되었고, 고심 끝에 손으로 측정하기에 쉬운 실(絃)의 길이를 비율로 계산하여 음 높이를 정하므로써 피타고라스는 음악 이론, 수의 이론 등 많은 업

적을 남겼다.

피타고라스는 계산술과는 다른 '수(數)' 그 자체의 성질을 연구하는 수론(數論)의 창시자이기도 하다. 홀수·짝수·소수·서로소인 수·완전수·과잉수·부족수·친화수 등이 모두 피타고라스가 생각해 낸 개념이다. 그들은 우주가 수 또는 수들의 관계(비율)로 설명할 수 있다고 믿었으므로 '만물은 수'라고 여겼다. 이러한 피타고라스의 신념은 후대의 철학자들에게 계승되어 그리스 철학으로 다듬어졌으며, 코페르니쿠스, 갈릴레이, 케플러, 뉴턴으로 이어지는 서양 사상과 과학에 절대적인 영향을 미쳤다.

〈사진 3〉 음 높이를 실험하는 피타고라스

망치로 두드림, 크기가 다른 종, 컵에 담긴 물의 양, 현의 길이, 관대의 길이 등 다양한 물체의 비율로써 음고를 측정하고 있다.

고대 그리스에는 수학의 발달로 말미암아 음악이론이 상당히 발달되어 있었다. 기원후 2세기 무렵의 클레오니데스(Cleonides)는 아리스토제누스(서기전 330년경 인물)의 이론을 소개하며 "화성적 요소(Harmonic Elements), 일정한 진동수의 음, 음과 음 사이 간격을 이르는 음정, 음계, 기준음인 토노이(Tonoi), 조를 바꾸는 전조, 선율 구성 등을 언급하고 있다. 또한 2:1비율의 옥타브관계, 3:2 비율의 5도, 4:3비율의 4도에 대해 논하고 있으며, 협화음의 종류를 구체적으로 제시하였다. 또한 이 당시 테트라코드에는 다이어토닉(Diatonic), 크로마틱(Chromatic), 엔하모닉(Enharmonic)으로 구성되는 세 개의 제네라를 음악에 활용하였다.

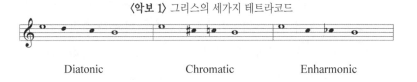

〈악보 1〉 그리스의 세가지 테트라코드

Diatonic Chromatic Enharmonic

고대 그리스 음악은 아시아인을 뜻하는 이오니아(Ionian)의 호머 서사시와 광시곡, 그리스 섬사람 에올리아(Aeolic)의 사포와 알카이오스의 노래, 남 그리스 도리아인(Dolian)의 핀다로스와 아이스킬로스를 비롯하여 여러 가지 성격의 악곡 이름이 전하고 있다. 특히 클레오니데스는 옥타브의 종류에 대해서 도리안, 프리지안 같이 종족의 이름을 붙였다. 따라서 오늘날 그레고리안찬트의 선법에 등장하는 도리안, 프리지안 등의 이름들은 그리스인의 조상인 여러 종족들의 특징적인 음악이나 연주 형식을 지칭하는 말이었음을 짐작할 수 있다.

그리스에서 음악이란 수학이요 철학이었다. 아리스토텔레스는 "음악의 선법은 본질적으로 서로 다르다"며 그에 대한 느낌을 구체적으로 언급하였다. 그에 의하면, 믹소리디안선법은 사람을 슬프고 우울하게 만

들고, 프리지안은 열광을 불어넣는다. 또한 그들은 선법과 연관된 특정 리듬과 시 형식을 연관시키기도 하였다. 이러한 내용들을 보면 철학자들이 단지 음악의 의미만을 논한 것이 아니라 음악 이론과 선율의 미적 감흥과 연주에 이르기까지 풍부한 감각을 지닌 음악학자였음을 알 수 있다.

2) 그리스 철학자들의 음악관

나만의 착각일까? 그리스 철학 하면 소크라테스가 먼저 떠오르고, 수를 정밀하게 계산한 피타고라스 보다 훨씬 할아버지일 듯 하다. 그런데 나이로 따져보면 소크라테스는 피타고라스 보다 100살이 어리니 20~30살정도에 자식을 둔다치면 4대 정도 윗대의 증조 할아버지가 피타고라스이다. 서양철학의 원조격인 소크라테스는 서기전 469년 태생으로 증조 할아버지 피타고라스를 보지 못한 후세대이다. 또한 소크라테스는 70살이 되던 해인 서기전 399년에 독배를 들고 세상을 떠났으니 마케도니아의 왕 알렉산드로스(BC 356~BC 323)와 비교해 보면 약 1세기 정도 앞서는 인물로 생각 보다 젊은(?) 철학자이다.

요즈음은 뮤지션이라면 특정 장르의 노래나 악기 혹은 작곡으로 전공이 극도로 세분화되어 있지만 고대 시기의 음악은 제사를 담당하는 이들의 몫이었고, 그로부터 좀 더 세월이 흐른 뒤의 뮤지션은 철학자들이었다. 서양의 철학이 그리스철학에서 비롯되듯 서양음악 또한 서양철학에서 비롯되었다. 자기 자신의 '혼(魂: psyche)'을 소중히 여겨야 할 필요성을 역설하였던 아테네출신 소크라테스는 신을 부정하는 그의 가르침이 젊은이들을 타락하게 만들었다는 이유로 아테네 정부로부터 고소를 당하자 자신의 신념을 포기하지 않고 독배를 선택하였다. 독을 마

시기 전 슬픔에 빠진 동료들과 제자들을 향하여 자신의 영혼 불멸에 대한 신념을 차분하게 설명하고는 태연히 독배를 마셨다.

소크라테스의 제자 플라톤(BC 429?~BC 347)은 아테네 명문가 출신으로 소크라테스와 약 40살의 차이가 난다. 소크라테스가 독배를 마셨을 즈음은 서른살 무렵이었는데, 자신의 신념을 굽히지 않고 차분히 독배를 들었던 소크라테스로 인하여 향학열이 더욱 불타올랐다. 예전에는 철학과 정치가 일치된 경우가 많았으므로 명문가 출신이었던 플라톤은 정계 활약의 발판이 든든하였으나 이때부터 그는 이러한 기반을 버리고 철학(philosophia: 愛知)에 전념하였다.

그로부터 약 15년이 흐른 BC 385년경 플라톤은 아테네의 근교에 영웅 아카데모스를 모신 신역(神域)에 아카데메이아(Akademeia)를 개설하고 각지에서 청년들을 모아 연구와 교육에 혼신을 바쳤다. 이때 플라톤은 국가론을 피력하며 국민 교육으로써 체육과 음악의 중요성을 강조하였고, 훗날 동·서 성인들 중 음악 교육을 중시한 성인으로 공자와 함께 양대 정점에 놓이게 되었다.

플라톤에 이어지는 아리스토텔레스(BC 384~BC 322)가 28살의 성년이 되었을 때 알렉산드로스가 태어났지만 사망연도는 알렉산드로스보다 1년밖에 차이가 나지 않는다. 알렉산드로스는 이집트를 정복한지 얼마 되지 않아 30대 중반의 젊은 나이에 사망하였기 때문이다. 스타게이로스 출신인 아리스토텔레스는 17세 무렵 아테네로 진출하여 플라톤의 아카데미아에 들어가, 스승이 죽을 때까지 머물렀다. 그 후 여러 곳에서 연구와 교수를 거쳤는데, 그 동안에 알렉산드로스대왕도 가르친 것으로 알려지고 있다.

그리스 음악관은 음악의 본질, 우주관, 음악이 인간에게 미치는 영향에 대한 것과 음악의 재료에 관한 데에 있었다. 그들에게 '음악(music)'

은 고전 신화에서 특정한 예술과 과학을 주관했던 아홉 자매 여신을 가리키는 '뮤즈'에서 비롯되었다. 따라서 음악은 참된 것과 아름다움을 추구하는 원리와도 같은 것이었다. 피타고라스의 가르침에는 음악과 산술이 불가분의 것이었고, 수는 모든 정신세계와 물질세계의 열쇠로 여겨졌다. 즉 수에 의해 질서가 잡힌 선율과 리듬체계는 우주의 조화를 나타내는 것으로 간주되었다. 이런 원칙이 플라톤의 '국가론'에 그대로 반영되었고, 이것이 음악의 역할과 철학적 사색에 영향을 미쳤다.

또한 그리스인들에게 음악은 천문학과도 밀접한 관계가 있었다. 기원후 2세기 그리스의 천문학자 클라우디우스 프톨레미(Claudius Ptolemy)는 "수학적 법칙들은 음악적 음정의 체계와 천체의 체계 모두의 기초가 된다"고 하였다. 이러한 기초는 선율을 이루는 음계에 적용되었고, 몇몇 음들은 개별적인 별들과 상응한다고 생각했다. 음악에 대한 그리스인들의 이러한 생각들을 보면, 동·서를 막론하고 소리의 울림과 우주, 천체와 음악, 자연 이치와 음률을 연결 짓는 점이 같다.

뿐만 아니라 고대인들은 음악을 인간과 사회적 윤리와 연결 지어 생각했다. 그리스의 에토스(Ethos)론은 음악의 도덕적 성질과 효과에 대해 설명하며, 음악을 소우주(Microcosm)로 보았고, 이는 보이지 않는 창조물 모두에 작용하는 동일한 수학적 법칙의 규제를 받는 음고와 리듬체계와 연결지어졌다. 이러한 이치는 피타고라스의 수와 음악관에 근거하면서도 신화 속의 전설적 음악가들이 기적을 일으키는 신묘함을 지닌 것이기도 하였다.

특히 아리스토텔레스는 음악이 인간의 의지에 작용하는 방식을 모방이론을 통하여 설명하였다. 예를들어 "비열한 감정을 모방한 음악을 계속 듣다보면 그 사람 성격 자체가 그렇게 바뀌게 되어 천박한 사람이 될 가능성이 높다"는 것이다. 그러므로 플라톤과 아리스토텔레스는 신

체의 훈련을 위해서는 체육을, 정신의 훈련을 위해서는 음악을 통하여 올바른 교육을 해야 한다고 주장하였다.

이들이 주장하는 이상국가에서의 음악이 어떠하였는지 실제로 들어볼 수 없으니 무어라 판단할 수는 없지만 "음악이 과도하면 사람이 나약해지거나 신경질적이 될 것이고, 체육이 과도하면 사람이 야만적이고 폭력적이며 무지하게 될 것이다"는 대목에서 적절하게 절제된 음악을 추구했을 것으로 여겨진다. 한국의 『삼국사기』에서 우륵이 12곡의 가야금곡을 지었다가 번차음(繁且淫)한 7곡을 제외한 나머지 5곡을 연주하자 "낙이불유(樂而不流)하고 애이불비(哀而不悲)하니 가히 바르고 아름답다"[7]고 했던 우리 조상들의 음악관과도 마찬가지라 동·서를 막론하고 '중용(中庸)' 혹은 '중도(中道)'는 인류 보편적인 미학관이자 철학이었다.

그리스사람들의 음악관을 보여주는 두 번째 대목인 재료에 관한 내용을 보면, "너무 많은 줄을 메어서 연주하는 연주자들은 추방해야 한다"는 대목이 있다. 이는 너무 현란하고 복잡한 음악은 추방해야 한다는 의미로써, 중국의 『樂記』에도 이와 같은 내용이 있다. 즉 너무 빠르거나 기교적으로 연주하지 못하도록 줄의 간격을 넓게 하고, 너무 탱글탱글 튀는 소리를 못 내도록 양잿물에 줄을 삶아 눅눅한 소리를 내도록 한 것이다. 그리스와 중국의 예악 사상을 통해 드러나는 옛 사람들의 음악에 대한 자세는 다를 것이 없어 보인다.

7) 『三國史記』, 卷32, 8a.

3) 고대 그리스음악의 영향권

고대 그리스음악의 범주에 드는 음악들을 보면, 아시아인을 뜻하는 이오니아(Ionian)의 호머 서사시와 광시곡, 그리스 섬 사람들이 에올리아(Aeolic)의 사포와 알카이오스의 노래, 남 그리스인 도리아(Dorian)의 핀다로스(Epincian, 시인)와 아이스킬로스, 소포클레스, 유리피테스(비극 시인들), 아리스토파네스(희극 시인들)의 서정시들, 북 그리스인들의 아폴론에게 바쳐진 헬레니스틱 델포이(Helenistic Delphic)의 전승가, 1세기의 것인 장례와 관련된 세이킬로스(Seikilos)비문, 4세기의 기독교 찬가, 그리고 호머 부터 보에티우스(Boethius AD 475~525)까지 약 1200년 동안의 음악이 있다. 이들 수많은 음악들은 기보법의 부실로 대부분 소실되었지만 구전과 설화 등에 의해 추정·복원되기도 하였다. 이러한 중에 아리스토제누스가 '토노이'의 수와 음고에 관한 불 일치를 코린토와 아테네의 달력들 사이에서 나타나는 차이를 비교한 논문이 고문헌에서 발견되었다. 여기서 토노스(Tonos) 즉 '음'이라는 말은 "음·음정·목소리의 범위·음고"라는 의미를 지니고 있다.

이어서 3~4세기경의 알리피우스는 15개의 토노이를 위한 기보표를 만들었고, 각각의 토노스가 대완전 체계나 소완전 체계 중 하나의 구조를 갖고 있었다. 이어서 프톨레마이우스는 토노이의 목적은 "연주될 수 있도록 하는 것"이라고 했고, 옥타브가 아르모니아 내에서 배열 될 수 있는 방법을 7가지라고 여기며 너무 많은 토노이를 경계하는 점에서는 중국의 60조 이론이나 한국의 악학궤범7조가 있으나 실제로 연주되기에 불가능하여 양금신보의 4조가 정착되는 것과 비슷한 현상이다. 선법이 정착되기까지 수많은 철학자(동시에 수학자)들의 논의를 거쳐 아리스토텔레스에 이르러서는 "음악의 선법은 본질적으로 서로 다르다"고 설하며 각각의 선법이 주는 느낌들을 적고 있다. 믹소리디안은 "사

람을 슬프고 우울하게 만들고, 다른 이완된 선법들은 마음을 약하게 하며. 도리안은 절도있고 안정된 기분을 만들며, 프리지안은 열광을 불어넣는다"고 했던 것이다.

토노이의 성격을 설명하는데 비극적 시인들, 희극적 시인들이라는 구분이 등장하는 것에 주목할 필요가 있다. 왜냐면 모든 음악은 말을 좀 더 효과적으로 감성적으로 표현하는데서 발전한 것이기 때문이다. 슬픈 시를 읽을 때와 기쁜 시를 읽을 때의 율조가 달랐고, 그로 인한 선법의 구분이 있었으므로 결국은 시(詩)를 낭송하는 데서 율조가 생겨난 것이다. 그런데 시가 음악이 되기까지는 그 중간 지점이 있으니 "시적인 것도 아니고, 음악적인 것도 아닌"이라는 서술이 눈에 띈다. 이를 요즈음 말로 하면 랩이요, 오페라로 치면 레시타티브요, 한국의 범패로 가져와 보면, 홑소리와 염불의 중간에 드는 반염불조라 해도 될 것이라, 스님네들이 늘상 하는 말씀이 "요즘 연예인들이 헤어스타일을 우리 따라 하고, 노래도 염불 같이 중얼중얼한다"는 것이다. 그런데 고대 그리스 사람들도 이와 같은 내용을 전하고 있으니 동·서양을 막론하고 문(文)에서 비롯된 음악의 면면인 것이다.

피타고라스는 제자들을 가르칠 때 음악과 산술은 불가분의 것이었음을 앞서 언급하였다. 이것은 음의 진동 상태를 즉석 그래픽화 할 수 있는 오늘날의 과학에서는 더욱 쉽게 드러난다. 예를 들어 한 옥타브 위의 음은 2:1의 진동 비율이나 스마트폰이나 현관문에 설치된 번호 키가 지니고 있는 서양음계도 마찬가지다. 윗 층에서 번호키를 누르면 아래 층 작곡가는 보지 않고도 그 번호를 알 수 있다. 심지어 요즈음은 자동차 엔진을 끌 때도 선율이 울리는데 나의 키는 "솔미도 파레 시~"로 울린다.

엔진을 끌 때 마다 울리는 내 차의 선율을 가만히 들어보면

♩=60정도의 템포라 안단테 선율과 리듬 절주는 3연음에 2분박을 이어서 하행하고 있어 엔진이 꺼져가는 느낌을 연상 시킨다. 그런데 마지막 음이 대부분 음악의 종지음이 되는 '도'나 '라'가 아니라 '시'라 미묘한 여운을 남긴다. 세상의 수많은 소리들 중에 이 선율을 선택하기 위해서 어떤 뮤지션이 작업을 했을까? 전기 밥솥을 켤 때나 끌 때도 음률이 들려오니 그야말로 요즈음은 음악이 흔하디 흔해서 고른 음의 배열이 일상 다반사 이지만 그리스 시대만 하더라도 그것은 우주의 이치요 신의 능력이었다.

피타고라스의 제자들에게 있어 수(數)는 모든 정신세계와 물질세계의 열쇠로 여겨졌다. 수에 의해 질서가 잡힌 음악의 소리와 리듬의 체계는 우주의 조화를 예시하는 것이었다. 이런 원리는 플라톤의 『국가론』에서 체계적이면서도 구체적으로 설명되며 훗날 음악과 국민 교육에 이르기 까지 매우 깊은 사색의 영역으로 확대되었다. 뿐만 아니라 그리스 사상가들은 음악이 천문학과도 밀접한 관계가 있음을 설파하였다. 고대 음악 이론가 중 한 사람이었던 클라우디우스 프톨레미 (Claudius Ptolemy, AD 2C)는 당시 체계적인 천문이론으로 정평을 얻었던 인물이다. 그는 음악에 내재된 수학적 법칙들을 음정의 체계와 천체이론에 이르기까지 적용하였고, 나아가 특정한 음들은 어떤 별과 특정한 관계가 있는 것으로도 설명하였다. 이러한 믿음은 음악과 우주에 대한 신비사상을 유발하였는데 그 신비신앙은 당시 동방의 민족들 사이에 널리 퍼졌다. 이러한 생각들이 결국 플라톤의 『공화국』제10장 617절에서 "별들의 회전에 의해 생성되는 신비한 음은 인간에게는 들리지 않는 '천체의 음악'이라는 신화"로 기록되었다. 이러한 생각은 중세의 음악 저술가들의 심심찮은 이야기꺼리가 되었고, 세익스피어나 밀튼 등 수많은 문학가들과 문장가들의 시(詩)와 문학의 소재가 되었고, 여러

작곡가들에 의해 우주를 묘사하는 작품이 되었다.

2. 기독교 음악의 형성과 분파

1) 유대인들의 제사와 음악

청소년기 필자에게 이집트는 한국에 있어 일본과 같은 나라였다. 『성경』에는 파라오들이 이스라엘 선민을 핍박하고, 문창살에 붉은 칠을 해서 액땜을 하는 얘기에, 파라오가 이스라엘 어린아기들을 모두 죽이라는 명령을 내리자 아기를 강보에 싸서 띄워 보내어 파라오의 딸이 키운 모세의 사연들에서 이집트의 파라오는 영락없는 일본 전범 천황이요 일제 순사와 같은 이미지가 뇌리에 박혔던 것이다. 또한 '기독교음악'이란 서양음악이라 여겼지만 음악을 따라 지구촌을 돌아보니 기독교음악은 메소포타미아와 이집트와 함께 아라비아라는 한 솥에서 지어진 밥이었다.

기독교음악의 문헌적 근원인 구약으로 들어가 보면 창세기 4장 21절에 나오는 '유발'이 최초의 인물이다. 「창세기」에서 해당 내용을 읽어보면, "유발은 금(琴)을 타고 퉁소를 부는 조상이 되었다"고 했는데, 유발이 누군고 하니 카인→에녹→이랏→므두사→라멕으로 이어지는 족보에서 라멕의 아들이요, 카인의 5대 손자이다. 유발의 아버지 라멕은 두 아내가 있었는데, 그 중에 이다가 낳은 아들 중 둘째가 유발이다. 이 당시 메소포타미아와 이집트의 음악적 발전상에 미루어 보면 유발이 탔던 '금'과 퉁소가 결코 낯선 정경이 아니다.

『성경』의 순서를 보면, 「창세기」가 제일 앞에 있고, 그 내용이 천지창조를 담고 있어 모든 성서 중에 가장 먼저 쓰여진 것으로 생각하지만 실은 모세 시대 이스라엘 백성들이 광야에 있을 때 기록된 것으로 「출

애굽기」보다 늦게 쓰여졌다. 그렇게 치면 창세기에서 언급한 '유발' 보다 더 이른 시기의 음악에 대한 사실적 배경이 궁금해지기도 하지만 이 또한 메소포타미아와 이집트의 음악을 떠올려 보면 자연스럽게 풀어진다. 천지창조에 이어 등장하는 '노아의 방주'에서는 '찬송'이라는 음악적 용어가 처음으로 등장한다. 해당 내용을 읽어 보면, "셈의 하느님, 야훼는 찬양받으실 분"「창세기 9:26(가톨릭 1978년 본)」이라는 대목이 있는데, 개신교 계열 성서에서는 "셈의 하느님 여호와를 찬송하리로다"라고 번역하기도 한다.

모세에 이르러서는 의식과 음악에 대한 이미지를 떠올릴 만한 기록이 나타난다. 모세를 따라 홍해를 건넜던 이스라엘 백성들이 해방을 기뻐하며 모세와 미리암과 함께 부르는 노래가 그것이다. 「출애굽기 15장 1절」에서 해당 구절을 보면, "내가 여호와를 찬양하리니 그지 없이 높으신 분, 애굽의 기마와 기병을 바다에 처넣으시고, 나를 살려주셨다. 야훼는 나의 노래, 나의 구원, 나의 하느님이시니 그를 찬송할 지리라...(중략)... 야훼의 다스리심이 영원 무궁하시도다(앞의 가톨릭본 성서합본에서 필자 재량으로 간략히 줄임)"

이어지는 15장 20절에는 "아론의 누이요 예언자 미리암이 소고(小鼓)를 들고 나서자, 모든 여인들이 그를 따라 소고를 잡고 춤추었다. 그러자 미리암이 그들에게 화답하여 '야훼를 찬양하여라. 그지없이 높으신 분, 기마와 기병을 바다에 처넣으셨다"고 하였다. 1978년본 성서에는 이 대목에서 미리암이 여인들의 소리에 '메기며..'로 번역하고 있는데, 이는 메기고 받는 민요와 연결되는 다분히 한국적 번역이다. 필자는 이 대목을 읽으면서 티벳 사원에서 여러 비구니스님들이 다마루(소고)를 흔들며 노래하는 모습과 라사의 쇼툰축제 산자락에서 비구니스님들이 다마루를 흔들며 노래하자 옆에 있는 비구 승단 보다 훨씬 많은

시주금이 들어오던 모습(대개 비구스님들께 보시를 많이 함)이 떠올랐다.

2) 구약의 의례 악가무

(1) 모세의 음악

「민수기」 10장 1절은 이렇게 시작한다. "야훼께서 모세에게 말씀하셨다. 너희는 은을 두드려 늘여서 나팔 두 개를 만들어, 그것을 회중을 모으거나 행군할 때 써라. 두 개를 한꺼번에 불면 온 회중이 만남의 장막 문간으로 너에게 모여 오고, 하나만 불면 이스라엘군의 천인부대 지휘관들이 모여 오게 하여라. 진을 움직이고자 할 때에는 비상 나팔을 불어라. 첫 번째 비상 나팔을 불면, 동쪽 부대들이 진을 뜰 것이요. 두 번째로 불면, 남쪽 부대들이 진을 뜰 것이요...(중략)...아론의 후손 사제들만이 그 나팔을 불 수 있다...(중략)...축제 때와 매달 초하루 행사로 모여 즐기는 날, 너희는 번제와 친교제를 드리며 나팔을 불어라. 그러면 하느님 야훼가 너희를 기억할 것이다"

위의 대목에서 우리는 유대인들의 제사와 악기 사용 용례와 그 악기를 부는 사람의 신분 등 많은 정보를 얻게 된다. 우선 『민수기』가 쓰여질 당시에 하나의 관대 피리와 겹피리가 등장하는데, 이는 앞서 이집트에서 익히 보아온 악기들이다. 또한 축제와 매달 초하루라는 어휘로써 정기적 의례와 특별한 제사 의례가 상용화되어 있었음도 짐작해 볼 수 있다.

(2) 다윗과 솔로몬의 음악

다윗의 음악은 「역대기 상권」 15장 16절에서 읽을 수 있다. "다윗은

레위인 지휘자들에게 지시를 내려 그들 일족 가운데서 합창대를 내세워 와금(臥琴)과 수금(垂琴)[8]을 뜯고 바라를 치며 흥겹게 노래를 부르도록 하였다"는 대목이다. 25장 6절에는 "왕명을 따라 모두 아버지의 지휘를 받으며 야훼의 성전 예배에 참례하였고. 야훼께 찬양을 부르는 훈련 받은 일족들과 함께 명단에 올랐다"는 대목과 함께 24대열에 각각 아들과 딸들이 배열된 것을 나열하고 있는데 이에 대한 세부적 내용을 파악해 보면 12(부분)×24대열=288명으로 추산된다. 이러한 내용에 미루어 볼 때, 당시에 훈련된 전문 합창대와 24대열이라 할 만큼 대 규모의 합창대가 행사에 수반되었음을 알 수 있다.

솔로몬 대에는 다윗 시대 보다 훨씬 화려하고 장대한 제사 음악이 연주되었다. 「역대기 하」6장 11절부터 내용을 옮겨 보면, "사제들이 성소에서 나올 때, 아삽과 헤만과 여두둔이 그 아들들과 형제들을 모두 거느리고 레위 성가대원으로서 모시 옷을 입고 바라와 현악기들을 들고 제단 동쪽에 늘어섰고, 이들과 함께 120명의 사제들이 나팔을 불었다."는 대목이다. 필자는 이 대목을 읽으면서 마치 몇 년 전 중국 간쑤성 샤허현 티벳 사원 라브랑스에서 행하는 정월 의례에서 승려들이 거대한 나팔을 불며 수 많은 승려들이 춤을 추던 모습이 떠올랐다.

이어지는 「역대기 하」권 16장 12절부터 좀 더 읽어 보자. "거기에 참석한 사제들은 목욕재계를 하고, 나팔을 불고, 노래를 불렀다. 야훼를 찬양하고 감사를 드리는 그 소리가 한 소리처럼 들렸다" 이후 구약의 이야기는 솔로몬 사후 남북으로 나누어지는 여로보암과 르호보암의 시대로 넘어간다. 북 왕국을 지배한 여로보암은 우상종교를 섬기다 BC 722년에 앗수르의 침략으로 멸망하였고, 남쪽을 지배한 르호보암이 유

8) 성경에는 거문고와 수금으로 번역되어 있는데, 여기서 거문고는 누워서 타는 현악기, 수금은 세워서 타는 현악기이다.

대의 전통을 이어나갔으나 BC 586년 바벨론에 의하여 솔로몬의 성전이 파괴되었다.

3) 기독교음악의 분파

오늘날 전 세계적으로 '테러'의 공포를 불러일으키는 이슬람과 그 대척점에 유대와 서구의 기독교가 있지만 따지고 보면 이들은 같은 역사에 뿌리를 둔 형제들이다. 우리나라 속담에 "사촌이 논을 사면 배가 아프다"는 말이 있듯이 멀리 있는 이들에게는 관용과 화해가 쉽지만 가까이 있는 이들과는 오히려 감정의 골이 쉽게 사라지지 않는 현상을 이들을 보면서 생각하게 된다.

이들의 분열과 혼란의 저변을 다 말할 수 없으나 결정적인 분기점은 예수 이후의 세계사와 혼재되어 있다. 음악적으로 보면, 유발→셈→모세→다윗→솔로몬...(하략)...으로 이어져온 구약시대의 제례와 음악은 춤과 악기와 노래가 어우러진 향연(饗宴)적인 성격이 있었지만 예수 이후 신약 시대의 음악은 절제되고 엄숙한 면모를 느끼게 된다. 예수께서 제자들과 함께 감람산으로 올라가면서 찬미하였다는 대목이나, 사도 바오로와 실라가 옥중에서 시편을 부른 대목에서 구약의 시편가는 그대로 이어졌지만 구약의 열린 향연의 느낌은 들지 않는다. 여기에는 십자가에 못 박힌 예수 이후 까다꼼바에 숨어서 예배를 드려야 했던 환경적 요인도 엿보인다.

암울한 기독교의 역사는 AD 313년 콘스탄티누스가 밀라노 칙령으로 기독교를 공인하면서 기독교음악의 전환기를 맞을 듯 하였으나 기독교 공인 17년 후인 AD 330년에 수도를 로마에서 비잔티움으로 옮기면서 분열의 시기를 맞이하게 되었다. 콘스탄티누스는 북방 이민족의 잦

은 침입으로부터 안전한 비잔틴으로 수도를 옮겼는데, 그곳이 오늘날 터어키령인 이스탄불이었다. 콘스탄티누스는 새로 옮긴 수도를 자신의 이름을 따서 '콘스탄티노플'이라 하였는데, 수도 천도로 인하여 로마 제국은 동로마, 서로마로 갈라지게 되었다.

〈사진 4〉 로마와 콘스탄티노플

그리하여 동로마의 교회음악은 비잔틴음악, 서로마의 교회음악은 로만찬트라 하게 되었다. 당시 비잔틴 교회의 언어는 헬라어였지만 찬송은 유대교와 시리아의 전통을 따랐으므로 서방교회 음악인 로만 찬트와 유사점이 많았다. 그러나 5세기 이후 평화의 시대를 맞으며 교회음악의 발전과 함께 두 지역의 음악적 격차는 점차 커져갔다. 그리하여 오늘날 기독교음악의 큰 갈래를 보면, 영국 성공회, 그리스 정교회, 러시아의 정교회, 로마를 중심으로 하는 가톨릭, 독일에서 발원한 프로테스탄트 음악으로 나눌 수 있다. 이들 중 필자는 서방 로마 교회의 그레고리안찬트를 따라가 보고자 한다.

3. 로마교회와 음악

서기전 359년 이후 그리스는 마케도니아 왕 필리포스 2세와 그의 아들 알렉산드로스 대왕의 시대를 맞아 아프리카와 아시아 국가까지 영토를 넓히는 활발한 정복 활동을 펼쳤다. 서기전 333년, 급기야 알렉산드로스 대왕의 마케도니아 군이 이집트를 정복하기에 이르렀다. 이집트를 정복한 이듬해에 자신의 이름을 따서 알렉산드리아를 건설하였으나 10년을 채 넘기지 못하고 숨을 거두면서(BC 323년 당시 34세) 이집트는 마케도니아의 귀족 가문인 프톨레마이오스의 지배에 들어갔다. 그러나 얼마 지나지 않아 알렉산드리아는 로마에 정복되었고, 로마의 힘은 계속 팽창하여 서기전 146년에는 그리스를 로마의 영토로 복속시키므로써 이집트와 그리스의 음악적 자산이 로마교회로 흡수되었다.

이탈리아 중부의 작은 성곽에서 시작된 로마가 세계를 지배하는 대제국으로 성장한데는 그리스와 이집트 등 선진문화의 토양을 자기화하므로써 가능했다. 로마의 귀족가문들이 통치해 오던 기존의 분열과 암투가 거듭되어오던 지배체제에서 오리엔트 사상을 빌려 절대적 통치자이자 거대한 관료조직의 통솔자 도미누스(군주)의 명분과 현실적 기반이 된 것이다. 이때 등장하는 도미누스는 교회선법의 중심음을 이르는 '도미난트'의 기능과도 연결된다. '중심음' 혹은 '주도음'이라 해야 할 도미난트를 '딸림음'으로 번역한 일제 강점기의 언어감각이 어이가 없기도 하지만 아직도 그 용어에서 벗어나지 못하고 있는 우리네 음악용어 현실도 답답하다. 차라리 헷갈리는 일본식 용어 보다 아예 본래의 명칭을 쓰는 것이 영어 잘하는 요즘 사람들에게 더 쉽지 않을까 싶다. 음악용어와 문화의 전달에서 혼란과 난해함을 잔뜩 안고 들어온 것은 인도와 중국을 거친 우리네 불교 음악도 마찬가지이니 이 얘기는 중국

과 한국 음악에서 하기로 하고, 로마제국의 음악으로 들어가 보자.

1) 제국의 통일과 문화수용

거듭된 정복으로 영토를 확장한 로마는 거의 모든 공공행사에서 음악을 연주하였고, 교육, 개인적인 향락에도 다양한 음악을 연주하였으며 음악 관련 용어는 그리스어를 쓰는 것이 바람직하다는 풍조가 있었다. 교양있는 사람이라면 그리스의 음악용어에 대해 알아야 했고, 그리스의 음악교육을 받는 것이 품위를 높이는 것이었다. 근대 한국사에서 서양의 클라식음악을 알아야 교양있는 엘리트로 여겼던 것과 다르지 않았다. 아무튼 그리스의 고유문화가 오리엔트 문화와 융합되어 형성된 헤레니즘이 음악 · 예술 · 건축 · 철학·종교의식을 비롯한 문화적인 산물들이 로마로 들어와 문화 전반의 토양이 되었다.

이 당시 로마에는 대합창과 오케스트라가 유행했으며, 음악제와 경연대회가 열렸고, 유명한 연주자들이 인기를 누렸다. 황제들은 음악을 보호했으며 폭군 네로는 음악가로서 명성을 얻으려 애를 썼다. 그리하여 악기를 타며 눈이 게슴치레한 네로가 등장하는 영화도 있다. 당시 로마제국의 음악관을 보면, 음악은 본질적으로 순수하고 자유로운 선율로 이루어졌다는 개념이 형성되어 있었고, 리듬과 박자, 선율은 가사와 밀접한 연관성이 있음을 인식하였다. 또한 음악은 인간의 사고와 행동에 영향을 줄 수 있는 힘을 가진 예술로써 간주되었다. 그러나 이 당시까지만 하더라도 음악을 만드는 이론적 정립이 명확하지 않았으므로 즉흥연주가 주를 이루었고, 이 가운데 몇몇 선율 패턴이 있기도 하였다.

이 즈음에서 우리는 로마교회 시대의 헬레니즘과 히브라이즘에 대해

서 짚어볼 필요가 있다. 헬레니즘은 마케도니아의 알렉산드로스 대왕이 죽은 서기전 323년부터 로마가 이집트를 정복한 서기전 31년경까지의 그리스·로마 문명을 가리킨다. 서기전 3세기경 알렉산드로스 대왕이 대제국을 건설하면서 그리스 문화와 오리엔트 문화의 융합된 헬레니즘 시대를 맞았다. 헬레니즘은 모든 것이 사람에서 시작되며, 모든 것의 바탕은 사람이라고 생각하므로 인본주의적 세계관을 바탕으로 보편적 인간성에 기초한 세계 시민주의와 개인주의적 경향이 강했으며, 이는 이성을 통한 개인의 금욕을 강조한 스토아학파와 정신적인 쾌락을 추구한 에피쿠로스학파의 사상으로 구현되었다.

헤브라이즘은 고대 이스라엘 인의 종교와 구약 성서에 근원을 두었으며, 인간이 아닌 신(神), 즉 여호와에게 절대복종하는 것을 삶의 근본 이념으로 삼았다. 여기에는 내세에 대한 소망과 영적이고 금욕적인 사고방식이 내재되어 있었다. 이러한 초기 헤브라이즘 철학적 기반을 바탕으로 중세 기독교의 교부 철학과 스콜라 철학이 성립되었다. 훗날 고백록을 통하여 영적 음악에 대한 성찰의 진면목을 남긴 아우구스티누스가 이 시대 사상의 중요한 역할을 하였다. 이어지는 중세 후기에는 토마스 아퀴나스가 그리스도교의 교리를 철학적으로 체계화하면서 신학과 철학, 신앙과 이성 간의 조화를 추구한 스콜라 철학이 발전하였다.

2) 음악과 언어

박해를 피해 까다꼼바에 숨어 지내면서도 유일신 사상으로 결속되는 기독교인들을 보면서 기독교를 박해하던 로마황제 콘스탄티누스는 문득 이런 생각을 했다. "저들의 유일신을 구심점으로 통일된 로마 제국

을 만들 수 있겠구나" 기원후 313년 밀란 칙령에 의해 기독교를 공인하자 세상 밖으로 나온 기독교가 급속도로 성장하여 로마의 국교로 지정되었으니 때는 392년이었다. 그리스도교 교회 초기에는 그리스 또는 지중해 동부에 이웃한 오리엔트와 헬레니즘의 성격이 혼합된 음악이 교회로 수용되었지만 순전히 즐거움만을 위한 예술로서의 음악을 장려하는 사상 등은 배척되었다. 연회나 축제, 경기, 연극 등의 대규모 공공 행사와 관련된 형태의 음악은 교회에 부적합하다고 생각했던 것이다.

초기 교회에서 예배 의식은 예수의 언어였던 아람어로 거행되었다. 아람어(aramaic)는 옛 시리아와 팔레스티나 등 셈(sem) 계통의 언어였으나 사도들이 종교를 전파하기 위해서는 그 당시 국제적 공통어였던 그리스어를 써야만 했다. 그리스어는 기독교가 전파된 초기 3세기 동안 로마교회의 예배의식 언어로 쓰였다. 3세기와 4세기 동안 점차적으로 그리스어에서 라틴으로 바뀌어진 이후 제2차 공의회가 열린 20세기 중반까지 라틴어는 가톨릭 전례의 공식 언어였다. 그러나 중세 이후 유럽 여러 나라에서 자국어 미사를 쓰는 일이 점차 생겨났고, 이러한 흐름에 독일이 더욱 적극적이어서 슈베르트의 독일미사곡, 브람스의 독일 레퀴엠이 쓰여지기도 하였다.

자국어 전례운동이 활발해 지자 성가대 뿐 아니라 일반 성가도 자국어로 하고자 하는 움직임들이 활발하게 일어나다가 제2차 바티칸 공의회(1962~1965)를 통하여 각 민족의 현대 언어로 예배를 집행하는 것이 공식화 되었다. 『제 2차 바티칸 공의회』 문헌은 전례를 비롯해 교회 규범이 구체적이고도 세세하게 담겨있어 마치 대사전과도 같다. 아무튼 이러한 공의회 이후 한국에서도 몇 몇 성직자와 작곡가들에 의해 한글 미사곡이 쓰여졌다. 당시 필자의 경험을 회상해 보면, 팔레스트리나, 모차르트, 베토벤 등의 미사곡을 부르다가 한국식 미사곡을 부르니

왠지 어색한 느낌을 지울 수가 없었다.

익숙하지 않은 악곡이라 어색하기도 했겠지만 지금 생각해 보니 유럽식 의례와 한국식 선율, 유럽식 공간과 한국식 음향이 잘 매치되지 않았던 것이 아닌가 싶다. 그런데 불교에서는 이와 반대현상이 생겨났다. 해방 이후 대중 불교운동으로 법당에 피아노와 합창에 의한 찬불가를 불렀다. 그러기를 얼마나 지났나? 아직까지도 창작찬불가는 합창단이 부르는 특별한 노래이지 사찰 신행에 스며들지 못하고 있다. 이러한 현상을 보면 의례와 음악은 그것이 생겨난 체질적 거부 반응이 커서 적어도 1~2세기는 흘러야 문화이식이 가능한 생명체임을 실감하게 된다.

기원후 2~3세기 동안 그리스와 지중해 동부 오리엔트와 헬레니즘 문화가 혼합된 음악이 교회로 흡수되는 과정에도 얼마나 많은 시행착오가 있었을까. 이러한 과정에 의례적인 내용은 기독교의 태생적 뿌리와 연결되는 유대의식이 중요한 역할을 하였다. 유대 예배의식은 희생제로 인한 제의와 낭독과 설교를 위한 시나고그(Synagogue)의 두 가지가 있었다. 오늘날 가톨릭 미사의 성찬의식은 유대의 유월절 식사와 연결되며, 시나고그는 성서 강독과 설법, 수도원의 성무일과와 연결된다. 중세의 수도사들은 하루 일과의 흐름에 따라 창송기도를 바칠 때 시편을 비롯한 경구를 노래하였다. 이러한 시편은 서기전 1010년경부터 970년경까지 이스라엘을 통치한 것으로 추정되고 있는 다윗이 비파를 타며 노래 부른 데서 시작되었다. 따라서 다윗의 시편창법은 그리스도교회의 음악 활동으로 기록되어 있는 것 중에서 가장 오래된 것이다.

가톨릭과 성공회 『성무일도』에는 아침기도, 낮기도, 저녁기도가 있는가 하면 심지어 "괴로울 때 드리는 아침기도"와 같이 특정한 상황에 해당하는 시편이 수록되어 있기도 하다. "괴로울 때 드리는 아침기도의 시

편은 그리스도의 수난을 말해 준다"는 성 아우구스티누스의 한 마디 언급 이후에 "주여 나를 불쌍히 여기소서. 내 영혼이 당신께 피신하나이다. 당신 날개의 그늘에 나는 숨나이다. 재앙이 지나갈 그 때까지. 지극히 높으신 하느님께 나를 위하시는 하느님께 부르짖으오니 하늘에서 보내시어 나를 살려 주소서. 나를 들볶는 자에게 망신을 주소서...(후략)" 구절을 읽다보면 "다윗이 참 인간적인 기도를 했구나"해서 정감이 느껴지기도 한다. 그런가하면 "해방된 백성의 기쁨"의 구절도 있어 기쁠 때나 괴로울 때나, 밤이나 낮이나 시편·아가와 같은 경구를 노래했음을 알 수 있다.

절기와 시간마다 낭송과 창송이 정해져 있는 현상은 세계 어느 문화권 종교나 거의 마찬가지였다. 그러므로 오늘날 인도의 민간음악인 라가에도 아침 라가, 저녁 라가와 같은 시간적 타이틀이 있다. 그래서 인도에 가서 확인해 보았다. "아침 라가와 저녁 라가는 어떻게 다른지 한번 연주해 보라"고 라가를 연주하는 친구에게 부탁했더니 피식 웃었다. "요새는 그런거 없어요 말이 아침라가이지 아침이나 저녁이나 돈만 주면 언제든지 다 합니다."

동서 고대 음악을 탐색하다 보면 이상하게 8이라는 숫자가 자주 등장한다. 비잔티움 음악은 8개의 에코이 체계를 가지고 있었다. 그것은 또한 네 쌍으로 그룹 지어졌는데, 각각 D·E·F·G음의 종지음을 지니고 있었다. 그리스의 선법도 8가지 였으므로 훗날 교회선법 역시 8선법에 정격·변격을 쌍으로 하는 4그룹이 있어 일맥상통하거니와 산스끄리뜨에도 8격에 해당하는 문법이 있고, 중국에는 8가지 재료의 악기로 제례악을 연주했던 8음 분류법과 음률을 정하는 데에도 '격팔상생응기도설'이 있어 8과 인류 공통성의 원인을 좀 더 파고들어 봤으면 좋겠다.

초기 그리스도교는 소아시아를 거쳐 서아프리카와 유럽으로 전파되

며 이들 지역 음악 및 의례적 요소들이 전례 음악으로 유입되었다. 그 가운데 시리아의 수도원과 교회의 시편창법의 발전과 찬미가가 중요한 역할을 하였다. 시리아에서 비잔티움을 경유하여 밀라노와 서방에 이르는 동안 이스파니아(현 스페인과 포르투칼)와 회교도의 지배 아래 있던 기독교도였던 모자라브(Mozarabs)의 예배의식, 스코틀랜드, 일글랜드 일부와 브리타니와 연결되는 켈트의 예배의식, 갈리아 예배의식 등이 1000여 년 간의 교회사 동안 전례의식과 음악에 영향을 미쳤다.

로마를 비롯한 유럽 각지의 끊임없는 쇠퇴와 멸망 가운데 교회가 유럽 문화의 통일과 매개의 끈이 되었다. 300년 동안의 산발적인 종교탄압에도 불구하고 초기 그리스도 공동체는 지속적으로 성장해오다 312년에는 콘스탄티누스 황제 일가의 개종이 있었고, 313년 콘스탄티누스의 밀라노 칙령이 있은지 7년 후 콘스탄티노플이 로마 제국의 새 수도가 되었다. 이후에 동·서의 충돌과 분열이 계속되며 476년 최후의 서로마 황제가 물러나게 되었을 무렵 로마 교회의 교황권은 강한 기반으로 자리잡아 갔다.

이러한 상황 중에 로마를 제외하고 가장 강한 서방교회의 중심지였던 말라노는 비잔티움과 동방교회가 밀접한 문화적 연관을 갖고 번성하였다. 밀라노의 주교 성 암브로시우스는 기존의 시편창에 응창을 도입하므로써 획기적인 음악적 발전의 계기를 마련하였다.더불어 로마는 황제를 비롯하여 수 많은 귀족들의 개종이 늘어남에 따라 더 이상 초기의 비정형적인 전례로써 의례를 치르기가 어렵게 되었다. 그리하여 5세기부터 많은 교황들이 전례와 음악제정에 힘을 쏟기 시작하였다.

3) 교부들의 음악

암브로시우스는 음악 뿐 아니라 강론으로 명성이 자자하였고, 그의 강론에 감동을 받아 그리스도교로 귀의한 사람이 성 아우구스티누스(Augustinus Hipponensis, 354~430)였다. 오늘날의 알제리에 해당하는 북아프리카 소도시 타가스테는 당시 로마 제국의 식민지였다. 타가스테 사람 아우구스티누스는 이교도인 아버지와 그리스도교인 어머니 모니카 사이에서 태어났다. 어머니 모니카의 지극한 기도의 힘으로 이교와 방

〈사진 5〉 아우구스티누스

탕의 길에서 벗어난 아우구스티누스는 교부신학의 성인이 되었으므로 훗날 모니카는 성녀로 추앙받게 되었다. 아우구스티누스의 나이 34살 (387년) 무렵 「음악에 관하여-On Music」라는 논문을 6권의 책으로 저술하였는데, 여기에서 그는 음악과 리듬의 심리학, 윤리학, 미학에까지 논지를 펼치고 있다.

오늘날 아프리카를 떠올리면 "기아에 허덕이는 아이들을 돕자"는 캠페인이 먼저 떠오르지만 시계의 바퀴를 돌려 예수가 살았던 당시로 가보면 아프리카와 이스라엘, 로마와 그리스는 서로 왕래가 잦은 나라들이었고, 곳곳에 기독교 문화가 뿌리내리고 있었다. 필자는 어려서부터 수십년간 일기를 쓰는 것이 버릇이었는데, 한 때는 나의 일기체가 완전히 아우그스티누스체로 변했을 만큼 성아우구스티누스의 고백록에 심

취했던 시절이 있었다.

그의 『고백록』을 얼마나 읽고 또 읽었던지 제본이 다 풀어질 정도였고, 마침내 나 자신도 가톨릭 수녀원을 가게 되었다. 수녀원에서도 끊임없이 일기를 썼는데 나중에 읽어보니 그것은 인칭만 다를 뿐 아우구스티누스의 고백록을 복사해 놓은 듯하였다. 차이점이라면 세속적 유혹에 흔들렸던 아우구스티누스와 달리 필자는 세상 일에 관심과 경험이 없는 것이 문제였다. 청소년기에도 성소(聖召) 모임을 다니며 수녀님들만 졸졸 따라다니니 "세상 경험이 좀 더 있어야 수도생활도 잘 할 수 있다"며 나의 입회시기를 미루어 기다리게 하였다. 그렇듯 10대 후반과 20대 그 시절 나에게 아우구스티누스는 세인트(Saint)가 전부였으나 수십년이 지난 지금의 아우구스티누스는 음악학자이니 세상만사 자신이 듣고 싶고 보고 싶은 관심사대로 비추이는 것이다. "우주는 곧 나" 즉 나의 인식 방식과 한계에 비추인 것이니 "내게 보이는 세상은 곧 나"인 것이다.

한 때 여러 가지 타락된(어찌 보면 자유분방한) 생활을 해 오던 아우구스티누스가 개종한 이후 신께 온전히 봉헌되기 위한 끊임없는 성찰의 내용을 적은 고백록 중 음악과 관련된 한 대목을 보자. "내가 맨 처음 믿음을 되찾았을 때 주님 교회의 노래에 흘리던 눈물을 돌이켜 보고, 지금도 부드러운 목청이 음률에 맞추어 노래하는 것을 들을 때, 그 선율의 매력 보다 가사에서 전하는 내용에 감동하는 것을 보면 음악이 매우 유익하다는 것을 느끼게 됩니다. 생각은 음악의 위험성과 유용성 사이에서 오락가락하지만 교회에서 노래를 부르는 것이 유익하다는 쪽으로 마음이 쏠립니다. 음악을 통하여 경건한 마음으로 승화되기 위해서 이오나 만약 제가 가사의 내용 보다 곡조에 더 끌렸다면 벌 받을 죄를 지은 것으로 고백합니다. 그렇다면 노래를 아니 듣는 편이 더 낫다

고 생각합니다. 이것이 지금 나의 상태, 자신의 마음을 잘 가다듬을 줄 알아야 유익한 결과를 가져오게 하는 것입니다. 내 주시여, 나를 굽어 살피소서"[9]

아우구스티누스의 이러한 고백을 통해서 종교음악관을 숙고하게 된다. "가사의 내용 보다 곡조에 끌렸다면 벌 받을 것"을 염려하는 대목은 종교음악의 본질이 음악적 유려함이 아니라 메시지의 전달과 그로인한 감화에 있기 때문이다. 필자는 이러한 대목을 일러 오늘날 문화재 활동으로 각광(?) 받는 한국의 범패가 지녀야할 종교적 덕목과 음악미학적 관점을 제안한 바 있다. 즉 "범패는 미성(美聲)이나 화려한 기교보다 불교적 여법함을 느끼게 하는데 주안점을 두어야 한다"는 것이다.

4) 교마교회의 음악관

당시 교마 교회에서 음악에 대한 성찰을 단지 아우구스티누스만 했겠는가. 수많은 신학자와 수도사와 사제와 성도들의 진지하고도 엄숙한 자기 성찰을 통하여 어떤 노래를 어떻게 부를 것인지, 그 음악을 들었을 때 영혼의 반응은 어떠한지, 내면을 향한 엄숙한 노력들이 음악으로 표현된 것이 그레고리오성가였다. 비록 기독교신자가 아니어도 그레고리오성가를 들으면 누구라도 마음이 고요하고 숙연해지는 것은 단지 세월이 오래된 노래여서가 아니라 아우구스티누스의 고백록과 같은 성찰의 결과물이기에 가능한 일이다.

중세의 음악학자 보에티우스(Boethius, 470~524)는 그의 저술『음악의 원리(De institution musica)』에서 음악의 종류를 무지카문다나(musica

9) 『성 아우구스티누스의 고백록』 X. Ch 33.

mundana), 무지카 후마나(musica humana), 무지카 인스트루멘탈리스(musica instrumentalis)의 세 가지로 분류하였다. 이들 중 첫 번째로 꼽은 무지카 문다나는 천체의 음악(musica coeiesti)이었다. 이는 우주의 운동, 계절의 변화 등, 규칙적인 자연법칙과 연관이 있으며 인간이 직접 들을 수 없는 음악이다. 두 번째로 꼽은 무지카 후마나는 인간의 정신과 혼과 육체의 조화에서 발현되는 것으로써 역시 그 소리는 들을 수 없는 것이었다. 마지막의 무지카 인스트루멘탈리스가 흔히 말하는 인간의 귀에 들리는 음악으로써 노래하거나 악기로 연주되는 보통의 음악이었다.

당시의 뮤지션들은 이 세상과 우주는 음악으로 만들어졌다고 믿었다. 그들은 천계(天界)의 노래와 그 멜로디로 자신들의 영혼이 그물처럼 짜여져 있어 심연을 통해 들려오는 울림을 듣고자 하였다. 따라서 창작이란 우주의 하모니를 자신들의 내면으로 듣고 발현하는 것이었다. 요즈음은 이를 영감이라 하는데 영감이라는 말을 뜻하는 한문은 신령 령(靈)과 느낄 감(感)이나 성령과 연결되는 인스피레이션(inspiration)도 따지고 보면 같은 말이다. 중국의 조식(曹植 AD192~232)이 어느 날 계곡에서 천상의 소리를 듣고 지었다는 어산범패의 기원설과도 다를 바가 없다. 어떤 연예인은 "할머니가 예쁘게 꽃 단장하고 있으면 영감님이 찾아오신다"고 하였는데, 그 만큼 영감은 인간의 의지대로 되지 않는 것이기에 옛사람들은 성찰과 수행으로 그 소리를 듣고자 하였다.

보에티우스 음악의 분류에서 제1, 제2 유형인 형이상학적인 음악관은 18세기 이후 과학의 발달로 퇴색되어 갔다. 이는 계몽주의와 경험주의에 의한 사고의 전환, 무엇보다도 망원경의 발달로 이전에 보지 못했던 더 먼 거리의 우주를 보게 되므로써 인간의 상상계가 사라져 버렸기 때문이기도 하다. 그러나 우주를 향한 작곡자들의 동경은 끝

이 없어 상상의 나래는 중단 없이 계속되었다. 리하르트 슈트라우스는 (1864~1949) 그의 교향시 '차라투스트라는 이렇게 말했다(Also sprach, Zarathustra; op. 30)의 전주곡에서 '일출'을 묘사하므로써 청중들로 하여금 우주의 장관을 상상케 하여 큰 감흥을 불러일으켰다. 우주를 상상하게 하는 음악으로 홀스트(1874~1934)의 행성 모음곡(The Planets Op. 32)을 꼽지 않을 수 없다. 그렇다 하더라도 이런 음악들은 악기로 연주되는 일반적 음악이라는 점에서 엄밀하게 보면 보에티우스의 제 3 유형의 음악일 뿐 제1, 제2 유형의 음악은 아니다.

고대로 거슬러 갈수록 음악의 개념에는 신비감을 느끼게 하는 상상계가 넓었고, 그 상상의 세계가 언어와 함께 음악으로 표현되었다. 언어의 예술인 시(詩)는 음정과 리듬이 정확하게 기술될 수 있는 실제 선율이었으므로 그리스인들에게 음악과 시는 사실상 동의어였다. 보에티우스가 저술한 「음악의 원리-De institutione musica」는 이전의 여러 사상들을 수렴·반영하였고, 음의 생성에 대하여는 피타고라스의 이론을 수용하면서도 반 피다고라스적인 새로운 논지를 더 하기도 했다. 다음 그림을 보면, 왼편의 보에티우스는 하나의 현으로 음을 측정하고 있는데 현을 바치고 있는 무릎 사이에 A·B·C·D·E의 음 이름이 보인다. 오른편의 피다고라스는 오른손 해머로 종을 치고 왼손의 저울에는 크고 작은 여러 개의 해머들이 올려져 있고, 바닥의 양발 가운데에도 해머가 있어 음의 높 낮이를 설정하고 있음을 알 수 있다.

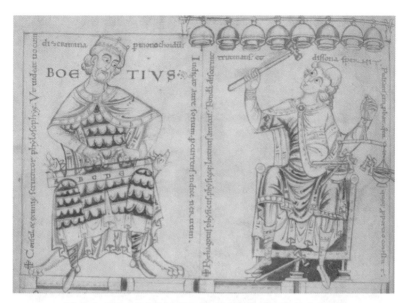

〈사진 6〉 보에티우스와 피다고라스를 상상하여 그린 12세기 그림
(케임브리지 대학 도서관)

보에티우스의 무지카 문다나에 관한 음악관은 훗날 단테의 신곡의 마지막 편 "낙원의 구조"에서도 반영되었고, 무지카 후마나의 원리는 르네상스 이후 오늘에 이르기까지 인간의 감정을 자유로이 표현하는 음악으로, 뮤지카 인스트루멘탈리스는 악기 개량과 발전, 기능화성학이 결합되면서 대규모의 오케스트라와 기악곡을 통한 음악에 이르기까지 줄기차게 영향을 미쳤다. 보에티우스는 음악이 사람의 인성에 미치는 영향을 강조하므로써 음악의 교육적 효과를 강조하였는데, 이는 플라톤의 국가론이나 공자의 예악관과도 상통하는 점이다.

이 무렵 로마 교회는 스콜라 칸토룸(Schola Cantorum)에 가수들과 교사들을 채용하여 소년과 성인 남자들을 교회 음악가로 육성하였다. 각 수도원에는 악보의 필사, 전례를 위한 연주와 지휘 및 음악 업무를 맡

는 칸토르가 있었고, 6세기에는 교황 합창대가 있었다. 590~604년까지 재위한 그레고리오 1세는 전례 성가를 표준화하기 위한 대대적인 작업을 펼쳤으므로 오늘날 인류 음악 유산으로 꼽히는 성가를 '그레고리오'라는 이름으로 부르고 있다. 오늘날 이 곡들은 감상곡으로 받아들여지지만 당시의 그레고리오성가는 전례 절차와 분리될 수 없는 생활음악이였다.

〈사진 7〉 일과송과 전례에서 창송하는 수도사들

지휘자가 입은 옷에 기운 조각이 곳곳에 보인다. 정결을 뜻하는 흰색과 청빈을 나타내는 기운 옷 무릎을 꿇고 노래하는 모습에서 가톨릭수도자의 3계명 정결·청빈·순명이 한 눈에 보인다.

이렇듯 교회음악이 발전하는 데에는 음악이 사람의 마음을 움직이는 힘이 얼마나 큰지를 간파한 신학자들과 수도자들이 있었기에 가능했다. 초기 교부 신학자들은 "음악이 영혼으로 하여금 신성한 것을 사색하도록 하는 힘을 지녔기 때문에 그 효용성이 매우 크다"는 생각을 하

였다. 그러나 음의 아름다움이나 즐거움을 위해서, 혹은 연주나 감상에 따른 쾌감을 자극하는 음악은 철저하게 배격하였으므로 춤이나 유희의 관습이 배어있거나 이교도적인 광경을 연상시키는 음악들은 교회음악에서 배제되었다.

오늘날 그레고리오성가와 같이 절제된 음악을 추구했던 공자의 예악관을 충실히 지니고 있는 음악은 중국 보다 한국의 궁중음악이다. 가장 무겁고 저음을 지닌 아쟁을 악단의 맨 앞에 배치하여 군자의 위용을 드러내는 수제천은 엄연한 리듬의 패턴이 있지만 감상자는 그 리듬을 전혀 느낄 수 없으니 이는 극도로 절제된 음악을 향유했던 우리 조상들의 예악관이 빚어낸 미적 결과이다.

〈악보 2〉 수제천 피리와 타악 절주

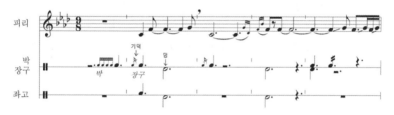

수제천의 시작 부분 중 주선율을 담당하는 피리와 리듬 절주의 타악기를 표기한 위 악보를 보면 박을 치고 난 다음에 장구, 좌고와 함께 피리 선율이 시작된다. 본래 우리음악의 리듬 절주는 첫 박에 북편과 채편을 함께 치는 합장단이 기본이다. 그런데 위 악보를 보면 장구가 짧은 장식음을 넣어 채편을 치는 '기덕' 다음에 울림이 큰 북편을 '덩'하고 친다. 이러한 것을 '갈라치기'라고 하는데, 음악을 느리게 연주하기 위한 방식이기도 하다. 선율의 진행은 좌고와 장고의 리듬 타점에 맞추어 템포와 선율을 조절하는데, 전문가가 아니고는 수제천을 이끌어가는 리듬절주를 감지하는 사람은 거의 없다. 이러한 음악은 그 안에 깃

든 옛사람들의 정신세계를 반영하는 것으로 음악현상학적으로도 흥미로운 대목이다.

4. 교회음악의 체계화

1) 그리스선법과 교회선법

선법명인 도리안, 프리지안 등의 이름은 본래 고대 그리스의 특정지역 사람들의 음악을 지칭하는 말이었다. 플라톤과 아리스토텔레스 등 그리스 철학자들은 어떤 선법에 특징적인 선율이나 시(詩)가 부합하는지를 고심하였다. 8가지 선법에 의한 성가들은 D·E·F·G 종지음에 의하여 네 쌍으로 묶어진다. 이들 중 짝수는 마네리에(Maneriae) 홀수는 마네리아(Maneria)이고, 그리스어의 서수 표기를 따라 첫째는 쁘로뚜스(Protus), 둘째는 데우떼루스(Deuterus), 셋째는 뜨리뚜스(Tritus), 넷째는 떼뜨라두스(Tetradus)라 표시하였다. 여기서 'Protus'를 프로투스라고 하지 않고 쁘로뚜스라고 하였는데 이는 영미식 발음보다 이탈리아식 발음을 따르고자 함이다.

멕시코의 유명 휴양지 '칸쿤'을 현지인들은 '깐꾼'이라한다. 미얀마나 동남아에도 ㄲ·ㄸ·ㅃ 를 많이 쓰고 있다. 중국에는 당나라 말기 무렵 'ㅍ·ㅌ·ㅋ'로 맺는 입성조가 사라지기 시작했다. 표준어로 '과자'를 경상도 사람들은 '까자'라고 하는 것도 같은 현상이다. 그런데 요즈음 한국 아나운서들의 발음을 보면 ㄲ·ㄸ·ㅃ 발음이 거의 사라져 가고 있다. 특정 발음을 둘러싼 기피나 혹은 쏠림 현상이 동·서 언어와 음악현상에도 있었다.

잠시 이야기가 옆으로 갔는데, 다시 그레고리안 찬트의 내용으로 돌아와 보면, 제1선법, 제2선법과 같은 표현은 선법을 구별하는 가장 편

리한 수단이었다. 당시의 사람들은 어떤 새로운 선율을 짓는다는 것은 신들이나 할 수 있는 일로 여겼으므로 주로 기존의 선율에 대선율(對旋律)을 붙이는 것이 창작의 방법이었다. 이때 각 선율의 선법을 숫자로 표시해서 그에 부합하는 선율을 붙였다.

로마교회 초기에 그리스어로 표기하는 것을 교양있는 것으로 여겼으나 교회의 기반이 다져지면서 라틴어로 대체되어 로마제국 500년간의 공식 언어가 되었다. 그 뒤를 이은 그리스도교 중세 1천년간 라틴어가 유일한 생활 언어였으며, 1960년대 제2차 바티칸공의회로 각 민족 언어가 미사언어로 허용되기까지 모든 교회 성가는 라틴어 가사를 썼다.

당시 성가집에서 선법 번호는 대개 각 성가의 이름 밑에 표시되어 있었고, 각 쌍의 선법들은 선율이 종지음 위에서 구성되는지, 아래에서 구성되는지에 따라 '본래의' 라는 뜻을 지닌 아우스헨틱(Authentic 정격), '파생된'의 뜻을 지닌 쁘레갈(Plagal 변격)로 번역되었다. 또한 마네리아의 변격형은 아래(under)나 부(副 sub)를 의미하는 접두사 Hypo-를 앞에 붙여 하이포 도리아와 같은 선법 명이 되었다. 그리하여 제 1·3·5·7 선법들은 정격이고, 2·4·6·8 선법들은 변격이다. 그와 함께 끝에는 그리스어로 된 이름을 붙였는데, 정격 선법은 도리아(Dorian)·프리지아(Phrygian)·리디아(Lydian)·믹솔리이다(Mixolydian)이다. 한국인을 코리안이라 하듯이, 선법명에 "-an"이 붙어 있는 점에서 역사 속의 그리스 지방, 말하자면 한국의 전라도 사람들의 노래조를 남도민요, 경상도와 강원도 사람들의 노래조라고 하는 것과 같은 것이었다. 예전에 우리나라에도 상주에서 시집온 아낙을 상주댁이라고 했던 것과 같은 것이다.

『삼국사기』에 전하는 우륵의 가야금 열 두 곡의 이름에는 상가라도, 하가라도 등등의 곡명이 있다. 이들 중 상가라도는 오늘날 고령군으로 본래 대가야국이었으나 진흥왕 때 신라로 복속된 지역, 하가라도는 함

안군으로 법흥왕 때 아시랑국을 멸망 시킨 후 아라가야라고 하다가 하
가라도로 불렸던 곳이다. 그렇다면 오늘날 그리스에서 도리아와 프리
지아, 리디아와 믹소리디아는 어디쯤일까? 몽블랑에 가려다 아테네로
가버렸던 그 시절은 지식과 정보가 일천하여 이 곳을 찾아보는 것은 꿈
도 꾸지 못했지만 이제 즈음은 뭔가 찾아낼 수 있지 않을까 하는 흐릿
한 희망이나마 품어 보게 된다.

그리스 각 지역의 음악적 특징이 담긴 희랍선법을 수용한 교회
선법은 5연 음계인 펜타코드(Pentachord)와 4연 음계인 테트라코드
(Tetrachord)가 상·하로 결합되어 있다. 예를 들어 정격의 도리안이라면
"레미파솔라+라시도레" 하이포 도리안이라면 "라시도레+레미파솔라"
로 제1·제2의 선법이 배열되는 것이다. 한편 중세 교회는 성바오로의
계율에 따라 여성들은 교회에서 침묵을 지켜야만 했다. 물론 수녀원에
서는 적용되지 않았겠지만 세속 교회에서 모든 성가는 수사들이나 보
조 사제들, 또는 훈련된 남성 성가대가 맡았다. 그러므로 그레고리오성
가는 모두 남성의 노래이므로 낮은음자리로 표시해 왔다. 아래 악보는
독자들이 쉽게 볼 수 있도록 높은음 자리로 표시하였다.

〈악보 3〉 제 1·2 선법

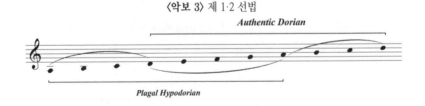

위 악보를 보면 가운데의 펜타코드를 공유하면서 왼쪽은 하이포도리
아(변격), 오른쪽은 도리아(정격)선법이 배열되어 있다.

2) 기보법과 음의 시가

 오늘날 우리들은 이미 진화되고 체계화된 악보로써 음악을 읽지만 이러한 기보법이 자리잡기까지는 수많은 시행착오가 있었다. 여러 양식의 기보법들은 수사적인(Oratorical), 음자리표가 없는 (Staffless), 높낮이가 없는 (Unheighted), 밖에 두어진 (in campo aperto), 그리스어로 성가대 지휘자의 손동작을 의미하는 치로노믹(Chironomic) 등 여러 가지 이름으로 불렸다. 기보법의 진보적 발전은 개별 음정들의 간격과 방향을 지시하는 높이가 정해진 네우마의 등장에서 시작되었다. 네우마(Neume)라고 불리는 이 기호들은 음성의 상승과 하강을 나타내는 기호로써 '/'는 Virga 즉 '짧은 막대'라 불렀고, 낮은 음을 나타내는 기호 '—'은 하나의 점인 '•'의 기호로 단순화 되었으며, 이를 '풍크툼(Punctum)'이라고 하였다. 이러한 표기들은 한국 전통음악에서 가객들이 사용해 오던 시김새와 장식 표시와도 닮은 점이 많다. 또한 네우마에는 하나의 음절을 여러 음으로 노래할 때 두 세 개의 음표가 결합된 네우마를 표시하는 등 선율의 발전과 함께 기보법도 다양한 방법이 고안되었다. 그리하여 유럽 각 지방 마다 나름의 기보법을 발전시켜오다 훗날 통일된 네우마를 공유하였다.

〈악보 4〉 네우마와 현대 악보 기보

네우마보의 4각 음표는 음의 높이를 분명히 나타내고 있지만 리듬은
나타내지 못하였다. 그리하여 그레고리안 찬트의 리듬은 항상 논란의
주제가 되어왔고, 앞으로도 마찬가지일 것이다. 그러나 당시 성가집 속
에 있는 다양한 리듬 기호들은 부분적으로는 관례에 따라, 부분적으로
는 솔렘 수사들의 이론에 근거하여 불렀다. 혼자서 노래하거나 연주할
때는 음의 시가가 길거나 짧거나 문제가 없었지만 다 같이 노래할 때
문제가 생겼다. 무엇 보다 공동체 생활을 기반으로 하는 수도원의 합송
은 더욱 그러하였다. 그럴 때는 리더의 소리를 듣고 따라가는 방식이었
는데, 한국의 재장에서 어장의 손짓이나 눈짓을 보고 소리를 맞추어가
는 것과 같은 방식인 것이다.

3) 교회선법과 음악의 보편성

교회 선법에 보이는 주된 골격 테트라코드는 훗날 서양의 조성음

악과 기능화성의 핵심원리로 활용되었다. 한국의 민요나 궁중음악에도 테트라코드가 선율과 조성을 결정하는 중요한 골격이어서 인류의 보편적 감각이라 할 수 있다. 15세기 프랑스의 작곡가 죠스깽 데 프레(1440?~1521.8.27)는 르네상스 시대의 프랑스 플랑드르 악파로써 15~16세기에 활약한 다성음악 작곡가였다. 밀라노와 로마에서 주된 활동을 했던 만큼 중세를 지나 르네상스로 접어드는 서양음악사의 중요한 역할을 한 데프레의 작품 중 아베마리아의 시작 선율에서 'a'와 've'가 4도 도약하며 시작되고 있어 테트로코드의 골격으로 도약하는 한국의 궁중음악이나 기타 악곡의 시작부분과도 상통하거니와 수 많은 음악이 이와 같은 골격을 지니고 있다. 데 프레의 아베마리아는 두 마디 뒤에 같은 선율이 따라 나오며 4성부 돌림노래 형식으로 노래를 짓고 있어 단선율 찬팅에서 카논, 대위법으로 진화하는 과정이 그려진다.

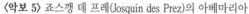

〈악보 5〉 죠스깽 데 프레(Josquin des Prez)의 아베마리아

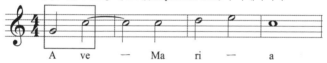

A ve — Ma ri — a

그런가하면 슈베르트의 '음악에(An Die Music)' 또한 4도로 상승하며 시작하고 있다. 악보에 여리게 노래하라는 p 표시는 당시의 셈여림을 폭넓게 구사할 수 있는 악기 개발의 일면이기도 하다. 혹자는 셈여림이 뭐 그리 대수냐고 여길지 모르지만 오늘날까지도 전통 악기로 곡을 쓰면 셈여림 표시가 거의 필요 없는 경우가 많다. 대금을 예로 들면 세게 불면 한 옥타브 위 음이 자연스럽게 나고, 여리게 불면 그 반대이니 굳이 표현하자면 저취, 역취 정도이니 그 만큼 셈여림을 드러낼 수 있는 악기의 음량이 오늘날 서양악기와 비할 정도가 못되는 것이다. 또한 다음의 슈베르트 악보를 보면, 한 박자 쉬고 들어가거나 한 박자 앞에

서 나오는 등 프레이징의 미세한 어긋남이 보인다. 이렇게 밀고 당기는
박절의 변화도 초기 음악에서는 상상할 수 없는 기법이었다.

〈악보 6〉 슈베르트(Franz Schubert)의 음악에

4도의 도약은 한국 전통음악에서도 주된 골격을 이룬다. 백제의 한
여인이 길 떠난 남편을 그리며 불렀다는 정읍사가 천년을 넘게 다듬어
져 오며 '동동'이라는 이름으로 불리다가 조선시대에는 기준음을 한 음
올려 서양식으로 표현하면 2도 상향 이조(移調)하여 더욱 화려한 장식
음을 부여하며 수제천이라 이름 지었다. 임금이나 왕세자의 행차에 연
주되며 수명장수를 비는 뜻에서 붙인 수제천(壽齊天)은 점잖고 느리게
걷는 군주를 위한 행진곡이다. 그런 만큼 앞의 서양 음악에 비해 훨씬
낮은 음역이라 저음의 무게감을 중시했던 동양음악의 풍미를 한껏 드
러낸다.

〈악보 7〉 수제천의 주선율을 담당하는 피리보

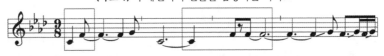

뿐만 아니라 한국 각지의 민요도 시작과 종지에 4도 골격을 지닌 노
래들이 많다. 다음 악보의 남도민요 "새가 날아든다"는 시작과 종지 모
두 4도 골격을 이루고 있다. 그런가하면 우리가 흔히 듣는 '천안삼거리'
도 두드러진 선율이 4도를 이루고 있다. 이렇듯 4도 상승하여 마치는
것은 아프리카 민요도 마찬가지다. 아프리카의 유명한 민요 '뚬바뻬 뚬
바'를 보면 4도 골격을 이루는데 악보의 뒷 부분에 □표시한 "-레히"는

5도로 상승하고 있어 뚬바와 레히는 4도, 5도 연결음으로 테트라코드 (4도)와 펜타코드(5도)로 결합된 교회선법을 연상시키기도 한다. 테트라코드와 펜타코드의 골격은 아시아와 아프리카 등 세계 인류 음악의 곳곳에서 발견되는 현상이라 인간이 감지하는 가장 보편적인 음감이 아닌가 싶다.

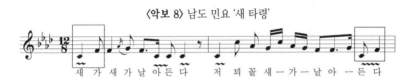

〈악보 8〉 남도 민요 '새 타령'

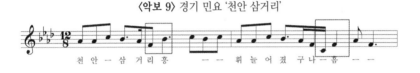

〈악보 9〉 경기 민요 '천안 삼거리'

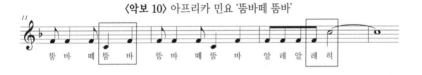

〈악보 10〉 아프리카 민요 '뚬바떼 뚬바'

교회 선법은 요즈음의 음계처럼 옥타브 위나 아래로 확대되지 않으므로 종지하는 음으로써 어느 선법인지 판별이 되었다. 또한 당시 성가들은 반드시 한 옥타브 내의 구성음들이 쓰이지 않는 경우도 많았다. 오늘날 한국의 범패 중에서 고제(古制)의 면모를 많이 지니고 있는 영남범패는 "미·라·도" 3음을 골격으로 가사를 짓다가 '도'음 위에서 빈번히 장식음을 수반하므로 4음이 되고, 하강할 때 메나리토리의 특징인 "라솔미"의 진행으로 '레'와 '솔'이 포함되지만 실제 구성음은 3~4음이듯 그리고리오 성가에서도 두음 내지 세 음 만으로 가사를 촘촘히 읊는 경

제 3 장 같고도 다른 동·서 음악의 세계

우가 많았다.

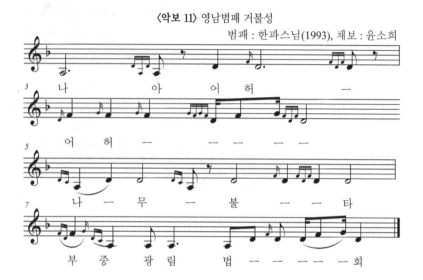

〈악보 11〉 영남범패 거불성

범패 : 한파스님(1993), 채보 : 윤소희

나　아　어　허　—

어　허　—　—　—

나　—　무　—　불　—　—　타

부　중　광　림　법　—　—　—　—　회

　　다음의 악보는 필자 재량으로 그레고리안찬트식 선율에 주기도문을 얹어본 악보이다. 성무일과의 시편송에 이러한 방법이 일과의 창송으로 많이 쓰였다. 이와 더불어 D음으로 마치는 도리안은 쁘로뚜스 토날리티(tonality) 즉 "첫 번째 선법의 조성"이라는 표현도 종종 사용되었다. 교회선법의 중요한 현상 중 하나는 종지음의 5도 위 음인 도미넌트(Dominant:지배음)인데 이는 조성음악에서의 딸림음 관계가 연상되기도 한다. 그러나 이 당시 그레고리오성가는 순전히 선율적인 기능만을 추구하였으므로 타닉(Tonic 조성음악의 으뜸음)과는 기능적 차이가 있다.

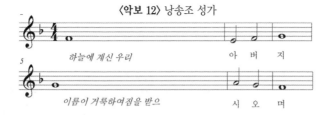

〈악보 12〉 낭송조 성가

하늘에 계신 우리 아 버 지

이름이 거룩하여짐을 받으 시 오 며

5. 교회음악의 세속화

아우구스티누스와 보이티우스, 공자와 초기 불교 승단의 음악에서 보이는 성스럽고 절제된 음악은 세월이 흐르면서 자유분방한 인간의 감성을 표현하는 음악으로 발전하다 못해 나중에는 저자거리의 음악과 뒤섞이는 일이 동서양을 막론하고 마찬가지였다. 무속과 뒤엉키거나 저자거리의 걸립패의 잡기가 되어 밥벌이의 수단이 되기도 했던 것이 한국 불교 음악의 뒤안길이 있었듯이 서양음악의 뒤안길에도 만만찮은 이야기들이 전한다.

중세의 도시 뒷골목에는 수도자의 윤리인식이 일반인 보다 못한 시기도 있었다. 길거리에서 흥청거리며 술 마시고 다니는가하면 성적으로도 문란했다. 그러자 기존 종교에 염증을 느껴 거리로 나와서 열변을 토하는 수도자도 있었다. 그러면 사람들이 구름같이 모여들어 설교를 듣는가 하면 광장에서 행해지는 공개 처형이 흔한 구경거리가 되었다. 온갖 병자들이 골목 귀퉁이에 하릴없이 주저앉아 있는가 하면 어떤 이는 묘기를 부리며 동냥을 했다. 골목마다 죽은 쥐, 고양이가 가득하여 1400년대 말부터 독일의 뉘른베라크에서는 사람을 고용하여 뒷골목에 죽어 있는 동물들을 치우도록 했다는 기록도 전한다.

<사진 8> 중세의 유랑 악사들(한쪽 눈이 없는 사람이 가사 쪽지를 들고 노래하고 있다)

거리에는 나병환자와 몸 일부가 없거나 상처입은 거지가 득실거렸다. 유럽의 빈궁은 신대륙 발견과 식민지로 부터의 자금 조달이 되면서 번영의 일로로 대 전환하였다. 그들의 부는 마추픽추, 꾸스꼬, 안데스산맥을 둘러싼 남미, 동남아, 아프리카며 온 세계 원주민들로부터 착취한 덕이니 실은 21세기 산업혁명의 근저에는 피지배국들의 피땀눈물이 베어있다. 따라서 유럽의 수많은 박물관은 도적들의 장물 전시관이요 불한당의 전리품이라 본래의 주인에게 돌려 줘야 할 것들이다.

식민지로부터 막대한 자원을 실어 오기전 유럽은 거리를 배회하며 먹고사는 유랑 악사들이 많았다. 그들은 마을 잔치가 열리는 곳을 찾아 다녔는데, 어쩌다 귀족의 잔치에 부름을 받으면 먹고 마시고 든든하게 배를 채울 수 있는 횡재였다. 한국에서도 마찬가지의 풍경이 있었으니 산중 기생이라 불렸던 염불승들을 이른 말이다. 예로부터 사찰에는 법기를 두드리며 유려한 율조로 범패를 하며 의식을 해 왔는데, 승려들 중 음악적 재능이 있는 사람은 의례 전문 직승이 되기도 하였다. 억불과 일제의 사찰령을 지나며 연명조차 어려운 처지에 놓이게 되자 어

디선가 큰 재를 한다는 소문이 들리면 목청 좋은 승려들이 그곳으로 몰려들었다. 이때 그 사찰의 유나가 누가 얼마나 소리를 잘하고 못하고를 보고 점수를 매겼다가 돌아갈 때 차등을 두어 보시금을 주었다. 그리하여 상보시금을 받기 위해 범패와 작법무 연습을 열심히 했다는 증언을 여러 승려들에게서 들은바 있다.

그런데 유럽의 잔치집 주인들 중에는 찌질한 사람도 있고, 유랑 악사들 중에도 망나니가 있었다. 잘못 만난 잔치집 주인은 실컷 노래만 시켜놓고 돈을 주지 않는가 하면 어떤 못된 거지들은 돈을 적게 준다고 잔치집에 깽판 놓기도 했다. 그러자 1343년 독일 바이마르에서는 잔칫집에서 팀파니, 트럼펫, 현악기, 하프 등을 연주한 유랑악사들에게 4실링 이상의 돈을 주지 못하도록 하는 규정까지 생겨났다.

〈사진 9〉 위세 부리듯 춤추고 있는 부유층 여인과 유랑악사의 위축된 모습이 대비를 이룬다.

요즈음은 연예인들이 대중의 우상으로 군림하지만 얼마 전까지만 하더라도 한국이나 아시아에서도 광대는 최하위의 신분이었다. 기독교 성서의 시편에는 "광대의 가슴에는 신이 존재하지 않는다"는 구절이 있

을 정도로 교회에서도 광대에 대한 천시는 마찬가지였다. 프란치스꼬회 수도자인 베르트홀트(Berthold 1210~1272)는 "하늘에 10명의 천사가 있었는데 한 천사가 땅으로 떨어져 악마가 되었으니 그들이 바로 유랑악사나 광대"라는 것이다. 그렇지만 토마스 아퀴나스(Thomas Aquinas 1224~1274)는 이런 광대들도 인간에게 기쁨과 위안을 줄 수 있는 존재이며, 이 지구상에서 꼭 필요하지만 사순절 시기 동안에는 이들을 피해야 한다"고 적고 있어 역시 대학자의 너그러운 안목은 시대를 초월한다는 생각이 든다.

민중의 흥과 웃음을 자아내는 유랑 악사들은 귀족의 광대나 축제 때면 빠질 수 없는 존재들이었다. 14세기 무렵 이들은 왕실 전속 악사 광대가 되기도 했다. 그러나 이들이 훗날 궁중 악사와 같은 예인의 대접을 받기까지는 많은 우여곡절을 겪어야 했다. 악사들을 "피해야할 악의 본보기"로 여기는 풍조에 의해서 비정상적인 난쟁이들을 불러 모아 광대 악단을 만들기도 하였다. 도시가 발달한 13세기 초부터 악사들은 시(市)의 고용살이로 살기 시작하였고, 이런 가운데 자연스럽게 길거리 연주자 조합이 탄생하여 1288년 빈에는 '니콜라이 형제회'라는 연주집단이 결성되어 자신들이 지닌 음악적인 재능을 이 형제회 안에서 마음껏 펼칠 수 있었다.

이러한 모범사례로 인해 연주조합이 생겨나기 시작하여 15세기 들어 유럽 곳곳에 연주조합이 결성되었고, 어떤 연주조합은 왕의 허가를 받기도 하였다. 르네상스 이후 인간의 감정을 자유롭게 표하는 것이 악마적 행위가 아닌 것이 되었고, 이러한 생각들은 기악음악의 화려한 기교로 발산되었다. 이러한 흐름을 타고 연주자들의 신분이 급상승하였고, 유럽 클래식음악의 모태가 되는 살롱음악이나 귀족이나 왕실 악단으로 성장하였다. 그런가하면 교회는 교회대로 교회전속 지휘자와 오르간연

주자를 고용하였으니 서양음악사에서 최초의 프리랜서가 되었던 모차르트 이전의 바하, 헨델, 비발디, 죠스깽, 코렐리..... 등등의 작곡가들은 사실상 왕실이나 특정 교회의 고용인이었다. 바야흐로 한국에도 지금은 산중 기생으로 천시 받아온 승려들이 문화재 활동으로 엘리트 예승(藝僧)의 입지에 올라있고, 그래미 무대에서 시상하는 BTS는 삼성 못지않은 한국의 브랜드로 각광받는 시대이다.

II. 인더스문명과 음악

한반도를 향하여 인더스문화와 황허문화가 양 갈래의 물줄기로 흘러오는가하면 가야와 백제로 들어온 해양루트도 있다. 그런가하면 뒤늦게 힌두화된 문화가 티벳으로 가서 중국을 거쳐 한국에서 합류하기도 하고, 이른 시기에 동남아로 건너간 인도문화는 힌두와 불교로 흩어졌다 모이는 등 그야말로 천편만화이지만 이러한 현상 가운데 일관된 키워드는 불교이다.

1. 인더스문명의 오늘

아시아 전역이 불교로 물들었지만 정작 오늘날 인도는 힌두와 이슬람이라 할 정도로 불교와는 거리가 먼 상태이다. 유럽 여행을 마친 몇 년 뒤 인도에 발이 닿고 보니 그간의 서적들은 모두가 환상이요 뜬 구름 잡은 것이었다. 길거리의 거지들은 말할 것도 없고, 릭샤꾼이며 장사꾼들은 온통 거짓말쟁이요, 호텔 주인은 나그네의 주머니를 어떻게 하면 털어볼까 온통 속임수만 부렸다. 어찌하면 저들에게 바가지를 쓰지 않을 것인지에 생사를 걸었다. 그러고 보니 이탈리아 신부님 수녀님과 지내며 그들의 나라 이탈리아를 천상의 나리인 듯이 여기다 막상 로

마 땅에 떨어져 보니 길거리 쓰리꾼과 도둑에게 지갑 털리지 않는 것이 중대사였던 것도 마찬가지였다.

그러나 여름에 만났던 로마의 거지들과 달리 성탄절 밤에 만난 로마는 완전히 달랐다. '홀리시티'를 물씬 느끼게 하는 로마의 성탄절! 자정미사를 마치고 성당을 나서자 한낮의 거지며 먼지들과는 너무도 다른 풍경이었다. 2천년 전 까따꼼바에서 나온 사도들과 쿼바디스와 십계의 주인공들이 자연스럽게 떠오르는 로마 바티칸 광장 주변의 포장마차들에서는 자정미사를 나온 가족들이 김이 모락모락 나는 커피와 샌드위치를 나누며 "메리 크리스마스!"라고 하는데, 혼이 실려 있었다.

하지만 인도에서 만나는 힌두사원은 그야말로 가면 갈수록 사람을 질리게 하였다. 바라나시의 뒷골목 사원 주변에는 파리가 들끓었고, 신들에게 꽃을 바치는 사람은 끝도 없이 줄을 서고, 재단 옆에 의자를 깔고 앉은 사람들은 그 꽃을 자루에 쓸어 담느라 바빴다. 배가 불룩 나온 데다 눈은 부리부리하며 심술 가득해 보이는 여인네의 그 모습은 마치 자동화된 공장의 기계 벨트 위의 물건을 치우는 듯 하였다. 후닥후닥 꽃을 치우니 시커멓게 물든 손이며 바닥에 질척대는 꽃 물에 구토가 날 지경이었다.

어떤 사이비 교회 사람들이 가족의 몸에 든 잡신을 쫓아야 한다고 사람을 죽이고도 부활하도록 기다렸다는 뉴스에 달린 댓글은 이랬다. "개인이 미치면 정신병자이고, 집단이 미치면 종교"라던 말이 때로는 "맞는 말이다"는 생각이 들기도 한다. 온갖 것들이 다 신이고, 온갖 수행법이 다 있는데 가끔씩 갠지즈 가트에 나타나는 이상한 도인들은 한 수 더 떴다. 뼈만 앙상한 늙은이(?)가 거기만 살짝 가린 허리끈을 두르고 옆구리에는 칼을 차고 있는데, 내 눈에는 그냥 거지나 기인이었다. 하기는 나의 영적 수준이 미천하여 성자를 못 알아 보았을 수도 있을 테

지만 천태만상의 희한한 도인들과 힌두적 미신들을 보면서 불교가 왜 생겨났는지 알만도 하였다. 하긴 요즈음은 한국의 불교도 힌두화 되어 가고 있으니 종교가 지닌 흔하디 흔한 속성이라 할까.

야생 들판에 온갖 잡초와 희귀 식물이 한데 어울려 있는 정글이 힌두교라면, 불교는 혼돈의 정글에서 곧은 나무 둥지를 베어와 기둥을 세우고 계율로써 잡풀과 가시 넝쿨은 쳐 내고 장미와 국화 같은 향그런 꽃을 가지런히 놓으니 자비와 실리적 설법의 중도였으며 그것의 끝에 공(空)이라는 절대 해방구가 있는 정원과도 같았다. 그러나 오늘날 한국의 불교에 인도 저자거리의 미신이 많이 들어와 있는 것을 보면, 이것이 인간계의 자연스런 속성이라는 생각이 들기도 한다. 아무튼 인도를 여행하면서 힌두사원에 대해 잔뜩 염증을 느끼고 있던 차였지만 네팔에 있는 세계문화유산급의 사원은 지나칠 수가 없었다. 사원에 들어서니 퀴퀴한 냄새며 쓰레기 무더기에 우글대는 미신행위인지라 문화재고 뭐고 얼른 나오려는데 저만치서 노래 소리가 들려왔다. 이 더럽고 정신 없는 곳에서 누가 이런 노래를 부르나?

소리를 따라가 보니 커다란 방에 여러 사람이 빙 둘러 앉아서 노래하는데 얼마나 평안한지 문득 타고르의 시가 생각났다. 그 노래풍은 라가와 같이 너무도 인도적이지도 않고, 그렇다고 서양 찬송가 같지도 않고, 세속에서 흔히 듣는 인도 영화풍도 아니면서 적절히 종교적 느낌이 났다. 나중에사 알고 보니 그것은 바잔(Bhajan)이었고, 바라나시의 쉬바 축제 때 한 손으로 횃불을 들고, 한 손으로 종을 흔드는 사제를 따라 수많은 군중이 부르던 그 노래도 이런 풍이었다. 노래를 하는 사람들의 모습을 보며 어느새 힌두의 위력에 빨려 들었다. 그리고 몇 년 후 산스끄리뜨와 베다, 바가바드기따를 배우면서 힌두와 브라만이 지닌 고결함의 신비에 새로이 눈을 뜨게도 되었다. 그리하여 그간 불교를 통해

힌두사제들에 대한 얘기를 듣다보니 알게 모르게 부정적 선입관과 편견이 내 안에 축적되어 있음도 알게 되었다.

인도문화를 한 마디로 축약하면 "시공간 다양성의 공존"이라 할 수 있다. 힌두·이슬람은 물론이요 시크교, 제인교, 기독교, 가톨릭 등 종교란 종교는 모두 다 있거니와 천년 전의 사람이 여태 살고 있나 싶을 정도로 원시적이고 고전적인 사고에 머물러 있는 사람이 있는가하면 첨단 IT와 핵무기를 장착한 나라이다. 음악적으로 보면, 동쪽의 라자스탄과 구자랏 지방은 아라비아의 영향을 받아 달시머나 산뚜루, 태평소와 같은 쇄나이가 있고, 동북쪽의 비하르 지방에는 한국의 농악처럼 10여명의 대원이 힌두신을 앞세우고 북과 꽹가리를 치며 노래하는가 하며, 남쪽의 카르나타카에는 마딩감(Madingam)이라는 북과 함께 한국의 장구를 쬐끄맣게 만든 듯한 다마루(Damaru) 반주에 맞추어 춤추기도 한다.

지방마다 딴 나라와 같이 다른 인도 음악 양상 중에서도 큰 줄기를 나누자면 북인도의 힌두스타니(Hindustani)와 남인도의 까르나틱(Karnatic: Karnāṭaka saṃgīta) 음악이 있다. 노래하거나 악기를 연주할 때 서양 사람들은 피아노, 한국 사람들은 장구로 반주한다면, 인도 사람들은 따블라이다. 한국의 장구 독주인 설장구가 있듯이 인도에도 따블라 독주가 있고 그 타점이나 연주 양상이 한국의 설장구와 매우 유사하고 인도음악의 베이스라 할 수 있는 북장단은 산스끄리뜨 문법과도 직결된다. 그리하여 "산스끄리뜨의 알파벳은 쉬바신의 춤에 반주하는 북장단에 의해 빠니니[10]에게 알려졌다"는 말이 있다. 그래서 그런지 쉬바신은 항상 북을 들고 있다.

10) 서기전 6~5세기 인물로 산스끄리뜨 문법을 최초로 정립함

〈사진 1〉 쉬바

　외부 침략과 교류가 활발한 북인도와 달리 남인도에는 보수적인 힌두교도들이 많다하여 빠듯한 주머니를 털어 가 보았다. 그 유명한 스리미낙쉬사원엘 갔는데 귀하신 바라문 나으리들이 왔다갔다 하였다. 웃통을 벗고 치마만 입었는데 책에서 읽던 힌두사제들의 그 대단한 성스러움이나 품위와는 거리가 멀었다. 그런데 얼마 전 인도에 대홍수가 났는데 "어떤 바라문이 떠 내려가면서도 구조자의 손을 뿌리쳤다."는 뉴스를 읽었다. 사연인 즉은 불가촉 천민과 귀하신 몸이 닿아서는 안 되기 때문이란다.

　이 뉴스를 들었을 당시에는 비웃음이 나왔다. 인도 여행에서 보았던 힌두 사제들의 한 물 간 눈 빛과 축 처진 몸의 자태들이 떠올랐기 때문이다. 그러나 『바가바드기따』를 읽으며 힌두 사제들이 일구어온 어마어마한 학문적 성과와 수행자로서의 고결한 행위들을 알게 되면서 그들에 대한 안 쓰런 마음이 일기도 하였다. 사제들이 추구했던 덕목은 그야말로 인간이 신이 될 수도 있을 정도의 아름답고 성스러운 세계였

다. 21세기 현시점에 구조의 손길을 뿌리친 채 홍수에 떠밀려 내려가는 상황은 나의 주변에서도 일어나고 있어 "공부를 해 보니 세상이 다 거꾸로더라"는 성철스님의 말씀이 실감날 때가 많다. 불가촉천민으로 세상의 온갖 멸시를 견디고 있는 그 사람이 실은 고귀한 존재일 때가 많기 때문이다. 그리하여 나는 종종 "세상은 복 없는 사람들의 덕으로 살아간다"는 말을 하곤 한다.

보수적인 남인도라 하여 정말 외부 문화와 닿지 않은 순수 인도 사람과 문화 토양을 보려니 기대했는데 남인도에서 가톨릭신자를 만날 줄이야. 묵고 있는 호텔로비에 힌두 신은 귀퉁이에 있고, 로비 입구에 성탄구유가 장식되어 있었다. 그 뿐인가. 코친에는 1503년에 세운 성 프란시스 성당이 있고, 첸나이에는 예수님의 제자 성 토마 성당이 있는데, 그곳에 성토마가 묻힌 무덤이 있다기에 가 보니 성소를 향해 장궤를 하고 기도하고 있는 인도 사람들이 있어 마치 유럽의 성당에 와 있는 느낌이 들었다.

그뿐인가 세계의 이슬람 인구 중에 인도에 가장 많은 무슬림이 살고 있다는 사실을 인도에 가서야 알게 되었다. 테러와 전쟁으로 요란한 중동과 달리 인도의 무슬림들이 아무 탈 없이 살아갈 수 있는 데는 인도 특유의 포용과 관용이 있기 때문이다. 인도의 무슬림 친구와 잠시 여행할 기회가 있었는데, 그는 하루 다섯 번 기도를 하지 않았다. "너는 절 안하니? 너 완전 나이롱 신자 아냐?"라고 했더니 자기 부모들은 그렇게 하지만 자기는 아니란다. "나이롱 맞네 맞아" 그렇게 함께 다닌 인도의 그 무슬림은 매우 진중하고 지적인 인품을 지녔었다.

한국의 몇몇 스님들께서 인도에 사찰을 짓고 포교를 하는 분들이 계신다. 그 사찰에 살고 있는 인도 사람들에게 한국 스님은 거의 구제주와 같은 존재였다. 그런데 가만히 생각해 보니 한국에도 그런 시절이

있었다. 6.25 이후 교회에서 빵을 나누어주고 공부까지 시켜주는 목사님을 따르던 한국 아이들과 크게 다르지 않은 것이다. 남인도 여기저기에는 교회가 있고, 심지어 도마가 다녀갔다는 성당도 있다. 유럽 사람들이 유난히 인도를 좋아하는 모습을 보면 같은 아리안족이라 그런가? 하는 생각이 들기도 한다. 이렇듯 좋다가도 싫어지고, 싫다가도 좋아지는 인도의 마력의 원천은 대체 무엇일까?

오늘날 인도의 이모저모

〈사진2〉 델리에 있는 자마 모스크
〈사진 3〉 1504년 포루투칼이 건립한 남인도의 산토메 성당 내부 (촬영: 2014. 12)

〈사진 4〉 네팔 카트만두의 뗄레주 사원(촬영:2009. 8)
〈사진 5〉 남인도 따밀나두 주의 스리 미낙쉬 사원(촬영:2014. 12)

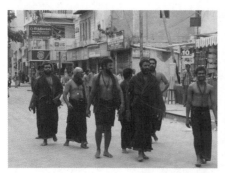

〈사진 6~7〉 남인도 따밀나두주 스리 미낙쉬 사원 앞의 힌두 사제들 (촬영:2014. 12)

〈사진 8〉 집집마다 대문 앞에 그려진 꼴람(Kollam)
〈사진 9〉 필자와 아이들

꼴람은 집안에 행운을 불러들이고자 아침마다 여자들이 그린다.

〈사진 10〉 사원 앞에서 만난 요기

〈사진 11〉 호텔 로비의 성탄 구유(○표시)와 힌두신상(촬영:2014. 12)

2. 힌두문화와 음악

1) 인더스문명의 시작

인더스강 유역의 문명은 메소포타미아에 비해서는 다소 늦지만 오늘날까지도 지속되는 생명성에 있어서는 세계 그 어느 문화권보다 압도적이다. 특히 이곳에서 발생한 불교가 아시아 전역으로 전파되므로써 아시아 문화의 색깔을 바꾸어 놓았다. 서기전 약 3300~1700년에 시작되어 서기전 2600~1900년경 인더스문명이 흥하기 전 메소포타미아와의 교류도 있었으므로 이래저래 메소포타미아문명은 전 인류 문명의 어머니와도 같다는 생각이 든다. 인더스계곡은 인더스강과 현재 파키스탄과 북서쪽 인도에 걸쳐 있는 가가 하크라 강(Ghaggar-Hakra)사이에 있었다. 처음 발굴된 유적지가 하라파에 있었기 때문에 이를 하라파 문명이라고도 부른다. 서기전 1500년경부터 인더스 강의 범람과 삼림파괴 등으로 이 지역 문화와 관련 유적이 쇠퇴하였으나 1920년대 부터 유적 발굴이 시작되어 새로운 역사의 흔적이 계속 드러나고 있어 인더스문명의 윤곽은 계속 수정되고 있다.

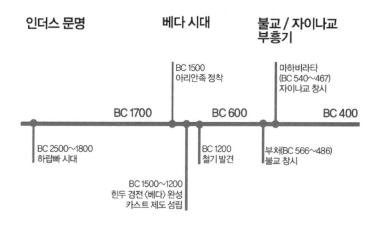

지구와 인류의 발생 역사에 비추어 보면, 오늘날 우리들이 가장 원초적으로 여기는 문명도 사실은 최근의 일이다. 그러한 점에서 인더스문명의 시야를 좀더 과거로 돌려보면 인더스문명 이전에 형성되었던 선주민에 의한 모헨조다로(Mohenjodaro)와 하랍빠(Harappa)의 흔적이 눈에 들어온다. 서기전 3000년경에서 서기전 1700년경 무렵 형성된 인더스문명의 전개에 크로스오버되는 하랍빠문화는 서기전 2000년경부터 쇠퇴하기 시작하였고, 인더스문명 후기에 유입된 아리안족이 고대인도 문화형성에 끼친 영향이 크다. 이러한 과정에 아리안족이 정복자로써 선주민문화의 쇠퇴를 불러온 것인지, 선주민 문화와 아리안족 문화가 융합적 조화를 이루어왔는지에 대한 결론은 쉽게 내릴 수 없다.

인더스문명이 인류에게 주는 가장 큰 족적은 베다문화로 인한 상상계의 서사화와 산스끄리뜨 문화라 할 수 있다. 산스끄리뜨어와 라틴어가 지니는 동일 어근, 어족의 공유점이 이들 시기의 문화 형성과 관련이 깊기 때문이다. 서기전 1500년경에 시작된 『리그베다Ṛgveda』는 서기

전 500년까지 『사마베다Sāmaveda』, 『야주르베다Yajurveda』, 『아타르바베다Atharvaveda』가 완성되었으니 그 기간이 약 천년에 걸친 수뜨라(Sūtra)의 확립기이다. 이 시기에 빠니니(Panini)에 의해 산스끄리뜨의 문법이 정립되어 고대 문학의 전성기를 맞이하여, 서기 전 400년에서 서기 후 400년에 이르는 동안 대서사시 『마하바라타Mahābhārata』가 쓰여졌고, 서기 전 200년에서 서기 후 200년 사이에 『라마야나Rāmāyana』가 완성되었다. 서사시 형태로 집성된 이들의 표면적 내용을 보면 동화 같은 스토리텔링이지만 서사의 한 단어 단어마다 많은 상징과 비의를 담고 있어, 이들을 이해하기 위해서는 원문 보다 주석서를 읽는데 더 많은 시간을 소요해야 한다.

인도 고문학이 지닌 이러한 난해성은 서사적 내용을 시형으로 압축하였기 때문인데 그런 만큼 암송하기에 효율적인 이점이 있다. 산스끄리뜨 원본을 소리내어 읽어 보면 자연스럽게 암송 율조가 생기는 것을 느끼게 된다. 요즈음은 유튜브에서 마하바라타 혹은 라마야나를 검색하면 산스끄리뜨 낭송을 들을 수 있고, 어떤 경우는 자막까지 함께 있으니 전문가가 아니어도 느껴볼 수 있는 세계이다.

인도문화의 꽃을 피운 시기는 BC 321년 인도 최초의 통일 국가인 마우리아 왕조때 부터이다. 마우리아 왕조 이후 400여 년간 크고 작은 소수 부족과 왕국들로 흩어지다 다시 통일한 것은 320년에 세워진 굽따 왕조(Gupta Dynasty)였다. 북부 지방을 통일한 굽따 왕조의 전성기였던 6대 왕 짠드라굽따 2세는 종교와 예술, 문학 등을 크게 발전시켜 인도 문화의 르네상스를 이루었다. 이러한 저력으로 페르시아의 다리우스 1세(서기전521~486)왕, 그리스 알렉산드로스의 인도 침입(서기전 326년)을 막아내며 힌두문화의 아성을 유지하였다. 그러나 후대로 가면서 강성한 이슬람제국을 비롯하여 외세의 끊임없는 침입으로 북인도

의 문화와 예술은 변화와 융합의 시대를 맞았다.

6세기에 접어들어 북인도가 훈족의 칩입으로 정치적·문화적 변화를 겪는 동안 남인도는 사따바하나(Sātavāhana), 깔링가(Kaliṅga), 바까따까(Vākāṭaka)와 같은 왕국이 지역 기반을 잡고 있었다. 뿐만 아니라 남부의 비옥한 땅을 차지한 촐라(Chola), 빤디야(Pāndhya), 짤루끼야(Calukya), 체라(Chera), 빨라바(Pallava)도 이 무렵 지역 문화 형성에 중요한 역할을 하였다. 특히 빨라바 왕국은 아리안족과 다른 선주민과 힌두색이 강한 드라비다 문화적 성격을 지닌 점에서 주목된다. 서기 후 850년에는 촐라 왕국이 빨라바를 능가하는 세력으로 성장하여 남인도 최남단까지 영향을 미쳤다. 그리하여 985~1014년에 재위한 라자는 남인도 전역, 데칸 고원, 스리랑카, 말레이반도 일부, 현재 인도네시아 수마뜨라지역인 스리위자야까지 지배력을 행사하였다.

북인도의 영향을 받지 않았던 남인도의 왕조들은 이집트와 로마를 포함한 다른 문명과의 교역을 통해 번영을 누렸는데 강력한 힌두 왕조였던 빨라바(Pallava)는 바로크 양식과 흡사한 드라비디안 건축을 선도하며 마말라푸람, 깐지푸람, 뜨리찌 등에 바위 사원을 만들었다. 9세기에 급부상한 촐라 왕조는 활발한 해상 무역을 펼치며 해외로 세력을 뻗쳤는데, 이때 라자 촐라 1세가 인도 남부의 대부분을 지배했다.

서기 후 1000년경 부터 북인도는 이슬람 세력의 끊임없는 침략으로 영토를 이슬람 왕국에 내어주며 수 세기의 혼란과 약화을 겪다 징기스칸의 후손인 바부르에 의해 무갈제국이 들어섰다. 이 무렵 이슬람의 영향으로 건축과 예술형식에 변화는 겪었으나 힌두교와 인도 음악의 정체성을 바꿀 정도는 아니었다. 1498년에는 포르투갈의 탐험가 바스코 다 가마가 인도에 상륙하였고, 이후 인도는 영국, 네덜란드, 프랑스에 의한 식민 격전지로 전락하였다. 1948년 독립이 되기까지 수백년간 서

구 열강의 지배 아래 놓이면서도 인도의 전통음악은 대하(大河)의 물결처럼 유유히 흘렀다. 서구 음악가들이 인도 음악이라는 강물로 흡수될지언정 자신들의 물 줄기를 끊거나 바꾸는 일은 없었으니, 거기에는 인도 음악의 시원이자 근간인 힌두 찬팅의 저력이 있었다.

2) 사제들의 음성 행법

서기전 1500년경 부터 베다가 형성되기 시작하여 서기전 500년 무렵 4대 베다가 완성되었지만 이 무렵 수뜨라는 주로 구전에 의해 전승되었다. 천년이 넘는 세월 동안 구전이 유지되기 위해서는 그에 따르는 많은 암기 장치가 있었으니 그것이 찬팅을 위한 음성학이었다. 이러한 과정에 언어의 영구불변을 주장하는 사상이 형성되었고, 사제들은 복잡한 제사의식을 행하기 위하여 고도의 전문지식과 훈련을 쌓았다. 그들은 무아의 경지에 들어 초자연계의 보이지 않는 힘과 신성(神性)에 나아가게 하는 시도를 하였다. 이때 소리의 진동이 매개로 쓰였으며, 불가지(不可知)한 것을 청각적으로 표현하는 방법이 고안되었다.

그들에게 있어 음성은 신을 찬미하는 도구인 동시에 신과 자아가 하나 되는 매개였고, 신과 사물을 움직이게 하는 주술의 도구이기도 하였다. 그러므로 당시에는 인간의 음성이나 소리를 땅·물·불·바람·공간으로 이루어진 우주의 5대 요소 중에서 공간 요소로 인식하므로써 음성 관련 학문인 성명(聲明 शब्दविद्य Śabdavidya)이 탄생되었다. 이는 인도 오명의 하나로써 음운·문법·훈고를 학문화하여 브라만 사제들이 꼭 배워야 하는 과목이 되었다. 의례문을 잘 낭송하기 위한 '사브다비드야'의 어원을 살펴보면, '사브다(Śabda)'는 소리(聲), '비드야(vidya)'는 학문(明)이다.

소리의 명사형인 '사브다하(शब्दः)'가 남성명사인데 이는 신께 찬가를 올리는 사제들이 모두 남성이었던 옛 문화와 관습을 반영한다. 사제들은 음성의 높낮이와 길고 짧음을 미세하게 알아 차리므로써 목구멍에서 나는 소리, 입 천장에서 나는 소리, 치아 사이에서 나는 소리, 입술에 부딪쳐 나는 소리를 분절하여 인식할 수 있었다. 이러한 소리의 알아차림은 경전 암송으로 이어졌고, 그 소리를 기호로 표시하여 문자 체계가 잡히기 전 아쇼까왕대(BC 265년경~BC 238년 무렵) 이전까지는 모두가 구전(口傳)이었으므로 베다경은 소리의 경전이었다.

힌두사제들은 신을 부르는 호따를 즐겨 행했는데, 들숨과 날숨, 호흡의 파동이 일으키는 현상, 신을 부르는 음성이 진동에 따라 각기 다른 단계의 공진현상(resonance)을 주술적 도구로 활용하였다. 이러한 행법은 고대 인도 베다시대부터 시작된 것으로 베다에 정통한 사제가 찬가를 바치면 신들이 감응해서 기도가 이루어진다고 믿었다. 그러자 사제는 절대자와 같은 지위를 누리며 사회적 문제를 야기하기도 하였다.

신께 제사를 드리고 찬가와 공물을 바치는 것에 집중되었던 베다 시대와 달리 우파니샤드 시대는 철학적인 사유가 발전하였다. 우주의 근원은 브라흐만(Brāhman 梵)이며, 개개인의 본질적 자아인 아트만(ātman 我)과 합일해 가고자 하는 범아일여(梵我一如)의 사상이 대두 되었다. 그러자 베다 시대에 '기도'를 의미하던 브라흐만은 우파니샤드에 이르러 세계의 배후에 있는 절대적 존재이자 일원적 원리로 전환되었다. 이 당시의 사제들은 범아일여(梵我一如)를 추구하는 과정에서 마음의 집중에 대한 여러 가지 방법을 사용하였다. 옴(Aum), 타드와남(Tadvanam), 탓잘란(Tajjalanm)과 같은 진언들이 주의를 한곳으로 집중하게 하는 진언으로 쓰였다.

산스끄리뜨어로 '지식'을 뜻하는 베다(वेद véda)는 신화적 · 종교적 · 철

학적 성전이자 문헌이다. 베다문헌은 삼히타·브라마나·아란야카·우파니샤드·수뜨라의 다섯 부문으로 분류되는데, 이 중에서 힌두 정전(正典)에 속하는 삼히타(saṃhita)는 리그베다·야주르베다·사마베다·타르바베다 등 4종이다. 베다 문헌이 인도의 각 종교와 철학에서 차지하는 위상은 해당 종교와 철학에 따라 다르다. 여러 종파 중에 정통파(āstika)는 베다 문헌을 권위있는 정전(正典)으로 인정하고, 시크교와 브라모이즘(Brahmoism)은 베다의 권위를 인정하지 않으며, 비정통파(nāstika)인 불교와 자이나교는 문헌으로만 인정한다.

힌두 정통파들이 정전으로 인정하는 삼히타 중 가장 오래된『리그베다』는 신에 대한 찬가와 우주관. 철학관·신관을 산문체로,『야주르베다』는 희생제식의 진행과 관련된 만트라들과 정해진 문구를,『사마베다』는 희생제식에서 사용하는 가곡(歌曲) 또는 가창(歌唱)을,『아타르바베다』에는 재앙을 물리치고 복을 빌기 위한 구문이 주로 담겨있다.

4대 베다 중『사마베다』는 큰 의식에서 좀 더 넓은 음폭으로 장식음을 부가하여 낭송되므로 전문적으로 낭송을 담당하는 사제가 정해져 있어 한국의 바깥채비 승려들과 비교될만하다. 아무튼 이러한 음악은 전문 사제만이 부를 수 있어 대중이 의식에 참여하여 함께 합송할 수 있는 노래들과는 달랐다. 이때 사전 의식, 본 의식, 의식을 마친 뒤의 절차에서 발현되는 의례문 구절과 율조에 대한 언급이 곳곳에서 발견되고, 이와 관련한 운율이『브라흐만수뜨라』곳곳에 실려 있다.

산스끄리뜨어의 운율법인 '마트레(Metre)'는 각 모음의 장단을 표시하고 있다. 사전에 나타나는 성조의 표기를 보면 장음부호(一), 단음부호(˘)를 배열하여 기호로 나타내고 있다. 산스끄리뜨에서 '가나'는 모음 강화(强化)를 나타내는 용어로 단어의 어근에서 모음 강화의 양상에 따라 10가지 종류의 동사군이 형성된다. 특히 산스끄리뜨에는 모음의 장

단에 따라 뜻이 달라지므로 학습자가 초기에 어휘를 익힐 때도 장단음을 정확하게 인지하는 것이 매우 중요하다.

〈표 2〉 산스끄리뜨어의 장단음 배열[11]

고대 표시	가나 गण gaṇa	장단음 내용	현대 기호
S S S	마 가나 मगण	장 장 장	— — —
ǀ ǀ ǀ	나 가나 नगण	단 단 단	⌣ ⌣ ⌣
S ǀ ǀ	브하 가나 भगण	장 단 단	— ⌣ ⌣
ǀ S S	야 가나 यगण	단 장 장	⌣ — —
ǀ S ǀ	자 가나 जगण	단 장 단	⌣ — ⌣
S ǀ S	라 가나 रगण	장 단 장	— ⌣ —
ǀ ǀ S	사 가나 सगण	단 단 장	⌣ ⌣ —
S S ǀ	따 가나 तगण	장 장 단	— — ⌣
S	가 ग	장	—
ǀ	라 ल	단	⌣

위의 표를 보면 장음으로만 이어지는 음절, 단음으로만 이어지는 음절, 길고 짧음이 각기 다른 순서와 비중으로 조합을 이루고 있는 음절이 열 가지의 패턴을 보이고 있다. 이와 같은 운율은 경을 낭송하는 모든 사람들이 지켜서 읽어야 했다. 이러한 과정에 자연히 율조가 생겨나 선율적인 흐름이 생성되었다. 이상 산스끄리뜨의 운율은 길고 짧은 음의 조화에서 모든 변화가 생성되므로 이를 '마뜨라의 장단(長短)'이라 했는데, 오늘날 한국 전통음악의 리듬 패턴을 '장단'이라 하고 있어 산스끄리뜨의 낭송조와 연결되거니와 한글 창제 원리도 소리글자인 산스끄리뜨와 직결되고 있어 앞으로 이 방면의 연구를 개척해 볼만하다.

11) P.K.Gode & C.G.Karve, Sanskrit-English Dictionary 京都 : 河北印刷株式會社, 1978, p.13.

3) 범음성의 전파와 영향

불교가 중앙아시아를 거쳐 중국에 전해지면서 범어의 율조도 함께 유입되었다. 범어경전의 한역 작업이 이루어질 때, 범어를 음사한 진언과 다라니가 병용된 것이다. 중국 초기 불교역사에는 서역에서 온 유랑 승들에 대한 다양한 기록이 보인다. 서역승들이 다라니와 주문을 외면 그 소리가 재미나는데다 얼굴이 시커멓고 눈이 부리부리한 나그네가 신통력도 부리는지라 소문이 삽시간에 퍼졌다. 범어 경전에는 암송을 잘하기 위한 여러 가지 장치가 있으니 반복되는 어절과 묘사음들이다.

한국의 천수경에서 "수리수리 마하수리..."라거나 의례문의 "옴 사바하 훔 훔 훔"과 같은 발음들이 알고 보면 서역 유랑승들의 일화와 맞물리는 지점이 많다. 당시 민중들은 서역 승려들의 생김새도 특이하거니와 "수리수리 훔 훔... 다라다라..."와 같은 범어 율조와 리듬이 재미나고, 그런 소리를 하면서 신통력도 일으키고, 또한 그 소리를 자신들도 염송하면 소원을 이룰 수 있다하니 얼마나 솔깃하였을까?

유랑승들의 인기가 오르자 생각있는(?) 사람들은 "노래를 유희로 삼아 신통술을 부려 사람들을 현혹한다"며 비난하였다. 이러한 기록이 『고승전高僧傳』이나 기타 중국 초기 불교사에 전하기만 한 것이 아니라 한국에도 있었다. 신라시대 경덕왕 때에 해가 둘이 나타나는 이변이 생기자 왕이 월명사 더러 노래를 불러 재앙을 없애라 명하니 월명사는 "나는 성범은 못한다" 하던 것이 그것이다. 이로써 당시에 신라에도 신통력 부리는 진언이나 다라니 율조가 널리 퍼져있었음을 짐작하게 된다. 재미난 것은 월명사가 향가를 불러 재앙을 없앴는데, 이 대목에서 월명사가 부른 향가가 일종의 무가(巫歌)였고 당시의 화랑들이 오늘날 무속의 원류라고 주장하는 학자들도 있다.

중국을 오가는 서역승 뿐 아니라 수많은 유학승들에 의한 이방의 언어가 대거 유입되자 발음과 뜻의 전달에 혼란이 야기되었다. 이전에는 서로가 아는 자국 언어였으므로 커뮤니케이션에 어려움이 없었지만 새로운 언어들이 섞여 들면서 운도에 대한 필요를 느꼈다. 그리하여 뜻을 정확하게 표하기 위한 운도(韻圖)가 형성되었으니 그 결정적인 것이 불교와 그로 인한 범어였다. 이렇게 들어온 범어는 불교 경전과 함께 중국식으로 고착된 언어가 되었으니 그것이 오늘날 한·중·일 경전어인 실담범자이다. 실담은 완성을 뜻하는 시드하(सिद्ध: siddah)의 격변화 단어를 음사하여 悉曇(중국의 현재 발음 xītan)으로 표기하였고, 한국에서는 이를 다시 한국식으로 발음하여 '실담'이라 하였다.

중국과 한국은 지역적으로 보면 밀착되어 있지만 언어적으로 보면 인도 보다 먼 나라이다. 중국어와 가까운 고대 언어로 오스트로네시안을 꼽는데 그 이유는 유성음 언어로 음의 높낮이에 의한 운율적 요소가 풍부하기 때문이다. 실제로 필자는 중국어 시에 작곡을 위촉 받아 노래를 지은 적이 있는데 그야말로 저절로 선율이 쓰여진다 할 정도여서 중국의 시는 곧 노래라는 생각을 하였다. 그런 만큼 초기 중국의 성조는 시, 즉 노래를 하기 위한 데서 생겨났다는 설도 있다. 아무튼 서역문화가 들어오기 전에 형성된 『시경』의 성조와 불교 유입 이후의 성조가 많은 차이가 있을 것으로 여겨지듯 이들의 음악 또한 마찬가지이다.

범어 유입으로 형성된 한어 운도와 성조는 세월이 흐르면서 변화를 겪게 되었으니 이 또한 외지인의 침입에 의해 이방 언어가 유입되었기 때문이었다. 역사적 변화를 거쳐 오늘날 범어(梵語)와 한어(漢語)의 율적 차이를 들자면 범어는 모음의 장단 배열에서 선율이 생성되는 반면 한어는 고저승강(高低昇降)에 의한 4성조여서 이로 인한 중국 범패는 많이 달라 질 수 밖에 없었다. 산스끄리프어가 지닌 모음의 장·단 배

열(metres)은 중국 보다 한국 전통음악에서 더 많은 친연성이 발견된다. 우선 중국에서는 리듬 절주를 이르는 용어가 박(拍) 내지는 박자(拍子), 박절(拍節)인데 비해 한국에는 장단(長短)이라는 용어가 하나 더 있다. 뿐만 아니라 뜻글자인 한어는 주로 2자씩 짝을 이루는 데 비해 범어와 한글은 소리 글자인데다 3자 패턴에 의한 3소박이 많은 점에서 친연성을 지니고 있다. 이에 대한 구체적인 내용은 제2권 1장 "장단, 그 밀당의 기법"에서 다시 논하겠다.

〈표 3〉 중국 보통화 성조도

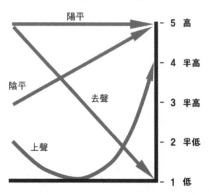

중국의 성조가 시대에 따라 다소 차이가 있지만 고저승강의 4성조라는 기본 골격은 변함이 없어 이들의 언어 율조는 음의 고저(高低)에 의한 4성조였음을 알 수 있다. 그러므로 불교와 함께 서역 승려들에 의한 범문 율조는 이른 시기부터 중국식 변용이 이루어졌다. 그리하여 경전의 한역 보다 먼저 이루어진 것이 조식에 의해 창제된 중국식 어산 범패이다. 이렇게 중국식 선율에 의한 의문 및 창송 율조가 만들어졌으나 범어 진언이나 다라니는 본래의 율조를 지닌 체 송주되었다. 실제로 중국과 한국의 의례문을 보면 헌좌게 뒤에는 헌좌진언이 있어 한어와 범어가 씨줄과 날줄처럼 짜여져 있다.

오늘날 중국과 대만에서 그 설행 양상을 보면 한어 의문을 염송하다 다라니나 진언으로 접어들면 율조 패턴이 달라진다. 한문 율조는 주로 2소박 패턴으로 낭송되다가 다라니나 진언에 접어들면 3소박 절주가 늘어나는 것이 가장 큰 차이이다. 중국의 어산 범패가 생겨난 이후에도 진언과 다라니는 번역되지 않은 채 본래의 운율을 지닌 체 그대로 송주되었고, 진감선사가 배워온 당풍 범패도 마찬가지였을 것이다.

4) 한반도의 범어와 힌두적 신행

초파일이나 특별한 날 외에는 절에 가는 일이 거의 없는 나의 어머니이지만 아침마다 천수경은 빠짐없이 왼다. 천수경은 아발로끼떼스바라에 대한 기도문이다. 그런데 어머니는 그것이 그런 것인지 모르고 무조건 외신다. 자녀들이 이사를 갈 때면 붉은 경명주사로 범자를 그린 부적을 가져와 몸에 지니라고 성가시게 하신다. 자녀들이 중요한 시험을 치거나 혼사를 앞두면 늘 상 진언을 외시는데 본래 진언은 뜻을 모른 체 외는 것이라며 쉼 없이 중얼중얼 하신다. 그리고 자신이 세상 떠날 때 입을 옷과 관을 덮을 포를 준비해 두었는데 그 포에는 범자 다라니가 새겨져 있다.

문화의 전이현상을 보면, 대개 전달한 쪽 보다 전달 받은 쪽에 원형이 많이 남아있다. 그러한 점에서 오늘날 일본에서 범패를 쇼묘(聲明)라고 하는 점은 많은 생각을 하게 한다. 쇼묘는 힌두사제들의 음성학 '사비다비드야'를 한문으로 번역한 것으로 범패 보다 일찍 생긴 용어이다. 일본의 초기 불교는 신라나 백제인을 통해 전해졌으므로 한국 불교에도 쇼묘, 즉 사브다비드야와 연결되는 진언과 다라니 율조가 먼저 있었음은 자명한 이치이다.

범어와 한국 불교 음악, 한국 사람들의 생활을 아우르는 말로 '쌈'이라는 말이 있다. 인도의 범어를 이르는 '산스끄리뜨'라는 표기가 영어식이므로 최근에는 『쌍스끄리땀』이라는 책이 출간되기도 하였다. '쌈'은 together의 sam(सं)에 성취·완성의 krta(√kṛ accomplishment)가 결합된 합성어이다. 불교 음악의 기원은 석가모니의 음성에서 비롯된다. 이것이 오늘날까지 이어질 수 있는 것은 그의 말씀을 다 같이 합송(संगति Saṃgati)한 데서 비롯된다. 합송의 삼가띠도 접두사 삼(सं saṃ)과 "노래하다"의 어근 '가우(√गै)'에서 비롯된 '가띠'가 결합된 말로 "함께 노래하다. 함께 읊다"는 뜻이다. 세계 어느 나라 사람들 보다 쌈 싸 먹는 것을 좋아하는 한국 사람, 한국말 '쌈'이 범어 '삼(쌈)'과 같은 발음, 같은 뜻인 것이다.

5) 음악 전통과 대중 힌두음악

(1) 음악 전통과 음률 체계

지구상의 모든 음악이 그렇듯 음악의 가장 원초적인 출발은 원시종교의 무속적인 행위에 수반되는 몸짓과 음성에서 시작되었다. 이러한 음악이 고등종교로 진화한 뒤 의례의 체계화에 따른 정제된 낭송 율조가 선율로 발전하며 그에 대한 사상이 부여되었다. 이러한 가운데 인도 힌두사제들의 음악 행위가 그리스 철학자와 로마 교회의 신학자와 확연히 구분되는 지점이 있다. 기독교음악에서 뜻을 중시한 찬송의 역할이 유일하였던 데 비해 인도에서는 소리 그 자체에 의한 음성행법이 있었다는 점이다. 대표적인 예를 든다면, 초기 교부신학의 성 아우구스티누스가 가사에 담긴 뜻 보다 선율에 빠져 드는 것을 반성하였던 것이고, 우리 어머니는 뜻을 모른 체 무조건 달달 외는 것이 진언이었으니

그 배경에는 인도 힌두사제들이 소리의 진동 그 자체에 온몸과 마음을 집중하여 몰아의 경지에 빠져들었던 주술적 배경이 있는 것이다.

이러한 전통과 연결되는 인도의 음악은 훗날 '라가'에서도 드러난다. 특정한 시간과 계절에 부르는 라가이지만 막상 그 가사를 들어보면 기도와는 아무런 상관이 없는 세속적 내용인 경우도 있다. 이는 가사보다 소리의 진동에 집중해 온 힌두사제들의 음성행법과 무관치 않다. 그런데 이러한 음성행법은 훗날 부정적인 주술이나 묘기를 부리는 것과도 연결되었다. 힌두사제들의 과도한 제의와 주술, 카스트제도와 결부된 종교적 억압은 민중의 고통을 가중시켰다. 그리하여 석가모니는 제자들에게 이러한 행위를 하지 말 것을 계율로서 정하였다.

석가모니에 의해 불교가 탄생될 즈음의 인도는 농경과 무역의 발달로 새로운 신흥 부유층이 확산일로에 있었다. 그러나 힌두사제들은 이러한 시대적 변화와 달리 신정일치의 폭압적 행태를 보였으므로 불교와 자이나교와 같은 신흥종교에 민중의 호감이 쏠렸다. 사람들은 힌두 사원을 떠나 불교적 수행으로 출가하였고, 힌두 사원은 쇠퇴의 길로 접어들었다. 그러나 석가모니의 입멸 후 불교 교단이 분열되는 틈 사이로 힌두가 다시 살아났다. 그간의 고질적 힌두의 병폐를 쇄신한 사제들이 불교와 자이나교의 장점을 흡수하면서 새로운 활기를 되찾은 힌두는 본래 찬팅의 율조를 중시하였으므로 인도 전통음악의 발전을 촉진시켰다.

불교가 금욕주의로 제사와 기악에 대해 부정적인 자세를 취하며 음악과 멀어져간 사이에 힌두와 함께 인도 음악은 복잡한 율조에 대한 이론적 체계가 수립되기 시작하였다. 그리하여 기원 후 2세기 무렵에는 바라타(Bharata)에 의해 『나티야샤스트라(नाट्यशास्त्र Nātyaśāstra)』가 쓰여져 인도 최초의 음악서로서 전해지고 있다. 학자에 따라 서기전 200년

~ 500년에 성립된 것으로 추정하기도 하는 이 문헌에는 사(sa), 리(ri), 가(ga), 마(ma), 파(pa), 다(dha), 니(ni)라는 7음의 명칭이 있고, 이러한 명칭은 Sadja, Risabha, Gandhara, Madhyama, Panchama, Dhaivata, Nisadha 의 첫 음절을 딴 것이다.

이들 7개 음 이름의 뜻을 보면 '사'음의 '사드자'는 땅의 소리로써 서양음악으로 치면 기본을 의미하는 타닉(Tonic), 중국식 율명으로 치면 땅을 상징하는 황종과도 같은 의미이다. 이 소리의 음은 티벳 불교의 '옴'소리와도 같다는 설명이 있기도 한데, '옴'에 대해서는 앞서 프롤로그에서 쉬바를 뜻하는 산스끄리뜨어에서 언급한바 있다. 두 번째 Risabha 는 비슈누의 화신, Gandhara는 힌두신화에 나오는 왕국의 이름이며, 마지막 음인 Nisadha 또한 마찬가지로, 음계의 이름에 힌두 신화의 이상향과 우주관을 반영하는 의미들이 담겨있다. 이들 7개의 음은 한 옥타브 안에 구성된 음인데 그 안에는 22스루띠(Śruti)의 미세한 음정들이 내포되어 있다.

앞서 프롤로그에서 "듣는다"의 어근 '스루'에 대해 언급한 바 있다. 그런데 인도 음악 이론의 핵심인 '스루띠'의 어휘를 보면 어근 '스루'에서 3인칭 단수 동사 '띠(ति ti)'가 붙어 "듣는다"는 '스루띠(श्रुति śruti)'가 된 것이다. 즉 인도 음정의 최소 단위인 스루띠는 "듣는다"를 명사화한 것임을 알 수 있다. 22스루띠는 어떻게 배열 하느냐에 따라 성격이 다른 음계를 양산한다. 그 중에 '사음계'(SA-grāma: C음계 다장조와 같은 으뜸음)와 '마음계'(MA-grāma F음계 바장조와 같은 으뜸음)가 기본이었고, 이 두 음계를 각각 7음 위에 옮겨 놓으면, 14調(murchanā)를 얻게 된다. 나아가 '사음계'에서 4개, '마음계'에서 3개의 음계를 산출하여 일곱 '자띠(jati)'를 생성한다. 하나의 자띠에는 중심음, 강세를 주는 음, 여린음 또는 중요치 않은 음 등, 각각 음의 기능이 있어 오늘날 서양의 7음계

보다 훨씬 복잡하고 치밀한 기능선법이다. 자띠는 오늘날 인도 전통음악의 대표인 라가(raga)의 전신이라고 할 수 있는데, 라가라는 말이 처음 생겨난 것은 마탕가(Matanga, 5세기)가 저술한 『브라데시(Brhaddesi)』였다.

6세기 무렵에는 나라다 성자에 의해 『나라디야쉬끄샤 Nāradīyaśikṣā』가 쓰여졌다. 짧은 음성 문자 형식으로 기록한 이 문헌에는 낭송을 위한 가사의 분절과 율적 원리가 담겨 있는데, 그 내용의 절반 정도가 『사마베다』에 관한 내용인데다 사제의 수행까지 담고 있어 경전 찬팅이 곧 인도 음악의 근간이자 수행법이었음을 알 수 있다. 650년 무렵 남인도 따밀나두 주에 있는 뿌두꼿따이 근처 동굴 사원의 벽에 새겨진 『꾸두미야말라이Kuḍumiyāmalai』에는 일곱 개의 음조를 기록한 내용이 보이는데, 이는 당시 음악 기보의 초기 형태를 담고 있어 세계적 음악유산으로 인정받고 있다.

800년 무렵에는 마땅가(Mataṅga)가 지은 『브르하데쉬Bṛhaddeśī』를 통하여 인도의 음조이론이 마르가에서 데시(deśī) 체계로 발전하였음을 알 수 있다. 이 문헌에서도 딴뜨라와 요가 수행이 음악과 서로 관련짓고 있어 인도 음악의 일관된 종교성을 엿볼 수 있다. 1100년에는 나니야데바(Nānyadeva)가 펴낸 『사라스와띠흐리다야랑까라 Sarasvatīhṛdayālaṁkāra』로 인해서 음성학과 라가 및 새로운 노래 데시에 대해서 많은 정보를 제공하고 있다. 이 무렵 시인 자야데바(Jayadeva)는 『기따고빈다Gītagovinda』를 통하여 선율과 리듬을 함께 기록하고 있어 당시의 인도 음악이론의 전개 양상을 가늠케 된다.

이 문헌에서 특히 주목되는 것은 12개의 사르가스(sargas) 장에 8절로 구성된 아쉬따빠디(aṣṭapadī)가 담겨있는 것인데, 당시 8절로 된 아쉬따빠디는 인도 전역에 유행하던 노래였다. 인도 고전 시(詩) 중에 기초 단

계에 해당하는 시형이 32운율이다. "상서로운 시(詩)들"이라는 뜻을 지닌 『바가바드기따(भगवद्गीता)』에는 8음절 4개로 이루어진 시형으로 지혜와 용맹을 지닌 왕이 적을 무찌르고 세상을 평정해가는 이야기도 실려있다. 이때 8개의 음절을 하나의 '파다'라고 하는데 이는 '걸음'이라는 뜻을 지니고 있어 행(行)으로 번역 할 수 있다. 동물이 4발로 걸으므로써 안정되게 걷듯이 네 개의 파다가 한 덩어리가 되는 시형(詩型)을 '슬로까'운율이라 한다. 슬로까는 비나의 선율에 잘 어울리며, 비나는 예로부터 수행자들이 사용해 오던 악기였다.

12세기 초반(1131)에는 짤루끼야 왕 소메슈와라 3세의 주관 하에 왕이 숙지해야 할 총서 『마나솔라사Mānasollāsa』가 쓰여졌다. 이 문헌에는 노래와 춤, 기악과 미적 즐거움에 대한 성찰의 내용이 담겨 있어 서양 음악사에서 아우구스티누스의 고백록과 교부들의 교회음악에 대한 성찰, 그리스 철학자들의 음악 미학적 논의를 떠올리게 한다. 13세기에는 『샤릉가데바Śārṅgadeva』에 의해 『상기따라뜨나까라Saṃgīta-ratnākara』가 쓰여졌다. 이 문헌에서 저자의 이름 '샤릉가데바'의 끝에 신을 뜻하는 '데바', 그의 저서 제목 앞에 있는 '상기타'에서 '함께'라는 뜻의 '삼'과 '시(詩)'를 뜻하는 '기따'라는 어휘가 있어 신(神)을 향한 인도 문학과 음악의 지향성을 짐작할 수 있다.

앞서 『바가바드기따』에서 '바가바드'가 '상서로운'이라는 뜻을 지님을 언급한 바 있다. 이를 불교로 가져와보면 남방이나 북방에서 빈번히 낭송되는 석가모니불 예경에서 들을 수 있다. "나모 따스(따스는 스리랑카 발음, 미얀마와 기타 남방지역에서는 따사라고 발음함, 이는 다음 장 스리랑카의 불교 음악에서 좀더 상세히 들여다 볼 것이다) 바가와또 아라하또 삼마삼붓다사"라는 대목인데 여기서 '바가와또'는 바가바드=바가와드와 같은 뜻이며 어미의 '또' 발은은 다음에 이어지는 단어

와 연성작용에 의해 변한 것이다. 이르한 대목을 중국에서는 바가와또(世尊)·아라하또(應供) 삼마삼붓다사(正等覺者)로 번역하여 한국 사찰에서 조석 예불에 암송되고 있다. 한없이 멀고 먼 고대인도의 문헌이지만 불교를 통하여 우리네 품으로 자연히 스며드는 친근감을 느끼게 된다. 또한 인도의 고문헌은 산스끄리뜨를 알면 제목이나 이름만 들어도 그것이 무슨 내용, 어떤 목적으로 쓰여진 결과물인지를 알 수 있어 인도의 문학과 음성 나아가 음악의 세계가 쉽고 자연스럽게 다가온다.

선율을 뜻하는 '라가(राग: rāgaḥ)'에는 '집착, 탐착, 붉은 색 그리고 멜로디를 지칭하는 뜻이 있다. 그리하여 바가바드기타 2장 56송에는 "집착과 두려움과 분노로부터 벗어난 자"의 구절에 "비따 라가'वीतराग vīta-rāga"라는 대목이 등장한다. 여기서 '비따'는 벗어난, '라가'는 집착으로 해석된다. 바가바드기타의 이 계송을 읽으며 노래의 선율을 뜻하는 '라가'가 집착이라는 뜻과 아무런 상관 없는 것일 수도 있지만, 선율이라는 현상이 어떤 특정한 음정의 연속적 결합에 의한 진동 현상을 감지한 사제들에 의해서 동의어가 되었거나, 선율이 일으키는 인간의 감성적 반응이 결합되는 현상까지 내포하고 있는 것은 아닌가 하는 생각도 든다.

(2) 오늘날 대중적 힌두음악

인도는 4세기 무렵 본격적인 힌두의 시대로 접어들며 문학·종교·음악이 일치되는 현상이 두드러졌다. 힌두교 안에서 여러 종파가 생겨났으나 서로 다른 종파적 이념 가운데서도 소리의 근원인 '나다(nāda)'에서는 하나로 연결되었다. 각 종파의 요기들은 소리의 진동과 신을 찬탄하는 가사의 의미를 명상화 하므로써 '나다'는 음악을 통한 종교적 실천의 한 방편이 되었다. 그러나 교통 수단이 발달하지 못하여 지역간의

교류가 오늘날과는 달랐으므로 북인도와 남인도는 마치 다른 나라와도 같이 언어와 종교적·음악적 전통이 서로 다른 양상으로 전개되었다.

그리하여 북인도에서는 두루빠드(dhrupad), 남인도는 끼르따나(kīrtana)와 끄리띠(kriti)가 사원 음악으로 자리 잡았다. 이러한 음악은 5세기 무렵 시작된 박띠(bhakti) 사상이 그 배경에 있다. 즉 박띠 요가에는 아홉 가지 중요한 실천 항목이 있었는데, 그 중에 하나가 군중들과 다 함께 신을 찬양하는 것이었다. 박띠운동은 남인도에서 시작되어 12~18세기에 이르러 인도 전역으로 퍼져나갔다. 18세기에 이르자 이러한 사조는 사원 축제에서 대중이 다 함께 노래하고 춤추고 연극을 펼치는 새로운 문화부흥을 일으키며 바잔(bhajan भजन)이라는 대중 힌두음악이 자리 잡게 되었다.

수년 전 바라나시를 여행하던 중 갠지즈강에서 열리는 쉬바축제를 본 적이 있다. 인도의 힌두 사원을 다니다 보니 힌두 사원의 미신적 행위에 절레절레 고개를 젓고 있다가 쉬바축제에서 바잔을 부르는 모습을 보고 그동안 쌓여온 힌두에 대한 거부 반응이 일시에 씻겨졌다. 비가 장대같이 내리는 밤, 갠지즈 강가를 향해 오른 손으로는 횃불을 들고 왼손으로는 방울을 흔드는 사제와 함께 수많은 사람들이 손뼉을 치며 바잔을 부르는데 그때 내리는 비는 마치 천상에서 축복의 정수를 내리는 듯한 환영을 불러 일으켰다. 이렇듯 대중적인 바잔이므로 21세기 발리우드의 뮤직비디오에서도 유사한 장면이 많이 보인다.

현대 힌두 음악의 대표적 장르라 할 수 있는 바잔은 7세기에서 10세기 무렵 남인도 따밀주에서 시작되었다. 이들 노래는 쉬바와 비슈누에 대한 헌신과 찬탄의 내용이 주된 것이었다. 여기에는 12세기 무렵 산스끄리뜨 운문인 『기따고빈다(Gītagovinda)』의 영향이 지대하였다. 후대에 이르러 바잔이 점차 인도 전역으로 퍼져가면서 이들 음조에 몇 개의 라

가 음계를 비롯하여 지역색이 있는 민속적 선율을 사용하기도 하였고, 가사의 언어도 지방어가 쓰이기 시작 하였다. 가사의 내용은 대개 문헌에 나오는 이야기나 신에 대한 묘사, 성자들의 가르침을 담고 있으며, 빠다(pada)와 슐로까(śloka)와 같은 전통적인 산스끄리뜨 운율과 문학 형식을 따르지만 지역에 따라서는 지방 언어에 의한 운율을 만들어 쓰기도 하였다. 이렇듯 전통을 기반으로 하되 현실적 운용에 자유로운 것은 대중적 감수성을 포용하는 박띠 사상의 유연성이 큰 몫을 하였다. 아무튼 오늘날 힌두 대중음악에 이르기까지 전통적 색체가 끊임없이 살아 있는 데에는 고대로부터 이어져온 춤 · 노래 · 연극이 결합된 종합 예술적 삼기따(संगीत saṃgīta)의 생명력이라 할 수 있다.

〈사진 12〉 따밀의 악성 티야가라자
〈사진 13〉 베다찬팅을 하고 있는 인도의 데바

데바의 앉은 자태와 물이 흐르는 배경이 불교의 수월관음도와 유사하다

인도에서의 음악은 신과 인간을 연결 짓는 것으로 "음악은 곧 종교적 실천"이기도 하다. 그러므로 오늘날 출판되고 있는 『나띠야사스뜨

라』의 저자 바라타의 이름 뒤에는 항상 현자 내지는 성자를 뜻하는 '무니(Muni)'라는 존칭이 붙어있다. 동서를 막론하고 고대 사회에서 음악을 하는 사람들은 천상의 신으로부터 선율을 받아 적는 존재였다. 따라서 고대 인도에서 음악을 배운다는 것은 영적 수련을 의미하는 사다나(sādhanā)였다.

무갈제국(Mughal 1526~1875) 시기의 천제적 음악가 딴센(Mian Tansen)은 음악으로 비를 내리게 하거나 불을 일으킬 수도 있었다. 그런가하면 따밀 왕조 때 탄조레를 중심으로 활동했던 띠야가라자(Tyagaraja 1759?~1847?)와 무뚜스와미 디크쉬따르(Muttuswami Dikshitar 1776~1835), 샤마 사스뜨리 Syama Sastri 1762~1827) 등 인도의 뮤지션들이 일으킨 신비한 일화들이 전설처럼 전하고 있다. 이렇듯 인도의 음악은 단지 선율이나 리듬을 향유하는 것이 아니라 음악을 통하여 영적 성취를 이루었으므로 세속음악과 종교음악의 구분이 어려울 정도이다.

〈사진 14〉 숲속 수행자와 음악을 논하고 있는 딴센(가운데)

3. 스리랑카를 통해서 보는 인도의 불교 음악

이미 불교 전통이 끊긴데다 복잡하기 이를 데 없는 인도 문화의 지평 위에서 한 마리 개미 같은 내가 어떻게 인도의 불교 음악을 논하겠는가 만은 그럼에도 불구하고 스리랑카를 통해서 한 귀퉁이나마 들여다 보려는 것은 다니고 다니다 보니 이웃 나라 중국이나 일본 보다 스리랑카 범패가 한국 범패하고 더 많이 닮았었기 때문이다. 그 이유를 알다가도 모르겠다 했는데 산스끄리프를 배우다 한 이치를 발견하였으니 범어와 한글의 조어 원리와 어순이 상통한 것이었다. 산스끄리프어를 배우다 보면 복잡한 변화가 하도 많아 "이게 뭐야?" 싶다가도 앞 뒤 단어를 연달아 발음해 보면 수없이 일어나는 연음현상에 고개가 끄덕여졌으니 우리네 말에도 그러함이 있기 때문이었다.

아무튼 다시금 인도로 돌아와 보면, 석가모니 입멸 후 그의 제자들은 스승의 말씀을 다 같이 합송하며 외웠는데, 이러한 과정에 자연스러이 율조가 생겨났고, 그 가운데 법구경과 같은 시구(詩句)는 더욱 유려한 노래가 되었다. 그러나 오늘날 인도에서는 불교문화가 단절되었고, 아시아 각지는 지역마다 토착화로 인해 인도에서의 범어 율조를 가늠하기 어렵다. 그리하여 본 항에서는 근세까지 인도령이었고, 아쇼까왕의 아들 마힌다에 의해 불교를 받아들인 스리랑카를 통하여 인도불교 음악의 면모를 추정해 보고자 한다.

1) 불교 음악의 발생

불교 음악은 석가모니의 음성이 원음이다. 그렇다면 석가모니의 음성은 어떠하였을까? 경전에는 석가모니의 음성을 5음 내지는 8음으로

설명하고 있다. 『법원주림』에는 부처님의 음성을 "바르고 곧으며, 화사하면서도 우아하고, 맑고 청아하며, 깊고 원만하며, 두루 퍼져 멀리서도 들을 수 있다"고 하며, 이를 일러 범성 5음이라 하였다.

『法苑珠林』卷第三十六 引證部第二 ： 如長阿含經云。其有音聲五種淸淨。乃名梵聲。何等爲五。一者其音正直。二者其音和雅。三者其音淸徹。四者其音深滿。五者周遍遠聞。具此五者乃名梵音。

바라문의 스승이었던 범마유는 임종 시기에 석가모니의 설법을 듣고 부처님께 귀의하였다. 이때 범마유는 자신에게 깨달음을 준 그의 음성을 "가장 좋은 소리, 알기 쉬운 소리, 부드러운 소리, 고른 소리, 지혜로운 소리, 빗나가지 않는 소리, 깊고 묘한 소리, 여성의 소리가 아닌 소리"라고 하였다.

『梵摩渝經』卷第一 ： 卽大說法, 聲有八種 最好聲、易了聲、濡軟聲、和調聲、尊慧聲、不誤聲、深妙聲、不女聲.

『범아유경』에 실린 이러한 내용 중 "여자답지 않은 소리"에 대해서는 시대적 배경을 감안하여 생각할 필요가 있다. 인구의 수를 셀 때 여성은 그 수에 포함되지 않았던 당시 인도 사회와 달리 요즈음의 관점에서 보면, 여성의 소리가 아니라는 것은 가늘고 높게 들떠있는 소리 정도로 해석해 볼 수 있다. 아무튼 부처님의 음성은 그 음성을 듣기만 해도 감화되는 온갖 요소를 지니고 있으니 이들을 한 마디로 '범성'이라 했다.

음악의 '생명기능'을 중시하여 적극적인 태도를 취했던 힌두 사제들과 달리, 초기 불교승단은 금욕적 계율에 따라 기악을 멀리하였다. 이러한 전통은 남방지역에서는 오늘날까지도 지켜지고 있다. 일반 신도들이 사찰에서 단기 수행을 하더라도 8계를 수지하여야만 하는데 8계 중에 일곱 번째 계율을 팔리 발음 그대로 옮겨보면, "낫짜 기-따 와-디

따 위수- 까닷사나- 마-라-간다 위레-빠나 다-라나 만다나 위부-사 난타-나 -스스로 춤추거나 다른 이를 춤추게 하여 즐기는 일(낫짜) - 스스로 노래부르거나 다른 이를 노래 부드도록 시켜 즐기는 일(기-따), 스스로 악기를 연주하거나 다른 이를 연주하도록 시켜 즐기는 일(와-디따) 부처님의 가르침을 벗어난 볼거리를 보고 즐기는 일(위수-까닷 사나), 금·은으로 만든 꽃, 모든 종류의 꽃 등으로 몸을 치장하는 일 (마-라-다라나), 향기로운 분으로 화장하여 얼굴을 매끈하게 치장하는 일(간다 만다나), 색깔있는 분, 향수, 향유, 화장품 등을 발라 얼굴을 치 장하는 일(간다 위레-빠나 위부-사나) 등을 삼가는 계율을 기꺼이 지 키겠습니다"

미얀마에서 수행을 할 때 매일 8계를 수지했는데 그때마다 제7계율 을 욀 때면 "더 이상 음악을 하지 말까?"하는 갈등을 하곤 했다. 지금도 그렇지만 학문이나 예술보다 수행이 더 우선이었기에 만약 나의 내적 진보에 음악이 걸림돌이 된다면 여지없이 버릴 수 있다. 그리하여 정 말 열심히 수행하다보니 어느날 열이 오르며 병이 났다. 그리하여 하루 는 숙소에서 쉬고 있는데 멀리서 들려오는 조석예불 찬팅이 그렇게 아 름다울 수가 없었다. 수행할 그때는 전혀 음악이라고 생각지 못했던 그 기도문이 이렇게 아름다운 음악이라니. 그리하여 쓴 것이 「팔리어 송경 율조와 남방예불 율조」 논문이었다.

그리고 3년 후 다시 수행을 갔다. 언제나 그렇듯 수행을 갈 때면 모 든 것을 버리는 것이 첫째 작업인지라 카메라며 캠코더의 충전기를 아 예 빼 버렸다. 그렇게 굳은 각오로 수행 중인데 수시로 장례가 생겨서 거기에 다녀와도 된다는 허락이 떨어졌다. 음악인류학을 하는 나로서 는 더없이 좋은 연구 대상이었지만 가고 싶은 마음을 끝까지 참았다. 그렇게 눈만 뜨면 경행과 좌선만을 거듭하는데 어느날 저 멀리 법당에

서 너무도 아름다운 노래가 들려왔다. 다음날도 그 다음날도 들려왔다. 삼일 정도 계속 그 신비로운 노래가 들려오자 드디어 참지 못하고 소리 나는 그곳으로 달려갔다.

가서 보니 마하시선원 창립 기념 법문대회가 열리는 중이었고, 그 노래들은 스님이 법문 중에 경구를 읊는 것이었다. 그런데 숙소로 돌아오니 똑같은 노래를 하고 있는 스님이 있었다. 뒷짐을 지고 슬금슬금 왔다갔다하며 노래를 하고 있는 스님께 "그것이 무슨 노래입니까?" 라고 물었더니 '담마파다(법구경)'를 외우는 중이라고 하였다. 법구경은 석가모니의 설법 중에 시체(詩體)로 된 내용을 모아 놓은 경전이므로 그것을 읊으면 저절로 노래가 되는 것이었다. 그렇게 보면 석가모니야말로 최초의 불교 음유시인이었고, 범패의 창시자였던 것이다. '법'에는 환희심을 일으키는 힘이 있으니 이를 서양 중세의 음악학자 보에티우스나 인도의 브라만식으로 표현하자면 "우주와 자아가 하모니를 이루는 음악"인 것이다.

일체의 음악적 행위를 금했던 초기 승단이었지만 운율을 넣어 경문을 읊는 것은 제한적으로 허용되었다. 이는 부처님의 설법이 구전(口傳)으로 전해졌으므로, 그 말씀을 쉽게 기억하기 위해 가타(偈)와 송(頌)의 형식을 채용하였고, 그것을 승려 대중이 합송(Samgati)하는 과정에 자연적으로 율조가 발생하였기 때문이다. 그러나 수행의 엄격함을 강조한 초기 승단이었기에 "말씀을 읊는 것"이 "뜻을 전달하는 것" 이상의 선율을 만드는 것은 계율로써 금하였다.

경문의 합송 전통은 석가모니 입멸 후 결집과 함께 시작되었다. 스승의 열반 후 한 달이 되었을 무렵 500명의 아라한을 선정하여 제1차 결집을 통해 전체 법언을 합송하였고, 입멸 후 100년이 되는 해에 제2차 결집, 입멸 후 236년이 되는 해에는 아쇼까왕의 후원으로 제3차 결집

이 열렸다. 결집이 열리는 동안에도 교단의 분열이 계속되는 가운데 인도 내에서의 불교는 점차 힌두화의 길을 걷게 되었다. 이 무렵 아쇼까 왕은 아들 마힌다장로를 스리랑카에 보냈다. 그리하여 전파된 스리랑카 불교는 초기 승단의 보수적인 계율과 승풍을 유지해왔다. 그러나 얼마후 진보파 승려들에 의해 새로운 교의해석이 대두되자 정법수호의 위기의식을 느끼게 되어 제4차 결집이 이루어졌으니 이때가 석가모니 열반후 450년 되던 해로써 최초의 문자 경전이 탄생된 해이다.

2) 스리랑카 불교역사와 문화

석가모니는 북인도 마가다 지역 사람으로 그가 설법할 때는 마가다 지역의 속어를 사용하였다. 석가모니가 입멸하자 제자들은 스승의 언어였던 마가다어로 합송하였다. 그러나 교파의 분열이 시작되며 석가모니의 설법어는 당시의 바라문의 힌두 경전어였던 산스끄리뜨어와 민간의 속어였던 마가다어의 두 갈래 전승이 이루어졌다. 이들 중 북방으로는 산스끄리뜨어가, 남방으로는 팔리어가 전파되었다. 산스끄리뜨어는 아쇼까 왕에 의해 문자가 체계화되어 기록문자로 활용되었으나 속어였던 팔리어는 문자 없이 구음으로 전파되었으므로 지금까지도 팔리어는 각 나라의 문자로 음사하여 전승되고 있다. 스리랑카는 본래 인도였고, 아쇼까 왕의 아들 마힌다에 의해 팔리어가 전해졌으므로 인도 본래의 발음과 율조를 가장 많이 지니고 있다. 그리하여 "팔리어를 배우려면 스리랑카로 가라"는 말이 있다.

산스끄리뜨어와 팔리어는 같은 시대 같은 범어에서 출발하였으므로 같은 발음 내지는 미세한 차이가 있는 정도이므로 한 가지만 알면 알아들을 정도가 된다. 말하자면 외국인이 한국어를 배울 때 서울 말을 알

면 부산이나 전라도의 말도 알아 들을 수 있는 것과 같은 것이다. 필자는 팔리어를 먼저 배우고 몇 년 후에 산스끄리뜨어를 배웠는데, 불교적 내용은 설명을 하지 않아도 알아 들을 수 있는 단어와 문장들이 많았다. 그러므로 산스끄리뜨어 찬팅과 팔리 찬팅 율조에서도 서로 연결되는 점이 많다. 인도와 스리랑카에서 다년간 수학한 서울 가양동 홍원사 주지 성오스님은 "인도에서 들었던 산스끄리뜨어 찬팅율조와 스리랑카의 팔리어 율조가 똑 같은 것이 있었다"고 하였다.

(1) 불교의 유입과 종파 형성

스리랑카는 사자를 뜻하는 스리(Sri)와 나라를 뜻하는 랑카(lanka)가 합쳐진 것으로 옛 문헌에는 사자국(師子國)으로 기록되어있다. 아시아 남부지역에서 이주해온 스리랑카 원주민 오스트랄로이드 종족은 BC 5세기경 인도 북부지역에서 온 싱할리족이 이 섬의 지배력을 확대해 가면서 싱할리족에 흡수되었다. 수많은 전쟁을 치룬 아쇼까왕은 통일왕조 건립 이후 불교로 개종한 뒤 각 처에 전법사를 파견하였다. 스리랑카에는 그의 아들 마힌다(Mahinda BC 281-201)를 보내어 데바남피샤팃사(250~210)왕의 적극적인 호위 아래 홍법이 이루어졌다.

아누라다푸라에서 마하(大)위하라(寺院) 사원을 건립하여 포교를 시작한 마힌다 장로에 의해 형성된 마하위하라, 일명 대사파(大寺派)교단은 수행과 불법 사상에 대해 매우 보수적이었다. 그러자 진보적이고 개방적인 교리를 주장한 사람들이 분파의 움직임을 보였다. 기원전 1세기경 바아다가마니아바야 왕이 등극하자 자신과 친한 마하티샤장로에게 무외산파(마바야기리無畏山寺)를 헌납하므로써 진보파 승려들이 보수적인 대사파와 크게 대립하였다. 분파는 계속되어 기타림사파(祇陀林寺派)가 새로이 생겨나며 스리랑카 불교는 3파로 갈라졌다.

상좌부 불교와 대승불교의 치열한 대립으로 야기된 교파 경쟁에 더하여 남부 인도 왕국의 침략 등 끊임없는 분열과 이견이 제시되자 대사파 승려들은 올바른 불법의 전승에 위기를 느꼈다. 그리하여 자신들이 구전으로 전승해온 부처님 말씀을 기록하여 "부처님의 가르침이 사견으로 왜곡되지 않도록 해야겠다"고 마음먹었다. 이때, 팔리어는 본래 문자가 없었으므 싱할리 문자로 부처님의 마가다어 발음을 음사하여 나뭇잎에 새겼으니 그것이 최초의 팔리경전이다. AD 5세기경에는 부다고사(Buddhaghosa)가 이 경전을 다시 정돈하여 번역하고 청정도론(淸淨道論, Visuddhimagga)을 작성하여 교학의 기초로 삼았다. 이후 스리랑카 교단에 의해 확립된 수행법을 동남아시아 여러 나라에 전파하므로써 오늘날 스리랑카와 태국, 미얀마의 상좌부 불교전통은 서로 공유하고 지원하는 관계를 이루고 있다.

남방 상좌부 불교의 종주국이라 할 수 있는 스리랑카는 일찍이 태국, 미얀마, 캄보디아로 불법을 전파했지만 16세기 이후 포르투갈의 침공을 받으면서 전법의 위기를 맞았다. 네덜란드 지배(1655~1799)에 이어 영국 식민지로 긴 세월을 지나며 승단의 법통이 변방으로 숨어들거나 민간화 되기도 하였다. 그리하여 17세기 초 비말라 담마 수리야 2세는 미얀마에서 비구를 초빙해 법통을 이었으며, 17세기 후반에는 태국으로부터 다시 전계(傳戒)를 받았다. 그리하여 현재의 스리랑카에는 태국으로부터 들어온 씨암파(Siam sect), 미얀마에서 들어온 아마라푸라파(Amarapura Sect)와 라마냐파(Ramanna Sect)의 3가지가 주된 종파를 이루고 있다. 이들 중 가장 많은 인구를 차지하고 있는 씨암파는 옛 왕도였던 캔디와 그 주변지역을 중심으로 형성되었고, 미얀마 계열의 아마라푸라는 동부 해안지역, 라마냐는 전국적으로 흩어져 있다. 외형적 차이를 들자면 씨암파는 주홍색 가사를, 미얀마 계열은 짙은 갈색 가사를

입는다. 그러나 스리랑카 승려들은 신도들이 가사공양을 하는 대로 받아 착용하므로 때로는 오랜지색과 갈색가사를 자유로이 입기도 한다.

이렇듯 서방 외세의 침략으로 전법의 단절을 겪은 스리랑카이므로 필자가 가장 주의깊게 살폈던 것은 "의례 전통과 찬팅이 어떻게 지속되었는가"였다. 이에 대해서 여러 승려들과 면담해 보니 왕실과 지배층의 후원에 의한 공식적인 전계가 이루어지지 않았을 뿐 지방과 민간에는 의례와 신행 전통이 유지되었으므로 찬팅은 종전의 율조 대로 지속되었다"고 하였다. 이를 좀더 확실히 알아보기 위하여 2014년 12월 21일 아침, 스리랑카 콜롬보 데이왈라에 있는 에디리싱혜 교수님 댁을 찾았다. 한때 한국의 동국대학교에서 북방의 대승불교와 남방의 테라와다 불교를 비교 연구하기도 하였으며 현재는 캘러니아 대학에 재직하고 있는 에디리싱혜 교수님은 다음과 같이 증언 하였다.

"태국과 미얀마에서 스리랑카의 전법을 이어 준 것은 맞지만 그것은 수계(受戒)에 관한 것이지 스리랑카에 승려와 의례 찬팅이 없어진 것은 아니었습니다. 불교 승단에서는 수계식 때 계를 주는 스승 전계사(傳戒師), 수계 받을 사람의 심신의 건강을 검사하고 의식 절차를 주관하는 스승 갈마사(羯磨師), 계목을 주는 스승 교수사(敎授師) 와 더불어 7증사(證師)와 함께 10명의 스승이 갖추어져야 수계식을 할 수 있습니다. 우리나라는 한동안 식민지배로 공식적인 불교 행사를 할 수 없다보니 계단(戒壇)에 올라갈 수 있는 10분의 전계 스님이 갖추어지지 못했던 것이지요. 대처(對妻)승은 이미 결혼으로 파계를 하였으므로 계단에 올라갈 수가 없습니다. 이러한 조건은 부처님 계법이 있는 곳은 모두 같습니다. 다만 변방에서는 오사(五師)가 허용되기도 하지요. 오늘날 일본에서는 5계와 보살계를 갖추어 계를 설하는 종파도 있고, 한국에는 조계종에서만 십 승(十僧)을 갖춘 전계도량을 마련하는 것으로 알고 있

습니다. 스리랑카에서 10분의 스승을 모시고 온전한 수계식을 하려니 스리랑카 스님이 태국이나 미얀마로 가서 계를 받아오기도 하고, 태국이나 미얀마에서 전계 스승을 초청하여 수계를 하였던 것입니다"

(2) 근대 이후 스리랑카 불교

스리랑카는 인구 분포의 주된 종족인 싱할리족과 그 외 몇몇 민족의 갈등과 충돌로 다난한 역사의 과정을 겪었다. 1200~1505년에 이르러서 스리랑카 남서부지역까지 싱할리족의 지배가 확대되었고, 14세기에는 따밀족이 스리랑카 북부지역에 왕국을 세우기도 하였다. 그러다 1619년에 포르투칼이 섬의 대부분을 지배하게 되면서 불교에 대한 압박이 가해지자 도성을 캔디로 옮겼고, 1815년에는 캔디에 도성을 둔 싱할리 왕조가 멸망하여 영국 식민지가 되었다.

이러한 근세 역사의 영향으로 오늘날 스리랑카의 해변지역은 주로 기독교인들이 거주하며 상업과 어업을 하고, 차 농사를 짓는 사람들은 힌두교를 신봉하는 따밀족, 그 외 무슬림 분포도 있지만 소수에 불과하고, 인구의 70%를 차지하는 싱할리족은 불교를 신봉한다. 1948년 영국으로부터 주권국으로서 독립을 하였으나 싱할리족과 따밀족의 갈등으로 수차례 정치적 혼란이 있었다. 그러나 이들의 갈등은 주로 정치와 사회 이권과 관련되는 것이므로 종교적 갈등은 그다지 없는 편이다.

힌두를 신봉하는 따밀족은 스님을 공경하여 모시고, 싱할리족의 불교사원에는 힌두신전이 함께 있어 서로 융합적인 관계를 이룬다. 오늘날 스리랑카는 인구 1천 500만 명 가운데 67.4%가 불교, 힌두교 17.6%, 기독교 7.8%, 이슬람 7.1%, 기타 0.1%의 분포를 이루고 있고, 불교행사가 국경일로 지정될 정도로 활발한 불교문화를 전승해오고 있다. 이러한 종교 분포 중에서 불교와 힌두교는 분리가 안 되는 경우가

많다. 한국의 사원에 산신각이나 용왕당이 있으나 귀퉁이에 설치된 것과 달리 스리랑카의 사원에는 법당 바로 옆에 있는 지장전이나 관음전과 같이 힌두 신전이 있다. 그런가하면 어느 마을의 사찰행사에서 신을 모셔오는 행사가 한참 진행되었는데, 알고 보니 힌두신이었다. 말하자면 한국의 수륙재나 영산재에서 호법신과 토속신까지 모두 불러 도량옹호를 위한 신중(神衆)작법을 하는 것과 같은 것이었다.

스리랑카에는 스님을 '함두르(Hamuduruwo)' '테로(Thero)', '반떼(Bante)', 큰스님은 니야까 함두르, 마하 테로라고 칭한다. '반떼'는 어른을 부르는 일종의 존칭어이고, '함두르'는 싱할리어, '테로'는 팔리어인데, 이들 두 가지 명칭 중 팔리어는 조금 더 공적인 칭함으로 활용되고 있다. 스님들의 법명은 부다시리, 담마시리와 같이 '시리'라는 끝 이름을 많이 쓰는데 이때 시리는 'Novel'의 뜻을 지니고 있다. 법명은 대부분 '담마' '난다' '...시리'와 같은 몇 개만 알면 다 안다고 할 정도로 동명이인이 많다. 그리하여 법명 앞에 출신지명이나 승가 가문의 이름을 붙이는 경우가 많다. 사찰 명칭은 '...위하라' '...라마요' '비야레 혹은 비하라야' 라는 명칭을 쓴다. 따라서 마힌다장로가 세운 마하위하라는 대사원이라는 뜻이므로 마힌다장로로부터 시작된 종파는 대사파(大寺派)로 불린다.

(3) 주요 사원과 신행

마힌다장로가 처음 사원을 지었던 아누라다푸라는 BC 4세기부터 AD 11세기까지 싱할라족의 수도이자 최초의 왕도였다. 이 곳에 석가모니가 깨달음을 얻은 보드가야의 보리수 가지를 가져와 심은 보리수에서 연중 3대 축제 중 하나인 보리수 공양 의식이 이루어진다. 아누라다푸라 왕조의 역사를 담고 있는 불교유적 담불라석굴은 한 때 왕좌에서

쫓겨났던 비나가미니 왕에 의해 조성되어 고대 스리랑카불교의 면모를 고스란히 지니고 있다. 두 번째 왕도가 있는 풀론나루와는 파라크마바후 1세에 의해 건립된 후 불교를 기반으로 왕권을 유지해왔다.

캔디로 옮기기 전의 수도였던 꼬떼의 라자마하위하라(王寺)는 수도 콜롬보와 가까운 거리에 있다. 60여년간 왕사였던 전통이 남아있어 지금도 대통령이 당선되고 나면 불당에 와서 예를 올린다. 스리랑카 불교역사를 읽을 수 있는 벽화와 유적들이 산재하며 사원 내에 힌두 신을 모신 사당이 다수여서 불교와 힌두교의 관계를 잘 보여준다.

싱할리의 마지막 왕도(王都) 캔디의 불치사(Sri Dalada Maligawa 佛齒寺)는 인도의 공주 헤마말라가 머리카락 속에 불치를 숨겨 남편 두데니(단타라고도 함)와 함께 인도 카링강에서 스리랑카로 불치를 옮겨와 모신 사찰이다. 스리랑카 사원이나 기념품 가게에 가면 빠지지 않고 걸려 있는 그림이 있으니 바로 헤마말라 공주가 머리에 불치를 숨겨 들어오는 장면이다. 이 사원에 모셔진 불치는 왕권의 상징이자 스리랑카 사람들의 중요한 신앙의 대상이므로 지금도 매년 7월이면 열흘이 넘도록 페라헤라(불치 행렬)가 열린다. 이때 스리랑카 불교 예술의 모든 것이 총 집합되어 세계적인 행렬문화로 자리잡고 있다. 이 외에도 시기리야를 비롯해서 스리랑카 유적은 불교역사의 현장이자 불교문화의 보고이다.

〈사진 15〉 헤마말라 공주가 머리에 불치를 감추어 남편 두데니의 비호를 받으며
스리랑카로 오고 있는 모습
〈사진 16〉 스리랑카의 주요 불교유적지

〈사진 17〉 불치사의 벽에 그려진 페라헤라와 악사들 (촬영: 2014. 12)

스리랑카 불교의 가장 중요한 의미는 구전으로만 전해져 오던 경전

을 문자로 기록한 것이다. 알루위하라(Aluvihara)사원은 패엽경을 만드는 과정을 비롯하여 팔리 경전의 성립과 관련한 유물을 보존·전승해오고 있다. 스리랑카 최고의 성지로 꼽히는 쓰리빠다는 '스리(Sri경이로운)' 빠다(Pada발 산스끄리뜨 운율에서 '행'을 뜻하는 빠다와 동일어)'에서 온 이름으로 해발2243m에 있는 사원에 불족(佛族)을 모신 곳이다. 스리랑카의 불교도들은 이 발자국이 부처님이 스리랑카에 다녀간 증표라고 믿고 있다. 그리하여 일년 내내 참배객들이 끊이지 않으므로 매일 새벽 불족을 향한 공양 타주와 찬팅이 행해진다. 스리랑카에 불교가 전해진 때가 마힌다 장로가 입성한 때이므로 석가모니 입멸 후 300여년이 지난 때이다. 그러므로 이곳에 부처님이 다녀갔다고 하는 것은 팩트상 말이 안 되는 일이지만 스리랑카 사람들에게 이런 팩트는 소용 없다. 화신(化身)인 석가모니는 사람들이 법을 알건 모르건 이미 다녀가신 것으로 믿기 때문이다.

수도 콜롬보에 있는 캘러니아사원은 서기전 5세기까지 거슬러 올라갈 정도로 관련자료와 전통 의례가 풍부하게 행해지고 있다. 또한 캘러니아대학에는 팔리어와 불교학을 위해 전 세계의 승려들과 석학들이 모여드는 곳이기도 하다. 수도 콜롬보 중심 지역에 있는 강가라마(Gangaarama)는 1885년 스리랑카 불교의 재건 운동을 주도한 히가두레 스리 나야까스님에 의해 창건된 사찰로 씨암종파에 속한다. 이 사원은 박물관을 겸한다고 할 정도로 많은 유물을 소장·전시하고 있다.

아래 사진에서 보이는 불족이 모셔진 곳은 원칙적으로 촬영이 허락되지 않는 성소이다. 그러나 이곳의 담당스님이 홍원사 회주 동주스님과 잘 아는 사이로 한국에도 다녀온 바 있어 특별히 촬영을 허락 받아 사진 18의 장면을 담을 수 있었다. 알루위하라 사원에서 철필로 패엽을 써주신 난다스님도 한국에서 포교활동을 하고 있다. 꼬떼의 라자마하

위하라에 들렀을 때 그곳에도 한국을 다녀온 바 있는 엔드라타나 스님이 안내를 해 주었다. 그런가하면 캘러니아사원에는 한국 스님들이 범종을 기증하기도 하였다. 범종을 기증한다는 것이 뭐 그리 대단하냐고 하겠지만 이 또한 겪어보면 생각이 달라진다. 한때 룸비니에 있는 사원에 한국의 소종을 선물하고 싶어 알아본 적이 있다. 그랬더니 종 보다 운송비가 더 막강했다. 범종의 무게가 무거운데다 그것을 포장하여 이송하기까지 보통 일이 아니어서 포기한 바가 있다.

이러한 가운데 한 가지 얘기를 더 하자면, 필자가 알루위하라를 방문했을 당시는 스리랑카의 대통령 선거가 있어 한국에 머물던 주지스님이 알루위하라에 잠시 머물던 기간이었다. 혹자는 선거가 있다고 외국에 있던 승려가 귀국하는 것에 의아할 수 있다. 그러나 스리랑카의 불교와 정치와의 관계를 알면 생각이 달라진다. 필자에게 스리랑카 대통령 가문의 철야법회에 초대해 준 소비따 스님은 대통령선거에 직접 출마하기도 하였다. 이러한 사안은 불교 교단이 스리랑카 정치에 미치는 영향이 얼마나 큰지를 잘 보여준다.

한국과 스리랑카는 1977년 11월 14일 수교를 맺은 이후 활발한 교류가 이루어져 오고 있다. 봉선사 원로 밀운스님은 수교를 맺은 직후에 스리랑카를 방문하여 캘러니아사원과 결연을 맺고, 캘러니아사원에 한국 범종을 기증한 장본인이다. 이어서 한국 스님들이 스리랑카로 유학을 가기 시작하여 지금은 콜롬보 교외에 한국 사찰이 있기도 하고, 스리랑카스님들이 한국으로 와서 포교활동을 하기도 한다. 알루위하라의 난다스님 외에도 위말라스님은 해국이라는 법명으로 한국에 두 곳의 포교당을 운영하고 있다. 현재는 홍원사의 동주스님이 한스교류협회장을 맡고 있으며 스리랑카와 한국 불교와 불교학 교류를 지원하고 있다.

학문적 교류로는 캘러니아대학의 에디리싱헤(Daya Edirisinghe) 교수가

1978~ 1983년까지 동국대학교 인도철학과에서 "대승불교와 소승불교의 윤리 비교"로 학위를 받았다. 에디리싱헤 교수는 한국에 유학할 당시에 서경덕교수와 친밀히 지냈으므로 한국 문화에 대한 많은 이해가 있었다. 이외에도 스리랑카와 한국의 학문적 교류가 활발히 이루어져 왔는데, 2015년 2월에는 실라스님(Ven Pitalcette Seelaratana)이 위덕대학교에서 「팔리율장의 比丘 十三僧殘法에 관한 硏究」로 박사학위를 받았다.

해외 불교 국가에 가보면 유난히 한국 스님들이 많은데 이는 한국 사람들의 적극적인 구법의 열정이 있기도 하지만 한국에서 채워지지 못하는 불교학이나 수행체계의 한계도 한 요인으로 보인다. 조선시대의 억불을 수백년간 겪으며 계율과 수행법도가 파괴된 데다 일제의 사찰령으로 한국의 교단 풍토와 전통이 왜곡되고 단절된 목마름을 바깥에서 채워와야 하는 한국 불교의 현실이 아프기도 하지만 한편으로는 역동적 비전과 미래 지향적 에너지가 느껴지기도 한다.

〈사진 18〉 불족(佛足)을 모신 성소(聖所)

〈사진 19〉 스리빠다의 아침 공양 행렬 (촬영:2014. 12)

〈사진 20〉 캘러니아 사원 공양 악사들 (촬영 : 2014. 12)

〈사진 21〉 수도 콜롬보에 있는 캘러니아 사원 앞에서 필자

〈사진 22〉 패엽경을 만든 알루위하라 사원

〈사진 23〉 패엽경을 만들어 보이는 난다스님

〈사진 24〉 캔디의 불치사
〈사진 25〉 꼬떼의 라자위하라(스리랑카 전체 사진 촬영: 2014.12.)

지붕에 황금색이 칠해진 것은 왕사(王寺)임을 나타낸다. 불치사에도 빨간 지붕 뒤편 황금색 지붕 아래에 불치가 모셔져 있다.

〈사진 26〉 1970년대 한국을 방문한 스리랑카 승단(사진 제공: 밀운스님)

〈사진 27〉 봉선사에서 필자, 밀운스님, 동주스님 (촬영:2015. 3. 18)

3) 스리랑카의 불교의식

스리랑카를 대표하는 3대 불교 행사를 들면, 포야 데이(Poya day), 페라헤라(Perahera), 보리수 공양을 꼽을 수 있다. 포야 데이는 '포살(布薩)' 혹은 포월제(蒲月祭)라고 번역하기도 한다. 이날은 매월 음력 보름으로 금욕·참회의 날로 삼아 육식을 금하며 흰옷을 입고 송경찬팅과 설법을 듣는다. '페라헤라'는 캔디사원에 모셔진 불치(佛齒)를 코끼리의 등에 싣고 벌이는 행렬이다. 캔디 불치사의 사리행렬은 수 백 마리의 코끼리 행렬과 이를 수행하는 악사와 무용단으로 스리랑카 전통 공연의 총 집합이기도 하다. 보리수공양은 석가모니의 성도지인 붓다가야에서 보리수(菩提樹) 가지를 잘라다 아누라다푸라의 마하보디사원에 옮겨 심은 데서 시작되었다. 사람들은 성수(聖樹)가 있는 마하보디사에서 나무 주위를 7번 돌며 물을 뿌리는 의식을 행하며 석가모니의 수행과 깨달음에 경배한다.

이러한 3가지 행사는 일상 의례로 연결되고 있다. 마을과 사원에는 어김없이 보리수나무가 심어져 있어, 보리수를 향한 공양 타주를 행하고, 사찰에서는 조석예불 때 보리수 공양부터 시작한다. 불치신앙은 사리신앙으로 연결되어 하나의 탑에 모셔진 사리를 계속해서 쪼개거나 혹은 여러 조각의 사리들을 나누어 탑에 모시는데, 그럴 때 마다 사리 이운 행사나 탑에 대한 공양의례가 화려하게 펼쳐진다. 이때 사찰 내에 설치된 단에서는 수일간에 걸쳐 찬팅 법회가 이어진다. 이들 중 필자가 직접 참례해 본 의식을 간추려 소개해 보면 다음과 같다.

(1) 특별의식

밤재 한국에는 사라지고 없는 밤재 문화가 스리랑카에는 활발하게 이루어지고 있다. 이때 밤새도록 독경하는 승려들이 있는데 그 독경찬팅을 팔리어로는 'Paritta' 싱할리어로 'Pirith'라고 한다. 뜻은 '보호'라는 의미를 지니고 있는 '피릿'인데, 이를 수일 같에 걸쳐 행한다. 밤새도록 행하는 길고 장엄한 찬팅을 마하 빠리따(Maha Paritta) 실제 발음은 '마하 빠리따'에 가까우나 영어식 발음으로 빠리따라고도 하며, 한국어로는 장엄염불이라고 할 수도 있다. 피릿찬팅은 인도에서의 초기불교 시기부터 행해져 왔는데, 오늘날 이러한 전통을 가장 왕성하게 행하는 곳이 스리랑카이다. 특별한 기도가 필요할 때 피릿 승단과 법문 법사를 초청하여 밤새도록 찬팅을 하므로 한국의 바깥채비와 같은 승려들의 활동이 있고, 시중에는 다양한 피릿 음반이 판매되고 있다. 이들 종류를 보면 11가지 보호경을 비롯하여 축복경, 자애경, 초천법륜경, 법구경 등 다양하다.

사리 이운과 봉안 사리를 봉안하기까지 일주일 밤낮을 기도하는 단(Maṅdappha)에서 경전과 축복에 관한 찬팅 릴레이가 행해졌다. 마지막

날 사리 봉안식이 행해지는데, 이때 수호신들을 초청하여 행렬을 한다. 초청되는 신들은 대개 힌두 신들인데 이들에 대한 예경과 대우가 상당했다. 신의 메신저로 분장한 어린이들의 화려한 복장이 구경꾼들의 환희심을 자극하는 데다 이들을 호위하며 타주하고 춤을 추며 온 마을이 들썩였다. 사리를 봉안하는 새벽이 오기까지 밤새도록 찬팅이 이루어졌는데 단에는 10여명의 스님이 빙 둘러 앉아서 송경과 축복에 참여하고, 그 가운데는 법문을 맡은 법사스님도 있다. 단 가운데 설치된 법탁에는 여러 가지 의물이 있는데 그 중에 커다란 실패가 여럿 있다. 이 실패는 축성이 전해지는 전선이므로 참여 대중 모두가 이 실끈을 잡고 찬팅 법회에 동참한다. 새벽이 되어 의례가 종료되자 축성된 실을 손목에 매어주는 행렬이 이어졌다.

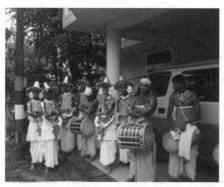

〈사진 28〉 사리행렬을 이끄는 악사들과 무용단
〈사진 29〉 찬팅을 듣고있는 신도들 (촬영: 2015. 1)

행사 규모가 큰 만큼 타악단은 담마따마(Tammäṭṭama)와 다울라(Davula)를 복수로 편성한데다 중저음의 다울라도 추가되었다. 새벽이 되어 사리를 봉안한 후에는 각 주자들이 돌아가며 독주 기교를 한껏 과시하는데 이러한 모양새는 마치 한국의 선반 공연(상모를 돌리고, 북을

치는 풍물 놀이)을 보는 듯 했다. 연주자의 구성을 보면 나이가 많은 베테랑을 비롯하여 청년에 이르기까지 기량의 폭이 컸다. 밤 새도록 릴레이로 이어지는 찬팅인 만큼 장대한 송경에서부터 축복과 보호경까지 각지에서 온 여러 승려들이 돌아가며 찬팅릴레이가 이어졌다.

사택(私宅)**법회** 스리랑카를 방문하였을 때 대부분의 현지촬영에 많은 것을 도와준 꼬떼의 스리나가 사원대운자(Sri Naga Viharaya)의 소비따스님은 한 때 대통령선거에 출마했을 정도로 스리랑카 승가의 대 원로스님이었다. 그런 만큼 당시의 대통령가와도 막역한 관계에 있어 그 댁에서 열리는 밤재에 초대 받도록 주선을 해 주었다. 이러한 사실에서 우리는 스리랑카불교의 입지를 짐작하게 된다. 승려가 대통령에 출마할 수 있을 정도로 정치적 위력이 강하다는 것, 대통령 일가의 사택에 여러 고승과 장엄염불단 승려들을 초청한다는 것은 다른 사택에서도 이와 같은 초청 법회가 열릴 수 있다는 것이다.

이날 대통령가의 법회에 초청된 승려들은 강가라마의 주지스님을 비롯하여 몇몇 경륜있는 법사스님과 찬팅을 전문으로 하는 염불 승단, 그리고 한국의 사물놀이패와 같은 공양 타주 악사들이었다. 밤재, 혹은 철야 법회라고 할 수 있는 이날 법회는 6각 정자와 같은 단을 만들어 찬팅 승단이 그곳에 둘러앉아 여러 경문을 외면 사람들은 그 소리를 들으며(감상이라고 할 수도 있음) 기도하였다. 부와 권세를 지닌 대통령가인 만큼 정갈하고도 품위가 있었으며 참여한 사람들은 모두 값진 느낌이 물씬 나는 흰 옷을 차려입고 있었다. 초대된 승려들도 강가라마의 주지스님을 비롯하여 권위가 있는 법사스님과 찬팅으로 명성이 높은 승려들이 각 처에서 선발되어 왔다. 피릿찬팅의 시작은 12여명의 승려가 둘러앉아 법문과 찬팅을 하지만 밤 10시가 넘어서자 두 사람씩 조를

이루어 릴레이로 이어갔다.

〈사진 30〉 찬팅이 이루어지는 단
〈사진 31〉 단 내의 승려들 (촬영: 2015. 1)

(2) 일상 의식

민간 사찰의 조석 예불 스리랑카에서는 보리수가 없으면 사찰이 아니라고 할 정도로 보리수 신앙이 강하다. 수도 콜롬보의 시내에 있는 강가라마는 한국의 조계사에 비교될 정도인데, 이 사찰의 조석예불도 보리수공양으로 시작하여 불상 앞에서의 예불문 찬팅으로 마쳤다. 공양 타주는 아침 6시, 오전 10시 30분, 저녁 6시, 하루에 3차례에 걸쳐 매일 행해지므로 사찰소속의 악사가 상주하고 있었다. 2014. 12. 18일 저녁 예불과 12. 28일 아침 예불을 참관해 본 결과 이 사찰 타악단의 연주와 찬팅은 같은 형식으로 진행되었지만 악사들의 기량에 따라 태평소가락이나 타악 절주는 미세한 즉흥변화가 있었다.

일반 사찰의 공양과 응공 스리랑카는 승단의 계율에 따라 사원에서는 음식을 위한 취사를 할 수 없어 신도들이 돌아가며 음식을 지어와 스님께 공양을 올린다. 뻬아라타나 라마요사원에 머물며 이를 지켜보

니 승려들은 매일의 끼니를 탁발이나 공양에 의지해야 하므로 일과 중 가장 절대적이고 중요한 의례였다. 따라서 한국의 사원에서 10시 무렵 행해지는 사시마지가 바로 이러한 실생활에서 비롯되었음을 알 수 있었다. 스리랑카, 미얀마 등지의 남방 승단에서는 지금도 오전 10시에 공양을 위한 행렬을 시작하여 공양간에 대중이 모이면 먼저 불단을 향해 다나의식을 행하고 나서 식사를 한다. 스리랑카 스님들이 매일 아침 식사를 하기 위해서는 음식을 가져온 신도들에게 감사와 축복을 내리니 그것이 매일 오전 10시 무렵 행해지는 공양의식과 찬팅이다. 음식은 하루도 거를 수 없으니 승려는 매일 응공 법담과 축원으로 10분~30분 가량 소요하였다.

승원(僧院)의 조석예불과 공양의식 콜롬보 교외 바제라가나 (Vajeraghana) 마와타(Mawata)에 있는 마하라가마(Maharagama)승원은 미얀마에서도 특별히 존경받는 수행승려가 종정으로 있었다. 일상은 새벽 5시에 행해지는 아침 예불, 오전 10시 30분의 공양 뿌자, 저녁 6시의 예불을 통해서 이루어졌다. 예불은 남방불교 사원의 특징대로 수도원의 의식은 더욱 간소하여 30분이 채 걸리지 않았다. 찬팅 순서는 석가모니 부처님에 대한 예경 "나모따스~"로 시작하여 오계와 삼귀의, 회향과 축원 등으로 진행되었다. 오전 10시 무렵에는 탁발해온 음식을 한데 모아 발우에 담고 공양게송을 한 후 식사를 하고, 식사를 마친 후에 축복의 게송을 바쳤다. 하루 일과는 씨암 종파인 강가라마와 같지만 찬팅 분위기는 수도원인 만큼 보다 정갈하고 차분하였다.

4) 스리랑카의 찬팅 율조

(1) 부처님 예경

한국에도 긴 염불과 짧은 염불이 있듯이 스리랑카에도 일반 찬팅과 마하 피릿 찬팅이 있다. 일반 피릿 찬팅은 스님이라면 누구나 행하는 조석예불과 같은 것이다. 그러나 마하피릿은 길게 늘여 짓는다. 마하피릿을 할 줄 아는 사람은 한국의 바깥채비와 같이 법회에 초청되어 외부 활동을 하기도 한다. 똑같은 기도문이라도 피릿과 마하피릿은 운곡와 창송시간, 개인 역량의 차이가 있다. 남방지역에서는 예불이나 공양, 경전 낭송이나 기도를 시작 할 때면 "나모따스~"로 시작하는 부처님 예경문을 빠짐없이 바친다. 그런 만큼 '나모따스~'는 경우에 따라 다양한 율조가 있다. 가장 짧은 율조부터 장엄율조까지 단계별로 예시하면 다음과 같다.

〈악보 1〉 나모따스 짧은 율조

찬팅: Maharagama 승단
음원: The Three Suttas Tr no1

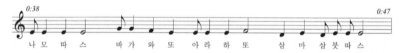

〈악보 2〉 나모따스 중간 율조

찬팅: Maharagama 승단
음원: MahaPirita Tr no4

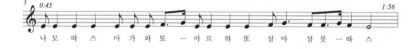

찬팅:초전법륜경
음원: 승원확인중

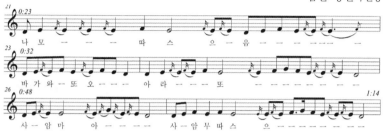

위에 제시한 악보 1과 2는 강라라마 승원에서 제공한 음원을 채보한 것이다. 두 악보를 비교해 보면 짧은 율조는 1자 1음에 촘촘하게 염불식으로 낭송하고 있다. 그에 비해서 두 번째의 율조는 장식적 선율이 부여되어 운곡(韻曲)과 발성도 훨씬 부드럽고 유연하다. 〈악보3〉의 장엄 율조는 지속되는 음에 장식음을 반복하여 한 줄에 해당하던 선율이 석 줄로 늘어났다. 이렇듯 모음을 늘이는 것은 팔리어의 마뜨라(모음의 길이)를 벗어나는 예외적인 율조이다. 수계식과 같은 엄격한 의식에서는 팔리 본래의 마뜨라가 엄격하게 지켜지지만 마하피릿은 밤새도록 찬팅을 해야 하므로 이와 같은 모음 장인과 그에 수반되는 다양한 장식음과 발성이 수반된다. 이상의 악보를 통하여 만·중·삭으로 다양하게 구사되고 있는 "나모따스~" 기도문을 보았지만, 이 외에도 다양한 율조가 많았다.

(2) 송경율조

구전으로 이어져오던 범어 불경이 스리랑카에서 최초로 문자화되었기 때문에 오늘날 전 세계에 남아있는 범문 율조의 최고본(最古本)은 스리랑카이다. 스리랑카 경전은 송경 발음을 음사하여 만들어졌으므로 실은 구음의 표기이다. 구전(口傳)에는 율조에 의한 미세한 언어 육감

이 있어 이를 통하여 영적인 교감이 이루어질 수 있지만 문자는 기호이 므로 음률에 의한 감응은 느낄 수 없다. 그리하여 지금도 남방지역 사 람들의 경전 공부는 암송이 기본이다. 따라서 이들의 경전은 음성을 통 하여 듣는 것이고 문자경은 참고자료 정도이다. 스리랑카를 포함하여 남방지역에서 가장 대중적인 경전은 초전법륜경이다. 대부분의 송경 율조는 기존의 선율에 경전의 내용만 달라지므로 초전법륜경을 통하여 스리랑카의 찬팅율조를 가늠해 볼 수 있다.

초전법륜경-담마짜까바왈따나숟따 (Dhammacakkappavattanasutta)

〈표 4〉 초전법륜경 시작구 발음과 내용

로마나이즈	한글 발음	뜻
Evam Me Suttam Ekam samayaṃ bhagavā bārāṇasiyaṃ viharati isipatane migadāye.	에와 메 수담 에캄 삼마얌 바가바 바라나시얌 비하라띠 이시빠따네 미가다예.	나는 이와 같이 들었다. 한 때 부처님이 바라나시 이시빠다네 녹야원에 계셨다.

〈악보 4〉 초전법륜경 시작구 율조

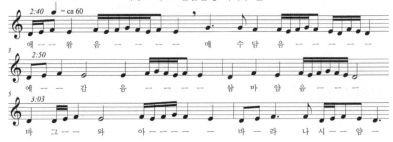

위 선율을 보면, '레'로 시작하여 '레'로 마치는 과정이 마치 교회선 법 중 도리아 선법을 보는 듯 하다. 가사 운용을 보면 경구의 단어 마다 '음~'으로 모음을 확대하거나 '바그와~아~'와 같이 가사의 끝 모음을 장인하고 있다. 선율 진행을 보면 항시 순차 진행하는 데다 반음이 빈

번하게 있어 부드럽고 완만한 느낌을 준다.

<표 5> 초전법륜경 중간구 발음과 내용

로마나이즈	한글 발음	뜻
Yāvakīvaññca me, bhikkhave, imesu catūsu riyasaccesu	야-와끼- 완짜 메 빅카웨-이메-쑤 짜뚜-쑤 아리야삿쩨-쑤	빅쿠들이여, 이 사성제들 안에 이렇게 각각 세 가지씩, 열 두 가지로 나뉘는...

<악보 5> 초전법륜경 중간 부분 율조

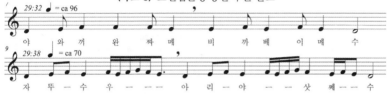

스리랑카 송경 율조를 크게 나누면 악보4)와 같이 느리고 유연한 선율과 악보5)과 같이 엇모리 장단의 느낌이 나는 다소 경쾌한 율조의 두 가지로 양분된다. 위에 제시한 악보를 보면 첫 소절의 '야와끼 완짜메'에 해당하는 선율은 영락없는 한국의 엇모리 장단이다. 첫 소절은 장단감이 있는 율조로, 둘째 소절은 느리고 부드러운 율조가 교체하고 있어 이러한 패턴이 한 동안 지속된다. 밤새도록 이어지는 마하피릿 찬팅 중에 이와 같은 율조는 흥과 활기를 불어넣어 철야 법회의 지루함을 덜어 준다.

<표 6> 초전법륜경 마지막 구 발음과 내용

로마나이즈	한글 발음	뜻
aññāsi vata, bho, koṇḍañño ti! Iti hidaṃ āyasmato koṇḍaññassa aññāsikoṇḍañño' tveva nāmaṃ ahosīti.	"안냐-시 와따 보-꼰다뇨-" 띠이띠 히당 아-야스마또- 꼰단냣싸 "안냐-시꼰단뇨-" 뜨웨와 나-망 아호- 씨-띠.	"꼰단냐가 사성제를 깨달았습니다" 라고 찬탄의 말씀을 하셨습니다. 이 찬탄의 말씀으로 꼰단냐존자를 '안냐시꼰단냐'라고 부르게 되었습니다.

<악보 6> 초전법륜경 종지부분

송경의 마지막은 느린 율조와 엇모리 패턴의 율조가 혼재하다가 끝부분에 가면 장식음을 동반하여 길게 장인한다. 시작구와 마찬가지로 종지음은 '레'로 길게 마치고 있다.

축복경 - 망갈라숟따 (Maṅgalasutta)

팔리어로 '망갈라'는 '축복·상서로움·좋은 예감'의 뜻을 지니고 있다. 이 경이 설해진 배경을 보면, 띠와띵사(도리천)의 천인들이 석가모니께 "행복이 무엇인지" 묻자 부처님께서 38가지 행복에 대해 설한 데서 비롯된다. 매우 인기가 많은 경이므로 사찰과 민간의 기도법회에 빈번히 송경되며 임종에 처한 환자나 장례 찬팅에도 빼놓지 않고 염송된다. 본

책에서는 스리랑카에서 찬팅 어장으로 명성이 높은 와딸라실라라타나 스님과 담마난다 큰 스님의 찬팅 음원을 채보하였다.

〈표 7〉 망갈라 숟다 시작구 발음과 내용

로마나이즈	한글 발음	뜻
Evaṃ me suttaṃ, ekaṃ samayaṃ bhagavā Sāvatthiyaṃ viharati jetavane anāthapiṇḍikassa ārāme.	에와메 수땅, 에 깜 삼마얌 바가와 사완띠얌 위하라띠 제따와네 아나띠삔디깟 사아라메	저는 이렇게 들었습니다. 한때 부처님께서 시왈띠 부근 아나다삔디까 장자가 보시한 제따와나사원에 머무르고 계셨습니다.

〈악보 7〉 망갈라숟따 시작구

찬팅 : Ven Wattala Silaratana Thera, Ven Dr K Sri Dhammananda Thera

음원 : Whole Night Paritta Chanting Tr no1

채보 : 윤소희

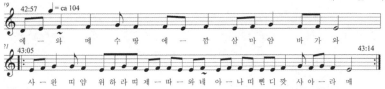

위 악보의 선율을 보면 일반 송경 율조와 같이 '레'로 시작하여 순차 진행하고 있다. 출현하는 음과 음역을 보면 앞서 살펴보았던 초전법륜경의 골격을 크게 벗어나지 않고 있다. 두 번째 선율에 도돌이표를 하였는데, 이러한 패턴이 계속 반복되기 때문이다.

(3) 공양 타주

스리랑카의 큰 사찰에는 자체적으로 공양 타주 악사들을 양성하고 있다. 그 만큼 스리랑카의 불교의식은 공양 타주가 차지하는 몫이 크다. 공양 타주는 행사의 규모에 따라 축소·확대가 자유롭다. 가장 기본적인 것은 호라나바(Horanāva태평소)1, 담마타마1, 다울라1의 구성이다. 두 개의 북통이 짝을 이루고 있는 담마따마(Tammäṭṭama)는 북인도

의 따블라와 같이 생긴 북통이다. 따블라는 양손의 손가락 끝으로 타주하는데 비해 스리랑카의 담마따마는 채를 양 손에 들고 잔가락을 타주하므로 한국의 설장구 장단과 흡사한 느낌을 준다. 양면 북인 다울라(Davula)는 저음을 담당하는데 한국의 사물놀이에서 북의 역할과 같다. 선율을 연주하는 태평소는 크기와 생김새, 악기 구조와 음색이 한국의 태평소와 거의 같다. 이 외에 가따베레(Gātabere)라는 얇고 길죽한 양면북과 심벌즈 계통의 나가신남(Nāgasinnam)이나 소라 모양의 학게리, 가늘고 긴 나팔인 캄부(Kambu) 그리고 담마따마가 공양 타주와 기타 여러 가지 사찰 행사에 활용된다.

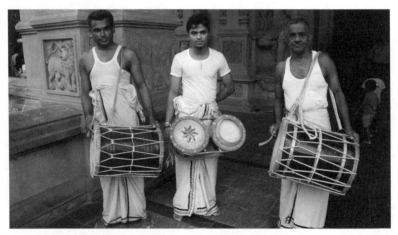

〈사진 32〉 캘러니아 사원의 악사들 가운데가 담마따마(촬영: 2015. 1)
'담마'가 법(法)이라는 뜻이므로 한국으로 피면 '법고'와 같은 의미가 있다

<사진 33> 담마따마의 북면과 채

태평소 가락

<악보 8> 새벽 공양 태평소 가락

음원 : 강가라마의 새벽 공양 타주 no2

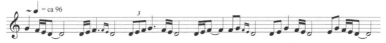

　위 악보는 2014. 12. 18일 강가라마의 악사들이 새벽 공양 때 연주한 태평소 가락이다. 선율의 움직임을 보면 찬팅의 음역을 그다지 벗어나지 않는 범위 내에서 무박절로 지어가고 있다. 출현 음과 선율 진행 양상을 보면 반음이 포함된 매우 촘촘한 선율로 남방지역의 선율특징을 지니고 있다. 리듬감 없이 무박절로 태평소 가락을 불면 타악은 적절히 맞추어 가므로 타악절주 채보는 생략하였다.

　태평소와 타악 절주 불족(佛足)을 모신 쓰리빠다에는 새벽 5시 30분 무렵 악사들이 나팔을 불고 북을 치면 그 뒤를 이어 공양을 올리는 신도들이 따른다. 신도들의 신심이 워낙 대단하므로 산정을 도는 타주 행

렬이 거의 한 시간이 소요되어 6시 30분 무렵 공양 뿌자(기도)가 시작
되었다. 하라나와 가락은 엇모리 장단감이 나는 송경율조와 유사하다.
저음의 양면 북인 다울라는 한국의 장구와 같이 왼손으로 북면을 치고,
오른편은 채로 치고 담마따마는 두 개의 채로 잔 가락을 연주한다.

〈악보 9〉 쓰리빠다 새벽 공양 행렬 타주
음원: 현지조사 녹음 no1

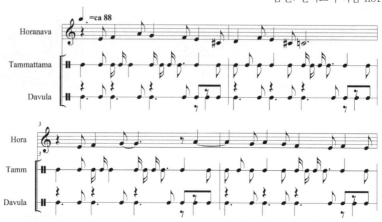

위 악보에서 호라나바의 선율을 보면, 전체 선율의 진행 폭이 다소
넓으나 6도 이상을 넘지 않고, 반음 진행이 빈번하다. 리듬과 템포를
보면 찬팅 율조 중 엇모리 풍의 선율과 유사하다. 공양행렬 선율과 리
듬 절주도 찬팅의 두 가지 선율과 거의 비슷한 흐름을 지니고 있다.

5) 스리랑카 범패의 고유성과 상호성

(1) 승단 찬팅의 전승 실태

스리랑카 찬팅 전승의 실태를 보면, 캔디는 마지막 왕도였으므로 식민지배 세력에 의해 공식적인 불교의식과 찬팅이 불가능한 시기가 있기도 하였다. 그에 비해 지방과 변방에서 유지되었던 찬팅이 불씨가 되어 전통율조가 되살아 났다는 것이 이 방면 전문가와 승려들의 증언이다. 이는 조선시대 도성이었던 서울에 승려의 출입이 금지되어 의례가 위축된 반면 도성으로부터 먼 영남지역에 고제의 범패가 살아남아 있는 것과 비슷한 양상이다.

스리랑카의 모든 승려들은 출가와 함께 경전을 암송하면서 성장해 간다. 그 가운데 특히 음성이 좋은 승려들은 마하피릿으로 바깥채비 활동을 한다. 그 가운데 일부 승려는 릴레이로 하는 독송이나 2중창으로 찬팅을 하는 경우가 있는가 하면 울력소리(합송)만 따라 하는 등 다양한 예가 있다. 찬팅을 위해서는 출가 수행 중 스승으로부터 일체의 전법을 받는 과정에 이루어지지만 특히 철야법회 활동을 하면서 익히는 경우가 많다. 밤새도록 이어지는 마하피릿이나 기타 송경 찬팅을 하려면 한 두 시간은 끊이지 않고 찬팅을 해야 한다. 그 가운데 때로는 개인의 기량을 발휘하여 모음을 길게 장인하고 시김새도 넣고, 목청을 들어올려 기교를 구사하는 것이 한국의 범패와 닮았다. 서울시 무형문화재인 동주스님은 그 소리를 듣고 한국 범패와 유사하다며 실제로 재연을 해 보이기도 했다. 그런 가운데 어떤 때는 한 승려가 단(Maṅdappha) 앞에 따로 놓인 탁자에 앉아서 찬팅을 하는 경우도 있는 만큼 찬팅 전승 양상이 다양하였다.

그 가운데 스리랑카의 최고 어장은 대찰 캘러니아사원의 실라라타나스님이었다. 열반한지 10년 정도 되었는데 지금도 그의 성음을 따라갈 승려가 없다고 한다. 실제로 음반 시장에는 온통 실라라타나스님의 음반이 판매되고 있었다. 조사 과정 중 사리 이운할 때의 어장 부다시리 스님, 대통령가 철야법회 어장 웨말라완사 스님과 위니타 스님도 자신의 스승은 와딸라 실라라타나 스님이라고 하였다. 캘러니아 대사원의 주지였던 담마라끼따 스님도 80년대 찬팅으로 명성이 높았다. 서울시 무형문화재이신 동주스님이 담마라끼따 스님을 만났을 때 한국의 범패를 한 대목 들려주었더니 우리도 그런 것이 있다며 즉석에서 멋진 가락을 들려주었다고 한다. 옥스퍼드대학을 졸업할 정도로 인텔리였던 담마라끼따 큰 스님이 찬팅으로 명성이 높았다는 것은 스리랑카에서 찬팅의 위상을 짐작하게 하는 대목이다. 실라라타나 스님 또한 캘러니아 대사원의 승려였던 점을 보면, 대찰에서 행하는 많은 의례가 큰 어장을 배출하게 되는 자연스러운 현상으로 보였다.

(2) 스리랑카 범패의 상호성

스리랑카의 팔리 찬팅이 북인도에서 온 사람들에 의해 생성되고 보존된 점을 고려해 볼 때, 이들의 찬팅 율조는 인도의 고대 힌두 경전 율조나 라가 선율과 연결고리가 있을 것이다. 이에 대해 캘러니아대학교의 에디리싱헤교수는 "초기 팔리 찬팅은 우파니샤드의 베다 찬팅과 관

련이 있고, 장식음과 요성 등 음악적인 면은 인도의 라가와 관련이 있다"는 답을 했고, 인도와 스리랑카에서 수행한 성오스님 또한 "인도의 산스끄리뜨어 찬팅 중 스리랑카의 찬팅 선율과 똑같은 것을 들은 바가 있다"고 했다. 한편 인도의 힌두 의식에 설치된 의물구조나 행법이 스리랑카의 만다파 단의 법탁과 유사한 것을 확인 한 바 있다. 이러한 사실은 스리랑카의 불교문화와 찬팅율조가 인도 본래의 율조를 얼마나 많이 지니고 있는지를 짐작케 한다. 더불어 초기 인도 불교승단이 했던 찬팅율조와 원형적 명맥이 이어지고 있어 스리랑카의 불교 악가무는 한국을 비롯한 불교문화의 원류를 파악하는데 매우 중요함이 틀림 없다.

팔리어로 인한 상호 공통성이 많은 태국과 미얀마의 찬팅 율조에 비추어 스리랑카 찬팅 율조의 특징을 간추려 보면, 크게 두 가지로 요약할 수 있다. 첫째 미얀마에는 마하피릿으로 외부 활동을 하는 승려가 없다는 점이다. 계율이 철저한 미얀마 승단의 풍토를 감안해 볼 때, 스리랑카 승려들의 외채비 활동이 문화적 타협의 결과가 아닌가 하는 의문을 가져보기도 한다. 한국에도 억불과 일본의 사찰령 하에서 승단의 유지가 어려운 데서 승려들의 외부 활동이 많아진 것과 무관치 않기 때문이다. 선율의 유려함이나 장식음이 많은 것 또한 외부 활동으로 인한 세속화의 현상으로 볼 수도 있어 이에 대해서는 민속적·문화적 양상으로 조명해 볼 여지가 있다.

두 번째는 미얀마의 찬팅은 선율의 장식음이나 요성이 거의 없다. 태국의 찬팅에 대해서는 필자가 직접 현지조사를 하지는 않았지만 여러 가지 입수된 자료를 비롯하여 이곳과 교류해온 여러 스님들의 증언을 들어보면, 스리랑카에 비해서 발성음이 다소 경직되고 율조 또한 그다지 유려하지 않다고 한다. 뿐만 아니라 불교 음악을 연구하는 학자나

세계 여러 지역의 승려들이 "찬팅 운곡은 스리랑카가 최고"라고 하는 말을 들었다. 실제로 유튜브에 올라와 있는 태국과 방글라데시의 찬팅 율조를 들어보면 미얀마에 비해서 요성과 장식음이 있지만 발성 음이 그다지 유려하지 않아 스리랑카의 운곡과 발성음이 부드럽고 풍부하다는 것을 확인하게 된다. 그 중에 스리랑카와 아주 유사한 발음과 율조를 지닌 곳도 있었는데 이에 대해 승려들의 조언을 들어보니 태국이 스리랑카의 영향을 받았기 때문이라고 했다.

한편 스리랑카와 한국의 범패를 비교해 보면, 철야 기도회의 만다파에서 10여 명의 승려들이 빙 둘러앉아 찬팅하는 모습은 서울·경기 지역에서 빙 둘러서 짓소리를 하는 모습을 연상시키기도 하였다. 그런가하면 스리랑카의 팔리어 발음에서 '으'발음이 많아 모음을 장인할 때 '음소리'가 많이 나타나는데, 이는 영남범패의 짓소리에 나타나는 '음소리'와 유사하여 귀가 솔깃하였다. 뿐만 아니라 장엄율조 중에 장식음을 구사하는 것 또한 영남범패의 거성과 흡사하였다. 편의상 복청게의 일부분을 들어 이들을 살펴보면 다음과 같다.

〈악보 10〉 서울 송암스님 복청게

〈악보 11〉 스리랑카 마하피릿 찬팅 중 부처님예경 율조

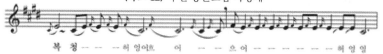

〈악보 12〉 부산 용운스님 복청게

복 청 - - - -허 영어흐 어 - - 으어 - - - - - - -허 영 영

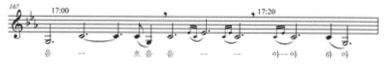

〈악보 13〉 영남범패 연향게의 음소리 부분

음 - - 흐음 음 - - 아―아 하 아

위의 네 가지 예보 중에서 〈악보11〉의 스리랑카 찬팅 율조를 보면 'E' 음이 반복 출현하는 가운데 꾸밈음이 계속 이어진다. 이는 〈악보12〉의 부산 범어사 용운스님의 복청게에서 거성에 해당하는 'E'음을 지속하면서 장식음을 계속 부여하는 모습과 닮았거니와 〈악보13〉 연향게의 음소리와 유사한 점이 있다. 그에 비해서 경제인 송암스님의 복청게는 상하로 움직이는 선율진행의 폭이 넓다.

중국의 초기 불교와 한어 성조의 형성 과정에 인도에서 들어온 범어 율조와 경전 번역이 한어 성조에 많은 영향을 주었고, 중국식 범패를 창안할 때 범어 찬팅의 영향이 있었음을 감안해 볼 때, 고풍범패의 면모를 좀 더 많이 지니고 있는 영남범패와 스리랑카 찬팅 율조와의 친연성은 주목해볼만 하다. 그러나 이러한 친연성은 과도한 관계설정이 될 수도 있으므로 앞으로 좀 더 많은 보완 자료와 함께 면밀한 분석이 따라야 할 것이다.

(3) 일반인들의 찬팅과 타주

스리랑카의 찬팅 율조를 행위자에 입각하여 분류하면 승려에 의한 찬팅과 일반인에 의한 찬팅 두 가지로 나눌 수 있다. 승려들은 주로 경

전에 한정되어 있는데 비해 일반인들의 찬팅은 더욱 다양하다. 캘러니아대학의 에디리싱헤 교수와 한국에 유학온 실라 스님을 통해 이와 같은 증언을 들었다. 특히 실라 스님은 일반인들에 의해 불리는 찬팅이나 찬불 율조들은 더욱 풍부한 율조를 지니고 있어 한국의 외채비 승려들이 부르는 범패와 더 많이 닮았다고 하였다. 그러나 필자는 승려들에 의해 행해지는 의례와 찬팅만으로도 벅찬 일정이라 일반인들의 찬팅 전승 과정이나 그 내용에 대해서는 조사 하지 못했다. 짐작컨대 그 율조들은 마치 대만이나 중국의 민간 사제들이 경구를 외는 것 같은 느낌도 있을 것이라, 관심있는 후학이 있다면 이 방면의 조사를 권하고 싶다.

보리수나무와 불단 공양을 비롯하여 갖가지 사찰행사에 빠지지 않는 사람들이 공양 악사들이다. 이들은 매일의 조석예불과 공양의례를 비롯하여 수시로 열리는 사찰과 민간의 행사에서도 연주해야 하므로 일종의 직업이기도 하다. 그 만큼 수요가 많으므로 사찰 일요학교인 담마스쿨(Dhamma School)에서 공양 타주를 위한 강습이 행해진다. 스리랑카의 사찰은 교육기관으로서의 역할이 매우 크다. 일요일이면 사찰학교에서 행하는 경전반과 기악과 가무를 가르치는 강습이 활발하게 열린다. 그러므로 각 사찰은 대형 강의실을 갖추고 있는데, 주말이면 수많은 인파가 모여든다. 이 외에 사찰에 동원되는 악가무를 위해 보다 전문적인 인력을 양성하는 민간의 교육기관이 따로 있기도 하였다. 필자는 행렬 연주와 춤을 가르치는 폰 세카원장을 만났는데, 그는 시내의 학원에서 사찰 행사와 관련한 여러 가지 기예를 가르치고 있었다. 그러나 본 책은 인도불교 음악을 대신하여 스리랑카 찬팅을 조명하는 것이므로 이에 대한 내용은 생략하고자 한다.

캔디의 불치 행렬인 페라헤라는 온갖 기예 악단이 동원되어 브라질

의 삼바축제를 방불케 한다. 그러므로 불치사 옆에는 공연장이 있어 공양 타주와 춤을 비롯하여 갖가지 무용과 음악이 상설 공연된다. 이들 중에는 보호신들과 구루에게 바치는 공양춤이 있는가 하면 다양한 가면무도 있다. 그 양상을 보면, 새가 코브라를 잡는 동작을 하는 구룰가라는 악령을 쫓아내는 나래(儺禮)춤도 있고 공작새의 춤, 코브라의 춤과 같은 동물춤도 있다. 그 가운데 가장 화려한 것은 구슬로 역은 의상과 화려한 장식을 한 모자를 쓰고 추는 춤이다. 스리랑카 전통의상을 입고 추는 이 춤은 캔디를 중심으로 행해졌으므로 '캔디춤'이라고도 한다. 도성에서 행해지던 점에 미루어 볼 때 궁중춤일 것으로 보이며, 오늘날은 사찰 행사 뿐 아니라 전통예술 공연 등 어디에서도 빠지지 않은 스리랑카 춤의 대표이다.

〈사진 35〉 탈춤과 악사
〈사진 36〉 캔디춤과 무복(촬영:2015. 1)

한편 공양 타주와 행렬 중에 유난히 눈에 띄었던 것은 한국의 상모춤과 유사한 춤이었다. 사리행렬 때 이들은 끈이 달린 상모를 쓰고 앞뒤 양 옆으로 돌리는데 그 모양세가 아시아 어디서도 볼 수 없었던 독

특함이었다. 상모를 쓴 사람은 춤과 함께 다양한 곡예적 동작을 하는데 상모의 모양이나 길이가 한국의 풍물패 중에 상쇠의 것과 거의 같았다. 아래 사진에서 맨 앞의 사람은 채찍을 휘두르며 행렬을 이끌고 있고, 뒤에서 두 번째, 세 번째 사람이 흰 끈이 달린 상모를 돌리며 춤추고 있다.

〈사진 37〉 페라헤라를 그린 공예품(촬영:2014. 12 콜롬비아 기념품 가게에서)

　인도를 비롯한 아시아 각지의 불교 음악에 대한 조사를 하면서 앞으로 어느 분야를 좀 더 연구하고 싶냐고 묻는다면 스리랑카 불교 음악이라고 말하곤 한다. 스리랑카는 인도의 문화적 원형과 가장 가까운 점에서 그 가치와 의미가 다른 지역과 비교할 수 없을 만큼 중요하기 때문이다. 거기다 한국 전통음악과 많은 친연성을 지닌 곳이기에 더욱 흥미로운 지역이다. 특히 신라 범패의 면모를 많이 지니고 있는 영남범패가 이웃 나라인 일본이나 중국이 아닌 스리랑카 범패와 많이 닮았다는 것은 아무리 생각해도 신기한 일이거니와 스리랑카의 공양 타주에서 보이는 상모 돌리는 모습, 엇모리장단 율조, 범어와 한글의 소리글자와 운율까지 무궁무진한 연구대상이다.

III. 황허문명과 음악

채집경제시대의 고대인들은 정주(定住)란 것을 아예 생각 할 수도 없었으므로 오늘날 보다 훨씬 기동력이 왕성한 생활을 하였다. 예를 들면, 도나우 강변의 흑해와 볼가 강변 등에서 출토된 한(漢)나라의 거울, 방제경(倣製鏡:청동거울을 모방하여 만든 거울로 한국에도 이와 같은 거울이 많이 출토되어 있다), 옥구검(玉具劍) 그리고 흉노식 동기와 서아시아에서 동아시아 일대에 걸쳐 출토되고 있는 채색토기와 옥제품 등이 그 예이다. 인류 역사의 시계 바늘을 거꾸로 돌리면 돌릴수록 그들 생활 방식은 오늘날 우리들의 상상을 초월할 정도로 유동적이었다.

끊임없이 삶의 터를 찾아 이동해오던 호모사피엔스가 가축을 기르고, 농경을 해서 그 무언가를 차곡차곡 쌓아둘 수 있게 된 것은 그야말로 획기적인 생존방식이었지만 그로 인해 사회구조가 발전하며 지배자와 피지배자가 생겨났고, 소유와 탐욕이 눈덩이처럼 마구마구 번식하는 배양터가 되었다. 땅을 내 것이라 할 수 있는 문서와 화폐와 권력이 생겨나면서 중국대륙은 정착문명의 꽃을 피웠고, 중화문화가 만개한 시기를 들자면 뭐니 뭐니 해도 당나라였다. 그 당시 당나라의 수도 장안은 오늘날 뉴욕은 저리 가라 할 정도의 선진문화를 일구었는데, 여기에는 외부로부터 들어오는 새로운 문화가 있었으니 바로 인도로부터

들어온 서역문화였다. 새로운 문물은 고래의 전통에 이식되어 중화의 새로운 꽃을 피웠으니, 그 중심에 불교가 있었고, 불교의 전파와 정착에 암송에 의한 찬팅율조가 윤활유였다.

1. 황허문명의 오늘

중국은 사실상 한(漢)·만(滿)·몽(蒙)·회(回)·장(藏)의 오족(五族) 연합국이라 해도 과언이 아닐 만큼 완전히 이질적인 혈통과 문화 조직이다. 그래서 중국 각지를 다녀보면 배타적인 감성관계가 느껴진다. 어떤 지인이 "장족은 아주 못된 인간들이니 조심하라"고 일러주는데 알고 보니 사천 일대의 장족을 이른 것이었다. 그들이 나쁘다는 말을 어떻게 해석해야할지 모르겠지만 하여간 필자가 겪어본 중국의 심리적 국경은 티벳의 장족(藏族), 몽고족(蒙), 신장의 위구르족(回), 사천 부근의 장족(壯族), 그리고 한족(漢族)이었다.

커다란 바위 덩어리 5개 사이로 크고 작은 돌멩이도 있으니 이들을 모두 합하면 56개의 민족이 억지로(?) 묶여 있는 오늘의 중국. 역사 시간에 그토록 달달 외우던 중국은 대개 한족의 이야기이지만 그나마 중국 역사를 통틀어 보면 한족이 지배한 시기가 그리 길지도 않다. 춘추전국, 5호 16국, 흉노족, 봉고속의 원나라, 만주족의 청나라며, 고구려·백제·신라 유민들도 세월이 흐른 뒤에는 한족이라 한다. 아무튼 본책에서 중국문화와 불교 음악은 앞서 제시한 다섯 분류 중에서 한족의 불교문화를 이르고자 한다.

진시황제, 양귀비, 당태종, 삼국지, 건륭황제, 중공군 등, 수없이 읽고 들었던 중국이지만 수교가 이루어지기 전에는 갈 수 없는 곳이어서 마냥 신화 속의 이야기 처럼 떠올리곤 하였다. 수교가 이루어진 그때

북경을 가 보니, 시내 한복판 도로에도 차선이 그어져 있지 않아 자동차들이 마구 엉키며 달렸고, 차창 밖으로 비닐 봉지며 쓰레기를 던지는 건 예사요, 주택의 유리창이 깨어진 채 방치되어 있는 것도 흔한 일이었다. 그런데다 귓전에 들려오는 거친 말씨가 고함치듯 쟁쟁거리는지라 중국어에 대한 혐오감마저 들었다.

그리고 10년여 흐른 즈음, 티벳에서 돌아오는 길에 중칭을 들렀는데, 저만치 버스가 오자 사람들이 사생결단으로 차에 올랐다. 그 모습을 보면서 이 사람들이 얼마나 거칠게 살았어야 했는지, 비포장 도로의 흙먼지 보다 더 숨이 막혀왔다. 중국의 민요를 들어볼까 하여 푸조우나 후난성 시골 골목에 있는 카세트 상점을 뒤져보았다. 그들이 내미는 민요는 한결 같이 혁명가 풍이었다. 듣자하니 혁명이 한창일 당시 종교음악이나 옛 전통의 책거리나 꼬투리가 될 만한 것을 소장하다 들키는 날에는 그 자리에서 끌려 나가 죽임을 당했다니 이들이 내다버린 전통의 우아함은 그야말로 원자폭탄은 저리가라 할 정도로 처참하였다.

한중 수교 초기에 북경 학자들을 초청하려니 당시 왕복 비행기 값이 북경대학 교수의 한 달 봉급이라 한국의 도움 없이는 올 수가 없어 그들의 여비를 위한 펀드를 확보하는 것이 정말 힘이 들었다. 그러던 중국이 수교 20주년을 맞아 푸젠에서 학회를 열었다. 참가자 전원에게 비행기표를 끊어주는 데다 한 사람에 하나씩 호텔 객실을 배당했으니 그야말로 눈이 휘둥그레지는 중국의 번영이었다. 이렇도록 번성하는 중국 살림이지만 그들의 교양과 매너는 그리 쉽게 달라 질 줄 몰라 지구촌 곳곳에서 장꼐들의 무례함에 잔뜩 뿔이 나 있다.

중국사람들의 상스러움은 이제 세계적 소문거리가 되었지만 그 사람들이 본래 그런 것은 아니었다. 사회주의 혁명으로 엘리트들은 모조리 쓸어버리고, 민중의 노동과 물질만을 최고의 가치로 삼아온 반세기의

사회풍토가 이렇도록 막 되먹은 사람으로 만들어 버렸으니 이들이 정신적 아정함을 회복하기에는 체르노빌 일대에 파릇한 풀포기가 되살아나는 그날 보다 더 멀어 보인다.

처참히 망가진 중국의 정신문화이지만 그들 조상에게는 일찍이 부터 '악(樂)'이라는 고급 놀이문화가 있었다. "악서(樂書)에 이르기를...."로 시작하는 조선시대 『악학궤범』은 궁중 악가무의 정신을 실현함에 있어 언제나 중국을 모범으로 삼아 동경하였다. 옛 사람들의 '악'이란, 악기 연주와 음악만이 아니라 춤의 절주와 복식까지 일치된 것이었다. 따라서 '악'은 악가무를 모두 포함하는 것이었으므로 '음악'이 아니라 '악'이었고, 여기에는 더 품위있고 더 멋있게 놀려는 미(美)와 예(藝)가 있었다.

서양의 'Music'에는 '인카네이션(incarnation)'의 뜻이 잠재해있다. 스피리추얼의 '육화(肉化)'와 연결되는 이상주의적 음악론에는 신성(神性)과 연결되는 중세적 사고방식이 내포되어 있다. 그러나 조금만 더 거슬러 올라가면 그리스의 유연하고도 아름다운 음악문화가 뿌리에 있었으니 교회의 통제도 얼마가지 못하여 두 손을 들고 르네상스시대를 맞았다. 그러자 사람들은 인간 본성 자체가 지닌 '유희성'을 노골적으로 표현하면서 바로크시대의 현란한 장식음들이 분출하였다. 요한 하위징아(Johan Huizinga, 1872~1945)는 『호모 루덴스』에서 "놀이는 문화의 한 요소가 아니라 문화 그 자체가 놀이의 성격을 가지고 있음"을 피력하였으니 중세에 신(神)의 종으로 눌려있던 가위가 19세기에 이르러서야 제 빛을 발휘한 것이었다.

그리스와 동방문화가 로마로 들어와 융합될 때에는 로마의 기층문화가 있기는 하였으나 그리스에 비할 만큼의 수준이 아니었으므로 그리스문화가 그대로 수렴되었던 것에 비하여 인도문화를 받아들인 중국은

사정이 달랐다. 그들은 이미 인더스문명보다 더 이른 시기부터 고도로 발전된 문화와 번영이 있었다. 그러므로 중국으로 들어온 인도문화는 철저히 중국적으로 변용되었다는 점에서 차이가 크다.

2. 제사와 음악

예전에는 세계 4대 문명으로 황허문명을 꼽았지만 현재는 장강 문명 등 다양한 문명이 중국 각 지역에서 발견되었기 때문에 4대 문명으로 '황허 및 장강 문명'이라 부르기도 한다. 신석기 시대의 양사오 문화와 룽산 문화를 거쳐, 은나라, 주나라의 청동기 문명으로 발전해 온 이 지역은 조, 수수 재배, 가축, 토기, 갑골문자, 은나라 은허 유적, 신정 정치와 농경 사회를 발전시켜 왔다. 모든 음악은 말(言)에서 시작되듯이 예술화된 음악은 시문학과 불가분의 관계를 지닌다. 그리스에서 문학과 철학이 곧 음악으로 연결되듯이 중국도 마찬가지였다. 중국『상서 尙書』의「무전舞典」에는 "노래(歌)란 말을 길게 하는 것이라, 성음을 길게 뽑아내어야 율려가 성음과 조화를 이룰 수 있다(歌永言 聲依永 律和 聲)"고 하였다.

1)『구가九歌』의 제사음악

인류문명이 진화에서 문화의 배양이 제사에서 비롯된다고 해도 과언이 아닐 정도로 제사는 인류 보편의 문화양상이고, 지구상의 모든 민족에게는 나름의 제사 방식이 있었다. 인도에서 벌어지는 수많은 축제들이 그러하거니와 페루의 잉카인들은 살아있는 사람을 제물로 삼았으며, 가톨릭의 미사 또한 예수의 살과 피를 나누어 마시는 희생제이다. 지구촌 곳곳의 제사 설행을 실제로 발로 찾아다니며 참여해 보고, 그

절차와 사상적 배경을 살펴보니 제사를 고도로 체계화시킨 점에서는 중국을 따라올 자가 없었다.

『시경』에서도 백성들의 노래인 '풍', 엘리트 계층이 부르는 '아'에서 좀 더 분파되어 '송'이라는 제의 가사가 생겨났다. 한국의 정악과 민속으로 양분하는 일반적인 분류에 비해서 제사 때 쓰이는 가사가 따로 분류 될 정도로 중국의 제사 문학과 음악이 차지하는 비중이 컸던 것이다. 공자보다 약 2세기 후의 인물인 굴원은 아예 제사에 쓰이는 가집(歌集)을 내었으니 그것이 「구가九歌」이다. 굴원(屈原 BC 343~BC 278)은 초나라 사람이었는데 당시는 전국시대(BC 403~BC 222) 중후기로써 끊임없이 전쟁을 치르던 시기였고, 그 가운데 초나라는 천하통일의 대업을 꿈꾸고 있었으며, 굴원은 바로 이러한 초나라의 개혁정치가였다.

굴원이 한때 조정에서 쫓겨나 초나라 남쪽의 영읍(郢邑)·원수(沅水)·호수(湘水) 일대에 은거하고 있었는데, 이 지역 사람들이 귀신을 믿고 제사 지내길 좋아하여 노래를 부르고 북치고 춤추며 신들을 즐겁게 하는 것을 보니 이들의 가무가 몹시 비루하여 자신이 아홉 공덕을 담은 『九歌』를 지었다고 한다. 그리하여 본 가집에는 신령에게 제사 지내는 악가(樂歌)를 모은 가사를 총 11편의 모음곡 형식으로 집성하고 있다. 그 내용을 보면, 천신(天神)의 악장 5편, 지신(地神)의 악장 4편, 인신(人神)의 악장인 '국상(國殤) 1편, 예혼(禮魂) 1편으로 이루어져 있어 모두가 제사를 위한 시가임을 알 수 있다. 다만 마지막의 예혼 1편은 신령이나 기타 신들을 위한 것으로 보기도 하지만 제사를 훌륭히 마친데 대한 피날레 의식으로 해석하기도 한다.

중국의 고서 곳곳에 『구가』에 대해 언급한 대목이 등장한다. 『서경書經』「하서夏書」에는 "훌륭한 명령으로 타이르고, 위엄있는 형벌로 감독하고, 구가로써 권장하여 그릇되이 사용하지 말라"는 대목이 있고, "육

부(六府)와 삼사(三事)는 구공(九功)이라 하여 물·불·금속·나무·흙·곡식을 육부라고, 정덕(正德)·이용(利用)·후생(厚生)을 삼사(三事)라고 일렀다. 또한 선왕이 오미(五味)를 이루고 오성(五聲)을 조화롭게 함은 그 마음을 평안하게 하므로써 바르게 다스리고자 한 것이다. 소리 역시 맛과 같아 일기(一氣), 이체(二體), 삼류(三類), 사물(四物), 오성(五聲), 육률(六律), 칠음(七音), 팔풍(八風), 구가(九歌)가 서로 움직여 소리를 이룬다"고도 하였다.

굴원은 자신이 편·저작한 이 가집에 대하여 "선대의 시가를 모은 것"이라 하였다. 그 내용을 보면 신화와 전설 시대의 노래를 담고 있어 후대의 학자들은 『九歌』의 시가들이 『시경』보다 더 오래된 시기의 가사들이 많음을 중히 여겨왔다. 예를 들면 한국의 사서 중 『삼국사기』보다 『삼국유사』가 후대에 쓰여졌지만 삼국유사에는 삼국사기에 없는 고대의 역사가 담겨있는 것과도 비교될 수 있을 것이다. 실제로 『九歌』에는 하(夏)나라 관료들의 방종한 모습을 이르는 대목도 있으니 예를 들면 다음과 같다.

> "啓九辯與九歌兮 구변과 구가를 열어 왔는데
> 夏康娛以自縱 하대의 왕조는 즐기고 방종했다네"

하(夏)나라는 중국 건국 신화인 삼황오제의 요순(堯舜)시대가 끝나고 순(舜)황제의 뒤를 이은 우임금이 세운 나라이다. 부락연맹의 공동체 사회문화가 형성되었던 서기전 21세기에서 17세기 무렵의 국가가 하나라이니 이 당시의 시가들이 담겨있는 『九歌』에 대한 많은 논과 주석을 단 학파들이 생겨났다. 워낙 이 방면의 학자들이 많아 이들을 4가지 유파로 분류해보면, 왕일(王逸)로 대표되는 훈고파(訓詁波), 주희(朱熹)·왕부지(王夫之)로 대표되는 의리파(義理波), 오인걸(吳仁傑)·장기(蔣驥)로 대표되는 고증파(考證波), 진제(陣第)·강유호(江有誥)로 대표되

는 음운파(音韻波)등인데 이에 대해서도 다양한 주장이 개진되었다. 유파에 따라 학자들이 중시하는 내용과 관점이 다르지만 대체적으로 일치하는 사실은 "구가(九歌)는 하대 순임금에게 제사지내기 위한 것에서 유래하였으며 상고시대에 농작의 풍요를 구하는 제사에서 연원한다"는 사실이다.

그 가운데 문일다(聞一多)는 『九歌』를 가무극(歌舞劇)의 공연방식으로 풀이하였다. 그의 저술 『구가고가무극현해(九歌古歌舞劇懸解)』에서는 구가를 신을 맞이하는 영신곡(迎神曲), 신을 즐겁게 하는 오신곡(娛神曲), 신을 보내는 송신곡(送神曲)의 체계를 지니고 있음을 파악하였다. 이러한 사실에 비추어 본다면 한국에서 연주되는 문묘제례악과 같은 악이 서기전 2천 여년 무렵에 영신·오신·송신 등의 절차가 악가무의 형태로 존재했음을 추정해 볼 수도 있다.

문일다는 『九歌』의 내용에서 하나의 막(幕) 마다 여성 독창, 남성 독창 및 남녀 합창 등의 공연방식을 채택하여 대형 가무극으로 해석했다. 그는 또한 구가에 실린 신령들의 직책과 성별에 대해 논하였고, 구가에 등장하는 신(神)·무(巫)·남(男)·여(女)의 관계가 어떻게 배치되는지에 대해서도 설명하였다.

奏九歌而舞韻兮 구가를 노래하고 춤추며
聊假日以媮樂 잠시 이 날을 빌어 즐겨보네.

『구가』에 실린 위 가사를 보면 노래와 함께 춤추는 정경이 묘사되고 있어 구가의 내용이 제사를 위한 공연 방식까지 담고 있는 종합예술적 면모를 지니고 있음을 알 수 있다. 뿐만 아니라 구가(九歌)는 초(楚)나라의 굴원이 민간제신의 악조(樂調)를 기초로 지은 제가(祭歌)인 점에서 남녀간의 애정을 노래하는 연가(戀歌)에 속하는 내용들도 다수 담고

있다. 이러한 내용은 인도의 라가 가사에 보이는 인신연애(人·神戀愛)와도 상통하고 있어 동·서를 막론하고 신과 인간의 관계를 연인화 하는 점이 흥미롭다.

2) 『시경』과 예악

공자는 춘추시대 말기에 노나라의 창평향 추읍(지금의 산동)에서 태어났는데, 그의 생존 연대는 서기전 552년에서 479년 정도로 추정된다. 그의 생몰 연대를 추정해 보면, 그리스의 피다고라스(BC 569~BC 475) 보다 열 살 정도 작은 동생이고, 서기전 469년생인 소크라테스보다는 100살이 많은 할아버지이니 크게 보면 문명이 발생한 이래 정신적 스승의 도래는 비슷한 시기에 집중적으로 나타났다. 공자가 중국음악에 막대한 영향을 미친 것은 다름 아닌 『시경詩經』으로 인해서 이다. BC 470년경에 만들어진 이 책은 당시 중국의 풍토와 사회를 배경으로, 그 속에서 살아가는 사람들의 노래를 모아 놓은 시가집이다. '시의 성전(聖典)'인 이 책은 서주(西周) 초기(BC 11세기)부터 춘추시대 중기(BC 6세기)까지 전승된 많은 시가를 담고 있다.

『시경』에 실린 시들은 형식과 내용면에서 풍(風)·아(雅)·송(頌)의 세 가지가 있다. '풍'은 본래 종교적 주술적 노래였으나 각 지방의 풍습이나 생활 속의 노래로써 민요적 시로 변하였고, 아(雅)는 조상의 공덕을 노래하며 씨족 집단의 결속을 강화하는 목적으로 지어졌으나 주로 궁정과 귀족의 향연에서 불렸다. 송(頌)은 '아'와 동일하게 조상의 공덕을 가무로 재현하는 서사적 시였다가 주로 종묘(宗廟)의 제사음악으로 쓰였다.

이들의 표현 양식에는 부(賦)·비(比)·흥(興)의 세 가지가 있었다. 느

낀 것을 있는 그대로 노래하는 '부'는 직접적인 감정과 정경을 노래하는 방식이었고, 직유와 은유로써 표현되는 '비'는 감정이나 정경을 노래하는 경우가 많았고, '흥'은 노래하려는 감정이나 상황을 규정하였으므로 이러한 가사를 '흥사(興詞)'라고도 하였다. 흥사는 시간이 지남에 따라 관용적 시구로 인용되곤 하였다. 예를 들어 초목조수(草木鳥獸)라 하면 풀을 뜯고 나무를 베는 등의 행위를 표현하면서 그와 관련된 무언가를 상징하는 것이었다.

지역에 따라 15국풍, 160편이 실려 있는데 이는 황하 유역에 있는 15개 국의 가요였다. 15국풍에는 2개의 정풍(正風)과 13지역의 변풍이 있는데, 정풍으로는 주남(周南)과 소남(召南)이 있었고, 변풍으로는 패풍(邶風)·용풍(鄘風)·위풍(衛風)·왕풍(王風)·정풍(鄭風)·제풍(齊風)·위풍(魏風)·당풍(唐風)·진풍(秦風)·회풍(檜風)·조풍(曹風)·빈풍(豳風) 등이 있었다. 각 나라의 시구들이라 하지만 이들 중에는 방언이 거의 없었으니 『시경』이 성립될 무렵의 공통어로 다시 썼기 때문이다. 내용을 보면 연애와 혼인에 관한 것이 가장 많고, 다음으로 생활고와 전쟁, 농촌 제사, 수렵 등에 관한 것인데 대부분 단순하게 반복되는 형식이 많다.

전하는 바에 의하면 원래 3,000여 편이었던 시를 공자가 아악(雅樂)에 잘 맞는 305편을 가려서 편집하고 정리했다고 한다. 그러나 옛 사람들은 어떤 일에 권위를 부여하기 위하여 유명한 사람의 업적으로 갖다 붙이는 경우가 있는지라 이들 시를 공자가 직접 선별작업을 했다고는 믿기 어렵다. 이들 시는 한나라(漢BC 206~BC 22년)에 이르러 『노시魯詩』, 『제시齊詩』, 『한시韓詩』, 『모시毛詩』로 재해석되어 정돈되었으나 이 가운데 『모시』만이 후세에 전해지다 남송의 주희에 의해 『시경』으로 불린 이래 유가(儒家)의 필독서가 되었고, 지식인들이 자신의 생각

을 인용해서 표현할 수 있는 소재로서 애용되었다. 송나라 때에 이르러 기존의 해석을 부정하는 기풍이 일어나기 시작하여 청나라 때에는 사실을 밝히려는 고증학(考證學)자들에 의해 각각의 시가 언제 어떻게 불렸는지에 대해 밝혀지기도 하였다. 이후 갑골문(甲骨文)과 금문(金文) 또는 종교와 민속학 분야의 연구 성과를 도입해 시를 노래했던 시절의 생활 감정이나 삶의 정경을 밝혀내고 있다.

3) 『구가』와 『시경』의 악기들

『구가』에는 각종 악기를 연주하거나 두드리며 춤추고 노래하는 것이 묘사되는 가운데 악기의 이름이 등장한다. 이들 악기를 간추려 보면, 생(笙)·간(竿)·금(琴)·슬(瑟)·종(鍾)·고(鼓) 등이다. 이들 악기 중 생·간·금·슬은 당시의 민간 악기였고, 종과 고는 궁중악기였는데 두 계통의 악기가 함께 등장하는 것은 『九歌』가 민속가이면서 제신의 가무를 담고 있기 때문이다. 『시경』에 등장하는 악기들을 보면 생(笙)·간(竿)·금(琴)·슬(瑟)이 등이 있다. 이러한 악기는 주진(周秦) 이래 남북의 민간에서 일반적으로 쓰이던 악기들이다.

오늘날 『구가』와 『시경』에 등장하는 악기와 가장 가까운 악기가 실제로 연주되고 있는 곳은 중국이 아닌 한국이니, 동양 최고(最古)의 음악으로 꼽히는 문묘제례악이다. 문묘제례악은 고려 예종 8년에 송의 휘종이 보낸 신악(新樂)을 계기로 서로 왕래하다 예종 11년(1116년)에 송나라에 사신으로 갔던 왕자지와 문공미가 대성악의 악기와 의물을 들여 오므로써 오늘에 이르게 되었다. 문묘제례악의 악기는 금(金)·석(石)·사(絲)·죽(竹)·포(匏)·토(土)·혁(革)·목(木)의 8가지 재료로 만든 악기를 조합하여 울리므로써 우주의 모든 요소를 다 갖추어 울리

고자 함이었다.

오늘날 같이 교통이 편리한 시대에도 연주자들이 해외 연주를 가면 악기를 박스 포장하는 등 많은 절차와 보안 장치가 필요하고 그에 따른 비용이 상당하다. 당시에 그 많은 악기들 중에는 편종과 편경의 정성(正聲)이 등가와 헌가에 각각 16개이니 편종·편경의 정성만 해도 64개이다. 이렇게 하여 편종·편경의 중성(中聲) 또한 등가, 헌가에 각각 12개, 이하 금(琴)·슬(瑟)·지(篪)·적(笛)·소(簫)·훈(壎)·축(柷)·어(敔) 출행 등 악기 종류만 수십가지요, 거기다 휘번과 각각의 무구(舞具)와 무복(舞服)까지 합하면 수 백 가지였다.

이들을 마차에 싣고 올 때의 운송 광경을 생각해 보면, 수레를 끄는 말, 운송 인력이 먹을 양식과 각종 비품들이 그야말로 거대 군단이었을 것이다. 양식이나 군수 물자가 아니라 자신들의 조상이자 성현을 섬기겠다는 나라가 기특하여서(?), 아니면 섬겨라고 그 많은 악기를 보냈을 것이니 정신적 지배를 통한 고도의 정치외교라 할지라도 허구의 개념에 가치를 부여하는 인간의 놀라운 행위가 아닐 수 없다. 스리피추얼에 이토록 엄청난 투여를 하는 인간을 신(神)적 존재의 일시적 육화라고 해야할지 참으로 많은 생각을 하게 된다.

『시경』과 『구가』에 모두 등장하는 '생'은 바가지에 관대를 꽂아 불므로 '포'에 속하는 악기이다. '간'은 대나무 관대로 만들었으니 '죽'부에 속하며, 금과 슬은 모두 현악기이므로 '사'에 해당하는데 현악기 중에서도 금(琴)은 남성에 비유되어 오늘날 거문고로 연결되고, 슬(瑟)은 여성에 비유되어 가야금과 연결된다. 예로부터 금과 슬이 함께 연주하면 그 소리가 잘 어울려서 부부의 사이가 좋을 때 "금슬이 좋다"는 말이 생겨났다.

3. 수와 음악

앞서 『구가』와 『시경』에서 보았듯이 중국은 불교가 유입되기 이전부터 음악문화가 고도로 발달되어 있었다. 그러나 이들의 문학이나 음악에 대한 관념이나 자세는 고답적이고 경직된 경향이 있었으므로 불교가 유입되면서 문체의 표현이 유연해졌고, 음악에 있어서도 자연스럽고 감성적인 표현이 활발해졌다. 이렇듯 불교는 종교 뿐 아니라 중국 문화 발전을 촉진시키는 계기가 되어 혁신적인 변화를 일으켰으니 오늘날 중국 고전이라고 여기는 것의 실상은 인도 문화와 융합된 것이 많다.

1) 곡식 낱알로 계산된 음 높이

(1) 궁상각치우 5음

어느 문명권이건 마찬가지로 고대 음악은 수와 철학이 결합된 우주론의 산물이다. 중국음악에도 악기의 조직과 제조법에는 반드시 수의 계산이 따라야 했고, 거기에는 천지(天地)·음양(陰陽)·사시(四時)·오행(五行)과 부합하는 이치가 수반되었다. 서양의 12반음과 마찬가지로 중국에서도 한 옥타브를 12등분하여 12율로 삼았는데, 중국의 12율은 12지지와 같은 역법(曆法)과 연결되었으며, 『여씨춘추呂氏春秋』에 이와 관련한 신화가 전한다.

"옛날 어느 황제가 음악을 담당하는 신하에게 명하여 율을 짓게 하여 그 신하가 대나무 중 구멍과 두께가 고른 것을 자르니 그 길이가 3치 9푼이었고, 불어보니 황종의 궁음이 되었다. ...(중략)... 12개의 대통을 만들어 완유산 밑으로 가서 봉황새의 울음소리를 듣고 12율을 나누었

는데 그 수놈이 우는 소리 6률, 암놈이 우는 소리 6률로 하여 12율이
되었다"

『呂氏春秋』卷5, 仲夏 五曰古樂:昔黃帝令伶倫作爲律 伶倫自大夏之西
乃之阮隃 之音 取竹於解谿之谷 以生空竅厚鈞者 斷兩節閒 其長三寸九
分 而吹之以爲黃種之宮......雌以之阮 之下 聽鳳凰之鳴 以別十二律 其雄
鳴爲六 雌鳴亦六 以此黃鐘之宮適合黃鐘之宮皆可以生之 故曰黃鐘之宮
律宮之本. 여기서 수의 기준이 되는 황제의 척(皇帝之尺)은 잘 익은 기
장(黍) 가운데 중간 크기의 1알(粒)을 종(縱)으로 세운 길이를 1푼(分)으
로 삼고 9알을 쌓아 1촌(寸)으로 삼았으며 9알씩 9번 쌓은 81푼(9촌)을
1척으로 삼는 종서척(縱黍尺)이었다. 이러한 푼·촌·척의 단위는 일종
의 신화적 기준이라 할 수 있다. 한국에서 최초로 편경을 만든 때가 세
종대인데 이때 편경의 크기를 정할 때도 기장을 기준으로 삼았음을 세
종실록에서 발견할 수 있다. "今京畿南陽所産石 有聲 請遺玉人採來 古
體制造作試之[12], 세종 7년 임진년에 경기도 남양에서 돌이 발견되었고,
해주에서 알이 고르고 굵은 기장이 나므로써 아악을 일으키는 사업이
시작되었다. 그리하여 세종 9년 5월에 새로 석경 12개로 한 틀의 완성
에 이르렀으니 이는 중국 황종의 경을 기준으로 삼았고, 율에서 산출된
기장으로써 삼분손익법에 의하여 12율을 제작하다" 라고 『악학궤범』에
서 적고 있다.

무릇 고대의 제왕들은 국가를 세운 뒤에 먼저 수의 논리를 바탕으로
5음과 12율을 만들었으니 『한서漢書』「율력지律歷志」에는 "국가를 세운
제왕은 먼저 수를 준비하고, 그 다음으로 소리(聲)를 조화시키고, 셋째
로 길이의 단위, 넷째로 부피의 단위, 다섯째 무게의 단위를 제정한다"

12) 『세종실록』권29. 세종7년 9월 임진.

고 적고 있다. 신화적 음률제정에 보통 크기의 기장을 기준으로 삼는 데에는 백성이 연명하는 곡식 중 주식의 재료를 삼는 데에 상징적 의미가 있었다.

그런데 이러한 기준이 하(夏 BC 2070~1600) 나라 우임금에 이르러서는 10푼이 1촌, 10촌이 1척이 되는 10진법으로 바뀌었다. 즉 기장 10알이 1촌, 기장 100알인 100푼(10촌)이 1척이 되었으니 이것이 횡서척(橫黍尺)이다. 이에 대하여 학자들은 9진법에 입각한 수의 논리는 북방 샤머니즘의 세계관과 연결된 것으로 그 방식은 1-3-9이었으나 하나라 이후 변화된 10척은 -상- 주나라로 이어져 공자를 비롯한 유가 사상이 주척(周尺)의 기준이 되었다고 밝히고 있다.

궁상각치우의 5음 12율의 산출 과정은 『관자管子』의 「지음」에서 처음으로 발견된다. BC 600년경에 만들어진 이 책은 공자가 태어나기 100년 전인 춘추시대에 제나라 환공(桓公)을 모셨던 재상 관중(管仲)과 그 계열에 속하는 학자들의 언행록으로, 본래 86편이던 것이 지금은 76편만 전해지고 있다. 황종수 81을 기준으로 해서 먼저 삼분익일을 한 값인 108을 치음의 값으로 잡고, 5음이 산출되는 순서는 치·우·궁·상·각의 순이라 지금까지도 학자들의 논쟁거리가 되고 있다. 오늘날 정설로 받아들여지고 있는 궁상각치우의 순으로 배열된 것은 『사기』의 「율서」 이후로써 그 셈법을 보면 다음과 같다.

〈표 1〉 5음의 산출 원리와 값

음	계산방식 (분수 표시)	산출 값
궁(宮)	9촌(기장 9알) × 9푼 = 81알 1척	81
치(徵)	삼분손일 81 – (81×$\frac{1}{3}$=27) , 81-27 = 54알	54
상(商)	삼분익일 54 + (54×$\frac{1}{3}$=18) , 54+18 = 72알	72
우(羽)	삼분손일 72 – (72×$\frac{1}{3}$=24) , 72-24 = 48알	48
각(角)	삼분익일 48 + (48×$\frac{1}{3}$=16) , 48+16 = 64알	64

위의 산출 값을 보면 한번은 1/3을 빼고(損一), 한 번은 1/3을 더하므로(益一) 숫자가 줄었다 늘었다 한다. 이러한 기장 알이 많은 숫자 순으로 배열하면 81촌(궁), 72촌(상) 64촌(각) 54촌(치), 48촌(우)으로 되어 궁상각치우의 순이 된다. 이러한 중에 가장 낮은 음인 궁에 황제의 위치를 부여한 것은 수의 크기와 관련이 있지 않을까 하는 생각도 든다. 당시의 수는 곡식의 양 뿐아니라 곡식을 생산하는 토지의 면적과도 직결되므로 황제가 가장 면적이 큰 '궁'의 자리에 배치된 것이 자연스러운 이치이기도 하거니와 숫자가 클수록 낮고 무거운 소리가 나니 젊잖은 군주의 위용과도 닮았다. 그리고 보면 음열의 배치도 "생존에 유리한 것을 아름답게 여기는 미학적 원리"와도 상통하는 것이다.

아무튼 위의 계산법을 보면 『관자』에서 궁보다 숫자가 큰 것은 81촌에서 삼분손일해야 할 것을 삼분 익일히므로써 81+(81×1/3=27), 즉 81+27하여 108이라는 치음의 값이 생산되므로써 음의 배열이 달라진 것을 알 수 있다. 만약 그렇다면 『관자』의 음정 계산은 삼분익손법이라 해야 하지 않을까 싶다. 그런데 이러한 이치가 오류에 의한 것으로 보기에는 다소 적절치 못한 면이 있다. 황실에서 여러 학자들이 모여서 검증을 했을 텐데 삼분손일 해야 할 것을 실수로 삼분 익일했다면 몰랐을 리가 없다. 그러한 점에서 당시에 중심 음인 궁이 한국의 오음약

보의 중성(中聲)이 궁인 것과 같이 가운데에 있었으리라는 것도 짐작해 볼 수 있으므로 이에 대해 파고들면 끝이 없다.

(2) 12율의 산출

삼분손익법은 계속해서 발전하여 12율을 얻게 되었다. 황종 수 81에서 1/3을 빼서 얻은 54는 임종, 임종에서 1/3을 더한 72는 태주, 태주에서 1/3을 뺀 48은 남려, 남려에서 1/3을 더한 64를 고선으로 하는 방법을 격팔상생법(隔八相生法)이라 한다. 즉 황종에서 12율의 8번째 음이 임종이 되고, 임종에서 8번째 음인 태주가 산출되므로 8 간격으로 음이 산출된다 하여 사이 격(隔)을 붙인 것이다. 이들을 표로 요약해 보면 다음과 같다.

〈표 2〉 12율의 산출 격팔상생법

생성 순서	율 명	산출 방법	산출 값		셈법	5 음
			숫자	중국		
1	황종(黃鐘)	9촌(알)×9(푼)=81알=1尺	81 알	1尺		궁
2	임종(林鐘)	81 − (81×⅓=27)=54	54 알	5寸4分	손	치
3	태주(太簇)	54 + (54×⅓=18)=72	72 알	7寸2分	익	상
4	남려(南呂)	72 − (72×⅓=24)=48	48 알	4寸8分	손	우
5	고선(故洗)	48 + (48×⅓=16)=64	64 알	6寸4分	익	각
6	응종(應鐘)		42.⅜알	4寸2分⅜里	손	
7	유빈(蕤賓)		56.⅞알	5寸6分⅞里	익	
8	대려(大呂)	이하 소수점이 계속되므로 생략 함	75.⅞알	7寸5分⅞里	손	
9	이칙(夷則)		50.⅞알	5寸 ⅞里	익	
10	협종(夾鐘)		67.⅓알	6寸7分⅓里	손	
11	무역(無射)		44.⅜알	4寸4分⅜里	익	
12	중려(仲呂)		59.⅞알	5寸9分⅞里	손	

위의 표를 보면 셈법의 값에서 정수로 떨어지는 음이 '궁상각치우'임

을 알 수 있다. 삼분손익의 셈 순서로 보면 궁(황종)·치(임종)·상(태주)·우(남려)·각(고선)이지만 산출 값인 기장 숫자의 크기 대로 배열하면 궁상각치우로 배열된다. 산출된 기장 알의 숫자의 크기를 차례로 배열하면 12율은 아래 표에서 왼쪽으로부터 오른쪽의 순서와 같이 된다. 이렇게 생산된 12개의 음을 12달과 12지지에 배열하고, 이들을 다시 음과 양으로 나누어 율과 려로 삼았으니 이를 표로 정돈해 보면 다음과 같다.

〈표 3〉 12율의 배열

순서	1	2	3	4	5	6	7	8	9	10	11	12
율명	황종	대려	태주	협종	고선	중려	유빈	임종	이칙	남려	무역	응종
지지	子	丑	寅	卯	辰	巳	于	未	甲	酉	戌	亥
음양	양	음	양	음	양	음	양	음	양	음	양	음
율·려	율	려	율	려	율	려	율	려	율	려	율	려
월	11	12	1	2	3	4	5	6	7	8	9	10

　　조선시대에는 중국의 이러한 악론을 수용하였으므로 성종대에 편찬된 『악학궤범』에는 '율려격팔상생응기도설(律呂隔八相生應氣圖說)'을 비롯하여 '반지상생도설(班志相生圖說)·양률음률재위(陽律音律在位)·오성도설(五聲陶說)·팔음도설(八音圖說)·오음율려이십팔조도설(五音律呂二十八調圖說)' 등을 수록하고 있다. 이에 본 책의 프롤로그에서는 미국의 작곡가 게오르그 크롬브(1929.10.24.~)의 악보와 연결시켜 보기도 하였다. 아래 그림의 율려격팔상생응기도설에는 황종을 11월 동지로 하고, 12지지 중에서는 자(子)를, 음으로는 궁으로 하는 도식이 그려져 있다. 특이한 점은 일본의 승려 안연(晏然)은 불경 언어인 범어 원리를 설명하는 『실담장悉曇藏』에서도 이와 연결되는 五音의 도식을 대

입하고 있어[13] 흥미롭다.

2) 음의 기능과 의미

(1) 치세의 음악

고대 중국의 음악 역사는 인도 못지않게 오래도록 제례와 결합되어 있었다. 『여씨춘추呂氏春秋』의 「고악편古樂編」 '주양씨지악(朱襄氏之 樂)'에는 "바람이 불어 과실이 영글지 않자 사달이 5현의 슬(瑟)을 만들 어 타며 뭇 생물들을 안정되게 하였다"는 기록이 있다.[14] 하나라(夏BC 2070)와 초나라(楚BC 1042~223)에 이르러 당시의 제신용(祭神用) 악 가였던 '구가(九歌)'의 연주가 있었는데, 이는 하나라(夏BC 2070)의 민 가(民歌)와 무가(巫歌)에서 비롯된 기원가(祈願歌)로 밝혀지고 있다. 『구가九歌』의 반주 악기를 보면 생(笙)·간(竽)·금(琴)·슬(瑟)·종(鐘)· 고(鼓)가 있는데 종과 고를 제외한 악기는 모두 민간(民間)에 유통되던 것이었다. 이렇듯 중국은 인류문명 발상지 중에 제례악의 발달이 그 어 떤 지역보다 앞서있었다. 이러한데도 불교 음악이 유입된 이후 범악(梵 樂)을 최고의 음으로 받들어 숭상한 까닭이 무엇일까?

중국에는 후(喉)·설(舌)·순(脣)·치(齒)·아(牙)를 五音으로, 개(開) ·재(齊)·촬(撮)·합(合) 은 사호(四呼)라고 칭하며, 성조(聲調)와 관련한 음색과 음세에 대한 상세한 기록이 있다. 더불어 "선왕이 오미(五味)를 이루고, 오성(五聲)을 조화롭게 함은 그 마음을 평안하게 함으로써 백

13) 王昆吾.何劍平編著, 앞의 책,『漢文佛經中的 音樂史料』, pp734~740.
14) 昔古朱襄氏之治天下也, 多風而陽氣蓄積, 萬物散解, 果實不成, 故士達作爲五絃瑟, 以來陰 記, 以定韋生. 리우짱이성(劉再生)저, 김예풍·전지영 역, 『중국음악의 역사』, 서울:민속 원, 2004, P33.

성을 다스리고자 한 것이다"라는 악론의 구절과 같이 일찍이 부터 소리와 이치를 결합시켜 치세의 덕목으로 활용하였다. 『상서尙書』에 있는 "노래란 말을 길게 하는 것이다"라는 대목과 같이 음악의 발현은 언어에서 비롯되었으므로 언어를 기록한 문자는 곧 음악이었다. 즉 노래는 글자(字)의 음(發音)이었고, 매 글자의 음마다 음색과 성조와 음세가 드러나 선율의 미감을 느낄 수 있었으므로 오늘날까지도 그 가사와 율조까지 추정이 가능할 정도이다.

중국 최초의 왕조인 주나라는 정권을 갖자마자(BC 1058) 중요 국가사업으로 악(樂)을 제정하였고, 음악을 연주하는 법도를 사회계급에 맞추어 규정하였다. 황제의 악대는 동서남북 4면, 제후는 3면, 이하 직급에 따라 악대 규모를 정하였는데 이때 8행의 64일무가 규정되었다. 이러한 궁중 제례무인 일무(佾舞)는 고려시대에 한국으로 들어와 오늘날 문묘·종묘제례악에서 행해지고 있다. 당시 주나라의 악기는 70종에 이르렀고, 악기 재료에 따라 여덟 가지로 분류하였으니 그것이 8음이다. 음의 이론으로 12율과 7음계가 성립되었으며, 이를 담당하는 전문 악관(樂官)도 있었다. 그리하여 서기전 500여년에 "십이율이 무엇인지?" 묻는 대목이 『사서史書』에 등장하니 그것이 주나라경왕(景王 재위 BC 544~BC 520)의 일화이다.

서기전 2천년 무렵 청동으로 만든 종, 돌로 만든 경(磬) 그리고 흙으로 만든 훈(塤)이 사용되었고, 춘추전국시대 이전부터 편종에 대한 기록이 남아있으며, 서기전 5세기 무렵 연주되었던 편종이 실제로 발굴되기도 하였다. 음고가 다른 종을 율명에 맞추어 배열하는 편종이 제작되었다는 것은 물체의 무게와 크기의 비율에 따라 음고의 높낮이를 배열하는 계산법이 있었음을 말해주고 있어 중국의 고대 음악문화가 얼마나 일찍이 부터 발달해왔는지 짐작 할 수 있다.

우리는 어떤 대상을 생각할 때 지금의 관점에서 생각하므로써 그 대상에 대한 이해가 아니라 착각 속에서 바라보는 경향이 있다. 오늘날 제례음악이라면 특정한 악곡이 있어 그것의 예술성이나 음악적 성격보다 '전통'이 주된 키워드이지만 당시의 제사음악은 실용음악이자 가장 성대한 아트뮤직이었다. 마치 잘 익은 과일과 술, 커다란 생선 등, 음식 중에 가장 귀하고 값진 것을 제상에 올리듯이 음악 중에서도 음율이 가지런하고, 서로 다른 소리들이 잘 어우러져 화음을 이루는 음악을 성대하게 차려 올리는 것이었다.

아악에 관한 최초의 기록인 진양(陳暘)의 『예서禮書』에서 일반적인 아악의 틀을 볼 수 있으나 대개가 오늘날 연주해서 소리를 들을 수 있는 악기는 아니다. 그리하여 오늘날 한국의 국립국악원에서 행하는 아악 중에서도 상징적 의미로 악기를 들고 일무를 추기는 하되 실질적인 소리를 못 내는 악기도 있다. 동양 최고의 음악으로 기록되고 있는 문묘제례악은 조선 초기에 당대(唐代)의 이론에 기초하여 정리한 것이므로 고대 중국의 제례악과는 상당한 거리가 있다. 여기서 필자가 주목하고자 하는 것은 조선초기에 참고한 당대(唐代)의 이론은 서역 문화가 가장 활발하게 중국화된 시기라는 점이다.

주나라(BC 1046~771)때 부터 정교하게 다듬어 온 중국 황실의 아악이 잦은 전쟁으로 쇠퇴해지자 그 빈자리를 서역 음악이 채우면서 중국의 종묘제례도 변화를 맞이하게 되었다. 한나라가 중국을 통일한 후 악(樂)을 정치와 교육의 수단으로 삼자 음악의 비중이 더욱 높아졌고, 종교적·사회적 기능을 동시에 갖춘 국가적 제례가 성하게 되었다. 그 결과 서기전 112년 무렵에는 '악(樂)'을 관장하는 '악부(樂府)'가 설립되었다. 당시 악부의 업무는 궁정음악을 창제하고, 민간 음악을 수집하며 가사와 곡조의 창작과 개편을 하는 것이었다. 이 무렵의 유교의식은

『예서禮書』를 통해 정립된 기반을 따라 후대 여러 왕조의 규범으로 채택되었고, 악부에서 행한 악기 편성과 연창과 연주 담당자에 대한 기록은 현재까지도 영향을 미친다.

예로부터 중국에는 궁중음악이 상위에 있고, 민간음악과 악사들은 하위를 차지해왔지만 서역문화와 불교가 들어오면서 민간음악의 입지가 상승하였다. 이러한 상황을 떠올리게 하는 기록 중 한 대목을 보면, 한(漢)의 악부를 관장하던 이연년(李延年)은 중산(中山)사람으로 부모형제가 모두 직업 음악인이었다. 그는 노래를 잘 하였으며, 옛 곡조를 개편하여 새 곡조를 만드는데 능하였고, 현악기를 반주하며 노래를 잘 하였다. 그리하여 일찍이 인도나 실크로드를 통해 들어온 서역 악곡을 바탕으로 신곡 28곡을 지었으며, 가무에 뛰어난 누이는 궁궐로 들어가 한무제의 총애를 받았으니, 이에 대한 기록을 옮겨보면 다음과 같다.

> 『漢書』93「李延年 列傳」李延年. 中山人.身及父母兄弟皆做倡也....
> 延年善歌. 爲新變聲. 是時上方興天地諸詞. 欲造樂. 今司
> 馬相如等作詩頌. 延年輒 承意弦歌所造詩. 爲之新聲曲.

> 『珍書』「樂志」, ... 橫吹有雙角. 卽胡樂也. 張傳望入西域. 傳其法於西
> 京. 惟得摩訶兜勒一曲. 李延年因胡曲更造新聲二十八
> 解.乘興以爲武樂.

> 『史記』, 권 125「李延年 列傳」, ...平陽公主言, 延年女弟善舞. 上見,
> 心悅之.

서기전 1세기 후반에 이르러서는 한(漢)의 관료들이 부패하면서 악부도 폐지의 길을 걷게 되었다. 당시 악부직원 829명 가운데 황실에서 귀족음악을 관장하는 이들은 그대로 유지되었지만 민간 음악을 담당하는 441명의 악사들은 모두 파직되었다. 이러한 사실을 통해서 당시 궁중과 상류층 음악을 중시하고 민간의 속악을 경시하는 악(樂)에 대한 가

치관을 엿볼 수 있다. 그러나 이후(서기 전후)는 민가(民歌)의 위상이 점차 향상되어 민가를 예술 가곡화 한 '상화가(相和歌)'가 크게 유행하였다. 이 당시 자루가 달린 단면 고(鼓)를 두드리며 추는 춤을 비롯하여 살풀이와 같이 수건을 들고 추는 건무(巾舞) 등이 유행하였다. 중국의 문화재 중 제일 먼저 세계문화재로 등재된 것이 고금(古琴)음악인데, 이 당시의 고금곡인 '광릉산(廣陵散)'은 지금도 악보로 출간되고 있다.

이후 귀족음악은 제사와 연향에 쓰이는 의식음악으로 통치의 신성성을 강조하므로써 사람들 사이에서 멀어져 간 것과 달리 자유로운 감성과 풍속을 노래하는 민가의 위상이 급속도로 높아져갔다. 이들은 평민들의 삶의 애환과 일상의 고됨을 노래하는 노동요, 관료들의 부패와 과도한 세금 징수를 폭로하는 노래로써 민간의 풍속을 대변하기도 하였다. 서기 316년 서진(西晉)이 망한 이후에는 한족과 이방 민족의 충돌로 남방과 북방의 민가가 융합되는 시기를 맞이하였다. 이 무렵 북방사람들이 대거 남방으로 이주하여 사천과 호북에서 강소(江蘇)에 이르는 일대에 농경이 융성하여 중국 민족음악의 융합이 활발하게 일어났다.

중국 불교 음악의 전개를 보면, 당말(唐末)·오대(五代)시기에 총림제도가 남방에서 발전하였다. 최근 몇 백년간 중국 각지의 승려들이 강남의 명찰에서 계를 받고 수행함으로써 강남 범패가 널리 전파되어『고승전高僧傳』에서 언급된, 음악을 잘하는 고승의 절반 이상이 강남(江南)에 거주한 승려였다. 이 당시 강남의 보화산(寶華山)총림의 범패가 주도적인 위치를 차지했고, 강소·절강 사원의 범패 또한 보화산의 영향을 받아 발전하여 오늘날 대만 범패의 근간이 되기도 하였다.[15]

15) 陣彗珊,「佛光山梵唄源流與中國大陸佛教梵唄之關係」,『佛教研究論文集』, 臺灣: 佛光山文教基金會,1998, P371.

(2) 악(樂)의 의미

공자 이전 부터 중국의 고대 악론은 오미(五味)·오색(五色)·오성(五聲)의 미(美)를 미의 대상으로 삼아 왔다. 그 이치를 보면, 하늘에는 육기(六氣)가 있어, 내리어 오미(五味)를 만들고, 발하여 오색(五色)이 되며, 울리어 오성이 된다는 것이다. 여기서 미(味)·색(色)·성(聲)을 五로 나누는 것은 중국 음양오행설과 밀접한 관련이 있다. 이러한 사상이 악의 정치적 논의로까지 발전하였으니 그 원리의 배경을 보면 "예(禮)란 천(天)의 경(經)이고, 지(地)의 의(義)이며, 천지의 경의(經義)가 있으면 민(民)은 그것을 본 받는다"는 것이다. 그리하여 『상서尙書』의 「대고大誥」에는 "孜孜 無息! 水火者, 百姓之所飮食也. 金土者, 百姓之所興生也. 土木者, 萬物之所資生, 是爲人用 −옛 백성들의 가송(歌頌)에 수(水)와 화(火)는 백성이 마시고 먹는 것, 금(金) 과 목(木)은 백성의 삶을 흥기하는 것, 토(土)는 만물의 생의 자질이니 인간의 용(用)이 되는구나"라 하였다.

『시경詩經』의 송(頌)·아(雅)·풍(風)의 세 가지 악풍 중에 '송'은 황실 조상에게 제사지낼 때 쓰는 음악, '아'는 귀족들이 자신의 사상과 감정을 표현한 것, '풍'은 15개 나라(섬서, 산서, 하남, 산동, 장강유역의 호북성, 사천성 등지)의 민가를 수집한 것이다. 더불어 춘추전국시기(BC431~221)에서 한(BC206~AD220)초에는 유가(儒家)의 악(樂)에 대한 사상을 집대성한 『예기樂記』가 저술되어 음악 사상에 관한 논의가 활발하게 이루어졌다. 그리하여 『악기樂記』에는 연주를 위한 내용보다 음악의 역할과 연주할 때의 마음가짐에 대한 내용이 많다. 전국시대 후기의 중요한 사상가로써 유가악파를 계승하여 발전시킨 조나라(趙 BC 403~BC 228)의 순자(荀子 BC 298~BC 238)가 지은 『악기』와 「악론」은 중국의 음악미학 형성에 불가분의 관계를 이루고 있고, 이는 조선시

대 성종대에 편찬된 『악학궤범』에도 그대로 인용되고 있다. 순자는 성악설을 주장하였는데, 이러한 그의 사상이 악론에도 나타나고 있다. 즉 "인간은 본시 악한 성향이 있으므로 이를 예와 악으로 다스려야 한다"는 대목이다.

〈사진 1〉『악기樂記』

순자가 저술한 「성상편成相編」에는 통치자의 어리석음을 폭로하며 올바른 정치를 요구하는 내용이 담겨 있기도 하다. 성상의 '상'은 노래할 때 절주를 치는 타악기를 이르는 것으로, 오늘날 한국의 종묘제례악이나 문묘제례악에서 음악의 시작 때 타주하는 '축(祝)'과 같은 계열의 악기이다. 옛 사람들은 절구를 찧는 것을 '상(相)'이라 하였는데, 『예기』의 「곡례」에는 "이웃에 상례(喪禮)가 있으면 절구소리가 나지 않는다"라고 할 때 '상'자를 쓴 기록이 있다. '성상'은 훗날 불경을 이야기체로 노래하는 '설창(說唱)'으로 발전하였고, 이는 현재도 연주되고 있는 불교음악 '연화악(蓮花樂)'으로 연결되고 있다. 중국 학자들은 이 곡조가 순

자가 활동할 당시의 음악과 큰 차이가 없다고한다.

〈악보 1〉 성상편[16]

〈사진 2〉 축(柷)

이상의 개략적인 내용을 통해서 음성의 신비적 힘과 주술적 효용성을 중시했던 인도와 달리 중국에서는 악(樂)에 부여되는 의미와 사회적 덕목이 강조되어 왔음을 알게 되었다. 이러한 현상은 음율의 각 음에 신분과 사회적 질서를 부여한 것으로도 드러난다. 예를 들어 궁상각치우의 5음계 중 '궁'은 황제의 자리, '상'은 신하, '각'은 백성, '치'는 이치, '우'는 사물로 규정하는가 하면 연주의 주체에 따라 악단의 규모와 무대 배치가 결정되고 이 배치는 음양오행의 원리에 맞추어졌다. 이러한 음악을 바른음악이라 하여 '정악(正樂)'이라 하였는데, 오늘날의 개념으로 보면 그들의 의식 체계에 맞추어진 음악이라야 옳은 음악이고 좋은 음악이었던 것이다.

또한 궁상각치우 음계 중 가장 낮은 '음'에 '군(君)'의 자리를 배치하였는데, 여기에는 낮은 음을 숭상했던 미의식이 자리하고 있다. 절제되어 점잖고 느린 음악을 통해 군자의 덕목을 표현한 반면, 빠르고 기교적인 음악은 사악한 음악이라고 여겼던 것이다. 어떠한 음에 사회적 덕목이나 신분을 부여하는 현상은 서양음악에서도 발견된다. 교회선법의 중심음을 이르는 도미난트는 당시 유럽에 국가라는 사회조직이 생기면서

16) 劉再生, 『중국음악의 역사』, 예풍·전지영 역, 서울:민속원, 2004, P146에서 인용.

지배적인 힘을 지닌 군주를 이르던 말이다. 초기 그레고리안찬트의 가사 붙임을 보면 중심음에 집중적으로 가사가 붙고 나머지는 시작 혹은 마무리를 위한 장치로 쓰이는 경우가 많았다.

〈표 4〉율명에 부여된 의미와 상징

율명	궁(宮)	상(商)	각(角)	치(徵)	우(羽)
신분	군(君)	신(臣)	민(民)	사(事)	물(物)
방향	중(中)	서(西)	동(東)	남(南)	북(北)
색깔	황(黃)	백(白)	청(靑)	적(赤)	흑(黑)
간지	축(丑)	말(末)	유(酉)	해(亥)	오(午)

음악현상에 대한 지나친 의미부여에 반기를 든 사람들이 있었으니 도가(道家)악파이다. 묵자(墨子 BC 480~420 ?)는 "예악은 정치에 방해만 될 뿐이니 폐지해야 한다"고 주장하였다. 이러한 사상은 혜강(嵇康 AD 224~263 ?)으로 이어졌고, 그의 『성무애락론聲無哀樂論』에는 "소리는 본래 뜻이 있는 것이 아니라 자연 진동일 뿐이다"고 주장하기에 이르렀다. 이와 같이 중국의 '악론'은 공자와 순자로 이어지는 유가의 예악사상과 묵자·노자·장자·산발·죽림칠현·혜강으로 이어지는 도가의 사상으로 양분 되고 있다. 이들 양대 악론 중에 중국문화의 태동부터 존재해온 예악 사상이 한국을 비롯한 동북아 전역에 큰 영향을 미쳤다.

그리하여 한반도에는 신라시대에 음성서(音聲署)를 설립하여 중국의 악정(樂政)을 도입하였고, 고려시대에는 불교 음악을 통하여 백성을 교화하였으나 유교를 국가이념으로 삼은 조선조에는 태조 원년(1392)에 문무백관의 제도를 새로 정하며 아악서(雅樂署)와 전악서(典樂署)를 두어 국가 기반을 다졌다.

(3) 두 갈래 음악 철학

공자와 소크라테스는 모두 제자들에 의해서 그 이름과 사상이 후세에 전해졌으니 이들 제자들 민증(民證)을 꺼내보자. 플라톤은 BC 429년, 아리스토텔레스는 BC 384년, 맹자는 BC 372 무렵이니 제자들 중에서 맹자가 가장 어리다. 플라톤은 소크라테스가 생존 하였을 때 직접 가르침을 받은 제자였던데 비해 맹자는 스승인 공자(BC 551~BC 479)와 210살의 차이가 나니 맹자는 스승의 얼굴을 본적이 없다. 그러한 점에서 맹자는 아리스토텔레스와 같은 처지라 나이를 비교해 보니 아리스토텔레스가 맹자 보다 12살 많은 지구 저쪽 마을의 형님이다. 아무튼 맹자(BC 372?~289?)는 전국시대에 지금의 산동성 쪼우센현 '추'에서 태어나 공자의 손자인 자사(子思)의 문하생으로 들어가 배웠다. 음악 이야기를 하는 상황에서 중국의 사상가들에 대한 이야기를 굳이 꺼낼 필요는 없지만 음악관에 대한 두 줄기가 유가(儒家)와 도가(道家)의 생각에 따라 갈라지니 이 또한 크게 보면 인류 보편의 현상이다. 사실 노자(老子)는 공자와 동시대의 인물이다. 공자가 젊었을 때 뤄양(洛陽)으로 찾아가 예(禮)에 관한 가르침을 청한 에피소드가 전해지고 있으나 사실로 보기는 어렵다. 노자를 잇는 장자(壯者 BC 369~289?)는 맹자보다 약 세 살 정도 어리니 맹자와 마찬가지로 스승인 노자로부터 바로 배운 제자는 아니다.

〈사진 3〉 죽림칠현도(竹林七賢圖)

　상당히 많고 다양한 죽림칠현도 중에서 음악적인 내용이 단출하게
보이는 것을 골라보았다. 앞 정면의 일현(一賢)이 타는 악기가 금(琴)으
로 현재는 고금(故琴)으로 불린다. 중국의 문화공정 가운데 가장 먼저
세계문화유산으로 지정한 것이 고금음악이다. 아이러니하게도 사회주
의혁명 때에 귀족들이 하던 고금음악을 가장 먼저 척결했는데, 근대에
문화유산의 가치를 알게 되므로써 가장 먼저 문화재 지정 신청을 한 것
이 고금음악이었다. 후면의 일현(一賢)은 완함을 들고 있는데, 어떤 그
림에는 비파를 들고 있고, 어떤 그림에는 박판이 앞에 놓여 있기도 하
다. 위 그림에는 고금을 얹어놓은 받침대가 있으나 어떤 그림에는 무릎
에 올려놓고 있다. 한국의 가야금이나 거문고도 정악은 무릎 위에 올려
놓고 타지만 산조와 개량악기는 악기잡는 포지션이 다르고, 개량악기
는 아예 서서 연주할 수 있는 높은 받침대를 쓰기도 하니 화가에 따라
달라진 것이다.

　노자와 장자로 이어지는 자연주의적 음악관을 피력한 혜강(嵇康AD
223~262)은 위진(魏晉) 시기 탈속의 생활을 지향한 죽림칠현(竹林七

賢)가운데 한 사람이다. 기존의 유교적 예술론은 '이풍역속(移風易俗)으로, "악(樂)이란 사람들의 마음을 교화하고 올바른 풍속을 지켜내기 위해 쓰여져야 하는 것"이었다. 이를 다른 말로 하면 '성유애락(聲有哀樂)'이라. 음악에는 마음이나 감정, 즉 교화시킬 수 있는 무언가가 있으므로 음악을 통해 사람의 인격을 완성해 갈 수 있는 것이어야 했다. 그러나 혜강은 성음(聲音) 자체에는 애락(哀樂)이 없으며, 듣는 자의 감정이 촉발될 뿐임을 주장하였으니 '성무애락론(聲無哀樂)'이라, 즉 "소리에는 애락이 없다"는 주장이었다.

당시 혜강의 '성(聲) 무(無) 애락(哀樂) 론'에 대한 반응은 유가의 도덕적 악론에 비하여 자연주의적 본질에 접근한 점에서 각광을 받았다. 그러나 음악 치유와 명상음악 등이 각광받는 요즈음의 세태에 비추어 보면 혜강의 성무애락론은 물질과 인간의 심리·정신의 상호작용에 대한 해석이 다소 아쉽다는 생각이 들기도 한다. 그렇더라도 유가의 특정 음고를 어떤 색깔이나 방위, 사회적 신분에 이르기까지 과도한 의미부여에 대해 비판한 점은 높이 살만하였다. 이렇듯 음악에 대한 사유와 철학도 시대의 흐름에 따라 그 시대 사람들의 인식 체계를 반영하며 변화해 왔다.

4. 중국의 불교 음악

한대 이후 중국의 대외 교섭과 교류가 점차 확대됨에 따라 그 범위가 서쪽으로 확대되었다. 7세기 당대(唐代)에 이르러서는 중앙아시아와 천축(인도) 파사(페르시아, 이란) 안식(安息이란 북부) 대식(大食아랍), 사자국(師子國스리랑카), 불름(대진·동로마)지역이 넓은 의미의 서역으로서 근세기까지 통용되었다. 대외 교류의 확산은 음악에도 변혁을

374
문명과 음악

촉진하였다. 중국음악의 시대적 변천을 보면, 서기전 20세기부터 서기
후 4세기까지의 고대음악 형성시기, 서기 후 4세기부터 11세기까지의
서역 음악 수용시기, 11세기부터 19세기까지 민족음악시대로 대별할
수 있다. 이들 중 오늘날 중국음악의 실질적인 근저가 되는 시기는 인
도의 불교적 영향이 컸던 제 2기이고, 이 시기의 음악이 한국음악에도
많은 영향을 미쳤다.

1) 실크로드 교역과 불교 전래

(1) 서역문화의 유통

기원전 139년 한무제(漢武帝)가 서역과의 동맹관계 수립을 위해 장
건(張騫)을 사신으로 보낸 것이 서역에 관한 최초의 기록이지만 실제로
는 훨씬 이전부터 동서 교역이 이루어지고 있었다. 중국의 비단이 기원
전 1000년 무렵부터 이미 이집트에서 사용되었을 뿐만 아니라 약 300
년 후에는 유럽지역에서도 유통되었다. 동서문명 교류를 일컫는 '실크
로드'는 독일의 지리학자 리히트호펜(Ferdinand von Richthofen)의 저서
『China』(총5권) 1권의 후반부에서 처음으로 쓰여졌다. 그가 말하는 실크
로드는 중국으로부터 중앙아시아의 시르다리야(Syr Darya)와 아무다리
야(Amu Darya) 사이의 트란스옥시아나(Transoxiana)를 거쳐 서북 인도로
이어지는 교역로에 해당된다. 이 지역의 주요 거래품목이 비단이었다
는 점에 착안하여 독일어로 비단길을 뜻하는 'Seidenstraßen'으로 명명했
고 이것이 'Silk Road'로 영역되었다. 초기에 동서 문화교류지인 실크로
드는 이란이나 지중해 연안까지 연장되기도 하고, 북아시아의 유목민
을 매개로 하는 스텝지대를 관통하는 교역로(Step route)나 남방의 남해
제국(南海諸國)을 매개로 하는 해상교역로(Sea route)까지 포함되었다.

실크로드가 가장 활발했던 시기는 당대(唐代 618~907)였다. 당시 서방의 문물이 활발히 중국으로 도래하며 이란의 조로아스터교와 마니교, 로마에서 이단시(異端視)되었던 그리스도교의 한 파인 네스토리우스파도 중국으로 전래되었다. 7세기 중엽 당나라가 타림 분지에 안서도호부(安西都護府)를 설치한 무렵은 실크로드의 최성기(最盛期)였다. 이후 안녹산(安祿山)의 난이 일어나고(755), 티베트군의 진출로 당나라와 서역과의 직접적인 교섭이 단절되자 서역 동부는 위구르인이 점거하고 고대부터의 문화를 계승하였으나 서부에는 이슬람 세력이 진전하고 있어서 실크로드는 중간의 파미르 근처에서 중단되므로써 오늘날까지도 이들 지역은 동서로 대별되고 있다.

문헌적 근거를 보면, 『한서漢書』의 「서역전」 권96에서 '서역'이란 명칭이 처음 나타난다. 그 배경을 보면 한 무제(BC 140~87)가 흉노에 대항해서 대월씨(大月氏)에 장건을 파견하여 '서역경영'이 시작된 것이 그것이다. 따라서 좁은 의미의 '서역'은 기원전 60년에 전한(前漢)이 숙적흉노를 제압하기 위해 타림분지의 중앙부에 위치한 우레이청(五壘城)에 서역도호부를 설치하면서부터 지칭되기 시작하였다. 여기에는 주로오늘의 신쟝웨이(新疆維) 우얼(吾尔)자치구 영내의 수십 개 나라들이 해당된다.

서역불교가 동쪽으로 전해진 육로는 남로와 북로의 두 길이 있었다. 남로는 타클라마칸사막의 남쪽에 있는 쿤룬(崑崙)산맥의 북쪽 기슭을 따라 중국 서북단인 둔황(敦煌)과 위먼(玉門), 랍노르(鄯善)를 지나 남로 유일의 대도시인 코탄(于闐)을 거쳐 카시카르(疏勒)에 이르러 다시 서쪽의 총링(葱嶺)산맥을 넘어 북인도에 이르는 길이고, 북로는 둔황으로부터 서북쪽의 투르판(高昌)을 거쳐 티엔(天山)산맥의 남쪽 기슭을 따라 서쪽의 쿠자(龜玆), 우쉬(瘟宿)를 거쳐 카시카르에 이르러 남로와

합치는 길이다. 실크로드 음악을 연구하는 학자들은 이 지역에서 발견되는 수많은 벽화와 유적을 통해 다양한 해석을 내놓는다.

(2) 소그드인과 서역 유화승의 범패

인도에서 출발한 불교가 한반도에 이르기까지는 실크로드 지역의 문화를 습합하면서 전달되어 왔다. 이때 주된 경로지는 중국 서북쪽에 위치한 신지앙청(新疆省)의 티엔산맥(天山脈)의 남쪽 타클라마칸 사막을 중심으로 한 쿤룬(崑崙), 티엔산맥, 총링산맥 등에 남·북·서의 3면이 둘러싸인 지역으로, 한 대(漢代)에 서역36국으로 불리었던 동서교통의 요충지였다. 중국에 불교를 전래한 승려들은 대부분 인도 서북쪽 다위씨(大月氏), 안스(安息), 캉주(康居) 등으로부터 중앙아시아 지역에 걸치는 사람들이 대부분이고 초기에 한역된 경전의 원전 대부분이 이 지역의 언어로 쓰여졌다.

오늘날 이 지역의 분포를 보면 동쪽은 현재의 중국 신장위구르자치구에 해당하는 지역, 서쪽은 소련 연방으로부터 독립한 카자흐스탄, 우즈베키스탄, 키르기스탄, 투르크니메스탄 타지키스탄의 다섯 공화국으로 이루어졌고, 이중 이란계인 타지키스탄을 빼고는 모두 투르크계이다. 시기적 흐름을 보면, 전기에는 아리안계 사람들이 타림분지의 주변 오아시스에 분산 거주하며 대상무역을 하였고, 후기는 천산 이북과 몽골리아의 초원지대를 유목하는 투르크계의 사람들이 타림분지로 이주하여 이슬람문화를 일구었다.

따라서 전기를 아리안의 시대, 후기를 이슬람의 시대로 볼 수 있으며 전기에서 후기로 이행하는 시점은 대개 9세기경으로 보고 있다. 그러한 점에서 한반도의 서역 문화와 관련되며 한국의 '인도풍 범패'에 영향을 준 시기는 전기에 해당한다. 유적을 찾아 이 지역을 왕래하다 보면,

만나는 사람들 대부분이 이슬람인데다 중국어도, 러시아어도 아닌 그들만의 소통방식이 두터워 애를 먹는다. 다방면으로 섭취한 문화를 바탕으로 독특한 문화를 꽃피운 신장위구르자치구는 민족적, 종교, 문화 전반에 걸쳐 중국 한족과 너무도 달라 금새라도 딴 나라가 될 것만 같다.

이렇듯 확연히 다른 오늘날 신장위구르 지역이지만 토양의 지질층이 있듯이 전기에 이 지역 무역의 주역을 맡았던 소그드 상인들의 문화 지질층이 곳곳에 산재해 있다. 당시 소그드어가 국제통용어로 쓰일 만큼 소그드 상인들은 무역 뿐 아니라 문화 전파에 중요한 역할을 하였다. 사마르칸트를 중심으로 뛰어난 장사수완을 발휘했던 이들을 상호(商胡) 또는 호상(胡商)이라고도 부르는데, 그들은 소무(昭武)를 지배자의 성씨로 섬겨왔다. 여기서 흥미로운 것은 조선조의 종묘제례악 정대업 첫 곡의 제목인 '소무(昭武)'와 같은 점이 우연의 일치이기만 한 것인지 사뭇 궁금해진다.

소그드인들의 주요 거래 물품을 보면, 페라가나산 천마의 사료로 쓸 자주개자리(alfalfa)와 포도를 중국으로 가져왔고, 코초(Khocho)의 오아시스에서 나던 마포유를 비롯하여 서역의 사치품들을 중국으로 가져다 팔았다. 그 중에는 중국의 은 세공에 큰 영향을 미친 페르시아의 은그릇, 시리아와 바빌론에서 만든 유리그릇과 구슬, 발트해의 호박, 지중해의 산호, 불상에 쓰이는 황동, 로마의 특산품인 자줏빛 양모천도 있었다. 이러한 소그드인들의 문명이 정점에 이른 시기가 6세기 무렵이었고, 그것이 한반도 각지의 유물로도 발견되고 있다. 이러한 사실은 한국 범패에 영향을 미쳤을 서역 문화 유통이라는 점에서 간과할 수 없는 지리적·시기적 단층이다.

(3) 유화승의 홍법수단

초기 불교 승단에서는 승려들이 집을 짓고 한 곳에 정착하는 것이 금지되었다. 따라서 중국으로 넘어온 승려들은 일정한 거처를 두지 않고 돌아다니며 포교하였다. 그 한 예로 거지를 '화즈(花子)'라고 하였는데, 이 말은 유화승을 일컫던 '교화자(敎化子)'에서 나온 말이다. 중국에 공식적으로 불법을 전한 승려로 알려진 축법란(竺法蘭)이 유랑하며 포교를 하다가 낙양에 오게 되었고, 안식국(安息國)의 태자였던 안세고(安世高), 대상(隊商)의 아들 담가가라(曇柯伽羅), 간법개(干法開) 등 많은 유명한 승려들에 대한 걸식 유화의 기록이 전해지고 있다.[17]

아직 한어 역경이 이루어지지 않았던 당시 유화승들에게 범어로 된 경구나 주문이 불법(佛法) 홍보의 주된 수단이었다. 진언이나 다라니는 본래 밀교에서 중시된 것이었으나 이 당시 민중들은 밀교적 교리나 의미 보다 그저 들어서 재미있고 신통한 능력에 매료되었다. 그러자 유화승들은 교리 보다는 민중의 호감을 사기 위하여 율조를 바탕으로 하는 또 다른 언어 예술을 주어(呪語)와 섞어 활용하였다. 그러자 주어가 지니는 본래의 신비성이나 주술성 보다 흥미와 오락성으로써 대중의 마음을 사로잡으며 인기를 얻었다.

유랑승들은 걸식을 구실 삼아 사람들에게 호감을 받을 만한 일을 하면서 불교에 귀의토록 하였다. 이때 의술로써 병자를 치료해 주거나, 주술로써 어려움을 해결해 주기도 하였다. 주문으로 신통력을 부리거나 질병 치유와 관련한 일화는 여러 기록에 나타난다. 이들 중『高僧傳』에 있는 에피소드를 인용해 보면, "什末終日 少覺四大不愈 乃口出三番 神呪 令外國弟子 通之以自救 未及致力 轉覺危殆 於是力病與衆僧告別

17) 澤田瑞穗,『佛敎と中國文學』, 東京:國書刊行會, 1975, p3.

曰 – 구마라지바가 임종 전에 몸이 편치 않자 그의 제자에게 삼번신주 (三番神呪)를 외우게 하여 그 힘으로 일어나려 했다"는 기록이다.[18]

역경승 구마라지바(鳩摩羅什 Kumārajīva 343~413)는 구마라염을 아버지로 쿠자국 왕의 누이동생 기바를 어머니로 쿠자국에서 태어났다. 부모의 이름을 합하여 구마라즙이라하였는데, 고마라습, 구마라쉬바, 구마라기바로 표시되는가 하면 줄여서 라습(羅什)으로 번역하거나 동수(童壽)라고도 하였다. 7세 때 출가하여 북인도 계빈에서 반두달다로부터 소승불교를, 소륵국의 수리야소마에게 대승을 배우고, 쿠자에 돌아와 비마라차에게서 율을 익히므로써 그의 불학(佛學)에 대한 경지가 인도뿐 아니라 중국에까지 널리 알려졌다.

여러 수학 과정을 거친 후에는 주로 쿠자에 머물면서 대승불교를 전파했다. 383(건원19년) 진왕이 이 일대에 전쟁을 일으켜 승전하자 401년(융안5년) 구마라지바를 데리고 장안으로 와서 국빈으로 예우하며 경전을 번역토록 하였다. 그리하여 『성실론』·『심송률』·『대품반야경』·『묘법연화경』·『아미타경』·『십주비바사론』 등 경률론 74부 380여권을 번역한 후, 74세가 되는 413년(후진 홍시15년) 8월 장안에서 입적하였다. 여기서 중요한 것은 실크로드의 중심지였던 쿠자 사람이 인도와 중국 불교의 매개 역할을 하는 가운데 경유지의 문화가 습합되었다는 사실이다. 따라서 이러한 흔적이 한국의 불교문화와 음악의 정체성 규명에 감안되어야 할 필수 사항임을 짚어 두고 다음으로 넘어가보자.

18) 『高僧傳』, 권2, 「鳩摩羅什 대 50 p332」

2) 인도 언어의 영향

고대 중국 문화는 인도와는 확연히 다른 황하문명의 기반 위에 수천 년에 이르는 상형 문자의 역사를 지니고 있었지만 한자의 음운과 성조는 범어의 유입과 함께 형성되고 변화되었다고 해도 과언이 아닐 정도로 불교의 영향이 컸다.[19] '범패'의 시원은 인도이지만 오늘날 한국에서의 '범패'는 중국 한어 가사를 짓는 중국식 율조이다. 법언을 읊는 데서 발생한 범패는 인도 범어와 중국 한어의 음운 조합에 의해 새로운 전기를 맞았다. 이러한 중국 음운의 전개과정은 상고음(上古音) · 중고음(中古音) · 근대음(近代音) · 현대음(現代音)으로 구분하고 있다.

(1) 중국 문자와 음운

인도 문자의 역사는 서기전 8세기까지 거슬러 가지만 이들은 체계화되어 지속되지 못하므로써 아쇼까왕대 이전까지는 대부분의 문헌과 경전이 구음으로 전승되었다. 이에 비해 중국에서는 일찍이 부터 문자가 발달했다. 상나라(BC 1600~1066)때 갑골문이 사용되었으며, 춘추전국시대에는 각국에 서로 다른 자체가 쓰였고, 진(秦BC 221~BC 206)나라 때에 정치적 통일과 함께 문자도 통일되었다. 이러한 결과로 서기전 470년 전후로 『시경詩經』과 『초사楚辭』가 편간되었고, 위진(魏晉 AD 3세기 이전) 시기에 『시경』과 『초사』의 용운(用韻)과 『설문해자 說文解字』의 형성자(形聲字)에 반영된 어음 체계(語音體系)가 형성되었으니 이 시기가 중국 음운사의 시작인 상고음 시기이다.

19) 爱德华·谢弗吴玉贵,『唐代的 外來文明』, 陕西师范大学出版社, 北京:世艺印刷有限公司, 2005.에서는 불교와 문학 뿐 아니라 회화와 예술 전반에 걸쳐 서역문화의 면면을 조명하고 있다.

상고음(上古音)시기 선태 양한(先秦兩漢)에서 위진(魏晉 3세기 이전)에 이르는 시기이다. 이 시기의 한어는『시경 詩經』과『초사 楚辭』의 용운(用韻)과『설문해자 說文解字』의 형성자(形聲字)에 반영된 어음 체계(語音體系)로 집약된다. 시경이 지닌 용운의 특징은 운식(韻式)의 다종다양함과 운(韻)의 촘촘함이 특징이다.『시경』은 중국 현실주의 문학의 발원으로써 신축성이 있는 자유로운 문체를 지니고 있다. 낭만주의 문학의 효시로 불리는『초사』는 당시 민가(民歌)의 기초 위에서 만들어졌다. 그러나 엄밀히 보면,『초사』의 내용과 운(韻)은 민가와는 다소 차이가 있다.

이들의 문장 중에서 인접한 운부(韻部)는 서로 통압 할 수 있는데, 이는『시경』에 담긴 민가체 용운(用韻)의 계승이기도 하다. 그러므로 이들은 다시 인접한 운부(韻部)의 압운으로 통운(通韻)과 방전(旁轉)으로 이루어진 합운(合韻)으로 연결된다. 한위 6조(漢魏 六朝)에는 악부(樂府)의 민가(民歌)가 흥성하며 5·7언 시가 형성되었다. 이때는『시경』과『초사』의 용운을 계승하는 가운데 당시(唐詩)의 발아기를 맞았다. 위나라 조식(曹植 192~232)이 어산범패(魚山梵唄)를 지은 때가 이 때이므로 범패의 역사에 있어 주목해야할 시기이다. 불교의 유입과 함께 들어온 범어 중 진언이나 다라니는 본래의 음대로 송주하면 되었지만 뜻이 있는 내용들은 그렇지 못했다. 법언의 뜻을 풀어 읊다 보니 본래의 선율과 번역된 말이 맞지 않았던 것이다. 그리하여 조식(曹植 192~232)이 어산범패(魚山梵唄)를 지었으니, 경전보다 먼저 중국화된 것이 패송(唄誦)이었다.

한위 6조(漢魏 六朝)에는 악부(樂府)의 민가(民歌)가 흥성하며 5·7언 시가 형성되었다. 후대의 문학은『시경』과『초사』의 음운을 계승하는 가운데 수나라의 개황초(開皇初)에는 절운(切韻)이 시작되었다. 한자 음

운이 발달하면서 평상거입(平上去入)의 성조적 의미가 대두되며『절운』 사전에는 193개의 운목(韻目)을 사성(四聲)으로 나누고, 각 운 중에서 동음(同音)에 속하는 글자를 한데 모아 반절에 의한 발음의 표시와 글 자의 뜻을 달아 놓기도 하였다.

또한 이 무렵은 시가(詩歌)와 산문(散文) 사이의 부(賦)가 성행하였 다. '부'는 시가와 마찬가지로 압운을 하였지만 때때로 운(韻)을 사용하 지 않은 산구(散句)를 혼합하였다. 느낀 그대로 적는 부는 글귀 끝에 운 을 달고 대(對)를 맞추어 짓는 가운데 약부(若夫)·시고(是故)·어시(於 是) 등의 관련사어(關聯詞語)를 많이 사용하였다. 부의 구식(句式)은 주 로 4언·6언 이지만 운문과 산문을 병행하고, 구절(句式)의 길이가 틀에 메이지 않아 감정이나 뜻, 사물에 대하여 서술하는데 유용하였다. 이러 한 문체는 오늘날 한국범패에서 안채비소리와 연결된다.

중고음(中古音) 시기 남북조(南北朝)에서 북송(北宋 4세기~12세기) 에 이르는 시기로, 이때는 절운(切韻)·광운(廣韻) 등의 운서(韻書)와 당시(唐詩)의 용운(用韻)과 어음체계(語音體系)가 형성되며 절운(切韻) 과 부(賦)가 성행했다. 수나라의 개황초(開皇初)에 시작된 절운(反切)은 한자(漢字)의 음을 나눈 방식으로써 2개의 한자를 사용하여 다른 하나 의 자(字)의 음을 달았고, 이때 대두된 4성 체계가『절운』의 편찬체제에 남아있다.

이 무렵 당대(唐代)에는 고체시(古體詩)와 근체시(近體詩)가 유행하 였다. 고체시(古體詩)는 위한 6조의 고시(古詩)로부터 발전되어 온 것 으로 형식이 비교적 자유로우며 격율(格律)을 그다지 중시하지 않았다. 그에 비해 근체시는 율시(律詩)·절구(絶句)·장율(長律) 등 엄격한 격 률(格律)을 요구하였다. 당시에 근체시를 운율에 맞게 짓는 능력은 지

배 계층의 인격과 자질을 가늠할 정도로 그 반향이 컸다. 황실에서는 시(詩)와 부(賦)로써 관리를 선발하였는데 채점 시에는 용운(用韻)의 능력을 중요하게 살폈다. 4성조는 명실공이 한어와 한시의 기능적인 성조로 정착되며 이에 따른 운도(韻圖)가 성립되었다. 정확한 뜻의 전달을 위해 운도(韻圖)가 필요해 졌는데 이런 변화에 가장 큰 영향을 준 것이 불교전파에 의한 범어의 유입이었고, 오늘날 한국 범패의 가사가 주로 4·5·7언 4구체인 것도 진감선사가 당말 시기의 범패를 배워온 데서 비롯된다.

근대음(近代音)시기 남송(南宋)에서 아편전쟁(13세기~19세기)시기까지의 운율조이다. 이 시기는 저우떠칭(周德淸)의 중원음운(中原音韻)과 원대(元代)의 북곡(北曲)에 반영된 어음체계(語音體系)가 주를 이룬다. 시(詩)와 부(賦)를 통한 당문학(唐文學)의 발전이 절정에 이른 무렵 사(詞)라는 새로운 문체가 등장하였다. 노래의 가사에서 출발한 사(詞)였으므로 사인(詞人)은 악보의 음률과 박자에 따라 가사를 써넣기도 하였다. 횡측의 자수가 일정한 당시와 달리 '사'는 횡측 자수가 서로 다른 자수로 정해져 있어 '장단구'라고도 한다.

한국의 범패가 당대(唐代)의 정형시로 이루어진 것과 달리 오늘날 중국과 대만에서 불리는 범패 중 대표적인 장르는 장단구의 '사'를 가사로 하는 '찬류(讚類)' 악곡이다. '보정찬(寶鼎讚)·노향찬(爐香讚)·계정진향찬(戒定眞香讚)과 같은 이들 악곡은 조석예불이건 수륙법회이건 어떤 의례를 하건 시작 절차에 부르며 일상에서 의례로 접어들게 하는 중요한 역할을 한다. 반면 한국의 진감선사는 당대(唐代)의 범패를 배워와서 가르쳤으므로 한국에는 '사'를 가사로 하는 범패는 없고, 고난도의 운율을 요구하는 '사'문학 또한 한국에는 뿌리를 내리지 못했다. 유

일하게 낙양춘과 보허자가 고려조에 유입된 이래 토착화되어 궁중악으로 전승되고 있으나 현재 이들은 거의 향악화되어 기악곡으로만 연주된다.

현대음(現代音)시기 1919년 5월 4일 혁명운동 이후의 시기로 북경어음체계를 표준으로 한다. 북경어를 표준어로 하는 보통화에도 고전 음운에서와 같이 4성이 있지만 실제 그 내막은 다르다. 고전 음운은 평상거입(平上去入)의 4성조이지만 오늘날은 입성은 사라지고 평상거 3성조로 이루어져 있다. 이들 3성 중에서 평성은 양평과 음평의 두 가지 성조가 있으므로 숫자 상으로는 4성이지만 그 실상은 당대(唐代)의 4성조와 다르다. 그러므로 현대 보통화의 4성과 한국 범패의 4성에 대해서 제대로 알기 위해서는 고래(古來)의 4성조를 살펴보아야 한다.

(2) 한어 성조의 형성과 변화

한어의 성조는 옛날부터 있었지만 4성이라는 말은 제량(齊梁)에서 시작되었다. 그러나 상고 한어에는 몇 개의 성조가 있었는지 의견이 분분한 상태여서 정론이 없는 상태이다. 이들 분분한 논조를 크게 보면 4성 일관성과 지변설이다. 명대의 고음(古音) 학자인 츠언띠(陳第)는 "고대의 시는 노래 부르고 읊을 수 있는 것을 추구하였기에 후대의 사성에 구애될 필요가 없다"고 하는가하면 꾸옌우(顧炎武)는 "四聲之論, 雖起於江左, 然古人之詩, 已自有遲疾輕重之分, 故平多韻平, 仄多韻仄; 亦有不盡然者, 而上或轉爲平, 去或轉爲平上, 入或轉爲平上去, 則在歌者之抑揚高下而已, 故四聲可以並用 -옛 사람의 시에는 이미 자체적으로 지질경중의 구별이 있었기 때문에 대부분 평성은 평성과, 측성은 측성과 압운하였다. 다만 여기에는 예외도 있어서, 상성이 평성으로 바뀌기도 하고, 거성이 평성이나 상성으로 바뀌기도 하며, 입성이 평상거성으로

바뀌는 등, 노래하는 사람의 억양에 따라 변하지만 4성이라는 성조는 줄곧 있어 왔다"고 하였다.

옛 사람들은 글자에 음을 달 때, 언제나 장단(長短) · 완급(緩急) · 질서(疾徐)로 읽는 법을 설명하였다. 『공양전해고公羊傳解詁』에서 허시우(何休)는 이러한 현상을 다음과 같이 설명하고 있다. "伐人者爲客, 讀伐, 長言之, 齊人語也° 見伐者爲主, 讀伐, 短言之, 齊人語也 –사람을 벌하는 자가 객(客)이 되면, 벌(伐)을 읽을 때, 길게 말하고, 벌 받는 자가 주(主)가 되면, '벌'을 읽을 때, 짧게 말한다" 이러한 대목을 통하여 발성의 장단에 따라 뜻이 변화는 정황을 짐작해 볼 수 있다.

고대에서 현대까지 계속되는 성조 변화 중 가장 큰 변화를 겪은 것은 입성이었다. 당말(唐末)의 학자인 후쩡(胡曾)이 저술한 『희처족어부정시戱妻族語不正詩』에는 "十을 石이라고 발음하였다."는 대목이 있다. 여기서 '十'은 '–p'를 음미(韻尾)로 하는 입성자이고, '石'은 '–k'를 음미로 하는 입성자이다. 음운학계의 학자들은 '十'을 '石'으로 읽는다고 한 것은 당시 어떤 방언의 '–p' 운미가 소실되기 시작하여, '–k' 운미와 합병되었음을 나타내는 현상이며, 이것이 입성 소실의 전주곡이라고 한다.

일본의 승려 료존(了尊)이 편찬한 『실담륜략도초悉曇輪略圖抄』에는 "4성은 각각 경중(輕重)에 따라 8성(四聲 各 輕重 八聲)이 있다"고 하였다. 그런가하면 『악부전성樂府傳聲』에서 쉬따츠운(徐大椿)은 "盖入之讀作三聲者, 緣古人有韻之文, 皆以長言咏嘆出之, 其聲一長, 則入之字自然歸之三聲, 此聲音之理, 非人之所能强 –옛 사람들은 운(韻)이 있는 문장에 가락을 붙여 읊조릴 때 그 소리가 길게 나면 입성의 글자는 자연스럽게 3성에 속하게 되었으며, 이러한 성음의 변화는 사람의 재능으로 억지로 할 수 있는 것이 아니다"고 하였다.

그런가하면, 명대의 승려 전콩(眞空)은 『옥약시가결玉鑰匙歌訣』을 통

하여 "平聲平道莫低昻, 上聲高呼猛烈强, 去聲分明哀遠道, 入聲短促急收藏-평성은 평탄하게 말하여서 내림과 오름이 없고, 상성은 높게 소리를 내어 기세가 맹렬하고 강하며, 거성은 분명하고 슬픈 가락으로 길게 말하고, 입성은 짧고 촉급하게 소리를 끝내어 거두어들인다"고 하였다. 청대(淸代)의 학자인 쉬따츠운(徐大椿)의 『악부전성樂府傳聲』에 의하면 "옛 사람들은 운(韻)이 있는 문장에 가락을 붙여 읊조릴 때 그 소리가 길게 나면 입성의 글자는 자연스럽게 3성에 속하게 되었다"고 적고 있다.

성조에는 음양의 구별이 있는데, 음양의 글자는 평성에만 있고, 상성과 거성에는 없었다. 즉 상성과 거성은 각각 하나의 성조뿐이고, 평성에만 2개의 성조가 있으므로 상평성과 하평성이 있었다. 예를 들어 '동(東dōng)과 홍(紅gōng) 두 글자 중 '東'자는 하평성이므로 음에 속하고, '紅'자는 상평성이므로 양에 속한다. 그런데 어떤 지역의 방언에는 평성뿐만 아니라, 상성·거성·입성도 음양으로 나누어 8성에 이르기도 하였다.

평성의 음조는 평평하면서 비교적 길기 때문에 '평성(平聲)'이라 하고, 나머지 세 가지는 올라가거나(升調) 내려가고(降調) 혹은 촉급하여(促調) '측성(仄聲)'이라고 한다. 따라서 4성조는 크게 평성과 측성 두 가지로 양분될 수 있다. 한 수의 시를 지을 때 글자마다 4성을 분명하게 변별하고자 한다면 그것은 쉬운 일이 아니다. 그러나 평과 측을 구분한 뒤에 평성에 대한 입지를 분명히 잡기만 하면 그 나머지 3성은 모두 측성이므로 시문(詩文)에서 응용하기에 편리하였다. 이상 중국 성조와 음운의 내용을 간단히 짚어보는 중에 유난히 승려들의 저술과 언급이 많이 등장하고 있는데, 그 이유가 무엇일까?

(3) 역경이 성조에 끼친 영향

중국에서 문자를 익힌다는 것은 그 생김새와 발음을 동시에 선생으로부터 배우는 것이었으므로 발음만을 따로 표기해야할 필요는 거의 없었다. 그러나 인도로부터 불교가 유입되면서 한어와 이방 언어의 접촉이 이루어졌고, 이때 뜻을 정확하게 전달하기 위해서 발음을 표기해야 할 필요가 있었다. 성조의 변화에는 성(聲) · 운(韻) · 조(調)가 상호 작용하였고, 거기에는 불교와 불가분의 관계가 있었다.

중국 문학은 문자의 고립성과 단음성(monosyllabic-isolating language)이 만들어내는 독특한 대구 형식과 성률(聲律) 상의 조화를 이룬다. 엄격한 수식 규율이 만들어내는 한자의 언어적 제한은 다른 언어 문화권에서는 보기 힘든 구어와 문자의 분리, 이른바 형문(形文)과 성문(聲文) 현상을 만들어 냈다. 따라서 범어 경전을 중국어로 옮기는 데는 여러 가지 중요한 요건이었다. 그러므로 경전의 한역 작업에 관한 기록에는 이와 관련한 기록이 각 처에서 발견된다.

그 중 한 가지를 소개해 보면, "聖人之制字, 有義而後有音, 有音而後有形。學者之考字, 因形以得其音, 因音以得于其義。治經莫重于得義, 得義莫切于得音-성인이 글자를 만들었을 때에는 뜻이 있었고 이어서 음이 있었으며, 그 이후에 형이 있었다. 배우는 사람이 글자를 살필 때는 형에 따라 그 음을 얻고, 음에 따라 그 뜻을 얻었다. 경전을 공부할 때 뜻을 아는 것보다 중요한 것은 없고, 뜻을 아는 데는 음을 아는 것이 절실하였다"는 내용이다.

오늘날 경전어로 정착된 실담 자모에 대해서는 여러 가지 설이 있다. 청대의『동문운통同文韻統』「천축자모天竺字母」제1절에는 "沙門神珙, 博綜經典, 通曉梵音, 欲使經教流傳, 兼通彼我, 制爲華音等韻字母 -승려 선꽁(神珙)은 경전을 널리 종합하고, 범음에 통달하여, 경전의 가르

침을 전파하고, 그와 동시에 서로가 통하게 하고자, 중국음의 등운자모를 만들었다"[20]는 대목이 있다. 그런가하면 자모와 성모의 창제설과 관련한 승려 중 한 사람인 서우원(守溫)이 당시 음운의 기초 위에 산스끄리뜨문자를 모방하여 한어 고유의 '자모'를 창조해 내었다는 설이 있는가하면 또 다른 주장으로는 소수 민족의 승려인 랴오이(了義)의 역할에 무게를 두기도 한다.

중요한 것은 이들이 모두 당대(唐代)의 승려였다는 사실이다. 뿐만 아니라 중국 음운 학자들은 현재 전하는 자료로는 평상거입 네 가지 성조의 조가(調價 Tone value)와 사성의 관계에 대한 규정이 불가능 하여 범한대역(梵漢對譯) 자료와 현대 방언의 성조를 통하여 성조의 변천 과정을 밝히고 있다는 사실이다. 중국 한어의 조어와 성조의 변화에 대해 보는 시각에 따라서는 본래의 자연스러운 한어가 범어체계를 모방하므로써 한어법이 망가진 것으로 보기도 한다. 긍정·부정을 떠나 불교 유입과 역경 작업이 한어 성조에 끼친 영향이 얼마나 컸던가를 짚고 넘어가는 정도로 이에 대한 논의를 마무리하고자 한다.

불교가 유입되기 이전의 중국 문학은 시대적 구어와 거리가 있는 문자로 된 경전을 통해 그 사상을 전파하고 유지해 왔던데 비해 불교는 고승들의 구어가 그대로 회자되었다. 불교의 구어체 어록은 후대 당송 백화문의 중심으로 자리 잡았고, 불교적 대중성과 통속성이 서민문학과 적절히 섞여들며 훗날 강경문, 변문 등의 구어체 문학의 발아로 이어졌다. 그런가하면 불경의 번역으로 새로운 언어 형태를 수용하므로써 당시 사회에서 일찍이 없었던 자유스럽고 평이한 심리적 정신적 차

20) 清代 『同文韻統』 「天竺字母」 1.

원의 언조가 유행하면서 귀족적이고 엄숙한 유교나 현실도피적인 도교와 달리 현세와 종교적 세계를 밀접하게 연결 짓는 공감대로 확대되고 심화되었다.

범어의 율과 관련해서는 "然天竺方俗 凡是歌詠法言 皆稱爲唄 至於此土 詠經則稱爲轉讀 訶讚則號爲梵唄 – 인도에서는 부처님의 말씀을 가(歌)하거나 영(詠)하거나 간에 모두 '패(唄)'라고 하는데, 중국에 들어와서는 경전의 문구를 영하는 것은 전독이라 하고, 창송문을 가하는 것은 '범패'라고 했다"는 기록이 있다.[21] 한국의 범패와 관련해서는 당나라의 승려 츠우종(處忠) 스님이 저술한 『원화운보元和韻譜』(806~827)를 들 수 있다. 이 저술에서 츠우종은 "평성애이완(平聲哀而安), 상성 여이거(上聲厲而擧), 거성청이원(去聲淸而遠), 입성직 이촉(入聲直而促)"으로 4성조를 설명하고 있는데, 성조 에 관한 이러한 설명이 한국의 백파(白坡)스님(1767 영 조 43~1852:철종3)이 저술한 『작법귀감作法龜鑑』에서 설명하는 4성조와 같은 내용이다. 당나라 츠우종의 설명이 조선시대에 백파스님이 저술한 『작법귀감』에 실려있다는 것은 진감선사 때 당나라 의 성조에 대한 설명이 구체적으로 있었고, 그것이 조선시대까지 명맥 을 이어왔음을 짐작케 한다. 이에 대해서는 제 2권에서 다시 논하기로 한다.

21) 『高僧傳』권 13, 대 50 P415b

(4) 산스끄리뜨와 실담

불타입멸 후 교단의 분열과 홍법 전파의 경로에 따라 법언의 갈래가 다양해졌으나 오늘날 불교국가에서 유통되는 범자는 크게 산스끄리프어와 팔리어로 집약된다. 간단히 말해서 "산스끄리프는 귀족어·아어(雅語), 프라크리트는 민중어이자 속어"라고 말할 수 있지만 이 안에는 지역과 시대, 언어 주체자에 따라 많은 갈래가 있다. 먼저 산스끄리프어에는 사제들의 경전어와 바가바드기타나 라마야나 같은 문학어는 같은 갈래라고 할 수 없을 정도이다. 필자의 경험으로 『바가바드기타』나 『라마야나』를 산스끄리프어 시간에 일부 배운 바도 있지만 엄밀히 따져보면 이 또한 후대에 정립된 데바나가리 범자였기 때문이다. 이를 좀 더 현실감있게 설명하자면 세종대의 한글이 오늘날 한국 사람들이 쓰는 문자나 말씨와 많은 차이가 있는 것에 비유할 수 있을 것이나 산스끄리프어는 이 보다 더한 차이가 있다.

석가모니의 설법 언어인 팔리어 또한 프라크리트 중 하나로 역사의 전개와 함께 복잡한 변화 과정을 거쳤다. 이 가운데 한국의 범패와 연결되는 산스끄리프어는 인도 북방언어인 아쇼까문자였다. 아쇼까왕(Aśoka BC 274~236)대에 형성된 이 문자는 카로스티(Kharosthī) 문자와 브라흐미(Brāhmī) 문자로 분파되었다. 티베트의 한 역사서에서 "불교의 여러 교파 중에 유부는 산스끄리프를 사용하였고, 상좌부는 프라크리트의 일종으로 팔리어와 유사한 파이샤치(Paiśācī)어로 성전을 독송하였으며, 대중부는 마하라슈트리(Māhārāshtrī)어를, 정량부는 샤우라세니어(Shauraseni)를 사용하였다고 적고 있다.

<표 5> 산스끄리뜨어로의 갈래들

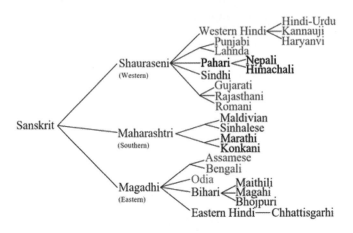

서기전 2세기 말에서 서기전 1세기에 이르는 시기에 설일체유부를 중심으로 하는 교단이 카슈미르(Kásmīra), 간다라(Gandhara) 지방에 정착하였다. 그리하여 간다라 지방에서는 간다라어로 기록된『담마파다(法句經)』가 남아 있고, 구마라지바가 번역한『묘법연화경』은 그의 고향인 중앙아시아 쿠자의 언어로 쓰여졌다. 산스끄리뜨어는 인도 고대의 문법학자 빠니니(Pāṇini BC 350년경)에 의해서 문법이 정립되었다. 그 이전의 산스끄리뜨는 베다어(Vedic), 빠니니가 쓴 문법서『팔장편(Aṣṭādhyāyī)』의 규칙을 따르는 산스끄리뜨를 고전 산스끄리뜨(Classical Sanskrit), 서기 전후에 들어 불교 승가에서 귀족어와 속어를 혼합하여 쓴 것은 불교 혼성 산스끄리뜨(Buddhist Hybrid Sanskrit)라 하며, 경전 가운데『묘법연화경』이 불교 혼성 산스끄리뜨어로 쓰였다.

오늘날 중국·한국·일본에서 경전어로 통용되는 실담범자는 굽따형의 문자에서 파생된 문자(Siddhammātṛkā-type)로, 5~6세기 이후 중국으로 전래된 불교경전 대부분이 이 문자로 쓰여졌다. 실담(सिद्धं 悉曇 Siddhāṃ)이란 "달성·성공·성취하다"의 어근 '√सिध् (sidh)'의 과거수동분

사 'siddha'에 중성명사 단수 주격을 나타내는 어미 -ṃ이 붙어서 "달성된 것" 또는 "성취된 것"이라는 의미를 지닌다. 어원을 분석해 보면, siddha+ṃ으로서 siddhaṃ이 맞으나 중국의 고승들이 실담을 강조하기 위하여 장음 ā를 거성으로 읽어 siddhāṃ이 되었다. 이렇듯 옛 조사들이 실담에 대한 의미를 강조하는 데에는 모든 수행자들의 필수불가결의 깨달음을 위한 문자반야적 의미가 있었기 때문이다. 실담의 자모는 『광찬반야바라밀경』·『방광반야바라밀경』·『보요경』·『마하반야바라밀경』·『화엄경』까지는 42자모이지만 이후에 쓰여진 『열반경』·『대일경』등에는 9개의 자모가 더하여 51자모가 실려 있다.

앞서 잠시 언급했듯이 본 책의 서술에 있어 가끔 범자를 인용하였는데, 실은 이것은 실담 범자가 아니라 데바나가리이다. 실담은 한·중·일에서 사용하는 특수 범자인데, 엄밀히 보면 중국화된 경전문자이므로 워딩할 수 있는 폰트가 일반화되어 있지 않다. 데바나가리는 서기전 3세기 무렵부터 사용되었던 브라흐미 문자가 6세기 무렵에 여러 문자로 분화한 가운데, 7세기 무렵에 생겨난 나가리 문자이다. '데바나가리'는 '도시의 문자(नगरि nagarī)'라는 뜻에 '신(神)'을 뜻하는 접두어 '데바(देव deva)'가 붙여진 이름이다. 이 문자는 현대 힌디어, 카슈미르어, 마라티어, 네팔어 등의 기록 문자로 쓰이고 있어 로마나이즈와 워딩 폰트 활용이 원활하여 실담을 대신하여 사용하는 경우가 많다.

3) 범어 자모의 경전화

(1) 42자모와 경전

외지로부터 새로운 문자가 들어 올 때는 그 문자가 처해있던 문화도 함께 들어오기 마련이다. 서기 후 2세기 말엽부터 본격적으로 인도불전이 중국으로 전해지기 시작하면서 범어 42자는 정형문의 형태로서 다라니의 역할을 하였다. 이때 중국의 역경승들이 인도에서의 수행과 신앙적 관습을 지니고 있던 실담의 종자 42자 한 자 한 자 마다 불교적 깨달음의 덕목을 대입하였다. 42자모는 계율서인 『사분율』에서부터 그 흔적이 나타나기 시작하여 초기 대승경전인 『반야경』에서는 완전히 중국화된 양상을 보인다. 마침내 42자모는 범어학습의 길잡이이자 그 소리를 듣거나 지니거나 독송하거나 남을 위하여 설하면 큰 공덕이 있는 문자 다라니가 되었다.

42자모가 실린 경전과 그 내용을 연도 순으로 살펴보면, 먼저 서진시대(西晉時代)에 축법호(竺法護 231~308?)에 의해 42자모가 실린 『광찬반야바라밀경 光讚般若波羅蜜多經』을 들 수 있다. 본 경전 42자모의 내용을 보면 범어 자모 한자 한자가 깨달음으로 들어가는 문이다. 내용의 일부를 읽어 보면 "(전략)... 일체법이 제 허물을 떠난 것은 '파(ㅸ pa)'의 문(波之門)이다. 일체법이 제 도리를 분별함은 '차(ㅊ)'의 문(遮之門)이다...(후략)". 이를 한글화해보면 "'가'는 오고 가는 '가의 문'이다. '나'는 나와 너의 도리를 아는 '나의 문'이다. '라'는 랄랄라 노래하는 즐거움의 '라의 문'이다"와 같이 옮겨 볼 수 있다.

무차라(無叉羅)는 서기 후 29년에 『방광반야바라밀경放光般若波羅蜜經』에 42자모를 편재하였다. 본 경에서는 각 자모에다 덕목 뿐 아니라 서당에서 글을 배우는 이야기 등, 세밀한 묘사를 더하고 있다. 서기 후

308년에는 축법호(竺法護)에 의해 『보요경普曜經』에도 42자모가 편재되면서 각 자의 자문(字之門)화와 사상적 대입이 더 정교해졌다. 403년에는 구마라지바에 의해 『마하반야바라밀경摩訶般若波羅蜜經』에 42자모가 실렸다. 본 내용을 보면 "(전략)... 서당에서 점점 깨닫게 되어, 삼만 이천 동자들은 진정한 도의 뜻을 따라 힘써서 결실을 맺었음"을 설하며, 각 글자에 해당하는 반야공의 사상을 대입하고 있다.

『광찬반야바라밀경光讚般若波羅蜜經』『방광반야바라밀경放光般若波羅蜜經』『보요경普曜經』『마하반야바라밀경摩訶般若波羅蜜經』에 이어서 『화엄경』에도 42자모가 실렸다. 80권본 『화엄경』을 번역한 사람은 실차난타였으나 42자모를 화엄경에 편재한 사람은 '불공(不空 705~774)'이다. 밀교승이었던 불공은 바라문계통의 아버지와 서역 강거국(康居國) 출신의 어머니 사이에서 태어났다. 불공은 개원 8년(720)에 밀승인 금강지(金剛智)를 따라 남중국해를 경유하여 중국 뤄양(洛陽)에 왔다. 일찍이 양친을 여의고, 10대에 숙부를 따라 중국에 들어와 성장기를 보낸 후 밀교의 중국화에 큰 역할을 하였다.

불전이 중국에 처음으로 전해질 때에 고대 인도의 오명(五明 다섯 분야의 학문), 즉 성명(聲明)·공교명(工巧明)·의방명(醫方明)·인명(因明)·내명(內明)은 물론이요, 4明·5明·14明·18明·32明에 이르기까지 인도의 모든 학문과 예술이 함께 들어왔다. 불교는 기존의 인도문화 위에 지(止 Śamatha)와 관(觀 Vipaśyana)으로써 해탈할 수 있는 방법을 일러 주었다. 이때 비유비무(非有非無)로서의 불교적 교의가 범자 42자문에 담겨있었으므로 이를 일러 지관위문(止觀爲門)·지혜위문(智慧爲門)·총지위문(總持爲門) 등 갖은 의미를 부여하였다.[22]

22) 傳暮蓉,「华严字母佛教教仪的研究」,『第七届亚太地区佛教音乐学术研讨会論文集』上卷, 中國湖南:湖南画中画印刷有限公司, 2013,pp139~166.

(2) 음(音)과 자(字)의 행법

각 경전마다 자모에 부여하는 사상과 행법의 차이가 있으나 오늘날 이것이 범패로써 불리는 것은 중국과 대만의 화엄자모찬이 유일하다. 『화엄경』의 42자모를 이해하기 위해서는 『화엄경』 「입법계품」의 전체 구조와 흐름을 살펴 볼 필요가 있다.

음(音)의 행법 『화엄경』 「입법계품」에는 범자를 통해 깨달음을 성취하는 선지중예동자 보다 훨씬 앞서 음성다라니로 깨달음을 이룬 미가장자(彌伽長者)가 등장한다. 선재동자는 문수보살을 시작으로 덕운비구, 해운비구, 선주비구를 만난 다음 미가장자를 만난다. 선재동자가 미가장자에게 물으니 "나는 이미 묘한 음성 다라니를 얻었으므로, 삼천대천세계에 있는 모든 하늘들의 말과 용·야차·건달바·아수라·가루다·긴나라·마후라가 등의 사람인 듯 사람 아닌듯한 이들과 범천들의 말을 모두 분별하여 아노라"고 말하며, "삼천대천세계와 같이 시방(十方)의 수없는 세계도 역시 그러하다. 나는 다만 이 보살의 묘한 음성 다라니 광명 법문으로, 모든 세간의 주문 바다와, 모든 음성의 장엄한 바퀴와, 모든 차별한 글자 바퀴에 두루 들어 간다"고 하였다.

미가장자의 이러한 행법은 아직 경전을 문자로 적을 수 없었던 비문(非文)의 시대를 배경으로 하고 있다. 석가모니는 당시 속어(俗語)였던 마가다어로 설법하였고, 마가다어는 지금까지도 문자가 없어 그 발음을 음사하여 기록하고 있다. 오늘까지도 초기 불교의 전통을 이어가고 있는 남방지역에서 경전은 외우는 것이고, 문자로 표시된 경전이 있다 해도 참고 자료로만 여긴다. 심지어 그들은 "부처님의 말씀은 문자로 기록할 수 없다"고도 한다.

자(字)의 행법 선재동자는 미가장자를 만난 이후에도 계속해서 선지식을 찾아 배우다가 45번째로 선지중예동자(善知衆藝童子)를 만난다. 앞서 미가장자는 음성다라니 행법에 대한 내용만 있을 뿐 구체적인 내용이 없던 것과 달리 선지중예동자는 자모 한 자 한 자를 일일이 불러 보이며 "나는 이렇게 하므로써 반야바라밀 문에 들어간다"하고 증명해 보이는데 이는 『화엄경』에 이르러 자문 수행이 좀 더 구체화되고 체계화된 상태를 반영하고 있다.

그 내용을 간추려보면, "나는 항상 해탈의 근본이 되는 種字(종자)를 염송(念誦)하며 반야바라밀문에 들어간다. "아~"이렇게 소리 내며 그 진동을 음미하다 보면 한없는 지혜의 문으로 들어가 우주의 근본 이치가 눈에 보인다. "라~"하며 그 소리에 집중하다보면 끝없는 지혜의 반야바라밀문에 들어가 우주의 모든 법칙이 맑고 환하게 보인다. "파~" 하고 그 진동에 몰입하다보면 …깨닫는다…(후략) 선지중예동자의 설명을 따라해 보면, "ㅋ 阿(a)자를 시작으로 하여 ㄹ 囉(ra)·ㅂ 跛(pa)·ㅈ 左 (ca)로 이어져 마지막의 ㄹ (ḍa)에 이른다. 42자륜은 상단의 가운데부터 시작하여 오른쪽으로 한 바퀴를 돌면 다음과 같은 자륜이 되는데, 이를 자모(字母)라 한다.

<s진 5> 42자 원명자륜(圓明字輪)[23]

(3) 노래로 깨달음을 성취한 보살

불공은 기존의 『반야경』에 실려있던 42자모를 별도로 발췌한 후 선
지중예동자라는 인물을 통하여 설하고 있다. 그렇다면 불공이 생각한
선지중예동자는 어떤 인물이었을까? '선지중예동자'라는 명칭을 통하여
그 의미를 풀어보았다.

선지(善知) 불가에서의 '선지식'은 잘 알려져 있으므로 이에 대한 설
명은 생략하고, 음악적으로 살펴보면, 예로부터 악률(樂律)을 정립한
사람들은 사상가들이었다. 고대 인도에서도 음악을 하는 사람은 신통
력을 지닌 성인으로 묘사되어 음을 앞서 인도 음악문화를 통해 살펴보
았다. 서양 음계를 개발한 사람은 그리스의 철학자이자 수학자인 피다
고라스이고, 근대 중국의 예악을 주장한 공자를 비롯하여 악률을 정립
한 주재육(朱載堉 1536~1611) 또한 명나라의 율학자(律學者)이자 정
치가였다. 이와 마찬가지로 불공은 인도와 중국의 풍토를 결합하여 '악

23) 동국역경원(http://abc.dongguk.edu/ebti/c2/sub1.jsp)에서 인용. 검색 2014. 6.

(樂)'을 하는 선지식, 즉 보살을 묘사하였다.

 중(衆)을 궁중제례나 천제(天祭)와 대칭되는 의미로써 민간 악사를 지칭했을 가능성이 크다. 화엄경이 쓰여질 무렵 당나라는 서역문화가 번성한 시기였고, 음악은 궁중음악 중심에서 민간 음악의 무게가 상승하던 시기였다. 따라서 선지중예동자의 '중'은 유교나 도교적 제례와 관련이 있는 궁중악사라기 보다 백성의 무리(衆) 가운데 있던 민간 악사를 의미했을 가능성이 크다.

 예(藝) 불교가 유입되기 전까지만 하더라도 귀족음악과 제례음악이 절대적 우위에 있었지만 서역 음악의 유입으로 민간 악사들의 입지가 상승하였다. 특히 초기 불교의 유랑승들이 보인 민간 친화적인 행보는 이를 더욱 뒷받침한다. 그러므로 당시에 민간에서 음악을 업(業)으로 하는 사람들의 이름들이 여러 기록에 등장할 정도로 민간 악사의 활약이 두각을 나타낸 시기였다. 무엇보다 「입법계품」에는 갖가지 직업에 종사하는 다양한 사람들을 소개하는 점에서 중예는 민간에서 음악을 업으로 하는 전문 뮤지션이었을 것으로 추정해 볼 수 있다.

 동자(童子) 중국의 『악서』에서 음 하나하나 마다 위격과 의미를 부여한 도식들을 앞서 본 책에서 확인한 바 있다. 경전의 내용 배열에는 그보다 더했으면 더했지 덜할 수가 없다. 그러한 점에서 입법계품에서 선지중예동자가 만나는 선지식의 순서나 각 선지식의 호칭에도 많은 의미가 내재되어 있다. 따라서 화엄경 입법계품에서 음성 다라니 법문을 하는 선지식은 '장자'라 하고, 자모 다라니를 하는 선지식은 '동자'라고 한 배경을 살펴 볼 필요가 있다.
 즉 미가장자와 선지중예동자의 호칭에는 초기불교, 즉 테라바다불교

와 후기 대승불교의 보살 사상이 생겨난 배경이 있다. 구전으로 전해져 오던 음성 다라니법문과 륜(輪)은 초기불교의 장로와 연결하고, 선지중예는 당시 막 자리 잡기 시작한 중국화된 보살이므로 동자라 하였을 것이다. 중국 사람들은 하늘과 땅에 제사를 지내는 악의 정신과 군주의 덕을 표방하는 음색과 백성을 다스리는 치세악을 중시하였다. 여기에는 예(禮)와 인(仁)이 있고, 음양과 오행에 맞추어 배열하는 악(樂)의 질서가 있었다. 장자와 동자라는 호칭에는 초기 불교의 장자와 당시 새로이 대두되는 대승불교의 보살이었으므로 동자로써 묘사되었을 것이다.

여기서 미가장자가 행한 42자모와 선지중예동자가 행한 행법의 음악적 성격을 한번 더 들여다 보자. 미가장자는 음성다나니라 하였지 노래한다는 설명은 없다. 이에 비해 선지중예동자의 법문을 보면 "善男子! 我得菩薩解脫名善知衆藝, 我恒唱持此之字母. 唱阿字時, 入般若波羅蜜門, 名以菩薩威力入無差別境界"에서 "창아자시(唱阿字時)"라고 함으로써 이전의 음성 다라니에서 문자 다라니로 변화된 것을 알 수 있다. 또한 이 문자를 "창(唱)한다"고 하였다. 중국의 범패 율조는 선율의 정도에 따라 송(誦)·문(文)·송(頌)·창(唱)으로 분류된다. 송(誦)은 주로 송경(誦經) 할 때의 율조로 일자 일음으로 촘촘히 읊는 것이고, 문(文)은 사설조로 읊되 다소 늘여 읊고, 송(頌)은 시를 낭송하는 율로라면, 창(唱)은 그야말로 노래이다.

따라서 선지중예동자가 노래를 뜻하는 '창'이라는 동사를 쓰는 점에서 화엄자모는 미가장자의 42자모 보다 노래에 가까운 율조를 뜻한 것으로 보인다. 불공은 이 대목을 경전에 편재한 8세기 당시의 시대상황에 부합하는 율적 체제로 풀어내었을 것이다. 따라서 미가장자와 달리 자모를 창(唱)하는 성지중예동자를 통해 당시의 불교 음악을 유추해보면, 노래조의 범패가 민간에 유통되고 있음을 짐작해 볼 수 있다.

4) 인도 음악의 영향

(1) 서역 음악의 유입

중국의 문헌에서 서역 음악에 대한 최초의 기록은 진나라 최표(崔豹)의 『고금악론古今樂論』, 당나라 오경(吳競)의 『악부교제요해樂府古題要解』에서 발견된다. 이들 기록에는 장건이 귀국하면서(BC 122) 많은 서역 문물을 소개하였는데, 그 중 고취악과 횡취악이라는 2종의 군악이 수입되었고, '마하토륵(摩訶兎勒)'이라는 곡을 수입하였다는 기록이 있다.[24] 여기서 '마하토륵'이라는 이름은 인도의 산스끄리뜨어와 팔리어에서 공히 쓰는 '크다'는 의미의 '마하'와 '미륵'과 유사한 '토륵'으로써 불교와 관련된 장르임을 알 수 있다. 또한 장건에 의해 서역길이 개통된 후 서역 악기인 호각(胡角)이 전래되고 이연년(李延年)이 이 호각으로 신성이십팔해(新聲二十八解)를 지었다는 기록도 발견된다. 실크로드 교역과 함께 인도 및 중앙아시아와 인접한 지역은 그 이전부터 서역풍 악무(樂舞)가 활발하게 오가고 있었으며, 호악(胡樂)이라 불리는 서역 음악은 위진남북조 시대에 지속적인 확대과정을 거쳐 수·당대에 이르러 전성기를 맞이하였다.

이 무렵 서역 각처에서 온 연주자들과 가인(歌人)들이 중국에서 활발한 활동을 하며 인기를 누렸던 일화들이 전하고 있다. 이들 중 소지파라는 사람은 쿠자 출신의 비파 명인이었는데 어떤 사람들은 그를 조묘달이라고도 했다. 묘달(妙達)의 두 글자는 범어로 Sujva로 번역되기 때문에 중국어로는 소지파가 된다. 당시 중국에는 중앙아시아와 인도는 물론이요 미얀마와 신장 일대에서 유입된 음악이 중국의 민간 음악에

24) 『晉書.樂誌』, "橫吹有雙角, 卽胡樂也, 張傳望入西域 傳其法於西京 惟得摩訶兎勒一曲"

영향을 미쳤는데 그것이 '곡자사(曲子詞)'이다. 곡자사는 오대(五代)에 더욱 성행하였고, 이 당시 민간에서 유행했던 돈황곡자사 160여 수가 전해지기도 한다.

서역문화 전파의 경로지에는 지리적 여건에 따라 그들의 음악에도 다소의 차이를 보인다. 가장 번성한 음악문화를 이루었던 쿠자에는 5현 비파 · 소 · 횡적 · 수공후 · 류트 등이 연주되고 있었음을 이 지역 벽화를 통해 추정하고 있다. 간다라지역의 영향을 받은 코탄은 4현 류트, 수형 하프와 팬파이프와 같은 악기가 있었는가 하면 한대(漢代)부터 도시국가를 형성했던 투루판(高昌)에는 음악문화의 독특한 양상을 보이고 있다.

(2) 궁중음악의 변화

접경 지역에서 성행하던 서역 음악이 내륙의 상류층 사람들에게 까지 전해졌고, 급기야 궁중에까지 영향을 미쳤다. 무제 당시에 중국 음률 이론인 삼분손익법의 기초가 된 '논악자칠십팔가(論樂者七十八家)'가 성립되었는데, 이는 서역 음악의 유입으로 인한 결과였다. 서역 음악은 중국의 음률 이론인 12율의 형성과 악조이론에 이르기까지 영향을 미쳤다. 고대로부터 형성된 중국의 음악은 엄격하고 정형화된 측면이 있었으나 서역에서 들어온 자유분방하고 유연한 음악으로 인하여 변화가 생겼다.

아무튼 이 무렵 공자의 예악관을 시작으로 주(周) · 진(秦) · 한대(漢代)에 형성된 "아름답고 바람직한 음악"을 이르는 '아정(雅正)'의 개념까지 바뀌었으니 중국역사에 있어 서역문화의 영향은 중국 고전의 뿌리를 흔들 정도였다. 중요한 것은 서역 음악이 중국의 아악과 정악에 대한 관념을 바꿀 만큼 지대한 역할을 한 때가 주진한대의 일이라는 점이

다. 이 시대를 연도별로 보면, 주나라는 중국의 고대 왕조(BC 1046~
BC 771)이고, 진나라는 주(周)나라 때 제후국의 하나였다가 중국 최초
로 통일을 완성한 국가(BC 221~BC 206)이다. 한나라는 중국 최초의
통일 국가인 진(秦BC 221~BC 206)에 이어지며, 한(前漢BC 206~AD
8)은 제국의 성립과 발전을 이룬 시기로 앞서 살펴본 중국 음운 형성과
문화의 토대가 되는 시기이다.

서역 음악의 유입에는 불교 음악의 영향이 무엇보다 컸다. 그리하
여『수서』의 「악지」에는 "名爲正樂,槪述佛法 –'정악'이라고 하는 것은 모
두 불법을 서술한 것이다"는 기록이 전하고 있다.[25] 이러한 서역 음악
이 마침내 궁중 제례음악에까지 영향을 미쳤다. 잦은 전쟁으로 인하여
주나라 때 부터 전해지는 아악이 피폐해지자 그 빈자리를 서역 음악이
채우면서 중국의 종묘제례에도 서역 음악이 사용된 것이다. 이러한 영
향으로 한국 종묘제례악에도 실크로드 소그드인들의 성씨였던 소무(昭
武)가 있는 것이 아닌지 소무에 대한 궁금증이 자꾸 꼬리를 흔든다.

장춘석은 그의 논문 「논 사로음악 대 중고문학 내 질적영향論絲路音
樂對中古文學內質的影響」을 통해 서역 음악의 아화(雅化) 과정을 조명
하고 있다. 동진남북조 시대에 쿠자 · 천축 · 강국(康國) · 소륵(疏勒) · 안
국(安國) · 고려(高麗) 등의 외국음악이 중국에 활발히 유입되었다. 이
들의 전래 초기에는 수준이 낮은 속악으로 인식되다가 점차 아화 과
정을 겪으면서 서역 음악의 지위가 상승하였다. 수대(隋代 581~619)
의 궁중에는 외국의 악단이 연주를 하였는데, 이들 대부분이 서역 계통
의 음악이었다. 개황(開皇 589~600) 때 설립된 칠부기는 국기(國伎)
를 비롯해 고려기(高麗伎고구려음악), 청상기(淸商伎중국음악), 천축기

25) 『隋書』中華書局, 1973年, 第305頁.

(天竺伎 인도 음악), 안국기(安國伎 카라음악), 구자기(龜玆伎 庫車伎), 문강기(文康伎 晉의 假面伎) 등 일곱 나라의 악단이 있었다. 대업(大業 605~616) 때에는 칠부기가 구부기(九部伎)로, 당나라(618~907) 태종 (626~649) 때는 십부기(十部伎)로 확대되었으니 일곱 나라, 아홉 나라, 열 나라의 악단을 통해 월드음악을 향유하였던 것이다.

당나라의 10부기에 이르기까지 몇몇 구성 국가들의 변경이 있기도 하였지만 고려기는 빠지지 않고 편성되었다. 『구당서舊唐書』권29에 전하는 십부기 중 고려기(高麗伎)의 악기는 탄쟁·추쟁(搊箏)·와공후(臥箜篌)·수공후(竪箜篌)·비파·의취적(義嘴笛)·생(笙)·소(簫)·소피리(小篳篥)·대피리(大篳篥)·도피피리(桃皮篳篥)·요고(腰鼓)·제고(齊鼓)·담고(擔鼓)·패(貝)의 15종이다.

수나라의 7부기부터 당나라의 10부기에 이르기까지 각 나라 악단이 구비한 악기를 보면 대부분 인도와 실크로드지역의 악기이고, 고려기에 편성된 15종의 악기 또한 마찬가지다. 미루어 짐작해 보면, 수나라의 월드뮤직 중에 고구려기와 백제기가 있었으니 당시의 서역 음악이 한반도에도 영향을 미쳤을 것이다. 수나라에서 활동하던 고구려와 백제의 악인들이 통일신라로 흡수되었을 것이며, 서역의 산악과 사자무 등이 향악잡영오수로 자리 잡았음을 자연스럽게 짐작해 볼 수 있다.

수나라 궁중 음악의 국제화에는 국가가 형성된 시기부터 악(樂)을 담당하는 부서가 있었기에 가능한 일이었다. 이어지는 당나라의 현종 (712~756)은 태악서(太樂署)를 마련하여 음악과 무용을 담당하는 연주자 육성에 막대한 힘을 쏟았다. 그 중에 가무를 잘하는 여기(女妓)를 국가적으로 관리하는 교방(敎坊)과 이원(梨園)을 설치하였는데, 이때 소속된 여기가 수 천 명이었다. 당시 연주된 악가무를 보면, 대뜰 위와 아래의 악단이 따로 있었고, 서역계 호악과 백희가무(百戲歌舞)가 활발

하게 행해졌으며, 곡예 · 무용 · 음악이 결합된 산악(散樂)이 크게 유행하였다.

요즈음 '아악'의 대표격인 문묘제례악을 들으면 일정한 음 길이를 연주하기만 하여 리듬감을 느낄 수 없다. 이것이 서역 음악이 유입되어 유연한 아악관이 형성되고도 한참 후기인 송대의 음악이라니 그 이전 중국 아악은 어떠하였까? 하는 생각이 든다. 그런가하면 음의 시가(時價)를 표기할 수 없던 당시의 상황에 비추어 보면, 악보에 율명만 적혀 있다 하더라도 악사들의 재량에 따라 장식음과 변화선율을 구사했을 가능성을 생각해 볼 수 있다. 오늘날 한국의 수제천 연주에서 집박이 악사들 앞에 가만히 서있기만 해도 지휘의 역할을 하는 것은 평소에 악장의 지도 아래 함께 연습해왔으므로 이심전심에 의한 연주를 하기 때문이다. 기보 체계가 발달한 현재까지도 악사들이 이심전심으로 잔가락과 주선율을 넣어 헤테르포니를 이루어 가는 것을 보면 당시에도 충분히 가능한 일이었을 것이라고 여겨지지만 어디까지나 필자의 생각이다.

(3) 불교 신행과 율의 제정

범패의 '범(梵)'이 브라흐만의 음성과 연결되듯이 인도에서 소리의 진동은 고래로 부터 진리의 원초적 존재방식으로 인식되어왔다. 그리하여 인도에서는 소리와 음(音)이 제례적 기능과 결합되었다. 이에 비해 중국에서는 치세의 역할이 강조되어 악률(樂律)의 정립이 곧 국가 기반을 다지는 것이었다.

혜교는 『고승전』「경사편총론」에서 "自大敎东流 及译文者众, 而传声盖寡. 由梵音重复, 汉语单奇. 若用梵音以咏汉语, 则声繁而偈迫;若用汉曲以咏梵音, 则韵短而辞长. 是故金言有译, 梵响无授 −가르침이 동쪽으로 왔

으나 원문은 대중들을 위해 해석되어져야 한다. 범음소리에 한어를 얹어 영송하면 범음을 반복하여야 하고, 한어는 단조롭고 기이하게 된다. 만약 범음을 가지고 한어를 읊는다면 소리는 화려하지만 가타(偈)는 촉급해진다. 그러므로 귀중한 뜻에 대한 번역은 있으되 범어의 소리를 그대로 이어 받을 수는 없다."[26]고 하였다.

이에 위나라의 조식(曹植 192~232)이 어산범패를 만들었고, 오늘날 널리 독송되는 경전의 대부분은 조식이 어산범패를 창제한 이후에 집성되었다. 한역 경전이 갖추어 지기 훨씬 이전에 범패가 먼저 창제된 것은 법언을 읊거나 기도를 할 때 율조가 갖추어져야 대중이 함께 신행을 할 수 있기 때문이다. 그런가하면 역경을 통해 하나의 경전이 온전히 집성되는 데에는 많은 시간을 필요로 하므로 한어 경전의 완성이 한어 범패 보다 후순이 되는 것이 자연스러운 현상이기도 하다. 경전이 갖추어지면 거기에 대한 찬탄과 게송을 붙였으므로 범패는 역경과 함께 그 레퍼토리가 확산되어 갔다.

양나라(梁 502~557)의 무제는 직접 불곡을 창작하였을 뿐만 아니라 불교 무용을 궁중무용으로 삼기도 하였다. 그리하여 당시 한유(韓愈)의 시 화산녀(華山女)에서는 "거리마다 불경을 말하고 종소리와 나(螺) 소리가 궁정을 시끄럽게 한다"고 적고 있다. 오늘날 중국과 한국에서 행하는 대부분의 의식이 남북조시대에 양무제와 관련있음을 감안해 볼 때 악조이론을 비롯하여 음악의 개념에 이르기까지 인도문화와 불교를 빼고는 설명이 불가한 이유가 여기에 있다.

대중친화적인 한어의 구어체적 사설이 돈황에서 다량 발견되었다. 돈황 석굴에서 발견된 두루마리에는 당시에 불법을 노래하던 민간 유

26) 袁静芳, 『中国汉传佛教音乐文化』, 北京:中央民族大学出版社, 2003. p3.

흥적 가사들이 많다. 강창문학에 담긴 내용 중 하나를 소개하면, "팔관재를 지내는 긴 밤 자정 무렵이 지나면 모두가 고개를 끄덕이며 졸음에 겨워한다. 이때 지종이 법좌에 올라가 한번 큰 소리로 범패를 부르면 졸던 사람들이 잠에서 깨어나지 않은 이가 없을 정도였다"[27]는 대목이 있다. 이때 승려가 부르던 범패 가사는 강창문학의 한 부분이기도 하다.

이러한 유습은 근대 서구 문명이 들어오기 전까지만 해도 한국의 일반적인 풍습이었다. 근년에 국가무형문화재로 지정된 서울 은평구에 있는 진관사의 수륙재는 밤재와 낮재를 이틀에 걸쳐 행하고 있는데, 이것이 예전에 밤새도록 재를 지내던 풍습에서 비롯된 것이다. 필자가 전국 각지로 조사를 다니면서 "밤재를 지낼 때 한 승려가 징을 치며 화청이나 회심곡을 하면 보살들 주머니를 다 털었다"는 얘기를 심심찮게 들었다. 밖으로 눈을 돌려 아시아 각지를 다녀보니 한국의 밤재와 가장 유사한 풍습이 있는 곳은 스리랑카였다.

초기 인도 불교의 전통을 이어가고 있는 스리랑카에 한국의 밤재와 같은 풍습에 한국의 영남범패와 가장 비슷한 율조로 범패를 부르고 있는 모습을 보니 문헌에 나타나는 사자국 스리랑카가 바로 옆에 있는 일본 보다 더 가까이 느껴졌다. "스리랑카의 팔리어 범패는 우파니샤드의 베다 찬팅과 관련이 있고, 장식음과 요성 등 음악적인 면은 인도의 라가와 관련이 있다"는 캘러니아대학교의 에디리싱혜교수, 인도에서 유학할 당시 인도의 산스끄리뜨어 찬팅 중 스리랑카의 범패 선율과 똑 같은 것을 들었다는 가양동 홍원사 성오스님의 증언, 돈황 일대에서 대중의 심금을 울렸던 사설들이 실크로드지역의 강창문학과 연결되어 오늘

27) 若乃八關長夕 中『高僧傳』권 13. 대 50 P414a

날 한국의 화청이나 회심곡으로 연결되는 것을 보면 먼 나라 옛 사람이 결코 멀지도 오래지도 않다.

5) 중국 불교 음악의 전통과 계승

중국의 초기 불교 음악에는 패찬(唄讚)과 전독(轉讀)이 불교 음악의 대표적 용어였으나 의례와 음악이 홍법을 위한 방편으로 적극 활용되면서 불교 음악에 대한 새로운 용어들이 생겨났다. 이들 중에 북경과 대만의 불교 음악학자의 저서와 논문을 통하여 일치하는 용어를 간추려 보면, 패찬은 불경의 게송 부분을 창송(唱頌)한 것이고, 전독은 불경의 산문 부분을 읊은 것으로 영송(詠誦), 영경(詠經)이라고도 하였으며, 패찬은 가찬(歌讚)으로 범패, 범음(梵音)이라고도 불렀다.

〈표 6〉 창송 율조의 종류

범패류	염불류
패찬 (범패.범음.창송.계찬.가찬)	전독 (영경.영송)
불경의 게송 부분을 노래하는 것	불경의 산문 부분을 읊은 것
※ 창도(唱導) : 패찬과 전독을 개조하여 민간 연창의 기예를 융합.	

이상의 용어들을 통해 간추려지는 불교 음악의 갈래는 크게 읊는 것과 노래하는 두 가지로 요약된다. 이를 한국의 범패와 연결 지어 보면 읊는 소리인 전독은 안채비소리 혹은 염불조의 낭송에 해당하고, 노래로 하는 패찬은 바깥채비(전문 범패승)소리라고 할 수 있다. 대승 불교를 표방한 중국식 범패가 정착해 감에 따라 음성 본연의 힘을 중시하던 자세에서 찬사(讚詞)의 전달로 옮겨져 갔다.

쿠자출신 승려 불도징(佛圖澄 232~348)의 제자인 도안(道安 314~385)은 승려들이 승가에서 지켜야할 규범과 일상의 의례를 강화

하는 과정에서 창송·도량·참회 등을 제정하고 게(偈)·찬(讚)·전독(轉讀)으로 의례의 기초를 강화하였다. 양(梁)나라 혜교(慧皎)의 『고승전高僧傳』 5권 5 「석도안전釋道安傳」에 따르면, 도안(道安)이 정한 승려 규범과 불법 헌장의 조항은 행향(行香)·정좌(定座)와 독경법(上經上講之法)을 비롯하여 일상에서 예를 올리는 규범(行道飲食唱時法)이 마련되었다. 이 규정이 후세 승단(僧團) 수행의 전형적 모범이 되어 패찬의 의례(儀禮)화가 광범위하게 확산되는데 기여했고, 이들은 오늘날 중국과 대만에서 연중 법회와 매일의 조석예불을 통하여 행해지고 있다.

도안의 제자 혜원(慧遠 334~416)은 패찬·전독을 응용하여 '창도(唱導)'를 만들었는데 이는 불전의 교의를 설할 때 효과를 얻기 위하여 민간 연창(演唱)의 방법과 기예를 활용한 것이다. 창도는 불교행사에서 거행된 대중 행사에서 불렸던 노래로, 대중의 흥미를 유발하는 통속적인 형식을 지니고 있었으므로 의식에서만 쓰이는 패찬이나 전독에 비해 세속적인 악풍이 활용되었다. 이로 인하여 불교 음악의 통속화와 대중화가 활발하게 이루어졌다. 필자가 만나 본 대만의 학자들 중에는 이러한 종류의 음악은 의식음악인 범패가 아니라 공양음악이라 하였다.

남북조시대, 양(梁)의 무제(武帝 재위 502-549)가 치세한 48년간은 정국이 안정되어 남조문화의 전성기를 이루었다. 이것이 불교의례의 발전으로 이어져 우란분법회, 수륙법회, 양황보참(梁皇寶懺 한국의 자비도량참법)법회 등이 성립되는 계기를 마련하였다. 대승불교에서 의식이 장엄한 것은 의례가 사람을 무리 짓게 하는 힘이 있기 때문이다. 즉 의례는 개인을 집단에 소속시키고 그 관계 속에서 교법(敎法)이나, 남이 한 선근공덕(善根功德)을 기뻐하며, 함께 참여하여 체득하는 수희(隨喜)의 기능을 배가시키는 효용이 있기 때문이다.

수·당대에 접어들어 대륙의 정치적 통일은 불교의례와 악가무의 통

일에 기여하였다. 당대(唐代)에 접어들어 종파불교가 성립되면서 각 종파가 강조하는 수행법이 모두 달라 밀종을 제외한 종파들에서 '음성'의 법문인 수행적 관념은 남아 있었지만, 실질적으로 음성의 힘에 대한 중시는 원시 불교시대 만큼 강조되지 않았다. 이러한 가운데 당시 불교문화의 번성은 불교 음악의 장르를 더욱 다양하게 하였다.

엔닌의 『입당구법순례행기』에는 다음과 같은 기록이 있다. 『入唐求法巡禮行記』卷二 (839.11.22). "赤山院講經儀式 原文: 辰時打講經鐘 打驚衆 鐘訖 良久之會 大衆上堂 方定衆鍾考鍾池本作了 講師上堂 登高座問 大衆同音 稱嘆佛名 音曲一依新羅音, 不似唐音 講師登座訖 稱佛名便停 時有下座一僧作梵一據唐風 卽云何於此經等一行偈矣 至願佛開徵密句 大衆 同音唱云新戒香正香解脫香等 – 中略 – 講師下座壇 一僧唱處世界 如虛空偈 音勢頗似本國."

인용된 내용을 보면, 산동적산법화원에서 신라인들이 행한 '강경(講經)의식'에 승려가 입당하고 퇴당할 때 대중이 노래하였고, 경전을 설하기 전에는 법상에 앉은 고승(高僧)이 경의 제목을 노래하였는가 하면, 승려와 대중들이 주고받으며 노래하기도 하고, 전문범패승에 의한 범패도 있었다.

산동적산원의 불교의식은 신라인들의 불교의식과 더불어 당시 당나라의 불교의식과 범패 양상을 추정하는 중요한 자료이다. 당대 후기에는 강경의식 보다 좀 더 대중화된 속강의식이 유행하였는데 여기에서 경전을 이야기체로 노래하는 담경 · 설경이 불리기도 하였다. 송대에 접어들어서는 음악을 대중교화에 활용하기 위해 불교 음악의 세속화가 급속도로 이루어졌다. 이 때 민중연예로서 오락장이 설치되어 '얘기체 문학'이 성행하였다. 그 가운데 담경(膽經) · 설경(說經) · 원경(諢經) · 탄창인연(彈唱因緣) 등은 모두 당대의 속강에서 나온 것이다. 이는 설교

를 담론화 한 것으로, 한국의 부모은중경과 같은 곡이 이에 해당한다.

역경사업으로 경전이 성립되고, 조사(祖師)들에 의한 게(偈)와 송(頌)이 지어지고, 이들이 범패의 가사가 되어 노래로 불리어졌다. 필자가 중국과 대만의 범패를 처음 채보하여 그 선율을 분석하려 했을 때, 게(偈)를 비롯한 다른 악곡들은 그들의 틀을 쉽게 파악할 수 있었는데, 찬(讚)류 악곡은 아무리 들어 보아도 어디가 단락인지 알 수가 없었다. 온갖 시도를 다 하다 『중국 문학사』를 읽고 나서야 찬류 악곡의 구조가 보이기 시작하였다. 한 행의 자수가 일정한 당대의 시체(詩體)와 달리 '사(詞)'는 한 행의 자수가 길고 짧은 장단구(長短句)이므로 장단구의 시형(詩型)을 모르고는 단락을 알수가 없었던 것이다. 송대에 유행한 '사'는 창기(娼妓)와 함께 노래하며 유흥을 즐기던 청루의 노래 가사에서 생겨나 당시 귀족사회의 유행음악이 되었다. 이무렵 사악(詞樂)중에 낙양춘과 보허자 같은 곡들이 고려에도 유입되어 오늘날 한국 전통음악의 한 장르로 남아있다.

종교음악은 세속음악 보다 유행이 늦으므로 '사'에 의한 노래가 중국 불교의식에 활용된 시기는 명·청대이고, 오늘날 중국과 대만에서 불리는 '찬'류 악곡이 이에 해당한다. 장단구 시체인 사(詞)를 가사로 하는 '찬'류 악곡은 가사의 자수가 일정하지 않아 고도의 선율배치로 절묘한 형식미와 함께 유려하면서도 아정한 악풍을 지니고 있다. 그리하여 오늘날 중국과 대만 범패 중에서 가장 예술성이 높은 곡으로 창송된다. 이에 비해 한국 범패의 가사는 모두 당대의 정형시에 머무르고 있다.

동진 때부터 남경을 중심으로 하는 강회(江淮) 이남은 동진 관할구역으로 영가(永嘉)의 난 이후 문인·학자·승려들이 남쪽으로 와서 불교사상 연구와 문화 발전의 붐을 이루었다. 남조 통치자들은 불교의식 제도와 음악 등에 공헌하여 불교 음악이 발전한바 중국 각지 사원의 범

패가 강남에서 전해지고 불교 음악은 전국이 강남의 남파(南派) 범패로 통일되었다. 강남 사원의 범패가 중국 범패의 전형이 된 것은 사원 총림 제도의 발전과 관계가 있다. 당말(唐末)·오대(五代)시기에 총림 제도가 남방에서 발전하였고 북방의 총림은 송(宋)대에 이르러서 발전하였기 때문이다. 강남의 총림은 송대에 더욱 성행했고, 명·청대에는 율종의 발원지인 바오화산(寶華山) 총림이 영향력이 큰 전계(傳戒)도량이었다. 강남의 티엔닝스(天寧寺)와 티엔통스(天童寺)는 법회가 매우 성행했으며 중국 불교사상 처음으로 수륙법회를 설행한 진산스(金山寺) 또한 이 지역에 있다. 그리하여 최근 몇 백년간 중국 각지의 승려들이 강남의 명찰에서 계를 받고 수행하므로써 강남 범패가 널리 전파되어 고승전(高僧傳)에서 언급된, '음악을 잘하는 승려'의 절반 이상이 강남(江南) 혹은 남경(南京)에 거주한 승려였다. 바오화산총림의 범패 곡조는 오랫동안 주도적인 위치를 차지했고, 근대에는 바오화산의 영향을 받은 강소(江蘇)·절강(浙江) 사원의 곡조가 뛰어났다.[28]

중국 대륙은 근세기 사회주의 혁명으로 전통문화의 단절을 겪었다. 황실의 귀족들이 향유하던 예술음악은 브루조아의 음악이라 하여 퇴출되었고, 전통 불교의례 또한 유물론적 사회 흐름 속에 사양되어 갔다. 오늘날 중국의 문화정책은 불교를 국가적 아이덴티티로 삼을 정도로 거대한 불사와 사찰 복원을 행하고 있다. 그러나 막상 사찰 내부를 들여다보면 주지스님은 공산당과 연계된 관리 간부와 같은 느낌이 들어 순수성과 수행력이 받쳐주지 않아 씁쓸함을 감출 수 없다.

예로부터 중국에서는 사찰의례 중에는 성악으로 패찬을 하고, 시주집이나 기타 외부 행사에서는 기악으로 연주하는 전통이 있었다. 그리

28) 陣慧刪, 「佛光山梵唄源流與中國大陸佛敎梵唄之關係」, 『佛敎硏究論文集』, 台北:佛光山文敎基金會, 1998, p371.

하여 중국 본토에는 승려들로 구성된 기악연주단인 불악단(佛樂團)이 있으므로 기악과 성악의 구분이 큰 갈래가 되고 있다. 북경의 지후아스(智化寺)와 산시(山西)의 우타이산(五台山), 흐어난(河南)의 따샹꾸어스(大相國寺) 등이 이에 해당한다. 따라서 한국의 불교 음악연구가 '범패'라는 성악에 집중된데 비해 중국의 학자들은 둔황벽화를 비롯하여 각 시대별로 등장하는 불악단의 악기들을 연구하는 학자들이 많다. 이에 비해 한국 불교사에는 승려로 된 불교 기악단에 대한 언급이 없어 본래부터 없었던 것인지, 조선시대 억불 정책으로 사라진 것인지 궁금하다.

2016년, 북경에서 열리는 불교 음악세미나에 참여하는 김에 가까이 있는 지후아스를 찾았다. 네비게이션에 빤히 보이는 지후아스를 찾아 택시를 타고 얼마나 돌았는지, 막상 가보니 사찰 주변은 아파트와 상점들이 가득한 골목 사이에 있었다. 비좁은 골목을 지나 들어서니 고색창연한 지후아스의 종루와 고루며, 오래된 불상과 갖가지 유물들이 빼곡이 자리하고 있었다. 이러한 곳을 찾기에 그토록 고생은 했다는 것은 얼마전까지만 하더라도 이곳이 전혀 주목받지 못한 잊혀진 공간이었음을 실감케 하는 것이다. 사찰 박물관을 둘러보니 지후아스 승려들의 음악활동을 담은 여러 가지 음반과 옛 자료들이 있어 기악 불교 음악의 전통이 왕성했던 면모를 읽게하였다.

〈사진 6〉 차량에 꽉 막혀있는 지후야스 입구

오른편 벽면에 智化寺라고 쓰여있어 택시에서는 도무지 찾아낼 수가 없었다.

〈사진 7~9〉 종루와 고루를 지나 들어서는 지후아스 입구

오랜 역사를 말해주는 비석이 세워져있다. (촬영: 2016.5)

〈사진 10~11〉 법당 불탁 앞에 놓여진 법기(法器)들 (사진 10의 ○ 표시) 확대

가운데와 왼편 법기에 한국의 광쇠와 같은 손잡이가 있다. 한국의 광쇠 손잡이는 대나무를 휘어서 곡선을 이루고 있는데 비해 중국의 지후아스는 직선의 나무 틀에 매여 있다.

〈사진 12~13〉 흐어난(河南)의 따상꾸어스(大相國寺)
사원 마당에서 연주하고 있는 따상꾸어스 불악단

5. 대만 범패

1) 전승 배경

대만의 불교 전파는 한족이 유입되던 명대(明代)부터 시작되었고, 가장 오래된 사찰인 룽산스(龍山寺)는 청대인 1738년에 건립되었다. 대만 최초의 출가자는 푸조우(福州) 고산 용추안스(湧泉寺)의 법맥이다. 국민당 이전부터 형성된 총림은 푸젠(福建) 남부인 민난지역의 방언과 지방색을 띄고 있으며 이러한 범패를 부르는 인구는 국민당 이후 소수 종파로 줄어들었다. 대만에서 가장 오래된 종단인 지룽(基隆)의 위에메이산(月眉山)총림 링추안스(靈泉寺)와 타이페이의 리앤먼(蓮門)총림을 답사해 보니 이들은 자신들의 고유한 승풍과 전통을 이어가며 큰 규모의 사원과 승원을 지니고 있었다. 전 세계에 퍼져있는 포꽝산(佛光山)·파구산(法鼓山)·중타이산(中臺山)·츠지공더훼이(慈悲功德會)가 워낙 큰 규모이다 보니 상대적으로 약소해 보일 뿐 결코 그 규모와 위세가 작다할 수 없었다.

국민당의 이주 당시 본토에서 건너온 승려들에 의해서 형성된 총림은 보다 세련되고 조직적인 승풍으로 대만 뿐 아니라 전 세계에 걸쳐 중국 불교의 위상을 떨치고 있다. 그 결과 전 세계에 퍼져있는 중국 불교의 90%가 대만 불교라고 할 정도로 그 위세가 대단하다. 필자가 대만에서 필드웍을 하던 중에 대만국립대학에서 찾지 못한 자료를 사찰 총림의 자료실에서 찾은 것이 다수 있었다. 여기에는 자료 성격의 차이도 있지만 설비에 있어서도 총림의 자료실이 훨씬 첨단의 장비를 갖추

고 있어 학교와 종교기관의 주객이 전도되지 않았나 하는 생각이 들 정도였다.

범패의 전통 계승의 측면에서 보면, 대륙의 전통이 본토에서 단절되고 대만에서 그 명맥을 유지하게 되었지만 광대한 지역의 한족들이 작은 섬에서 한데 섞여 의식을 행하고 새로운 승단을 형성하는 과정에서 각 지역의 서로 다른 언어와 관습들이 하나로 통일되어야만 했다. 이러한 과정에서 표준어 운동과 맞물려 국어범패가 형성되었다. 이후 대만의 범패는 중국 각지의 다양함보다는 공통된 음악 어휘로 단순화되는 상황을 맞이했다. 당시 민족이동과 새로운 승단의 형성에 급급하여 원형의 변질에 관한 우려나 변화 과정에 대한 기록과 연구가 이루어져 있지 않아 그 실태에 대해 추적하기 어려운 실정이다.

중국의 TV를 보면, 뉴스 시간에 자막이 나오는데, 이는 방언으로 인한 소통의 장애를 극복하기 위해서이다. 이러한 현상이 대만의 사찰에도 있다. 2007년 대만 포광산 수륙법회를 참관해 보니 표준어를 구사하는 싱윈따스(星雲大師)가 법문 할 때 민난어 통역을 해가면서 진행되었다. 같은 민족끼리 의례를 하면서도 통역을 두어 설법을 하는 모습이 참으로 인상적이었다. 실제로 이들의 말씨를 들어보면 국민당 이전 사찰 승려와 신도들은 '얼~'발음이 많으므로 빨리 말할 때면 서로 알아듣기가 어려운 경우가 있다. 그와 마찬가지로 대만의 음반 가게에서 범패음반을 찾다 보면 '대어(臺語)범패'와 '국어(國語)범패'라는 표시를 볼 수 있다. 대어범패는 국민당 이전에 중국에서 이주해온 사람들이 쓰는 민난어 범패를 이른다. 대부분이 푸젠 남부지역인 민난(閩南)에서 이주하여 대만의 방언으로 자리잡고 있는 이들 사원의 예불과 법회에 참석해 보니 미세한 억양과 발음 차이는 있었지만 범패 선율이나 가사는 국어범패와 동일하였다. 대만 일대에서 불리는 범패의 영향력에서는 국

어 범패가 압도적이다.

대어범패의 원류인 푸젠에 불교가 들어 온 때는 서진 무렵이고, 당(唐)대에는 각 종파가 들어와 급속한 발전이 이루어졌다. 이로 인하여 오대·송 시기에는 푸젠을 일러 남불국(南佛國)이라고 할 정도로 불교문화가 번성하였다. 당시 푸젠의 토속적 운율에서 비롯된 고산조로 유명한 사원은 구산(鼓山)의 룽추안스(龍泉寺), 푸조우의 시샨스(西禪寺), 쉐평산루(雪峰山麓)의 총성샨스(崇聖禪寺)이다. 이들 중 룽추안스와 시샨스를 답사해 보니 사찰의 건물은 옛 모습을 하고 있으나 불교의식과 범패의 전통이 단절되었기에 현재는 대만에서 배워서 복구하고 있었다.

노래는 가사와 선율이 같아도 누가 어떤 마음으로 부르는가에 따라 천양지 차이가 있고, 얼마나 오랫 동안 불러 왔는가가 악풍에 베어 있다. 푸젠의 여러 사찰에서 범패를 들어보니 대만의 범패와 동일한 선율이지만 대만에서 느꼈던 여법성의 진중함을 느낄 수가 없었다. 법회를 마치고 나서 허리가 구부정하고 주름이 가득한 두 할머니가 손을 맞잡고 염불조의 노래를 하는 것에서 오히려 마음이 찡해지는 감동이 느껴졌다. 좋은 음성과 기교나 연습으로써 해결될 수 없는 어떤 영역이 있는 것이 종교음악의 세계인 것이다.

대만의 주요 법맥을 형성하는 총림과 사원

포광산 총림(佛光山 叢林)

〈사진 14〉 가오슝(高雄)에 있는 포광산사

〈사진 15〉 포광산 불학원생도
〈사진 16〉 박물관에 전시된 범패 자료들 (촬영:2005.8)

파구산(法鼓山)총림

〈사진 17〉 파구산 전경

〈사진 18~20〉 타이페이 시내에 있던 파구산 창건 당시의 농샨스(農禪寺)
농샨스 앞에서 필자 (촬영 : 2005. 8)

〈사진 21~22〉 사진 17과 19에 보이는 농찬스의 일주문과 벽에 새긴
경구가 진산(金山)으로 그대로 옮겨와 있다.

중타이산 총림 (中台山 叢林)

〈사진 23~24〉 타이중(台中)에 있는 중타이산 본사(촬영:2006.2)

위메이산(月眉山) 링추안샨스(靈泉禪寺)

〈사진 25〉 국민당 이전 형성된 위메이산 총림
〈사진 26〉 링추안샨스 본사와 사원 내 사천왕상 (촬영: 2006. 1)

천티엔샨스(承天禪寺)

〈사진 27~28〉 타이페현 판차오(板橋)에 있는 천티엔샨스(承天禪寺)

〈사진 29〉 대웅전에서 새벽 종송을 하고 있는 승려
〈사진 30〉 주(週) 중에도 수백명에 이르는 천티엔스 법회 참가자들 (촬영: 2005. 8)

2) 법기타주와 음악적 유형

중국과 대만의 승려들은 법기 잡는 법이 승려 교육의 필수 과정이다.
법기는 단지 음향적인 도구가 아니라 의례에 참례한 대중의 움직임을

지휘하는 신호이기 때문이다. 한국에는 올림목탁, 내림 목탁으로 절을 하고, 일어서고, 반절을 하는 등 단순하지만 중국의 불교의식은 4~6명의 승려들이 법기를 타주하므로 서로의 역할을 잘 숙지해야만 어긋남 없이 의식을 이끌어 갈 수 있다.

법기는 본래 대중을 모으는 신호로 사용하던 것이 반주 기구로 쓰이게 되었는데 이들은 실용적 가치 뿐 아니라 상징적 의미를 지니고 있다. 종(鐘)·고(鼓)·어(魚)·경(磬)의 조합으로 이루어진 법기는 좌종우고(左鍾右鼓), 좌경우어(左磬右魚)로 배치되는데, 좌는 지혜(범어 prajna 열반경계)를, 우는 법문(범어 Upaya-반야에 다다르는 방법)을 상징하며 의식 중에 반주를 할 때 이러한 법기들을 타주하면서 반야경계의 완성을 상징한다. 법기의 음향 조합은 전통 패독(唄讀)음악의 중요 특징 중 하나이다. 과송본에는 게송과 법기 연주 기호가 병기되어 있다.

〈사진 31~32〉 대만 포광산총림『과송본』 법기 타주 부호

위 사진에서 사설조 부분을 보면 매 글자마다 점이 있고, 한 소절의 끝에는 ◎표시, 큰 문단의 시작에는 △표시가 있다. ● 표시는 목어(나

무로 만든 물고기 모양의 커다란 목탁)를 솜방망이 채로 치므로 매우 부드럽게 율조의 템포를 조절하며 낭송의 흐름을 이끌어 간다. 이와 같은 타주법은 대중이 다 함께 경전을 낭송하는 송경에도 같은 방식을 사용한다.

◁: 대경을 가볍게 위에서 친다. 주로 시작과 끝, 전환구를 알리는 신호로 쓰이는데 울림이 매우 커서 마치 범종소리와 같다.

=: 당자와 영고를 같이 친다. 두 사람이 동시에 각각 자기가 맡은 법기를 동시에 치게 된다.

—: 음을 길게 늘여 준다.

○: 목탁을 친다. 대만의 목탁은 매우 커서 큰북의 울림과 유사하여 강박에 친다.

⑥: 대경 · 목어 · 영고를 맡은 세 주자가 동시에 친다.
◎: 대경과 인경을 동시에 친다.

대경은 주로 한 악절 혹은 전체 악곡의 끝을 알린다.

〈사진 33〉 배원 · 염불류 · 게송 의례의 법기 타주

위 『과송본』의 오른편은 7언 절구의 '게'류 범패 마지막 2구와 마무리의 불명 칭단 부분이다. 이어지는 칭송미타성호(稱誦彌陀聖號)는 계속적으로 미타불을 염칭하는 것으로 한국의 정근기도와 같이 촘촘히 염송한다. 배원(拜願)은 한국의 108참회문과 함께 절 하는 것과 같은 것이다. 한국에서는 절만 하지만 대만의 배원 의식은 대중이 두 팀으로 나누어 한 팀이 불호를 하면 한 팀은 절을 하며 서로 번갈아 한다. 이때 승려들이 춤의 움직임에 맞추어 법기를 타주하는데 그 음향과 느낌이 마치 장구치고 북치는 사물놀이와도 같이 신명이 났다.

한국 사찰에서 대중이 모여 삼천배를 하는 모습을 보면 죽비에 맞추어 오로지 숫자에만 연연하며 움직이므로 마치 군대에서 극기 훈련을 하는 병사들과 같다. 그에 비해서 대만의 삼천배는 법기 반주에 맞추어 불호를 노래하므로 절하는 그 자체가 신명난다. 그런데다 수일간에 걸쳐 상대 편과 번갈아가며 절을 하니 힘든 줄 모르는데다 100배나 200배의 단위 마다 찬과 게를 노래하므로 절 하는 본인도, 보는 이들도, 듣는 이들도 환희심을 느끼게 된다. 율조와 박절이 의례와 신행에서 하는 역할을 보면 중국 대승불교와 음악이 불가분의 관계를 지니고 발전해온 면면을 실감하게 된다.

대만 범패에는 법기 반주를 어떻게 하느냐에 따라 음악적 양식이 크게 대별되는 경우가 있으니 하이차오인(해조음海朝音) 과 구산디아오(고산조鼓山調)이다. 대만범패의 대부분을 차지하는 해조음 범패는 강소·절강에서 유래하여 중국학자들은 이를 천령강(天寧腔), 푸젠에서는 외강조(外江調), 대만에서는 해조음(海潮音)이라고 한다. '해조음'이라는 명칭은 느리고 완만한 선율이 마치 바다의 조류와 같이 유연하게 흐른다고 하여 붙인 이름이다. 해조음의 가사와 선율 관계를 보면 한 자에 여러 음이 붙는 모음 확대가 이루어지고 있어 일자다음 멜리스마 성

격을 지니고 있다. 고산조 범패는 푸젠의 불교 성지 고산의 이름에서 유래한다. 따라서 민난어 가사인 경우가 많고, 민요조에 빠른 리듬절주로 노래한다. 동일한 악곡을 조석예불에서는 느리게 하이차오인 스타일로 노래하다가, 야외 법회나 특별한 의례에서는 구산디아오로 신명나게 노래하며 흥을 돋구어 부르는 것을 본 적이 있다.

3) 범패의 선율과 형식

중국과 대만의 범패를 분류해 보면 송경류(誦經類)·참회류(懺悔類)와 발원류(發願類)·배원류(拜願類)·흔상류(欣賞類), 염불류(念佛類)로 나눌 수 있고, 선율적 비중에 따라 송(誦)·문(文)·게(揭)·찬(讚)으로 분류할 수 있다.

〈표 7〉 대만범패의 총제적 분류

의례와 신행	문체(文體)	율조(律調)
송경류, 참회류, 발원류, 배원류, 염불류, 흔상류	송경, 문(文), 게(偈), 찬(讚)	해조음, 고산조

위의 분류 중 흔상류에 해당하는 것은 화엄자모찬이 유일하며, 이는 수행법의 하나이기도 하다.

(1) 찬(讚)류 악곡

찬류 악곡은 대만 범패를 대표할 만큼 예술성이 높다. 송대에 유행한 사(詞)를 가사로 하여 매 구의 자수가 길고 짧아서 장단구(長短句)라고도 한다. 찬류 악곡은 대개 의식이 시작 될 때 가장 먼저 부르는 악곡으로 5구찬으로 된 보정찬을 비롯하여 6구찬의 노향찬 등 다수의 악곡이 있다.

5구찬 첫째 구 부터 다섯 번째 구까지 자수는 5·4·7·7·4자로 이루어져 있어 전체 27자이다. 매 구의 자수가 일정하지 않으므로 선율과 형식을 가늠하기가 어려우나 아정하면서도 고즈넉한 악상을 지니고 있다. 필자가 대만 전역을 다녀 보았을 때 보정찬을 노래하는 사찰은 타이페이 인근 지역에 있는 천티엔스(承天寺)가 유일하였다. 천티엔스는 다른 사찰 보다 전통 의례와 승풍을 고수하고 있다. 조석예불에 불리는 천티엔스의 보정찬은 느긋하고 느린 가락으로 고전미와 여법미가 느껴졌다.

보정찬 (寶鼎讚)

寶鼎熱名香	보정에 좋은 향을 피우니
菩遍十方	그 향기 시방에 두루 퍼지네
虔誠奉獻法中王	정성 다해 법왕께 봉헌드리며
端爲全民祝安樂	모든 백성 안락하기 축원드리니
地久天長	땅처럼 오래고 하늘처럼 영원하여라.

⟨악보 2⟩ 천티엔샨스의 보정찬 시작부분

6구찬 노향찬은 대만의 여러 사찰에서 가장 즐겨 부르는 찬류 악곡
이다. 첫째 구부터 제6구까지의 자수 배열은 4·4·7·5·4·5의 29
자로 이루어져 있다. 양지정수찬(楊枝淨水讚)도 6구의 시체이므로 노
향찬의 선율에 가사를 얹어 부른다.

<div align="center">노향찬 (爐香讚)</div>

爐香乍熱	향로에 향불을 지피니
法界蒙薰	법계엔 향기가 두루 훈습하네
諸佛海會悉遙聞	부처들 바다처럼 모이니 모두 아득히 들려
隨處結祥雲	어디든지 상서로운 구름 맺혀 있구나.
誠意方殿	정성스런 뜻 시방 전에 가득 차 있어
諸佛現全身	여러 부처님 모습을 드러내시네.

<div align="center">〈악보 3〉 포광산의 노향찬 시작부분</div>

(2) 게(偈)류 악곡

'게'는 정형시로써 한국 범패의 가사와도 상통하는 점이 많다. 가사
의 종류는 4·5·7언 절구 등이 있다. 삼귀의는 예불의 마지막 순서에
회향과 함께 부른다. 삼귀의와 회향은 '게'류 악곡으로써 찬류 악곡보다
는 다소 단순하며 템포는 조금 더 빠르다.

삼귀의 (三歸依)

自歸依佛　부처님께 귀의하오며

當願衆生　모든 중생

體解大道　큰 도를 깨달아

發無上心　무상심을 얻기를 원하옵니다.

自歸依法　불법에 귀의하오며

當願衆生　모든 중생

深入經藏　경장에 들어

智慧如海　지혜가 바다 같기를 원하옵니다.

自歸依僧　승가에 귀의하오며

當願衆生　모든 중생

統理大衆　깨달음 얻어

一切無礙　일체 장애가 없기를 원하옵니다.

〈악보 4〉 츠광산의 삼귀의

제 3 장 같고도 다른 동·서 음악의 세계

(3) 기타

백문(白文)류 승려 혼자 부르는 것으로, 대중이 함께 부르지 않으므로 무박절로 노래하며 모음의 장인이 긴 편이다. 대체로 의식에서 승려가 불보살께 직접 공경과 청유의 뜻을 올리거나 대중에게 하는 설법으로 쓰이는 경우가 많다. 수륙법회 중 염구시식이나 우란분법회 같은 천도의식에서 '삼계수'를 승려의 독창으로 부르고나면 신도들이 이를 받아서 고산조의 흥겨운 율조로 노래한다.

염불류 염불조는 수 백 가지가 된다. 석가모니불 명호에서부터 관세음보살, 아미타불, 약사불 등 법회의 필요에 따라 같은 선율에 다른 불호를 얹어서 부르기도 한다. 아래 악곡은 미타성호 7음조 염불인데, 칠음조란 7가지 선율을 이어서 부른다는 뜻이다.

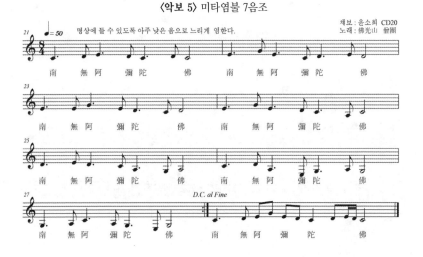

〈악보 5〉 미타염불 7음조

4) 투곡식(套曲式) 범패 화엄자모찬

여러 경전에 42자모가 실려 있지만 범패로 불리는 것은 화엄자모찬이 유일하다. 화엄자모 범패는 비로자나불을 모시는 대형 법회나 수륙법회 등에서 연행된다. 수륙법회 중에서도 특히 하단의 유가염구 절차에서 불리는 이유는 지옥 중생이 화엄자모를 듣고 지혜의 문으로 들어오도록 하는 데에 있다. 화엄자모의 용도가 이렇게 심심(甚深)하기에 이를 노래하는 범패는 여늬 범패와 달리 투곡식이라는 장엄한 틀을 갖추어 부른다. 따라서 화엄자모찬을 투곡식 범패라고 하는 것은 음악형식과 의례 설행절차가 결합된 데서 비롯된 것이기도 하다.

2007년12월 대만의 포광산스(佛光山寺)에서 행해지는 8일간의 수륙법회 중 하단 절차인 유가염구(瑜伽焰口)에서 화엄자모의 설행을 보았다. 먼저 법회를 이끄는 주법승려가 기범강백을 부르고, 이어서 대중이 다 함께 화엄자모찬을 부른 후 아래 사진에 표시된 스님의 독창으로 화엄자모를 불렀다. 스님이 '아~'하면서 12자모를 영가에게 송주해주는 것인데 선지중예동자를 상징하여 특별히 선발된 승려였다. 자모를 다 부르고나서 발원과 귀의의 노래를 대중이 다함께 노래하였다.

이러한 의례 이면을 보면, 범어의 진동을 수행의 도구로 삼았던 고대 인도문화와 중국 유불도 의례 행위가 융합된 것을 느끼게 된다. 대만에서 승려라면 누구나 다 범패를 부를 수 있지만 화엄자모를 부를 수 있는 승려는 아래의 스님 외에 만나볼 수 없었다.

〈사진 34〉 포광산 수륙법회 (촬영 2007. 12)

(1) 기범강백(起梵腔白) - 범강을 일으켜 아룀 -

遮那妙體遍法界以爲身	비로자나의 묘체는 널리 법계를 몸으로 삼고
華藏莊嚴等太虛而爲量	화장장엄세계 등은 크게 비어 가득 차네
維此法會 不異寂場	오직 이 법회는 적량과 다르지 않아
極依正以常融	극히 바름에 의지하여 항상 융통하니
在聖凡而靡間	성인과 범인의 사이가 없네
初成正覺	처음 바른 깨달음을 이루어
現神變於菩提場中	보리의 도량에 신통변화를 나타내고
再轉法輪	다시 법륜을 굴리어
震圓音於晉光明殿	보광명전에 진리 소리를 떨쳤네
遍七處而恒演	널리 일곱 장소에서 항상 설법하여
歷九會以同宣	아홉 번 모임마다 같이 선포하네
敷萬行之因華	만행의 인연꽃을 피워
嚴一承之道果	도과를 엄하게 받드네
謹導教典	삼가 가르침의 전범을 이끌어
大啓法筵 仰祝	법의 자리를 크게 여니 우러러 기원합니다

邦基鞏固	나라의 터를 어찌 굳고 튼튼히 하였는지
民道迦昌	백성의 도 창성하네
佛日增輝	부처님의 해가 날로 밝아져
法輪常轉	법륜이 항상 구르네
十方施主	시방의 시주들
增益福田	복의 밭을 늘리네
法界中生	법계 가운데 태어나
同圓種智	진리의 지혜와 하나 되소서

 승려가 혼자 부르는 만큼 일정한 박자의 패턴 없이 자유로이 읊듯이 노래한다. 한국의 범패도 대부분 전문 승려 혼자 노래하므로 무박절 선율을 구사하게 되는 것과 같은 이치이다. 이러한 점에서 오늘날 중국 범패 중 한국 범패와 가장 가까운 것은 주법승려가 부르는 문(文)류 범패라고 할 수 있다. 이러한 점에서 한국의 범패는 대중이 부르는 단순하고 쉬운 일반적 범패는 사라지고, 승려들이 혼자 부르는 것만 전승되고 있는 것이 아닌가 하는 생각이 들기도 한다.

〈악보 6〉 기범강백 시작 부분

(2) 자모찬(字母讚)

華嚴字母	화엄자모를
衆藝親宣	중예께서 친히 베푸시어
善才童子得眞傳	선재동자께서 이를 받아 전하니
秘密義幽玄	그 은밀하고도 현묘한 뜻의
功德無邊	공덕이 끝이 없어
唱誦利人天	이를 노래함은 하늘과 사람을 두루 위함이라.

　주법승려의 독창으로 기범강백을 마치면 대중이 다 함께 자모찬을 노래한다. 중국의 여러 범패 중 가장 음악적으로 유려한 장르가 '찬(讚)'류이다. '찬'류 악곡의 문체는 당말에 시작하여 송대에 크게 유행한 사(詞)에 해당하는 문학장르이다. 본래 청루(靑樓)에서 기녀들이 부르는 노래에서 시작된 만큼 음악과 결합하여 발전한 문체이다.

(3) 화엄 자모

　대만 포광산에서 부르는 화엄자모 범패는 12개의 '마다(摩多 Mātṛkā 모음)'에 일합·이합·삼합의 세 악곡이 있다. '~합'의 자가 있는 것은 산스끄리뜨에 복합문자가 많기 때문이다. 실담자모와 약간의 차이가 있으나 폰트가 없어 데바나가리 문자로 간단히 예를 들어 보면, '까(क ka)', '라(र ra)'와 같이 하나의 자음으로 된 자모에서부터 두 개의 자음이 결합된 끄라(क्र kra), 두 개의 자음과 반모음과 모음이 결합된 드햐(द्ध्य ddhya)같은 글자도 있다. 말하자면 단일 자음, 2가지 혹은 3가지 자음이 결합된 문자들에 대한 발음 연습이 곧 경전의 수행법이 된 것이다.

　인도 사람들은 언어와 음에 대한 분별이 워낙 미세하므로 여러 자의 범자이지만 한글로는 한 자로 밖에 표기할 수 밖에 없는 경우가 많다. 대만 화엄자모찬 일합 · 이합 · 삼합은 각각 독립된 노래로 부르지만 음

악적으로는 동일한 선율과 틀에서 해당 자모를 바꾸어 부르므로 선율과 형식은 한 가지이다. 화엄자모의 첫 음 '아'의 선율만을 제시해 보면 다음과 같다.[29]

〈악보 7〉 화엄자모 시작부분 악보
華 嚴 字 母(壹合)

채보 : 윤소희 CD 7
노래 : 佛光山 僧團

화엄자모의 선율은 자모의 첫 자인 '아'자를 시작으로 차례로 자모를 노래하며, 템포는 ♩ = 56으로 느리다.

(4) 발원과 귀의

12자모를 다 부르고나면 그에 대한 발원과 귀의를 노래한다. 이들 악곡은 '찬' 보다 조금 더 빠른 템포에 '게(偈)'류와 같은 선율 성격을 지니고 있다. 가사의 내용을 보면, 『화엄경』「입법계품」이 지닌 사상적 메시지와 경전적 덕목을 여실히 느낄 수 있다.

발원 ♩ =86

唱阿字時 普願法界衆生	'아'자 노래할 때 모든 법계의 중생이
入般若波羅蜜門	반야바라밀문으로 들어가길 원합니다.
四十二字妙陀羅	42자의 신묘한 다라니는
字字包含義理多, 阿多波	글자마다 깊은 뜻을 지니고 있습니다. 아다파
梵韻滿娑婆 功德多	범음이 사바에 가득하여 공덕을 키우고

29) 전체 악보는 필자의 졸고 『대만불교 의식음악 연구』, 서울:한양대학교박사학위논문, 2006 참고 바람.

法界沐恩婆 법계는 은혜로 정화됩니다.

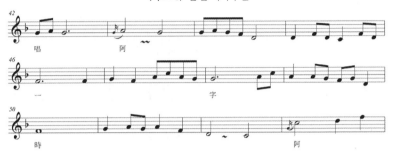

〈악보 8〉 발원 시작부분

귀의 ♩=92

四生九有	모든 법계의 생명들이
同登華嚴玄門	다 같이 화엄의 문에 들어서
八難三塗	팔난과 삼재를 넘어서
共入毘盧性海	모두 비로자나의 바다에 들게 하소서.
南無華嚴海會佛菩薩(三稱)	화엄의 바다처럼 모인 불보살께 귀의합니다.

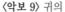

〈악보 9〉 귀의

범패:佛光山僧團
채보:윤 소 희

화엄자모 범패는 기범강백, 자모찬, 화엄자모, 발원과 귀의를 하나의 단위로 하는 투곡식에 일합·이합·삼합 자모를 각각 독립하여 부른다. 42자모 범패는 범어 발음의 길잡이이면서 각 자가 깨달음의 문이다. 그러므로 이 소리로써 미물마저도 감화시킬 수 있어 수륙재 의식 중에서도 아귀와 같은 뭇 중생을 위한 유가염구(瑜伽焰口) 절차에서 창송된다.

5) 대만 범패의 특성

(1) 관용적 선율

대만 일대를 다니며 여러 총림과 사찰에서 다양한 범패를 노래해도 어떤 곡이든지 따라하지 못할 곡이 없었다. 이는 '찬'이든 '게'이든 대부분 느리게 순차 진행하는 선율인데다 서로 다른 곡이라도 같은 선율이

활용되는 경우가 많기 때문이다. 이는 한국의 범패에서도 마찬가지이다. 즉 영남지역에서는 '거불성'만 할 줄 알면, 경제 범패에서는 '초할향'만 배우고 나면 다른 악곡도 할 수 있게 되는 것과 같은 이치이다.

<악보 10> 4총림의 회향 선율

채보:윤소희

위 악보를 보면 서로 가사가 다른데도 선율이 거의 같은 골격을 지니고 있다. 이들 가사는 7언4구, 5언4구, 7언8구 등 시형이 각기 다르지만 선율은 거의 유사하다. 이와 같은 관용어구는 찬류 악곡에도 마찬가지로 나타나고 있어 대만 범패의 관용적 특성을 파악할 수 있다.

(2) 총림간의 차이

대만의 법회나 조석예불을 참례해 보면 마치 그레고리안찬트를 듣는 듯이 부드럽고 유연한 선율감을 느끼게 된다. 한국에서 승려가 부르는 무박절에 모음을 한껏 장인한 범패만 듣다가 이런 범패를 들으면 서양식 창작곡이라고 여기는 사람들이 더러 있다. 그러나 앞서 보았듯이 대중이 다 함께 부르려면 무박절로 부를 수가 없다. 또한 신도들이 이 절

저 절 다니면서 부르므로 어느 총림이나 특정 사찰에서 의도적으로 창작했다면 의식음악으로 소통이 불가능하다. 그러므로 전국 사찰의 범패가 거의 대동소이하다. 이들 중 삼귀의 선율을 4 총림을 통해 비교해 보면 다음과 같다.

〈악보 11〉 4총림의 삼귀의

채보:윤소희

위와 같은 선율은 각 총림에서 발간한 음반을 채보한 것인데 필자가 다녀본 결과로는 각 사찰 승려들 마다 그때그때 조금씩 다른 장식음이나 시김새를 구사하는 경우도 있었다. 그러므로 대만의 범패는 채보 악보가 거의 없는데 그만큼 그때그때 부르는 선율에 변화가 있기 때문이다.

(3) 대만범패에 대한 비판

대만으로 이주한 거대 총림은 각 지역에서 서로 다른 억양으로 말하던 사람들이 함께 범패를 노래하는 과정에서 표준화 과정을 거치지 않을 수 없었다. 느리게 노래하는 해조음의 경우에도 얼핏 들으면 무박절 무박자 같지만 법기 타주의 패턴과 강박 주기를 파악해 보면 대개 4박자 단위로 진행되고 있다.

혁명을 피하여 모여든 각 지역 사람들이 의례를 함께해야 하는데서 어쩔 수 없는 표준화 과정을 거쳤지만 한국의 찬불가와 같이 특정한 작곡가에 의해 새로이 창작된 것은 아니다. 한국의 불자들이 그렇듯이 대만의 신도들은 사찰 여기저기를 다니며 신행을 이어가므로 어느 사찰에서 특이한 선율을 붙일 수가 없다. 마이크를 잡은 승려가 노래를 부르면 모든 신도들이 그 소리를 따라가야 했던 실정이다 보니 총림을 불구하고 대만 전역의 사찰이 같은 선율의 범패를 부르게 된 것이다.

이에 대해 음악이나 예술 혹은 일반 학문을 하는 사람들은 대만 범패의 원형이 너무 많이 훼손되었다고 유감을 표하는 경우가 있다. 그 중에 학자들로부터 호평을 듣고 있는 사찰이 있었으니 타이페이현의 천티엔스이다. 이 사찰은 푸젠의 추안저우(泉州)를 중심으로 법맥을 이어오던 전통사찰이었고, 그곳에서 살아있는 지장보살로 추앙받던 광친(廣欽)노화상이 대만으로 건너와 창건한 사찰로 본토에서의 승풍을 그대로 유지해 가고 있었다. 포광산·파구산·중다이산을 창건한 승려들이 20대 혹은 30대 초반에 이주해 오므로써 혁신적인 총림을 형성한 것에 비해 광친노화상은 50대에 이주하여 보수적인 승풍을 그대로 유지한 데다 거대 총림화되지 않았으므로 그 만큼 악풍의 변화가 적었다.

그렇다면 실제 음악은 어떤지 이들을 천티엔스(承天寺)와 포광산스(佛光山寺)를 통해 비교해 보자. 앞에서 설명하였듯 천티엔스의 신도들도 포광산이나 파구산(法鼓山)의 사찰 예불이나 법회에서도 범패를 부르므로 천티엔스에 와서 특별히 고제의 범패를 부르기는 어렵다. 반면 포광산이나 파구산 등지의 사찰에서 조석 예불에 가장 많이 부르는 노향찬 보다 가사가 짧고 선율이 느린 보정찬을 주로 부른다. 그러나 이 선율을 악보로 채보하여 다른 사찰과 비교해 보니 악보 상으로는 그다지 큰 차이가 없었다. 그러나 천티엔스는 아주 느리고 저음으로 부르므

로 예불에 참례해 보면 고풍의 정취가 물씬 느껴진다.

반면 승려가 혼자 부르는 노래는 확연히 차이가 나는데 그것이 바로 '고종게'이다. 신도들과 함께 부르는 찬 · 게 · 염불류 범패와 달리 승려가 혼자 노래하므로 원형을 유지할 수 있는 여건이 좋기 때문이다. 고종게는 한국으로 치면 '종성'과 같은 것인데 대만에서는 '신종모고(晨鐘暮鼓)'를 원칙으로 하여 아침에는 종을 치면서, 저녁에는 북을 치면서 노래한다.

〈악보 12〉 천티엔스의 고종게

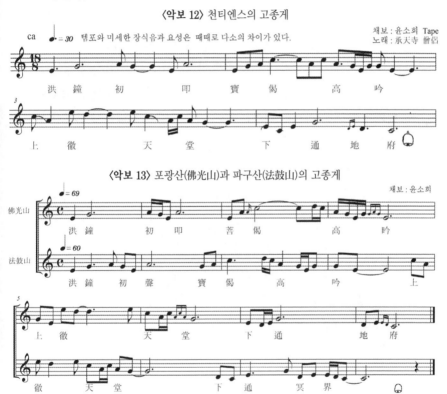

앞의 두 악보를 비교해 보면 천티엔스는 박이 들쭉날쭉 자유롭게 선율이 진행되며 각 음표 마다 흘리는 음, 떠는 음, 장식음 등이 불규칙적

이면서도 자연스럽다. 그에 비해서 포광산과 파구산은 네 박자의 틀로 이루어져 있다. 이들 사원의 선율 골격은 거의 같지만 두 곡을 실제로 들어보면 천티엔스의 고종게는 고졸미가 물씬 풍기지만 포광산과 파구산의 고종게는 유연한 고전미가 그다지 느껴지지 않는다. 이러한 점에서 앞서 학자들이나 일부 예인들이 현재의 대만 범패에 대해 안타까움을 토로하는 심정을 이해하게 된다.

그렇다면 이러한 범패에 대해서 일반신도들의 반응은 어떨까? 그들에게 물어보면, "우리는 수륙법회에 참가했다고 생각하지 어떤 범패를 불렀다든가 하는 생각이 없다"고 한다. 그만큼 대만 사람들은 의례와 기도 그 자체에 몰입하지 범패를 음악적인 대상으로 생각하지 않는다. 그러므로 이에 대한 연구도 그다지 이루어지지 않은 상태이다. 대만에서 범패는 모든 사람들이 편안하게 기도에 몰입하게 하는 수단이지 예술품이나 문화재로 생각하지는 않는다.

그래서 그런지 대만에서 범패 악보집을 구할 수가 없었다. 주변의 학자들과 승려들께 알아보니, 악보가 있기는 하나 개별적으로 채보하여 쓰는 정도라 악보집으로 출판된 것은 없다고 하였다. 따라서 대만 범패를 총괄하여 그 종류와 내용을 정돈해 놓은 자료도 없었다. 그만큼 일상에서 범패에 젖어 살고 있으므로 이를 연구한다는 생각을 그다지 하고 있지 않았다. 대만의 이러한 상황에 비추어 보면, 한국에서 재의식을 문화재로 지정한 배경에는 단절이라는 현실이 있었기 때문이다. 억불정책과 일제 강점기의 사찰령과 해방이후 사찰정화 분규를 겪으며 범패를 하는 승려들이 사라져 가다보니 희귀성을 갖게 되었고, 민중이나 일상에서 멀어지다 보니 옛 모습을 그대로 지니고 있던 범패가 어느 날 마치 박물관의 진귀한 골동품과 같은 모습으로 우리네 일상에 나타난 것이다. 불교를 모르는 음악가에 의해 연구되다 보니 표면적인 선율

채보에만 초점이 맞추어져 무엇을 왜 그렇게 노래하는지에 대한 규명이 이루어지지 못하였다.

(4) 중국 범패의 백미 탄창(歎唱)

중국과 대만의 수륙법회에서 목판을 따다닥 하고 치고 요발(한국 자바라와 유사)을 칠 때면 중국 정취가 물씬 느껴진다. 경극에서 목판을 치는 소리를 듣고 배우들이 등퇴장하거나 극의 진행을 따라 하듯이 수륙법회에서도 이 목판의 소리를 듣고 의례를 이끌어가는 법사의 진퇴(進退)와 의례 절차의 단락이 이루어진다. 이러한 중국적 특징이 창극음악과 연결 된다는 것은 앞으로 중국 범패의 원류를 찾는데 큰 실마리가 될 것으로 보인다.

그러나 대만의 학자나 일반 신도들에게 대만 범패와 민간음악과의 관련성을 물으면 한결 같이 "중국의 어떤 전통음악이나 민간의 노래도 범패와 관련되거나 비슷한 것이 없다"고 한다. 이는 한국의 범패가 동부민요인 메나리 토리와 선법적으로 친연성이 있고, 모음을 늘여가는 방식이나 창법은 전통가곡과 연결되는 등 전통음악과 관련이 있는 것과 대조적인 모습이다. 그런데 연구를 거듭해 가면서 대만 범패의 특이한 부분을 발견하게 되었는데 노래 중간에 끊긴 듯이 지속되는 휴지부였다.

대중이 합창을 할 때도 이런 부분은 나타나는데, 의식에 참례하여 이 노래를 불렀을 때 느낀 점은 마치 호흡을 조절하며 명상을 하듯 하여 동양화의 여백과 같은 느낌이 들었고, 불교에서 말하는 유(有)와 무(無)의 경계를 넘나드는 듯 하였다. 이와 같은 창법은 중국의 창극인 곤곡이나 남관에서 일창삼탄(一唱三嘆)을 연상시키는지라 필자는 이를 '탄창(歎唱)'이라 칭하였다.

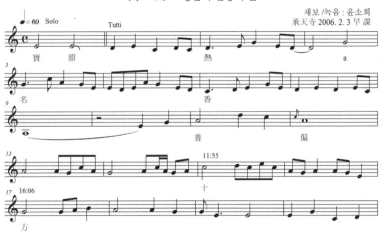

〈악보 14〉보정찬의 탄창 부분

채보/녹음 : 윤소희
承天寺 2006. 2. 3 早課

위 악보에서 쉼표를 사이에 두고 이음줄로 연결되는 부분이 탄창 부분이다. 이것이 오로지 불교적 공(空) 사상에 의한 발원이 아니라 할지라도 찬(讚) 중에 나타나는 최저음의 휴지부분으로 인하여 불교적 여법미에 빠져들게 된다. 의례 중에 이 부분에 접어들 때면 실제로 삼매에 들어 쉬는 듯한 느낌을 갖게 되어 이 부분을 중국범패의 백미로 꼽고 싶다.

중국의 음악 역사를 보면 인도 보다 앞선 시기에 진화되어 융성한 음악문화를 향유해 왔다. 국가의 기반을 악(樂)에다 부여했을 정도로 악의 비중이 컸는데도 인도에서 들어온 불교사상과 범음에 압도당한 이유가 무엇일까? 필자가 생각하기에는 유교와 도교의 사상이 아무리 수승하고 정교하다 할지라도 불교의 공(空) 사상을 능가할 수는 없었던 것이다. 공(空)이야 말로 그 어떤 논리나 비논리나 초월지로 따져도 더 이상 이를 수 없는 완벽이자 비완벽의 경지였던 것이다.

화엄자모는 반야경의 공(空) 사상을 일즉다즉일(一卽多卽一)의 화엄

사상으로 만개하였다. 심오하고도 장엄한 화엄사상을 담아내는 화엄자
모찬은 '아'자를 시작으로 수 만 가지 자문(子門)으로 확산되지만 그들
은 결국 아(A 阿)자로 되돌아가는 도돌이표와 반복으로 공(空)의 원리
를 표현하고 있다. 이러한 선율 중에 휴지 부분의 탄창(歎唱)은 비어있
지만 비지 않은 상태와도 잘 부합되고 있어 화엄사상 중의 공(空)사상
까지 음악으로 표현하고 있는 중국 불교 음악의 최고 정점이라 할만하
다.

제 4 장
한국의 불교 음악

I. 인도 문화의 변이

　한국의 불교문화라면 중국과 통일신라를 떠 올린다. 불교라면 인도가 근본이요 삼국의 불교 문화 중에 고구려나 신라와는 궤적이 달랐던 백제 불교에 대해서는 간과해온 측면이 많다. 필자 또한 그간 『한·중 불교 음악 연구』를 통하여 중국과 한국, 『용운스님과 영남범패』를 통하여 신라의 범패를 조명해왔다. 그러나 본 책에서는 그간 우리들이 간과해온 인도와 백제 관련 내용에 페이지를 조금 더 할애하고자 한다.

　아시아 각지를 다니면서 재미난 현상을 발견하였다. 스리랑카에서 사리이운을 하는데 화려한 복장을 한 신(神)을 먼저 모시러 갔다. 알고 보니 호법신을 모셔오는 것이었는데, 힌두신이었다. 세계 3대 불교 유적 중 하나인 미얀마의 바강 탑 입구에는 미얀마의 토속 낫 신이 불탑을 지키고 있다. 대만의 수륙재에는 위타(韋馱)장군이 보초를 서고 있고, 조석예불이나 법회를 마칠 즈음에는 위타찬을 불렀다. 음악은 문화의 풍토에 담긴 식물과 같아 토양의 질이 어떠한지, 바람은 어디서 불어오고, 습도와 온도 기후가 어떠한지에 따라 음악도 그 환경의 모양대로 자란다. 한국의 불교 음악을 말하기 전에 그 불교가 담겨있는 지역 문화를 먼저 짚어 봐야하는 이유이다.

1. 석굴암의 힌두신들

힌두문화의 토양에서 태어난 불교이므로 힌두적 우주관과 사고체계들이 불교의 옷을 입고 한국으로 들어와 있는 것이 많다. 대표적으로 팔부신중(八部神衆)을 들 수 있다. 불국토를 지키는 이들은 8부의 신이라는 뜻으로 '팔부신중'이라하는가 하면, 신이면서 장군이라는 의미로 팔부신장(神將)이라고도 한다. 이들은 원래 인도 각지에 있었던 신들이 불국토(佛國土)를 수호하는 신(神)으로 수용되었다.

이들의 캐릭터를 보면, 가루다 · 천(天) · 용(龍) · 야차 · 건달바 · 아수라 · 마후라 · 긴나라 · 구반다 등 여덟인데, 이들 중에 천 · 용 · 야차는 인도 각 지방에서 숭상되었던 신들이다. 천신, 나가(Naga), 약샤(Yakśa), 건달바, 아수라, 긴나라, 구반다 등 모두가 인도의 토착신으로 『마하바라타』와 『리그베다』를 비롯한 각종 신화에 등장하는 캐릭터들이다.

이들이 한국에서는 건장한 장군의 복색을 하고 부처님 곁을 지키고 있지만, 인도에 살 때는 천상을 날아 다니던 뮤즈였는가 하면, 압사라 요정의 남친도 있다. 그림이나 조각으로 존재하고 있는 힌두 신들 중 한국 불교문화에 녹아있는 대표적인 것으로 석굴암을 들 수 있다. 석굴암의 구조를 보면, 원형 돔에 본존불이 모셔져 있고, 입구 4면의 공간을 연결하는 길목 양편에는 사천왕이 있고, 그 앞의 양편에 각각 4위씩 여덟 신(神)이 새겨져 있다.

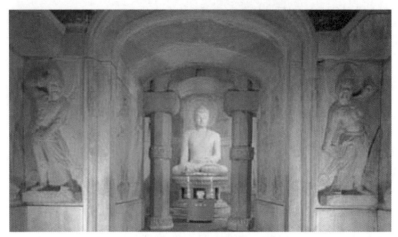

〈사진 1〉 석굴암 전면

〈사진 2〉 석굴암 구조

불상을 마주 보고 섰을 때, 왼편은 천(天)·야차·건달바·가루다, 오른편은 용·마후라·긴나라·아수라 순서로 새겨져 있다. 두 귓가에 새의 날개 모양이 조각되어 있어 쉽게 알아 볼 수 있는 가루다는 인도 신화에 등장하는 신조(神鳥)인데, 깃털에서 금 빛이 난다하여 금시조(金翅鳥)라고도 한다. 힌두경전『리그베다』에는 태양이 뜨고 지는 것을 하늘을 가로질러 나는 새에 비유하므로써 가루다는 빛을 발하는 금색 새이자 새(鳥) 나라의 왕이며, 또한 태양신으로 표현되고 있다.

동남아를 여행하다 보면, 지붕 끝에 조각된 가루다를 비롯하여 항공기와 선박 등, 곳곳에서 가루다의 모습을 볼 수 있다. 미얀마 양곤의 깐도지 호수 위에 떠 있는 초호화 유람선 꺼러웨익(Karaweik)은 전통음악 공연장으로도 유명하다. 이 배는 비슈누가 타고 다니던 가루다 형상의 유람선으로써 이곳에서 최고의 예인들이 노래하고 춤추는 디너쇼를 보니, 상상의 세계가 펼쳐지는 듯 하였다. 2010년 이곳 공연장엘 갔을 때 비싼 입장료에 놀랐고, 입장해서는 가난한 미얀마가 무슨 말이냐는 듯 전통 악가무 공연이 얼마나 화려한지 그 옛날 미얀마 왕조의 번영을 눈앞에서 보는 듯 하였다. 그런가하면 인도네시아에는 국적항공기를 가루다항공으로 이름 짓는 등 동남아 곳곳에 가루다가 살고 있었다.

이와 달리 동북아의 대승불교 지역에는 가루다가 장군의 형상을 하고 있는데, 석굴암에서도 마찬가지이다. 이들이 장군의 모습을 한 것은 대승경전에서 묘사되는 내용에 기인한다. 화엄경이나 기타 경전에는 비신비인(非神非人)이던 이들 중에는 신비한 뮤즈도 있지만 아수라와 같은 부정적 캐릭터들도 있었다. 이러한 캐릭터들이 모두 석가모니의 설법을 듣고 불교에 귀의한 후 불법을 지키는 수호신이 된 것이다.

오늘날 영산재나 수륙재에서 신중작법을 할 때 일일이 이들 이름을 호명하는데 그것이 바로 "봉청~~"으로 시작하는 신중청(神衆請)이다.

의례의 시간이 길면 104위의 신들을 청하는 대창불(大唱佛)을 하고, 짧으면 39위의 소창불(小唱佛)을 하는데, 이 가운데는 위의 인도 출신 신뿐이 아니라 갖은 토속신이 등장한다. 이들 중에는 중국적 캐릭터가 삽입된 것도 많다. 대표적인 것으로 옥황상제나 중국의 건국 설화와 관련되는 오방제신이 있는가하면 초나라 굴원의 제가(祭歌)인 『九歌』에 등장하는 신들도 있다. 뿐만 아니라 한국에 정착하면서 한국 사람들이 좋아하는 산신이나 용왕도 있으니 이들 신들이 지닌 스토리텔링만 모아도 아라비안나이트는 저리 가라 할 정도이다.

〈사진 3〉 태국 황실 건축에 조각된 가루나
〈사진 4〉 미얀마 양곤 시내 깐도지 호수의 '꺼러웨이 유람선'으로 들어서는 필자
(촬영:2011. 2)

다시 석굴암으로 돌아와 보면, 가루다는 철갑옷을 입고 허리에 굵은 밧줄을 매고, 왼손에는 금강저를 들고 오른손은 무엇인가 가르치는 듯한 손 자세를 취하고 있다. 가루다 옆에 서 있는 건달바는 간다르바를 한문으로 음역한 것으로 오른손에 칼을 쥐고, 왼손에 들고 있는 병에는 천상의 영약(靈藥)인 소마가 담겨있다. 그 옆의 수호신 천(天)은 머리

위에 화염을 표시하고 사방을 환하게 비추며 땅을 보살피고 있다. 신라인들은 '천'을 표현할 때, 보통 세 갈래 모양의 금강저를 들고 땅을 내려다보는 자세로 그렸으나 석굴암에서는 오른손에 경문 두루마리를 들고, 왼손에 삼착을 세워들고 있다. 그 다음에 서 있는 마후라가는 오른손에 칼을 쥐고, 왼팔은 가볍게 내려 손가락을 살짝 구부리고 있다. 대개 불상에서의 손 동작은 어떤 메시지를 상징하는 수인(手印)인 경우가 많으나 이 손짓은 무엇을 의미하는지는 잘 모르겠다.

〈사진 5~8〉 왼쪽부터 가루다, 건달바, 천, 마후라가

맞은 편에 조각된 신들 중 입구로부터 첫 번째에 있는 아수라는 힌두 신화에서는 지옥을 제압하는 신이었다. 석굴암의 아수라는 머리와 발부분이 손상되어 있으나 세 얼굴에 여섯 개의 팔을 지니고 있으며 배에는 아수라에게 제압된 악귀의 모습이 새겨져 있다. 아수라 다음에 서 있는 긴나라는 머리를 기르고 단정하게 서 있으며 왼손에 삼지창을 쥐고 있는데, 음악과 관련된 이야기는 나중에 다시 하겠다. 긴나라 옆에 서 있는 야차는 『베다』에서는 추악하고 무섭게 생긴 사나운 귀신으로

사람을 괴롭히거나 해치고 다녔던 신인데, 불교에 귀의하여 불법을 수호하는 신이 되었다. 석굴암에 조각된 야차의 모습을 보면, 사자 머리를 하고, 가슴 밑에 밧줄을 감고 있어 불교로 귀의한 이후 늠름하고 위용있는 모습이 재미나다. 입구에서 보면 왼편 마지막이지만 돔의 불상에서 보면 부처님께 가장 가까운 왼편 수호신 용은 힌두 신화에서 뱀의 신 나가가 하늘을 나는 멋진 용이 된 것이다. 조각된 형상을 보면 머리 위에 용을 두르고 왼손에는 여의주를 들고 있다.

〈사진 9~12〉 왼쪽부터 아수라, 긴나라, 야차, 용

2. 인도에서 온 뮤즈들

8부 신중 중에는 본래 천상의 뮤즈였던 신이 있으니 긴나라와 건달바이다. 그런데 한국의 사찰 벽화나 탑에 새겨진 조각에는 이들 외에도 음악과 관련되는 캐릭터가 있으니 천상의 새 가릉빈가이다. 뿐만 아니라 한국인들에게 가장 친숙한 관세음보살도 본래는 소리를 듣는 신이

었다. 사찰 입구에 두 눈을 부릅뜨고 내려다 보며 발 아래 악귀들을 내리 누르고 있는 사천왕 중에 한분은 비파를 타고 있다.

1) 간다르바(गन्धर्व Gandharva 乾達婆)

한국에서 흔히 일하지 않고 빈둥거리거나 거들먹거리는 사람을 '건달'이라고 하는데 이는 조선시대 유생들이 불교를 비하한 데서 비롯된 말이다. 제석천의 음악을 담당하는 간다르바는 인도 음악 역사에서 없어서는 안 될 존재이다. 음악사 중에 간다라양식이 있는가 하면, 음계 중 간다라에서 비롯된 음 이름도 있다. 고대 힌두의 베딕음악에 관한 내용을 담고 있는 『나라디야시끄샤Nāradīyaśikṣā』에는 두 갈래의 음악을 논하며 베딕과 간다르바 양식을 언급하고 있다. 그 중에 간다르바의 세 가지 음악적 요소는 스바라(svara)·빠다(pada)·딸라(tāla)가 있다.

이러한 가운데 간다르바 음악에 대해서 명확한 개념이 서지 않을 정도로 애매한 서술이 이어지는데, 유독 음악 용어와 관련하여 간다르바라는 명칭이 많은 것은 간다르바가 연주하는 천상음악과 관련이 있다. 간다르바는 또한 천상의 영약(靈藥)인 '소마'로 사람들의 병을 낳게도 하고, 아이들을 지켜 주는 수호신인가 하면, 향을 먹고 사는 향신이기도 하다. 무엇보다 간다르바에게는 압사라(अप्सराः)라는 아름다운 연인이 있다. 인도에는 "누구라도 16살이 되면 압사라와 같이 예뻐진다"는 말이 있다. 서양에서는 압사라를 '요정'이라 번역하기도 하는데, 이토록 아름다운 애인을 둔 데다 영약과 향까지 지니고 있으니 사람들의 숭배와 흠모를 받는 간다르바에게 유생들이 질투를 느낀 것일까? 다른 음악신은 건들지 않으면서 유독 간다르바를 비하했으니 말이다.

이에 비해 사찰에서는 간다를바를 장군으로 데려다 놓았다. 사연인

즉은 천상을 날아다니던 간다르바가 부처님의 설법을 듣고 감동하여 불법을 지키는 호법신을 자처하였다. 그래서 한국에서도 석굴암 뿐 아니라 각 처에서 팔부신중으로 활동을 하고 있다. 캄보디아나 남방에서는 압사라의 인기가 높다. 한국 사람들이 캄보디아에 다녀와서 "보살춤을 보았다"는 말들을 종종 하는데 알고 보면 궁중무 압사라 춤을 두고 하는 말이다. 특히 앙코르왓에 조각되어 있는 압사라는 화려한 관을 쓰고 유연한 자태를 드러내고 있어 더욱 매혹적이다. 사원 벽화나 부조에는 간다르바와 압사라가 함께 묘사되어 있어 그나마 생이별은 면한 간다르바와 압사라이다.

〈사진 13〉 하늘을 나는 간다르바와 압사라(델리 국립박물관 촬영: 2009)
〈사진 14〉 캄보디아의 궁중무 압사라의 춤(촬영: 2004.8)

2) 가릉빈가(कलविन्क Kalavinka 迦陵頻伽)

가릉빈가는 산스끄리뜨어 '깔라빈까'의 음사(音寫)로써 인도에 서식했던 새의 일종이었다. 깃이 아름답고 소리가 맑아 노래를 잘하거나 음성이 좋은 사람을 "가릉빈가 같다"라고 하는 경우가 많다. 한문으로는

'극락조'라고 번역하였으며, 정토 만다라 등에서는 사람의 머리에 새의 몸으로 그려지기도 한다. 『아미타경阿彌陀經』『정토만다라淨土曼茶羅』 등에 따르면 가릉빈가는 극락정토의 설산(雪山)에 살며, 머리와 상반신은 사람의 모양이고, 하반신과 날개ㆍ발ㆍ꼬리는 새의 모습을 하고 있다. 아름다운 목소리로 울며, 춤을 잘 춘다고 하여 호성조(好聲鳥)ㆍ묘음조(妙音鳥)ㆍ미음조(美音鳥)ㆍ선조(仙鳥) 등의 별명이 있는데, 불화(주로 관음도 등)와 조각에서 흔히 볼 수 있다. 고려 초기에 만들어진 연곡사 동부도(국보 5)의 상대석(上臺石)과 연곡사 북부도(국보 54)에서도 이를 볼 수 있으며, 사찰 단청이나 불화에서 극락조를 흔하게 볼 수 있다.

〈사진 15~16〉 연곡사 동부도탑 전면과 가릉빈가

〈사진 17〉사찰 천청에 조각된 가릉빈가

〈사진 18〉 영천 은해사 염불왕생첩경도(조선 1750) 부분, 하늘을 나는 새와 가릉빈가

3) 긴나라(किन्नर Kinnara 緊那羅)

힌두신화에서 '긴나라'는 사람들에게 음악으로 즐거움을 주는 신이었다. 형체는 사람의 모습에 가깝고, 머리에 뿔이 있으며 하나가 아닌 다수의 무리이다. 한문으로 긴타라(緊陀羅)·긴날락(緊捺洛)·진타라(眞陀羅)·견타라(甄陀羅)등으로 음역(音譯)되기도 하는 긴나라는 인비인(人非人)·의신(擬神) 또는 가신(歌神)·가악신(歌樂神)·음악신 등으로 의역되기도 하였다. 그 생김이 사람을 닮았으나 사람이 아니었는데, 부처가 있는 곳에 가까이 갈 때는 사람의 모습을 한다. 동남아에는 이러한 긴나라의 모습을 곳곳에서 쉽게 볼 수 있으나 한국 사찰에는 긴나라의 모습은 그다지 많지 않다. 인도에는 이들 외에도 천상의 음악을 연주하는 나라다(Nārada), 춤부루(Tumburu), 비슈와바수(Viśvavasu)등 다양한 뮤즈가 있다.

〈사진 19〉 태국 황실의 긴나라(촬영:2004: 8)
〈사진 20〉인도네시아 보로부두르의 긴나라(왼편 하단)(촬영:2017. 8)

4) 소리를 보는 아바로끼떼스바라

अवलोकितेश्वर Avalokitesvara 觀世音菩薩

 요즈음은 디지털 산업이 발달하여 연주자의 노래나 악기 소리가 연주와 동시에 그래프로 출력되어 음의 상태를 눈으로 확인할 수 있다. 연주자가 실수로 잘못하였을 때는 그 부분의 그래프를 오리면 소리도 딱 그만큼 오려져서 옮겨 붙일 수도 있다. 이렇도록 편리한 작업은 음을 눈으로 볼 수 있게 변환할 수 있는 현대 과학 덕분이다. 앞으로 과학이 더욱 발달한다면 내가 어떤 감정을 가지거나 생각을 할 때 그것이 소리의 주파수처럼 그림으로 정확하게 도출될 것이고, 또한 그 마음을 수치로 나타내는 것이 일상화 될 수도 있을 것이다. 그런데 불교에는 일찍이부터 사람의 마음을 소리로써 보는 보살이 있었으니 관세음보살이다.

불교계 전문가들 사이에서는 관세음보살이냐 관자재보살이냐를 두고 서로 이견이 엇갈림을 제1장에서 언급한 바 있다. '아바로끼떼스바라'를 '관세음보살'로 볼 것이냐 '관자재보살(觀自在菩薩)'로 볼 것이냐의 논쟁은 지금도 계속되고 있다. 후기 불교로 오면서 수행적 측면 보다 민중의 환심을 사기 위한(?) 보살의 위신력을 강조하면서 의도적으로 '사바라(savara, 舍婆羅)'와 '스바라(svara, 娑婆羅)'로 음의 인식과 해석의 차이를 달리 해왔으나 나약한 군상들에게는 관자재보다 관세음보살의 인기가 높았다.

소리를 보는 아바로끼떼스바라는 팔부신중과는 비교할 수 없을 정도로 전지전능한 능력을 지닌 보살이다. 아바로끼떼스바라의 어원을 풀어보면 세상(世 loka)의 소리(音 svara)를 듣는(觀 Ava) 보살이라는 뜻이다. 보살은 '보디사뜨바'의 음역으로 '보디'는 진리이고 '사뜨바'는 사람, 즉 진리를 깨달은 사람, 법을 깨달은 사람으로도 해석할 수 있다. 우리나라에서는 석가모니부처님이나 아미타불 보다 더 많이 신봉된다 할 정도로 민중의 지팡이 역할을 하지만 초기 불교의 전통을 지닌 남방지역에는 관세음보살 신앙이 없고, 한국·티베트·중국·일본에서는 불교 예술 대부분의 장르를 차지하고 있다.

중요한 것은 '관세음'이 소리를 "듣는 것"이 아니라 "본다"고 하는 것인데 이를 통해서 동양 사람들의 관조의 세계를 엿보게 된다. 보고 듣고 말하고 생각하는 것을 뛰어넘어 소리를 보는 관세음의 경지를 모르고서는 불교 음악도 온전히 이해 할 수 없다. 한국에는 고려시대 수월관음도를 비롯하여 산하 각 처에서 다양한 모습의 관음보살상이 있어 그 양상을 간단히 헤아릴 수 없을 정도이다.

〈사진 21〉 수월관음 부분도(관음보살을 올려보는 선재동자)
〈사진 22〉 수월관음 전도(보물 1286호)

그런가하면 사찰에 들어서면, 우람한 풍체에 눈을 부릅뜨고 내려다 보고 있는 사천왕을 만나게 된다. 4분의 천왕 중 한 분은 악기를 들고 있는데, 이 악기는 신라와 당나라의 비파이다. 각지의 사찰에서 사천왕을 보면, 어떤 분은 중국에서 들어온 목이 굽은 당비파를, 어떤 분은 목이 곧은 향비파를 들고 있다. 아래 그림을 보면, 범어사의 사천왕은 향비파를, 통도사의 사천왕은 당비파를 타고 있음을 알 수 있다. 범어사의 사천왕이 들고 있는 악기를 확대해 보면, 비파의 공명통(상단 구멍)에 눈을 그려 넣어 마치 음악을 보는 듯하다.

〈사진 23~24〉 범어사 사천왕의 비파. 확대된 공명판에 눈동자가 보인다. (촬영:2014)

천왕문을 지나 사찰 안으로 들어서면 범종각이며 곳곳의 벽화에 하늘을 날며 연주하고 있는 비천상이 있다. 법당 안으로 들어서면 천정에 가릉빈가가 날개를 펴고 있다. 사람의 얼굴에 새의 몸을 한 가릉빈가는

〈사진 25〉 통도사(촬영: 2014)

아름다운 목소리를 지니고 있어 울기만하면 천상의 음악이 된다. 이렇듯 불교 음악의 세계는 인도 문화와 뗄래야 뗄 수 없는 관계를 지니고 있다. 오늘날 불교 음악을 뜻하는 '범패'의 '범'은 브라흐만 (Brahman)의 음역으로 찬가·제사·주사(呪辭)와 연결되

고, 패(唄)는 '패닉(唄匿)'의 약칭으로 범음을 읊는 것을 말한다. 그리하여 범패는 법회의 성명(聲明)이며, 파척(婆陟) 혹은 파사(婆師)라고도 한다. 양나라의 고승 혜교는 『고승경사론』에서 "인도 지방에서는 무릇 법언(法言)을 읊으며 노래하는 것을 모두 '패(唄)'라고 한다"고 하였다. 고대 인도의 『브라흐만수뜨라』 곳곳에는 '운율(metre)'에 대한 설명이 많다. 힌두 사제들은 산스끄리뜨의 운율을 지켜 경전을 잘 낭송하는 것이

중요한 의무였다. 그리하여 베다시대부터 음성 관련 학문인 성명(聲明 Śabdavidya)이 발달하였다. 힌두 사제들이 신을 찬미하는 도구였던 음성은 진동에 따라 각기 다른 단계의 공명(resonance)을 발생시키므로 이를 주술적 도구로 활용하기도 하였다.

II. 음악에서 발견되는 인도문화

1. 정간보와 불전(佛典) · 범문(梵文)

1) 32 정간과 32 상호

　인류가 음의 시가를 표시하기 시작한 때는 그리 오래되지 않았다. 중국에는 율자보로써 음고만 나타내었으므로 송나라에서 고려조로 들어온 문묘제례악은 지금까지도 리듬이 없는 일정한 시가의 음으로 연주되고 있다. 조선시대 세종대에 이르러 음의 시가를 표시할 수 있는 정간보가 개발되므로써 동양 최고(最高)의 유량악보로 기록되었으니 조선시대까지 중국에도 유량악보는 없었던 것이다. 서양의 기보법에서 음의 시가를 나타내는 것은 이 보다 약간 이르긴 하지만 거의 비슷한 시기인 점을 보면, 서로 다른 지역의 인류가 동시에 같은 생각과 같은 방법을 고안하는 현상을 확인하게 된다.

　이러한 상황에 조선의 천재적 임금 세종은 32칸을 1줄(1각)로 하는 정간보를 개발하였는데, 하고 많은 숫자 중에 어찌 32칸 이었을까? 예로부터 중국의 대성아악을 수용해온 우리 조상들은 음 하나 하나에 온

〈사진 1〉 문묘제례악을 기보한 율자보 음고를 나타내는 율명만 기록되어 있고 음의 시가에 대한 표기는 없다.

갖 의미를 부여해왔다. 악기의 재료에도 우주적 의미를 부여하여 울렸던 그 시대 사람들이 32칸을 고안한 데에는 무언가 의미가 있을 것이란 생각에 궁금증이 끝이 없었다. 이러한 즈음에 32와 직접적으로 연결되는 숫자가 있으니 부처의 32상호이다. 불교 경전 곳곳에 부처의 모습을 32가지 길상의 모습으로 묘사하는데, 어떤 경전에는 이 모습을 출가한 성현과 세간의 군주, 두 가지로 묘사하기도 한다.

불전의 이러한 저변에는 고대인도의 문화가 내재되어 있다. 힌두의 베다경에는 니브르띠 락샤(Nivṛtti laksha)와 쁘라브르띠 락샤(Pravṛtti laksha)의 두 가지 다르마(法)가 있다. 베다에서 다르마는 사람이 항상 간직해야하는 진리·도덕·윤리· 규범 등을 의미하는 것으로, 니브르띠 락샤는 해탈적 삶을 위해서, 쁘라브르띠 락샤는 세속 삶을 위해 지녀야 하는 다르마였다. 이러한 전통이 불교로 수용되어 세간·출세간의 덕상으로 묘사 되다가 석가모니의 32상호로 정착되어 후기 불교에서는 『삼십이상품』이라는 경전이 단독으로 쓰여지기도 하였다. 한걸음 더 나아가 정간보 32는 사바세계 4대주에 8개 섬의 32천으로 이루어진 불교적 세계관과도 연결된다.

여기에다 관세음의 본좌인 도리천을 하나 더하여 33천이니, 사찰에서는 아침에 28번 저녁에 33번의 타종으로 온 우주가 평안하기를 기

도한다. 이러한 타종은 훈민정음 자모음 28자와 해례본 33장과 연결되기도 한다. 우리 민족의 말씨에 의한 소리글자를 창제하면서 그에 대한 해례본이 있어 한글의 제자 원리에 대해서는 많은 연구가 이루어졌다. 그러나 세종이 32정간을 창제한데 대한 기록은 찾아볼 수가 없다. 그리하여 악정(樂政) 관련 문헌들을 조사해 보니 세종1년(1419)에 중국의 『율려신서』를 들여오기는 하였으나 당시까지도 중국에는 음의 시가를 표하는 악보나 그에 대한 이론이 없었으므로 유량악보에 영향을 미칠만한 아이디어는 없었다.

모든 음악은 언어가 그 출발점인 점에 미루어, 한글과 범어가 소리글자라는 점과 우리 문화의 토양 깊숙이 자리하고 있는 불교적 기반을 생각하여 범어와 한글의 제자 원리를 비교해 보니 조음 위치와 문자 체계가 거의 일치하였다. 다음의 표에서 범어의 반모음, 비음은 생략되었고, 한글도 정음 창제당시의 몇몇 자음은 생략하였으나 한글과 범어의 발성 위치와 자음의 구성 체제가 거의 비슷하다.

다음 표에서 한글발음에서 유기음(gha=ㄱㅎ)은 한글 자음으로 표기하기에 불가능하므로 편의상 근접한 발음을 표기하였다. 영문 발음 중 'ka ta pa ca'는 현재 로마나이즈로 통용되고있는 표기인데, 실제 발음은 '까 따 빠 짜'에 가깝다.

〈표 1〉 한글과 범어 자음 및 조어원리

한 글	범 자	한글 발음	영문 발음
ㄱㅋㆁ 牙音	क ख ग घ	까 카 가 ㄱㅎ	ka kha ga gha
ㄷㅌㄴ 舌音	त थ द ध	따 타 다 ㄷㅎ	ta tha da dha
ㅂㅍㅁ 脣音	प फ ब भ	빠 파 바 ㅂㅎ	pa pha ba bha
ㅈㅊㅅ 齒音	च छ ज झ	짜 차 자 ㅈㅎ	ca cha ja jha
ㆆㅎㅇ 喉音	ट ठ ड ढ	딸 달 달 ㄷ할	ṭa ṭha ḍa ḍha
ㄹ권설음ㅿ 반치음	श ष स	샤 쌰 사	śa ṣa sa

범어는 주격 · 목적격 · 도구격 · 여격 · 속격 · 탈격 · 처격 · 호격의

8격이 있는데 이것이 한글의 조사와 같은 역할을 한다. 아래 표는 범어와 한글의 목적격과 여격을 비교한 것이다.

〈표 2〉 한글과 범어의 문장 구조

격·조사	한 글	산스끄리뜨어
목적격	아들에게 간다.	뿌트람 가차미(पुत्रम् गच्छामि)
여 격	아들을 위해 간다.	뿌트라야 가차미(पुत्रा गच्छामि)

범어와 한글은 격과 조사가 있어 어순이 바뀌어도 뜻의 전달이 가능하다. 예를 들어 "나는 아들에게 간다"라는 말을 "나는 간다 아들에게"라고 해도 뜻이 전달된다. 이는 한글의 조사와 같은 산스끄리뜨어의 격이 있기 때문이다. 그러나 만약 영어에서 "I My son go"로 말하면 전혀 뜻이 파악되지 않는다. 또 다른 하나의 예를 들면 영어권의 선율은 관사에 의해서 여린내기 선율이 많은데 비해 조사가 뒤에 붙는 한국의 판소리나 민요는 강박에서 바로 시작하는 선율이 대부분이다. 이렇듯 한글과 범어는 문장의 구성과 어순에서도 상통하는 점이 있듯이 음악에도 마찬가지의 현상이 있다. 더불어 고대 인도의 문학에서 8악사라(운율) 4파다(행)에 의한 32운의 슬로까 운율이 있는데, 이 운율은 사제들이 비나와 함께 게송을 읊는 운율과 잘 어울렸다.

우리말과 한글의 원류에 대해 고대 글자 모방설, 古篆 기원설, 梵字기원설, 몽골문자 기원설 등이 있다. 최근에는 BC 7500년 무렵 시리아북부의 핵심 지대로 추정되는 곳에서 인도와 유럽의 최초 공동조어 아나톨리아어가 BC 4,500년에서 BC 4년 무렵 농업과 경제 확산과 함께아프리카. 아시아 등지로 퍼져 나오며 아나톨리아어는 사어(死語)가 되었고, 그 자리에 다른 어록(語族)이 만나 새로운 언어들이 생겨나는 과정이 밝혀지고 있다. 이러한 중에 아나톨리아어는 인류의 이동과 함께아리안, 우랄알타이와 만나는 시기가 있으므로 인도 범어와 한민족 언

어의 조우는 어렵지 않게 짐작해 볼 수 있고, 범어와 한글의 친연성은 불교유입으로 인하여 음률적으로도 동화되었을 것으로 보인다.

2) 세종의 16정간보와 범문 운율

세종대의 32정간보가 세조대에 이르러서는 16정간으로 바뀌었다. 세조는 일찍이 악(樂)에 남다른 관심을 보여 수양대군 시절부터 아악을 비롯한 궁중악의 정비를 맡아왔었다. 그리하여 왕위에 오른 후 세종대의 연회악이었던 보태평과 정대업을 종묘제례악으로 제정하였고, 종래의 임종궁 평조, 남려궁 계면조의 악조를 황종궁 평조와 황종궁 계면조로 정렬시키는가 하면 32정간보를 16대강보로 하여 박절 기보의 효용성을 높였다. 세조의 16정간은 3 · 2 · 3 · 3 · 2 · 3의 정간이 6대강을 이루고 있는데 이 또한 불전(佛典) · 범문(梵文)과 상통하는 점이 많다.

서기전 천여년 전부터 상형문자를 활용해온 중국의 한어는 폐쇄어이자 독립어이므로 한 글자만으로도 메시지 전달이 가능하다. 그러므로 중국은 언어의 발음 시가 보다 고저승강(高低乘降)의 음고에 집중하므로써 발음 시가와 음절에 대한 언급이 거의 없다. 이렇듯 중국이 뜻 글자인 문자문화를 발전시켜온데 비해 인도에서는 문자 보다 언어의 발음을 중시하였다. 산스끄리뜨의 문법은 서기전 4~5세기 무렵 빠니니에 의해 정립되었는데, 이때 "산스끄리뜨의 알파벳이 쉬바신의 춤을 반주하는 북장단에 의해 빠니니에게 알려졌다"는 말이 있을 정도로 발음 시가로 인한 운율이 중시되었다. 문법이 정리된 후에도 산스끄리뜨어 교육은 주로 구두로 이루어졌으며 낭송의 속도에 따라 느린 비람비따(vilambita), 중간의 마디야(madhya), 빠른 드루따(druta)가 있는데 이는 한국 전통음악의 형식적 틀이자 리듬 절주를 규정하는 만 · 중 · 삭과도

상통한다.

기원전 1500년 무렵부터 쓰여진 『베다』에서 운율을 설명하는 내용을 보면 한 운율의 길이는 "도요새가 한번 우는데, 눈을 한번 깜빡이는 데, 혹은 번개가 한번 치는데 필요한 시간"이라는 표현을 할 정도로 인도의 범어는 애초부터 음의 시가에 대한 논의가 활발하였다. 범어와 한글은 모두 소리글자로써 자음과 모음으로 이루어지며, 모음의 장단에 의해 율이 생성되므로 『브라흐만수뜨라』 곳곳에서 '운율(metre)'에 대해 설명하고 있다. 모음의 장단배열에 따라 10가지 패턴이 있는데, 이러한 운율 중에 세조의 16정간 3·2·3 대강의 구조와 연결되는 시형(詩型)도 있다.

<표 3> 詩句와 장단 기호

시 구	장단 기호
चमरान्यरि तः	U U_ U U ⏐_U_ U_ _ (11음절) 단단장 단단 장단장 단장장
कचिदाकर्णाव ब्रष्ट्भतलवर्षी	U U_ _U U ⏐_U_ U_ _ (12음절) 단단장 장단단 장단장 단장장

32상호를 설하는 경전 가운데 특히 『觀察諸法行經』은 32상호와 16자문의 덕목을 연결하여 설하고 있어 마치 세종·세조로 이어지는 악정(樂政)을 보는 듯 하다. 그 내용을 간략히 소개하면, "...전략...涅槃門(열반문)을 열어서 모든 중생으로 하여금 두려움 없는 성(城)에 들어가게 하며, 감로와 같은 맛으로 법을 펼쳐 설하여 번뇌의 잠에서 깨어나게 해주고, 중생의 뜨거운 고통을 없애주어야 한다. 애착하는 것과 모든 견해의 속박 등을 끊어 6근(根)이 물들지 않도록 중생을 위하여 설법하면, 16자문(字門) 다라니를 얻으며...중략...변두리 종족까지 모두 교화하는 뜻과 힘이 있다"고 적고 있다.

범어는 6세기부터 분화되기 시작하여, 중국으로 건너간 범어는 불교

사상의 대입과 함께 실담(悉曇 '완성'을 뜻하는 시드함의 음사)으로 정착되었고, 오늘날 인도에서부터 세계적으로 보편화된 범어는 데바나가리문자이다. 7세기부터 사용된 데바나가리는 팔리어를 비롯하여 네팔을 비롯한 보편적 범어로 통용되고 있어 폰트 사용이 원활하여 본 책에서도 이를 활용하였다. 중국으로 건너간 '실담'의 초기에는 기본 자모인 12마다(마뜨라를 한문으로 음사하여 摩多로 표기함)에 별마다(別摩多) 4개를 더하여 16마다로 정착하였다. 4~5세기 무렵 중국으로 전래된 범문 자모를 보면, 초기경전에는 a ā i ī u ū e ai o au aṃ aḥ의 12자이지만 이후에는 ṛ ṝ ḷ · ḹ 4자를 더하여 16자로 정착하였기 때문이다. 그리하여 『니원경』과 『열반경』, 『관찰제법행경』, 『대일경』에 이르기까지 후기 대승 경전은 16자모를 표기하고 있다.

<표 4> 니원경과 열반경의 16 마다

	a	ā	i	ī	u	ū	e · ai	o	au	aṃ	aḥ	ṛ	ṝ	ḷ	ḹ
니원경	初短阿	長阿	短伊	長伊	短憂	長憂	咽	烏	炮	安	崔後阿	釐	釐	樓	樓
열반경	噁	阿	短億	長伊	郁	優	炮	烏	炮	菴	阿	魯	流	盧	樓

『관찰제법행경』에서는 이들 16자모를 하나 하나 열거하며 각 자모가 지닌 신비력을 설하고 있는데 내용이 길므로 이들을 간추려 보았다. "아(阿a)자는 불생(不生)의 뜻이며, 빠(波pa)자는 가장 훌륭하다는 뜻이 있으며, 짜(遮ca)는 네 가지 진실, 나(那na)는 명색(名色)이 생기는 뜻을 앎, 다(陀da)는 조복(調伏), 샤(沙ṣa)는 애착을 뛰어넘음, 까(迦ka)는 업보를 극복, 사(娑sa)는 모든 법의 평등, 가(伽ga)는 심오함, 타(他tha)는 세력, 자(闍ja)는 생(生)·노(老)·사(死)를 뛰어넘음, 차(車cha)는 번뇌를 끊음, ㄸ사(蹉tsa)는 높이 벗어남을, 따(詫ta)는 머묾을, ㄷ하(嗏dha)는

변두리 종족까지 모두 교화하는 뜻과 힘이 있다"이들 16자를 표로 정돈해 보면 다음과 같다.

〈표 5〉『관찰제법행경』의 16자문

표기 문자	16 자 문															
범 자	अ	र	प	च	न	द	ष	क	स	ग	थ	ज	छ	त्स	त	ढ
한 글	아	라	빠	짜	나	다	샤	까	사	가	타	자	차	ㄸ사	따	ㄷ하
한 문	阿	羅	波	遮	那	陀	沙	迦	娑	伽	他	闍	車	蹉	詫	嗏
로마나이즈	a	ra	pa	ca	na	da	ṣa	ka	sa	ga	tha	ja	cha	tsa	ta	ḍha

16자문 다라니에 대한『관찰제법행경』의 마무리 내용을 옮겨보면, "선가자(善家子)가 이 열여섯 자에 나오는 다라니를 얻으면...중략...능히 '비(悲)'의 물로 중생을 씻게 해주고, 무리들을 통솔하여 세력을 얻을 것이며, 늙고 죽음을 초월하여 일념이 천수겁이며, 법장을 모두 갖추어 '총지'하며, 적계(寂界)에 통하게 하고, 공(空)의 지혜를 얻어 법이 다함을 깨우치게 해 준다"는 구절로 맺는다.

세종과 세조가 정간보를 창제할 당시만 하더라도 선대의 유습이었던 불교적 심성이 강하였고, 민중 신앙의 기반도 마찬가지였다. 그러므로 유교를 표방한 조선 왕실이었지만 민중을 위한 소리글자 한글, 민심을 수습하기 위한 수륙재 등, 표면화되지 않은 이면에는 불교적으로 해결한 풍속들이 상당수였다. 이러한 불교적 유습은 성종대에 이르러『경국대전』이 반포된 이후 국정을 비롯한 문화 전반이 성리학의 원리에 맞추어졌으므로 훗날의 모든 궁중 악가무와 이를 연구해 온 음악학도 이에 준하여 전개되어왔다.

〈사진 2~3〉 세종대에 고안된 32정간보와 세조대에 고안된 16정간보

세조대에는 대강(굵은 줄)이 고안되어 리듬 절주의 패턴화가 표시되고 있다.

그렇다면 당시 추구하였던 유교와 32를 연관 지어 보면 무엇이 있을까? 우주의 재료를 통털어 8가지로 보았던 8음 사상, 편종·편경의 12율 4청의 16, 율려격팔상생법, 사방 팔방을 비롯한 몇 가지 도식이 떠오르기도 한다. 이렇게 숫자와 연관된 내용을 따라 가다보면 축구대회도 있다. 32강에서 16강, 8강, 4강도 32정간과 관련이 있지 않느냐?고 한다면 뭐라 해야 할까? 인류 보편의 숫자 관념에 2, 4, 8로 진행되는 진법의 공통적 정서가 많다.

그리하여 세종·세조대의 기록을 좀 더 찾아보니 당시 궁중음악을 기록한 『악학궤범』에 32묘음으로 불보살을 찬탄하며 백성을 위하여 노래하는 창사(唱詞)가 있음을 발견하였다. 「학연화대 처용무 합설」의 후도(後度)부분에 실려있는 이 악가무의 가사를 보면, "비원(悲願)이 하증휴(何曾休)시리오 공덕(功德)으로 제천인(濟天人)이샷다"의 가사가 16

자문 다라니를 설하는 불전(佛典)과 거의 흡사하였다. 한글조사를 붙여 새로 지은 32묘응 창사는 본 책 제4장의 향풍 범패에서 『악학궤범』 원본과 함께 전체 가사를 확인할 수 있다.

세조의 16정간보와 연결되는 16자문 다라니의 배경에는 천년이 넘는 세월 동안 우리 민족이 향유해온 다라니 신앙이 있다. 범문은 한반도에 불교가 들어올 당시부터 한민족에게 전래되어 『고려대장경』을 비롯하여 조선시대 『진언집』을 통하여 확산되었고, 불탑이나 불복장(佛腹藏)에 보존된 다라니문, 민간에서 통용되는 부적이나 주술적 신행으로 향유되어 왔다. 세종·세조에 의한 유량악보가 이렇도록 불전 및 범문과 막역한 관계를 지니고 있지만 이에 대한 설명이나 기록이 전해지지 않는 것은 억불숭유 정책을 표방한 당시의 정치 여건으로 불교적 염원과 덕목, 범자원리에 대한 배경을 밝힐 수 없었기 때문으로 보인다. 그러므로 앞으로의 연구에서는 조선 초기 궁중음악이나 한국 전통음악의 특징과 그 정체성에 대한 규명에서 유교를 비롯한 중국적 영향에만 국한할 것이 아니라 인도와 남방문화에 대해서도 폭넓게 관심을 가지고 살펴봐야 할 필요가 있다.

2. 결코 사소하지 않은 인도 문화의 징후들

1) 태평소와 쇄나이

한국의 재장에서 스님들이 연주하는 유일한 선율악기가 하나 있으니 태평소이다. 옛 어른들은 풍물을 하면서 "쇄납을 분다" "날라리를 분다"라고 하고, 스님들은 "호적을 분다"고 했다. 쇄납은 오늘날 인도의 쇄나이와 동일한 악기이다. 호적이라는 것은 "서역의 적(笛)"이라는 뜻이고

산스끄리뜨어의 쇄나이는 군대와 장군을 이르는 세나(सेना senā)에서 비롯된 말이고, 한국에서 상남자를 이르는 '사나이'도 같은 말이다.

『악학궤범』는 모든 악기를 한문으로 표기하며 격조를 높이고 있다. 징은 대금(大金), 꽹가리는 (小金)이라 했는데, 군대와 무덕을 지닌 장군들이 세상의 평화를 불러온다고 쇄납을 '태평소'라고 했을까? 『악학궤범』을 보면, "太平簫本於軍中用之.今定大業之樂. 昭武, 奮雄, 永觀等章.兼用之ー태평소는 본래 군대에서 사용되었는데, 지금은 정대업 중 소무·분웅·영관 등에서 겸용한다"고 적고 있다. 이 악기의 이름에 관하여 중국의 『사원辭源』을 읽어 보면, "本回族所用 原名 蘇爾奈 亦作 哨納 皆譯音也"라 "쇄납은 본래 회족(본 책 275에 북인도 동쪽 구자랏 지방이 아라비아의 영향을 받아 달시마 쇄나이가 있었음을 확인할 수 있다.)이 쓰던 악기로 원래 이름 수어나이(sūěmài蘇爾奈) 또는 쇄나(哨納)를 음역한 것"이라 적고 있다.

〈사진 4〉
악학궤범의 태평소

종묘제례악에서 문덕(文德)을 기리는 보태평과 무덕(武德)을 기리는 정대업의 음악적 양상을 보면, 보태평에는 쇄납이 편성되지 않고 무덕을 기리는 정대업에만 태평소가 편성된다. 이는 태평소가 지닌 강한 금속성 음색이 전쟁터에서 적을 무찌르는 음악과 음색적으로 잘 부합하는 면도 있지만 본래의 이름인 쇄나이가 지니는 '군대'와 '장군'과도 관련이 깊음을 알 수 있다. 그런가하면 수륙재는 임지왜란과 같은 전쟁을 치른 후에 집중적으로 설행되었는데, 전쟁터에서 목숨을 잃은 장병들의 혼령과 그 유가족을 위로하기 위해서였다. 이때 쇄나이는 필수적인 악기여서 스님들 중에 호적을 잘 부는 분들이 더러있다.

2) 달에서 방아를 찧는 토끼

얼마 전 인도에서 달을 향해 쏘아올린 찬드라얀 위성이 달의 북극에 6억 m³의 얼음을 찾았다는 뉴스가 있었다, 필자는 이 소식을 들으면서 뉴스의 내용 보다 '찬드라얀'이라는 인도 위성의 이름에 마음이 꽂혔다. 다름 아니라 산사크리트어로 '달'이 '찬드라'이기 때문이다. 그런데 달을 뜻하는 또 다른 산스끄리뜨어 표현이 있으니 '토끼를 가진'이라는 뜻의 '샤쉰(शशिन् śasin)'이다. 산스끄리뜨어와 오늘날 힌디어로 토끼는 '샤샤 (शश śaśa)'이고, 이것을 소유 명사화 하여 '토끼를 가진'이라는 뜻의 '샤신'이 된 것이다.

이 즈음에서 "달에서 방아를 찧는 토기"나 "계수나무 한 나무 토끼 한 마리~"라는 노래 가 떠오른다면 그 사람은 한국 사람이다. 우리 조상들이 그토록 아름다이 상상했던 "달에서 옥 도끼로 방아 찧는 토끼"의 모습이 알고 보니 인도의 고대 산스끄리뜨 문학에서 유래한 것이라면 민족우월의식을 지닌 이들은 서운해 할까? 그래서 역할을 바꾸어 보면 "우리말이 인도에 영향을 주었을 것"이라고 할 수 있지만 학설이 되기 위해서는 피아(彼我)를 넘어서는 객관성이 있어야 한다. 아무튼 산스끄리뜨와 우리 민족의 언어가 지니는 공통의 뿌리가 많고 그래서 우리 음악과 인도 음악의 친연성도 그만큼 많은 것만은 틀림없다. 우리 말과 연결되는 산스끄리뜨어는 이 외에도 너무도 많아 앞으로 제3권을 통하여 따로 묶어보고자 한다.

III. 한국 범패의 역사와 전개

서양음악 유입 이래 국악이라는 단어가 생겨났듯이 신라 사람들이 자신들의 노래를 그냥 '노래'라고 하지 않고 '향가'라고 한 것은 향가와 대칭되는 외래 율조가 있었기 때문이다. 당시의 외래 율조는 인도로부터 들어온 범풍과 중국으로부터 들어온 당풍 두 가지가 있었다. 범패의 원류는 인도의 범어범패이지만 오늘날 한국에서 '범패'라 할 때는 주로 중국의 한어 의례문을 짓는 당풍을 이르고 있다.

중국 사람들은 우주를 말할 때, 흔히 '천지(天地)'라고 하지만 우리는 천인지(天人地)라고 한다. 이러한 현상은 중국과 우리의 말씨에서도 드러난다. 각각의 뜻에 따라 문자가 정해져 있는 한자와 달리 우리는 모음 · 자음 · 모음, 혹은 모음 · 자음으로 된 글과 말씨요, 이는 우리의 음악과 사고 체계와 관련이 있다. 아무리 사대주의로 역사가 길어도 도무지 중국화 될 수 없는 그 뿌리가 말씨에 있는 것이다. 그리하여 2소박 패턴이 주를 이루는 중국 음악에 비해 한국은 3소박 패턴이 주를 이룬다.

1. 서역 문화와 불교의 유입

외래 종교의 전파는 초전(初傳)과 공전(公傳)의 두 단계가 있다. 초전은 민간에서 잠행적이며 개별적으로 이루어지는 반면 공전은 문화적인 변이를 거친 후 국가의 공식적인 허용에 의해 광범위하게 안착된다. 한국불교 초전의 기록은 주로 실크로드와 관련이 있고, 불교 풍속이 중국을 거치지 않고 당시의 서역을 통해 직접 들어온 점에서 한국 불교문화의 색깔을 규명하는데 중요하다. 종교 행위는 그에 해당하는 경전이나 기도문을 낭송하면서 이루어지므로 종교가 유입되었다는 것은 곧 그에 수반되는 율조가 유입되었다는 것을 의미한다.

1) 고구려와 서역불교 문화

한국의 불교는 소수림왕(小獸林王) 즉위 2년(372)에 전진 왕(前秦王) 부견(符堅)이 사신과 승려 순도를 시켜 불상과 경문을 보내온 것이 불교가 전해진 최초의 기록으로 여겨지고 있다. 그러나 이전에 유입된 불교문화가 여기저기서 발견된다. 하나의 예로 3세기 중반 중국 위나라의 아굴마가 고구려에 수년(AD 240~248)간 사신으로 머물다 고구려 여인 고도령과의 사이에서 아도를 낳았다는 기록이 있다. 아도는 5살 때 어머니의 뜻으로 출가하였다가 14살에 고구려로 다시 돌아와 포교활동을 하였는데 이때는 고구려의 불교 공인을 불러온 순도가 고구려로 돌아 오기 100년 전의 일이다.

(1) 무용총에서 발견되는 서역불교 문화

지금까지 알려진 고구려 고분은 약 95기에 달한다. 그 중 3세기 초부터 7세기 사이에 만들어진 고분 벽화는 대개 인물 풍속도, 장식무늬

도, 사신도(四神圖)들이다. 수용·소화·재창조의 과정을 거치는 문화의 속성을 볼 때, 벽화는 그 사회가 겪는 문화의 실마리를 제공 할 뿐 아니라 외래문화의 수용방식을 읽게 해 준다. 그러한 점에서 안악3호분의 대행렬도가 문화 요소의 수용단계를 보여준다면, 50여년 뒤 출현하는 덕흥리 고분벽화의 행렬도는 소화과정을 보여준다.

광개토왕 3년(AD 393년)에는 국가의 주도로 평양에 9개의 사찰이 창건되면서 평양은 수도 집안에 버금가는 불교신앙의 중심지였다. 이 무렵 고구려 무용총 널방의 북벽에는 주인의 접객도(接客圖)가 있는데, 그 동벽에는 14명의 남녀가 대열을 지어 노래에 맞춰 춤을 추고 있다. 이들을 고구려복식과 서역복식의 양식적 측면에서 비교해 보면, 바지와 저고리를 착용하고, 깃이나 섶, 도련, 소매 끝에 다른 색의 단(緣緣)을 두르는 가연법을 취하며, 고깔형 모자인 변형모와 조우관 같은 둥근 모자를 쓰는 등의 공통점이 발견된다. 이들 고분 연대는 이웃한 각저총과 함께 4세기 말 또는 5세기 초로 편년하는 것이 일반적이다. 한편 무용총의 공양행렬도는 공양물을 머리에 이고 앞서가는 사람과 그 뒤를 따르는 승려와 귀족의 복식을 통해 5세기 후반 새로운 수도 평양을 중심으로 귀족사회에 크게 번성하던 불교문화를 읽게 한다.

〈사진 1〉 쌍영총 공양 행렬도

(2) 안악고분의 서역 불교문화

황해도 안악군 일원에 있는 안악고분은 모두 돌방봉토무덤으로서 발굴 순서에 따라 1·2·3호분으로 명명한다. 그 중에 안악3호분에는 영화30년(永和十三年十月戊子朔甘六日)이라는 기록이 보인다. 이는 동진(東晉)의 연호로써 낙랑 옛 땅의 중국계 주민들이 해상교통을 통해 강남의 동진과 교류하며 동진의 연호를 썼던 것이다. 이 때는 서기 357년이므로 고국원왕 27년에 안악3호분이 축조된 것을 알 수 있다. 5세기 초 고구려에 정착된 이 천마상은 5세기 말이나 6세기 초에 신라로 전파되어 경주의 천마총으로 이어졌다.

이 그림 중 손잡고 겨루는 장면과 각 저총의 씨름 그림에서 고구려인과 겨루는 상대는 큰 눈과 높은 매부리코를 지니고 있어 서역인으로 보인다. 이는 사찰에서 흔히 보는 수호 담당의 사천왕이나 금강역사와 같은 상징적인 존재가 아니라 평범한 생활 속에서 겨루기를 즐기는 인물인 점에서 주목된다. 이를 통해 당시의 상황을 유추해 보면, 어떤 서역

인이 고구려에 와서 살면서 서로의 문화를 주고받으며 친밀하였던 것으로 풀이 할 수 있다.

〈사진 2〉 고구려 각저총의 씨름하는 그림

음악적으로는 안악3호분의 대행렬도에 보이는 64명으로 구성된 고취악대가 주목된다. 악대의 구성을 보면 크고 작은 뿔나팔을 비롯하여 젓대 등 관악기를 부는 사람만 28명, 동원된 타악기도 9종에 이른다.

다음 사진 3에서 □ 표시된 부분은 커다란 막대에 건 징과 여러 가지 타악기들을 타주하는 부분이다. 틀에 매단 징을 매고 행진하는 것을 실제로 본 적이 없었는데, 태국 북부에 있는 로이에 라자바트 대학(Roi-Et Rajabhat University) 학생들의 연주에서 보았다. 외국에서 온 학자들을 환영하기 위해 행렬해 오는 악대를 향하여 모든 손님들이 기립하여 박수를 칠 정도로 화려하고 웅대하였다. 그때 필자는 안악고분 벽화에서 보았던 막대에 매단 징들에 눈이 꽂혀 마치 벽화의 행렬이 눈 앞에 펼쳐지는 듯 하였다.

〈사진 3〉 안악3호분 행렬도

〈사진 4〉 무대에 올라와 행렬의 마무리를 하고 있는 연주자들(촬영: 2008. 10. 5)

2) 백제와 서역 불교문화

백제 본기(本記)에 의하면 제15대 침류왕(枕流王)이 즉위한 갑신년 (384)에 인도의 스님 마라난타가 동진에서 이르니, 그를 궁중으로 맞이

하며 공경했다. 동진에서 건너온 생김새가 낮선 외국 승려를 왕이 친히 교외까지 나가 맞이했다는 것으로 보아 이미 불교를 알고 있었음을 추정해 볼 수 있다. 이후 불교가 급속히 전파되었다는 것은 그전부터 알고 있던 불교가 양성화되었다는 것으로 받아들여야 할 것이다. 이듬해 을유년(385)에 한산주(寒山州)에 절을 짓고 스님 열 분을 모셨으니 이것이 백제 공전불교의 시초이다. 이어 아신왕(阿莘王)이 즉위한 태원 17년(392) 2월에는 백성들에게 "불법을 믿어 복을 구하라"는 왕명을 내릴 정도로 불교가 민중에게까지 확산되었다.

(1) 천축기행

백제 율종(律宗)의 시조인 겸익(謙益)은 529년(성왕 4)에 인도에 다녀와서 율종을 개창하였다. 그는 인도 중부의 상가나대율사(尙伽那大律寺)에서 범어(梵語)를 배웠다. 이때 율부(律部)를 전공하여 인도 승려 배달다삼장(倍達多三藏)과 함께 귀국하자 국왕이 마중을 나가 환영하였으며, 두 승려는 흥륜사(興輪寺)에 머물면서 범어 율문을 국내의 고승 28인과 함께 번역하여 율부 72권을 펴냈다. 당시 백제의 고승들은 겸익을 도와 윤문(潤文)과 증의(證義)를 하였으며, 그 뒤 담욱(曇旭)과 혜인(惠仁)이 이 율에 대한 소(疏) 36권을 지어 왕에게 바쳤다.

이때 번역한 율은 『범본아담장오부율문 梵本阿曇藏五部律文』 또는 『비담신율 毘曇新律』이라고 하는데, 여기서 '아담'이나 '비담'은 아비달마(阿毘達磨)의 준말이다. 성왕은 이 신역 율본을 태요전(台耀殿)에 보관하여 널리 보급하려 하였으나 그 뜻을 이루지 못하고 세상을 떠났다. 당시 중국에 이미 『오부율五部律』등 몇 종의 율부가 번역되어 있었는데도 백제가 인도로부터 직접 원전을 가져와 번역한 사실은 한국불교가 중국 아닌 서역과 교류해온 점에서 주목된다. 겸익의 율학으로 인하여

백제불교는 계율 중심의 불교가 되었고, 그 뒤 일본 율종의 근거가 되었다. 그런가 하면 당시 인도 불교의 최고 전당 날란다(Nalanda)에는 늘 백제 승려가 몇 명씩 상주할 정도로 백제의 천축기행이 활발하였다. 인도 북부 비하르시 남쪽에 있는 유명한 불교 수도원으로 흔히 날란다대학으로 불리는 이 승원의 역사는 석가모니와 자이나교의 창시자인 마하비라의 시대까지 거슬러 올라간다.

백제불교에서 중요하게 보아야 할 또 하나는 혜균의 활동이다. 혜균은 삼론종의 승려로 일본에서 승려의 관직이라 할 수 있는 승정(僧正)을 지낸 인물이다. 중국 남조의 승려 법랑(法朗 507~581)의 문하에서 수학하였다는 내용을 비롯하여 일본의 문헌에 나타나는 여러 기록에 미루어 6세기 중엽부터 7세기 초엽까지 왕성한 활동을 한 것으로 보인다. 혜균이 법랑에게서 「12문론十二門論」을 배웠다고 하는 점과, 혜균이 『사론현의기』 전 12권을 백제의 보회사(寶憙寺)에서 찬술하였다는 주장에 비추어 볼 때, 6~7세기 백제 불교의 성격은 신라와는 차이가 있는 문화적 양상을 드러내고 있고, 이것이 오늘날 호남과 영남지역 사람들의 문화 체질의 차이와도 관련이 있어 보인다. 그러나 백제가 신라에 복속됨으로써 백제 불교문화에 대한 기록이 남아있지 않아 안타깝지만 다행히 근래에 백제와 가야 문화유적의 발굴에 활기를 띄고 있어 기대하는 바가 크다.

(2) 백제불교와 남방문화

백제금동대향로의 주악도 향로는 예로부터 악취를 제거하고 부정(不淨)을 없애기 위하여 향을 피웠던 도구로, 인도에서는 4,000년 전부터 만들어졌고, 중국에서는 전국시대(BC 5세기~BC 3세기) 말 부터 만들어져 훈로(薰爐)라고 하였다. 중국의 전국시대 말기에서 한나라(BC

206~AD 219)에 이르는 시기에는 바다를 상징하는 승반(承盤)위에 'ㄴ' 모양 다리와 잔(盞)모양의 몸체, 중첩된 산봉우리 모양의 뚜껑을 갖춘 박산향로(博山香爐)가 많이 만들어졌다. 전문가들에 의하면 신선사상이 유행했던 북중국 지역과 낙랑무덤에서 발견된 바 있는 박산향로는 아랍을 비롯한 서역의 향 문화를 받아들여서 생겨난 것이다.

1993년 12월 12일 부여 능산리에서 발견된 백제의 금동대향로는 한대 이후 박산향로의 전통을 따르고 있으면서도 백제적인 요소가 가미되어 있다. 이러한 복합성은 무령왕릉 출토 동탁은잔(銅托銀盞)과 왕비의 베개, 능산리 동하충의 벽화, 부여 외리 출토 무늬벽돌 등에서 찾아볼 수 있다. 7세기 전반에 제작된 것으로 추정되는 금동향로(국보 제287호)는 백제시대 고분군과 사비성의 라성 터 중간에 위치한 유적에서 발견되었다. 이 향로의 상단에는 5인의 악사가 조각되어 있다. 아래 사진 좌측부터 팬파이프와 같이 생긴 소(簫), 세로로 부는 적(笛), 동그란 공명통의 발현악기 완함, 무릎 위에 올려진 북, 옆으로 누여 타는 현악기이다.

〈사진 5〉 좌로부터 소(簫), 종적(縱笛), 완함, 무릎 북, 누여 타는 금(琴)

백제금동대향로에 조각된 악기들과 유사한 악기가 발견되는 주변국의 상황을 보면, 완함을 비롯하여 대부분의 악기들을 중국에서 찾을 수 있다. 그러나 무릎에 올려놓고 치는 북은 대륙 유통로와 연결되는 중국이나 중앙아시아 어디에서도 찾아볼 수가 없다. 그런데 인도네시아 보로부두르의 부조에서 이와 유사한 타악기들이 다수 조각되어 있음을

확인하였다.

비암사 3층 석탑의 주악도 금동대향로에 조각된 무릎북이 중국이나 주변의 어디에서도 보이지 않는 특이한 악기였으므로 혹자는 작가의 상상에 의해 실제 연주와 무관하게 조각될 수도 있고, 작가가 악기의 주법에 대해 정확하게 파악하지 못해 악기의 위치를 잘 못 조각해 넣은 것이 우연히 보로부두르 부조와 비슷한 모양이 되었을 수도 있다는 반론을 제기할 수 있다. 그리하여 백제의 또 다른 유적을 찾아보니 충남 연기군 진의면 다방리의 비암사 3측 석탑에 이와 똑 같은 악기와 연주모습이 새겨져 있었다. 이 조각은 아미타불 3존 석상의 8주악상인데 아래 조각의 오른편 하단 왼쪽의 악기와 연주 모습이 백제금동대향로의 무릎북과 같은 모습을 하고 있다. 무릎 북과 함께 2개의 장구, 가로현악기, 소(簫), 비파, 생황, 적(笛)이 새겨져 있는 이 조각은 백제 말기의 것으로 추정되고 있다. 이러한 북이 신라·고구려·중국에서는 찾아 볼 수 없고, 해상교역국인 인도네시아에서 발견되었다는 것은 백제의 남전불교와 문화적 성격을 드러내는 점에서 중요하다.

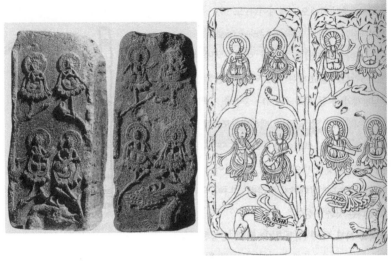

〈사진 6~7〉 비암사 3층 석탑의 8주악도

〈표 1〉 각 위치의 악기들

구분	좌측 주악도		우측 주악도	
	왼쪽	오른쪽	왼쪽	오른쪽
위	簫(팬파이프 류)	橫笛(퉁소 류)	세요고(장구)	세요고(장구)
아래	생 황	비 파	쟁	무릎 북

　　백제불교와 남방문화의 관계는 또 다른 유물에서도 발견되고 있으니 한국에서 발굴된 최초의 유리구슬이다. 1989년 부여 합송리 돌무덤에서 출토된 남색 대롱옥의 제작 연대는 기원전 2세기로 추정되고 있다. 6세기 전반에 축조된 백제 무령왕릉의 이 구슬은 동남아 계통의 유리구슬로 판명되고 있다. 그런가하면 『일본서기』권24에는 6세기 무렵, 백제의 사신과 쿤룬 사신에 얽힌 기록이 보이기도 한다. 필자는 캄보디아의 옛 도성과 주변 사찰을 여행하던 중 불단에 올리는 금색 보리수 공양물의 모양과 문양이 백제의 금관과 거의 흡사한 것을 발견한 적이 있

다. 이 외에도 백제와 동남아와의 교역이 있었던 흔적이 곳곳에서 발견되기도 하였는데 이들이 보여주는 백제 불교와 문화적 색갈이 고구려나 신라와는 다른 궤적을 보이고 있다.

인도네시아 보로부두르의 주악도 보로부두르에는 석가모니의 신화적 생애를 그린 『방광대장엄경』·『비유경』·『본생경』·『화엄경』·『대일경』을 비롯하여 간다르바와 압사라와 같이 힌두 신화와 민간의 생활상에 이르기까지 수많은 부조가 탑의 전면에 부조되어 있고, 이들 가운데 많은 주악도가 수반되어 있다. 현지조사를 통하여 이들 주악도를 분류해보니 천상을 날으며 연주하는 비천(飛天)주악도, 머리에 관을 쓰고 화려한 장신구와 의상을 갖추어 입고 정좌를 하거나 일렬로 가지런히 모여 연주하는 궁중악사들의 모습, 상반신을 드러내고 자유분방한 동작을 하는 민간 악사들의 세 가지 양상으로 간추려졌다.

〈사진 8〉 飛天 주악도

〈사진 9〉 내벽 궁중 악사들의 모습

〈사진 10〉 외벽 민간 악사들의 모습

당시의 사회상에 비추어 볼 때, 격식을 맞추어 화려한 의상을 입고 춤추거나 연주하는 이들은 왕궁에 소속된 궁중 악사들이며, 윗 옷을 벗고 자유로운 동작을 하고 있는 사람들은 민간의 일반 악사들이다. 민간 예인들 중에는 마을을 떠돌며 유랑하는 악사들이 많은데 그 중에 장터나 마을을 돌며 춤추는 여인들과 춤을 반주하는 남자 악사들의 모습이 그려져 있기도 하다.

이들이 연주하는 악기를 분류해 보면, 인도계열과 자바계열이 있다. 인도계열의 악기는 천상의 뮤즈들이 연주하는 비천도나 불보살의 설법

상 주변에 배치된 궁중 악사들이 주로 연주하고 있다. 악기의 이름을 보면 비나(wina), 라바나하타(ravanahasta:lute), 빠따하(pataha), 므르당가(mrdangga), 밤시(vamsi), 간따(ganta:bell)등으로 주로 산스끄리뜨 이름을 지니고 있다. 민간의 악사들이 연주하는 자바계열 악기는 당시의 민속 악기들로써 브레쿡(brĕkuk:kenong), 벙쿡(bungkuk), 빠다히(padahi:drum), 자바라 계통의 커링(curing), 레강(rĕgang), 투웡(tuwung), 겡딩(gending(?) 공(징, 꽹가리 종류) 등으로 다양한 타악기들이 특히 눈에 뜨인다.

〈사진 11〉 반주에 맞추어 춤추는 궁중 예인

〈사진 12〉 ㅁㅇ표시 부분 확대 모습

(촬영: 2017. 8. 21)

〈사진 13〉 인도의 대표 타악기 므리딩감(muridangam 左)과 따블라(tabla 右)

백제금동대향로와 비암사 3층 석탑에서 발견되는 무릎북은 손바닥으로 내려치는 연주자세가 인도의 따블라와 상통하는 점이 많다. 불보살의 설법 장면을 묘사한 사진 10의 왼편 상단을 보면 인도의 므리딩감을 연주하는 악사들이 여럿이다. 다음의 부조 하단 왼편에는 타악기 3개를 한 사람이 연주하고 있는 모습도 보인다. 이는 오늘날 여러 개의 북이나 공을 세트로 묶어 연주하는 인도네시아 가믈란의 초기 모습과 관련이 있어 눈길을 끈다.

〈사진 14〉 설법하는 불보살 주변에 춤추고 연주하는 악사들이 배치되어 있다.

그런가하면 백제금동대향로의 악기 중 가장 오른편에 옆으로 누여 타는 악기에 대한 의문이 남아있다. 이 악기의 연주 자세를 보면 거문고와 가야금과 같은 악기로 볼 수 있다. 그러나 악기의 공명통이 긴 타원형이어서 거문고·가야금과는 차이가 있다. 그런데 이와 같은 모양의 공명통을 지닌 악기를 보로부두르에서 발견하였다. 아래 사진 가운데 ○표시한 악사는 긴 타원형 악기를 비스듬이 들고 연주하고 있다. 연주자세에 있어 차이가 있어 백제금동향로의 악기와 다르지만 긴 타원형 공명통의 현악기라는 점에서 상통하고 있으며, 이러한 악기는 중국이나 실크로드지역에서 찾아내지 못한데 비해 남방인도문화 인도네시아 불교유적에서 발견된다는 점에서 눈여겨 볼만하다.

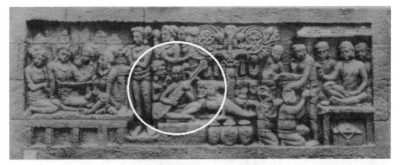

〈사진 15〉 보로부두르 주악기

한편, 오늘날 인도네시아의 공연문화 중에서 발리의 울루와또 사원에서 열리는 깨짝댄스(Kecak & Fire Dance)는 라마야나의 줄거리에 원주민들의 춤을 가미한 작품이다. 깨짝 군단은 라마야나 극을 둘러싸고 각 장의 내용을 북돋우는 코러스와 퍼포먼스를 한다. 필자는 인도 뭄바이에서 온 대학생과 함께 이 공연을 보았는데, 깨짝군단이 부르는 노래를 그 학생이 따라 노래하며 인도의 힌두 사원에서 부르는 노래하고 하였다. 채보하여 살펴보니 이러한 류의 힌두음악은 필자도 인도 현지조사에서 수차례에 걸쳐 접한 바가 있는 선율이었다.

〈악보 1〉 깨짝 군단이 부르는 힌두 사원의 찬팅 선율

그런가하면 등장인물 중 머리에 관을 쓰고 화려한 목걸이와 의상을 갖춘 라마야나 속 캐릭터들은 보로부두르의 궁중 악사를, 이를 둘러싼 깨짝 군단은 보로부두르의 민간 악사들을 연상시켰다.(앞서 제시된 주악도 참조) 특히 사진18의 부조를 보면, 궁중 악사들과 일반인이 춤추고 노래하는 모습이 한 장면에 담겨 있는데, 민간악사들은 바닥에 서거

나 앉아 춤추고 궁중악사(오른편)들은 단 위에 앉아 연주하고 있다. 이를 통해 보로부두르의 주악도와 오늘날의 공연예술이 크게 다르지 않음을 확인할 수 있다.

〈사진 16〉 라마야나를 둘러싼 깨짝군단(2018. 8. 25의 공연 모습)

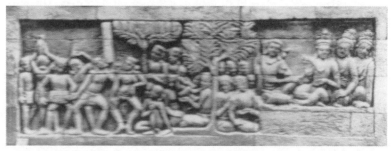

〈사진 17〉 궁중악사와 민간의 악사들이 함께 배치된 부조

발리에는 공연장 곳곳에서 바롱댄스 (Barong & Kris Dance)가 공연되고 있다. 이 극(劇)의 주인공 바롱은 악령을 물리치며 마을을 지키는 전설적인 동물이다. 1930년 무렵 편작된 바롱댄스는 힌두 신화에다 악마를 내쫓는 주술극을 가미하여 연출한 악극으로 다양한 전통 춤과 퍼

포먼스가 수반된다. 바롱댄스와 께짝 댄스는 모두 독일인 월터 스피스(Walter Spies)가 편작한 점에서 인도네시아 가믈란과 공연문화가 얼마나 글로벌화 되어 있는가를 짐작하게 한다.

족자카르타 국립박물관에서 공연되는 그림자극 와양은 인도네시아 전통예술의 정점이었다. 이 그림자극에 등장하는 캐릭터는 인도의 마하바라타와 라마야나의 줄거리가 주축을 이루었다. 수석 악사가 징과 꽹가리를 발로 치면서 손으로 인형을 조종하고, 입으로는 노래를 하면서 성악그룹의 코러스와 가믈란 악사들의 음악을 이끌었다. 특히 징과 꽹가리를 치면서 그림자극을 이끌어 가는 모습은 한국의 재장에서 징이나 광쇠를 치면서 범패와 작법무를 이끌어가는 어장승려를 연상시켰다. 오늘날 인도네시아는 국민 대부분이 무슬림이므로 얼핏 보면 인도네시아와 한국은 전혀 다른 문화권으로 여겨진다. 그렇지만 공연 예술에서 발견되는 보로부두르의 주악도를 보면서 한국과 인도네시아의 문화적 친연성이 상당히 많이 잠재해 있음을 느꼈다. 이러한 데에는 한국과 인도네시아가 지닌 인도문화와 불교의 코드가 있기 때문이다.

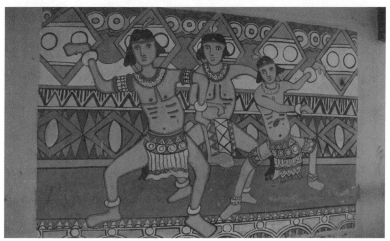

〈사진 18〉 보로부두르 주악도의 민간 악사들을 연상시키는 인도네시아의
바틱 공예품 (앞의 보로부드르 전체 사진 촬영 : 2017. 8. 18~30)

인도네시아 공연문화와 이슬람 대부분의 나라가 불교국가인 동남아의 일반적인 모습과 달리 인도네시아는 인구의 대부분이 이슬람을 신봉하고 있다. 이러한 종교 현실에 비추어 보면 오늘날 인도네시아에서 향유되고 있는 인도문화는 매우 특이한 현상이다. 무엇보다 이들의 공연은 예술행위로만 그치는 것이 아니라 그들의 생활 관습에서도 드러났다. 예를 들어 어떤 인물에 대해 평할 때 라마야나를 예로 들어 표현하는 경우가 많다. 말하자면 "놀부 같은 심보", "심청이 같은 효심"과 같은 뜻을 라마야나의 등장인물에 빗대어 표현하는 것이다. 특히 인도네시아 사람들은 라마야나의 주인공 라마와 시타, 그들을 돕는 락슈미나와 하누만의 덕목을 사회적 이상향으로 여기고 있었다. 이러한 사람들 대부분이 무슬림인 점을 생각하면 다소 의외의 현상이다.

이러한 의문은 이태원 이슬람성원에서 이맘을 하고 있는 인도네시아의 삼술 아리핀(Samsul Arifin)과의 인터뷰를 통해 해소되었다. 그에 의하면 인도네시아에는 이슬람 종파 중에 온건 수니파가 전파되었다. 인도네시아에 무슬림을 전한 사람은 예멘을 비롯한 아랍 지역에서 상인들과 함께 인도네시아로 온『꾸란』독경사들이었는데, 이들은 불교와 힌두교에서 행하던 제사를 비롯하여 기존의 신행들에 전혀 거부 반응을 보이지 않았다.

심지어『꾸란』독경사들은 불교와 힌두 사제들이 주술 의식을 행하면 그 의식에 동참하여 의식의 목적이 이루어지도록 알라께 기도하였다. 이러한 주술 중에는 환자의 치유를 위한 의식이 많았는데, 무슬림들의 이러한 행위에 감복하여 이슬람으로 입교하는 사람이 많았다. 이때 새로운 이름을 받는 것이 상례인데 인도네시아에는 지금도 데위, 스리, 라마, 시타, 아르주나와 같이 인도식 이름을 많이 지니고 있다. 그 중에 라마와 시타는 라마야나 주인공으로써 인도네시아 사람들이 가장 선호

하는 덕목이자 그들 공연문화의 중심에 놓여있다.

이러한 현상을 종교음악적으로 조명해 보면, 기독교는 "한 번의 찬송이 세 번의 기도"라고 할 정도로 음악에 두는 비중이 크다. 그러므로 가톨릭에는 로마시대 그레고리안찬트를 비롯하여 수많은 명곡의 미사곡과 찬송가들이 있다. 불교는 각 지역마다 편차가 있다. 초기불교 전통을 이어가고 있는 동남아지역은 의례와 율적 활용이 거의 없지만 한국을 포함한 북방 지역 경전에는 음성 및 악가무로써 불보살을 찬탄하는 공덕을 칭송하며 의례의 장엄과 악가무를 적극적으로 활용해 왔다. 그에 비해 이슬람성원에는 합창단이나 성가대와 같은 것이 일절 없고, 기도 시간을 알리는 '아단'도 신앙인이면 누구나 그 역할을 맡을 수 있었다.

이슬람에도 음악과 의식의 신비적 행위로 알려진 수피즘이 있기는 하지만 이슬람 정신을 벗어난다하여 이단으로 여기는 풍도가 많다. 이러한 제반 여건에 비추어 볼 때, 이슬람은 음악적 신행이 배제되는 종교라 할 수 있다. 만약 이슬람이 기독교와 같이 음악을 중시하여 활용하였다면 인도네시아의 가믈란이 지금 보다 훨씬 더 이슬람화 되었을 것이다. 또한 북방 불교와 같이 의례와 악가무를 적극 활용하였다면 오늘날 인도네시아의 수많은 극음악과 공연 장르에 알라와 예언자들을 찬탄하는 의례와 악가무가 생겨났을 것이다. 그러나 이슬람은 음악을 비롯한 예능적 가무를 종교에 활용하지 않으므로 인도네시아의 공연문화는 종래의 불교와 힌두교에 의한 콘텐츠가 유지되는 역할을 한 것으로 보인다.

이슬람은 어느 시대 어느 지역이건 아랍어 『꾸란』만을 경전으로 인정하고, 세계 어디를 가나 하루에 다섯 번 예배하는 것을 앞서 제2장에서 짚어 보았다. 인도네시아에 건너온 독경사들 또한 음악행위는 일절

없었으나 『꾸란』을 암송하고 신앙고백 기도문이나 아단을 수시로 암송하였다. 이때 독경사들의 송경 율조가 자바사람들을 매료시켰다. 그리하여 독경사들이 꾸란을 낭송하면 자바인들이 그 낭송에 가믈란 반주를 하므로써 칼라모소도(Kalimasodo)라는 가믈란이 생겨났다. '칼라모소도'란, 알라에 대한 신앙 고백 '카리마샤하드'를 자바식으로 발음한 것이다. 이렇듯 이슬람적 가믈란이 생겨나기도 했지만 기존의 인도문화를 바탕으로하는 공연물에 비할 바가 못된다. 무엇보다 이들은 태생적으로 이슬람(신에 대한 복종)인 중동 사람들과 달리 짧은 이슬람 역사를 지닌 데다 인도문화의 뿌리가 워낙 깊어 이들의 문화적 정체성이 앞으로도 쉽게 바뀔 것 같지는 않아 보인다.

백제와 인도네시아의 불교문화 백제 불교를 보로부두르의 불교 문화와 연결해 보면, 인도네시아에 불교가 활발하게 유입된 2~3세기에 비해 백제의 불교 유입은 다소 늦다. 그러나 샤일렌드라 왕조가 보로부두르를 조성한 시기는 8세기 후반으로 겸익의 율종과 혜균의 범문 역경보다 다소 늦은 시기이다. 보로부두르를 조성할 당시 인도네시아 샤일렌드라왕조의 불교는 『화엄경』을 통한 대승과 『대일경』을 통한 밀교적 성격을 동시에 보이고 있다. 그러나 후기 불교를 받아들인 데다 본래부터 자바섬 일대에 유포되어 있던 힌두문화에 의해 밀교적 주밀 신행이 강했던 것으로 보인다. 그리하여 밀교 논서인 성대승론(聖大乘論)이 편집되었고, 이것이 보로부두르 부조의 근간으로 작용하였다. 방형단의 만다라 구조에 밀교의 오불(五佛)인 비로자나불, 아촉불, 보생불, 아미타불, 성취불을 배치하고 그 정점에 원형단의 불상을 배치한 것은 금강계 만다라를 구현하고자 한 당시 사람들의 사상 체계를 읽게 한다. 이러한 부조에 백제 불교유적에서 발견되는 악기가 보인다는 것은 백제

와 샤일렌드라왕조의 연결고리인 인도의 후기 불교 및 음악 문화가 있기 때문이다.

보로부두르 주악도를 오늘날 인도네시아의 공연 문화에 비추어 보면, 궁중 악사들의 음악은 관현악과 같이 대편성의 가믈란 악단으로, 민간 예인들의 자유분방한 춤과 음악은 소규모의 민속 가믈란과 연결된다. 족자예술대학의 환영행사에 가믈란의 연주가 있었는데, 행사가 무르익어가자 흥에 겨운 인도네시아 학자들이 악단 앞으로 나와 춤을 추었다. 그런데 매우 느리고 절제된 동작과 춤사위가 보로부두르 주악도에 새겨진 춤 동작과 흡사하였다. 다음 사진을 보면, 보로부두르 주벽에 부조된 악사의 춤사위와 한 여교수의 손과 발, 팔과 다리의 각도가 거의 같음을 확인할 수 있다. 특히 이들의 춤사위가 매우 절제되고 느려서 마치 한국의 궁중무를 보는 듯 했다.

〈사진 19~21〉 보로부두르의 주악도와 흡사한 춤을 추는 악인들
(촬영: 2018. 8. 29 족자카르타 예술대학에서)

이러한 모습은 남방 불교를 받아들인 백제 금동대향로의 악기와 인도네시아와 인도의 악가무가 하나의 맥락으로 연결되는 모습이기도 하

다. 『삼국사기』에는 "가야(인도 혹은 남방의 어떤 곳에서 배를 타고 온 문화)의 우륵이 신라인이 된 이후 계고에게는 가야금(琴)을, 법지에게는 노래(歌)를, 만덕에게는 춤(舞)을 가르치며 12곡을 지은 후[30] 너무 흥을 발산하지도 않고(樂而不流) 너무 비애스럽지도 않은(哀而不悲)"[31] 다섯 악곡을 선정하였다"는 내용이 있다. 악에 대한 우륵의 이러한 자세는 한국의 궁중 악가무에서 감정의 절제와 정적인 악(樂)의 미학에서도 느껴진다.

오늘날 한국의 궁중악가무는 중국의 예악정신과 대성아악의 영향이 크므로 인도네시아의 느린 춤 동작을 우리네 궁중악의 정중동(靜中動)의 모습과 직접적으로 연결하기에는 무리가 있다. 다양한 자연환경의 민족 악가무를 조사해본 바에 의하면 인도네시아의 느리고 절제된 춤 동작은 더운 지역의 행동 패턴과도 관련이 있어 보인다. 이와 더불어 인류문화의 거시적 관점에서 보면 발의 스텝과 점프에 기량을 발휘하는 서양이나 아프리카와 달리 손 동작을 강조하는 점에서 동남아시아와 한국 춤의 친연성을 발견하게 된다. 발의 스텝 보다 손 동작이 부각되는 것은 정착생활을 하는 생활환경과 연결되는 점이기도 하지만 무엇보다 수인(手印)작법이 있는 불교와 인도문화의 코드가 연결된다.

인도네시아 공연문화에 비추어 본 한국의 불교 악가무 음악 전문가들 사이에 인도의 가믈란을 모르는 사람이 없을 정도로 가믈란은 세계적으로 유명한 인도네시아의 공연예술이다. 신들을 불러 모아 회의를

30) 『三國史記』卷四 7ab, 十三年 王命階古法知－萬德三人(樂志作注) 學樂於于勒 于勒量其人之所能 教階古以琴 教法知以歌 教萬德以舞 業成 王命奏之 曰與前娘城之音無異 厚賞焉.

31) 『三國史記』, 卷三十二 8a, 三人旣傳十一曲 相謂曰 此繁且淫 不可以爲雅正 遂約爲五曲 于勒始聞焉而怒 及聽其五種之音 流淚歎曰 樂而不流 哀而不悲 可謂正也爾 其奏之王前 王聞之大悅 諫臣獻議 加耶亡國之音 不足取也 王曰 加耶王淫亂自滅 樂何罪乎 蓋聖人制樂 緣人情以爲樽節 國之理亂不由音調 遂行之以爲大樂

하려던 신호에서 비롯되었다는 가믈란은 오늘날 규모에 따라서 대편성 · 중편성 · 소편성 등으로 나누인다. 대편성은 왕가의 의식이나 잔치에, 약식인 중편성 이하는 민간 행사나 극장 등에서 쓰인다. 왕궁에서 행사를 하거나 민간의 잔치를 할 때 가믈란이 연주되어야만 비로소 그 행사가 시작될 정도로 인도네시아의 삶에서 가믈란은 불가분의 관계에 있다.

대승불교의 『화엄경』과 밀교의 『대일경』의 세계를 축조한 보로부두르 대탑의 부조에는 남방불교를 수용한 백제 금동대향로와 비암사 3층 석탑의 악기를 통해 백제문화와 연관성이 있음을 앞서 살펴보았다. 나아가 현행 인도네시아 공연 콘텐츠를 오늘날 한국 불교의 상황에 비추어 보면 불교행사나 의례 악가무와 연결되는 친연성이 잠재해 있음을 발견하게 된다. 세월이 흐르면서 인도네시아의 가믈란은 공연예술화 되었으나 지금도 인도네시아의 지방민들은 가믈란을 의식의 한 부분으로 여긴다.

한국의 불교악가무 중에도 이와 유사한 예가 많다. 일례로, 남도민요 '보렴'의 가사에는 사찰의 축원문과 재장에서 하는 사방찬과 도량결계의 내용이 그대로 담겨있는데 이는 본래 보시염불에서 비롯된 노래이다. 호남지방에서 부르는 선소리 중 하나인 이 노래는 사당패들이 마을을 돌아다니며 부르던 탁발류 노래와 연결된다. '시주님네'를 축원하여 부르던 판염불의 한 가락이 훗날 남도 잡가 소리꾼의 레퍼토리가 된 것이다. 노래의 흐름을 보면, 중모리장단으로 시작하여 흥겨운 굿거리를 거쳐 마지막에 자진모리로 마치는데 빨라지는 흐름이 염불의 흐름과 상통한다.

불교를 국교로 삼았던 고려의 도성에는 산염불과 잦은염불, 평양염불, 개성염불이 유명하였다. 이들 노래는 세속화되는 과정에 각 지역의

특색있는 음악어법으로 다듬어져, 그 지역 무가(巫歌)의 소리제가 되거나 소리꾼들의 노래가 되기도 하였다. 전문가들에 의하면 "옛날의 산염불은 메기는 소리인 독창 부분이 받는 소리인 제창 부분과 사설의 길이가 비슷했으나 소리꾼들에 의해 점차 독창 부분이 길어지고 세련되어졌다"고 한다.

조선의 억불 시대를 맞아 사찰에서 하던 축원 기도가 걸립패의 노래가 되어 급속한 세속화의 길로 접어들었다. 그 가운데 타악 절주는 민간의 풍물로 전이되었고, 근대에는 사물놀이로 공연화 되었다. 이러한 공연물의 공통점은 '타악 위주의 음악'이라는 점이고, 이는 불교의례에서 법기타주를 많이 활용하는 점과 연결된다. 의례에서 대중을 이끌어가기 위해서 신호로써 타주하거나, 법회나 사찰 일과를 알리는 타주들이 한국의 사물놀이와 풍물의 자양분이 된 것에 미루어 보면, 인도네시아의 타악합주 가믈란과 한국의 불교 악가무도 전혀 별개의 것이 아닌 것이다.

3) 신라와 서역 불교문화

신라의 불교는 고구려가 수용한 것을 재수용하거나 중국으로부터 전래된 서역계 문화를 수용한 것이 많다. 6세기에 이르러 법흥왕이 불교를 흥기시키려 하였으나 신하들의 반발에 부딪혔다가 이차돈(異次頓, 502/506~527)의 순교로 불교가 공인되었다. 삼국유사에는 아도가 오기 전에 흥륜사를 비롯하여 7곳의 가람터가 있었다는 기록도 있다. 이차돈의 순교이후 월명사 이전의 시기인 진흥왕 12년 (551)에 고구려 승려 혜량(惠亮)에 의해 백고좌회(百高座會)와 팔관회가 열린 기록이 있어 월명사 이전에 불교의례가 대규모로 행해졌음을 알 수 있고, 거기에

는 다양한 불교 음악과 법언 율조가 수반되었음을 추정해 볼 수 있다.

(1) 신라에 유입된 서역 문화

신라 시대 유리구슬은 지배 계층의 애호품이었다. 고분에서 출토된 유리들은 대부분 중국계의 납(鈉) 유리와는 그 성분이 달라 서방에서 온 것으로 판명되고 있다. 신라 유리 그릇의 기벽에 점박이를 넣는 수법은 고대 로마의 식민지였던 퀼른 지역에서 개발된 것이라는 설이 있을 정도로 신라의 서역 교류 역사는 오늘날 우리들의 상상을 초월한다. 금박이 구슬은 경주의 금령총(金鈴塚) 이외에 합천 고분에서도 출토되었다. 유리와 관련한 유물은 주로 5세기 전후한 고분에서 출토되고 있어 성범(声梵)을 못한다고 했던 월명사나 혜초의 서역 기행 보다 훨씬 이전의 서역문화의 교류를 보여주고 있다. 신라는 내물왕(奈勿王 356~402)때 국내외적으로 도약의 발판을 구축하였는데 이때 중국 북조로부터 고구려를 거쳐 들어온 실크로드 문물이 많다.

사람의 얼굴이나 동물·꽃·새 같은 형상을 구슬 속에 새겨 넣은 일종의 모자이크무늬의 상감구슬과 같은 장식무늬구슬은 대체로 메소포타미아나 이집트, 중앙시아아 등지에서 일찍이 유행했던 것이다. 그 외에 여러 유적에서 나오는 금박구슬이나 점박이 구슬 같은 것은 서아시아나 중앙아시아, 동남아시아에서 유행했던 것이므로 신라에 번성한 문화교류의 면모를 짐작하게 한다. 6.25이후 남북한이 분단되어 대륙의 길이 차단된 근세기 50여년은 한반도 유사 이래 가장 폐쇄적인 시기였다. 이제라도 시선을 조금만 멀리 하면 중국을 넘어 이집트와 서방 유럽에 까지 우리네 문화 교류가 금세 눈에 들어온다.

돈황을 거쳐 중앙아시아에 족적을 남긴 고대 한국인의 자취가 여러 곳에서 발견된다. 그 중『대당서역구법고승전』에 열거된 신라인을 보

면, 승려 정관(貞關627~649), 돈황 벽화의 한국인 사절(642~686), 사마르칸트의 한국인 사절(7세기 후반), 혜초(8세기 전반)가 있고, 고구려가 신라에 멸망하자 고구려의 고선지가 중앙아시아 석권(8세기 전반)에 기여한 것도 실크로드 지역에 활동한 한국인으로 주목된다.

(2) 경주의 서역인

경주 외동면에 있는 사적 26호 괘릉 앞에는 무인석상(武人石像)이 세워져있다. 이 무덤이 누구의 것인지에 대한 논란의 여지가 있지만 여기에 세워진 무인상이 서역인이라는 점은 대부분 의견이 일치하고 있다. 이러한 무인석상은 괘릉 뿐만 아니라 경주시 도지동에 있는 경덕왕(재위 702~736)능과 안강읍에 있는 흥덕왕(재위 826~835)능에서도 발견된다. 흥미로운 것은 괘릉 무인석의 오른쪽 옆구리에 차고 있는 복주머니이다. 이는 서역인이 신라에 와서 신라풍의 주머니를 차고 있다는 것으로 풀이되며, 이를 통해 서로간의 문화적 포용을 읽을 수 있다. 그 외에 신라의 왕릉에는 홀을 잡고 있는 서역인 토우까지 있어 신라 속의 서역인과 서역문화가 얼마나 왕성했던가를 짐작 하게 한다.

〈사진 22~24〉 중국 박물관에 전시된 소그드인들

〈사진 25~26〉 용강동 돌방무덤의 신라의 토우

위 사진 오른쪽 두 개의 토우를 보면 두 손으로 홀을 잡은 남자(17 cm)와 고깔을 쓴 토우는 중국 박물관의 소그드인과 거의 닮았다. 이들은 월명사가 활동했던 7세기에 조성된 유물로써, 월명사가 활동하던 당시 서역인이 신라에 살면서 무장이나 문관으로까지 기용되고 있었음을 시사한다. 무엇보다 석상과 토우에 상당한 정도의 사실성이 투영되었다는 점은 월명사가 말한 서역 범패가 신라에 널리 불리고 있었을 가능성을 말해주고 있다. 이와 더불어 당시 신라에는 서역 즉 실크로드 문화와 관련이 있는 호악기로 피리, 횡적, 소, 박판, 요고, 동발, 당비파, 공후 등 여러 악기가 보인다.

(3) 혜초의 서역 기행

혜초(慧超·704~787)가 천축 기행을 한 당시에는 이 지역으로 떠난 유학승과 문물학습을 배우러 가는 일이 적극 권장된 사회 풍토였다. 혜초는 경주를 출발하여 당나라에 들어가 천축 출신의 승려들로부터 밀

교와 대승불교를 수학하다가 723년 광저우(廣州)를 떠나 인도에 들어가 약 4년 동안 서역의 여러 나라를 여행하고 727년 장안(長安)으로 돌아왔다. 그는 출발지에서 목적지로 가는 방향과 소요시간, 왕성(王城)의 위치와 규모, 언어, 습속, 종교 특히 불교의 성행 정도 등을 상세히 기록하였으나 신라로 귀국하지 못하고 중국 땅에서 입적하였다.

혜초의 서역 기행이 경덕왕(재위 742~765) 19년(760년) 경자년 4월 초하루에 있었던 월명사의 '성범'에 관한 기사 보다 앞서는 시기였다는 것이고, 당시에 신라는 실크로드 교역을 활발히 했고, 서역인이 경주에 상주하였으며, 신라의 사신과 승려들이 실크로드를 오가며 그 지역 불교문화를 왕성하게 배워왔던 것에 미루어 볼 때 당시에 서역풍 범패 또한 신라에 널리 퍼졌을 것임을 짐작하게 된다. 그러므로 경덕왕이 월명사에게 범패를 불러 달라고 했을 때 "성범을 모른다"는 대답을 먼저 했던 것이다. 이는 "당시에 신라에 서역 범패가 널리 불리고 있는데도 불구하고 월명사는 향가만 알 고 있었다"는 것으로 풀이 할 수 있다.

(4) 최치원의 향악 잡영오수

우리는 앞서 중국 수나라의 궁중에서 백제인과 고구려인들이 그들의 음악을 연주하고 있었고, 그 당시 수나라 궁중악기들 대부분이 서역계 악기였음을 확인하였다. 삼국이 통일되어 이들 음악이 신라로 흡수되며 향악화되었는데, 이에 대한 기록을 최치원이 쓴 향악잡영오수를 통해서 발견하게 된다. 최치원(崔致遠, 857~?)은 12살에 당나라로 유학을 떠나 헌강왕 11년(885년) 3월[32], 중국 회남(淮南)에서 귀국하여 그 이듬해인 886년(정강왕 1), 왕에게 향악 잡영에 관한 다섯 수의 시를

32) 『三國史記』 권11. 14a

바쳤다. 『삼국사기 악지』[33)]와 『계원필경桂苑筆耕』에 전하는 최치원의 시
와 그 내용을 보면 다음과 같다.

〈사진 27〉 최지원의 향악잡영오수

금환(金丸)

廻身掉臂弄金丸	온 몸을 휘두르고 두 팔로 금 구슬을 굴리니
月轉星浮滿眼看	달이 굴러가듯 별이 반짝이듯 눈이 부시네
縱有宣僚邦勝此	금빛 나는 공놀이 곡예가 무르익으니
定知鮮海息波瀾	바다 물결 따라 춤추는 고래와 같구나.

금환은 금빛나는 공을 던지는 곡예의 일종이다. 『수서隋書』[34)]에 의하
면 이러한 백희는 북주(北周)의 효명제(孝明帝 558~528) 이후 수대에
이르는 기간 동안 성행하였던 것이다. 고구려 고분벽화에 이와 같이 공
을 던지고 작대기를 타며 재주를 부리는 그림이 발견되는 점에 미루어
금환이 서역에서 고구려를 거쳐 신라에 들어와 향토화 되었음을 알 수
있다.

33) 『三國史記』 권32 11ab 「樂志」, 신라악.
34) 『隋書』 권14, 志9, 32a~33b.

월전(月轉)

肩高項縮髮崔嵬	올라간 두 어깨 사이로 목을 쑥 넣고
攘臂群儒鬪酒盃	상투는 머리위로 봉긋이 세우고
聽得歌聲人盡笑	노래 소리 따라 웃음소리 요란하며
夜頭旗幟曉頭催	저녁 깃발이 밤새도록 휘날린다.

'월전(月顚)'은 실크로드 지역 우전국(于闐國 지금의 코탄)에서 전래한 탈춤의 일종으로 보고 있다. 두 번째 행의 양비군유투주배(攘臂群儒鬪酒盃) 중 '군유투주배'는 가면을 쓰고 술잔을 들며 추는 춤으로 보기도 하고, 일본의 궁중 우방악 중 호덕악(胡德樂)에서 그 유래를 추정하기도 한다.

대면(大面)

黃金面色是其人	황금색 탈 쓴 사람 누구인지는 몰라도
手抱珠鞭役鬼神	구슬 채찍 휘두르며 귀신을 쫓아내는 구나
疾步徐趨呈雅舞	달려가 듯 춤추다가 슬며시 느린 걸음
宛如丹鳳舞堯春	너울너울 춤추는 봉황새 같네.

대면은 탈춤의 일종으로 당 이전에 실크로드 지역에서 연행되던 백희 중 하나이다. 오늘날 전해지고 있는 처용무가 나례(儺禮)의 목적으로 추어졌듯이 대면 또한 구나(驅儺)에 속하는 가면무로 추정하고 있다. 따라서 필자는 조선시대 성종대의 학자 성현이 남긴 『용재총화』에 보이는 처용무는 현행 궁중무 처용무 보다 티벳 참무와 더 친연성이 높아 불교의례의 호법무와 더 많은 관련성이 있음을 주장한 바 있다.

속독(束毒)

蓬頭藍面異人間	고수머리 남빛 얼굴 사람 같지는 않은데
押隊來庭學舞鸞	떼를 지어 뜰에 와서 새처럼 춤을 추네
打鼓冬冬風琵琶	북 소리 두둥 두둥 바람은 살랑살랑
南奔北躍也舞端	이리저리 뛰다니며 끝없이 춤추네.

속독은 중앙아시아 타슈켄트와 사마라칸트 일대의 소그드인들이 추던 춤의 일종이라는 설이 유력하다. 일본의 국중 악가무 중에 고려악에 속하는 숙덕(宿德)이 있는데 최치원이 전하는 속독과 같은 것으로 보고 있다.

산예(狻猊)

遠步流沙萬里來	사막을 건너 만리길을 오느라고
毛衣破盡着塵埃	털이 모두 빠지고 먼지를 덮어썼네
搖頭掉尾馴仁德	머리를 흔들며 꼬리를 휘젓는 모습이
雄氣寧同百獸才	온갖 짐승 거느리는 사자의 웅기로다.

산예(狻猊)는 쿠자(龜玆)에서 전래된 사자춤으로 추정하고 있으며, 북청사자놀이가 또한 예서 유래했다고 보고있다. 사자무의 기원은 인도와 페르시아의 두 가지로 갈린다. 그 중에 인도 기원설의 내용을 보면, 기원전 3세기경 아쇼까왕이 불교를 전파하기 위해 건립한 사자석주(獅子石柱)에서 사자가 석가모니를 수호하는 신수(神獸)로 묘사된 유적과 관련이 있음을 주장하기도 한다. 이러한 사자무가 천축국(인도)과 사자국(스리랑카)에서 행해지다가 불교 전파의 길을 따라 쿠자를 거쳐 장안에 전래되었다는 것이다.

사자를 뜻하는 스리(Sri)와 나라를 뜻하는 랑카(lanka)가 합쳐진 이름 스리랑카는 사자국(師子國)으로 알려져 왔기에 스리랑카에서 사자와 관련되는 흔적을 추적해 보았다. 그러나 오늘날 스리랑카에는 사자는 찾아 볼 수 없었고 대신 코끼리가 점령하고 있었다. 불교 신심을 지닌 이 나라 사람들은 코끼리를 신성하게 여기므로 코끼리유치원(?)이 있을 정도였고, 코끼리가 하도 많아 오토바이 사고의 대부분이 코끼리와 충돌로 인한 것이라니 이제는 사자국이 아니라 코끼리국으로 나라 이름을 바꾸어야 겠다는 농담을 하였다. 이 나라의 공연 예술을 보니, 다

양한 가면무가 있는데, 그 중에 나례 가면무도 있었다. 본 책 제 3장 스리랑카의 가면무(본 책 제3장 Ⅱ항 사진 35~36)를 보면 반주하는 악기가 한국의 장구와 유사한데다 머리에 두른 흰 수건은 한국의 풍물단이 쓰는 수건이나 모자와도 닮았다. 무엇보다 스리랑카에는 한국의 상모춤과 같은 것이 있었는데, 이 또한 다른 어느나라에서도 보지 못한 것이었다.

이상 한반도의 서역교류 문화와 불교 음악 관련 내용을 연도별로 정돈해 보면 다음과 같다.

〈표 2〉 서역 및 불교문화 유입

서기전	200	흉노의 한 침입
	139	한나라 장건의 비단길 개척
	122	장건이 귀국하면서 서역의 고취악(마하토륵) 유입
서기후	284	신라의 제13대 미추왕릉 (재위 262~284)의 유리 구슬
	356	내물왕(奈勿王356~402)대 신라 번성과 문화의 도약 발판
	372	고구려 소수림왕대 불교 공전(公傳)/ 100여년 전 초전(初傳)
	375	안악 고분, 고국원왕 27년 다양한 서역 문화가 묘사됨
	384	침류왕이 즉위한 해에 인도의 마라난타 입국, 백제 불교 공전(公傳)
	4C말 ~ 5C초	고구려 무용총과 기타 고분의 서역 문물 서기 357년 안악 3호분 조성. 쌍영총의 공양행렬도 5C말~6C초 신라로 전파, 경주 천마총
	417~	눌지왕대(417~458)에 고구려 승려 묵호자에 의해 신라 불교 초전
	6C초	백제 무령왕릉의 유리구슬
	〃	신라 금령총 금관, 유리 용기, 기마 인물 토기
	521	법흥왕 8년 이차돈 순교 후 불교 공인
	627	신라 승려 (정관 貞觀627~649) 돈황 벽화의 한국인 사절(642~686),
	628	신라승 원측과 그 제자들의 당나라 유학과 범어관련 저술
	642	돈황 벽화의 한국인 사절(642~686) 사마르칸트의 한국인 사절(7세기 후반)
	702	고구려 고선지의 중앙아시아 석권(8세기 전반) 33대 경덕왕 재위(702~736) 괘릉의 서역 무인석상, 용강동 돌방 무덤의 서역인 토우

720	혜초(慧超 704~787) 723년 중국 광주 출발 천축으로 이동
760	경덕왕 19년 월명사가 聲梵을 모른다고 함.
830	진감국사 귀국, 당풍범패 유입
834	신라 흥덕왕, 서역 문물에 의한 사치 금지령
839	일본 엔닌스님, 산동적산원 신라인의 불교의식과 범패 기록
885	최치원의 귀국, 이듬해(885) 향악잡영오수 바침
1100	이슬람교도의 인도 침입 시작, 인도에 불교가 사라지게 됨.

2. 범패의 갈래

범패는 전파되는 지역마다 기존의 범어와 자국 언어에 의한 율조가
생성되어, 남방은 팔리어와 각 나라 언어에 의한 율조가 있고, 중국은
범어와 한어(漢語) 범패가 있다. 한국은 고풍·향풍·당풍이 있음을 언
급해 오기는 하였으나 그 실체에 대한 구체적인 언급은 없었다. 그러다
가 근자에 들어 필자에 의해 고풍범패는 범어범패였음이 밝혀졌고, 향
풍범패는 삼국시대 초전불교시기부터 민중에 의해 불리기 시작하여 신
라풍 향가와 오늘날 민요조 장단과 어우러져 염송되는 염불로 규명한
바 있다. 이들 범패가 한국에 유입되거나 생겨난 순서를 정돈하면 범풍
→향풍→당풍 순으로 간추려 진다.

1) 범풍 범패

대부분의 일반 백성들이 문자를 쓸 줄 몰랐던 시기에 유랑승들이 외
는 범어 주문을 따라하거나 주문을 외며 일으켰던 신통력이 화제의 중
심에 서며 포교의 효과가 컸다. 이렇듯 범풍범패는 일찍이부터 신통력
을 발휘하거나 민중 친화적인 것이었다. 신라시대에도 이와 비슷한 일

화가 있으니 그것이 바로 월명사에 관한 기록이다.

『三國遺事』卷5「月明寺 兜率歌條」
景德王十九庚子四月朔 二日竝現 挾旬不滅 一官 奉請緣僧, 作散花功
德則可禳 於是潔壇於朝元殿 駕行靑陽樓 望緣僧. 時月明寺 行于阡뼈時
之南路 王使召之 命開壇作啓 明奏云 臣僧但屬於國仙之道 只解鄕歌 不
閑聲梵 王曰. 卽卜緣僧. 雖用鄕歌可也.

위 내용을 간략히 요약해 보면, "경덕왕 19년 4월에 두 개의 해가 나
타나자 왕이 이를 해결할 방도를 찾다가 월명사에게 부탁하였다. 그러
자 월명사는 "향가만 알고 성범은 모른다"고 하였다. 해가 두 개 뜨는
이변을 어떻게 성범으로 해소하려 했을까? 이에 대한 이해를 하기 어
려웠는데, 초기 중국불교의 유랑승들이 했던 주어(呪語) 범패의 신통력
에 대한 일화를 읽고 그 상황을 이해하게 되었다. 즉 경덕왕이 월명사
에게 부탁한 것은 주어(呪語) 범패의 신통력으로 재난을 물리쳐 달라고
했던 것이다.

범어범패는 번역의 단계를 거치지 않았으므로 그 전파 속도가 매우
빨랐다. 법언을 읊는 것이 모두 범패였으므로 범어범패는 불교가 전파
되는 매개이자 불교 그 자체였다. 종교의 전파는 초전(初傳)의 과정을
거친 후 공전(公傳)화 된다. 초전은 민간에서 잠행적이며 개별적으로
이루어지는 반면 공전은 문화적인 변이를 거친 후 국가의 공식적인 허
용에 의해 안착된다. 이러한 점에서 보면 한반도에 범어범패가 들어온
시기는 소수림왕에 의해 불교가 공인(372년) 된 시기 보다 훨씬 이전이
었다.

한국의 초전 불교는 중국을 통해 들어온 것도 있지만 중국을 거치지
않고 서역(실크로드 지역)을 통해 직접 들어온 것도 있다. 삼국 중 범문
활용에 적극적이었던 나라는 백제이다. 침류왕 원년(384)에 마라난타

에 의해 불교가 들어 왔고, 526년 무렵 겸익(謙益)은 인도 20여부파의 계율을 기록한『사분율 四分律』범본(梵本)을 직접 번역하였다. 이는 당나라의 현장(玄奘)이나 의정(義淨)의 범문관련 기록 보다도 100여년이 앞선 시기이다.

중국의 현장(602~664)은 629년부터 645년 사이 서역의 나게라갈국(邢揭羅曷國 Nagarahara) 등 약 138개국을 견문한 후 그 나라의 풍토와 관습 등을 정리하여『대당서역기 大唐西域記』를 펴냈다. 의정(635~713)은 현장의『대당서역기』에 자극을 받아『남해기귀내법전 南海寄歸內法傳』을 통해 당시 인도 등지에서 유행했던 범어의 체계에 대해서 기록하였다. 백제 겸익의 범본 번역이 이러한 중국 승려들의 구법 활동 보다 훨씬 앞선다는 것은 범패의 전래에도 많은 것을 시사한다. 따라서 백제는 6세기부터 범자를 접했을 뿐 아니라 그로 인한 범어범패도 있었을 것으로 추정해 볼 수 있다.

신라의 범어 신앙은 불국사 석가탑에서 발견된『무구정광다라니경 無垢淨光大陀羅尼經』을 통해서 추정해 볼 수가 있다. '무구정광다라니경'은 제작 시기가 706~751년 간의 것으로, 월명사의 '성범'에 관한 기록 보다 50여년이 앞선다. 이 무렵 경덕왕(재위 742~765) 19년(760년) 경자년 4월 초하루에 두 해가 나란히 나타나 열흘이 지나도 사라지지 않자 왕은 월명사를 불러 노래로써 이를 해소하려 하였던 것이다. 이때 왕의 부탁을 받은 월명사가 자신은 "성범(聲梵)은 못 한다"는 말을 먼저 하였던 것을 통해 당시에 범문으로 된 주력 신앙과 그로 인한 범풍범패가 널리 확산되어 있었음을 알 수 있다.

그런가하면 경상북도 금릉군 금오산 서쪽 기슭 갈항사(葛項寺)에서도 범자 진언이 발견되었다. 삼층석탑과 함께 758년에 제작된 것으로 추정되는 이 범자는 불모(佛母)인 준제(準提)께 바치는 진언으로 한국

실담의 원형을 복원하는데 중요한 역할을 한다. 닥종이에 가는 붓으로 나선형 동그라미 사이에 쓰여진 이 범자들은 원래 26자였으나 지금은 24자 정도를 읽을 수 있다. 이는 오늘날 『천수경』을 통해 염송되고 있는 준제진언 신행과 다르지 않아 범어범패의 역사성을 다시 한번 생각하게 한다.

〈사진 28〉 무구정광다라니경

〈사진 29〉 갈항사 준제진언

범어범패의 가사가 되는 만트라(**मन्त्र** mantra)는 '신성한 사상을 담는 그릇'이라는 범어에서 유래하여 주(呪) · 밀주(密呪) · 신주(神呪) 등으로 번역되었다. 한자로 된 범패 가사들은 불보살을 칭탄하는 **'뜻'**에 집중된 것에 비해 범어로 된 진언은 소리 나는 음에 집중하여 송주하므로써 신통력을 발휘하는 **'기능'**이 있었다. 이를 반영하듯 오늘날 한국 사찰에서도 범어로 된 다라니와 진언은 뜻을 모른 체 주력(呪力)의 힘을 믿고 반복해서 외운다. 범어 다라니와 주문이 지닌 의성어 의태어와 같은 가사로 인해 흥미와 오락 위주의 범어범패가 된 것은 오늘날 한국의 재장에서 법기반주와 함께 신명나게 송주하는 다라니나 진언과 비슷하다.

중국의 초전불교 당시에는 제례음악을 비롯하여 궁중 악가무에 이르기까지 인도에서 들어온 불교의 영향이 미치지 않는 곳이 없었다. 범어 경전을 번역하는 과정에 한어 성조를 표시하는 운도(韻圖)가 생겨난 사실에 미루어 볼 때, 중국식 범패인 어산범패도 범어의 영향을 많이 받았을 것으로 추정된다. 또한 중국음악 이론의 근저가 된 삼분손익은 물론이요 정악과 아정함의 개념도 서역 음악의 유입으로 인하여 새로운 개념으로 정립되었다. 더불어 양무제가 불경의 게송을 노래하는 음악을 궁중음악으로 삼았던 기록을 볼 때, 서역 음악을 제외하고는 중국 궁중음악을 생각할 수 없을 정도이다.

한국의 불교도 초기로 거슬러 갈수록 중국을 거치지 않은 서역교류가 많았다. 혜초의 천축국 여행이 이루어 졌던 시기도 월명사와 동시대의 일이었는데, 이는 그 이전부터 신라와 천축 교역이 이루어져 온 사회적 여건이 있었기에 가능했던 일이다. 그런가하면 최치원은 서역으로부터 유입된 놀이와 기악을 '향악잡영오수'라고 했다. 서역에서 들어온 잡희를 '향악'이라고 했다는 것은 오래 전에 서역문화가 들어와 신라

화 되어 있었음을 말해 준다. 이러한 사실은 월명사 이전에 이미 범어 범패가 신라에 널리 퍼져 있었을 가능성에 무게를 더하고 있다. 이토록 서역의 범어범패가 왕성하게 유통되었으므로 왕이 재앙을 물리쳐 달라고 했을 때 '성범'을 부르지 못한다는 말을 먼저 했던 것이다. 나아가 '성범'이 향가 보다 더 많이 불리었거나 그 입지가 더 높았을 가능성도 있는데, 여기에는 주어(呪語)가 지닌 신통력과 다라니와 진언이 지닌 묘사적인 어휘들이 주는 대중 친화적 요인도 있다.

월명사가 말했던 '성범'에서 '범'의 기원과 용례를 보면, '범(梵)'은 브라흐마를 한역한 것으로 "신성하다" "청정하다"는 뜻이 담겨있다. 인도 고대 신화에 나오는 만유의 근원인 브라흐마를 신격화한 우주의 창조신 브라흐마는 훗날 부처를 보필하는 신으로 묘사되어 왔다. 그러나 후대로 오면서 '범'은 '인도'라는 의미로 쓰여 왔다. 이러한 제반 사항을 볼때 월명사 못 부른다고 했던 '성범'은 중국풍과는 다른 인도풍 혹은 실크로드 지역의 서역풍(梵) 노래(聲) 혹은 율조가 있는 주문이었을 가능성이 높다. 그리하여 월명사가 부를 줄 모른다던 '성범'에 관한 기록은 인도의 송경율조가 생겨난 후 약 천년 동안 서역과 중국을 거쳐 신라에 들어왔으므로 당시 신라에서 불리던 '성범'의 율조나 곡태가 인도풍이었는지 실크로드 지역에서 변화되어 또 다른 색깔을 지니고 있었는지, 향악화된 성범이었는지 정확하게 알 수는 없다.

이러한 범어범패의 실정을 재장을 다니며 취합해 보니 진언 · 주(呪) · 다라니의 세 가지로 대별되었다. 불교학에서는 이들 중 짧은 것은 진언 혹은 주, 긴 것은 다라니라고 한다지만 사실상 변별되는 지점이 애매하였다. 왜냐면 천수다라니 보다 길이가 긴 능엄주가 있는데다 어떤 진언은 때에 따라 진언, 주라는 이름을 다르게 붙이는 경우도 있기 때문이다. 그러나 재장에서 설행되는 작법을 보니 그간 변별력을 찾기 어

려웠던 진언·주·다라니의 차이가 확연히 드러났다. 진언은 법령을 흔들며 촘촘히 읊어 넘어가는 경우가 대부분인데 비하여 다라니는 바라무와 함께 장엄하게 설행되고, 주는 주로 중단의 신중을 청할 때 쓰였다.

범어범패의 전반적인 용례를 보면, 찬탄과 설명의 한어(漢語) 의문과 달리 신비적 변화를 요하는 가지(加持) 설행으로 활용되었다. 예를 들어 종이로 만든 지전을 금전 은전으로, 영가를 목욕시키는 정화, 물질적 공양물을 법식으로, 한정된 양을 무한한 양으로 증폭시키게 하는 것으로 마술과 같은 기능이었다. 이는 인도의 문화적 토양에서 생성된 신비현상의 의례화인 것이다. 따라서 한어의문과 다른 범어범패는 그 율조를 논하기 이전에 의례 기능에 따른 특성이 먼저 규명될 필요가 있다.

재장에서 송주되는 범어범패의 양적 분량을 보니 범문 송주가 100여 회에 육박하였으며 율조 유형은 크게 4가지로 집약되었다. 이들을 특징별로 분류해 보니 홑소리 범패와 같이 무박절의 멜리스마 선율, 법령을 흔들며 염불조로 송주되는 유형, 여러 법기를 동원하여 흥겹게 노래하는 유형, 빠른 2소박으로 촉급하고 경쾌하게 송주하는 유형이었다. 이들 4가지 유형 중 첫 번째, 두 번째, 그리고 마지막 유형은 한어 의문의 율조를 그대로 따른 것이므로 범어범패를 위한 독립된 율조라고 할 수 없었다. 이에 비해 여러 법구를 흥겹게 타주하며 노래하는 율조는 한어범패와 확연히 다른 데다 3소박 리듬의 한국 장단과 직결되는 점에서 주목되었다.

"송주(誦呪)한다"라는 말이 범어를 암송하던 데서 비롯되었듯이 범어의문의 빠르고 동적인 율조는 외우기 위한 방법과도 관련이 있다. 길게 늘여 지으며 뜻을 음미하는 한어 범패와 달리 3칭 이상 반복하는 진언

의 특성상 갈수록 빨라지는 속성이 있다. 이러한 현상은 문자가 만들어지기 이전까지 암송과 구전으로 존재해온 범어범패의 실용적 기반이기도 하다. 또한 밀행(密行)이라 할 수 있는 범어의문은 바라무나 진언을 수반하는데, 특히 하단에 수인이 많은 것은 고혼을 천도하는 의례기능 강화의 한 방편이었다.

이러한 가운데 신중단에서 신들을 청할 때 '주'라는 명칭을 붙였던 점이 주목되었다. 오늘날 중국의 수륙법회는 상단과 하단의 2원 구조인데 비하여 한국은 중단을 독립하여 3단으로 설정한다. 즉 향토신앙에서 비롯된 신들을 중단에 배치하면서 이들을 청하는 진언을 '주'로 칭한 것은 '주'와 토속신앙의 밀접한 관련성을 드러내고 있다. 이를 위해서는 앞으로 주력신행에 대한 고찰 등, 보완적 연구가 이루어져야 할 것이며 오늘날 굿판에서 주술을 행하며 진언을 송주하는 것과 범어범패의 관계도 함께 살펴보아야 할 것이다.

이러한 범풍범패의 지방별 특징을 알아보기 위하여 근년에 국가무형문화재로 지정된 강원도 동해시의 삼화사(문화재 제125호), 서울의 진관사(문화재 제126호), 아랫녘수륙재의 창원 백운사(문화재 제127호)를 조사해 보았다. 이들 3사 중 웃녘의 삼화사와 진관사는 모두 서울 봉원사의 범맥과 연결되므로 두 사찰은 경제 범패와 한 갈래로 보아도 무방하였다. 수년간에 걸쳐 이들 수륙재를 참관해 보니, 아랫녘수륙재는 보공양·보회향진언을 수시로 숭주하는데 그 회수가 무려 23회에 이상이었다. 그에 비해 삼화사와 진관사는 사자단·상단·중단·하단 각청과 도청의 공양 절차에만 한 번씩 송주하였다. 이러한 가운데 조전점안을 하기 전이나 하단의 오전 의식을 마무리 하며 의례문과 상관없이 보공양·보회향진언을 추가로 송주하는 경우도 있었다. 이러한 데에는 서울과 지방을 막론하고 보공양·보회향진언을 통해 공양과 회향의

지를 드러내며 법기타주와 함께 재장의 신명을 돋구어 왔던 관습이 있었다.

한편, 웃녘수륙재에서는 의례문과 상관없이 수시로 천수바라를 설행하는데다 천수경과 천수다라니만을 설하는 재차가 다수 있었다. 영남지역에서 보공양·보회향진언을 수시로 송주하는데 비해 웃녘에서는 천수다라니를 좀더 많이 설행하는 것을 통해 영남지역은 보공양 · 보회향을, 서울 · 경기지역은 천수다라니를 선호함을 알 수 있었다. 수륙의 문과 설행의 전반적인 흐름을 보면 한어 의문은 무박절에 정적인 율조, 범어 의문은 법구 장단에 의한 동적인 율조가 서로 대비를 이루었다.

이러한 범어 율조 중 헌좌게의 홑소리를 그대로 이어서 하는 헌좌진언을 빼고는 대개 빠르고 촉급하거나 홍겹게 송주하는 일자일음의 선율이었다. 이는 미얀마나 스리랑카의 법구경 찬팅과 같은 범문은 한국 의례문에 없기 때문이다. 이러한 원인은 오늘날 재장의 범패는 중국을 통해 들어온 의문을 텍스트로한 율조에서 기인한다. 즉 법의(法意)를 관(觀)하거나 설법의 메시지를 전하는 범문은 중국에서 한어로 번역하여 어산범패로 바뀌어버렸기 때문이다. 따라서 법구경과 같이 뜻이 있는 시체(詩體)의 범문율조는 중국을 거치며 차단되었고, 주밀 신행으로 암송하는 진언과 다라니만 송주되기 때문이다.

한편 동일한 다라니나 진언이라도 설단에 따라서 율조가 달라지는 것은 음악적인 목적에 의해서가 아니라 종교적 의미와 기능에 의해서이다. 즉 송주 대상의 위의에 의해서 상단에서는 좀 더 늘여 짓고, 중·하단으로 내려올수록 쓸어 짓는 것으로 재장의 여건에 따라 쓸어짓는 정도가 달라지는 현장성에 기인한다. 이와 같이 범풍 범패의 설행 양상과 그 율조를 조명해 보았으나 범풍범패에 대한 연구는 시작단계에 불과하다.

한국에서 범문송주의 발음(發音)과 패턴을 보면 본래의 범어 문법이 제대로 지켜지지 않는 경우가 많다. 가장 대표적인 예를 든다면, 천수다라니의 시작에 "나모라 다나다라~~"로 송주하는데, 이것은 본래 "나모 라다나~~~"로 해야 되는 문장이다. 나의 어머니가 그렇듯 한국 불자들은 "진언은 뜻을 모른 체 무조건 외는 것"이라 했는데, 이러한 고정관념부터 타파할 필요가 있다. 뿐만 아니라 발음 또한 중국에서 한어음사를 하면서 왜곡된 데다, 한국적 한문 발음으로 또 한번 비틀려 있어 이중으로 혼란된 상태이다. 이러한 점에서 한국 범어범패는 "뜻을 모른체 무조건 외는 것"이라는 문맹적 발상부터 던져버려야 한다. 범문의 구조와 미세한 율조 변화와 더불어 서로 다른 범문 명칭 등, 범문의 어원적 문제와 관습적 표현의 관계, 범어 모음의 장단 패턴과 한국 전통음악의 장단 절주에 대한 미시적(微視的) 분석 등 많은 연구가 필요한 대목이다.

2) 향풍 범패

범패는 전파되는 지역마다 기존의 범어와 자국 언어에 의한 율조가 있다. 그러므로 남방은 팔리어와 각 나라 언어에 의한 율조가 있고, 중국은 진언 · 주 · 다라니로 송주되는 범어범패와 한어(漢語)에 의한 어산범패가 있다. 어느 나라든 자국 언어에 의한 기도문과 신행 율조가 있듯이 한국에도 범풍(고풍) · 향풍 · 당풍범패가 있었다. 조선시대 억불을 맞아 불교의례 전통이 단절되다 1960대 들어서야 전통문화의 가치에 눈을 뜨면서 재장에서 전문범패승에 의해 불리는 어산범패가 먼저 조명되다보니 불교 음악의 연구가 이들에 대한 연구에 편중되어 왔다.

그러다 보니 재장에서 불리는 승려들의 노래를 모두 범패로 여기게 되었고, 그 바람에 이야기체 가사를 가요조로 노래하는 회심곡도 범패로 여겨왔다. 회심곡은 의례문에 실려있는 의문도 아니고, 의례 절차와 무관하게 막간을 이용하거나 회향 때 대중의 신명을 돋구는 불교가요 혹은 불곡(佛曲)이지 범패가 아니다. 그런가하면 회심곡을 아예 '화청'이라 부르기도 한다. '화청'은 상단, 중단에서 불보살과 일체 성현이 강림하기를 청하는 의문을 짓는 대목이므로 엄밀히 말해 회심곡은 화청도 아니다.

범패는 재의식의 의례문 내지는 신행 의례문을 짓는 율조이다. 이들 중 재장에서 연행되는 의례문을 보면, 한문과 범어가 혼용되어 있어 당풍범패를 근원으로 하는 한어범패와 다라니나 진언을 송주하는 범어범패는 그 존재가 확연히 드러난다. 이에 비해 한문으로 쓰여져 있어 중국 의례문과 잘 구분이 되지 않아 향풍 범패는 없다고 여기지만 면밀히 살펴보면 한국 승려들에 의해 가편된 우리네 의문가사가 다수 있다. 어산범패와 성격이 다른 향풍범패는 한국적 불교신행에 의해 생성된 것으로 재장이 아닌 일반 신행에서도 많이 불린다. 도량석, 조석예불, 기타 염불신행에서 애송되는 향풍범패 중 일부는 억불의 시대를 거치며 무속이나 장례 및 민요로 불리고 있는 경우도 있다.

(1) 향풍 범패의 연원

고려조의 속악이 세종대의 회례악이 되었다가 세조에 의해 종묘악으로 정착되었듯이 종교음악의 근원을 거슬러 가면 세속음악으로부터 출발하여 의식음악화되는 경향이 있듯이 향풍범패에도 이러한 현상을 발견할 수 있다. 경주 남산 기슭을 다녀보면 산골짜기 구석구석의 바위에 새겨져 있는 불상들이 마치 이웃집 할아버지나 할머니인 냥 소박하고

친근하다. 자연스럽고 편안한 신라의 불상처럼 당시 신라인의 심성도 그와 같았을 것이므로 신라의 범패도 장인굴곡과 웅대함과는 다른 악풍이었을 것이다. 이러한 향풍범패의 연원으로 가장 먼저 제기되는 것이 원효의 무애가이다.

원효의 무애가와 민중의 아미타불 후렴구

『三國遺事』卷4 5義解, 元曉不羈

"前略, 偶得優人舞弄大瓠, 其狀瑰奇. 因其形製爲道具, 以華嚴經一切無㝵人, 一道出生死, 命名曰無㝵, 仍作歌流于世. 嘗持此, 千村萬落, 且歌且舞, 化詠而歸, 使桑樞瓮牖玃猴之輩, 皆識佛陀之號, 咸作南無之稱, 曉之化大矣哉. 其生緣之村名佛地, 寺名初開, 自稱元曉者, 蓋初輝佛日之意爾, 元曉亦是方言也, 當時人, 皆以鄕言稱之始旦(旦)也. - "원효(617 ~686)가 우연히 광대들이 가지고 노는 큰 바가지를 얻었는데 그 바가지를 두드리며 "일체무애인(一切無㝵人) 일도출생사(一道出生死)"의 문구를 노래하며 마을을 돌아다니자 백성들이 부처의 이름을 알고 '나무아미타불'을 불러 큰 교화를 이루었고 이를 일러 무애가라 하였다"

원효가 무애가를 부른 때는 7세기 후반으로 월명사가 향가를 지어 부른 때(760년) 보다 반세기, 진감선사가 귀국한 때(830년) 보다 1세기 가량 앞서는 시기이다. 이때 저자거리의 사람들이 '나무아미타불'을 노래하며 따랐다는 것으로 보아 그 시대에 이미 향토조 불곡이 민중들 사이에 불리고 있었음을 짐작해 볼 수 있다. 고려시대로 접어들어서는 문인 이인로(李仁老: 1152~1220)가 그의 시화집 『파한집』에서 "원효가 파계했을 때 표주박 모양의 이상한 그릇을 들고 저자에서 노래를 부르고 춤을 추니, 이를 '무애'라 했으며, 뒤에 호사자(好事者)들이 호리병 박에 금으로 만든 방울을 달고 채색 비단을 장식해 두드리며 음절에 맞추어

춤을 추면서 경론에서 가려 뽑은 게송을 지어 부르니, 이것을 '무애가'라 했다"는 기록을 남기고 있다.

이러한 기록을 볼 때 원효의 무애가풍의 노래들이 고려시대까지 이어지고 있었음을 추정해 볼 수 있다. 나아가 무애가의 가사는 석가모니의 설법을 찬요(纂要)한 것이었고, 대중이 이에 화답하며 '나무아미타불'과 같은 후렴구를 부른 것은 정토 염불과 맥이 닿는다. 이와 비슷한 모습을 요즈음도 볼 수 있으니 법좌송이다. 쌍계사 조실 고산스님은 수륙재 법사로 초청되거나 예수재를 지낼 때에 법문을 마친 뒤 그에 대한 게송을 지어 읊는다. 그러면 재자들이 스님의 법좌송의 매 구절마다 "나무아미타불"하고 응창을 한다.

신라의 향가 앞서 월명사의 향가에 관한 기록에서 월명사는 자신을 "국선(國仙)이라 향가만 할 줄 안다"고 하였다. 그러자 왕은 향가로써 이변을 물리치도록 했다. 월명사는 향가를 불러 그 이변을 해소했는데, 어찌 노래로써 그런 능력을 발휘할 수 있었을까? 이를 이해하기 위해서는 당시 신라 불교의 성격을 좀 더 들여다 볼 필요가 있다. 불교가 들어온 초기의 신라 불교의식과 법회는 민간신앙과 결부된 주술적·샤머니즘적 성격이 많았다. 국선이란 오늘날 무당과 같이 초월적인 능력을 발휘하는 힘이 있었고, 월명사가 부른 도솔가도 서역승들이 주문을 외거나 무당들이 무가를 부르며 신통력을 발휘하는 것과 같은 능력이 있었던 것이다.

민간신앙과 결부된 주술적·샤머니즘적 성격이 많았던 신라 초기의 불교는 통일 이후부터 국가와 왕을 중심으로 한 사회 공공의 비중이 커져 갔다. 월명사가 향가를 지어 부른 경덕왕 19년인 760년은 통일 초기로써 고래의 신앙과 국가화 되어가는 과도기적 시기였다. 그리하여

경덕왕 대에는 아미타 신앙결사(結社)가 형성되어 있었다. 이후 팔관회나 백고좌와 같은 성대한 불교의식과 행사가 있었는데, 이러한 행사에서 범패의 역할에 대한 기록이 없어 상세히 알 수는 없으나 중국을 비롯한 모든 불교국가들이 그렇듯 자국의 율조인 향풍 범패를 향유했을 것으로 보인다.

신라시대에는 월명사 외에도 승려와 일반인에 의해 향가가 널리 불리었는데, 현재 전하고 있는 향가는 대부분 불교적 내용을 담고 있다. 이들은 중국에서 한역(漢譯)된 경문이나 게송, 범어로 된 진언이나 다라니와 달리 향찰로 표기된 '우리 고유의 시가'였다. 진성여왕 때 편찬된 『삼대목』에 많은 향가가 실려 있었으나 현재는 전하지 않고 『삼국유사』의 14수, 『균여전』의 11수로 총 25수가 전해진다. 이들 중 신라시대 향가 14수를 보면, 서동요, 모죽지랑가, 찬기파랑가 외의 10수가 모두 불교적 내용이다. 이들의 신앙형태를 보면, 관음신앙과 불교의 서원사상, 아미타불에 신앙이 기초가 된 정토사상이 주를 이룬다.

〈표 3〉 향가의 내용 분류

지은이		제목	형식	내용
승려	융 천 사	혜성가	10구체	혜성을 물리치고자 하는 불교적 呪力
	월 명 사	도솔가	4 구체	〃
		제망매가	10구체	齋 공양
	충 담 사	안민가	10구체	국태민안 발원
	영 재	우적가	10구체	불도(佛道) 설파 감응
일반인	대 중	풍요	4 구체	사찰 불사에 불린 노동요
	광 덕	원왕생가	10구체	서방정토 왕생 발원
	노 옹	헌화가	4 구체	헌화공덕(수로부인 - 불교적 대상)
	희 명	도수관음가	10구체	관음 신앙
	처 용	처용가	8 구체	불도(佛道) 설파 감응

위의 내용 중에서 불교적 성격을 지닌 악곡을 좀 더 살펴보면, 용묘

사의 불사에 참여한 일꾼들이 부른 '풍요'는 장소가 사찰이기는 하나 노래의 성격을 볼 때 노동요적 성격이 강하고, 수로부인에게 꽃을 바친 헌화가는 신행 율조로 연결하기에는 다소 거리가 있다. 이들을 제외한 나머지 8수는 불교적 주력 · 기원 · 발원과 연결되므로 향풍 범패로 발전할 수 있는 잠재력을 지니고 있다. 특히 안민가는 오늘날 조석예불의 마지막에 바치는 축원문과 상통하는 점이 많다.

신라풍 범패 엔닌(圓仁 794~864)의 『입당구법순례행기』중에서 "적산법화원의 신라인들은 예불과 예참은 당풍으로 하고, 한낮에 행하는 강경의식, 일일강의식, 송경의식은 신라풍으로 행했다"고 한다. 이때 신라인들이 행한 불교의식과 음악 중 '강경의식'을 들여다보자.

『入唐求法巡禮行記』, 卷二 開成四年 十一月 二十二日條

"辰時打講經鐘 打驚衆 鐘訖 良久之會 大衆上堂 方定衆鍾考鍾池本作了 講師上堂 登高座問 大衆同音 稱嘆佛名 音曲一依新羅音, 不似唐音 講師登座訖 稱佛名便停 時有下座一僧作梵一妻唐風 卽云何於此經等一行偈矣 至願佛開徵密句 大衆 同音唱云新戒香正香解脫香等 － 中略 － 講師下座壇 一僧唱處世界如虛空偈 音勢頗似本國－ 진시(오전 8시)가 되면 강경의식을 알리는 종 소리를 듣고 대중이 강당으로 들어온다. 착석을 알리는 종을 치면 강사가 입당하고, 고좌에 오르는 동안 대중은 불명을 부르는 범패를 노래하는데, 이들의 곡조는 모두 신라풍의 노래로써 당풍과는 다르다. 강사가 착석하면 대중이 부르던 범패를 멈추고 하좌(下座)에 앉은 한 스님이 "어찌하여 이 경이 있는가…"하는 한 행의 게를 독창으로 노래 하는데 그의 범패는 당풍이다. 이어서 "원하옵건데 부처님께서 이 오묘한 참뜻을 열어주소서"라는 구절을 노래하면 대중이 다 같이 계향·정향·해탈향의 가사를 노래하며 화답한다. (중략)… 이

러한 강경의식 중에 질문과 회답의 방법은 일본과 같다."

위의 기록을 보면, 당시 산동 적산법화원의 신라인들이 행한 불교의식에서 전문 범패승은 당풍을 노래하고 대중은 신라풍으로 화답하고 있다. 여기서 신라풍이라는 것은 본토에서 불리고 있는 향가풍 불곡이었을 것이다. 엔닌은 본 기록 말미에 "신라풍은 일본의 것과 유사했다"는 기록을 남기고 있다. 이는 일본에 전해진 신라의 향가풍 범패를 유추해 볼 수 있다. 종교음악이 그 나라 모든 음악의 뿌리 역할을 하는 것에 비추어 보면, 오늘날 일본의 궁중음악이나 범패 또한 신라 향가의 성격이 녹아있으리라는 짐작도 해 볼 수 있다.

한편 대중이 동음(同音)으로 신라의 소리로 찬불했다는 것으로 보아, 당시 불교의식 중에 신도들이 부르는 신라풍의 노래가 있었고 주고받는 교창이나 메기고 받는 형식의 노래도 있었음을 알 수 있다. 오늘날 재장에는 10년 20년은 갈고 닦아야만 할 수 있는 범패, 그래서 참여자는 범접할 수 없는 성음을 듣고만 있어야 하는 것과 달리 신라 사람들은 주고받거나 다 함께 노래했던 것이다. 이는 오늘날 중국과 대만도 마찬가지다.

한편, 산동적산원이 당나라에 있는 신라유민들의 사원이었던 점을 감안해 보면 당시 신라에 그와 동일한 강경의식 · 일일강 · 속강 등이 행해졌는지는 다소 의문이 남는다. 그러나 분명한 것은 신라풍 혹은 향가풍의 불곡이 불교의식 중에 불리고 있었다는 점이다. 불교는 후대로 접어들수록 심오한 교리의 습득보다 '칭탄불명(稱歎佛名)'의 정토신앙으로 전환되어갔다. 그리하여 아미타불 · 관세음보살과 같이 불보살의 명호를 연달아 부르는 염불류 노래가 많아졌다. 따라서 신라풍의 염불류 노래는 민중들에게 꽤나 익숙하고 친근하게 자리 잡았을 것으로 보인다.

〈사진 30〉 산동적산법화원
〈사진 31〉 장보고기념관 (촬영 : 2006. 10)

(2) 고려 · 조선의 향풍 범패

동·서 고금을 막론하고 민간의 노래들이 궁중음악이나 종교음악으로
자리 잡은 경우가 많다. 그리스 여러 지방의 노래들이 로마 교회선법으
로 수용되어 가톨릭 성가가 되었고, 고려시대 속요들이 조선시대 회례
연음악으로 쓰이다가 나중에는 종묘제례악이 되었다. 그런가하면 인도
의 찬팅 중에 본래 군인들이 부르던 노래가 많았다는 것을 인도에서 들
은 적이 있다. 시절에 따라 변해가는 노래의 변화과정을 볼 때, 원효의
무애가와 아미타불 후렴이나 민간의 향가 중에 불교적 내용을 담고 있
는 노래들이 향풍 범패가 되었을 가능성을 자연스럽게 유추해 볼 수 있
다.

고려 불교와 향가 신라의 향가는 고려시대에도 그대로 이어졌다.
그 중에 향풍 범패와 직결되는 악곡은 균여대사(均如 923~973)가 지
은 보현십원가이다. 통일신라 말기에 태어나 고려조에 활발한 활동을

한 균여대사는 『화엄경』의 보현십행원(普賢十行願)에 향가 한 수씩 짓고, 마지막으로 사뇌가(詞腦歌)로써 맺었다. 향찰(鄕札)로 기록된 11수의 내용을 보면, 예경제불가(禮敬諸佛歌), 칭찬여래가(稱讚如來歌), 광수공양가(廣修供養歌), 참회업장가(懺悔業障歌), 수희공덕가(隨喜功德歌), 청전법륜가(請轉法輪歌), 청불주세가(請佛住世歌), 상수불학가(常隨佛學歌), 항순중생가(恒順衆生歌), 보개회향가(普皆廻向歌), 총결무진가(總結無盡歌)로써 화엄경에서 설하고 있는 10가지 공덕행의 순서를 그대로 따르고 있다.

이외에 고려시대의 일반적인 음악현상을 보면, 통일신라의 향악을 이어받아 삼현·삼죽과 더불어 이들의 악조도 그대로 이어지는 가운데 팔관회, 연등회, 별신사 등과 같은 국가적인 행사가 모두 불교 음악이었다. 뿐만 아니라 불교와 무관한 일반 음악을 지칭했던 속악에도 다양한 불곡이 편성되어 있었다. 이들의 문체를 보면, 신라의 이두에 이어서 한어체(漢詩體), 이어체(俚語體), 현토체(懸吐體)들이 있었고, 노래의 내용을 보면 불찬, 무가, 남녀상열, 송축, 풍류, 인륜으로 분류할 수 있고, 그 가운데 불찬에 해당하는 곡들은 범패가 될 수 있는 가능성이 다분하다.

〈표 4〉 고려의 문체와 악곡 유형

문체		악곡
찬불가류		보현십원가, 무애가, 미타찬, 본사찬, 관음찬, 모음찬
무가류		처용가, 나례가, 역성반, 내당, 대왕반, 잡처용, 삼장대왕, 군마대왕, 대국, 구천, 별대왕 등
한시체		풍입송, 야심사, 자하동, 한림별곡, 삼장, 사룡, 횡살문, 어부가 등
이어체	가요	서경별곡, 쌍화점, 청산별곡, 정석가, 귀평곡, 사모곡, 상저가 등
	창작가요	오관산, 유구곡, 동백목, 정과정, 한송정 등

조선의 불곡 창제와 범패 고려왕실의 연향악들이 조선조의 궁중에서 연주되다가 이들 중 다수의 곡이 종묘제례악으로 승격되었듯이 고려조의 찬불조 향가나 향악은 훗날 불교 신행으로 들어와 범패로 활용되었을 가능성이 높다. 만약 조선시대도 불교가 자연스럽게 유지되었다면 상당 수의 향악과 속악이 범패로 전환될 수 있었을 테지만 역사는 그 반대의 길을 걸었다. 고려 말 신유학파로부터 거세게 일기 시작한 배불, 척불의 기세는 왕조가 바뀌자 국론화 되었다. 그러나 건국에 희생된 고려 왕씨의 넋을 달래고 민심을 수습하기 위해 수륙재가 국가적으로 설행되는가하면 세종의 종교적 일념에 의해 다수의 불곡이 창제되기도 하였다.

세종 28년(1446)에 『석보상절』이 편찬되고, 이듬해에는 석보상절의 2구절 마다 찬가를 지은 '월인천강지곡'이 창제되었다. 하나의 달이 천 개의 강을 비춘다는 것은 곧 일즉다즉일의 화엄사상으로, 화엄경의 열 가지 보현행 구절 마다 한 수 씩 노래를 지은 균여의 보현십원가와 상통한다. 김수온이 기록한 『사리영응기』에는 세종 31년(1449)에 선왕들의 명복을 빌기 위하여 인왕산에 불당을 건립할 때의 상황을 기록하고 있다. 당시 창제된 악곡을 보면, 앙홍자지곡(仰鴻慈之曲), 발대원지곡(發大願之曲), 융선도지곡(隆善道之曲), 묘인연지곡(妙因緣之曲), 포법운지곡(布法雲之曲), 연감로지곡(演 −甘露之曲), 의정혜지곡(依定慧之曲)등이 있다. 이들 가사의 내용을 보면, 귀삼보, 찬법신, 찬보신, 찬화신, 찬약사, 찬미타, 찬삼승, 찬팔부, 희명자(영가의 명복을 빔) 등으로 부처를 비롯한 모든 성현을 찬탄·공양한 뒤 일체 중생 영혼을 위로하는 것으로 오늘날 설행되고 있는 재 의식 순서와 거의 비슷하다.

『악학궤범』「학·연화대·처용무 합설」후도(後度)에는 "영산회상 만기와 보허자령(令) 등을 연주하고 난 뒤에 미타찬을 연주하면 여기(女技)

2인이 '서방대교주 나무아미타불'을 노래하고, 이를 받아서 모든 여기가 '서방대교주 나무아미타불'을 받은 후 '무견정상 나무아미타불, 정상 육제상 나무아미타불...'로 칭탄가사와 나무아미타불 후렴을 붙여 부르고, 이어서 꽃을 든 무동들이 돌면서 춤춘 후 석가모니불을 찬탄하는 본사찬(本師讚)을 다 같이 노래한다"고 적고 있다.

　가사의 내용을 보면, "인천대도사석가세존 삼계도사 석가세존 사생자부 석가세존...."식으로 석가세존을 후렴구로 반복하면서 찬탄의 가사가 18행으로 이어진다. 이어서 관음찬(觀音讚)이 이어지는데 이때의 가사는 4구의 찬탄을 받아 관세음보살 5자 후렴을 받으며 12구가 이어진 뒤 '白花芬其蕚ᄒ고...'로 이어지는 28구의 한글조사가 붙는 불곡 가사가 이어진다.

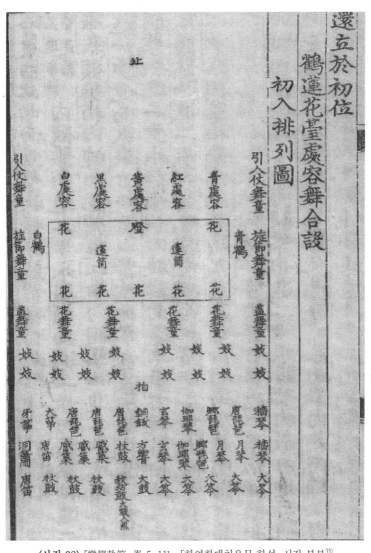

〈사진 32〉『樂學軌範』券 5, 11b, 「학연화대처용무 합설」 시작 부분[35]

35) 국립국악원, 『樂學軌範』영인본, 서울:(주)소와당, 2011. p238

〈사진 33〉「학연화대처용무합설」後度[36]

36)　국립국악원, 『樂學軌範』 영인본, 서울:(주)소와당, 2011. p247.

그리하여 조선조의 음악문헌을 좀더 찾아보니 세종·세조대의 궁중음악을 기록한 『악학궤범』에 백성들의 소리에 32음으로 응답하는 노래가실려있었다. 「학연화대처용무합설 후도」에 실린 그 내용을 보면 영산회상불보살, 미타찬, 석가모니를 찬탄하는 본사찬을 부른 후 마지막으로 다음의 가사를 제기(諸技)가 노래하는데, 여기에 묘용32라는 구절이 등장한다. 이 가사는 한문가사에 한글 조사가 붙은 4구로 이루어진7단락 구성이다.

백만송이 꽃향기 날리고[37]

白花 芬其蕚ᄒ고	백화가 그 꽃받침에 향기 나고
香雲 彩其光ᄒ니	향운이 그 빛에 빛나니
圓通觀世音이	두루 통달한 관세음이
崇佛遊十方이샷다.	부처를 이어 우주에 노니시도다
權相百福嚴ᄒ시고	백복을 권상함이 엄하시고
威神이 巍莫測이시니	위신이 헤아릴 수 없이 높으시니
一心若稱名ᄒᅀ오면	일심이 명호에 맞으면
千殃이 卽殄滅ᄒᄂ니라.	천앙이 곧 진멸하나니라
慈雲이 布世界ᄒ고	자운이 세계에 퍼지고
凉雨ㅣ灑昏塵ᄒᄂ니	양우가 혼진을 씻나니
悲願이 何曾休 시리오	비원을 어찌 들어주지 않으시리요.
功德으로 濟天人이샷다.	공덕으로 천인을 구제하시도다.

37) 본 제목은 필자가 지었고 나머지는 선학(先學)의 번역을 따랐다. 재단법인 민족문화추진회, 고전국역총서 『악학궤범』 II, 서울:문민고, 1989. pp43~44. 본 책은 위원장 이병도를 위시하여 이혜구를 비롯한 여러 학자들이 주해와 윤문에 참여하였다. 불교적인 내용을 좀더 자연스럽게 해석할 여지가 있으나 선학의 업적을 기리는 의미에서 그대로 옮겼다.

四生이 多怨害ᄒ야	사생에 원해가 많아
八苦 相煎迫이어늘	팔고가 서로 절박하거늘
尋聲而濟苦ᄒ시며	소리를 찾아서 괴로움을 구제하시며
應念而與樂ᄒ시ᄂ니라.	생각에 응하여 즐거움을 주시느니라

無作自在力과	일부러 만들지 않고도 자재한 힘과
妙應三十二와	서른 둘로 변신하여 묘하게 응하는 것과
無畏늘施衆生ᄒ시니	두려움 없는 설법을 중생에게 베푸시니
法界普添利ᄒᄂ니라.	법계가 널리 복리를 더하느니라

始終三慧入ᄒ시고	시종 삼혜가 드시고
乃獲二殊勝ᄒ시니	얻은 이수가 넉넉하시니
金剛三摩地를	금강삼마지를
菩薩이獨能證ᄒ시니라	보살이 홀로 능히 증험하시니라

不思의妙德이여	불가사의한 묘덕이여
名偏百億界ᄒ시니	명성이 백억계에 두루 미치시니
淨聖無邊澤이	정성하고 무변한 은택이
流波及斯世시니라	이 세상에 흘러 파급되시니라.

위 가사의 내용을 보면, 원통관세음으로 시작하여 금강삼마지, 보살, 공덕, 자재를 비롯하여 팔고(八苦)가 절박한 그 소리를 찾아 32응신하여 중생에게 베풀어 법계에 널리 퍼져감을 노래하는 불교적 내용으로써 『관찰제법행경』 속 32상호의 세간 대인(大人)의 덕목과 일치하고 있다. 이에 대하여 조선은 성리학을 추구하여 모든 악가무가 그에 준하여 전개되었다고 반론을 제기할 수 있다. 그러나 그것은 성조대 이후 유학의 기반이 확고해진 이후의 일이었고, 초기까지만 하더라도 워낙 오랫동안 신봉해온 불교적 성향이 곳곳에 잔재하였던 것이 자연스러운 현상이었다. 이와 마찬가지로 로마교회 음악에도 그리스적 토양이 곳

곳에 자리하고 있었던 것이다.

위의 가사 중 '묘음삼십이(妙音三十二)' 대목은 굵게 표를 하였다. 이는 동양 최초의 유량악보인 세종실록 악보의 32정간보 창안과 관련되는 중요한 내용이기 때문이다. 정간보에 대하여 그동안 국악학계와 무용학계에서는 대성아악과 음양오행, 주역 등 갖가지 중국 철학으로 해석해 왔다. 그러나 필자는 당시까지 천년이 넘도록 함께해온 한민족의 불교적 심성과 치세의 염원을 불경과 범어, 한글 창제 등의 관계를 들어 경전적 배경을 주장한 바 있다. 뿐만 아니라 이어지는 세조 실록악보는 16정간으로 개편되었는데, 이러한 연속적 관계를 지닌 경전으로 『관찰제법행경』을 제시하였다.

『관찰제법행경』은 32상호와 16자문을 연결하여 설하고 있다. 수나라 때 서역승 도나굴다(闍那崛多 Jñānagupta)가 595년에 번역한 이 경전의 제 1품에서는 32상과 그 덕목을, 제2품에서는 범어의 자모 16자문에 대하여 설하고, 마지막의 제3품에서는 32상과 16자문으로 모든 장애를 극복하여 세상을 원만히 이롭게 함을 설하고 있다.

이러한 사상의 근저를 좀더 거슬러 가 보니 고대 인도의 베다 전통에서의 니브르띠 락샤(Nivṛtti lakṣha)와 쁘라브르띠 락샤(Pravṛtti lakṣha)의 두 가지 다르마(法)가 있음을 알게 되었다. 베다에서 다르마는 사람이 항상 간직해야하는 것(진리 · 도덕 · 윤리 · 규범 등)을 의미하는 것으로, 니브르띠 락샤는 해탈적 삶을 위해서, 쁘라브르띠는 세속 삶을 위해 지녀야 하는 다르마였다. 이러한 전통이 불교로 수용되어 초기 경전인『장아함경』에서는 석가모니가 직접 32덕상에 대하여 설하였다. 이렇듯 32상호는 고대 인도에서 부터 전해져온 출세간(出世間)과 세간(世間) 대인(大人)의 덕목을 이르는 상징적 내용인데, 후기 경전으로 가면 32상호가 아예 석가모니의 모습으로 묘사되다가 마침내『삼십이상품』

이라는 경전이 단독으로 성립되기도 하였다.

한편 인도 고전의 시 중에 기초 단계에 해당하는 시형이 32운율이다. "상서로운 시(詩)들"이라는 뜻을 지닌『바가바드기타 भगवद्गीता』에는 8음절 4개로 이루어진 시형으로 지혜와 용맹을 지닌 왕이 적을 무찌르고 세상을 평정해가는 이야기가 실려있다. 이때 8개의 음절을 하나의 '파다'라고 하는데 여기서 '파다'는 '걸음'이라는 뜻을 지니고 있다. 동물이 4발로 안정되게 걷듯이 네 개의 파다가 한 덩어리가 되는 시형은 가장 기본적이면서도 안정적인 운율이었고, 이를 '슬로까'운율이라 하였다. 슬로까는 예로부터 수행자들이 사용해오던 비나의 선율에 잘 어울리는 운율이었다.

억불의 시대를 맞아 궁중에서 불교적 성격을 지닌 악곡이나 가무를 할 수 없게 되자 처용무는 오방작대무로 성격을 바꾸고, 정읍, 복전 등 일반적 가사를 편성하여 설행하면서도 "나무서방대교주..." 이하 미타찬, 본사찬, 관음찬, 백화분기악으로 이어지는 정토 발원의 노래들은 그대로 불렀다. 이는 사후세계에 대한 염원을 해결해 주지 못하는 유교의 한계를 불교를 통해 성취했다고 볼 수 있으며, 오랫동안 몸에 배어왔던 향풍 범패의 정서가 유림에게도 체질화되어 있었음을 짐작하게 한다. 그러자 16세기의 문인 어숙권(魚叔權)은 불도(佛道)를 칭송하는 음악이 내전에서 불리는 것을 한탄하였다.

조선 중기에 이르러 많은 사찰이 혁파되고 출가가 금지되며 민간의 신앙도 억압되었다. 이러한 상황하에서 민중이 대거 참여하여 승려들과 함께 불찬을 하는 의례를 행할 수 없게 됨으로써 궁중의 향풍 불곡이 사라지게 되었다. 이러한 점에 미루어 볼 때, 조선시대에 진정으로 억류된 것은 일반 민중이 자신들의 신명나는 범패를 못하게 된 것이 아닐까 싶다. 제 역할을 하지 못하게 된 의례와 범패는 무속으로, 상여소

리로 불리었고, 그 가운데 걸립패, 유랑 예인, 소리꾼들은 본래의 범패 가락에 자신들의 기량을 더하며 전문 소리꾼의 노래로 다듬어 왔다. 반면 참여 재자들에게 복을 빌어주는 축원화청과 같이 승려들에 의한 향풍 범패는 여러 가지 법구 대신 법령이나 목탁 하나로 약소한 염불로 전승되었을 것으로 추정해 볼 수 있다.

(3) 오늘날 향풍 범패

한국의 불교 신행에 수반되는 대부분의 의문은 중국으로부터 유입된 것이지만 그 가운데는 한국의 조사들에 의해 창제된 경문찬초나 독송용 기도문이 함께 편재되어 있는 경우가 많다. 이들 중 경전과 다라니문의 요지를 간추린 독송용 경문 찬초(經文纂鈔)들은 대부분 한문으로 쓰여졌거나 사이사이에 이두를 넣었거나 한글 조사(조선시대)를 붙여 쓰기도 하였다. 이들은 법성게를 비롯하여 인과경약초(因果經略抄), 금강반야바라밀경약찬(金剛般若波羅蜜經略纂), 화엄경약찬게, 법화경약찬게, 대방광불화엄경소서(大方廣佛華嚴經疏序), 총지서(摠持序), 총지문(摠持門), 다라니천왕주(陀羅尼天王呪), 묘법연화경석해(妙法蓮華經釋解) 등 경전 약초(略抄)나 약찬(略纂), 서(序)와 같은 유형이다.

수행일과와 관련해서는 승가예문(僧家禮文) 중 시다림(屍多林)·십이불(十二佛)·무상게(無常偈)·미타청(彌陀請)·명정식(銘旌式)·송자(頌子)등이 있고, 새벽의 도량송, 아침 종송, 한국적으로 경문화된 『천수경』. 아미타불 염불을 후렴으로 하는 장엄염불, 향토조로 창송되는 축원화청 등을 들 수 있다. 본 항에서는 이들이 오늘날 어떠한 양상으로 존재하고 있는지 그 내막과 현재적 모습을 조명해 보고자 한다.

사찰 신행에 남아 있는 향풍 범패 한국 조사들에 의해 창제된 경문

찬초(經文纂鈔) 는 대개 조석예불이나 승려들의 수행일과 및 일반 신도들의 신행 중에 독송되고 있다. 이들 중에 특히 대중적으로 빈번히 독송되는 것이 『천수경』이고, 그 외에 화엄경약찬게, 무상게, 법성게 등이 있고, 새벽과 저녁 예불에 송하는 도량송, 죽은 이를 위한 시다림에서 애송되는 십이불(十二佛) · 무상게(無常偈) · 미타청(彌陀請). 그 외에 명정식(銘旌式), 송자(頌子), 재장이나 시다림에서 송주되는 장엄염불과 축원화청 등이 있고, 불교음반 시장에는 대부분 이를 담은 음반들이 출반되어 있다.

특히 향풍 범패와 관련해서는 민중과 친밀한 정토염불이 많다. 한국의 염불신행을 거슬러 보면, 혜원(335~417), 담난(曇鸞 476~542), 두 계파 중 혜원의 계열로 전해진 정토종이 유력했고, 고려시대에는 영명정수(永明延壽 904~975)의 영향을 받은 보조(普照), 나옹(懶翁), 태고(太古) 등의 선사들에 의해 자성미타 유심정토의 선정일치 사상과 함께 지속적으로 전승되었다. 정토 염불은 조선의 억불 정책 하에서도 지속되어 17~18세기에 『염불보권문』이 활발하게 편간되었고, 19세기는 염불경사의 성행과 왕생류 불교가사가 유행하며 민간에 확산되었다.

신라의 도성 지역인데다 억불 정책을 편 조선의 도성으로부터 먼 거리에 있는 영남은 전국 그 어느 지역 보다 불교의례와 범패의 전승이 활발하였다. 그러므로 영남지역에는 의례율조였다가 불교적 민요가 된 것이 다른 지역에 비해 오히려 적다. 이는 불교의례에서 향풍 범패가 어느 정도 유지될 수 있었기 때문이다. 실제로 해방 전후에 활동하는 승려들에 의해 녹음된 《영남범패》[38]를 들어보면, '삼귀의'에서 어장 승려의 짓소리 대목과 민요조로 받는 울력소리가 번갈아 구사되고 있다.

38) 1969년에 국립문화재청에서 녹음한 이후 2007년 5개의 CD로 구성된《영남범패》를 발간하였고, 현재는 국가무형유산원 홈페이지 아카이브에 로딩되어 있다.

뿐만 아니라 천수경을 비롯하여 사방찬과 기타 축원문이 민요조로 불린다. 이때 재장의 사람들이 춤을 추며 신명을 내었다. 그런가하면 영남의 재장에는 장단 절주로 신명나게 연창하는 보공양·보회향진언을 수시로 송주하며 흥을 돋군다.

따라서 오늘날 향풍 범패의 대표라고 할 수 있는 장엄염불이나 법성게를 비롯하여 축원화청과 향풍 범패 계열 염불로 손꼽히는 승려들은 대개가 영남의 승려들이다. 근대 한국불교사에서 염불독경 문화의 새장을 연 것으로 명성이 높은 성공스님(1926~2012)은 양산 출신으로 통도사 승려였고, 회심곡과 장엄염불로 유명한 월봉스님(1944~)은 대구 팔공산으로 출가한 이후 부산 금정산 자락의 효자암에 주석하고 있다. 지관스님의 상좌 세민스님은 1956년 해인사에서 사미계를 받은 이래 해인사 주지와 중앙종회의원 등 교계의 지도적 역할을 하면서도 염불홍법을 적극적으로 하여 오늘날까지도 이들의 음반이 회자되고 있다.

〈사진 34~36〉 세민스님, 성공스님, 월봉스님의 음반 표지

이에 대하여 현재 부산 금정산 효자암에 주석하고 있는 월봉스님께 염불성을 연마하는 과정에 대하여 물으니, "염불이란 것이 따로 배우는 것이 아니라 어르신들 염불을 하도 듣다보니 저절로 하게 되는 것"이라

하였다. 월봉스님이 주석하는 효자암과 같은 금정산 자락에 있는 범어사는 도시와 인접하여 예로부터 큰 재를 지내며 뛰어난 범패승을 많이 배출해 왔다. 월봉스님은 같은 금정산 자락에 자리한 효자암에 주석하며 범어사의 대 어장 용운스님과 가까이 지냈으므로 범어사제 염불성의 영향이 적잖았을 것이다.

민간신앙과 풍속으로 녹아든 향풍 범패 『악학궤범』의 「학연화대 처용무」는 요즈음도 국립국악원의 연주를 통해서 설행되고 있다. 궁중 연회를 공연화한 '태평서곡'이나 기타 여러 연주에서 처용무와 더불어 학 분장을 한 춤이나 연꽃에서 무녀가 나와서 춤을 추는 것이 재현된다. 그러나 이들에서 불교적 색채는 느낄 수 없으며, 후도에 보이는 불곡들은 연주되지 않고 있다. 이는 16세기 어숙권의 상소에서 보듯이 불곡을 부를 수 없었던 사회적 분위기로 인해 전승이 단절되었기 때문이다.

그러나 궁중에서 연주되던 영산회상이 민간으로 나와서 풍류음악으로 연주되었듯이 불곡도 사라지기 보다 민중들 사이에서 민간음악으로 옷을 갈아 입었다. 억불 숭유 정책을 편 조선조이지만 세종과 세조대에 활발히 연행된 궁중 불교 악가무와 불곡의 창제가 있는가 하면 민간의 상장례에 불리는 노래들은 대부분 정토신앙을 담고 있는 향풍 범패와 연결되는 악곡들이다. 조선 왕조의 긴 세월 동안도 민간에 향풍 범패의 면모를 느끼게 하는 곡들이 많이 살아 있는 것은 유교적 상례를 치르면서도 망자를 위한 기도는 불교적으로 행해왔기 때문이다.

조선 중기 이후 승과가 폐지되면서 강제 환속한 승려들 중에는 걸립패가 되는 사람들이 있었고, 왕실과 귀족의 비호를 받던 사찰 승려들은 탁발 연명으로 사찰 살림을 꾸려야 했다. 그러자 승려와 비승비속의 사람들은 사찰에서 행하던 범패 중 민중에게 익숙한 기도문이나 축원문

을 노래하며 민가를 돌아다녔다. 이러한 유행 걸립은 사찰에서 대중 친화적으로 불리던 향풍 범패의 세속화를 불러왔다. 민간의 노래에서 향풍 범패와 직접적으로 연결되는 성격은 각 지역의 상여소리와 무가(巫歌)에서 찾아 볼 수 있다. 모든 지방의 상여소리에 메나리토리가 많은데, 이들은 향풍 범패와 관련이 깊다.

민요 속의 향풍 범패 엔닌의 『입당구법순례행기』에서 보듯이 일반 신도들이 불교 신행에 참례해서 불렀던 다양한 범패가 있었다. 승려의 선창에 화답하는 나무아미타불 후렴구, 신행의 목적에 따라 염칭하는 염불류 노래들이 그것이다. 이러한 노래들이 억불의 시대를 지나며 민요로 전환한 경우가 많다. 고려 도성 지역의 민요를 보면 산염불, 잦은염불, 평양염불, 개성염불이 있고, 경기도는 경기민요 산염불, 잦은염불, 탑돌이 등이 있다. 국악학계의 원로 이보형선생님의 증언에 의하면 "옛날의 산염불은 메기는 소리인 독창 부분이 받는 소리인 제창 부분과 사설의 길이가 비슷했으나 소리꾼들이 부르기 시작하면서 독창 부분이 길어졌다"고 한다. 이는 의식 중에 승려와 대중이 단순한 율조로 주고받던 범패율조가 소리꾼들에 의해 메기는 소리가 세련되고 길어진 결과이다.

산염불 가사 중 "아헤~ 아미타불이로다"와 같은 후렴은 원효의 무애를 따라 부른 아미타불 후렴, 엔닌이 기록한 신라인의 불교의식에서 승려의 선창에 대중이 "나무아미타불"로 받는 신라풍 범패를 연상시킨다. 이외에도 민요의 가사를 들여다보면 불교적인 내용이 상당히 많은데 이들 또한 불교의 정토발원이나 축원문, 화청 등의 성격을 지니고 있는 경우가 많다.

호남지방에서 부르는 선소리 중 전라남도 나주 사람들이 부르는 '관

암보살'은 관세음보살을 이른 말이며, 어떤 지역에서는 '과나미보살'이라고도 한다. 남도민요 '보렴'은 '보시염불(普施念佛)을 줄인 말로 '시주님네'를 축원하여 부르는 판염불의 한 가지였으나 훗날 남도 잡가 소리꾼의 선소리로 유명해졌다. 중모리장단으로 시작하여 흥겨운 굿거리를 거쳐 마지막에 자진모리로 마치는 흐름은 느리게 시작하여 빨라지는 염불의 흐름과 한국전통음악의 한배의 틀에 의한 패턴과도 상통한다.

'보렴'의 가사를 보면, "상래소수 공덕해요, 회향삼처실원만"으로 시작하여 일쇄동방결도량과 같은 7언 절구의 도량찬을 거쳐 나무아미타불로 마친다. 첫 대목인 "상래소수 ...지심신례"는 사찰의례에서 흔히 하는 축원문의 한 대목이다. '회향삼처..' 또한 불교의례에서 필수적으로 하는 회향의문이며, 중간 부분의 '일쇄동방결도량'으로 시작하는 대목은 『천수경』의 한 대목일 뿐만 아니라 수륙재나 영산재와 같은 재의식에서 도량 결계와 정화 절차에 사용되는 대목이다.

(4) 현행 향풍 범패의 음악적 유형과 특징

한국의 일반 불교 신자가 문화재급 범패 음반을 일상의 신행으로 활용하거나 감상하는 경우는 거의 없다. 이와 달리 불교 음반을 판매하는 곳에는 《천수경》, 《장엄염불》, 《법성게》, 《화엄경약찬게》, 《축원화청》과 같은 음반이 주로 유통되고 있는데, 이들 대부분이 향풍 범패이다. 이러한 현상은 한국인의 일상에 어떤 율조와 어떤 풍의 범패가 공감대를 얻고 있는가를 말해 주고 있다. 오늘날 사찰 신행에서 널리 애송되는 향풍 범패를 유형별로 간추려 보면, 천수경과 같은 경문류, 축원화청과 같은 축원류, 장엄염불로 연결되는 발원류, 종성과 같은 기원류로 분류할 수 있다. 이들 중에 《천수경》은 다수의 연구자들에 의해 연구되었으

므로 법성게, 장엄염불, 축원화청의 음악적 성격을 살펴보자.

경문 찬초류와 법성게 음반 타이틀이 《천수경》, 《회심곡》, 《장엄염불》, 《정근송》이라도 그 안에는 법성게가 들어있는 경우가 많다. 그만큼 법성게는 한국인의 생활 깊숙이 자리하고 있다. 신라의 의상대사가 『화엄경』의 요지를 7언 율시 30구로 지은 법성게는 개인의 음악적 성향에 따라 선율 진행이 자유롭게 표현되지만 대개 2소박 4박자로 지어가는 경우가 많다.

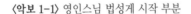

〈악보 1-1〉 영인스님 법성게 시작 부분

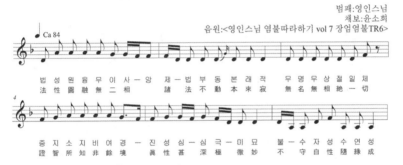

현재 활동하는 승려 중 가장 많은 음반을 출반한 영인스님은 《예불·천수경》, 《장엄염불》등 60개의 음반을 출반하여 불교음반 시장에서 가장 많이 유통되고 있다. 위 악보에서 영인스님은 목탁을 치며 염불성에 집중하는데 비해 상진스님은 영남에서 북가락을 익힌 데다 서울 봉원사에서 홑소리와 짓소리를 익힌 만큼 바깥채비의 음악적 기량이 좀 더 부여되어 있다. 2소박 패턴은 마지막 결구에서 길게 늘여 마치는데 이때 두 승려 모두 메나리 토리로 짓는다. 양주 청련사의 어장인 상진스님은 영남범어범패 보존회장인 한파스님(1951~2016)의 법성게를 듣고

감동을 받아 염불과 범패에 입문하게 되었다.

〈악보 1-2〉 상진스님 법성게 시작 부분

범패:상진스님
채보:윤소희
음원:《염불》CD1. TR5

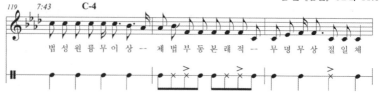

〈악보 2-1〉 영인스님 법성게의 종지구

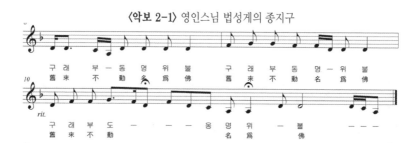

〈악보 2-2〉 상진스님 법성게의 종지구

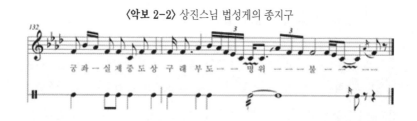

　　위 악보를 보면 영인스님은 마지막구인 '구래부동영위불'을 세 번 반복하는 가운데 마지막 구절을 늘여 메나리토리로 맺고, 상진스님은 선율적 유연함이 좀 더 드러나고 있어 예술적 기량을 느끼게 된다.

(2) 발원류

발원류 범패 중에서 가장 대중적 인기가 높은 장엄염불은 향풍 범패의 종합세트라 할 정도로 다양한 율조를 지니고 있다. 가사의 내용을 보면 발원과 아미타불 십념으로 시작하여, 극락세계와 제불보살의 공덕을 찬탄하는 게송에 이어서 아미타불 귀명·염불·회향을 거쳐 왕생 발원으로 마무리한다. 가사의 문형을 보면, 첫째 장은 원아진생무별념(願我盡生無別念)으로 시작하는 7언 절구와 '나무아미타불'로 받는 십념염불, 중간 부분은 '극락세계십종장엄(極樂世界十種莊嚴) 나무아미타불'로 시작하여 '일락서산월출동(一落西山月出東)'까지 12구로 된 게송, '십념왕생원(十念往生願)'으로 시작되는 5언 4구, '원공법계도중생(願共法界諸衆生)'으로 시작되는 7언 4구의 염불문이 연속적으로 이어지며, 마지막은 '나무서방정토(南舞西方淨土)'로부터 4언·5언·7언 절구의 문형을 자유로이 오가는 문체로 인하여 박절과 선율변화가 다채롭게 이루어진다. 이상 장엄염불의 내용을 보면 대부분의 내용이 한국의 조사들에 의한 경문 찬초(經文纂鈔)와 정토염불로 일관하는 가운데 7언 절구가 주된 문체를 구성한다. 중반부에는 나무아미타불 후렴구로 인한 도드리형식, 후반부에서는 4언·5언 등 자유로운 문체로 인해 변화박과 선율이 화려하다.

《장엄염불》은《천수경》과 함께 한국 불가(佛家)에서 가장 인기가 높은 만큼 승려라면 이 염불을 못하는 사람이 없을 정도이다. 출반되어 있는 음원들을 들어보면, 각자의 기량에 따라 선율과 리듬을 자유롭게 짓지만 2소박 → 3소박 → 빠른 2소박에 의한 A→ B → A'의 형식을 이루는 것이 대체적인 흐름이다. 이들 중 전반부 2소박 패턴은 앞의 법성게와 같은 맥락을 보이고 있으므로 생략하고, 3소박 절주의 중간부분(B)과 마지막 부분(A)의 자유체 가사 율조를 영남지역, 호남지역 율조의 영향

을 받은 두 스님을 통해 살펴보자.

3소박 육자염불 아래 채보 악보 중 법안스님은 서울 서초동에 있는 대성사의 주지이면서 조계종어산한교학장을 맡고 있다. 법안스님은 완제의 일응스님[39]에게서 범패를 배우기 시작하여 송암스님으로부터 홑소리와 짓소리를 전수 받았고, 상진스님은 영남의 한파스님 계열[40] 염불성과 북가락을 익히기 시작하여 서울 봉원사의 명수스님에게서 범패를 익혔다. 두 스님의 소리 공부 과정을 보면, 영남과 호남이라는 서로 다른 지역으로부터 영향을 받았으나 최종적으로는 경제 범패를 익힌 점에서 다르면서도 같은 이력을 지니고 있다. 이들의 장엄염불 선율을 보면 많은 차이가 있으나 구성음이 "미·라·도·레"로 이루어져 있고 전체 흐름의 골격이, A→ B → A'의 틀이고 ♩. 80의 템포가 비슷하다. B부분의 특징은 3소박 4박자의 절주로 굿거리와 유사한 감흥을 불러일으키는 육자염불 후렴구가 있다. 법안스님은 법령을 흔들며, 상진스님은 북가락을 넣어 지었다.

〈악보 3-1〉 법안스님 육자염불

범패:법안스님
채보:윤소희
음원:법안스님염불집 〈천수경.장엄염불TR5〉

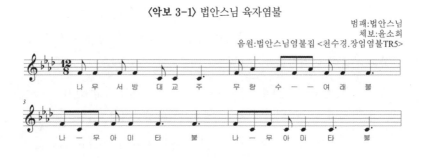

나 무 서 방 대 교 주 무 량 수 — — 여 래 불

나 — 무 아 미 타 불 나 — 무 아 미 타 불

39) 일응스님(1920~2003), 전주 출신 어장으로 서울로 와서 중요무형문화재 제50호 작법 무보유자로 활동하였고, 전북영산재가 무형문화재로 지정되기까지 호남지역 어산 제자들을 양성하였다.

40) 한파스님(1951~2016)), 범어사 활해스님 상좌로 출가하여 범패를 익혔고, 후에 불모산 문중 어산 강사, 영남범음범패보존회장으로 많은 후학을 양성하였다.

범패:상진스님
채보:윤소희
음원:《염불》CD1. TR5.

의례적으로 보면, 대개 관음시식에서 장엄염불을 하는데, 예전의 재
장에서는 육자염불에 이르면 보살들이 스님과 후렴을 주고받으며 덩실
덩실 춤을 추었다는 이야기가 전한다. 이러한 모습은 원효대사의 무애
가와 산동적산원의 불교의식에서 스님과 주고받으며 설행했던 신라풍
범패를 떠올리게 한다.

변화박에 의한 율조 염불은 갈수록 빨라지는 속성이 있다. 중간 부분
의 3소박 흥청이는 율조는 후반으로 가면서 점차 빨라지며, 칭명염불
은 템포 ♩92로 빨라지고, 수시로 문형이 변화는 율조는 변화박을 생성
하면서 북가락을 화려하게 한다. 아래 악보의 북가락을 보면 약박에 테
를 치고 있어 (××표시 음표) 12소박으로 된 한국 장단 중 9째 박에 악
센트를 주는 느낌을 받게된다.

〈악보 4〉칭명 염불

범패:상진스님
채보:윤소희
음원:《염불》CD1. TR5

나 무 문 수 보 살 나 무 보 현—보 살 나 무 관 세 음—보 살 나 무 대 세 지 보 살

장엄염불의 말미에 이르면 '시방삼세불'로 시작한 5언 12구, 7언 4 구, 5언 6구로 흘러가며 다채로운 북가락 변주가 절정을 이룬다. 다음 악보를 보면 가사 내용은 "시방삼세불/ 아미타제일/ 구품도중생"으로 3 구이지만 선율은 마치 두 소절인 듯한 흐름에 북 가락은 변화박을 구사 하고 있어 예술적 감각이 돋보인다.

〈악보 5〉 변화 선율과 변화박 염불

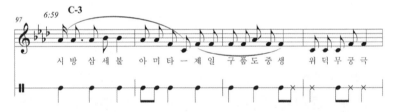

시 방 삼 세 불 아 미 타—재 일 구 품 도 중 생 위 덕 무 궁 극

예로부터 재장의 승려들 사이에 "북가락은 영남"이라는 말이 있을 정 도로 영남지역 승려들은 법기 타주에 능했다. 이는 징 하나만으로 반주 하는 서울·경기 지역과 달리 사물을 갖추어 재의식을 해온 영남지역 에서 법구타주를 활발히 해왔기 때문이다. 또한 1자 1음 장단의 절주로 대중친화적인 향풍 범패의 전승이 다른 지역에 비해 원활하게 유지되 어온 데에도 그 원인이 있다. 이에 대한 역사를 거슬러 보면, 바가지를

두드리며 노래했던 원효는 통도사를 중심으로 활동했으므로 오늘날 양산 일대의 사람들이 원효의 무애가에 아미타불을 노래하며 따라 다니기 시작하였다고 할 수 있다. 이 외에도 의상대사의 법성계와 같은 경문찬초, 정토발원과 축원 등 향풍 범패의 다양한 율조와 연행은 영남지역을 중심으로 확산되어 갔으므로 이러한 전통이 보수적인 영남지역에 많이 남아 있는 것으로 보인다.

축원류『석문의범』에 수록된 축원류를 보면 행선축원을 비롯하여 상단축원, 중단축원, 생축, 축원문이 있다. 재례 절차의 마무리 부분에 불리는 축원화청은 공양을 올리며 쌓은 공덕을 참여 재자와 일체 중생에게 회향하는 뜻을 담고 있다. 선율은 4박자 절주의 민요풍의 느낌을 지니고 있다.

〈악보 6〉 축원화청 시작부분

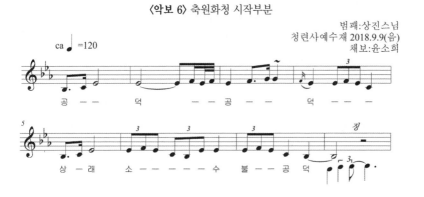

범패:상진스님
청련사예수재 2018.9.9(음)
채보:윤소희

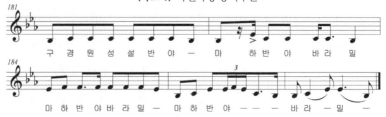

〈악보 7〉 축원화청 종지부분

위 악보의 가사를 보면 남도민요 보렴의 시작구를 연상 시킨다. 축원문은 걸립패와 탁발승들에 의해 민간에서 향유되었으므로 소리꾼들의 노래에서도 이러한 가사가 종종 발견된다. 시중에 나와 있는 염불집을 들어보면 대개가 목탁이나 법령 하나만 타주하며 촘촘히 엮는데 이는 범패의 쓰는 소리와 같이 의례 간소화 과정에 쓸어 지은 향풍 범패의 모습이 아닌가 싶다. 여러 재장을 다니다 보면, 회심곡조로 중단화청을 부르는 것을 비롯하여 향풍 범패의 다양한 면면이 있다. 앞으로 민요 속에 숨어 있는 향풍 범패 율조를 다시금 의례율조로 복원하는 시도 등, 향풍 범패에 대한 관심이 필요하다.

3) 당풍 범패

홍덕왕 5년(AD 830)에 진감선사가 당나라에서 귀국하였다. 당시 당나라는 조식(曹植 192~232)이 어산범패를 창제한 이후 600여년이 흘렀고, 어산 범패의 가사가 되는 당 문학도 성할 대로 성한 시기였다. 당말의 중국 범패에 비추어 보면, 당시 진감선사는 완숙기에 이른 한어 범패를 배워왔다. 주지하다시피 이 무렵 중국에는 종파불교가 성했던 시기로 강경의식 · 송경의식 등 정갈하고 아정하며 아직 세속화와 타협이 덜된, 그래서 다소 엄격한(?) 면모를 지닌 의식과 범패가 불리고 있

었다.

진감선사가 배워 온 당풍범패는 그 이전의 자연스럽고 편안한 신라풍 범패와 인도에서 들어온 진언이나 다라니를 달달 외우며 주문을 외우던 것과는 달리 모음을 길게 늘여 짓는 것이었다. 당풍 범패의 이러한 성격은 엔닌이 기록한 산동적산원의 불교의례에서도 발견된다. "대중은 신라풍으로 노래하였고, 한 사람의 승려가 노래하는 당풍범패는 '다유굴곡(音多有屈曲)'하였다"는 것이다. 오늘날 한국의 불가에서 행해지는 율조를 보면 향풍 범패는 일자일음의 선율에 장단감이 있는데 비해 당풍범패는 일자 다음의 멜리스마 선율로 모음을 늘여 짓는다.

당대(唐代)에 이르러 인도불교의 중국화가 확립된 이후 급속도로 대중화의 길로 나아갔다. 그러자 쉽게 경전을 이해시킬 수 있는 일일강이나 속강(俗講)이 생겨났고 더불어 법의(法意)를 쉽게 이해시키고 대중을 교화시키는 데 필요한 직승(職僧)이 등장하였으니 그것이 바로 범패사(梵唄師)였다. 당나라 풍속을 전하는 문헌들을 보면, "범패사는 불교의 대중화에 앞장섰던 전문 직승으로서 유려한 음성으로 범패를 불러 민중을 매혹시켰다"는 대목이 있다. 범패사의 이러한 역할이 바로 오늘날 한국의 바깥채비 범패로 이어지고 있다.

짐작컨대 진감선사가 당나라에서 귀국한 때는 830년이지만 쌍계사에서 범패를 가르치고 그것을 배운 사람들이 의례에서 당풍 범패를 활용하기까지는 많은 시간이 걸렸다. 요즈음도 새로운 불곡이 나와서 그것이 법회나 의례 중에 불리기까지는 100년은 기다려야 하지 않을까 할 정도로 종교의식은 변화에 매우 더디다. 한편, 당시 국가정책에 맞물려있던 불교의 위치를 감안하면 왕의 뜻에 따라서 당풍범패에 의한 의식이 일시에 시행되었을 가능성도 배제할 수 없으나 종교의 사회성에 비추어 볼 때, 진감선사 귀국 이후에도 향가풍과 범어범패가 공존하

였을 가능성이 더 커 보인다.

여기서 우리는 현재 연창되는 범패의 발성과 선율적 성격에 한 가지 요소를 더 감안해야 할 것이 있으니 고려시대에 원나라를 통해 들어온 티베트 불교의식과 범패이다. 오늘날 전국의 범패가 거의 같은 율조를 지닌데 비해 영남범패만 확연히 다른 성격을 지니고 있다. 그러나 이들의 가사는 모두 동일한데 그것은 중국으로부터 들어온 의례문을 텍스트로 사용하였기 때문이다. 이러한 가운데 다른 지역과 영남범패의 율조와 음악적 개념의 차이가 극명하게 드러나는 부분이 있으니 짓소리이다.

경제나 영제나 짓소리에서 모음을 길게 짓는 현상은 같다. 그러나 영남지역에는 경제와 같이 굵고 무거운 발성과 강한 시김새가 없다. 그런데 이러한 발성은 중국 범패에서도 찾아 볼 수 없다. 중국이나 대만의 범패가 시간이 흐르면서 변화되고 간소화 된 것을 감안하더라도 경제 짓소리에 보이는 특유의 굵고 탁한 발성은 중국 전통음악에서도 찾기 어렵다. 그에 반해 티벳의 반야심경이나 의식에서 불리는 범패를 들어 보면 마치 짐승의 울음소리와도 같이 굵고 탁한 발성이 경제의 짓소리와 많이 닮았다.

짓소리의 발성에서 경제와 영제의 이러한 차이는 어떤 요인에 의해서 생겨난 것일까? 이는 역사와 지역 사람들의 기질에 대한 두 가지 요인에서 찾아 볼 수 있다. 조선시대 이중환은 『택리지 擇里志』를 통하여 조선팔도에 사는 사람들의 기질에 대하여 적고 있다. 그 내용 중 경상도 사람들을 '설중청송(雪中靑松)'이라 하며 "환경이 변하여도 자신의 색깔이 변하지 않는 사람들의 근성"을 이르고 있다. 실제로 영남 사람들의 기질을 보면, 오늘날 진보정권에 대해 가장 많은 저항을 하는 사람들이다. 그리하여 네티즌들 사이에서는 '꼴통보수'라는 다소 비하적

인 말을 하기도 한다. 영남지역 사람들의 보수적인 기질은 예나 지금이나 변함이 없는 듯 하다.

역사적인 요인으로는 고려시대에 들어온 티벳 불교의 영향을 들 수 있다. 고려의 도성인 개성과 인접거리에 있는 서울은 멀리 떨어져 있는 영남 보다 원나라를 통하여 들어온 티벳불교의 영향을 훨씬 많이 받았을 것이다. 이를 증명하듯 현재 경제 범패의 전승 맥을 올라가 보면 개성 스님들께 배웠다는 증언을 다수 들을 수 있다. 조선시대에는 억불로 인하여 새로운 범패의 발전이나 변화 보다 고려 범패를 유지하는 정도였던데 비해 영남은 신라시대에 들어온 당풍범패의 전통을 고수해 온 것이다.

한국 불교의식과 음악에서 티벳적 요소는 범패 뿐이 아니다. 수륙재나 영산재에서 나팔을 불고 춤을 추며 마당에 괘불을 이운하고, 다라니에 맞추어 춤을 추는 것은 티벳 방식이지 중국식이 아니다. 중국의 불교의례는 의식무용이 없고 의식 중에 선율 악기는 일절 사용하지 않으므로 매우 정적인 분위기를 연출한다. 이에 비해 티벳은 송경 중에도 나팔을 불고 자바라와 북을 치는가 하면 '참'의식은 춤으로 의례를 진행한다. 이러한 점에서 앞으로 한국 불교의례나 범패에 관한 연구는 의례문의 텍스트에만 의존할 것이 아니라 설행적 관점에까지 좀더 입체적인 접근방법이 필요하다.

〈사진 37〉 티벳 시가체 샤루스사원의 불공의식에서 태평소와 여러
가지 법기(타악기)로 반주하는 승려들 (촬영 : 2007. 1)

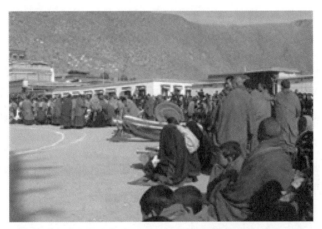

〈사진 38〉 깐수성 샤허 라브랑스의 정월의례 중 참무(호법춤 의식)
반주를 하고 있는 승려들 (촬영: 2008. 양 2. 20/음 1. 14)

3. 맺음말

한국에서 범패가 불리기 시작한 순으로 나열하면 범풍·향풍·당풍이 된다. 범풍은 초전 불교를 따라 들어온 범어 본래의 율조로 범어 경전·다라니·진언·주가 이에 해당한다. 이러한 흔적들은 고분이나 불탑에서 발견되는 서역 관련 유적이나 다라니문과 민간의 주력신앙으로 나타나고 있다. 향풍은 한국의 조사들에 의해 지어진 경문 찬초나 기도문이 향토적 율조로 염송되며 일상의 신행이나 시다림등에서, 당풍은 진감선사 이후 한문 의례문이나 계송문을 늘여 지으며 주로 전문 범패승에 의해서 불린다.

그런데 이들 세 가지 율조를 보면 당풍에서 유래한 율조는 리듬 절주가 없다. "모음을 길게 늘여서 짓다보니 자연히 리듬절주가 없는 것이라 할 수 있겠지만 촘촘히 읊는 안채비소리도 마찬가지다. 그에 비해서 범풍과 향풍은 리듬절주가 돋보인다. 재장에 가 보면 알아 듣지 못할 길고 긴 범패를 듣느라 지루함을 느끼다가 어느 순간 법구를 두드리며 신명이 나는데, 그 부분이 진언이나 다라니를 송주하는 때이다. 중국이나 대만에서도 경전과 기도문을 낭송하다 어딘가부터 낭송 패턴이 달라져서 의문을 보면 선녀천주(善女天呪)와 같은 범문이었다. 범풍과 향풍 범패에는 리듬 절주가 있고, 거기에는 3소박이 많은데 이러한 현상은 다름 아닌 범어와 한글이 지닌 언어적 특징에서 기인한다.

초기의 고승들이 범패 가사와 소리를 지을 때는 온전히 수행과 교화를 위한 목적으로 지었겠지만 세월이 흐르면서 민중 불교의 색깔이 입혀졌고, 억불 하에 사찰 살림과 연명을 위한 탁발의 수단에다가 종단 분규로 사찰 밖으로 나와서는 무속과 어울리며 밥벌이 수단이 되기도 했던 흔적이 소리에 배어있기도 하다. 그러므로 오늘날 한국의 불교 음

악 범패는 성스럽지만도 않고, 그렇다고 무속음악처럼 마냥 원색적이지도 않고, 민요처럼 온전한 지방색을 지닌 것도 아닌 매우 복잡하고 혼재된 장르이며, 예술화의 과도기에 놓여 있기도 하다.

세계 여러 민족의 민속음악에서 압도적인 위치에 있는 인도네시아의 가믈란을 보면 그야말로 전문 음악가들에 의한 고도의 예술 음악이지만 그 연원을 거슬러 가면 의식음악이었음을 알게 된다. 유네스코지정 세계 무형문화재가 된 한국의 범패도 무대화 예술화되어가는 현상이 많이 보인다. 초기에는 이러한 흐름에 우려와 경계의 목소리가 컸지만 한 번 더 생각해 보면 음악의 예술화 과정에 나타나는 자연스러운 현상이기도 하다. 그런가하면 의례와 음악에 거리를 두었던 조계종에서도 문화재 활동에 적극적이다. 이러한 시일이 얼마쯤 지나면 한국의 범패와 불교악가무도 어느날엔가는 무대 위의 전문 예술가들의 공연 장르가 되어 있기도 하고, 어떤 것은 여전히 사찰 의례 속 신행율조로 남아 있을 것이다.

범어 · 한어(漢語) · 한글의 조어 원리와 성조를 보면, 범어는 모음의 장단에 의해서 율이 생성된다. 그 어떤 언어보다 소리 값에(모음의 길고 짧음) 예민하게 반응하는 범어는 3개씩 그룹된 10가지 패턴의 마뜨라가 있다. 그에 비해서 중국의 한어는 고저승강의 4성조에 2개씩 짝을 짓는 단어가 많다. 리듬을 박 · 박자 · 박절이라 하는 중국에 비해 한국은 리듬 패턴을 이르는 이를 '장단'이라는 용어가 하나 더 있다. 범어의 운문 율조가 모음의 장단에 의해 형성되는 것과 상통하는 점이다. 이에 대한 좀더 심층적 분석은 제2권에서 시도해 볼 예정이다.

오늘날의 관점에서 보면 범풍이건 향풍이건 당풍이건 모두가 향풍범패이다. 천년이 넘는 세월 동안 한국의 토양에서 한국 사람들에 의해 불리어오면서 한국화가 되었기 때문이다. 장구한 세월을 통해 토착화

된 한국 범패이지만 좀 더 세밀히 들여다 보면 각기 다른 연원과 특징을 지니고 있음을 간과해 왔다. '범패'라는 한 가지 이름으로 알아왔던 것이 알고 보니 범풍·향풍·당풍의 세 갈래 색갈이 묶여 있었던 것이다. 삼원색이 하나하나 또렷하고 선명해질 때, 보다 다양하고 아름다운 문양을 만들어 낼 수 있듯이 신비 에너지의 범어범패, 대중들도 함께할 수 있는 향풍 범패가 살아나면 더욱더 풍부한 범패의 세계가 펼쳐질 것이다. 범음성의 균형있는 발전과 계승은 한국 전통음악, 나아가 순수예술음악과 K팝의 한류에도 든든한 버팀목이 될 것이다.

■참고 자료

〈원전·사전〉

『高僧傳』

『大正藏』

『舍利靈應記』

『三國史記』

『三國遺事』

『樂學軌範』, 서울:국립국악원, 2011.

『作法龜鑑』, 白坡亘璇, 1826.

『梵語辭典』, 日本 京都:河北印刷株式會社, 昭和53.

『梵韓大辭典』, 전수태, 서울:대한교육문화신문출판부, 2007.

『岩波 传教辞典』第五卷, 中村元 外, 東京:世界經典刊行協會, 1994.

「공동번역 신·구약 성서(가톨릭용)」, 서울:대한성서공회, 1978.

「라틴·한글 사전」, 가톨릭대학교 고전라틴어연구소 편, 서울:가톨릭대학교출판부, 1995.

『미사통상문』, 한국천주교 주교회의, 서울:한국천주교중앙협의회, 1996.

『성무일과-시·편 송과』, 대한성공회 공도문개정전문위원회, 서울:대한성공회출판부, 1963.

『소성무일도』, 한국천주교 주교회의, 서울:한국천주교중앙협의회, 1998.

『佛教大辭典』上·下, 길상편, 서울:弘法院, 2003.

『빠알리-한글사전』, 전재성, 서울:한국빨리성전협회, 2005.

『New Dictionary English-Sinhala』, Colombo:M·D·Gunasena&Co Ltd, 2010.

『Sanskrit English Dictionary』, Theodore Benfey, New delhi:Milan Publication Services, 1982.

『The New Grove Dictionary of Music and Musicians』, Stanley Sadie, Washington:Grove's Dictionaries of Music Inc, 2004.

『한글대장경』, http://abc.dongguk.edu/ebti/c2/sub1.jsp.

『漢文大藏經』, CBETA 漢文大藏經 (http://tripitaka.cbeta.org/ko

〈중·일문〉

澤田瑞穗, 『佛教と中國文學』, 東京: 國書刊行會, 1975.

甘肅省藏學研究所編, 『拉卜楞寺与黃氏家族』, 中國:甘肅民族出版社, 1995.

高俄利, 「佛教音樂傳統與佛教音樂」, 『佛教音樂』, 臺灣: 佛光山文教基金會, 1998.

『課誦本』. 臺灣:報恩印刷企業有限公司, 中華1997.

『課誦本』臺灣:佛光出版社, 承天寺 刊.

贡保南杰主编,『拉卜楞寺之旅』, 中國:兰州大學出版社, 2005.

顧易生·楊亦鳴, 韓鐘鎬 譯,《漢語音韻學入門》, 學古房, 1999.

顧易生·楊亦鳴,『音韻易通』, 韓鐘鎬 譯『漢語音韻學入門』.

『西藏通史－松石寶串』, 中國:西藏古籍出版社, 2004.

釋永富,「佛光山梁皇法會之儀軌與梵唄」,『佛教研究論文集』, 臺灣：財團法人佛光山
　　　文教基金會, 2000.

『水陸內壇說冥戒』, 臺灣:佛光山 儀文集.

『水陸儀軌會本』, 臺灣:裕隆佛經流通處. 1995.

『水陸儀軌會本』, 卷1-4, 臺灣:世樺國際股份有限公司, 2006.

梁蟬纓,「梵唄音樂與佛教教意關係研究」,『佛教研究論文集』, 臺灣:佛光山文教基金
　　　會, 2001.

爱德华·谢弗·吴玉贵,『唐代的 外來文明』, 陕西师范大学出版社, 北京:世艺印刷有限
　　　公司, 2005.

王小盾,「元始佛教的音樂問題」,『佛學研究論文集』, 臺灣:財團法人佛光山文教基金
　　　會, 1998.

王希华,『西藏舞踊與民俗』, 中國:西藏人民出版社, 2005

王希华,『西藏艺术研究』, 2001.

王　力,『漢語史稿』上冊, 北京:科學, 1957.

袁靜芳,『中國漢傳佛教音樂文化』, 北京:中央民族大學出版社, 2003.

『瑜伽焰口』, 臺灣:高雄:裕隆佛教文物社, 中華94.

林久慧,「臺灣 佛教音樂 －早晚課 主要經典的音樂研究－」, 臺灣:臺灣師範大學 碩士
　　　學位 論 文. 1983.

『中峰三時繫念佛事』, 臺灣:福峰彩色印刷有限公司, 中華86.

『佛光山 萬緣水陸法會 日程表』, 臺灣:佛光山叢林, 中華89.

『佛光山 萬緣水陸法會 日程表』, 臺灣:佛光山叢林, 2003.

『佛光山 萬緣水陸法會 日程表』, 臺灣:佛光山叢林, 2007.

二宮陸雄,『サンスクリットごの 構文と法語』, 東京:平河出版社, 1989.

傳暮蓉,「华严字母佛教教意仪的研究」,『第七届亚太地区佛教音乐学术研讨会論文
　　　集』上卷, 中國湖南:湖南画中画印刷有限公司, 2013.

陣彗珊,「佛光山梵唄源流與中國大陸佛教梵唄之關係」,『佛學研究論文集』, 臺灣:財
　　　團法人佛光山文教基金會, 1998.

澤田瑞穗,『佛教と中國文學』, 東京:國書刊行會, 1975.

爱德华·谢弗·吴玉贵,『唐代的 外來文明』, 陕西师范大学出版社, 北京:世艺印刷有限
　　　公司, 2005.

〈영문〉

Abbaye Saint-Pierre de Solesmes &Desclée, 『GRADUALE TRIPLEX』, Paris:Tournai, 1979.

Adya Ramgaoharya,『नाट्यज्ञास्त्र Nāṭyaśāstra』, New Delhi:Munshiram Manoharlal Publishers Pvt Ltd, 2016.

Alfred Mann, 『The study of Fugue』, New York: Dover Publications Inc, 1987.

Aneta Dukszto&José Miguel Helfer, 『Sacred valley of The Incas and Cusco』, Peru:Hipocampo com, 2007.

Aneta Dukszto&José Miguel Helfer, 『LIMA Citta Deol Re』, Peru:Hipocampo com, 2008.

Aneta Dukszto&José Miguel Helfer, 『Machu Picchu, The Lost City』, Peru:Hipocampo com, 2010.

Archaeological Survey of India Government of India, 『AJANTA』, New Delhi:Good Earth Publication, 2004.

Ashok D Ranade, 『Essay in Indian Ethnomuscicology』, New Delhi:Munshiram Manoharlal Publishers Pvt Lte, 1998.

B N Puri, 『Buddhism in Central Asia』, Delhi:Motilal Banarsidass Publishers, 2007.

Bob Gibbons and Siân Pritchard-Jones,『LADAKH -Land of Magical Monasteries』, Varanasi India:Pilgrims publishing, 2006.

『Chaṭṭha Sangāyana』, India:Vipassana Research Institute, 1998.

Dawn Rooney, 『ANKOR』, New York:Airphoto International Ltd. 2003.

Desclée & Socii, 『GRANDUALE TRIPLEX』, France:Tournai, 1973.

Devdutt Pattanaik, 『JAYA Mahabharata』, New Delhi:Penguin Books, 2010.

Devdutt Pattanaik, 『7Secrets of Vishnu』, Mumbai:Thomson Press(India) Ltd, 2011.

Donald Jay Grout · Claude V Palisca, 『A History of Western Music』, USA:The Noton, Anthology of western music, Third Edition, 1996.

E. von Füter-Haimebdorf, 『Tibetan Religious Dances』, New Delhi:Paljor Publications,2001.

Frederick M Smith, 『Deity and Spirit Possession In South Asia』, Delhi:Motilal Banarsidass Publishers, 2009.

Gary A. Tubb.Emery R.Boose, 『Scholastic Sanskrit』, New york:Columbia University, 2007.

Georg Kugler, 『Kunst Historisches Museum Vienna』, Wien:Kunsthistorisches Museum ,1989.

Griffiths Paul, 『Modern Music』, London:JM Dent&Sons Ltd, 1981.

Grosvenor cooper and Leonard B Meyer, 『The Rhythmic Structure of Music』, USA, The University of Chicago press books, 1960.

Joseph Machlis, 『Introduction to Contemporary Music』, New York:W.W.Norton &Company, 1979.

José Miguel Helfer Arguedas, 『Discovering Peru』, Peru:Hipocampo S.A.C. 2011.

Matthieu Ricard,『Monk Dancers of Tibet』, France:Shambhala Publications, Inc, 2003.

Narada, 『The Dhammapada』, Sri Lanka: The Corporate Body of the Buddha Educational Foundation. 1993.

Ngawang Tsering, 『The Monasteries of Hemis, Chemde and Dagthag』, New Delhi:

Osmaston & Nawang Tsering, 『Recent Research on Ladakh』, Delhi:Motilal Banarsidass Publishers Private Limited, 1993.

『Pali Dhammacakkappavattanasuttam』, London:The Pali Text Society. (Devanagari, Roman), 2001.

Panditarama HSE Maingone forest Meditation Center, 『Daily Schedule, Guidance for the Foreign Yogis』, 2010.

P.K.Gode & C.G.Karve, 『Sanskrit-English Dictionary』, 京都:河北印刷株式會社, 1978.

Radhakrishnan, 『The Brahma Sutra』, Oxford university press, 1960.

Reginald Smith Brindle, 『Serial Composition』, London: Oxford University Press, 1975.

Rev Robert Caldwell, 『A comparative Crammar of the Dravician Languages』, Delhi:Cian Publications, 1981.

Richard H. Hoppin, 『Anthology of Medieval Music』, New York: Norton&Company.

Robert P Goldman·Sally J Sutherland Goldman,『देववाणीप्रवेशिका Devevāṇīpraveśikā』, USA: University of California, Berkely, 1999.

Roshen Dalal, 『Hinduism-Alphabetical Guide-』, New Delhi:Penguin Books, 2014.

Robert P Goldman·Sally J Sutherland Goldman, 『देववाणीप्रवेशिकाDevevāṇīpraveśikā』, New Delhi: ByJainendra Prakash Jain At Shri Jainendra Press, 2011.

Sandeep Bagchee, 『NĀD understanding Rāga Music』, Mumbai:Eshwar Bussiness Publications Inc, 1998.

Sir David M.Wilson, 『The collections of the British Museum』, London:British useum

Thomas D Rossing, 『The Science of Sound』, USA:Addison-Wesley Publishing Company Inc, 1989.

Turner, Victor, 『From Ritual to Theater-The Human Seriousness of Play』, PAJ publication,1982.

Ven.Tsewang Rigzin, 『HEMIS FAIR』, Leh, India:Young Drukpa Assiciation, 2009.

〈역서〉

André Gedalge, 진규영·박일경 공역,『푸가의 연구』, 서울:수문당, 1986.

A.P. 메리엄, 이기우 역,『음악 인류학』I·II, 서울:한국문화사, 2001.

Bruno Bartolozzi, 최동선 역,『목관악기의 새로운 음향』, 서울:재순악보출판사, 1985.

D.E.Cardine, 이창룡 역,『그레고리오 성가기호학』, 서울:세종출판사, 1996.

Dom Eugeme Cardime, 이창룡 역, 『그레고리 성가 기호학』 서울: 세종출판사, 1996

D.M. Green, 박경종 역, 『조성 음악의 형식』, 서울:삼호출판사, 1977.

Donald jay Grout, 서우석 외 공역, 『서양음악사』, 서울:수문당, 1988.

E.까베냑 외, 서인석 역, 『성서의 역사적 배경』, 서울:성바오로출판사, 1984.

Ernst Křenek, 나인용·최동선 역, 서울:세광출판사, 1990.

Grout·Palisca, 세광음악 출판사 편집국 역, 『서양음악사』, 서울:세광출판사, 1996.

G.Welton Marquis, 고희준 역, 『20세기 음악어법』, 서울:세광출판사, 1989.

H.M.Miller, 최동선 역, 『새 서양음악사』, 서울:현대음악출판사, 1995.

Jered Diamond, 강주헌 역, 『나와 세계』, 파주:김영사, 2014.

Jered Diamond, 김진준 역, 『총,균,쇠』, 파주:김영사, 2018.

Kent Kennan, 나인용 역, 『18세기양식 대위법』, 서울:세광출판사, 1991.

K.W.케난,박재열/이영조 역, 『관현악법』, 서울:정음출판사, 1988.

Leon Dallin 저, 이귀자역, 『20세기 작곡 기법』, 서울:수문당, 1988.

L 베일러, 최동선 역, 『현대화성법』, 서울:세광출판사, 1985.

L.오베르·M.란도프스키 공저, 편집부 역, 『관현악의 역사와 음악』, 서울:삼호출판
사, 1993.

Reginald Smith Brindle, 이연국 역, 『음열작곡법』, 서울:음악춘추사, 1989.

R.H.Hoppin, 김광휘 역편, 『중세음악』, 서울:삼호출판사, 1992.

Richard Stoehr, 대학음악저작연구회 역, 『대위법입문』, 서울:삼호출판사, 1989.

Rogert D.Wilder, 박재열 역, 『현대음악의 이해』, 서울:송산출판사, 1989.

Stella Roberts/Irwin Fisher, 서경선 역, 『대위법-16세기 스타일-』, 서울:수문당,
1989.

Thomas Benjamin, 박재성 역, 『바하양식의 대위법』, 서울:수문당, 1993.

U. Nuchels, 조선우외 역, 『음악은이』Ⅰ·Ⅱ, 서울:세광음악출판사, 1992.

顧義生·楊亦鳴 著, 韓鐘鎬譯, 『漢語音韻學入門』, 서울:學古房, 1999.

鎌田茂雄, 정순일역, 『中國佛教史』, 서울:경서원, 1996.

글렌 헤이돈, 서우석 역, 『음악학이란 무엇인가』, 서울:도서출판 은애, 1982.

나가사와 가즈도시, 이재성 역, 『실크로드의 역사와 문화』, 서울:민족사출판사,
1994.

나라카와 신이치, 김옥희 역, 『예술인문학』, 서울 동아시아 출판사, 2009.

나라 야스아키, 정오영 역, 『인도불교』, 서울:민족사, 1994.

노마히데키, 김진아 외 역, 『한글의 탄생』, 서울: 도서출판 돌베개, 2016.

데이비드 W.앤서니, 공원국 역, 『말·바퀴·언어』, 서울:에코리브르, 2015.

董少文 編, 林東錫 譯, 『한어 음운학 강의』, 동문선, 1993.

라다크리슈나, 이거룡 역, 『인도철학사』Ⅰ, 서울:한길사, 2001.

　　　　　　　　 , 『인도철학사』Ⅱ, 서울:한길사, 2000.

, 『인도철학사』Ⅲ~Ⅳ, 서울:한길사, 2002.

라이짜이성, 김예풍·전지영 옮김, 『중국음악의 역사』, 민속원, 2004.

리라 자연음악연구소,이기애역, 『자연음악』, 서울:도서출판 삶과 꿈, 1998.

마르코폴로, 김호동 역주, 『마르코폴로의 동방견문록』, 파주:사계절, 2017.

福本正, 편집국 역, 『푸가의 연구』, 서울:세광음악출판사, 1991.

백파긍선, 김두재 역, 『작법귀감』, 동국대학교출판부, 2010.

새무얼헌팅턴, 이희재 역, 『문명의 충돌』, 경기:김영사, 2018.

성현, 이대형 역, 『용제총화』, 경기:서해문집, 2014.

성현, 임명걸 역, 『용재총화』, 서울:2014.

손주영 역주, 『꾸란 선』, 서울:한국외국어대학교 출판부, 2009.

스가누마 아키라, 이지수역, 『산스끄리뜨의 기초와 실천』, 서울:민족사, 1993.

시마오가 유즈루, 편집부역, 『和聲과 樂式의 분석』, 서울:음악춘추사, 1981.

써스톤 다트, 서인정 역, 『음악해석론』, 서울:도서출판청하, 1983.

아랫녘수륙재보존회, 『수륙무차의례집』, 대구:대보사, 2013.

유발 하라리, 조현욱역, 『사피엔스』, 파주:김영사, 2011.

김명주역, 『호모데우스』, 파주:김영사, 2017.

이재숙 역, 『우파니샤드』Ⅰ, 파주:한길사, 2015.

이재숙 역, 『우파니샤드』Ⅱ, 파주:한길사, 2012.

장끌로드 삐게 편, 서우석·이건우 역, 『20세기 음악의 위기』,서울:홍성사, 1982.

지그문트 레바리, 전지호역, 『음이란 무엇인가』, 서울:삼호출판사, 1977.

지오프리파커,김성환역, 『아틀라스 세계사』, 경기:사계절, 2017.

찰스 필립 브라운, 박영길 역, 『산스끄리뜨 시형론－운율 및 숫자적 상징에 대한 해설』, 서울: 도서출판 씨아이알, 2014.

Thomas Egenes, 김성철 역, 『산스끄리뜨입문』Ⅰ·Ⅱ, 서울: 도서출판 씨아이알, 2001.

카셀리·모르타리, 강석희·백병동 역, 『현대관현악기법』, 서울:수문당, 1989.

키무라 키요타카, 장휘옥 역, 『중국불교사상사』, 서울:민족사, 1995.

칼.페리쉬·존F.올 저, 『음악사－그레고리오 성가에서 바하까지』, 서울:세광음악출판사, 1985.

탕용둥(湯用彤)저, 장순용 역, 『한위양진남북조 불교사』1·2·3, 서울: 학고제, 2016.

파하드 국왕 성 꾸란 출판청, 최영길 역, 『THE NOBLE QURAN』 한글·아랍 병합본, 2013.

프랜시스 로빈슨 외, 손주영 역, 『케임브리지 이슬람사』, 서울:시공사, 2002.

헨리 율·앙리 꼬르디에, 정수일 역주, 『중국으로 가는 길』, 파주:사계절, 2008.

히라카야아키라, 이호근 역, 『인도불교의 역사』상·하, 서울:민족사, 2004.

〈단행본〉

姜昔珠.朴敬勛.『佛敎近代百年』. 서울:중앙일보, 1980.

강우방·김승희,『甘露幀』, 서울:도서출판 예경, 2010.

권오성,『한민족음악론』, 서울:학문사, 1999.

권오성 외,『한국음악사』, 서울:대한민국예술원, 1985.

구미래,『한국인의 죽음과 사십구재』, 서울:민속원, 2009.

국립광주박물관,『국립광주박물관』, 서울:통천문화사, 1985.

국립중앙박물관,『실크로드와 둔황 - 혜초와 함께하는 서역 기행』, 2010.

국립진주박물관,『국립진주박물관』, 서울:통천문화사, 1988

국제한국학회,『실크로드와 한국문화』, 서울:소나무출판사, 1999.

김경일 외,『동서문화교류연구』, 서울:국학자료원, 1997.

김규동 외,『아프가니스탄의 황금문화』, 서울:국립중앙박물관, 2016.

김규현,『대당서역기』, 서울:글로벌콘텐츠, 2013.

김달성·박관우,『관현악법』, 서울:세광출판사, 1991.

김문경,『당대의 사회와 종교』, 서울:숭실대학교출판부, 1996.

김영운,『국악개론』, 서울:음악세계, 2015.

김용진 편역,『20세기 음악』, 서울:수문당, 1981.

김장환,『중국 문학사』. 학고방출판사, 2001.

 ,『중국 문학 입문』. 학고방출판사, 2002.

권중혁,『유라시아어의 기원과 한국어』, 서울:도서출판 퍼플2014.

김학주,『중국문학개론』, 신아사출판사, 2003.

김해숙·백대웅·최태현,『전통음악개론』, 서울:도서출판 어울림, 1997.

김흥우 외,『불교전통의례와 그 연극. 연희화의 방안 연구』. 서울 : 동국대학교출
 판부, 1995.

나운영,『작곡법』, 서울:세광출판사, 1981.

 ,『관현악법』, 서울:세광출판사, 1984.

남궁원·강석규,『연표와 사진으로 보는 세계사』, 서울:일빛출판사, 2003.

남상숙,『악학궤범의 악조연구』, 전주:신아출판사, 2002.

남희숙,『조선후기 불서간행 연구 -진언집과 불교의식집을 중심으로』, 서울대 국
 사학과 박사학위논문, 2004.

목정배,『한국문화와 불교』, 서울:불교시대사, 1995.

무함마드 깐수,『新羅.西域交流』, 서울:단국대학교출판부, 1992.

박대재 외,『간다라사막북로의 불교 유적』, 서울:아연출판부, 2014.

박범훈,『국악기 이해』, 서울:세광음악출판사, 1992.

박재열 외 공역,『대위법의 연구와 실제』, 서울:수문당, 1977.

박종기 외,『대고려 그 찬란한 도전』, 서울:국립중앙박물관, 2019.

박지명·이서경 편저,『불교범어진언집』서울: 하남출판사, 2015.

박진태 외,『아시아의 문화예술』, 대구:대구대학교출판부, 2011.

박한제 외,『유라시아 천년을 가다』, 경기:사계절, 2014.

배영길 외,『고려불화대전』, 서울:국립중앙박물관, 2010.

백대웅,『한국 전통음악의 선율 구조』, 서울:도서출판 어울림, 1995.

　　　,『한국전통음악 분석론』, 서울:도서출판 어울림, 2003.

백도수 편저,『산스끄리뜨 강독』, 서울: 도서출판 연기사, 2000.

백병동,『작품을 통한 현대음악의 흐름』, 서울:수문당, 1990.

　　　,『화성학』, 서울:수문당, 1986. 2011.

박재열·이영조 편역,『관현악법 연구와 실제』, 서울:정음문화사, 1984.

배영길 외,『고려불화대전』, 서울:국립중앙박물관, 2010.

백혜숙,『강태홍류 가야금산조』, 서울:민속원, 1993.

법　현,『불교 음악감상』, 서울:운주사, 2005.

삼화사국행수륙재보존회,『三和寺 國行水陸大齋儀禮文』, 동해시: 삼화사, 2012, 2016.

성두영 편저,『학습 푸가 연구』, 서울:음악춘추사, 1982.

손인애,『경산제 불교 음악 I』, 서울:민속원, 2013.

송방송,『동양음악개론』, 서울:세광음악출판사, 1989.

산상용·최재훈,『IS는 왜?』, 경기 파주: 서해문집, 2016.

심상현,『영산재』, 국립문화재연구소, 2003.

아랫녘수륙재보존회,『수륙무차의례집』, 대구: 대보사, 불기2557(2013).

양태자,『중세의 뒷골목 풍경-유랑악사에서 사형집행인까지』, 서울:이랑출판사, 2011.

우실하,『전통음악의 구조와 원리』, 서울:소나무, 2004.

윤소희,『국악창작곡 분석』, 서울:도서출판 어울림, 1988.

　　　,『국악창작의 흐름과 분석』, 서울:국악춘추사, 2001.

　　　,『한중 불교 음악 연구』, 서울:백산자료원, 2007.

　　　,『국립문화재연구소 희귀음반 영남범패연구』, 정우서적 2011.

　　　,『용운스님과 영남범패』, 서울:민속원, 2013.

　　　,『동아시아 불교의식과 음악』, 서울:민속원, 2013.

윤혜진,『인도 음악』, 서울: 일조각, 2005.

이강숙,『음악적 모국어를 위하여』, 서울:현음사, 1985.

　　　,『음악의 방법』, 서울:민음사, 1986.

　　　,『종족음악과 문화』, 서울:민음사, 1982.

이강숙 편,『음악과 지식』, 서울:민음사, 1987.

이강승 외,『국립경주박물관』, 서울:통천문화사, 1988.

빅터 기우 저, 이기우·김익두 역,『제의에서 연극으로』서울. 현대미학사 1996

이능화,『조선불교통사』, 新文館, 大正 7年, 서울:민속원 영인, 2002.

 ,『역주 조선불교통사』, 서울: 동국대학교출판부, 2010.

이태승,『최성규 공저,『실담범자입문』, 정우서적, 2008.

이혜구 외,『악학궤범』I·II, 서울:문민고, 1989.

이혜구,『증보한국음악연구』, 서울:민속원, 1996.

이홍기,『미사전례』, 왜관:분도출판사, 1997.

임병필 외,『아랍과 이슬람:그 문명의 역사와 사상』, 서울:모시는 사람들, 2018.

장사훈·한만영,『국악개론』, 서울대학교출판부, 1975.

장사훈,『한국음악총론』, 서울:세광음악출판사, 1985.

 ,『증보 한국음악사』, 서울:세광음악출판사, 1986.

 ,『韓國樂器大觀』, 서울대학교출판부, 1986.

전경옥,『한국전통연희사전』, 서울:민속원, 2014.

전인평·한만영,『동양음악』, 서울:삼호출판사, 1989.

정수일,『고대문명교류사』, 파주:사계절, 2003.

 ,『문명교류사 연구』, 파주:사계절, 2012.

정수일 역주,『혜초의 왕오천축국전』, 서울:학고재, 2004.

정회갑 외,『현대음악분석』, 서울:수문당, 1991.

조명화,『불교와 돈황의 강창문학』, 서울:이회출판사, 2003.

조석연,『고대악기 공후』, 서울:민속원, 2008.

조요한,『예술철학』, 서울:미술문화, 2003.

지광찬·강대현 역해,『실담자기역해』, 과천:올리브그린, 2017.

진관사국행수륙재보존회,『津寬寺 國行水陸大齋儀文』, 서울:진관사, 2015.

차인현,『그레고리오성가』, 서울:가톨릭대학교출판부, 1991.

최문순 역,『시편과 아가』, 서울:가톨릭출판사, 1978.

최석정 저, 김지용 해제,『經世訓民正音圖說』, 서울:명문당출판사, 2011.

최영길,『나의 이슬람문화 체험기』, 서울:한길사, 2014.

 ,『꾸란 주해』, 서울:세창출판사, 2010.

최영애,『中國語音韻學』, 서울:통나무출판사, 2000.

최준식,『한국의 종교, 문화로 읽는다』, 파주:사계절, 2016.

최 철,『향가의 본질과 시적 상상력』, 서울:새문사, 1983.

한국교원대학교 역사교육과,『아틀라스 한국사』, 파주:사계절, 2017.

한국역사연구회 편,『한국사강의』, 서울:한울아카데미출판사, 1990.

한국순교복자수도회 편,『그레고리오 성가 이론』, 서울:대림출판사, 1981.

한국음악학학회, 『음악학과 현실』, 서울:세종출판사, 2000.

한만영, 『한국불교 음악연구』, 서울대학교출판부, 1990.

한명희, 『우리가락 우리문화』, 서울:조선일보사, 1994.

한국이슬람중앙회, 『예배 입문』, 서울:재단법인 한국이슬람교, 2012.

한흥섭, 『중국 도가(道家)의 음악 사상』, 서울:서광사, 1997.

　　　, 『악기로 본 삼국시대 음악문화』, 서울: 책세상, 2000.

허창덕, 『초급 羅典語』, 서울:가톨릭출판사, 1990.

허흥식, 『고려로 옮긴 인도의 등불-지공선현-』, 서울:일조각, 1997.

　　　, 『한국의 중세문명과 사회사상』, 경기도 파주:한국학술정보(주).

혜일(노명열), 「불교 법고 리듬에 관한 연구」, 중앙대학교석사학위논문, 2008.

홍윤식, 『朝鮮佛敎儀禮의 硏究』, 동경:1976.

　　　, 『한국불교사의 연구』, 서울:교문사. 1988.

홍정수·오희숙, 『음악미학』, 서울: 음악세계 1999.

　　　·조선우 편저, 『음악은이 Ⅰ·Ⅱ』, 서울:세광출판사, 1992.

〈논문〉

강대현, 「조선시대 진언집 실담장의 범자음운 및 사상의 체계」, 『규장각』 50호, 서울대학교 규장각 한국학연구원, 2017.

　　　, 『悉曇字記』에 나타난 12摩多와 그 音의 長短에 대하여」, 『불교학연구』 37호, 한국불교학연구회, 2016.

　　　, 「安然의 『悉曇藏』에 나타난 慧均의 『大乘四論玄義記』 卷第11 「十四音義」-「十四音義」의 복원을 위한 序說-」, 『한국불교학』 제77집, 한국불교학회, 2016.

고병익, 「慧超의 往五天竺國傳」, 『한국의 명저』, 1969.

권도희, 「19세기 예인 집단 연구」, 『제5회 동양음악연구소 학술회의 발표문』, 서울:서울대학교 동양음악연구소, 2002.

김상기, 「韓.獩.貊 移動考1」, 『東方史論叢』, 서울대학교 출판부, 1974.

　　　, 「東夷와 淮夷.徐戎에 대하여」, 『동방학지』1·2, 1964, 1965.

　　　,　　　〃　　　, 『동방사논총』, 서울:서울대출판부, 1984.

김순미, 「朝鮮朝 佛敎儀禮의 詩歌 硏究」, 경성대학교박사학위논문, 2005.

김승희, 「감로탱의 도상과 신앙의례」, 『甘露幀』, 서울:도서출판 예경, 2010.

김승찬, 「향가의 주술적 성격」, 『향가문학론』, 서울:새문사, 1986.

권오성, 「실크로드 지역 무카무의 음악적 특징」, 『실크로드의 예술』, 서울:도서출판 박이정, 2008.

김유미, 「처용전승의 전개양상과 의미 연구」, 부산대학교 박사학위논문, 1998.

김형우, 「수륙재 의식집의 간행과 유포」, 『삼화사와 국행수륙대재』, 동해시, 2009.

남권희, 「한국 기록문화에 나타난 진언의 유통」. 『밀교학보』제7집, 위덕대학교 밀교문화연구원, 2005.

무함마드 깐수, 「南海路를 通한 佛敎의 韓國 傳來」, 『신라.서역교류사』, 단국대학 교출판부, 1992.

박용호, 「인도 초기 불탑에 나타난 불교악기에 대한 연구」, 서울:한국국악학회발표논문,1997.

주식, 「실크로드의 생성과 발전 및 쇠퇴」, 『민족연구』제27권, 서울:한국민족문화연구원, 2006.

백도수, 「인도불교의 교단에 대한 연구-교단 변화를 중심으로-」. 『동아시아불교문화』제2집, 동아시아불교문화학회, 2008.

시노즈까 요시아끼(筱塚良彰), 「融通聲明」, 『제4회동아시아불교 음악학회발표문집』, 서울:동아시아불교 음악학회, 2007.

유승무·박수호, 「동아시아 불교와 현대문명의 만남」, 『동아시아불교문화』창간호, 부산:동아시아불교문화학회, 2007.

유효선, 「그레고리오 성가의 전선법 및 Neuma에 관한 연구」, 숙명여자대학교 석사학위논문, 1988.

윤광봉, 「티베트악무의 형성과제 양상」, 『비교민속학』제8집, 1992.

윤소희, 「한국전통음악의 변조에 관한 연구 -산조를 중심으로 서양의 그레고리오 선법, 조성음악과 비교하여 -」, 부산대학교 석사학위논문, 1998.

_____, 「산조의 구성음 중 下1과 上2에 관한 연구 」, 『제3회 효산국악제 학술발표회 자료집』. 강태홍류 가야금산조 보존회, 1999.

_____, 「중국 한어성조와 한국 범패」, 『국악원논문집』제28집, 2013.

_____, 「범패의 미학적 의미와 가치 -용운스님 범패를 통하여-」, 『민족미학』제13권 2호, 민족미학, 2014.

_____, 「사찰 법구를 통해 본 한국문화의 독창성과 보편성-사찰 사물타주를 중심으로-」, 『기호학연구』제39집, 한국기호학회, 2014.

_____, 「『화엄경』 '입법계품' 의 音과 字에 대한 고찰」, 『한국불교학』제76집, 한국불교학회, 2015.

_____, 「월명사의 성범에 관한 연구」, 『국악원논문집』제31집, 국립국악원, 2015.

_____, 「화엄자모와 범어 범패」, 『한국음악연구』제55집.2015.

_____, 「화엄자모와 21세기 불교 음악」, 『동아시아불교문화』제22집, 동아시아불교문화학회, 2015.

_____, 「범어범패 연구 I-범어범패의 장르적 특성에 관하여-」, 『한국음악연구』제60집, 한국국악학회, 2016.

_____, 「범어범패의 율적 특징과 의례 기능-아랫녘수륙재를 통하여-」, 『국악원논문집』제36집, 국립국악원, 2017.

_____, 「儀禮梵文의 설행유형과 율조-아랫녘수륙재를 통하여-」, 『한국불교학』제84집, 한국불교학회, 2017.

_____, 「짓소리 연구 I- 삼귀의 절차와 지심신례(두갑) 분석 -」, 『한국음악사학

보』제58집, 한국음악사학회, 2017.

　　　, 「범패, 중생의 바람을 소리에 담다」, 『깨달음을 찾는 소리 쇠로 찾은 진리』, 대구:국립대구박물관, 2017.

　　　, 「불교 의례활동과 사원경제- 범어사 어산계보사유공비를 통하여 -」, 『동아시아불교문화학회』제34집, 동아시아불교문화학회, 2018.

　　　, 「보로부두르 주악도와 백제 불교문화」, 『밀교학보』19집, 위덕대학교 밀교문화연구원, 2018.

　　　, 「보로부두르 주악도와 한국의 불교 악가무」, 『공연문화학회』제39집, 한국공연문화학회, 2019.

　　　, 「향풍범패의 장르적 규명과 실체」, 『동아시아불교문화』제39집, 동아시아불교문화하회, 2019.

윤혜진, 「인도의 종교적 성찰에 따른 음악전통(1) -바잔(bhajan), 박띠(bhakti) 사상의 음악적 구현-」, 『한국인도학회 추계학술대회』, 2013.

이상은, 「춘추시대 음악미학사항의 특징과 영향」, 『한국음악사학보』제36집, 2006.

이성운, 「불교예불의 의미와 행법」, 『정토학연구』제16집, 한국정토학회, 2011.

이성천, 「한국 전통음악에 있어서의 비정제성」, 『민족음악학』제9집.

이정복, 「鐘閣의 起源과 形式에 관한 硏究」, 강원대학교 석사학위논문, 1996.

이진원, 「한국 범종상의 악기 도상과 그 의미」, 『동아시아 불교 음악 연구』, 서울:민속원,2009.

이태승, 「高麗大藏經에 나타난 悉曇梵字에 대하여」, 『인도철학』제 32집, 인도철학회, 2011.

　　　, 「망월사본〈眞言集凡例〉에 대한 연구」, 『한국어학』제19집, 한국어학회, 2003.

이혜구, 「신라의 범패」, 『한국음악연구』, 국민음악연구회, 1957.

임란경, 「불교 경전 독송에 관한 음악적 고찰」, 서울대학교 석사학위논문, 2007.

임미선, 「계면조 선법의 변화와 탈계면조화-정악을 중심으로-」, 『한국음악연구』제62집, 한국국악학회, 2017.

장　익, 「인도 밀교의 형성과정」, 경주:한국불교학회 동계워크숍 발표 논문집, 2015.

장휘주, 「범패 홋소리의 음조직 유형 연구」, 『한국음악연구』제45집, 한국국악학회, 2009.

전인평, 「티베트 불교 음악에 관한 고찰」, 『아시아음악연구』, 서울:중앙대학교출판부, 2001.

전정임, 「그레고리오 성가의 기호학적 고찰」, 『음악학과 현실』, 서울:세종출판사, 2000.

田　靑, 「北京의 佛敎 音樂」, 『동양불교성악과 문화』, 서울:제4회 동양음악학 국제학 술회의 1999.

정화순, 「訓民正音 성조의 음악적 적용 현상에 관하여」, 『한국학논집』, 용인: 강남

대 한국학연구사, 1994.

　　　　　, 「初期 井間譜의 力學的 解釋을 爲한 試圖」, 『한중철학』 창간호, 한중철학회, 1995.

　　　　　, 「音樂에 있어서 訓民正音 聲調의 適用 實態 – 용비어천가에 기하여 –」, 『청예논총』 제10집, 1996.

　　　　　, 「훈민정음 초성과 음악 용비어천가의 율정틀과 초성가락」, 『세종탄신 607돌 기념 학술대회 논문집』, 한국국악학회.한국어정보학회, 2004.

주강현, 「유랑집단과 불교의 사회 풍속사」, 『불교와 문화』 가을호, 1999.

진용옥 외, 『성덕대왕 신종의 음향적 특성』, 1996.

차형석, 「四陀羅尼의 음악적 연구」, 『한국음악연구』 제48집, 한국국악학회, 2010.

　　　　　, 「경제 안채비소리 '성(聲)'에 관한 연구 – 송암스님의 유치.착어.편게성을 중심으로 –」, 한양대학교 박사학위논문, 2013.

한상길, 「근대불교의 의례와 수륙재」, 『삼화사와 국행수륙대재』, 동해시, 2012.

허남결, 「실크로드의 호상(胡商) 소그드상인들의 재조명 – 종교문명의 동전에 미친 영향을 중심으로 –」, 『동아시아불교문화학회』 제17집, 2014.

홍윤식, 「불전상으로 본 불교 음악」, 『불교학보』, 서울:동국대학교불교문화원, 1972.

　　　　　, 「한국 불교 의례의 밀교 신앙적 구조 – 일본 불교 의례와의 비교를 중심으로 –」, 『불교학보』 제12집, 서울: 동국대학교 불교문화연구원, 1975.

홍주희. 「중국 신강 위구르 무캄」, 『한국음악사학보』 제36집, 2006.

황준연, 「한국 전통음악의 악조」, 『국악원 논문집』 제5집, 한국국악학회, 1993.

〈음원〉

《영남범패》 1~5, 대전: 국립문화재연구소, 2007.

《한국의 범패 시리즈》 1~18, 송암대종사문도회, 서울:아세아레코드, 2001.

국립무형유산원 아카이브즈 http://www.iha.go.kr/main/search/getTotalSearch.nihc 1의 현지조사와 촬영음원 및 동영상

색인

윤소희尹昭喜 ysh3586@hanmail.net

1994 부산대학교 국악학과 학사학위
1998 부산대학교 한국음악학과 석사학위
2006 한양대학교 음악대학 음악인류학 박사학위
2008 대원상 특별상 수상
2015 반야학술상 저술상
2017 묘엄불교문화상
현재 위덕대학교 연구교수

〈주요활동〉

논문「한국 전통음악 변조에 관한 연구-산조를 중심으로 서양의 그레고리오선법 조성음악과 비교하여-」, 부산대학교 석사학위 논문, 1998.
「대만불교 의식음악 연구」, 한양대학교 박사학위 논문, 2006.
「티벳 참무를 통해 본 처용무와 영산재」, 2009.
「팔리어 송경율조에 관한 연구」, 2012.
『화엄경』「입법계품」의 훔과 字에 대한 고찰」, 2015.
「범어범패의 율적 특징과 의례 기능」, 2017 외 다수.
「보로부두르 주악도와 백제 불교문화」, 『밀교학보』19, 경주:위덕대학교 밀교 문화연구원, 2018.
「보로부두르 주악도와 한국의 불교 악가무」, 『공연문화학회』39, 한국공연문 화학회, 2019.

저서『국악 창작곡 분석』도서출판 어울림, 1999.
『국악 창작의 흐름과 분석』국악춘추사, 2001.
『한·중 불교 음악 연구』, 백산자료원, 2007.
『윤소희 불교성악작곡집』, 도서출판 세진, 2007.
『용운스님과 영남범패』, 민속원, 2013.
『동아시아 불교의식과 음악』, 2013. 동아시아불교문화학회 저술상.
『범패의 역사와 지역별 특징-경제·영제완제 어떻게 다른가』, 민속원, 2016. 대한민국학술원 우수학술도서.

공저『영남범패 대담집』, 정우서적, 2010. 문광부 우수교양도서
『어장 일응 영산에 꽃피다』, 정우서적, 2013.
『한국수륙재와 공연문화』, 한국공연문화학회, 서울:글누림, 2015.

『불교의례-불교의례의 역사와 공연예술의 요소-』, 한국공연예술원, 파주:열화당, 2015.
『진관사 수륙재』, 국립무형유산원, 서울:민속원, 2017.

작곡 1998 국악작곡축제 공모작 당선
　　 1998 제1회 〈윤소희 작곡발표회〉를 시작으로
　　 2008 〈아름다운 불교의식을 위한 렉쳐콘서트〉까지 5회의 단독 작곡 발표회
　　 2012 ARKO한국창작음악제 공모작 '지하철연가'
　　 2018 연등축제곡〈연등놀이〉

음반 《소리향》, 신나라레코드, 2010.
　　 《성철이야기》, 신나라레코드, 2014.

기타 「윤소희의 음악과 여행」, 『주간지 뉴시스아이즈』 100회 연재 외 다수.
　　 윤소희 카페:http://cafe.daum.net/ysh3586
　　 〈지구촌 문화와 음악〉
　　 〈여행과 음악〉

문명과 음악

1판 1쇄 발행 2019년 10월 30일

지은이 | 윤소희
펴낸이 | 김정희
펴낸곳 | 한국문화사
등 록 | 제 2002-000026호
주 소 | 서울특별시 성동구 광나루로 130 서울숲 IT캐슬 1310호
전 화 | 02-464-7708
팩 스 | 02-499-0846
이메일 | hkm7708@hanmail.net
홈페이지 | www.hankookmunhwasa.co.kr

ISBN 979-11-85923-24-6 93600